鏡花水月

顏娟英——著

中國古代美術考古與
佛教藝術的探討

謹以本書獻給三位恩師
　　江兆申（1925–1996）
　　席克曼（Laurence Sickman 1907–1988）
　　羅森福（John M. Rosenfield 1924–2013）

中國古代美術考古與佛教藝術的探討

作者　　　顏娟英
執行編輯　洪　蕊
美術設計　鄭秀芳

出版者　　石頭出版股份有限公司
發行人　　龐慎予
社長　　　陳啟德
副總編輯　黃文玲
會計行政　陳美璇
行銷業務　謝偉道
登記證　　行政院新聞局局版台業字第 4666 號
地址　　　台北市大安區敦化南路二段 34 號 9 樓
電話　　　(02)27012775（代表號）
傳真　　　(02)27012252
電子信箱　rockintl21@seed.net.tw
郵政劃撥　1437912-5 石頭出版股份有限公司
製版印刷　鴻柏印刷事業股份有限公司
出版日期　2016 年 9 月初版
　　　　　2021 年 2 月初版三刷
定價　　　新台幣 1350 元
ISBN　　　978-986-6660-34-4

Copyright © Rock Publishing International 2016
All Rights Reserved
9F., No. 34, Sec. 2, Dunhua S. Rd., Da'an Dist., Taipei City 106, Taiwan
Tel 886-2-2701-2775　Fax 886-2-2701-2252
Price NT$ 1350
Printed in Taiwan

國家圖書館出版品預行編目 (CIP) 資料

鏡花水月 : 中國古代美術考古與佛教藝術的探討 /
顏娟英作 . -- 初版 . -- 臺北市 : 石頭 , 2016.09
　　面；　公分
ISBN 978-986-6660-34-4(精裝)

1. 佛教藝術 2. 美術考古 3. 文集 4. 中國

224.5207　　　　　　　　　　　　105009605

目次

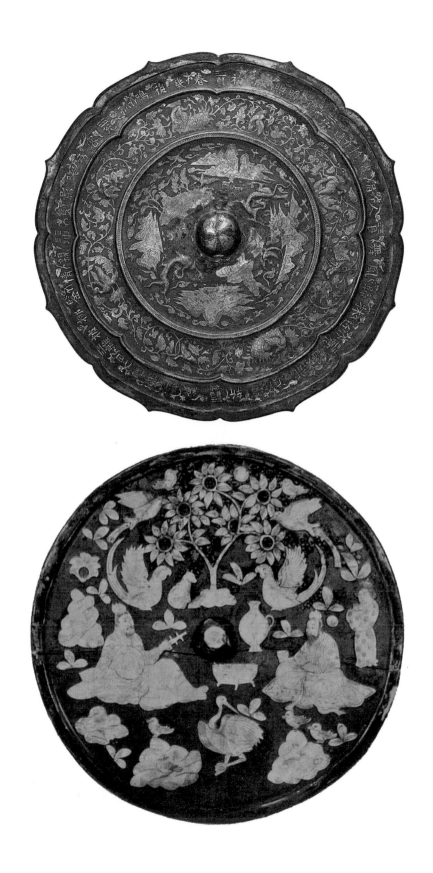

（上）彩圖 1 │ 貼銀人物山水鏡　日本奈良東大寺正倉院藏

（下）彩圖 2 │ 螺鈿人物鏡　河南洛陽未詳夫婦墓（757 卒、758 卒，784 合葬）

彩圖3 │ 無款十一面觀音　高116公分　美國波士頓美術館藏

彩圖 4 | 安岳臥佛院北崖第 4 號窟　涅槃變臥佛

8

彩圖 5 | 龍門看經寺洞 北壁西起第 8、9 尊羅漢像

彩圖 6 ｜ 敦煌莫高窟 45 窟　西壁龕內南側阿難像

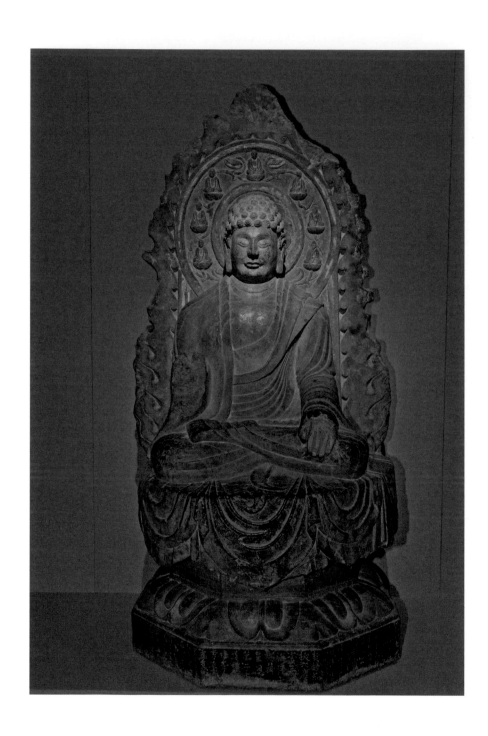

彩圖 7 ｜ 阿彌陀佛坐像　726 年　山西省博物館藏

彩圖 8 ｜ 天龍山石窟 18 窟　北壁　主尊佛局部

彩圖 9 | 小南海中窟　全景

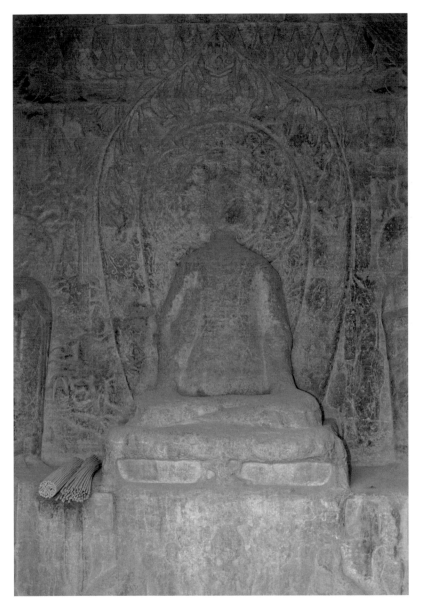

「比丘僧稠供養」特寫

彩圖 10 ｜ 小南海中窟 北壁主尊

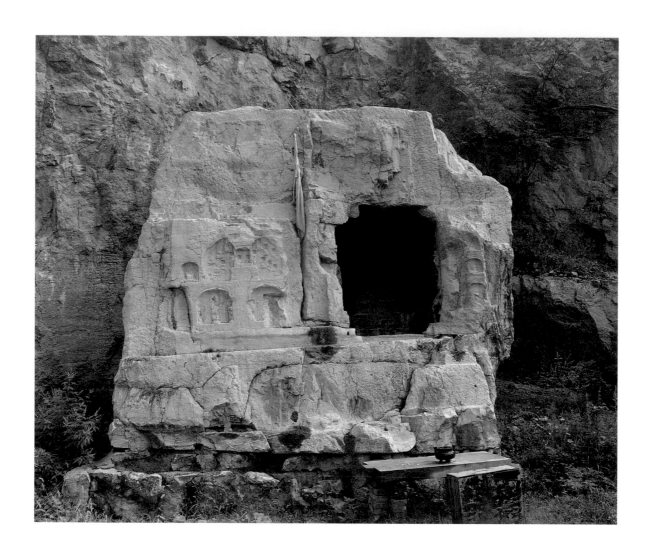

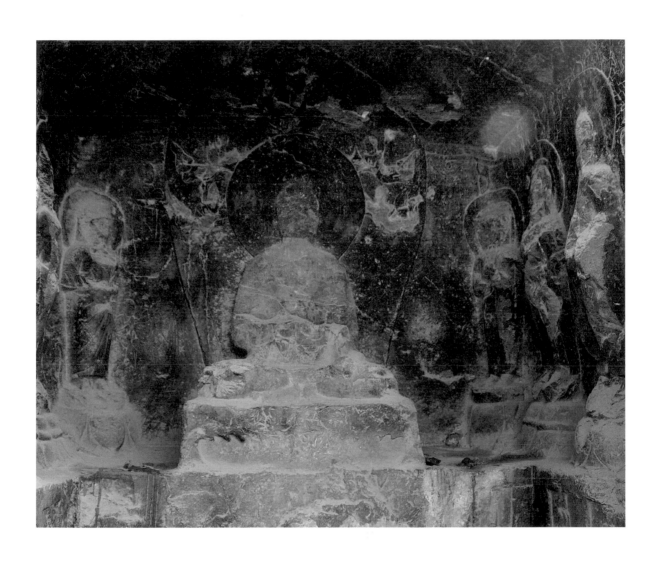

15

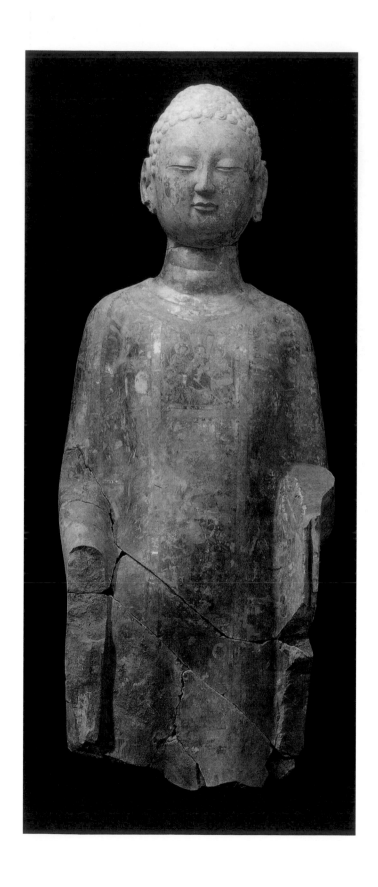

彩圖 13 ｜ 山東彩繪立像佛　北齊　私人收藏

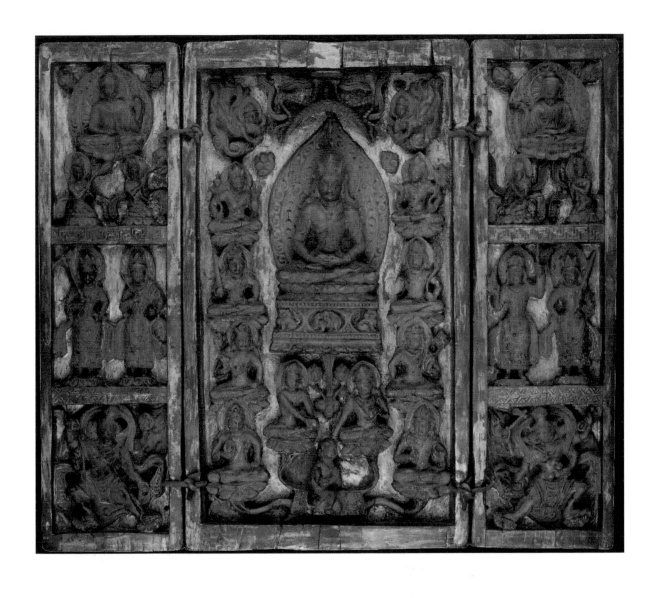

彩圖 14 大日如來與八大菩薩 9 世紀初 木造 30x35.5 公分 美國納爾遜美術館藏

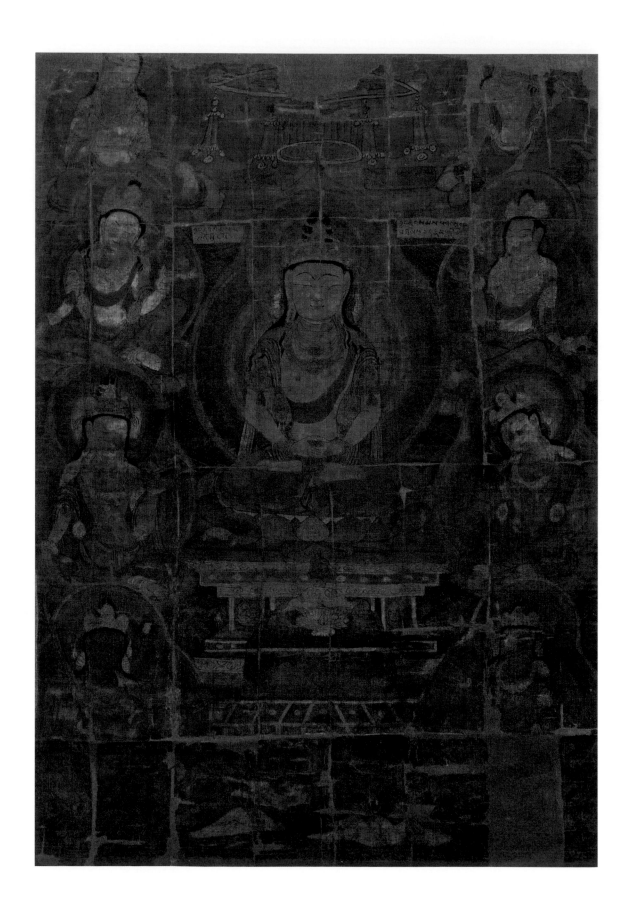

彩圖 15 | 大日如來八大菩薩　9 世紀初　絹畫　95x63.5 公分　英國大英博物館藏

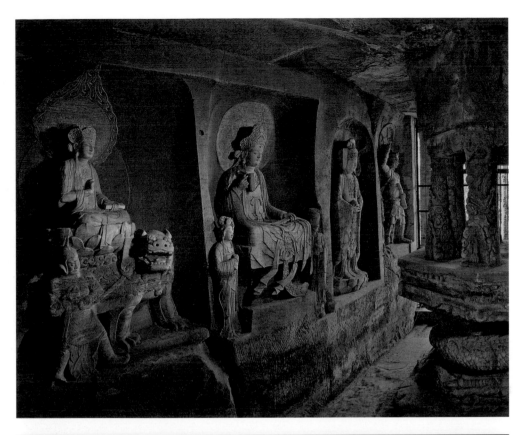

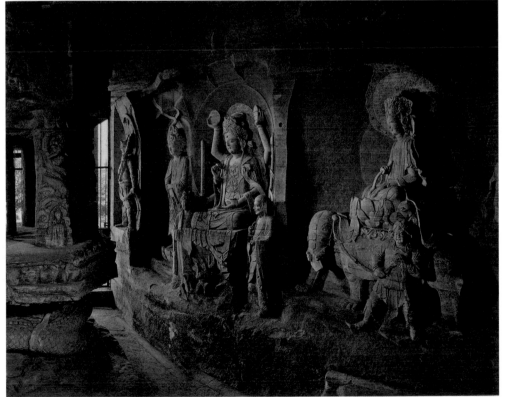

（上）彩圖 16 ｜ 佛灣第 136 號　轉輪經藏窟　右壁　南宋紹興十二年至十六年

（下）彩圖 17 ｜ 佛灣第 136 號　轉輪經藏窟　左壁　南宋紹興十二年至十六年

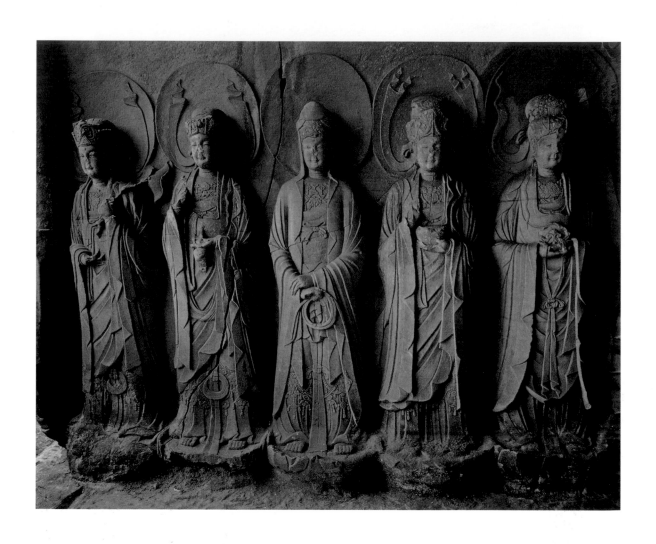

彩圖 18 │ 妙高山第 4 窟　右壁　南宋　觀音立像五尊

佛教藝術與學習心路歷程
——給讀者的前言

佛教藝術超越時空的特質

　　近年來學者在比較、檢討東西方藝術史時，發現歐洲藝術史涵蓋希臘、義大利至英格蘭廣闊的地區，共同譜成一個長達一、兩千年的歷史；相對而言，亞洲藝術史的發展則顯得各自為政，分裂而難以橫越貫穿的。但事實上，早在上個世紀中葉，西方學者早已嘗試以佛教藝術來貫穿亞洲大陸，包括南亞、東南亞、中亞與東北亞，古代至中古時期的藝術文化發展。[1] 迄今，日本學者如宮治昭教授等仍持續進行跨越亞洲大陸的佛教石窟藝術研究。[2] 當然，這並不代表佛教藝術或圖像在印度起源後，其複製品於亞洲各處傳播、且被接受。事實上，佛教文化之所以無遠弗屆，正因為其具有高度包容性與妥協性，在不同的時空融合當地傳統，甚至於在佛像起源之初，印度境內不同地區已同時出現多種造像傳統，各自流布，互相影響。

　　成熟的佛教藝術既具有宗教實用功能，同時在造形上融入美學的要求，預期達到震撼觀者、「直指人心」的視覺效果，這也是符合傳統所說，瑞像感應天人的基本條件之一。佛像的功能性與藝術性並不會彼此排斥，反而是相互輝映。即使完全沒有接觸過佛教教義的人，也可能被天龍山石窟（山西太原）的石雕佛像，或敦煌石窟的豐富藝術表現吸引住目光。而具有實修經驗的信徒則可能在目光留駐的當下，思索石窟內佛像與佛像之間共同組合的淨土思想，或一時間將自我投射入佛教的宇宙觀。佛像的藝術性代表一種普世價值，其表現呼應同時代的世俗藝術表現。比方說，北魏後期龍門石窟或西魏麥積山石窟所表現的「秀骨清像」，經常與洛陽出土北魏墓葬，石棺上的線刻人物畫做比較，這是由於中古時期世俗繪畫保存迄今的實物極為有限。[3] 然而，佛像的宗教性也不容忽視，畢竟製作佛像的動機並不是提供裝飾或賞玩的載體，而是作為禮拜、供養、修行的對象與憑藉。

借重考古學

　　對於後代研究者如我們，偏處中國鄉間的古代石窟，特別需要借力於考古學者的視野與努力，重新呈現佛教藝術創作的時空。佛教石窟的開鑿到完成往往耗時漫長，後代或重新修整，或增添新的空間，或局部改造、破壞原龕以增添新作，有如多重文化層的疊壓，故需要借重考古學家的訓練才能層層剝解出原貌。如何認識一個石窟群複雜的文化層，必須考慮供養人團體的族群組合，村落或都市的生命史，這已經超越單純的宗教性考量，但卻蘊含生氣活潑的信仰圈與社會風土文化。南方少見石窟，更需要考古學者拓寬我們的視野。以江南一帶而言，中古時期除了南京棲霞山略見一二以外，只能倚靠發掘寺院佛塔遺址下方，地宮出土的珍貴文物，

才能想像厚植於當時貴族文人社會中的精緻佛教藝術文化。

佛教圖像學的起源

毫無疑問的是，佛教圖像學具有極高的挑戰性。1906 至 1908 年，英國考古探險家斯坦因（Aurel M. Stein 1862–1943）第二次中亞探險，發現敦煌莫高窟藏經洞豐富的宗教文物，並運回歐洲二十四箱手抄本佛經等文書和五箱刺繡與帛畫。從此掀起一股熱潮，歐美、蘇俄及日本紛紛派出探險隊，到敦煌、新疆一帶進行考察、挖寶。然而，首先對敦煌圖像學做出巨大貢獻的是松本榮一（1900–1984），於 1937 年出版《敦煌學の研究》，獲得各界極大的肯定，包括日本學士院恩賜賞。[4] 早自 1922 年，他仍就讀東京大學美學美術史系時，參考斯坦因等歐洲學者陸續出版的敦煌壁畫與帛畫圖版，開始發表一系列相關研究於重要期刊《國華》。1928 年他遠赴歐洲倫敦、巴黎、柏林、以及列寧格勒各博物館、圖書館，實地調查相關敦煌文書與繪畫。松本榮一的主要貢獻是將分散各地，浩大的敦煌圖像資料做出基礎整理分類，並提出佛教經典的依據，提供後代研究者極大方便。他的研究課題並不限於敦煌，更包括日本早期佛教圖像，兩者的相關性不在話下。

與松本榮一研究方法相近，成就更為細緻、卓越的是佐和隆研（1911–1983），雖然是以研究密教圖像為主，卻值得在此提出介紹。佐和隆研是日本真言宗醍醐寺派僧人，京都大學美學美術史出身，在京都藝術大學任教，同時擔任醍醐寺靈寶館館長、醍醐寺文化財研究所所長等職務。二次戰後積極在印度、東南亞進行佛教藝術田野調查，企圖追溯日本佛教藝術，特別是密教美術的源頭。他個人著作等身，為了推廣佛教美術研究，出版許多重要的入門工具書，如《佛像圖典》（1962）、《密教辭典》（1975），《佛教美術入門》（1982），更參與創辦期刊《佛教藝術》（1922– 迄今），以及成立密教圖像學會，結合佛教史學、密教學與美術史學學者，引領佛教圖像學的研究。[5] 他的幾本工具書分類簡潔，條理分明，也曾經是筆者的入門手冊。從佐和隆研的背景與成就，可以看出日本佛教圖像學的研究係奠基於中古時期以來，日本寺院，尤其以醍醐寺為代表，對於佛教圖像儀軌的整理與研究。

日本寺院自古以來將圖像與文本皆視為珍寶，特別是高僧遠從中國傳回來的資料文物，代代相傳，不隨便外流。例如十三世紀初年，真言宗學問僧覺禪（1143– 約 1213）費時四十年，整理編撰一部密教儀軌、圖像文獻全集，《覺禪鈔》，共一百二十八卷。他的研習學養遍及奈良東大寺、和歌山高野山，特別是在京都醍醐寺跟隨勝賢學習，後來落腳在距離醍醐寺不遠，皇室支持的真言宗寺院勸修寺完成此書。與真言宗互相競爭的天台宗，不甘示弱，也整理其本宗的事相圖像，編纂成二百二十八卷《阿娑縛抄》，約完成於 1275 至 1282。高僧在寺院乃至於皇室的支持下，認真進行的整理、分類編纂相關圖像的工作是維繫寺院宗派文化傳統的重要命脈，也開啟了後代佛教圖像學的發達。在大正時期（1912–1926）日本佛教學術界投入浩大

團隊開始整理大量佛典的同時，也將這類歷代整理的佛教圖像圖錄公開出版，收入《大正藏圖像部》、《大日本佛教全書》，對於圖像學學術發展助益良多。

幾乎沒有人可以為了研究佛教圖像學而讀完一部《大正藏》的佛典，而且就算勉強讀了許多佛經也不一定能看得懂圖像。但是借重前輩學者如松本榮一、佐和隆研的研究基礎，初入門者便不容易迷失方向。也許有些人還覺得奇怪，何以從日本的佛教研究基礎出發，回頭審視中國的佛教藝術？問題很簡單，在中國除了於近代戰亂較少的山西，幾乎看不見 9 世紀以前遺存的佛教寺院文物，僅有佛教石窟與造像碑。[7] 相較下，日本的古代佛教寺院保存至今，在奈良、京都一帶處處可見。[8]

藝術性與宗教性是佛教藝術內在共通的兩個特質，而就外在特質而言，至少可舉其重層結構性來加以說明。製作佛像的目的不是為了裝飾或個人賞玩，而是設定為共同、永久的禮拜、供養對象，故多具有公開性與公眾性，以及配合建構的空間。此空間多為固定的寺院或石窟（少數也可能有移動性），並且是重層結構組合，例如，多尊主從的佛菩薩、羅漢、力士等像，壁畫與雕像，塔與殿堂等；空間由小而大，從龕、石窟、或金堂、佛塔、藏經樓到寺院群與寺院叢林，乃至於維持寺院經濟的外圍村落，佃農耕作的寺院莊園，以及農村與都市的信徒供養；這樣的空間涵養了佛教藝術的創作與成長能量，包括人力與物力。換言之，佛教藝術外在需要依存於固定立體空間，大小不拘，卻都涉及社會組織與政治體制層面。除了顯赫的家族外，中央及地方官員與軍事首領參與義邑組織，興建佛教寺院或造像碑，故而地方誌與社會史也是關鍵的史料。

以上簡略地介紹佛教藝術的特殊意義，以及跨領域、重層結構的研究特質。進一步的討論可以參考本書第七章所收〈佛教藝術方法學的再檢討〉。總之，佛教藝術史是跨領域的研究，不但需要結合佛教史學、佛教思想與美術史學的訓練，更需要考古學者共同努力探討。以下將藉此論文集結出版的機會回顧自己個人學習的歷程，足以反映出在臺灣學習佛教美術的困難，並期待未來更完善的環境。

踏上學習之路

反省自己學習佛教藝術的路程，只能說是半路出家；隨緣而轉，也因此到底根基不夠深入。首次見識到佛教藝術的震撼力，是 1977 年辭去臺北故宮博物院的工作，赴美留學途中，在日本京都、東京停留一個月，不僅大開眼界，也從心底觸動我對佛教藝術的嚮往。首先要感謝老朋友，當時即將前往哈佛大學美術館工作的毛瑞先生（Robert Mowry）規劃了這段緊湊學習的行程。其次，感謝日本學界的熱誠接待。京都大學的林巳奈夫教授（1925-2006），指定當時人文科學研究所（以下簡稱「人文研」）助手曾布川寬先生接待，他表情嚴肅，馬不停蹄地領著我們兩人穿梭關西各大博物館的展廳與庫房。東京大學的鈴木敬教授（1920-2007）則優雅地撥電話交代在各博物館的子弟們接待。週末，或者是沒有預約博物館的日子，則遊走於寬闊、莊嚴的寺院，體

會恆久不變的時空感覺。我永遠不會忘記奈良法隆寺或宇治平等院無比寂靜的夏日。

　　在日本受到學界接待的緣由是，我在臺北原工作單位主管的介紹，亦即當時國立故宮博物院書畫處處長，也是我的恩師江兆申先生（1925–1996）。在我完成臺灣大學歷史所中國藝術史組的碩士學位時，若不是江先生留用我，極可能找不到任何相關工作，因而就此脫離學術的隊伍，流落紅塵。當時臺大中國藝術史組的學位論文主要都是以故宮收藏的書畫為研究對象，我也不例外。在書畫處愉快地工作了一年多，突然萌發了留學的動機，不可逆轉的決心讓我走上漫長的學習道路。

　　缺乏熟思深慮的我，以為留學就是多念些書，只要有獎學金賴以生活就能唸書。在美國堪薩斯大學一年後，我又有了強烈出離的渴望。在此只能主修書畫，而我卻想逃離文人與職業畫家的糾葛。這時幸運地找到另一位重要的恩師，席克曼先生（Laurence Sickman, 1907–1988）。席先生是堪薩斯市納爾遜美術館（Nelson-Atkins Museum of Art）的首任退休館長，學識淵博。第一年選修他的陶瓷史討論課，第二年在我登門請求下，以一對一上課方式教我佛教藝術。每次討論讀本約一小時後，便到展廳看佛像。他常常隨興地請展場警衛拿來樓梯和手電筒，讓我爬上梯頂仔細觀察後，清楚回答他的問題。他鼓勵我用手觸摸石刻、陶瓷、木家具，細膩地感受紋理和觸覺，建立起自己和物、藝術品的直覺關係。席先生在 1930 年哈佛大學畢業後，前往北京長住，後來為哈佛大學與納爾遜美術館籌備處收集典藏品，鑑定眼光非常豐富而銳利。第一週指定讀本是京都大學人文研學者，水野清一（1905–1971）、長廣敏雄（1905–1990）合著的響堂山石窟調查報告。[9] 席先生說，水野清一是很有才華的考古學者，也是他敬重的朋友。我懷著戰戰兢兢的心情，生吞活剝地讀下生平第一本日文美術考古書籍。他還督促我利用假日，飛到克利夫蘭，拜訪當地美術館（Cleveland Museum of Art）資深學者何惠鑑先生（1924–2004），請教研究中國佛教藝術的入門書目。回想跟從席先生學習的收穫是，一切從零開始，重新建立用眼睛，偶爾加上手的觸覺，反覆閱讀石刻的刀痕與造形，並開始認識圖像學；更深刻體會自己學識有限，幸而有水野清一、塚本善隆先生（1898–1980）的著作成為茫茫學海中不可或缺的救生筏。

　　1979 年進入哈佛大學，第三位恩師羅森福教授（John Rosenfield, 1924–2013）初見面就說，「這裡是世界學術的中心，從今以後你是一位獨立的學者，不必跟我說，你從哪裡來」。不久，我已能體會，所謂學術自由代表彼此的互相尊重與距離；我可以從這個起點飛入雲霄，也可能一失足千古恨，端看自己的造化，老師是不可能管的。羅教授經歷二次大戰的東南亞與韓戰，學習亞洲語言文化，最後投入佛教藝術的研究。他的博士論文是印度貴霜王朝藝術（1959），但是到了 1960 年代後期，轉而以日本平安時期佛教美術為起點，逐漸深入各時代全方位的日本美術研究。從他的身上，我學到最可貴的觀念是，佛教藝術不再僅限於雕刻、繪畫或建築本身，而是代表歷史文化標的紀念物（monument）。換言之，從觀察具體文物或建築的藝術表現出發，接著探討文物創造或形成的過程，包括參與的人物——製作者、指導者與贊助者等，發

掘相關的歷史、地理與政治背景，乃至於更深層的文化、思想與宗教信仰——教義與實踐。然而，涉及各層面的討論自始至終不脫離具體的文物與文獻，幾乎是重重無盡的探索，卻又是環環相扣的論證。目前，筆者剛完成翻譯他費時三十年以上的最後研究，有關日本東大寺僧人重源（1121–1206）肖像的專書《奈良大佛與重源肖像——日本佛教藝術的轉變》，希望能將他的學術研究風範介紹給華文讀者。

在離開堪薩斯大學前，席克曼先生叮嚀我，要認真跟隨哈佛大學資深的佛教史教授 Masatoshi Nagatomi（永富正俊，1926–2000）學習。我選修他兩年半的課程，包括早期印度佛教史到東亞與西藏佛教史。他曲折的學習背景在我離開學校多年後，才逐漸較為清晰。永富教授出身淨土真宗寺院，幼年即隨其父祖踏上傳教之路，從日本遠赴美國，後來返日就讀高校，歷經龍谷、京都大學，二次戰後又從哈佛大學取得博士學位。他精通多種佛教相關的古印度語以及藏語，秉持傳教人的熱忱，開授所有佛教史演講課與專題討論課程，幾乎是校內外所有研究佛教文化師生的活百科全書，提供各方面相關研究資訊。然而，相對而言，中國佛教史是他最不熟悉的領域，而當時，無知的我對日本淨土真宗也聞所未聞。有一次至其研究室請教時，他突然從座椅上跳起來，領著我飛奔哈燕社圖書館的書庫，指著書架上壯觀的淨土真宗大全集，說：「你沒有讀過這些書，就是門外漢。」我楞在一旁，看著他轉身疾行而去的身影，深自慚愧之餘，彷彿還看見深如黑水的鴻溝，從此放棄再去請教這位老師。現在回想，不禁感嘆自己的智慧與勇氣實在太有限，導致對佛教史的學習不夠成熟。

中國田野經驗

哈佛的藝術史訓練像許多美國大學一樣，以學習歐洲美術史為主流，所有亞洲藝術史學生都必須選修三門不同領域的歐洲美術史，這迫使我打開觀察的視野，有助於將來研究心靈的拓展。其次則強調田野調查工作，不容許博士生僅在圖書館完成論文。這讓我有機會訓練自己，首先獨立以兩個月的時間走遍歐洲各地重要美術館，看收藏品並當面請教相關學者。接著，1982 年春末先加入堪薩斯大學由我的前指導教授李鑄晉（Chutsing Li, 1920–2014）領隊的中國考古文物考察團，從東京飛抵上海。一個月後團隊行程結束，開始自己拎著簡單的行李，走向荒僻的鄉野，尋訪石窟將近五個月。

當時中國有許多地區仍不開放給外國人進入，接待外賓的旅館需要具有高級認證。投宿一般市鎮旅館的民眾則需要工作單位開立蓋有機關官印的路條，一種證明身份與旅行許可的簡單文件，沒有路條的人按規定不得住宿。外賓無法在銀行換取人民幣，只能使用外匯券；在一般食堂、餐館用餐，或購買糕餅，除人民幣之外還要搭配糧票。在此要感謝當年在哈佛的同學，巫鴻教授及其家人提供我這些文件。將近半年四處遊走的行程主要靠火車、巴士、人力車與雙腳移動，最遺憾的是買不到機票前往西藏與新疆烏路木齊以西的中亞石窟。在中國仍處於半封

閉的情況下，我常常需要搭乘長途火車兩三天；不過，只要能拼著命擠進車廂，中國呈現給我的是一個頗為樸素親切的大眾社會。在我無法打開石窟的大門時，有人默默助我一臂之力，翻過圍牆跳下。當我在太原四處徘徊，不知如何進入五台山時，有一位當地藝術家熱心地擔任我三天的義務嚮導。在吐魯番我曾嚴重食物中毒，有位從越南投效祖國朝鮮戰場（韓戰），後來被流放新疆多年，正在等待平反文件的醫生，適時給予寶貴的解藥，還朗誦他多年來自己翻譯、刻鋼板油印的法文詩稿，當下轉移我的注意力，減輕心境的不安。

去中國前，我提出的博士論文大綱是以唐代敦煌石窟為中心的研究。然而，在敦煌莫高窟招待所停留兩週後，發現許多與研究相關的洞窟不開放參觀，無法完成田調工作，不得已而開始考慮改變課題。我離開敦煌後，轉往青海塔爾寺、甘肅夏河拉卜楞寺，獨自靜靜參訪。再次回到西安時，面對現實世界，決定以武則天時期光宅寺七寶台石刻為博論課題。在這趟時間充裕的個人旅行中，我時常回到重要的佛教聖地反覆地觀察與思考，例如三次到龍門石窟，兩次到雲岡石窟而且每次停留時間都在五天到一週左右。回顧當時雲岡被煤礦區所包圍，雨季泥濘不堪，行動不易，如今早已如許多重點保護的石窟一般，在前方遠處圈出大型觀光花園般的大門入口，鋪設水泥廣場，環境煥然一新。

除了西安以外，七寶台石刻主要收藏地在東京國立博物館，目前大部分都陳列在一樓展示廳。但是那年秋末冬初我從中國轉抵東京時，這批石刻多保存在地下庫房，歷經三次當面慎重提出申請，卻不得其門而入。慢慢我也能理解，對博物館管理者而言，石刻不但貴重更是無比沈重，不若紙絹或陶瓷可以輕易移動，不開放有其原因。幸好我從博物館資料室取得清晰的大張黑白照片，而且同一批七寶台石刻還有四件在美國博物館展出，可以參照研究。因此，我決定不再更改題目。在我完成博論多年後，年輕的新任博物館館員小泉惠英先生慷慨地邀請我一償宿願，近距離觀賞這批石刻。同時，我也重新和敦煌研究院，樊錦詩院長等許多研究者建立學術上良好的互動與切磋關係。

臺灣研究工作的展開

1982 年在中國轉山看石窟時，完全看不到來自臺灣的同好。1986 年回到臺灣，非常幸運地進入傳統提倡學術自由的中央研究院歷史語言研究所。記得第一次在史語所報告時，所長丁邦新先生提出，無法從臺灣出發至大陸田調，將來如何進行研究的問題。這問題確實非常嚴峻，學術研究畢竟無法擺脫政治的干擾與限制。因此，在史語所正式發表的第一篇論文轉向有關唐代銅鏡文飾的研究（1988，本書第一章）。這篇文章以器物的裝飾風格為主的研究，我除了根據考古發掘報告，並依銅鏡文飾風格做斷代研究外，也企圖打破媒材限制，結合壁畫、金銀器以及墓葬美術，這正是當年從席克曼先生學習陶瓷史的心得。同時，我接受張光直教授（1931–2001）邀請，加入他主持的臺灣史田野工作室，1988 年展開有關臺灣美術史的田野調查工作，此展出來

知的新研究領域。

　　早在進行博士課程與論文的階段，我已深刻地感受到個人研究力量的微薄。同學間有研究日本與韓國古代佛教藝術者，哈佛大學神學院世界宗教中心也不乏研究佛教史的研究生與訪問學者，我們曾組成定期非正式討論會，在我家客廳交換不同地域的資訊與觀點；然而，他們畢竟不是與我並肩作戰的同志。回到臺北後，幸而有賴鵬舉醫師（1950–2009）熱心地穿針引線，將佛教史專業的顏尚文，以及佛教藝術史專業的林保堯、李玉珉與我組織起來，固定兩週一次舉行佛教文獻研究班。1970 年代初，賴鵬舉在就讀臺北醫學院時是臺灣青年學佛學運動的代表性人物，而我卻曾經是臺大晨曦社的逃兵。我從他的身上觀察到佛學、乃至佛教文化的探索與學佛修行經驗的不可分離，於是在他三峽山居開始學習打坐，也跟著他的研究小組，細細研讀文獻。

　　1990 年 5 月，解嚴後賴鵬舉首度舉辦為期一個月的中國佛教藝術考察團，原預定最遠到新疆，但因為當地臨時發生動亂而取消這部分行程。這趟旅行雖因參加成員來自各方，無法嚴格定義為學術考察，但仍可以說為我重新燃起研究佛教石窟的火苗。同年 9 月幸運地獲得國科會補助短期進修日本一年，再度回到京都大學人文研，並加入曾布川寬教授的六朝美術研究班，我心中研究佛教藝術的願力才得以自由地壯大。曾布川含蓄誠懇，觀察敏銳而思考周密，是一位劍及履及，勤奮研究的優秀學者，令人見賢思齊。這一年我停留十個月，很幸運地，1992 年秋天，受京都大學文學部美學美術史學講座（佛教藝術史）清水善三教授邀請，再度掛單在人文研三個月，當我獨自悠悠然騎著腳踏車在京都安靜的街巷尋找寺院時，心裡突然了悟這才是學者的天堂，渾然拋棄曾居住七年的哈佛劍橋風光。感謝曾布川教授的提攜，讓我有寫出〈北朝禪觀窟圖像考〉（1998 第六章）的契機。1982 年在京都還認識義大利籍學者富安敦（Antonino Forte, 1940–2006），一位武周朝佛教史學者，多年維持著亦師亦友的關係，因為他的熱心介紹，認識了法國佛教百科全書《法寶義林》計畫相關學者並參與讀書會活動。

　　1991 年夏天，與益友李玉珉、曾根三枝子等結伴前往北京，拜會北京大學宿白先生、社科院考古所楊泓先生，並展開將近兩個月的石窟考察。返回臺北史語所工作後，遂準備進行傅斯年圖書館收藏佛教造像拓片的整理研讀工作，這件龐大的工程後來轉型為人文數位典藏資料庫，執行迄今。最初整理《石刻史料新編》三編共九十冊的佛教題記影印，按年代與地點分類，林保堯曾慨然捐贈前十冊剪貼資料影本。在整理初期，幸運地發現一件〈大唐勿部將軍功德記〉（707）著錄與拓片，因此促成撰寫〈天龍山石窟的再省思〉（1997 第五章）。雖然，佛教拓片的石刻原件多已不復存在，不容易直接連結圖像研究，但是這些文獻卻提供給我們一個較為真實的歷史背景，提醒我不能將所有注意力僅僅膠著於少數倖存的石窟圖像。更值得重視的是，目前在歐美與日本各大博物館仍保存許多 20 世紀初，從中國流傳出去的珍貴大型造像碑，如何解讀乃至於重建其文化歷史與信仰背景，需要更多的相關文獻資料以待將來共同拓展更深刻的研究。整理書庫的拓片、解讀釋文與查對著錄工作曠日長久，需要極大耐心反覆推敲模糊或消失的文字，相對

成果有限，非常感謝前後共同參與研讀拓片釋文的同事、同好，例如劉淑芬、李玉珉研究員、陳弱水、周伯戡、柯嘉豪教授（John Kieschnick）等等，他們熱心參與就是對我最好的鞭策。

本論文集收錄兩篇有關七寶台論文，在此簡單說明緣由。第一篇〈武則天與唐長安七寶台石雕佛像〉（第二章），這篇稿子發表的時間點雖然是在博論完成後，但其初稿卻是1985年初春返台探親時，承當時歷史語言研究所何大安研究員好意邀請演講，臨時寫就一篇不完整的講稿。隔年秋季，適逢《藝術學》創刊，短時間內以此舊稿修改而成。第二篇〈唐長安七寶台石刻的再省思〉（第三章）源自1997年前往西安調查時，陝西省考古研究所所長韓偉先生誠懇邀稿，遂將當時的新發現整理綜合發表。記得當時，我也懇請陝西省考古研究所就近搭構高架，正面逐一拍攝舊寶慶寺高塔上的諸多造像，隨文一併發表，很遺憾，最後這篇文章出版時並沒有圖版。我對這兩篇文章雖然不滿意，迄今卻沒有足夠的時間再回頭修改博士論文以完整地呈現。目前，學棣曹德啟、郭珮君、曾堯民與我正進行翻譯肥田路美教授的《初唐佛教美術の研究》（2011）。[10] 肥田路美與我同樣，從學生時代即關注七寶台造像與武周時期佛教藝術，並且三十多年來，她始終如一地專注在此時期的佛教圖像、文化與政治。期待不久的將來，在我預定撰寫的下一本專書中，密切地與她的研究討論切磋，從信仰與實踐面切入，再度完整地處理七寶台論文。

〈盛唐玄宗朝佛教藝術的轉變〉（第四章）是為了釐清後武周朝的佛教藝術發展而寫的一篇長文，一方面整理南方，特別是四川地區的發展，一方面也想藉此區別初盛唐造像風格的差異，並考慮天龍山石窟的時代。哈佛大學博物館長期展出此石窟的多件造像，特別是一尊結跏趺坐，軀幹飽滿，表情嚴肅的佛像，極為莊嚴（第21窟主尊，第五章圖17）。1982年我第一次到此殘破，卻仍內容豐富的石窟，即深被吸引。因此，幾乎是緊接著進行研究〈天龍山石窟的再省思〉（第五章），整理當時各家對於天龍山石窟唐代窟的年代看法，借用前文所提，整理佛教造像拓片文獻發現的新資料，提出對於年代、歷史背景與風格的檢討。〈北齊禪觀窟的圖像考〉研究的動機來自參加京都大學人文研曾布川寬教授討論班（1990–1991）期間，得到的刺激與鼓舞。1991年夏天與曾根三枝子在河南安陽善應，洹水岸邊幾經徘徊摸索，終於把小南海石窟三個小窟連結起來。（詳見第六章）由於先前多位中國與日本考古學者與團隊長期的努力耕耘小南海石窟、響堂山石窟的研究，奠定下相當紮實的基礎，才能進一步探討或復原石窟的宗教功能。

〈佛教藝術方法學的再檢討〉、〈中國中古時期美術考古的再省思〉（第七、八章），兩篇文章都是1990年代末應邀撰寫，偏重方法學的簡要檢討。不論是佛教藝術學或中古時期美術考古學，在臺灣似乎是不受重視的學問，因此更需要不斷檢討以求進步，並期待廣泛地與學界對話。第一篇文章著手之前，正好北京大學考古學界的巨擘，宿白教授出版重要的論文集，《中國石窟寺研究》（1996）。1982年首次到北京時，行囊中有一封張光直教授的介紹信，可惜宿先生正好到加州大學訪問教學，直到1991年夏，才首次拜訪宿白先生。宿先生宏觀的歷史研究視野，精準細膩的文獻考證，簡潔明快的行文，迄今仍無出其右者。細心的讀者不難發現，第七章

有部分篇幅來自我詳讀這本著作後的心得。

〈佛教藝術方法學的再檢討〉序言提到，中國「佛教藝術史研究上的困難」首先是各地石窟及文物保管單位的基礎資料整理發表不夠完備，難以全面掌握第一手資料，造成研究工作難以進行或提昇水準。相較於當年，現今中國古代佛教藝術研究環境有了長足的進步。各地方石窟保管所或文物單位與研究者建立良好互動關係，參觀石窟相對容易。然而佛教藝術研究成果並沒有如預期的突飛猛進，究其原因包括筆者在內的研究者，對佛教歷史文化的學養仍有待加強，因此難以深入研究圖像學，更遑論社會文化。在此期許具備完善的基礎訓練，更寬闊視野的新生代學者，很快地帶來嶄新的研究面貌。

〈北朝華嚴經造像的省思〉與〈唐代十一面觀音圖像與信仰〉（第九、十章）可以說是我企圖回到初唐武周朝佛教藝術的準備工作。自 1990 年代後期開始，我常自稱患有嚴重的學術人格分裂症，陷入現代藝術與古代藝術之間的拉扯，不知所從。直到 2005 年，參加大足石窟國際學術研討會，發表〈大足石窟千手千眼觀音初探〉（第十一章）之後，終於下定決心，重新投入四川石窟與敦煌石窟的長期調查研究。這個新階段的研究成果將回歸武周朝佛教藝術，並以「神變」為主題，期待集結成下一本新書。

最後，回到本文開首提到的佛教藝術跨越時空的特色來觀察，或許更能理解中國「佛教藝術史研究上的困難」所在。佛教藝術史的推展必須奠基在全方位的團隊研究工作上，對於欠缺長年學術傳統的臺灣而言，佛教石窟分布地理遼闊，即使擁有各地石窟出版的圖錄資料，仍需要統合、比對、建立參照研究的平台，單靠一個人或少數人的力量難以完成。1990 年代以來，各重要石窟研究所（院）紛紛舉行國際研討會，提供學者良好的學習管道，但是打破各石窟的地域界線，主題性的討論會仍然不多見。2000 年以來蓬勃發展的數位人文資料庫很可能是將來突破地域研究的重要契機。佛教藝術的研究是國際性開放的課題，亞洲各地都保存豐富的文化遺跡，如果能夠聯合各方的專家學者，共同成立包括石窟、寺院、博物館收藏，結合圖像主題研究的數位人文資料庫，將考古成果與圖像學整合分析，佛教藝術的研究將進入一個嶄新的時代。期許佛教藝術再度成為亞洲古代藝術共通的領域，深入參照各方不同研究者的在地觀點，往往是激發出學術創見的契機。

回顧將近三十年來，披荊斬棘的田野研究工作，多賴國科會（今科技部）人文處研究計畫補助，以及蔣經國基金會的兩次各為期三年研究計畫支持，謹表謝意。本書收錄十二篇文章，發表時間從 1987 到 2008 年，主要以中古時期佛教藝術為討論對象，僅有一篇唐代銅鏡文章，其緣由前文已交代。書名「鏡花水月」，一方面有涵蓋銅鏡與佛教美術之意，另方面也表露此學習歷程隨緣而轉，如水中月，原無明確的計畫目標，成果也難以預期，所幸從不斷的學習過程中，啟發人生無窮的樂趣。本書集能夠集結成冊，首先要感謝石頭出版社多年前的邀約，編輯洪蕊女士鍥而不捨地耐心等候、認真校對編輯。全書做了局部修改，參見各篇說明。陸續協助將部分陳

年舊稿電子化的有樊而寧、施汝瑛、李佳穎。曾堯民博士協助將全書初稿統一文字規格；許正弘協助修訂第五章，減少許多錯誤。曹德啟多年來協助拓片釋讀，提供研究資料，貢獻良多。如果沒有他們的共同努力，便沒有目前所呈現的有限拓荒成果。許多學界恩師，包括我親炙的多位指導教授，以及未能見面的前輩學者，遠遠超過本文所簡單列舉的名單，謹致上個人最高的敬意與感謝。目前中國佛教石窟研究者日益增多，希望臺灣學者也能踴躍地加入研究團隊，共同探索此一豐富的傳統圖像與信仰文化的寶庫。

注釋——

1　Dietrich Seckel, trans., Ulrich Mammitzsch, *Buddhist art of East Asia* (Bellingham: Western Washington University, 1989)；此書德文原版刊行於 1957。另外，美國同類出版如，Sherman Lee, A history of Far Eastern art, (Englewood Cliffs, N.J.: Prentice-Hall, 1964)；以及最近的，Denise Patry Leidy, *The art of Buddhism: an introduction to its history & meaning* (Boston: Shambhala, 2008).

2　宮治昭為名古屋大學博士、名譽教授，1969 年以降進行印度、巴基斯坦、阿富汗與中國之佛教美術調查、研究工作。代表著作為，《涅槃と彌勒の圖像——インドから中央アジアへ——》（東京：吉川弘文館，1992），中譯本，李萍、張清濤譯，敦煌研究院編，《涅槃和彌勒的圖像學：從印度到中亞》（北京：文物出版社，2009）；《佛教美術のイコノロジ——インドから日本まで》（佛教美術的圖像學——從印度到日本）（東京：吉川弘文館，1999）；宮治昭著，賀小萍譯，《吐峪溝石窟壁畫與禪觀》（上海：上海古籍出版社，2009）等。

3　討論「秀骨清像」造形的論文頗多，僅舉最近的一篇：張建宇，〈敦煌西魏畫風新詮——以莫高窟第 285 窟工匠及粉本問題為核心〉，《敦煌研究》（2015.2），頁 4–14。

4　松本榮一，《燉煌畫の研究》（東京：東方文化學院東京研究所，1937），共兩冊。有關松本榮一介紹，參考東京文化財研究所網頁，http://www.tobunken.go.jp/materials/bukko/10219.html，原刊《日本美術年鑑》，1985，同所出版，頁 251–252。

5　參考東京文化財研究所網頁，http://www.tobunken.go.jp/materials/bukko/10230.html，原刊《日本美術年鑑》，1984，同所出版，頁 291–292。

6　《覺禪鈔》，128 卷，共分九部，記述諸尊法及諸經法，並附有圖像，見《大藏經圖像》第 4、5 冊。台密之《阿娑縛抄》則整理天台宗事相圖像，約完成於 1275–1282。參考羅森福著，顏娟英譯，《奈良大佛與重源肖像——日本佛教藝術的轉變》，（*Portraits of Chogen: The Transformation of Buddhist Art in Early Medieval Japan*, Leiden-Boston: Brill, 2011），國科會經典譯注計畫，出版中。

7　中國現存最早的寺院建築是山西五台縣南禪寺大殿，紀年唐建中三年（782 年），規模很小，寬 11.62、深 9.9 公尺，內部佛壇上有精美佛像彩塑。其次，五台縣佛光寺，雖然創立於北魏，目前最古的建築係正殿（東大殿）紀年唐大中十一年（857），規模較大，面寬七間長 34 米、縱深四間長 17.66 公尺。另外，山西還有兩座小型唐代建築，地處偏僻，即芮城廣仁王廟（道教）正殿與平順天台庵彌陀殿，根據風格推斷為晚唐。參見柴澤俊，《山西古建築文化綜論》（北京：文物出版社，2013），頁 5–15。

8　町田甲一企劃，《日本の古寺美術》（大阪：保育社，1987–1990），共 20 冊。

9　水野清一、長廣敏雄，《河北磁縣‧河南武安響堂山石窟：河北河南省境における北齊時代の石窟寺院》（京都：東方文化學院京都研究所，1937）。

10　肥田路美，《初唐佛教美術の研究》，東京：中央公論美術出版，2011。本書獲得 2012 年第 24 回國華賞。

1 | 唐代銅鏡文飾之內容與風格

　　唐鏡文飾內容千變萬化，實與當時豐富的裝飾藝術及蓬勃發展的繪畫交相輝映。除了久為人知的東大寺正倉院收藏皇室精品之外，近年來各地唐墓也出土了數目龐大的銅鏡，分布的時代長遠，地域遼闊，卻因此使得研究唐鏡的資料頗為繁複，不易入手。本文先檢討前人的研究觀點和方法，再嘗試以考古資料為基礎，分析銅鏡文飾的題材和演變的意義，唐鏡文飾有別於漢或三國者，為題材落實於生活觀察和反省經驗，並且與唐代其他裝飾藝術之共同性大為提高。唐鏡上習見的花草、飛禽走獸以及人物山水是唐代藝術普遍可見的題材，表現出受到西域文化影響，開拓、活潑的世界觀。在風格上，更可由銅鏡的演變瞭解盛唐藝術風格的形成與變化。

一、前人研究

　　除日本學者以外，一般中國藝術史學者很少研究唐代銅鏡。即使專門蒐集研究銅鏡的梁上椿先生也堅持戰國式鏡之價值應高於隋唐鏡。他的主要理由有二：一為歷史愈久，價值愈高；一為先漢式鏡出土較少，隋唐鏡較多。[1] 其實，這種說法忽略了銅鏡在各時代有不同的文化意義。近年，專文討論隋唐鏡的孔祥星先生認為，「中外學者對隋唐銅鏡研究的興趣遠不如兩漢鏡」，主要原因是研究上的困難不易突破。例如，綜合性的隋唐墓葬報告很少，使排比考古資料不如漢代容易；而且隋唐鏡風格「形制多變」，又鮮見紀年銘，更增加斷代、分期等基本研究上的困擾。[2]

　　不過，從研究唐代藝術的角度來看，唐鏡的重要性絕不容忽視。傳世及發掘出土的唐朝藝術品中，除了佛教藝術和陶瓷器之外，數量最豐富而製作又精緻的恐怕就數銅鏡。唐鏡不但數量龐大，而且流行時代長遠，地域遼闊。使用銅鏡陪葬之唐墓，遍及唐代各朝各地。唐代其它著名的陪葬物，如三彩陶俑，流行時間不如銅鏡長遠。[3] 貴重的金銀器皿，出土地點和年代也比較集中、短暫。[4] 反觀銅鏡在中國傳統藝術中，歷史悠久，遠溯自齊家文化，[5] 尤其在殷商以後，[6] 發展更為蓬勃，至漢朝而全盛。其次，唐朝銅鏡文飾充分代表當時裝飾藝術乃

至繪畫的特色，並可以比美漢鏡之創造力，而華麗過之。其文飾題材包羅萬象，從方格四神、瑞獸葡萄、瑞花、飛禽走獸，到人物山水等，構圖活潑多變化。

　　本文出發點在於假藉唐鏡的文飾特性來了解盛唐裝飾藝術風格的形成。不過，唐鏡資料之複雜遠超出初學者想像之外。散處各地的銅鏡及龐雜的考古資料，整理不易；對現有的唐鏡研究方法也無法完全滿意。執筆之際，方體會其困難。好比韓非子所說：「目短於自見，故以鏡觀面。短於自知，故以道正己。」[7] 遂首先檢討前人之研究成果，期能有所突破。

　　1950 年以前，唐鏡研究最具傳統者當推條件優越的日本學者。聖武天皇（724–756 年在位）御用的二十面寶鏡有十八面仍收藏在東大寺正倉院北倉，記錄完整。同院南倉庫藏另有三十八面鏡，其中除了十五面品質較差外，都被誤認為是「舶載唐鏡」，原東大寺 8 世紀中葉收集的藏品。同時，奈良出土及傳世的唐式鏡（包括唐鏡及日本的倣製鏡）數量也相當可觀。[8] 再加上清末以來，因盜墓而流出的唐鏡也大量傳入日本。因此日本學者研究唐鏡的花紋及鑄造技術較中國早，而且頗有見地。

　　日本之美術考古學者，從高橋健自先生（1871–1929）開始，有系統地整理日本出土的鏡鑑，並檢討漢鏡與唐鏡之風格區別。[9] 濱田耕作先生（1881–1938）和原田淑人先生（1885–1974）研究唐鏡文飾中的圖像，特別注重西方影響等問題。他們反對中國自宋朝以至清朝將有關葡萄禽獸鏡歸為漢代的說法，認為此類鏡飾代表隋唐時期西方藝術的影響。20 世紀初，日本美術史家以及歷史學者熱衷於從日本的材料出發，探索東西古文化及泛東亞文化圈的關係。當時日本國力籠罩東亞，遙望西方。因此從飛鳥、奈良等起點，經過朝鮮而洛陽、長安，再接上中亞絲路，通往古希臘、羅馬。對日本學者而言，在這一遼闊的區域內尋找文化共同性，似乎順理成章。濱田氏例舉埃及、伊朗、希臘羅馬等地所見之圖像，說明瑞獸葡萄鏡中之葡萄與禽獸是西方傳來的。[10] 原田氏則認為此類新式鏡，結合了六朝以來傳統的四神（獸）鏡構圖與隋唐時西方傳來的新題材，完成於唐初至玄宗時期。[11] 在當時原田氏能考慮新圖像與舊傳統之間的融合問題，並且提出此新鏡式發展的時間性，殊為難得可貴。

　　日本最早於彌生文化期（約西元前 3 世紀至西元 2 世紀）已出現來自中國的「舶載鏡」。到 3、4 世紀的古墳時期，更發現大批的三國鏡。[12] 日本學者如梅原末治先生（1893–1983）研究其國內出土鏡，自然必須溯源至中國古鏡的發展史。他整理過大批的傳世中國銅鏡，包括在日本及歐美地區的重要收藏，以及兩次大戰間因盜墓等原因大量流傳於世的古鏡，並詳細說明出版。在其所著《唐鏡大觀》一書，旁徵博引，至今仍是研究大陸近年出土及臺灣以外地區所藏唐鏡的重要圖典，[13] 他極力釐清「六朝鏡」及所謂「隋鏡」與「唐鏡」的變遷關係，

認為「仁壽銘」鏡並非僅限隋代。然而，他的主要貢獻仍在戰國鏡和漢式鏡方面。同時期的矢島恭介先生所發表的幾篇唐鏡論文，從文飾與形制等風格分析的觀點將唐鏡發展分為四期，可稱為繼原田氏之後研究唐鏡的重要著作。[14]

中國方面，搜集銅鏡資料的傳統雖然可以上推至北宋的《宣和博古圖錄》，[15] 但直到清朝的《西清古鑑》、[16]《金石索》為止，[17] 其方法仍僅止於古董收藏目錄的層次，並且其斷代與分類頗多混淆和訛傳之處。

二次大戰末期，中國學者開始注意古鏡之研究。高曉梅先生以考古學的訓練，評介國外學者對中國銅鏡起源和「淮式鏡」的說法，並且以嚴謹的敘述和比較的方法肯定了商代第一面發掘的銅鏡。[18] 同時，梁上椿先生以礦冶學的專業知識，研究銅鏡之成分與鑄造。他在北平收集數百面銅鏡，整理出版了《巖窟藏鏡》六冊。主要貢獻在引進日人的科學方法整理中國銅鏡；不過，尚未提出研究唐鏡的新方法。

梅原氏的《唐鏡大觀》綜合公私收藏珍品，凡一百二十多件圖片，是 1950 年以前研究唐鏡資料的中心。50 年代迄今，銅鏡隨著數千座唐墓不斷出土，成了新的研究核心。何以研究唐鏡的發展必須有系統地掌握和分析墓葬資料呢？首先，墓葬提供當時使用銅鏡的第一手資料。雖然鑄作銅鏡以日常使用為主，陪葬為次，但是銅鏡在陪葬品中佔有重要地位，數量頗大，同時陪葬位置也值得進一步研究參考。其次，更重要的是墓葬年代可作為陪葬銅鏡年代之參考。有紀年的唐鏡極為稀少，特別需要排比考古資料，以輔助解決斷代等基本問題。紀年唐鏡，已知的僅有七面：武德五年（622）銘一件；永徽元年（650）銘二件；長壽元年（692）銘（圖 31）及長壽二年（693）銘（無圖）各一件；還有，開元十年（722）銘及大和元年（827）銘各一件。[19] 六個不同的年代中有四個集中於 7 世紀，對協助唐鏡斷代之效果有限。

墓葬出土的唐鏡雖然本身沒有紀年，卻可能依照同墓之墓誌銘石上的年款來決定入土陪葬的年代。若是墓主沒有墓誌石，或無其他紀年資料可查，根據同墓中出土的其它陪葬品也可能決定墓葬的大致年代。墓葬的年代即入土年代，雖不等於陪葬鏡的製作年代，但至少可以決定其最晚的下限年代。故將出土鏡按照其墓葬年代排列起來，可以作為唐鏡演變的最好參考。

如果大量的出土銅鏡能清楚地排比出演變的前後關係，公私收藏的傳世品也能因此逐漸取得歷史定位。但是世界各地目前陸續出版的出土銅鏡目錄，大多限於累積圖片，缺乏有關墓葬的輔助資料，更談不上系統的研究。[20] 又因為數量龐大的唐鏡形制和文飾變化繁多，不容易歸納出其演變的規律。由於分類不易，某些圖錄將唐鏡分成二十多種不同的類型，使彼

此的關係更複雜。[21] 還有些同時以銘文與圖飾為分類依據，更令人無所適從。[22]

　　1979 年孔祥星先生發表〈隋唐銅鏡的類型與分期〉，首次大量利用墓葬資料，整理出隋唐銅鏡的斷代和分類兩方面的重要標準，為研究銅鏡的新里程碑。[23] 1984 年，他與劉一曼先生合作，依上引論文的架構，著有《中國古代銅鏡》一書，涵蓋齊家文化至元朝的銅鏡，依時代、類型討論文飾題材分類及風格的斷代，旁及鑄造業發展等問題，為中國銅鏡的研究立下簡單穩健的架構。[24] 此書隋唐鏡部分大致脫胎於他的論文，已受大陸考古學界肯定的好評。[25] 目前的銅鏡出土報告常引用其論點作為唐鏡斷代和分類的標準。

　　1987年底，陳佩芬先生編著《上海博物館藏青銅鏡》出版，共選戰國至唐代銅鏡一百面。[26] 陳氏見長於銅鏡鑄造技術的觀察和精密科學分析，同時對實際使用銅鏡的社會問題也時有妙解。書中圖版精緻，解說頗見新意，實為難得。不過，主要以館藏傳世鏡為主，故偏重楚地鏡的發展，並且仍然沿用傳統的分類名稱，也不特別強調文飾風格的演變和傳承。下文探究以考古資料為基礎來研究銅鏡發展之方法，仍以目前最具代表性的孔祥星著作為主要檢討對象。

二、研究方法的檢討

　　配合考古學的方法與成果，研究古代文物的風格演變及藝術造詣，可以說是目前中國古代美術史的主要趨勢之一。尤其是傳世的唐鏡大多缺乏輔助說明的歷史背景資料，故而以經過詳細考古挖掘工作的出土銅鏡資料為研究的出發點是較合理的。因此，孔祥星研究之經驗不僅僅關係到唐鏡之斷代和分期問題，更涉及在結合目前大陸考古成果與美術史方法時常見的一些問題，值得今後學者利用考古資料從事中國美術史研究深思。故不厭其詳地提出一些疑問，分別從考古資料之運用與美術史方法兩方面來討論，以供參考。

　　孔祥星所使用的考古資料本身極需嚴密的批判，方能使用。當美術考古學者無法親身到考古現場採看文物，只能仰賴出土報告時，其研究的真確性便有所限制。隋唐墓葬雖然號稱出土數千座，事實上有出土報告者恐不及十分之一。沒有發掘報告的銅鏡，其原有的考古價值便打了折扣。即使有發掘紀錄的墓葬仍不免有其他問題。掘出墓葬而缺乏墓誌銘等直接斷代的證據時，發表報告的撰寫人往往根據墓中其它陪葬品及墓葬的形式，判斷其大致年代。但特別在早年（5、60 年代），部分地區的發掘者由於考古經驗不夠，往往在證據並不充分的情形下勉強提出結論。引用這些考古報告必須仔細分辨何者為可靠的原始資料，何者為報告人之詮釋，後者的立論過程便值得斟酌。同時，細讀許多出土報告，甚至綜合報告書後，頂見它們所交代的原始資料有時殘缺不齊，缺乏足夠的圖片和系統的描繪，令人無法判斷其

正確性。孔氏的困難不難理解。

　　不過，孔祥星處理考古資料，有時能詳加批判，有時則含糊引用，原則不一，頗值得商榷。例如，孔氏在利用《西安郊區隋唐墓》的年代時能略加修正，以支持其論證。[27] 但是在提到1960 年發表的鄭州上街墓葬報告時（附錄一·42），雖然對原報告的斷代說法不甚滿意，卻含混地借用，列於其年表中，使讀者不知如何適從。[28] 其次，孔氏大量引用《陝西省出土銅鏡》的資料以支持其論點，獨對其反證資料，有略過不表的情形。此目錄收集了許多早期西安附近墓葬出土而沒有發表報告的精美銅鏡，分別附上簡單的說明出土時地與部分墓葬之確定年代，資料可貴。但是當孔氏的推論與書中提供的原始資料不符合時，他並未加以適當的說明。例如孔氏文中稱出土葵花形鏡最早的紀年墓為天寶三載（744），故葵花形鏡始出現於天寶年間。然而根據同一書，則該形鏡早已出土於咸亨元年（670）墓。[29] 何以孔氏忽略此項資料，或者另有否定此項資料之原因，仍待進一步說明。上述開元十年（722）銘鏡也屬葵花形，故孔氏在較晚出版的書中便很明智的將葵花形鏡年代提早。[30]

　　有些大陸早期出土報告中，缺乏文物詳細圖片，使得美術史家引用時發生困難，更無法評論其正確性。我們發現，以孔祥星長年在陝西省博物館及歷史博物館，多年從事銅鏡研究工作的條件，也無法在各地博物館的收藏中追溯這些報告中的銅鏡，使其圖片的原貌或細節的描述完整地重現於其論文中。更有甚者，孔氏論證，舉用不少歷史博物館的收藏，以及他個人 1961 年於陝西省博物館作「專題實習」時所蒐集、整理的資料。可能也由於客觀的條件限制或者習慣使然，這些例證既沒有附圖，也沒有詳細說明。使日後的學者要引用他的材料時，只好依樣畫葫蘆地含混其辭，或採取保留不用的態度。

　　墓葬年代不等於銅鏡年代。鑄造銅鏡時所加的紀年銘，直接指明銅鏡的年代。至於所謂墓葬的年代，無論是墓誌銘或根據陪葬品所判斷的年代，都只能決定銅鏡的下限而非鑄造年代。因為銅鏡是日常用品而非明器，或為世代收藏，或為墓主人生前長期使用鏡，例如陪嫁鏡都可能隨主入土，故其鑄造，或開始「流行年代」，可以比墓葬年代早很多。[31] 其次，從墓誌銘中可以發現夫婦合葬（二次葬），以及入土多年後再遷葬回鄉，或重修祖墳等，表示墓葬的年代不一定是單一的。孔祥星似乎未能妥當處理此問題，或以單一的墓葬年代作為其陪葬銅鏡之「流行年代」。例如，在論文中，孔氏例舉出土墓葬中有飛仙鏡及仙騎鏡等人物鏡者，最早的年代為天寶四載（754），因此推論「人物鏡大致流行於天寶及其以後的一段時間」。[32] 事實上，最近在湖北一座紀年開元十三年（725）墓中，又出土了一件仙騎鏡（附錄一·121），不但推翻他的斷代說法，也提醒我們，不能只以單一的墓葬年代為所有陪葬品之製作

或流行年代。

其次就美術史的觀點檢討孔祥星的研究方法。他將唐代銅鏡按主要文飾分類，再個別分析其發展和演變的時間，最後綜論整個時代的演變大勢。此作法確實有兩個優點。其一：孔氏強調主題文飾的重要性，排除以銘文命名銅鏡的舊作法。從附錄三所收集常見的隋唐鏡銘文中可見，當時銘文多出現於四神（十二支）鏡、團花（瑞花）鏡、瑞獸鏡等早期鏡式，而且文句與鏡式之間沒有絕對關聯，可見此為承繼漢鏡以來的銘文傳統，並且正逐漸式微中。初唐以後在重要的鏡式中已不再見銘文。總之，以銘文決定唐代鏡式已無多大意義，故應如孔氏所作，一律以文飾之變化為唐鏡題材的分類標準。其二：孔氏所舉十類鏡式，[33] 雖未能達到盡善盡美，但確實簡要，有助於日後學者研究時名目更趨整齊。

不過，分類固然是識別器物的重要基礎工作，風格變遷更是美術史的挑戰。從風格的形成與演變的觀點，才能掌握唐鏡的時代特徵及其在唐代裝飾藝術上的重要性。孔祥星的討論涉及風格時，重點似乎在於他所區分的十類（主要為前五類）鏡式流行時間的前後關係。誠如標題所顯示，斷代與分類是他的研究重心，風格次要。雖說孔氏在每一類下，分別討論其特徵與風格變化，但畢竟顯得支離分散，無法讓讀者清晰地把握住唐鏡發展的特性。孔氏又特別強調各類鏡式之間的先後傳承關係。例如他說：「瑞獸葡萄鏡外區……應該說已顯露了雀繞花枝紋樣的端倪。」緊接著又說：「圓形的瑞獸鸞鳥鏡應是瑞獸鸞鳥鏡演變為雀繞花枝鏡的過渡鏡型」[34] 言下之意，唐代各類鏡式的發展自有其單線傳承的關係。的確，孔氏繪出了五大類鏡（瑞獸、瑞獸葡萄、瑞獸鸞鳥、花鳥、瑞花）之間的演變發展關係圖，表示這五類鏡式的衍生關係。[35] 但是，孔氏其在論文的前言已說得很清楚，唐鏡文飾「題材新穎，形制多變，裝飾華麗，工藝性強」。研究唐鏡必須配合當時其它裝飾藝術的發展，才能凸顯其風格的獨特性與時代性。過分強調各類鏡式之間內部的傳承關係，則孤立了唐鏡的發展，失去歷史的真實性。

三、本文宗旨

筆者檢討前人成果，特別對孔祥星頗具規模的唐鏡研究，再三推敲，目的首在肯定使用考古資料以研究唐鏡之方向。筆者深刻體會缺乏考古經驗而必須仰賴考古報告作美術史研究的困難。希望利用孔祥星已有的研究基礎，修正他的斷代方法，補充新的資料，並從他所忽略的，較綜合性的角度來討論盛唐銅鏡文飾的意義及風格演變，以便作為了解唐代藝術發展的途徑。討論範圍集中於武則天末年至開元之實之際，即690–755年。此時期大致與孔氏所稱唐鏡發展

的關鍵期相重疊，[36] 筆者也相信此為唐代繪畫、雕塑乃至裝飾藝術的成熟期。

　　使用考古資料自然要求客觀與正確性，而其先決條件為科學的發掘工作和嚴謹的出土報告。並且各文物保管所及博物館也必須打破門戶之見，提供學者方便，鼓勵其研究出土文物等相關收藏品。如此，美術史或史學家才能利用考古發掘所提供的斷代資料，進一步分析出土文物在墓主生前與死後使用情形，保存狀況以及造型藝術風格。其次，上古或中古之出土墓葬及發掘報告數目龐大，極需要有計劃地整理考古報告，凡墓室形制、壁畫內容及陪葬品種類、數目、出土位置等一一羅列，並定期出版，隨時補充訂正。

　　以此詳盡的考古資料作基礎，才能進一步研究一些與銅鏡相關的社會生活問題。許多課題仍待更多學者參與探討，例如：墓葬中銅鏡的出現與否及多寡與墓主的社會地位或經濟能力關係；陪葬的銅鏡為何常與剪刀配對，置放於死者的頭骨附近；女人與男人的陪葬鏡是否有所區別，例如女人使用花鳥鏡、月宮鏡，男人使用盤龍鏡、三樂鏡等涉及銅鏡所代表的社會功能問題。

　　研究唐鏡的主要重心除了上述龐雜的考古出土資料之外，還包括各地公私收藏的傳世與出土唐鏡。其次，唐鏡的裝飾內容既然與唐朝其他不同的藝術媒體相通，我們必須有廣闊的視野，旁徵博引，才能看出當時藝術風格及圖像的共通性。再則從文化史的角度來說，則唯有靈活運用當時的文獻資料，才能適當地詮釋各種唐鏡文飾圖像的時代及文化意義以及藝術風格的演變趨勢。

　　實際進行討論前的奠基工作，即整理資料。有關大陸各博物館收藏品因實地參觀的困難，只能根據出版的圖錄為主。出土銅鏡資料方面，為求避免繁雜，將所見隋唐考古報告中含有銅鏡陪葬者，皆按發表時間先後，編號羅列於附錄一。墓葬有確定的墓誌銘年款者，其陪葬鏡即按年代次序以及鏡式名稱分類，排列成附錄二。考古資料本應力求整理清楚、完整，以佐證論文並供日後研究者參考。例如墓中銅鏡出土的位置，與墓主人骨架以及其它的陪葬品的關係等情況，原也應該考慮列表以供參考，然而因為時間等因素無法將附錄一作得更完善，有待來日努力。傳統中銅鏡銘常常被用來解釋文飾之意義及銅鏡功能。唐鏡之鏡銘雖然漸趨衰微，本文仍將常見的隋唐銅鏡銘採集成附錄三以供參考。不過，同一鏡銘在不同的鏡上出現時，常有轉借同音字或同義字的現象，或用俗體字或應押韻而為押韻等等變化，無法完全正確記錄，僅作為參考用。

　　其他主要相關資料之收集包括地下材料：墓誌，石棺槨上之裝飾花紋，及墓室壁畫；地面材料包括敦煌壁畫、少數出土絹畫以及金銀器，並包括正倉院收藏同時代之裝飾藝術。又涉及六朝銅鏡時，因為資料偏少，必須仰賴當時佛教藝術以及絲織品上之花文作為參考。

主要討論分題材和風格兩部分。題材方面先將唐鏡主要文飾內容分成四種類。討論時側重這些題材的起源，並分別從傳統和西域影響等方面來討論唐鏡題材的創造性。進一步則檢討這些題材在當時流行美術品中的普遍性，以便了解其文化上之意義。最後一節，圖像的流變，討論西域風格傳到中原後，如何在形式和內容上發生變化。筆者相信直接模仿的圖樣無法盛行，外來的觀念或圖樣必須經過變化、調整以後才能廣為流傳。次一章，風格方面則以 690–750 年左右，按大致盛行年代之先後討論四種主要鏡式之風格。並歸納出在武則天末年，即 700–710 年左右，唐鏡裝飾風格較繁縟華麗，在開元天寶之間則圓潤對稱，游刃有餘。結論一章則借銅鏡之文飾考慮唐朝藝術之發展，並借用墓室壁畫、佛教雕刻及繪畫等其它材料討論其時代的共通性。

四、唐鏡裝飾題材

1. 花卉紋

唐鏡文飾的題材中，花卉為主的表現最為複雜，然而相關的研究卻甚少。傳世鏡中常見的瑞花鏡，習稱寶相花鏡，文飾精美變化繁多，有寫實者，也有幾何圖案者，可知其演變之年代相當長久。[37] 可惜一方面墓葬出土的例子並不多，紀年墓葬中所見更少，使斷代之憑據極為缺乏。另一方面，唐鏡中的花卉圖案，尤其是團花紋與當時絲織品上的圖案關係最為密切，而後者的研究亦少見，遂使我們對此文飾之了解非常有限。日本學者如林良一先生專注於「佛教裝飾文樣」之研究，數十年如一日，對唐鏡花卉文飾方面也頗有所啟發。[38] 仔細檢討唐鏡中花卉文飾，其發達的因素固然有部分與其他唐鏡之花鳥寫生題材，如花鳥鏡等有關。但大部分折枝花朵的描繪文飾應配合當時絲織品和藻井等花卉圖案來研究，才能有所突破。

銅鏡與傳統的藻井裝飾紋有密切的關係。最近，林巳奈夫先生從漢鏡的四葉文鏡與日光鏡等出發，詳細討論傳統蓮花圖案的意義，頗值得注意。[39] 他認為東周以來之銅鏡、漢瓦當和墓室之天井等處所使用的蓮花圖案可以用東漢王延壽所形容，魯靈光殿藻井「圓淵方井，反植荷渠」（蓮花）的現象來解釋；即以蓮花象徵日光乃至天體的觀念被廣泛地運用於同時代不同的媒材。歐陽琳先生討論敦煌藻井的蓮花圖案，也注意到中國漢代以來用蓮花裝飾藻井的傳統。[40] 很可能以蓮花象徵天體的傳統觀念與佛教之蓮花代表佛土的觀念結合，故而蓮花可以裝飾鏡背，也可以裝飾佛窟之天井。總之，到了六朝時期蓮花已成了墓壁、陶瓷（青瓷）器、銅器上非常流行的圖案，仔細閱讀隋及唐初鏡式銘文，發現當時銅鏡與日、月

以及蓮花，乃至於藻井之意念仍有密切的關係。例如附錄三所見：「鏡轉菱花光」（13）；「照日菱光出」（14）；「生菱上壁，倒井澄蓮」（16及36）；「日曜花開」，「月似輪迴」（17）及「鏡發菱花，淨月澄華」（31）。

　　唐鏡文飾中的寶相花紋，如圖41，往往經過組合設計，而非直接的寫生。唐朝人喜愛各種外地傳來，傳奇的草木、珍禽異獸，故而唐初宮廷中流行「職貢圖」，至今仍有後代仿本傳世。證諸文獻，如《唐會要》所載，貞觀二十一年（647）太宗下詔將遠夷諸國所貢葡萄、菩提樹、黃桃、鬱金香、凌蘭花等珍奇仔細記錄其特色。[41] 匠人從不同種類的花卉中挑選其精華，按照鏡背設計所需而組合，可使構圖更為完美、平衡。再如敦煌莫高窟隋至唐初的藻井，仍以蓮花為重要題材，例如第396、367、398、401等窟都飾以大蓮花紋為窟頂中心；也有如209窟（初唐）則以葡萄紋為藻井文飾。[42] 到了唐朝，不論在敦煌佛窟或西安郊區墓室中，幾何圖案的蓮花藻井圖形漸趨於繁複，構圖嚴謹精緻，敷色多用原色深淺相間排列，類似團花疊暈，裝飾設計的效果極佳。

　　總而言之，討論唐初常見的團花鏡，或折枝瑞花鏡圖案的發展，必須配合當時藻井及織錦或印染、刺繡等絲織品所見的裝飾花卉題材同作比較研究，才能在整理其時代的演變時有所突破。本文因時間及專長所限，暫時不再深入討論此類鏡之風格發展。

2. 植物紋

　　這節所討論植物紋主要以蔓藤和葡萄紋為主。田自秉先生從美術工藝發展史的角度認為，唐代開始大量採用花草等植物文樣，具有劃時代的意義。[43] 的確，無論在唐朝的銅鏡、絲織或金銀器上，植物紋都佔有活躍的地位。不過，討論蔓藤紋的發展實在不能不溯源於南北朝時期的佛教裝飾藝術。從印度傳來的佛教圖像及裝飾藝術中，包括許多茂盛的植物紋。5世紀初譯的小乘戒律《四分律》中，佛謂裝飾佛塔，可用香泥「若作藤像，若作葡萄蔓像，若作蓮華像⋯⋯」，飾於塔上以為莊嚴。[44] 林良一先生將藤解釋為蔓藤，即以忍冬葉紋（palmette或half-palmette leaf scrolls）為主的蔓草（vine）。[45] 從北魏至唐朝的佛教藝術演變中，有關忍冬草紋的發展研究頗多，不再詳述。[46] 唐初蔓藤紋從佛教藝術而普見於絲織品，金銀器以及銅鏡，連墓室棺槨的周緣也刻滿了蜿蜒攀折的花草紋。

　　其次，葡萄的傳入中國與西漢張騫通西域的關係為眾所知。織錦飾以葡萄紋的例子已發現於漢代和十六國後趙的文獻中。[47] 新疆出土的紡織品中也可以看到東漢時的「人獸葡萄文罽」，以幾何圖案的方式處理葡萄紋。[48] 北涼時期的「葡萄禽獸文刺繡」中，龍形與鳳形

圖1 ｜ 北魏雲岡石窟第 12 窟 主室南壁明窗

的禽獸紋之間，分佈著圓圈式的葡萄地紋。[49]葡萄紋與傳統文飾的混合使用，正可以說明當時葡萄之受人歡迎。唐太宗破高昌（640）以後，引進其葡萄，植於苑中，並造葡萄酒以「頒賜群臣，京中始識其味」。[50]唐初，在大明宮前的光宅坊中有官葡萄園，設堂，以備皇后承幸。[51]永泰公主石棺槨的線刻包括一位侍者手捧一盤葡萄（圖 21）。[52]可見唐朝的葡萄仍然是宮廷珍果。

除了新疆地區的漢代織錦外，現存於中原的葡萄紋，似已晚至北魏。例如山西大同雲岡石窟第 12 窟，主室門窗的邊緣。[53]（圖 1）如圖中所示，在 U 型連續圖案的蔓藤內，各有一隻長尾鳥，站立於一串葡萄上，這些鳥或回首顧盼，或口銜花朵，頗為生動。六朝時期，葡萄文飾除了裝飾佛窟外，也點綴胡人之活動。[54]圖 1 所見，鳥立於蔓藤之間的構圖頗值得注意。類似的構圖，在西魏和北周的敦煌佛窟中已成為常見的文樣，不過，鳥的種類增多了，葡萄紋也改成忍冬和蓮花。例如，西魏 285 窟的許多小佛龕楣上合畫了一對鴿子或長尾鳥對立於蔓藤上，腳下各有一圓形蓮花（圖 2）。[55]北周 428 窟人字披上，一對對的鳳鳥、孔雀或鴿子則往往併立於蓮花或蓮蓬上。[56]雖然在新疆出土的漢代織品中已經看到簡單的對鳥、對獸文樣，但是像這類構圖意念和題材可以說與唐期對鳥鏡紋（圖 9）風格有密切的關係。

3. 飛禽鳥獸

唐鏡文飾中最出色，而且又具有活躍的生命力的莫過各種飛禽走獸。其中，瑞獸葡萄先出現於 7 世紀，花鳥題材則盛行於 7 世紀末至 8 世紀的銅鏡。中國銅鏡中，鳥獸的題材，自古已有，且歷代不乏代表。[57]但是像唐朝銅鏡中所表現的豐富形象及活潑寫實的趨向，則前所未見。在下章討論中，可見有些瑞獸葡萄鏡中的走獸帶有擬人化的表情動作，生動有趣（圖 3）。至於雁、鴨、蜂、鵲等的表現也富於現實生活的動態。花鳥普見於屏風、畫障，乃至於壁畫、繪畫與壁毯上。石棺槨上走襲飾。從詩歌、小說等文獻資料，可知唐人喜愛花卉、禽獸，

圖 2 ｜ 西魏甘肅敦煌石窟 285 窟 北壁東側第 1 龕

已臻狂熱的地步。士人雅集花下，飲酒酬唱；宮廷則以百鳥鳴集，百獸率舞為天下昇平之象徵。

　　進一步追溯唐代花鳥畫所見，形形色色的鳥獸昆蟲及其豐沛的生命力來源時，很容易就想到南北朝時期以來，東傳的佛教文化和藝術。從印度傳來的佛教文學和藝術中充滿了各種珍禽怪獸，並且賦予它們智慧、法力與擬人化的個性。唐人筆下，不但花鳥有個性與感情，詩人也自擬為鳥。[58] 淨土宗教主阿彌陀佛在許願成佛時，就曾說過，其成佛時悉令「八方上下諸無央數佛國，諸天人民，及蜎飛蠕動之類，皆欲使往生其國，悉令得泥洹之道」。[59] 亦即稱飛禽走獸與人相同，俱有佛性，同住佛土。其次，唐鏡的禽獸花鳥眾多的景象與極樂淨土的象徵近似。玄奘（約 596–664）所譯：

> 極樂世界淨佛土中，常有種種奇妙可愛雜色眾鳥，所謂鵝雁、鷙鷺、鴻鶴、孔雀、鸚鵡、羯羅（迦陵）頻迦（kalavinka）、命命鳥（jivajiva）等。如是眾鳥晝夜六時，恒共集會。出和雅聲，隨其類音宣揚妙法。……當知（眾鳥）皆是無量壽佛變化所作。令其宣暢無量法音，作諸有情，利益安樂。……彼佛土中有是等眾妙綺飾，功德莊嚴，甚可愛樂，是故名為極樂世界。[60]

　　這些雜色眾鳥通解佛家智慧，能出和雅聲，宣揚佛的妙法，既莊嚴安樂佛土，也能代表無量壽佛化身，無上功德。觀想西方淨土時，見鸚鵡或頻迦等便如見極樂世界。[61] 敦煌的唐朝西方淨土變中，這些爭妍鬥奇的珍禽往往漫步於前庭，「甚可愛樂」。[62] 既了解各類珍禽廣為唐人所熟悉、喜愛，再來看下文將討論的瑞獸葡萄鏡，便較能體會唐人集合各種不同類的飛禽乃至於昆蟲與瑞獸，「濟濟一圓鏡」（圖 3）的趣味。

　　武則天末期，奢侈與競奇奪巧之風已興。中宗（705–710）在位時尤甚。其女安樂公主為洛州昭成佛寺「造百寶香爐，高三尺，開四門。絳橋、勾欄、花草飛禽走獸、諸天妓樂，麟麒、鸞鳳、白鶴、飛仙，絲來線去，鬼出神入，隱居鈒鏤，窈窕使娟。真珠、瑪瑙、琉璃、琥珀、

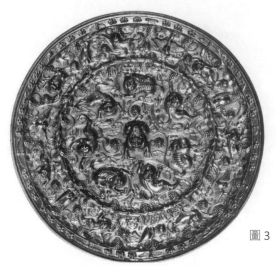

圖3 ｜ 瑞獸葡萄鏡
京都國立博物館藏

玻璨、珊瑚、硨磲、琬琰，一切寶貝。用錢三萬，府庫之物，盡於是矣」。[63] 她所使用的寶貝即當時流行之「七寶」材料，大多為西域進口貨；所雕塑之熱鬧景象，自然與唐朝的淨土觀圖像相關。她又命宮廷尚方監「織成毛，合百鳥毛，正為一色，旁看為一色，日中為一色，影中為一色；百鳥之狀，並見裙中。凡造兩腰，一獻韋后，計價百萬」。此後「百官之家多效之。江嶺奇禽異獸毛羽，採之殆盡」。[64]《舊唐書》斥此為「妖服」。日本正倉院收藏的「鳥毛立女屏風」，以唐畫的風格，描繪出樹下美女們，蓬鬆豐盛的頭髮和衣服上裝飾著許多鳥毛。[65] 雖然是如此不可思議的盛服，卻很自然地令人聯想到前文所提及，廣受唐朝人喜愛與描繪的極樂淨土之鳥——人面鳥身的伽陵頻伽。

不過，中國古代的文學如《山海經》、《抱朴子》中也充滿奇禽怪獸的傳說，而且最遲從漢代起，代表祥瑞、長壽等的人面鳥身形象已普遍出現於中國各地，與佛經中伽陵頻伽可能是各自獨立發展的傳統中發生類似的圖像。[66] 中國傳統中的人面鳥與印度佛教的人面鳥是否真的不謀而合，或者，另有可能印度之神鳥在漢代以前已傳入中原？或者，神異的傳說或觀念在不同的地方流傳，各自發展成獨具特色的表達方式。這類的問題非本文所能追究。不過，事實上，更有趣的是印度佛教淨土觀中的有些飛禽走獸也曾出現在於中國的長生樂土。歷史上，秦始皇求長生之方，漢武帝則作建章宮，內有「泰液池，中有蓬萊、方丈、瀛洲、壺梁、象海中神山龜魚之屬，其南有玉堂、壁門、大鳥之屬」是為海中仙山，長生之地。[67] 這樣大築園林，作假山水，亭園樓閣，彷如人間仙境的豪舉並不限於漢武帝。《西京雜記》載：

> 茂陵富人袁廣漢，藏鏹巨萬，家僮八九百人。於北邙山下（岩）築園。東西四里，南北五里。激流水注其內，構石為山，高十餘丈，連延數里。養白鸚鵡、紫鴛鴦、牦牛、青兕、奇獸怪禽。委積期間，積沙為洲嶼，激水為波潮。其中致江鷗海鶴，孕雛產鷇，延漫林池。奇樹異草，靡不具植。屋皆徘徊連屬，重閣脩廊，行之
> 彌日，不能遍也。廣漢後為罪誅，沒入為官園，鳥獸草木皆移植上林苑中。[68]

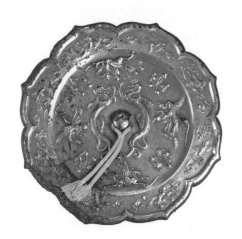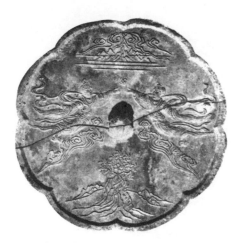

圖 4 ｜ 仙騎鏡
　　　　臺北國立故宮博物院藏

圖 5 ｜ 飛天鏡
　　　　陝西西安宋氏墓（745）葬

　　鳥獸代表自然造化之神妙，當然在佛土或仙境都不可或缺的。如果勉強比較，佛經內描寫鳥獸之「法力」與活潑的形象較具特色。不過，在下節將提到的唐鏡人物山水題材，卻又回到中國傳統內的園林樂土。鏡中，悠閒的高人雅士彈琴調鶴自娛，禽鳥聽命於人類的智慧，一片安寧，而不是眾生「蜎飛蠕動之類」俱得往生的熱鬧世界。

4. 人物山水

　　唐鏡人物山水的題材確實頗見創意。漢朝常見人物鏡中的神仙世界主要以東王公和西王母為中心，配備有侍者、舞人和車馬儀仗。唐代銅鏡中的仙人則頗合乎李白個人的理想：「拙妻好乘鸞，嬌女愛飛鶴，提攜訪神仙，從此鍊金藥。」[69] 以個人得道為中心，家裡的雞犬也可以隨之昇天。不再重視神仙世界的階層組織，自尋成仙的樂趣。臺北國立故宮博物院藏有許多面菱花形鏡，主要文飾為四仙人，各騎鶴、鳳（或鸞？）、獅子（或狻猊）與麒麟；他們或手持笙、扇，或瑞果或盆景，自由翱翔（圖4）。[70]

　　佛教圖像中，許多具有法力與智慧的鳥獸也是菩薩或明王、天王等的騎座，非本文篇幅內所能討論。不過，這些鳥獸座都是靜止不動的。唐朝佛教圖像中偶而出現供養天騎坐鶴等鳥，飛翔空中的景象，與銅鏡中此類圖像類似，應該是受中原傳統影響而改變的圖像。[71]

　　人物鏡中還有常見的飛仙鏡，或稱飛天鏡（圖5）。在構圖上和對鳥鏡相當接近，以鏡鈕為中心，左右各一婦女裝扮的飛天，平舉雙手飛翔。他們的腳底是雲彩而不是花朵，不過，不論對鳥或是雙飛天，此兩面葵花鏡的上下兩端都各飾著雲山和岩石。圖 5 的飛天造型或起源於佛教圖像的供養天，但是在鏡中的構圖已脫離了嚴謹的法相，也失去了佛教世界的相關意義。

　　與現實生活距離略遠的有月宮鏡、三樂鏡。月宮鏡雖然是神仙題材，卻以嫦娥飛天達長生之境為主題，因此與仙騎頗能互通聲氣。三樂鏡以孔子和榮啟期為主角，所宣揚的「三樂」

圖6 | 貼銀人物山水鏡
部分重描

像是祝壽，具有世俗而天真的自我陶醉。[72]

　　兩面有名的出土螺鈿鏡（附錄二・巳.1, 2），其中之一見彩圖2，則表現世俗的庭園中，士人雅集花樹下宴飲，並與鸞鳳合鳴之生活。所謂真子飛霜鏡也揉合庭園之樂與仙隱之境。從現實生活中取材的唐鏡還有狩獵鏡和打馬毬鏡。

　　人物山水鏡發展高潮的代表作，恐怕是正倉院收藏的貼銀鍍金山水鏡（彩圖1；圖6）。此鏡描寫海上仙島，與漢朝以來所追求的長生樂土頗為相近。內區之鏡鈕上有四座山，一片海濤環繞四山，另有兩條長龍從海中冒出。兩位仙人（高士）各坐在海島上，或彈琴或吹笙，以調鳳舞鶴，遠山平漠之間規律地點綴著飛禽走獸。六朝士人所喜愛的《吹笙調鳳圖》或《竹林七賢圖》可以說是此人物山水鏡圖像的來源。[73]像這樣以線描熟練地勾勒出來的飄渺仙境，大概是根據當時上層階級所喜愛的山水畫為稿本。此鏡外圈的鏡銘為流行的五言律詩，抒寫深閨懷念之情（附錄三・39）。

5. 圖相的流變

　　唐代社會的開放性，促使許多外來的文化源源流入，造成多樣性的文化。有名的佛教史學家道宣（598–667）甚至認為「中國」之號應拱手讓給佛教發源地——中天竺國，而自稱唐土為「東華」或「東川」，正可代表當時世界觀之擴大與學習重心之轉移。[74]佛教或西域文化的因素絕不是直接橫斷面式的移植於唐鏡中題材，而是從東漢以來不斷地滲透，與中原文化結合。唐朝時新與舊外來因素又重新作了一番調整。

　　瑞獸葡萄鏡在中國銅鏡文飾的演變過程中有如異軍突起，但是維持的時間也頗為有限。鏡中葡萄的題材雖然與西域影響有關，但也不是唐朝首次傳入，不過在唐朝時因與西域來往更頻繁，這些題材再度列入流行榜，並且促成唐鏡文飾革新的面貌。樋口隆康先生謂瑞獸葡萄鏡中的葡萄紋雖然可以溯上西域來的影響，但是動物的文樣則完全是中國式的。而且以葡

萄紋為地文，禽獸紋重疊於上，而不像古波斯利用葡萄紋分割空間以填入動物紋，這也是中國傳統文飾的作法。他的觀察非常正確。[75] 風格上，瑞獸葡萄鏡以活潑搶眼的生命力，和刻意寫實的細節取勝，正好與武后朝求變求新而到中宗、睿宗朝逐漸趨於矯飾奢華的作風互相輝映。到了開元初年，風氣改變，此類鏡飾也逐漸失去吸引力。

佛教文化啟發了廣闊的花鳥世界，但是這些花鳥在裝飾銅鏡時，其意義已離開了佛土，轉化成唐人生活中所熟知的祥瑞象徵。唐鏡中，尤其是指對鳥紋鏡中，最常出現的鳥類為傳統所熟悉的神鳥——鳳凰。[76] 帝舜之世，作簫以象徵鳳鳴，「故簫韶九成，鳳凰來儀」，代表聖王之祥瑞。[77] 中國自古謂鳳凰凌空銜書，以傳達天命。[78] 除了鳳凰之外，還有些鳥也被唐人認為是吉祥之鳥，例如玄宗開元年間的宰相張說（667-730）稱南海所貢的鸚鵡為「瑞經所謂時樂鳥」，象徵「天下有道」，以頌天子聖德。[79] 鳥銜花以示報恩，銜綬表示祝壽，雞踏蓮花則象徵萬歲春，這類常見的祥瑞花鳥圖像都以生動的姿態出現於唐鏡文飾。[80]

唐朝對鳥紋鏡的對鳥往往銜有綬帶或折枝花。以往一般認為此代表西域或波斯的影響。但是愈來愈多的漢代墓葬考古材料中發現了各種繫綬帶或銜玉石、綬帶的動物圖案，並且它們的圖像意義無疑地與波斯流行聯珠圍內銜著代表王權的珠寶動物紋（圖13）完全無關。[81] 因此，漢代中土所見銜綬鳥紋自有獨立的傳統，並未直接受西方影響。另一方面，從新疆出土文物中可以看到接受中亞圖樣而織成的錦或染織，自東漢至北朝發展成另一風格。後者逐漸傳入中土，對中原的織錦圖案影響特別明顯。唐初高祖、太宗時，陵陽公竇師綸曾設計出許多「對雞、鬥羊、翔鳳、遊麟」等對稱的織錦圖案，風行一時。[82] 延載元年（694）武后出繡袍以賜文武官，尚書飾以對雁，左右衛將軍飾以對麒麟等等。對稱動物紋愈見流行，太和六年（832）敕三品以上許服鶻銜瑞草，雁銜綬帶及對孔雀綾袍襖等等。[83] 唐代銅鏡題材與織錦題材相通，正表示當時裝飾藝術的風格及題材能突破不同的媒材，廣受喜愛。

就風格來比較，中亞所流行聯珠紋內的鳥（圖7），雙足著地，姿勢僵硬，頸部繫細長帶子，口中銜一串珠寶。[84] 但是唐朝鏡中之鳥，直接繼承漢代動物之活潑流動感，再加上寫實的形態，體勢輕盈，振翼待飛，而且口中所銜之綬，常有各種不同的結。（圖28）再就其象徵意義而言，唐朝的對鳥與中亞之鳥也有段距離。玄宗開元十七年至天寶六年之間（729-747）每逢聖誕千秋節，常賜羣臣鏡，鏡背或飾盤龍，或飾對鳥，與方形綵勝，稱花綬鏡，綬與壽諧，以為祝壽。（圖27）[85] 唐時婚娶，「夫婦併拜或共結鏡紐」以示同心長相守；婚禮納綵，有「長命縷」、宛轉繩，皆結為人像帶之，[86] 此為綬帶之吉祥意，故婚嫁時可能流行使用對鳥鏡。總之，其意義與中亞聯珠紋內的鳥銜珠寶並不相同。

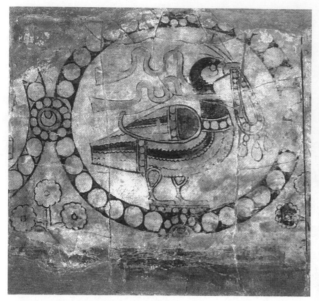

（左）
圖7　新疆克孜爾千佛洞壁畫
　　　6–7 世紀

（右）
圖8　永泰公主墓石棺槨線畫
　　　神龍二年（706）

圖9　新疆阿斯塔那墓壁畫

除了織錦上可以看到大量的對鳥圖，或禽獸花鳥的圖案之外，當時的畫障或屏風上必然也常見類似的題材。例如沈佺期詩中所提到的「雙花伏兔畫屏風」。[87] 或是永泰公主墓，棺槨上線刻一幅畫，以一對鴛鴦為主，下有岩石，上有遠山，（圖8）與當時婦女之「羅裙宜著繡鴛鴦」可能在題材和構圖上相似，而與對鳥鏡（圖26-28）也相差不遠。[88] 吐魯蕃高昌古城附近，阿斯塔那古墓的後壁，畫有六扇屏風，各有近景石頭與遠景雲山，主題或為一對鴛鴦，或為孔雀，鴨子佇立於萱草或水仙等花草前（圖9）。[89] 此都可以說明唐鏡題材中的花鳥，往往反映了當時裝飾藝術中流行的主題。

本節所討論的鳳鳥以及對鳥銜綬的題材都是中國原有的古老題材，受到外來文化的刺激或影響後，重新觀察並組合新的形式，以配合銅鏡的構圖，充分掌握唐朝人鑑賞的品味。本文第1節所提到的花卉紋，包括蓮花或較複雜的寶相花圖案，也可以解釋為揉合中西傳統的結果。總之，西域來的影響或提供了最早的新題材，或只是對原有的形式提供新的刺激。但是藝術發展的主力仍在於當時人們由生活體驗的印證，喜愛這些活潑的題材與形式，使花鳥普見於各種不同的裝飾場合，並且風格的發展愈趨於蓬勃有力。

五、唐鏡風格的形成

1. 早期風格（618-650）

漢朝至三國兩晉時期，銅鏡發展蓬勃，墓葬出土數量極為豐富。到了兩晉至隋以前，則極少出現銅鏡，一般稱為銅鏡之衰微期。[90] 隋鏡之面貌，目前雖然有些根據，但是仍然沒有人能清楚地交代。孔祥星也只是含混地將隋與初唐合而為一。

隋及唐初銅鏡中多有駢體詩銘文，前人又曾誤認凡是鏡銘中提及「仁壽鏡」者必與隋文帝「仁壽」（601-604）年號有關，故使得隋鏡的數量和重要性過分膨脹。現在我們已經了解，鏡銘中常提到的「仁壽鏡」與「秦王鏡」一樣，都是指歷史上，或傳聞中有名的帝王鏡。據說這類鏡或洞燭腸胃，或歷歷寫人形，成為護持帝王的神物或祥瑞之物。[91] 唐高祖武德五年（622），揚州所鑄之朝貢鏡，銘曰：「一登仁壽，千萬斯年。」（附錄三·3）則從吉祥、護持之意又引申為「長宜子孫」之意。總而言之，既然「仁壽鏡」不一定為隋鏡，許多前人所謂的隋鏡，也必須重新檢討，其中可能包含初唐鏡。

隋朝統一天下後，銅鏡再度發展之前，反省、摸索舊有的傳統，逐漸在風格上與漢朝（銅鏡發展之盛世）銜接起來，從復古出發以求變，似乎是順理成章的事。隋朝及唐初墓中出土

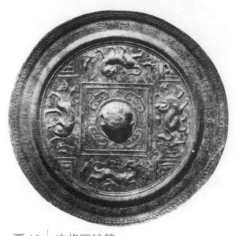

圖 10 ｜ 方格四神鏡
　　　　陝西西安田德元墓（611 葬）出土

許多漢及南北朝風格的銅鏡，適足以說明此過渡時期好古的現象。[92] 隋初佛教藝術方面的復古作風，也可以說明當時一般的文化現象。[93] 隋初兩座紀年墓（592 與 608 年；附錄一‧53 與 39，附錄二‧乙 .1 及丁 .1）所出土的銅鏡之風格並不凸顯。[94] 不過可以肯定的是，隋初銅鏡已擺脫了漢末以來所流行的，縱橫排列，構圖繁密的神獸鏡題材與形式，恢復東漢盛行的環繞中心圓鈕來安排四獸或十二生肖鏡式的傳統。

　　610 年後，隋墓所出土的四神（青龍、白虎、朱雀、玄武）或四獸鏡，主題大為精簡，增加留白，並且加寬駢體詩的銘帶圈，中心圓鈕加方格，使環繞對稱的構圖更為整齊明確（圖 10）。[95] 不論在題材上或構圖上，此類鏡式與東漢的「方格四獸畫像鏡」或「禽獸畫像鏡」彷彿相通。[96] 不過，隋鏡上之禽獸為淺浮雕，軀幹略瘦長而肌肉起伏有致，動態流暢，既不同於漢鏡上扁平線雕的動物文飾，也不同於三國鏡上纍纍堆積的圓丘狀浮雕法，反而接近梁朝陵寢前石刻麒麟。[97] 隋朝四神鏡（特指方格四神鏡）品質已經相當高，並且此鏡式一直延續不斷，發展至唐初（7 世紀中葉）。本文第 2 節中提過，紀年唐鏡的前三面（622 年一件，650 年二件）都屬於此鏡式。

2. 瑞獸葡萄鏡（650–710）

　　瑞獸葡萄鏡是唐鏡中受討論和爭議最多的。筆者同意孔祥星的意見，放棄宋人開始為這類鏡命名所使用的「海獸」、「天馬」等稱呼，也不再考證這些稱謂的含意，而以瑞獸涵蓋鏡中所見，似獅子（舊稱狻猊），又似狼、犬等的動物。瑞獸葡萄鏡的重要性首在於其數量遠超過其他唐鏡，其次為鏡中的文飾特別豐富，各類禽獸、昆蟲以及盤繞的葡萄藤，寫實而活潑的生命力，躍然鏡上。同時，考古學資料很清楚地顯示出，此類鏡式發展成熟的過程。因此更值得研究唐鏡者注意。

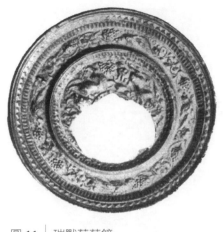

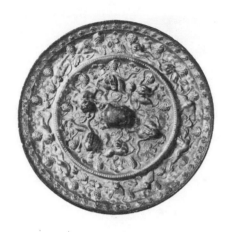

圖 11 ｜ 瑞獸葡萄鏡
　　　陝西西安劉寶墓（665）出土

圖 12 ｜ 瑞獸葡萄鏡
　　　獨孤思貞墓（697 卒，698 葬）

　　第二章第 1 節已提到早年濱田氏及原田氏研究瑞獸葡萄鏡的成就，二次戰後，日本學者對瑞獸葡萄鏡之興趣依然不減當年。林良一從古伊朗（波斯）及薩珊王朝的瑞果紋（包括葡萄及石榴）的東傳現象來檢討瑞獸葡萄鏡式的發展。他將此鏡式分為三類，即隋式鏡及唐式鏡一、二類；認為在武周時期 690 年前後出現了生動的寫生風格。[98] 樋口隆康的〈海獸葡萄鏡〉一文，試圖將日本學者歷來對此鏡式之研究與新的考古資料配對，並將此鏡式之風格變遷劃分為八大類型。[99] 孔祥星則僅分為兩類：瑞獸葡萄鏡與瑞獸鸞鳳葡萄鏡。[100]

　　從考古發掘紀年墓中的瑞獸葡萄鏡（附錄二・己）發現，十五面銅鏡中，最早的紀年墓為664 年，而且其中有十面在武則天時期（685–704）埋葬。因此，孔祥星所說瑞獸葡萄鏡「開始流行的時代應在唐高宗（650–683）時」，並且「以武則天時期最為盛行」大致是可靠的。在形制上，早期的瑞獸葡萄鏡與隋初以來發展的瑞獸葡萄鏡有傳承之淵源。內外區劃分鮮明，圖案之安排較機械式。內區之五獸或六獸作奔跑狀，以葡萄紋填其空白。劃分內外區之凸稜的內側面以及鏡緣都飾以鋸齒狀的三角紋。外區有時填銘文，有時飾葡萄忍冬紋。665 年，劉寶墓（附錄二・己.2）所出之殘鏡，外區葡萄紋已雜有長尾鳥（圖 11）；與鄭州上街 M55 所出者（附錄 1・42），極為相似。

　　武則天時期，690 年代紀年墓中，有兩面瑞獸鏡保存情況都非常良好。獨孤思貞墓（697–698）所出者（圖 12）尤其出名。王仲殊先生曾肯定地指稱此鏡與日本高松塚古墳出土的海獸葡萄鏡「確實是同範鏡無疑」。並且，在「西安東郊十里舖發掘的 337 號唐墓中（附錄一・11）出土的一面海獸葡萄鏡，其形制和花紋」也與此鏡「幾乎沒有差異」。[101] 日本和泉市久保惣紀念美術館也藏有一面同型鏡，形制與花文也幾無兩樣（圖 13）。[102] 可想此面鏡型受時人喜愛、珍藏的程度。

　　此鏡文飾已打破漢代以來，在圓鏡面上作左右對稱的幾何分割構圖，整體文飾連綿不絕，渾然一體。鏡的邊緣以簡單的花朵（共五十三朵）取代幾何線條，內外區的分界不如以前嚴謹，

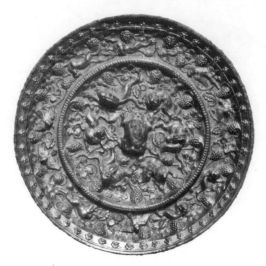

圖 13 　瑞獸葡萄鏡
　　　 日本和泉市久保惣紀念美術館藏

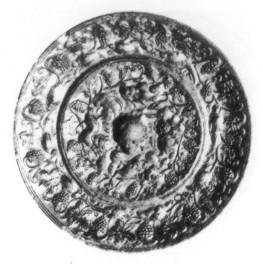

圖 14 　瑞獸葡萄鏡
　　　 李守一墓（694 重葬）出土

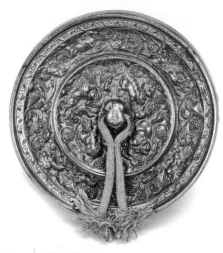

圖 15 　瑞獸葡萄鏡
　　　 臺北國立故宮博物院藏

圖 16 　瑞獸葡萄鏡
　　　 安菩夫婦墓出土（709 合葬）

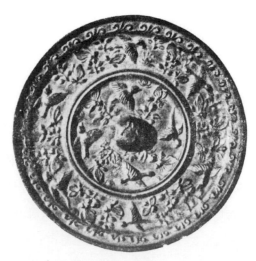

圖 17 　花鳥鏡（雀繞花枝鏡）
　　　 陝西西安開元二年（714）墓出土

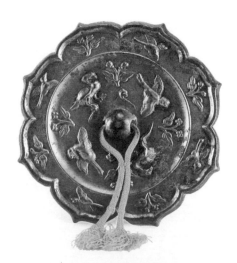

圖 18 　花鳥鏡（雀繞花枝鏡）
　　　 臺北國立故宮博物院

凸起的脊稜變窄，加飾連珠紋，而且內區的葡萄蔓藤直逼脊稜。內區的六隻瑞獸（三隻獅子〔狻猊〕，與另三隻有角的麒麟交互出現）不再奔躍，而是攀附在蔓藤上，好整以暇地擺出各種姿態，面對觀眾。他們的身體彼此相連，且與蹲伏成鏡鈕的另一隻瑞獸接觸，構成既有焦點向心力，又有向外擴張力，循環不斷的圖案。外區更為熱鬧，出場的動物有獅子、長尾鳥、小鳥、蝴蝶、蜻蜓，姿態不一。內外區都以葡萄蔓藤舖地，大串的葡萄規律地排在邊緣，內外區交相呼應。

李守一墓（694 年重葬，附錄一·106.1）出土之瑞獸葡萄鏡（圖 14）風格與獨孤思貞墓所出（圖 13）略有不同。李墓之鏡已取消邊緣飾帶，只有內外區。內區為四獸和四鳥，外區為十隻長尾鳥，重圈循環。葡萄蔓藤之描寫類似圖 13 所見，但是動物，特指長尾鳥，造型多用線條描繪，活潑流暢。

臺北故宮博物院收藏的一面瑞獸葡萄鏡（圖 15），構圖安排具有循環性。內外區的禽獸動作活潑。特別是外區有如田徑跑道，奔馳競賽者包括羽人（？）、天馬、兔、鴨、鵝等等；也有一旁休息，作觀眾狀的蟬和長尾鳥。內區的四隻獅子，體態結實有力（有一隻頭上有雙角），其中之一，前肢向前伸，頭向上仰起者與圖 14 的獅子神態相若。圖 15 葡萄文飾相當寫實，但組織不似圖 14 緊湊；邊緣的文飾為忍冬卷草紋，製作年代應該也在 690 年代。

安菩夫婦墓（709 年合葬）所出土的瑞獸葡萄文飾已由動態轉成靜態，同時，寫實風格發揮至極致，而有「作態」的現象（附錄一·83）（圖 16）。鏡背上內外區之間的脊稜變矮，葡萄藤從內區蔓延至外區，形成所謂「過樑」的表現。京都博物館收藏的同類鏡更可以說明此風格（圖 3）。[103] 葡萄比以前小，蜿蜒的蔓藤、葉脈、卷鬚，流麗逼真。其間，蜜蜂或展翅或疊翅，或曲身，配合巧妙。內區的七隻獅子（包括鈕座）或背脊凸顯，或長毛披灑，皆全神貫注，各自從不同的角度或回顧或迎視觀者，極盡其態；外區的禽獸更有些誇張地搔首弄姿。他們像是同時在表演臺上，凝聚力量，呈現各種可能的姿態，以博取觀者的注意。

3. 花鳥鏡（690–750）

孔祥星將花鳥鏡分為雀繞花枝鏡和對鳥鏡，前者以菱形鏡為主，內區有四禽鳥同排列繞鈕座，期間配以花枝。自武則天後期開始流行，代表作出自紀年開元二年（714）墓（圖 17）。[104] 嚴格說來，雀繞花枝鏡並無創意，其構圖意念與瑞獸葡萄鏡（圖 15）頗為相近，邊緣密佈雲朵紋，而內外區以素紋凸稜分隔，只是將瑞獸換成小鳥，葡萄換成折枝花與小蝶。相較之下，雀繞花枝鏡所表現出來的田園花圃景致，顯得較平靜，小鳥雖展翅而無競飛的動

感，構圖也較多留白。孔氏所舉另外一例，或者臺北故宮所藏的例子（圖 18），題材仍似，但鏡形已改為菱形鏡，並且其內區之四禽四花的構圖形制及內容都與下節討論的瑞獸鸞鳥鏡（圖 34、35）相同，故發展時間應該大致並行。[105] 因此，筆者認為討論花鳥鏡主題必須同時考慮在唐朝裝飾藝術中，花與鳥何時搭配在一起。此問題關係到對鳥鏡，甚至瑞獸鸞鳥鏡的發展。

花與鳥搭配的模式，已出現在早期瑞獸葡萄鏡中（圖 11）。前節已強調瑞獸葡萄鏡文飾的寫實傾向，尤其是小鳥及各種昆蟲紛飛於葡萄蔓藤之間，頗見實際觀察的經驗。只需將葡萄園的景色改為花圃，雀繞花枝的主題自然出現。史語所收藏泉男產墓誌石拓片（701）上已經出現以花草為底紋，以鳥為主紋飛翔期間的圖案（圖 19）。[106] 前引永泰公主墓（706）石棺槨上的侍者捧葡萄圖，也裝飾著鳥雀、蝴蝶和花枝相間（圖 21）的圖樣。從泉男產（圖 19）到阿羅憾（圖 20）墓誌石；從阿斯塔那（圖 9）到永泰公主墓（圖 8），鳥與花搭配，相得益彰。再如大幅線刻圖中，人物漫步於庭園間；四周的竹石、花草以及鳥、蝶都能具體地表達庭園之意。（圖 23）總之，花鳥與鳥配合寫生的題材最遲在 700 年左右已廣受唐朝藝匠所歡迎。

花鳥鏡中還有一類應在此一提，即金銀平脫花鳥鏡。這類鏡的數目也不少，風格上又可以分為兩類，一類多細花小鳥與鳳或鶴配合（圖 23、24）；另一類則以大型鳳凰或鸚鵡為主紋。圖 22 所見，飾片剪裁細緻瘦長，構圖非常規律平穩。[107] 以鏡鈕的彩綬為中心，蔓藤和花圈向四面八方展開，四隻鶴與四棵樹也以鈕座為基點，作上下左右對稱的安排。蝴蝶、小鳥和長頸鳥也環繞鏡鈕均勻地分佈。這樣的構圖原則與瑞獸葡萄鏡中眾獸濟濟一鏡的佈局大致相同。圖 24 鏡的題材和前鏡相同。[108] 此雖是葵形鏡，佈局的原則與前面方形鏡仍然相同，不過細節更多，中心鈕上的裝飾及綵結更為繁瑣。外圈上的四棵樹更細長而左右交纏。故此鏡年代略晚，應在 700–710 左右。

第二類平脫鏡飾大型鳳凰，與對鳥鏡之構圖及意義相近，年代應在開元、天寶之間。目前，以洛陽關林盧氏墓（750 年葬；附錄一‧72；圖 25）為最佳代表，其他同類出土鏡之照片多不清楚，故不再深入討論。[109]

花鳥鏡中最具特色的為葵形對鳥鏡。其構圖上的特點是畫面精簡，多留白而主題鮮明；以圓鈕為中心，一對左右對稱的大型鳳鳥，（偶而也以孔雀、雁或鴨代替）為畫面主題。在圓鈕的上下方出現山與岩石（圖 26），或為盛開的花朵（圖 27、28）。其造型的特點為線條精確，多弧形輪廓線，與葵形鏡緣呼應，緊勁而有彈性。圖 26 的貼銀鍍金對鳥鏡，其動物及鳳凰的造型略見厚重的捏塑感，與圖 11 所見瑞獸鸞鳥鏡中的禽獸造型的拙樸感相略同。相反地，

圖 19 | 泉男產墓誌石 長安元年（701）款

圖 20 | 阿羅憾墓誌石 景雲元年（710）款

圖 21 | 永泰公主墓石棺槨線畫
神龍二年（706）

圖 22 | 韋泂墓石棺槨線畫
景龍二年（708）

鏡花水月

53

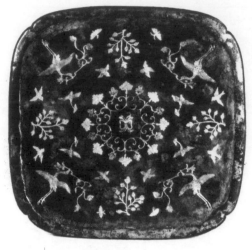

圖 23 ｜ 金銀平脫花鳥鏡
美國紐約 The Asia Society 藏

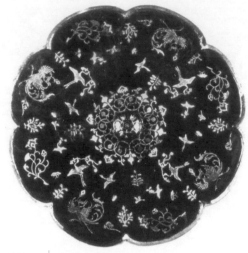

圖 24 ｜ 金銀平脫花鳥鏡
日本奈良東大寺正倉院藏

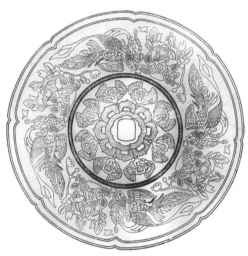

圖 25 ｜ 金銀平脫花鳥鏡描圖
洛陽關林盧氏墓（750）

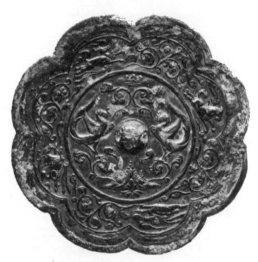

圖 26 ｜ 貼銀鍍金對鳥鏡
日本京都住友博物館藏

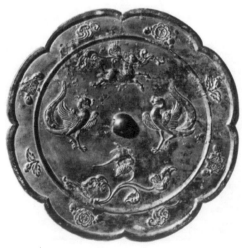

圖 27 ｜ 對鳥鏡
日本京都國立博物館藏

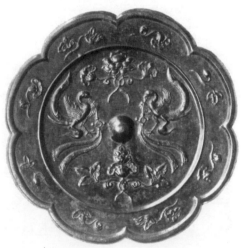

圖 28 ｜ 對鳥鏡
日本京都住友博物館藏

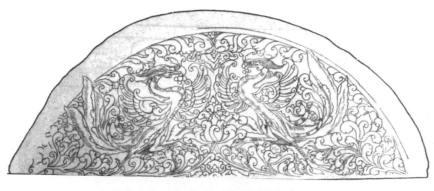

圖 29 | 墓石門楣花鳥紋
李仁墓（710）

圖 30 | 墓石門楣花鳥紋
楊執一墓（727）
陝西省博物館藏

圖 27 或 28 中的對鳥和花卉造型圓潤飽滿，流暢明快的線條勾勒出花瓣和鳳鳥的羽毛。整體看來，對鳥鏡中的鳳凰或雁鴨所表現出來氣定神閑的姿態，的確有異於瑞獸葡萄鏡。

　　紀年墓中出土對鳥鏡者不多，又多集中在 745–784 年之間（附錄二・壬）。孔祥星指出對鳥鏡之葵形形制多晚於天寶年間，因此他的結論是對鳥鏡出現於天寶之後。[110] 但是事實上，在景雲元年（710）阿羅憾的墓誌石邊緣已經清楚地看到花草中對鳥銜綬的圖樣（圖 20）。[111] 況且，前文已提過，開元十七年至天寶六年（729–747）以玄宗聖誕日為千秋節，賜朝臣千秋鏡，自題詩：

　　鑄得千秋鏡，光生白鍊金。分將賜羣后，遇象見清心。

　　臺上水華澈，窗中月影臨。更銜長綬（一作壽）帶，留意感人深。[112]

這樣的千秋銘對鳥鏡，在臺北國立故宮博物院和京都國立博物館各藏有一面（圖 27）。[113] 同時，以一對長尾大型鳳鳥為主題的文飾早已出現於李仁墓（710）的半圓型石門楣上（圖 29）[114] 其瘦長的身軀及僵硬的翅膀與貼銀鍍金對鳥鏡中的雙鳳（圖 26）有相似之處。相反地，西安碑林所藏楊執一墓石門楣（727）上的雙鳳（圖 30）與圖 26 之對鳥鏡圓弧形流暢的造型極為相似。[115] 總之，對鳥鏡應開始於開元初年，而且開元、天寶之間已達高峰。而 784 年所出土對鳥鏡的風格業已走下坡。（附錄二・壬.2）

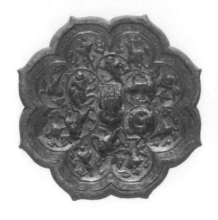

4. 瑞獸鸞鳥鏡（690-750）

　　瑞獸鸞鳥鏡的出土紀年墓集中在 690-710 年之間，（附錄二‧庚）又早期的構圖、題材與瑞獸葡萄鏡頗有相通之處，故孔祥星很簡單地交待，只說明此類鏡在 706 年以前已出現。

　　哈佛大學所藏貼銀瑞獸鸞鳥鏡之銀飾片下，依照梅原末治的記載，鏡背上原鑄有「長壽元年臘月頭七日造」，即 692 年銘文。依照目前的照片看來此鏡背似又經鏽蝕，所鑄之文字，後七字清晰可辨，前兩字「長壽」部分殘損，第三字僅可見一劃。（圖31a, b）[116] 根據報導，洛陽藏鏡中有一面有「長壽二年臘月頭七日造初樣」，非常相近，可惜文中並未附圖片或進一步說明此鏡之形制或文飾，故無法做任何比較。[117]

　　哈佛貼銀鏡之構圖為以鈕座上蹲伏獸為內心圓焦點，利用蔓藤向外劃出六圈，內各有一獸與中心相接觸，再繼續向外擴張為八個弧形菱邊緣。內心的六獸有四獸作人立狀，其餘兩獸又各與一小獸交纏。他們擺弄姿態的神情，以及造型上重捻塑的厚重感都與前節討論的瑞獸葡萄鏡有相似之處。河南偃師出土紀年唐墓之宋禎墓（706 年，附錄一‧106.2）所出土之貼銀小鏡（圖32）只有六菱，比哈佛鏡簡單、規律化，但風格近似。偃師另一唐墓，李景由夫婦墓（738 年合葬，附錄一‧106.3），墓葬紀年較晚些，也出土一六菱貼銀小鏡（圖33）與宋禎墓的（圖32）極為接近。

　　宋禎墓還出土一件八菱瑞獸鸞鳥鏡（圖35），構圖形式與西安任氏墓（707 年，附錄一‧8）所出土者（圖34），在題材和構圖上都相近。[118] 如任氏墓所見，構圖較哈佛貼銀鏡（圖31a）精簡；蔓藤之地紋已消失，只有四枝並蒂花分隔開二鳳與一獅子、一帶角麒麟，後者側身作人立狀。同類型八菱瑞獸鸞鳥鏡也出土於河南伊川墓（附錄一‧98），年代應相近。毫無疑問的是，此類鏡飾與所謂「雀繞花枝鏡」（如圖18）有許多共同點，值得繼續關心。

　　西安郭家灘韓森寨所出圓形的瑞獸鸞鳥鏡（圖36）雖然形制不同，外區之禽鳥較多，但是構圖及鳥獸與花之造型都與任氏墓所出（圖34）相近，應該也是 710 年左右製作的。臺北故宮博物院收藏的另一面瑞獸鸞鳥鏡（圖37），內外區的主要動物和圖33 相同，不過動物之輪廓多為圓弧、凸起成斜三角縱剖面的線條，流利緊勁有彈性，應該是開元年間作風。此鏡之構圖循環流暢，一獸仰跪做奔躍狀，兩隻鳥則伸足花枝上，可謂動中有靜，是頗具特色之瑞獸鸞鳥鏡。

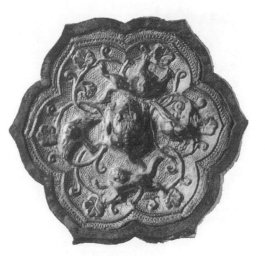

圖 32 │ 貼銀瑞獸鸞鳥鏡
河南偃師宋禎墓（706 葬）

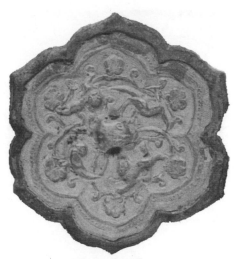

圖 33 │ 貼銀瑞獸鸞鳥鏡
河南偃師李景由夫婦墓（717 及 731 卒，738 葬）

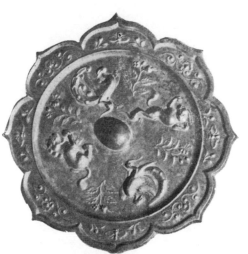

圖 34 │ 瑞獸鸞鳥鏡
陝西西安任氏墓（707 葬）

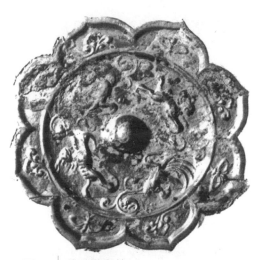

圖 35 │ 瑞獸鸞鳥鏡
河南偃師宋禎墓（706 葬）

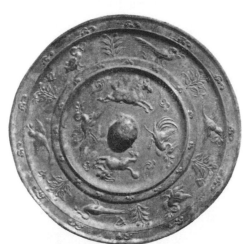

圖 36 │ 瑞獸鸞鳥鏡
西安郭家灘韓森寨 M79 出土

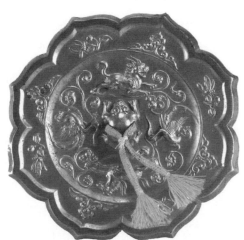

圖 37 │ 瑞獸鸞鳥鏡
臺北國立故宮博物院藏

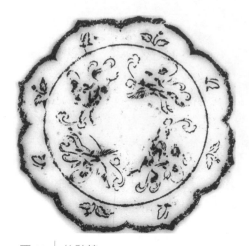

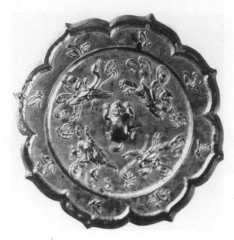

圖 38 ｜ 仙騎鏡
湖北鄖縣李徽夫婦墓（725 重葬）

圖 39 ｜ 仙騎鏡
日本東京國立博物館藏

5. 人物山水鏡（720-750）

　　人物山水鏡的題材範圍比較散漫，而且有部分題材為中晚唐以後的發展，本文只能有選擇性地談盛唐期間，主要鏡式的風格特徵。最常見的人物山水鏡可能是仙騎鏡，而狩獵紋與打述鏡的構圖和早期的仙騎鏡共通，只要在題材上略作變化，例如將四仙騎改成四獵騎即成，故這類鏡的發展過程頗為相似。

　　李徽夫婦墓（卒 690 及 695 年；重葬年 725 年；附錄二・丑.1）所出土之仙騎鏡因為只發表了拓本（圖 38），無法詳細分析。東京國立博物館收藏的一面類似鏡，製作精緻（圖 39）。此鏡與圖 37 鏡一樣，都是以蹲伏的獅子為中心鏡鈕，二鳥二獸圍繞之。人物及禽獸之動作自然有力，線條明快，應該也是開元中期的作品。

　　仙騎鏡的題材再擴充後，更豐富了神仙的思想，表現其特色。臺北故宮博物院收藏的仙騎鏡（圖 4），在鏡鈕的兩旁，一雙對稱的長龍相向而立，各以一足相抵，另一足則或插腰，或舉起，作打招呼狀。這樣左右呼應的構圖意念與成熟的對鳥鏡相通。菱花形的外區有許多銜綬鶴，與飛天，線條極為流暢。總之，此鏡也是開元中期至天寶年間作品。

　　飛天鏡的早期主要文飾為四飛天，與仙騎鏡之構圖方法相同。陝西天寶四年（745）墓所出土的飛天鏡（附錄二・卯.1；圖 5）題材精簡，與對鳥鏡（圖 26-28）的構圖更近。值得注意的是此鏡之一對婦女裝扮的飛天，樹石與遠山都以線條勾勒而成。尤其是人物捏塑的成分減至最低，而以流暢彎轉的線條勾出寬鬆的衣裙。前景的樹木盤根於岩石上，遠山上的靈芝狀雲頭，線條則尖銳，結構緊密，是成熟的白描山水。

　　如前所述，人物山水鏡最佳代表作是，正倉院收藏貼銀山水人物鏡（彩圖 1；圖 6），是在銀片上刻出來精緻山水與花鳥畫（直徑 40.7 公分）。它的內區描寫瀛海仙境。藉著海水、人物禽獸及山景層層排列，漸漸推遠，使空間的層次由近而遠，歷歷分明。外區的忍冬與禽

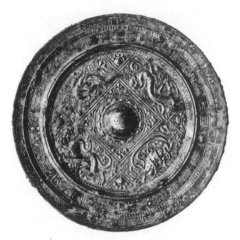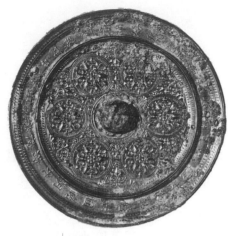

圖 40 ｜ 方格四神鏡　　　　　　圖 41 ｜ 瑞花鏡
　　　　永徽元年銘（650）　　　　　　　日本和泉市久保惣紀念美術館藏

獸相間的圖像，令人回想起圖 19，不過其複雜工整並兼顧寫生的程度已遠超過後者，與有名
的大智禪師碑（736）邊緣的花鳥人物文飾的風格相比，則較接近。[119] 著名的螺鈿人物鏡（附
錄一‧7；彩圖 2）安排庭園中宴飲的情趣頗為生動。三段式的橫向分割畫面，使豐富的題材
井然有序。人物、岩石及花鳥的圓弧形輪廓都比所見顯得豐腴，甚至於鬆軟，代表爛熟的風
格，年代應在天寶之後。

六、結論

　　本章首先綜合唐鏡之風格演變，再討論其中所顯示的唐朝藝術特質。從以上四類主要鏡
式的風格分析中，很清楚地看到唐鏡風格發展的起步很慢，因此更凸顯出盛唐時期之重要性。
7 世紀前半葉，方格四神鏡等自六朝以來的傳統發展持續而緩慢。到了下半葉新的題材大量
增多，裝飾風格趨於華麗精緻。永徽元年銘（650）鏡（圖 40）的基本構圖及題材與田德元
墓（611 葬）出土的（圖 10），相差不遠；不過在描寫動物的流轉動態感，或幾何花紋圖案
的運用上，此唐鏡都較隋鏡更細緻華麗。本文未及仔細討論瑞花鏡，如圖 41 的風格也可以歸
入代表此時期的作風。此鏡在六團花之間補白的幾何花草紋與圖 40 的幾無兩樣。總而言之，
高宗時的唐鏡裝飾風格，不論是方格四神或六團花鏡，構圖上嚴整而均勻地切割鏡面，而文
樣規矩，細節修飾繁密，外區多楷書銘文。

　　7 世紀下半葉最重要的發展是瑞獸葡萄鏡。此鏡式的早期形式很可能在唐初已經萌芽，
但重要的是劉寶墓（圖 11）出土者，其題材已備，禽鳥、瑞獸與葡萄佈演內外區。如方格四
神鏡式的幾何對等分割的概念很模糊，內圈的文飾為主體，外圈文飾為陪襯；銘文帶消失。
武則天時期，瑞獸葡萄鏡始見成熟風格。圖 13 和 14 所見，鏡飾的二大主題—豐碩的葡萄和
內區玩耍爭寵的瑞獸突顯於花團錦簇的鏡面。巔峰爛熟的表現見於圖 3。內外區的界限已不
重要，葡萄串的重要性略減，倒是每個細節都被觀察過的葡萄藤葉、鬚與各類禽獸與昆蟲擺

弄出各種姿態。六朝以來動物紋必備的波轉流動感已被靜止而帶有戲劇性的顧盼姿態所取代。

瑞獸葡萄鏡中豐沛的生命力，打破了銅鏡傳統上，幾何分割成四塊或六塊鏡面的構圖，突破內外區的界限，並且介紹了各種日常生活中可見的動植物，仔細而活潑地描寫其特徵，動態與靜態的表現。在此基礎上，花鳥鏡及瑞獸鸞鳥鏡才得以呈現創新的局面。7、8世紀之交，即武后末年，瑞獸葡萄鏡發展至巔峰。後起的鏡飾風格為求變化，逐漸由繁縟改為自然，從熱鬧的佈局與誇張的姿態改為精簡明快的構圖與優雅的寫生姿態；形式上也從圓鏡轉入八面的菱花形鏡與葵花形鏡。

692年銘貼銀瑞獸鸞鳥鏡（圖31a）不論在題材和構圖上都與瑞獸葡萄鏡有許多相似之處，不過較精簡化。706年與707年陪葬的兩面（圖34、35）很清楚地表現出瑞獸鸞鳥鏡的新面貌，即內區為二禽二獸，或以花枝或以雲朵相隔，外區則似八片花瓣，分別飾以小花草或小蝶。同時，花鳥鏡的發展也相當類似。714年入土的雀繞花枝鏡（圖17）內外區的花鳥均勻循環分布，在構圖意念上和瑞獸葡萄鏡相同，不過內區的鳥也減為四隻。西安郭家灘出土的瑞獸葡萄鏡（圖36）與圖17的構圖和題材都非常類似，不過圖36鏡的內區以兩隻獸代替兩隻鳥，而且留白增多，動植物的造型更為生動自然。至於圖23和24，兩面金銀平脫花鳥鏡，一屬亞形鏡，一屬葵形鏡，按照孔祥星的說法則應晚至中、晚唐。[120] 但是筆者以為這兩面鏡背的金銀片文飾極為纖細，和開元中期至天寶年間的大片鳥紋很不相同，[121] 而比較接近甘肅涇川出土石棺函（694年銘）內的鎏金銅匣上的纏枝忍冬紋。[122] 就構圖上而言，兩鏡飾的題材雖然繁多卻安排得極為工整，兼顧內外圈循環和對稱的原則，與瑞獸葡萄鏡的構圖原則相似，年代應在700年左右。

開元朝以後的瑞獸鸞鳥鏡（圖37）或仙騎鏡（圖38、39），基本上與武則天末期的（圖34、35）相同，但是流動而緊勁有力的線條使鏡面生動而活潑，也使鏡面的裝飾效果與繪畫較相近。對鳥銜綬鏡則更進一步推出新的構圖與題材，簡化文樣的主題。以鏡鈕為焦點，出現山石或花卉的中軸線，一雙鳥左右相對，有時利用山石表達近景與遠景的意念，暗示實際風景的效果。宋氏墓（745年葬）出土的銅鏡（圖5）以大量線刻和極淺的浮雕表現一對飛天。近景有樹石，遠景有山雲，畫面的空間已然成熟。正倉院收藏的貼銀人物山水鏡，內區更是一幅純粹線刻的山水圖，題材豐富，構圖由中心的近景仙島到邊緣的遠山浮雲，層次分明，足可以代表盛唐山水風格。平衡穩定而具有畫面完整性的構圖，再加上繪畫式的描寫手法與豐潤圓弧形的造型，使開元、天寶年間鏡飾的風格顯得特別閒適優雅。

唐昌凡先生在他的〈西安地區唐墓壁畫的佈局和內容〉一文中，檢討唐墓壁畫的發展，他認

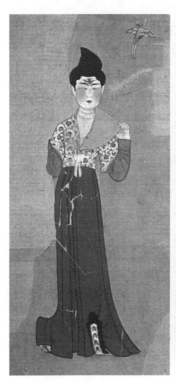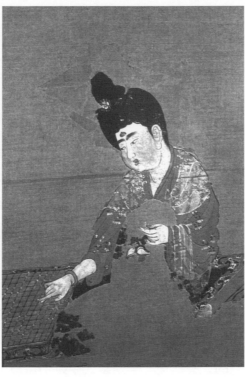

（左）
圖 42　舞樂屏風 絹畫
新疆阿斯塔那張禮臣墓
（703 葬）
（右）
圖 43　弈棋圖 絹畫
新疆阿斯塔那張氏夫婦墓
（約 744 合葬）

為初唐 650 年以前，墓葬製作仍然沿襲六朝舊制，真正唐朝的風格得到 650 年代逐漸出現。[123]
銅鏡發展初期的神獸鏡，包括四神鏡、四獸鏡及方格四獸鏡，也是沿襲漢朝乃至於六朝時期
的發展。代表唐朝風格的瑞獸葡萄鏡在 7 世紀中葉才形成。洛陽龍門的佛教石窟也在 650 年
以後才進入唐代風格的造像期。故大致上可以說，650 年以前的唐朝文化特徵為整理、復興六
朝分裂的文化傳統，之後才真正進入唐朝文化的創造期。

　　唐朝墓室壁畫特徵的形成期，按照宿白的說法，應該是武則天晚期到開元後期。壁畫間
出現了遊樂與園林的景致，獨立的人像也多點綴花樹禽鳥。以唐鏡來說，武則天晚期約 690
年至開元末天寶初也是最重要的時期，天寶年間雖然持續發展而較少創意。不過，武則天末
期至開元以前的銅鏡，與開元盛期的風格相當不同。前期即瑞獸葡萄鏡的巔峰期，構圖繁密
華麗，高浮雕的禽獸造型形形色色，姿態千變萬化，令人眼花撩亂。開元盛期的鏡飾，一方
面構圖精簡統一，造型流麗，另方面高浮雕與淺浮雕並存，甚至使用線雕，以流暢有彈性的
線條勾勒既穩重又活潑的畫面。

　　從繪畫上來看，武則天時期的美女圖，如新疆阿斯塔那張禮臣墓（703 年葬）出土的六
扇屏風中的侍女圖（圖 42）和開元末天寶初年 187 號墓出土的仕女弈棋圖（圖 43）也代表兩
種相當不同的風格。[124] 張禮臣墓的立姿仕女，身體微向左後方傾斜，雙腳跨步，頭頸卻如中
軸，直立不動，雖然是優雅地曼舞的姿勢（殘損的右臂為揚起，左手提披巾）卻帶著拘謹的
端莊氣氛。她的髮髻尖起，臉龐橢圓而帶方，額上紅描鳳（雉？）形花鈿，非常醒目；粗眉，
細長雙眼直視觀者，表情相當端莊，全神貫注。反之，187 號墓的仕女造型豐柔，表情自然

而輕鬆，恰當地配合其動作及心情。這兩種不同的風格或可印證唐鏡的風格發展。

　　總而言之，唐鏡文飾有別於漢或三國銅鏡之處為，題材落實於生活中的素材及觀察經驗，與唐代其他裝飾藝術之共通性提高。所謂題材寫實，即描寫生活所見之題材，故蟠螭紋和代表方位的四神改為具有擬人化動作的獅子及馬、羊等動物。東王公、西王母的題材改為彈琴與宴飲等個人隱居享逸的生活理想。龍與鳳的傳統題材繼續保留，但其造型更加修飾豐潤，成為鏡飾的主角。從瑞獸葡萄鏡至蝶繞花枝和花鳥鏡的演變，看到豐富的花草文飾加上鳥獸與昆蟲，傳達出庭園一角的蓬勃生氣。就繪畫史的演變上來說，花鳥和庭園的題材也是在盛唐才出現於屏風或畫障上，接著山水的描繪也逐漸成形。從銘文上來看，也可以發現此訴諸生活經驗的表現。附錄三所見的銅鏡銘文，早期鏡式中雖仍可以讀到「宜子宜孫」、「終古永固」等與漢鏡銘共同的吉祥語，但是神仙避邪思想已大為減低。相反地，唐鏡鏡銘中更多仔細描寫鏡子製作之美，照鏡人的心情與期盼，更進而抒發個人哀怨之情。

　　研究東西方裝飾藝術的 Rawson 女士討論盛唐時期（約 7 世紀末葉至 8 世紀）的金銀器，認為此時期儘管中西交通頻繁，但是就吸收西域的裝飾圖樣而言，唐朝的匠人已不再像北魏時期熱心於忠實地模仿西方的圖樣，反而是將這些久已熟悉的西域圖樣加以轉變，使之更配合唐人趣味。[125] 筆者認為此論點也適用於唐代銅鏡及廣泛的裝飾藝術風格。進一步觀察所謂唐人藝術趣味較南北朝的改變，為從神話（巫）與宗教的世界轉移至重視、美化現實生活的體驗。本文討論中也注意到六朝時期佛教藝術中常見的花鳥葡萄紋，到了唐朝已擺脫了附屬於宗教藝術的地位，成為銅鏡、金銀器等生活用品中的文飾。同時，唐朝人處理這些動植物文樣時，已融合實際生活的體驗，即寫實的表現方法。

　　研究唐代藝術不可不注意中西文化交流的問題。但是文化接觸總是雙向、多方面的，而且交流以後如何變通適應，更值得我們注意。唐朝自信與開放的社會，吸收豐富多樣的外來文化，再賦以熟悉的，祥瑞色彩與活潑形象，擴大中原文化的內涵。本文討論唐鏡題材之內容與意義時，特別注意佛教及西域影響，同時思考傳統的傳承與變化方式，希望能從比較廣泛的角度來看唐朝文化之多樣性。在依賴考古報告從事美術考古之工作時，更企圖廣泛地結合文獻資料與考古資料，並且從文化社會的角度來檢討文物的特質，本文只是另一種摸索的開端。

* 本文原刊於《中央研究院歷史語言研究所集刊》60：2（臺北：中央研究院歷史語言研究所，1989），頁 289–366；局部增刪改寫。

注釋——

1 梁上椿，《巖窟藏鏡》（北京：通古齋，1940，共六冊），第 3 集，頁 6 下；第 1 集，頁 5 下。

2 孔祥星，〈隋唐銅鏡的類型與分期〉（以下簡稱〈隋唐銅鏡〉），收入中國考古學會編，《中國考古學會第一次年會論文集》（北京：文物，1980），頁 380–381。

3 三彩陶俑，雖然自高宗時期開始大量出土，但主要集中於武則天至玄宗時期，此後已漸被瓷器物取代其陪葬地位。王仁波，〈陝西省唐墓出土的三彩器綜述〉，《文物參考資料》6（1982），頁 139–147。

4 金銀器出土地點多集中於唐長安城內的幾處窖藏，並且確定的紀年多在天寶（742–755）及以後。桑山正進，〈一九五六年來出土の唐代金銀器とその編年〉，《史林》卷 60 號 6（1977.11），頁 44–82。段鵬琦，〈西安南郊何家村唐代金銀器小議〉，《考古》1980.6，頁 536–541，543。

5 孔祥星、劉一曼，《中國古代銅鏡》（北京：文物，1984），頁 11–12；青海齊家文化所出鏡見李虎侯，〈齊家文化銅鏡的非破壞鑒定〉，《考古》1980.4，頁 365，圖 1。

6 高去尋，〈殷代的一面銅鏡及其相關之問題〉，《中央研究院歷史語言研究所集刊》第 29 本（1959.11），頁 665–719。1976 年安陽小屯婦好墓出土四面銅鏡，見社會科學院考古所，〈安陽殷墟五號墓的發掘〉，《考古學報》1977.2，頁 72，圖版壹貳：2，3。本文撰寫期間，承高先生提醒，採用「文飾」，而非常見的「紋飾」，誌之以銘記高先生的親切指導。

7 徐堅（659–729）撰，《初學記》（紹興四年〔1134〕重刊本），頁 13 下，14 上。

8 後藤守一，〈本邦出土の唐式鏡〉，《考古學雜誌》21 之 12（1931.12），頁 61–73。據中野政樹的統計，奈良時代之出土、傳世唐式鏡約有 215 面。〈奈良時代における出土・傳世唐式鏡の基礎資料および同范鏡の分布とその鑄造技術〉，《東京國立博物館紀要》8（1973），頁 13–28，頁 173–312。

9 高橋健自，〈唐式時代〉，《鏡と劍と玉》（東京：富山房，1911 初版、1931 再版），頁 65–66。

10 濱田耕作，〈禽獸葡萄紋に就いて〉，原載於《國華》356（1920），收入氏著，《考古學研究》（東京：座右寶刊行會，1940），頁 485–498。

11 原田淑人，〈海獸葡萄紋に就いて〉，原載《史學雜誌》編 28 號 1（1917），收入《東亞古文化研究》（東京：座右寶，1930 初版、1931 再版）頁 149–166；同書內尚有多篇討論唐鏡文飾的論文，時間略晚。

12 森浩一，〈日本の遺跡の銅鏡〉，《日本古代文化の探究：鏡》（東京：社會思想社，1978），頁 51–96。王仲殊對此有修正意見。他認為日本三角緣神獸鏡是東渡的吳工匠在日本所作，並且採用中國輸入的鉛礦。見〈關於日本三角緣神獸鏡的問題〉，《考古》1981.4，頁 346–353。

13 梅原末治，《唐鏡大觀》三冊（京都：便利堂，1948）。

14 矢島恭介，〈唐鏡の形態に就いて〉，《考古學雜誌》34:6（1944.6），頁 303–326；〈唐鏡の圖紋の形態について〉（上）、（下），《國華》656（1946.11），頁 253–257；657（1946.12），頁 297–304。駒井和愛著，《中國古鏡の研究》（東京：岩波書店，1953），以六朝以前為下限，故不在討論範圍內。

15 （宋）王黼，《宣和博古圖》（大觀年〔1107–1110〕初撰）（明萬曆 31 年〔1603〕影本，臺北：新興書局，1968）。書內（卷 28–30）將漢唐鏡分為乾象門、水浮門、詩辭門、善頌門、枚乳門、龍鳳門、鐵鑑門；銘文與文飾並論，且斷代多誤。

16 （清）梁詩正、蔣溥撰，《西清古鑑》（乾隆 14 年〔1749〕年刊本），書內（卷 39，40）將鏡鑑分為漢與唐，不細分門類。

17 （清）馮雲鵬、馮雲鵷，《金石索》（1821 年刊本，臺北：德志出版社，1963 年影印本）冊 2 卷 6，〈鏡鑑之屬〉，頁 753–924。收漢至元及日本鏡，不分類，錯誤頗多。

18 高去尋，〈評漢以前的古鏡之研究並論《淮式》之時代問題〉，《中央研究院歷史語言研究所集刊》第 14 本（1943 講稿，1948 上海付印，1949 臺北重印），頁 1–20；〈殷代的一面銅鏡及其相關之問題〉，前引文，頁 685–719。

19 622 年銘見《博古圖錄》，卷 29，頁 995，銘文見本文附錄三・3；目前此鏡去處不詳。650 年銘見《唐鏡大觀》，圖 8、9，附錄三・7。長壽元年鏡現藏 Harvard Art Museums，長壽二年銘鏡，見〈洛陽藏鏡論述〉，《中原文物》1987.4，頁 48，此兩者的銘文極為類似，見本文第五章第 4 節，及附錄

三·51，52。722 年銘鏡藏於上海博物館，見陳佩芬，《上海博物館藏青銅鏡》（上海：上海書畫，1987），圖 89，及附錄三·53。827 年銘鏡見文物《文物》1984.7，頁 70，及附錄三·49。

20 王士倫，《浙江出土銅鏡選集》（北京：中國古典藝術，1958）；沈從文，《唐宋銅鏡》（北京：中國古典藝術，1958）；陝西省文管會，《陝西省出土銅鏡》（北京：文物，1959），此書中每一圖版附有尺寸、出土時間和地點，優於以上兩種純圖片式的目錄。洛陽文管會，《洛陽出土古鏡》（北京：文物，1959）雖附有墓葬表，可惜僅包括「兩漢鏡」。四川省博物館、重慶市博物館合編，《四川省出土銅鏡》（北京：文物，1960）。周世榮，《湖南省出土銅鏡》（北京：文物，1960），收錄有墓葬資料者一百一十九面，又附錄三十七面銅鏡。湖北省博物館、鄂州市博物館編，《鄂城漢三國六朝銅鏡》（北京：文物，1986），為迄今大陸出版出土銅鏡圖錄中說明及論述最詳細的。周世榮又以湖南地區銅鏡拓片為主，編著二書：《銅鏡圖案》（北京：人民，1986）及《銅鏡圖案──湖南出土歷代銅鏡》（長沙：湖南美術，1987）。前者為圖案之剪輯，後者雖然附有尺寸，出土資料不完整。

21 周世榮，《銅鏡圖案》，頁 125–126。

22 梁上椿將唐鏡分為十類，其中有「仿漢式鏡」、「駢體銘鏡」及「雜鏡」等意義含糊難辨，《巖窟藏鏡》集 3，頁 7–16。《上海博物館藏鏡》之唐鏡分類也是採用銘文與文飾並用的老方法。

23 孔祥星，〈隋唐銅鏡〉（前引文），頁 380–399。

24 孔祥星、劉一曼，《中國古代銅鏡》（北京：文物，1984）。

25 李虹，〈（評）《中國古代銅鏡》〉，《考古》1986.1，頁 94，55。作者認為此書特點為結合墓葬報告與銅鏡之斷代，建立分期的科學基礎。

26 陳佩芬，《上海博物館藏鏡》（前引書）。

27 〈隋唐銅鏡〉，頁 383–384。原報告中，墓 591 屬第 1 期（6 世紀晚期至 7 世紀晚期）孔氏修正為初唐較晚的時期，約當高宗時代。原報告見，社會科學院考古研究所編，《西安郊區隋唐墓》（北京：文物，1965），頁 71–72。

28 〈隋唐銅鏡〉，表 3，頁 387。原報告出處見附錄一·40。（下文提到附錄一所列墓葬時，即在正文簡單表示，不再加註。）原報告將所有出土墓葬分為盛唐與晚唐，但沒有討論其標準，特別是孔氏所引用的出土瑞獸葡萄鏡的兩座墓中，其他陪葬品都被省略不敘，故無法做正確的判斷。孔氏在其正文（頁 386）中稱「鄭州唐墓根據自己的標準進行分期」，也表示其有所保留。

29 〈隋唐銅鏡〉，頁 396；咸亨元年鏡見《陝西省出土銅鏡》（前引書），圖 150，頁 160。

30 《中國古代銅鏡》中將葵花鏡之出現置於高宗武則天時期，見該書頁 175。

31 銅鏡為唐人所珍藏的現象廣見於唐詩：喬知之（武后時人），〈定情篇〉：「……妾有秦家鏡，寶匣裝珠璣。鑑來年二八，不記易陰暉……」；彭定球編，《全唐詩》（1707 年序，臺北：明倫出版社，1971），卷 81，頁 875。又孫逖（玄宗時人），〈丹陽行〉：「……可憐宮觀重江裏，金鏡相傳三百年。……」收入《全唐詩》卷 118，頁 1187。

32 〈隋唐銅鏡〉，頁 392–393。

33 十類分別為 1.神十二生肖鏡、2.瑞獸鏡、3.瑞獸葡萄鏡、4.瑞獸鸞鳥鏡、5.花鳥鏡、6.人物鏡、7.盤龍鏡、8.八卦鏡、9.萬字鏡，見〈隋唐銅鏡〉，頁 381；在書中則增列一項，10.特種工藝類，見《中國古代銅鏡》，頁 138。

34 《中國古代銅鏡》，頁 153–154。

35 〈隋唐銅鏡〉，頁 395。

36 孔氏在〈隋唐銅鏡〉共分四期，其中第二期，684–741，因風格變化很大，故為重要時期（頁 394）。他在《中國古代銅鏡》中，則僅分三階段，中段唐高宗（武則天）至德宗（684–804）為「銅鏡新形式、新題材、新風格由確立到成熟期」。（頁 173–176）。

37 沈從文將唐鏡之花卉紋分為六大類：寫生大串枝、簇六規矩寶相花、小簇草花、輻射式寶相花及交枝花。《唐宋銅鏡》，頁 5。又，孔氏之分瑞花鏡為七類，顯得混亂，見〈隋唐銅鏡〉，頁 391。

38 林良一部分著作見參考書目，其論文涉及唐鏡文飾最主要為，〈佛教美術裝飾文樣 14 寶相華 3〉，《佛教藝術》No.135（1981.3），頁 11–29。他指出許多唐鏡中唐草紋、寶相華紋乃至於葡萄紋的組合中，

80 前句為「客鳥懷主人，銜花未能去」（《全唐詩》，卷 86，頁 937），又（唐）崔顥：「黃雀銜黃花……本擬報君恩。」（《全唐詩》卷 130，頁 1324）；後句「雞踏蓮花歲歲春」為元宵節賞燈所見（《全唐詩》卷 89，頁 982）。

81 井口喜晴，〈咋鳥文の系譜──含綬鳥文を中心として〉，《Museum》（東京國立博物館美術誌）375（1982.6），頁 4–14。

82 （唐）張彥遠，《歷代名畫記》卷 10，收入于安瀾編，《畫史叢書》（臺北：文史哲，1974），冊 1，頁 118。

83 《唐會要》卷 32，上冊，頁 582。

84 此時織錦上的動物紋常在頸部繫絲帶子，見 Hayashi, The Silk Road and the Shosoin (Tokyo: Heibonsha, 1975; Japanese Edition, 1966), fig. 131. 中亞鳥銜串珠寶之聯珠紋則見同書，fig.141 及 Foldout2. 新疆出土唐織品中也可以看到類似的例子，《新疆出土文物》，圖 141，142。

85 開元十七年，「八月癸亥，上以降誕日。讌百僚于花萼樓下。百僚表請以每年八月五日為千秋節，王公已下獻鏡及承露囊，天下諸州咸令讌樂，休暇三日，仍編為令，從之」。《舊唐書》卷 8，頁 193。天寶七年（748）改千秋節為天長節。（同書，卷 9，頁 222）。

86 （唐）段成式，《婚雜儀注》，《文淵閣四庫全書》冊 878，頁 731。

87 （唐）沈佺期，〈七夕曝衣篇〉，《全唐詩》卷 95，頁 1027。

88 永泰公主墓之石棺線刻見《西安碑林書道藝術》，圖版 209；羅裙之描寫見章孝標，〈貽美人詩〉，《全唐詩》卷 506，冊 8，頁 5754。

89 圖見陳舜臣，樋口隆康，《西域巡禮》（東京：平凡社，1980）。

90 徐苹芳認為自 5 世紀後期到隋以前（479–589），北方很少製作銅鏡，南方也處於全面退化狀態。見〈三國兩晉南北朝的銅鏡〉，《考古》1984.6，頁 561–563。

91 「仁壽鏡」指三國吳王仁壽殿之鏡。「陸機與弟雲書曰：仁壽殿前有大方鏡，高可五尺餘，廣三尺三寸，立著庭中。向之，便寫人形體，亦怪事也。」見（隋）虞世南，《北堂書鈔》（臺北：藝文，1968），卷 136，頁 1 下。「秦王鏡」典出《西京雜記》：「高祖初入咸陽宮，……，有方鏡廣四尺。高五尺九寸，表裏有明，人直來照之，影則倒見，以手捫心而來，則見腸胃五臟，歷然無礙。人有疾病在內，則掩心而照之，則知病之所在。……」（卷 3，頁 4 上下）。

92 例如 583 年墓所出之四葉紋鏡（附錄一·15,1）；或 592 年墓所出之獸鏡（附錄一·53）以及 630 年墓之重列神獸鏡（附錄一·63）等等。

93 顏娟英，〈中國佛教藝術風格的演變〉，《金銅佛造像特展圖錄》（臺北：故宮博物院，1987），頁 40。

94 早期紀年隋墓出土銅鏡者有兩座，一則圖版與說明均不清楚（附錄一·36，610 年），一則謂腐朽不可辨（附錄一·66，600 年）。

95 附錄一·17，紀年 611，圖版見《陝西省出土銅鏡》，圖 81。其他無紀年隋墓所出方格四獸鏡例子，見附錄一·31。

96 東漢鏡參考梅原末治，《紹興古鏡聚英》（京都：桑谷文星堂，1939 初版；東京：同朋舍，1984 重印初版），圖版 42–45 等。

97 南齊武帝（482–493 年在位）陵前石雕見 Victor Segalen, The Great Statuary of China (tr., Eleanor Levienx, Chicago: The University of Chicago Press, 1978), pls. 16–17.

98 林良一，〈葡萄唐草文新考〉，《美術史》No.33, Vol. IX–I (1959.8)，頁 13–25。

99 樋口隆康，〈海獸葡萄鏡論〉，頁 265–286；八大類為 A–H 型。

100 孔祥星，《中國古代銅鏡》，頁 164–167；在較早的〈隋唐銅鏡〉（頁 386–387）中，孔氏將此類型鏡分為三類。前兩類主要區別為：早期（I 型）以齒紋界分內外兩區，而且邊緣紋為三角鋸齒紋；II 型之內區有混合（即過樑）者，邊緣為雲紋、流紋、卷葉紋；III 型即瑞獸鸞獸鳳葡萄鏡。

101 王仲殊，〈日本高松古墳簡介〉，《考古》1972.5，頁 59–63；及〈關於日本高松塚古墳的年代和被葬者〉，《考古》1982.4，頁 410–413。有關「同范鏡」與「同型鏡」問題，請參考樋口隆康，〈海獸葡萄鏡論〉，

頁 283–285，及中野政樹，〈奈良時代における出土・傳世唐式鏡の基礎資料および同范鏡の分布とその鑄造技術〉，頁 173–310。又，中野政樹提出十里舖 337 號墓發掘鏡可能與高松塚出土鏡為同范鏡。十里舖 337 號之銅鏡圖版參考《五省出土重要文物展覽圖錄》（北京：文物，1956），圖 89。

102 和泉市久保惣紀念美術館編，《和泉市久保惣紀念美術館藏品選集》（和泉：久保惣紀念美術館，1982），彩圖 85。

103 《漢鏡と隋唐鏡圖錄》（京都：京都國立博物館，1981），圖 22。

104 《陝西省出土銅鏡》，圖版 140。

105 孔氏所舉例見，〈隋唐銅鏡〉，圖版 1–4；臺北故宮藏有三面，見《故宮銅鏡特展圖錄》，圖 110，112–113。

106 泉南產為高麗皇子，總章元年（668）降唐，傳見《舊唐書》卷 199，頁 5327，史語所拓片號 05723，本文之描圖除非另外註明，皆係由本所考古組何嘉蘋小姐負責，謹此致謝。

107 The Asia Society 藏品，號碼 1979.119。Robert D. Mowry 先生提供此資料，及哈佛大學藏品資料，謹此致謝。

108 正倉院收藏，直徑 28.5 公分。見 *The Silk Road and the Shosoin*，圖 142。

109 參考梅原末治，《唐鏡大觀》，圖 109–110。

110 孔祥星，〈隋唐銅鏡〉，頁 396。

111 據史語所藏拓片 05723，何嘉蘋重描部分。阿羅憾為波斯人，其事蹟見張星烺編注，朱杰勤校訂，《中西交通史料匯編》冊 3（北京：中華書局，1978），頁 126–128。

112 《全唐詩》卷 3，頁 32。又參考前注 83。

113 朱仁星，《故宮銅鏡特展圖錄》，圖 114。京都博物館也藏有一面，《漢鏡と隋唐鏡圖錄》，圖版 31。

114 《西安郊區隋唐墓》，頁 11，圖 11。

115 《古代裝飾花紋選集》（西安：陝西人民出版社，1953），圖 57。

116 梅原末治，《唐鏡大觀》，圖 99 下，哈佛大學收藏號碼為 1943.52.168。

117 附錄一・120，頁 48。

118 陝西省文物管理委員會（蔣萬錫），〈西安郭家灘唐墓清理簡報〉，《考古通訊》1956.6，頁 51–53。報導 395 號墓，根據圖版拾玖之 10 出土墓誌銘（無文字說明），可識讀〈大唐故任夫人墓誌銘〉，故本文稱為任氏墓，該文僅有銅鏡拓片，銅鏡圖版收入《西安省出土銅鏡》，圖 132。

119 《西安碑林書道藝術》，圖 108–111。

120 孔祥星，〈隋唐銅鏡〉，頁 396。

121 參考珠葆，〈唐鸞鳥綬帶紋金銀平脫銅鏡〉，《考古與文物》1981.3，頁 127、107。

122 甘肅省文物工作隊，〈甘肅省涇川縣出土的唐代舍利石函〉，《文物》1966.3，頁 8–15。

123 宿白，〈西安地區唐墓壁畫的布局和內容〉，《考古學報》1982.2，頁 137–141。

124 金維諾、衛邊，〈唐代西州墓中的絹畫〉，《文物》1975.10，頁 36–38。張禮臣墓所出為絹畫舞樂屏風六扇。187 號墓也是張氏夫婦墓，男屍墊席上有天寶三年（744）文書。出土圍棋仕女圖經修補，共有十一位人物，圖 42 為中間人物。又參考 Uyeno, Aki, "Spread of painted female figures around the seventh and eighth centuries", *International Symposium on the Conservation and Restoration of Cultural Property* (Tokyo: Tokyo National Research Institute of Cultural Properties, 1982), pp.55–68.

125 Rawson, Jessica, "The ornament on Chinese silver in Tang dynasty (A.D. 618–906)", *British Museum Occasional Paper* No.40 (London: British Museum, 1982), p.1.

隋唐墓銅鏡出土報告表

＊書目略表

人文：《人文雜誌》　　　　　考文：《考古與文物》
文物：《文物》　　　　　　　考古：《考古》
文參：《文物參考資料》　　　考學：《考古學報》
文叢：《文物資料叢刊》　　　西安郊區隋唐墓：《西安郊區隋唐墓》
中原：《中原文物》　　　　　唐長安城郊隋唐墓：《唐長安城郊隋唐墓》
江漢：《江漢文物》

編號	篇名	作者	期刊出處	頁碼	銅鏡
1	河南白沙唐墓簡報	陳公柔	考古 55.1	22–27	素鏡 2
2	西安高樓村唐代墓葬清理簡報	杭德州等	文物 55.7	103–108	瑞鳥銜綬鏡
3	西安東郊王家墳清理了一座唐墓	何漢南	文物 55.9	152–153	銅鏡
4	河南鄲縣發現（唐代）古墓一座	王可夫	文物 55.11	132–133	瑞獸鸞鳥鏡
5	長沙北郊絲茅沖清理的唐代磚室墓	湖南省文管會	文物 56.2	42–45	四神十二支鏡 小鏡
6	西安西郊人土門村附近發現漢唐墓葬	陳有旺	文物 56.3	82	銅鏡
7	洛陽 16 工區 76 號唐墓簡報 （d. 757, d. 779, b. 784）	河南文化局文工隊二隊	文物 56.5	41–44	對鳥銜綬鏡 宴飲螺鈿鏡
8	西安郭家灘唐墓清理簡報（707）	陝西省文管會	考古 56.6	51–53	瑞獸鸞鳥鏡
9	長沙黃泥坑戰國・漢・唐・宋	湖南省文管會	考古 56.6	36–42	瑞獸葡萄鏡
10	西安王家墳村第 90 號唐墓清理簡報	陝西省文管會	文物 56.8	31	狩獵鏡
11	西安東郊十里舖 337 號唐墓清理簡報	陝西省文管會	文參 56.8	33–39	瑞獸葡萄鏡 2
12	洛陽澗西附近發現唐墓	瞿繼才	考古 56.9	39–40	銅鏡 2
13	洛陽 162 區清理唐墓一座（806）	王與綱等	文物 56.12	77	葵形素鏡
14	洛陽澗西 16 工區發掘簡報	河南文化局文工隊二隊	考古 57.3	47–55	銅鏡 5
15	1956 河南陝縣劉家渠漢唐墓發掘簡報 1. 583 2. 767 3. 838	俞偉超	考古 57.4	9–19	1. 四葉紋鏡 2. 對鳥銜綬鏡 3. 永壽方鏡
16	西安韓寨唐墓清理記（745）	張正嶺	考古 57.5	57–62	飛仙葵形鏡
17	西安郭家灘隋墓清理簡報（611）	陝西省文管會	文物 57.8	65–66	方格四獸鏡
18	上海市文物保管委員會所藏的幾面古鏡介紹	沈令昕	文物 57.8	35–36	天人花鳥平脫鏡
19	香港考古挖掘	陳公哲	考學 57.8	1–16	瑞獸葡萄鏡
20	鄭州羅新庄唐墓清理記	河南文化局文工隊第三隊	考古 57.11	45–46	瑞獸葡萄鏡
21	武漢市郊周家大灣 241 號隋墓清理簡報	湖北省文管會	考古 57.11	30–34	五獸鏡
22	蘇聯出土的有關中國考古材料	佟柱臣	文物 57.11	22–27	瑞獸葡萄鏡（701） 對鳥鏡

編號	篇名	作者	期刊出處	頁碼	銅鏡
23	太原晉祠鎮索村發現唐代墓葬（707–738, 786）	王玉山	文物 58.2	79	素鏡 2
24	江蘇鳳凰河漢・隋・宋・明墓的清理	屠思華	考古 58.2	45	銅鏡
25	唐山市陡河水庫漢・唐・金・元・明墓發掘報告	河北省文管會	考古 58.3	5–14	花草鏡
26	長沙容園兩漢・六朝・隋・唐・宋墓清理	周世榮	考古 58.5	11–17	素鏡 2，方鏡，八卦鏡
27	福建南安豐州東晉・南朝唐墓清理簡報		考古 58.6	18–28	瑞獸葡萄鏡
28	河南偃師唐崔沈墓發掘簡報（706）	河南省文化局文工隊	文物 58.8	64	銅鏡
29	1957 年河南陝縣發掘簡報	黃河水庫考古隊	考古 58.11	67–79	螺鈿盤龍鏡（756）瑞花鏡（852）
30	河北磁縣講武城古墓清理簡報	河北省文管會	考古 59.1	24–26	銅鏡 1
31	長沙兩晉南朝隋墓發掘簡報	湖南省博物館	考學 59.3	75–106	方格四神鏡，（漢式）盤龍鏡，鋸齒紋鏡
32	十年來北京市所發現的重要古代墓葬和遺址（736）		考古 59.3	137,160	銅鏡 1
33	西安羊頭鎮唐李爽墓的發掘（668）	陝西省文管會	文物 59.3	43–53	小銅鏡 3
34	遼寧朝陽西大營子唐墓	金殿士	文物 59.5	62–64	素鏡 2
35	太原市金勝村第六號唐代壁畫墓	山西省文管會	文物 59.8	19–20	素鏡 1
36	西安郭家灘隋姬威墓清理簡報（610）	田醒衣等	文物 59.8	4–7	銅鏡 2
37	略談長沙近郊的唐代墓葬	文道義	文物 59.8	23–26	四神鏡 瑞花鏡
38	（山西）太原南郊金勝村唐墓	山西省文管會	考古 59.9	473–476	瑞獸葡萄鏡
39	西安西郊隋李靜訓墓發掘簡報（608）	唐金裕	考古 59.9	471–472	十二支鏡
40	浙江淳安古墓發掘	趙人俊	考古 59.9	464–468	花鳥鏡
41	安陽隋張盛墓發掘記（595）	考古研究所安陽發掘隊	考古 59.10	541–545	銅鏡 1
42	鄭州上街區唐墓發掘簡報	河南文化局文工隊	考古 60.1	40–44	瑞獸葡萄鏡 2，菱花鏡，方鏡，瑞鳥銜綬鏡，銅鏡 1（877），銅鏡 1
43	長沙赤峰山二號唐墓簡介	湖南省博物館	文物 60.3	56–58	五獸十二支鏡
44	唐代張九齡墓發掘簡報（d.740–b.741）	廣東省文管會	文物 61.6	45–51	盤龍鏡
45	山西長治北石槽唐墓	山西省文管會	考古 62.2	63–68	瑞獸葡萄鏡
46	上海市郊出土唐代遺物	孫維昌	文物 62.3	57–58	對鳥鏡 真子飛霜鏡
47	天津軍糧城發現的唐代墓葬	天津市文化局考古隊	考古 63.3	147–148	瑞獸葡萄鏡
48	廣東英德涵洸鎮南朝隋唐墓	徐恆彬	考古 63.9	342–345	瑞獸鏡 2 菱花鏡

編號	篇名	作者	期刊出處	頁碼	銅鏡
49	江西南昌・贛州・黎川的唐墓	薛堯	考古 64.5	234–236	素面鏡 仙騎鏡
50	江蘇揚州五臺山唐墓	吳煒	考古 64.6	321–322	殘鏡 2
51	河南溫縣唐楊履庭墓發掘簡報（d.692, b.711）	河南省文化局文工隊	考古 64.6	294–296	瑞獸葡萄鏡
52	廣東韶關羅源洞唐墓（755）	徐恆彬	考古 64.7	342–45	葡萄鏡
53	《西安郊區隋唐墓》	社科院考古所	65	71–76	四獸鏡（592），四獸鏡 2，六獸鏡，四神鏡，瑞獸葡萄鏡（665），六團花鏡，花鳥鏡，四葉小鏡 2，連珠小鏡 2，素圓鏡 2，仿漢鏡 2，鳥獸菱花鏡，素菱花鏡，三樂鏡，八花葵形鏡，雙鸞形鏡，亞字形鏡，蝶花方鏡，萬字鏡，八卦方鏡，素方鏡 2（858）
54	河南扶溝縣唐趙洪達墓	河南省文工隊	考古 65.8	386–388	鐵鏡
55	山西長治北石槽唐墓	山西省文管會	考古 65.9	462–466	鐵鏡
56	唐金銀平脫天馬鸞鳳鏡	劉向睪	文物 66.1	50	天馬鸞鳳平脫鏡
57	烏拉古城調查	吉林博物館	文物 66.2	28–35	（可能後代仿品）
58	南京錢家渡丁山發現唐墓（785–787）	南京市文管會	考古 66.4	227	瑞花鏡
59	湖南長沙近郊隋唐墓清理	河南省博物館	考古 66.4	205–208	瑞花鏡 漢式鏡 3
60	江西南昌碑跡山唐代木槨墓清理	郭遠渭	考古 66.5	286–287	方形鏡
61	唐鄭仁泰墓發掘簡報（d.663, b.664）	陝西省博物館	考古 72.7	33–41	瑞獸葡萄鏡
62	遼寧朝陽唐韓貞墓（d.741, b.744）	朝陽地區博物館	考古 73.6	356–363	瑞花葵形鏡
63	唐李壽墓發掘簡報（630）	陝西省博物館	文物 74.9	71–94	小素鏡 2 重列神獸鏡 十二生肖鏡
64	浙江上虞縣發現唐代天象鏡	任世龍	考古 76.4	277	二十八宿鏡
65	西安市唐玄都觀主牛弘滿墓（672）	西安市文管會	文叢 77	199–200	四獸鏡
66	安徽亳縣隋墓（600）	亳縣博物館	考古 77.1	65	銅鏡
67	李鳳墓發掘簡報（675）	富平縣文化館 陝西省博物館	考古 77.5	313–326	銅鏡 1
68	江西南昌唐墓	江西省博物館	考古 77.6	401–402	花鳥方鏡
69	洛陽發現鄭開明二年墓（620）	曾億丹	考古 78.3	215–216	四神鏡
70	河北景縣北魏高氏墓發掘簡報（582）	何直剛	文物 79.3	17–22	銅鏡 1

編號	篇名	作者	期刊出處	頁碼	銅鏡
71	揚州出土的唐代銅鏡	周欣，周長源	文物 79.7	53–58	雙獅方鏡，萬字鏡，「千秋萬歲」鏡，「王典萬歲」鏡，馬球鏡，瑞獸葡萄鏡，十二支鏡，伯牙彈琴鏡，盤龍鏡，對馬鏡，對鳥銜綬鏡，鳥獸鏡，花鳥鏡，山水四獸鏡，八卦十二支鏡
72	洛陽關林唐墓（750）	洛陽博物館	考古 80.4	382–383	花鳥平脫鏡
73	四川萬縣唐墓（654）	四川省博物館	考學 80.4	503–514	素鏡 3，瑞獸葡萄鏡 1 殘
74	獨孤思貞墓（698）——《唐長安城郊隋唐墓》	社科院考古所	80.9	29–51	瑞獸葡萄鏡
75	貴州平貝縣馬場唐宋墓	貴州省博物館	考古 81.2	141–154	瑞獸葡萄鏡 雀繞花枝鏡 素鏡
76	江蘇寶應出土唐代「真子飛霜」銅鏡	陸書香	文物 81.2	34	真子飛霜鏡
77	唐鸞鳥綬帶紋金銀平脫銅鏡	珠葆	考文 81.3	127,107	鸞鳥銜綬平脫鏡
78	統萬城城址勘測記	陝西省文管會	考古 81.3	225	瑞花菱形鏡
79	安陽隋墓發掘報告	社科院考古所安陽工作隊	考古 81.3	369–406	鐵鏡 7（鏽蝕）
80	河南益陽縣赫山廟唐墓（763）	益陽縣文化館	考古 81.4	315–318	萬字方鏡
81	河南溫縣兩座唐墓清理簡報	楊寶頃、王清晨	文叢 6（82）	126–129	方鏡，圓鏡，花鳥菱形鏡
82	遼寧朝陽隋唐墓發掘簡報	遼寧省博物館	文叢 6（82）	86–100	瑞獸葡萄鏡 纏枝葡萄鏡 花鳥菱形鏡
83	洛陽龍門唐安菩夫婦墓（d.664, d.704, d.709）	洛陽市文工隊	中原 82.3	21–26	瑞獸葡萄鏡
84	河南平頂山苗侯唐墓發掘簡報	張肇武	考文 82.3	27–28	八花葵形鏡
85	陝西永壽村發現隋代銅鏡	朱捷元	文物 82.3	94	瑞獸鏡 四獸十二支鏡 四神十二支鏡
86	鄭州二里崗唐墓出土平脫漆器的銀飾片	鄭州市博物館	中原 82.4	36–38	對鳥葵形鏡
87	西安唐墓出土開元年間銀背凸花銅鏡	袁長江	人文 82.5	封底	狩獵菱形鏡
88	南昌地區唐墓器物簡介	唐昌朴	考文 82.6	38	瑞鳥菱形鏡
89	陝西省博物館收藏唐蟠螭紋銅鏡	關雙喜	考文 83.3	41	蟠螭鏡
90	河南洛陽澗西谷水唐墓清理簡報	洛陽市文工隊	考古 83.5	4424–4445	素鏡
91	唐劉自政墓清理記（b.851）	劉玉林	考文 83.5	26–31	對牛葵形鏡 瑞獸葡萄鏡

編號	篇名	作者	期刊出處	頁碼	銅鏡
92	唐李賢墓出土的鳥獸紋銅鏡（706）	朱捷元	文物 83.7	37	瑞獸鸞鳥鏡
93	山東日照縣出土唐代銅鏡	楊深富、李玉華	文叢 10（83）	192	瑞獸葡萄鏡
94	從唐大和元年銅鏡談傳世「飯牛鏡」（827）	羅家容	文物 84.7	70–71	人物菱形鏡
95	河南淇縣靳庄發現一座唐墓	淇縣文管所	考古 84.12	1140–1141	瑞獸葡萄鏡
96	遂平縣又發現一面唐代透光鏡	趙中強	中原 85.2	30	六花葵形鏡
97	安徽懷寧縣發現唐人馬球圖鏡	許文、金曉春	文物 85.3	42	馬球圖鏡
98	河南伊川發現一座唐墓	伊川縣文化館	考古 85.5	459	瑞獸鸞鳥鏡
99	廣東電白縣霞洞墟唐墓簡報（697）	廣東省博物館	考古 86.1	48	素鏡
100	安陽市博物館館藏銅鏡選介	安陽市博物館	中原 86.3	121–125	四神十二生肖鏡，寶相菱形鏡，瑞獸鸞鳥鏡，花草亞形鏡
101	揚州新出土的幾面唐鏡	徐良玉	文物 86.4	91–92	盤龍鏡，八卦十二支鏡 2，瑞獸葡萄鏡，花鳥鏡 2，八卦方鏡，瑞獸鸞鳥鏡，花草鏡
102	湖南常德地區收集的孫吳和唐代銅鏡	劉廉根	文物 86.4	90–91	伯牙彈琴鏡，四鶴鏡，八花葵形鏡，花草鏡
103	沔陽出土的唐代銅鏡	姚高恰	江漢 86.4	31–33	瑞獸鏡 4，對鳥銜綬鏡，連枝花草鏡，花鳥鏡 2，對鳥鏡，六花鏡，萬字鏡
104	陝西省旬陽縣博物館收藏的銅鏡	旬陽縣博物館	文博 86.4	83–87	對鳥葵形鏡 2，八卦十二生肖鏡
105	鎮江市東晉晉陵羅城的調查和試掘	鎮江博物館	考古 86.5	410–428	瑞獸葡萄鏡
106	河南偃師杏園村的六座紀年唐墓 1. d. 657, b.694 2. 706 3. d. 675, b.709 4. d. 717, d.731, b 738	徐殿魁	考古 86.5	429–457	1. 瑞獸葡萄鏡 2. 瑞獸鸞鳥鏡 嵌銀瑞獸鸞鳥鏡 素鏡 3. 鳥獸鏡 菱形鏡 4. 素圓鏡 盤龍鏡 鳥獸鏡
107	（陝西）黃龍縣發現一面月宮紋鏡	齊鴻浩	文博 86.5	39	月宮鏡
108	吉林集安出土的古鏡	張雪岩	文物 86.6	93–96	瑞獸鏡 2，瑞獸葡萄鏡，方形素鏡，菱花鏡

編號	篇名	作者	期刊出處	頁碼	銅鏡
109	山東聊城地區出土的銅鏡	劉善沂 孫懷生	文物 86.6	87–92	十二支鏡 瑞獸葡萄鏡 2
110	湖北襄樊近年來揀選征集的銅鏡	崔新社	文物 86.7	87–90	瑞獸葡萄鏡 2 瑞花葵形鏡 3 瑞獸鏡 盤龍鏡
111	安徽潁上縣出土四件古代銅鏡	馬人權	文物 86.9	63	對鳥鏡 花鳥鏡
112	（湖南發現）唐代花枝銅鏡	李正鑫	文物 86.9	41	六瑞花鏡
113	河南省平玉縣發現四神八卦鏡	史延玲	文物 86.10	93	四神八卦鏡
114	安徽潛山縣發現唐代月宮鏡	余本愛	文物 86.10	25	月宮鏡
115	湖北沔陽發現隋代四神鏡	姚高恰	文物 86.10	35	方格四神鏡
116	山東嘉祥縣出土古代銅鏡	嘉祥縣文管所	考古 86.10	956–958	瑞獸葡萄鏡 菱花飛鵲鏡
117	舟山羣島發現一件唐代雙鸞紋銅鏡	車鴻雲	文物 86.11	61	對鳥鏡
118	河南偃師縣隋唐墓發掘簡報 （d. 693, 702; b.703）	偃師縣文管會	考古 86.11	994–999	瑞獸葡萄鏡
119	鄭州市博物館收藏的幾面古代銅鏡	鄭州市博物館	中原 87.1	95–99	瑞獸葡萄鏡 花草葵形鏡
120	洛陽藏鏡論述	米士誠，蘇健	中原 87.4	45–53	一百五十多面
121	湖北鄖縣唐李徽、閻婉墓發掘簡報 （d. 690, b. 695 , 2b. 725）	湖北省及鄖縣 博物館	文物 87.8	30–42	仙騎鏡
122	山西長治市北郭唐崔拏墓 （d. 667, b. 690）	王進先	文物 87.8	43–48	雙鷹抓狐鏡
123	安徽望江縣發現漢代規矩鏡	宋康年	考古 87.10	888	方格四獸鏡
124	河南淇縣發現唐海獸葡萄鏡	王小運	考古 87.10	904	瑞獸葡萄鏡
125	廣東省韶關市發現兩件唐代銅鏡	聶馥和	文物 87.10	63	鸞雀蓮花葡萄鏡， 素面葵形鏡
126	唐代金銀平脫銅鏡的修復（778）	王振江	考古 87.12	1129– 1132	金銀平脫對鳥鏡， 團花鏡，葵花鏡

註：列表資料限至 1987.12 為止

紀年唐墓出土銅鏡表

註：附錄一紀年墓中，原報告之出土銅鏡既無附圖又無文字說明其鏡式者，一概省略。紀年唐鏡亦附入表中。

甲、四神鏡

編號	年代	地點	墓主	出處	備註
1	620	河南洛陽	裴氏	《考古》78.3	頁 215，無圖
2	650	未詳（永徽元年銘）	未詳	《唐鏡大觀》	圖版 8,9

乙、四獸鏡

編號	年代	地點	墓主	出處	備註
1	592	陝西西安	呂武	《西安郊區隋唐墓》	圖版 41-2
2	611	陝西西安	田德元	《文物》57.8	頁 65，圖-陝-圖 81
3	672	陝西西安	牛弘滿	《文叢》1	無圖

丙、四神十二支鏡

編號	年代	地點	墓主	出處	備註
1	622	（武德五年銘・揚州府造）	未詳	《宣和博古圖》	29–16

丁、十二支鏡

編號	年代	地點	墓主	出處	備註
1	608	陝西西安	李靜訓	《唐長安郊隋唐墓》	圖版貳-13
2	630	陝西西安	李壽	《文物》74.9	無圖

戊、葡萄鏡

編號	年代	地點	墓主	出處	備註
1	755	廣東韶關	張九皋	《考古》64.7	頁 344，圖 2

己、瑞獸葡萄鏡

編號	年代	地點	墓主	出處	備註
1	664	陝西禮泉	鄭仁泰	《文物》72.7	無圖
2	665	陝西西安	劉寶（女）	《西安郊區隋唐墓》	圖版 41-3
3	685	河南洛陽	未詳	《中原》87.4	頁 48，無圖
4	d. 657 b. 694	河南偃師	李守一	《考古》86.5	圖版伍-6
5	695	陝西西安	未詳	〈隋唐銅鏡〉	頁 387，無圖

6	696	山西太原	趙澄	《考古》59.9	頁 475，無圖
7	697	河南洛陽	未詳	〈隋唐銅鏡〉《中原》87.4	頁 387，無圖
8	697–698	陝西西安	獨孤思貞	《唐長安城郊隋唐墓》	圖版 12-1
9	701	蒙古・頓那爾伽特	未詳	《文物》57.11	無圖
10	約 700	山西長治	M3	《考古》62.2	無圖
11	d.693 d.702 b.703	河南偃師	張思忠	《考古》86.11	頁 997，圖 8-2（鏽蝕不清）
12	703	陝西西安	未詳	〈隋唐銅鏡〉	頁 387，無圖
13	d.664 d.704 b.709	河南洛陽龍門	安菩	《中原文物》82.3	圖版 7-1
14	d.692 b.711	河南溫縣	楊履庭	《考古》64.6	圖版 9-11 女頭部
15	851	甘肅平涼	劉自政	《考古與文物》83.5	頁 28，圖 5

庚、瑞獸鸞鳥鏡

編號	年代	地點	墓主	出處	備註
1	d.667 b.690	山西長治	崔拏	《文物》87.8	頁 47，圖 17（雙鷹抓狐鏡）
2	692	未詳（長壽元年銘）	未詳	《唐鏡大觀》	99 下（Havard Art Museums）
3	706	陝西乾縣	李賢	《文物》83.7	頁 37
4	706	河南偃師	宋禎	《考古》86.5	一面 圖版五 -3, 4 一嵌銀
5	707	陝西西安	未詳	《中國古代銅鏡》	圖版 43-2
6	707	西安東郊郭家灘	任氏	《考古》56.6 《陝西省出土銅鏡》	圖 132
7	d.675 b.709	河南偃師	李嗣本	《考古》86.5	圖 20
8	d.717 d.690 b.738	河南偃師	李景由	《考古》86.5	圖版捌 -1

辛、花鳥鏡

編號	年代	地點	墓主	出處	備註
1	714	陝西西安	未詳	《中國古代銅鏡》	圖版 44-2（雀繞花枝鏡）
2	750	河南洛陽關林	盧氏	《考古》80.4	頁 383，圖 3, 44，鳥銜綬平脫鏡

壬、對鳥鏡

編號	年代	地點	墓主	出處	備註
1	745	西安東郊路家灘	未詳	《陝西省出土銅鏡》	圖 131
2	758–784	洛陽 16 工區	M76	《文物》56.5	頁 42，圖 2
3	765	陝西西安	未詳	〈隋唐銅鏡〉	無圖
4	767	河南陝縣劉家渠	M1036	《考古》57.4	無圖
5	778	河南偃師	鄭洵夫婦	《考古》87.12	頁 1131，圖 1（金銀平脫）

癸、瑞獸鏡

編號	年代	地點	墓主	出處	備註
1	727	陝西寶雞姜城堡	未詳	《陝西省出土銅鏡》	圖 107
2	869	河南偃師	李梲	《考古》86.5	圖 39
3	851	甘肅平涼	劉自政	《考古與文物》83.5	頁 28，圖 4

子、瑞花鏡

編號	年代	地點	墓主	出處	備註
1	670	西安韓森寨	未詳	《陝西省出土銅鏡》	圖 150
2	d.741 b.744	遼寧朝陽	韓貞（女）	《考古》73.3	頁 358，圖 3
3	778	河南偃師	鄭洵夫婦	《考古》87.12	無圖
4	785–787	江蘇南京	未詳	《考古》66.4	無圖
5	852	河南陝縣	韓氏	《考古》56.11	無圖

丑、仙騎鏡

編號	年代	地點	墓主	出處	備註
1	725	湖北鄖縣	李徽 閻婉	《文物》87.8	圖 14
2	772	陝西西安	未詳	〈隋唐銅鏡〉	無圖

寅、月宮鏡

編號	年代	地點	墓主	出處	備註
1	784	河南洛陽	未詳	《中原文物》87.4	圖 2-2

卯、飛仙鏡

編號	年代	地點	墓主	出處	備註
1	745	陝西西安韓森寨	宋氏	《陝西省出土銅鏡》 《考古》57.5	圖 118 頁 61，圖 3

辰、盤龍鏡

編號	年代	地點	墓主	出處	備註
1	d.717 d.731 b.738	河南偃師	李景由	《考古》86.5	圖版伍・5
2	741	廣東韶關	張九齡	《文物》61.6	頁 50，圖 16
3	d.755 b.756	河南陝縣	未詳	《考古》58.11	無圖，螺鈿鏡

巳、螺鈿鏡

編號	年代	地點	墓主	出處	備註
1	757–784	洛陽 16 工區	M76	《文物》56.5	彩色插頁
2	798	西安東郊郭家灘	未詳	《陝西省出土銅鏡》	圖 126

午、萬字鏡

編號	年代	地點	墓主	出處	備註
1	763	河南益縣	未詳	《考古》81.4	頁 315，圖 2
2	838	河南陝縣	未詳	《考古》57.4	頁 17，圖 4 ※ 同申-1 永壽之鏡

未、飯牛鏡

編號	年代	地點	墓主	出處	備註
1	827	四川三臺鏡	未詳	《文物》84.7	頁 42，圖 2

申、永壽之鏡

編號	年代	地點	墓主	出處	備註
1	838	河南陝縣	M5	《考古》57.4	頁 17，圖 4

隋唐鏡銘文集成

*書目略表

觀：《唐鏡大觀》	浣：《浣花拜石軒鏡銘集錄》
陝：《陝西省出土銅鏡》	西：《西清古鑑》卷40
故：《故宮銅鏡特展》	隋：《唐長安城郊隋唐墓》
上：《上海博物館藏青銅鏡》	巖：《巖窟藏鏡》卷3
校：《小校經閣金石文拓本》卷16	古：《古鏡圖錄》卷中、下
宣：《重修宣和博古圖》	金：《金石索》
唐：《西安郊區隋唐墓》	續：《西清續鑑》甲編

編號	種類	銘文	出處
1	十二支鏡	光正隋人。長命宜新。	陝：圖88。故：圖68。李靜訓墓（608），（附錄一・39）。《考古》1957.4，頁583（附錄一・15，四葉文鏡）。
2	十二支鏡	絕照攬心。圓輝屬面。藏寶匣而光掩。掛玉臺而影（彩）見。照（鑑）羅綺於後庭。寫衣簪乎前殿。	觀：4。巖：3・圖4、圖5。浣：2・1。校：88下、89上、下。《文物》1982.3（附錄一・85）。
3	四神十二支鏡	武德五年（622）歷次壬午。八月十五日甲子。揚州總管府。造青銅鏡一面。充癸未年（623）元正朝貢。其銘曰上元啟祚。靈鑑飛天。一登仁壽。千萬斯季。	宣：29・16。
4	四神十二支鏡	阿房照膽。仁壽懸宮。菱藏影內。月掛壺中。看形必寫。望裏如空。山魖敢出。水質憖丅。聊書玉篆。永鏤青銅。	觀：3。古：中29下。
5	四獸鏡	窺粧益態。韻舞鴛鴦。萬齡永保。千代長存。能明能鑒。宜子宜孫。	陝：81（611）。
6	四獸鏡	昭仁明德。益壽延年。至理貞壹。鑒保長全。窺粧起態。辯皀（貌）增妍。開花散影。淨月澄圓。	陝：82。中：古・33。
7	四獸鏡	光流素月。質稟玄精。瑩（澄）空鑒水。照迴凝清。終古永固。瑩此心靈。	觀：9（永徽元年650銘），觀：13-3（團花鏡）。巖：圖7、圖8。校：93（三件）。陝：圖104。古：中20（瑞獸鏡兩面）。
8	四獸鏡	鎔金琢玉。圖方寫圓。質明采麗。菱淨花鮮。龍盤匣裏。鳳（鸞）舞臺前。對影分咲。看粧共妍。	觀：21上。巖：圖3。陝：圖89。西：47。
9	四獸鏡	團團寶鏡。皎皎昇臺。鸞窺自舞。照日花開。臨池似月。睹皀（貌）嬌來。	觀：21下。巖：圖11。校：97上（兩面）（六獸鏡）。古：中32上（六獸鏡）。金：2・854（六獸鏡）。
10	四獸鏡	光流素月。質稟玄精。澄空鑒水。照迴凝清。終古永固。瑩此心靈。	觀：24上。故：圖73（瑞獸葡萄鏡）。金：2・879（瑞獸葡萄鏡）。

編號	種類	銘文	出處
11	四獸鏡	美哉靈鑑。妙極神工。明疑積水。淨（靜）若澄空。光涵晉殿。影照秦宮。防姦集祉。應物無窮。懸書玉篆。永鏤青銅。	金：2‧853。
12	四獸鏡	賞得秦王鏡。判不惜千金。非關願照膽。特是自明心。	巖：圖22，23。浣：2‧7。校：101上之2，101下，102上（共六面）。陝：圖90。故：圖69。《文物》1986.6（附錄一‧102）。金：2 875，876。
13	四獸鏡	冬朝日照梁。含怨不（下）前床。幃寒以葉帶。鏡轉菱花光。會是無人覺。何用早紅粧。	校：100上之1。
14	四獸鏡	照日菱花出。臨池滿月生。官看巾冒整。妾映點粧成。	巖：圖16。校：103上之2，103下（共四面）。古：中‧34下。
15	四神鏡	美哉圓鑑。覽物稱奇。雕鐫合矩。鎔貌（銑）應規。仙人累塋。玉女時窺。恆娥是坿。服御攸宜。	唐：圖38，圖版42‧1。陝：圖100（瑞花八團鏡）。
16	四神鏡	明逾滿月。玉潤珠圓。驚鸞暉（鈿）後。舞鳳臺前。生薐（菱）上壁。倒井澄蓮。清神鑑物。代代流轉。（迴文）	觀：8（永徽元年650銘）。金：2‧868（瑞獸鏡）。
17	四神八卦鏡	盤龍麗匣。舞鳳新臺。鸞驚景見。日曜花開。團疑壁轉。月似輪迴。端形鑒遠。瞻照光來。	觀：6，15（六獸鏡）。巖：圖9。浣：2‧5（六獸鏡）。校：100下（六獸鏡）。陝：圖105（六獸鏡）。古：中‧21上（六獸鏡）。《文物》1986.7（附錄一 110，瑞獸鏡）。
18	神人四靈鏡	淮南起照。仁壽傳名。琢玉斯表。鎔金勒成。時雍炎晉。節茂朱明。援模鑒澈。用擬流清。光無虧滿。葉不枯榮。圖形覽質。千載為貞。	觀：1。《文物》1982.3（附錄一‧85，十二支鏡）。
19	六團獸鏡	仙山照並（仙人並照）。智水齊明。花朝豔采。月夜流明。龍盤五端。鸞（鳳）雙情。傳聞仁壽。始驗舞兵。	觀：2，12（六團花鏡），16、17（盤龍獸鏡）。故：圖70。校：94上（四神鏡）。陝：圖103（八獸鏡）。古中：31下。金：2‧855（四獸鏡）。唐：圖37‧1。圖版41‧1（四獸鏡）。巖：6。
20	五獸華鏡	玉匣初（盼）聆（看開）鏡。輕灰覂去塵。光如一片水。影照兩邊人。	觀：19。巖：圖17，18，19。故：圖71（四獸鏡）。校：102（兩面）（四獸鏡），103上之1。（團花鏡）。古中：33下（雙龍鏡）。古中：34上（四獸鏡）。唐：圖版42‧2。
21	六獸鏡	練形神冶。瑩質良工。如珠出匣。似月停空。當眉寫翠。對臉傳紅。綺窗繡幌（幌）。俱含影中。	觀：20，93。巖：圖14。上：67（皆團花鏡）。宣：28‧38（一瑞獸鏡，一團花鏡）。校：97下（瑞獸葡萄鏡），98，99上，100上（三面）（瑞獸鏡），99下（兩面）（團花鏡）。故：圖72，74，75（瑞獸葡萄鏡）。金：2‧884（六獸鏡）。唐：圖37，4（六獸鏡）。

編號	種類	銘文	出處
22	六團花鏡	花發無冬夏。臨臺曉夜明。偏識秦樓意。能照美粧成。	嚴：圖 20，21。
23	六團花鏡	靈山孕寶。神使觀爐。形圓曉月。光清夜珠。玉臺希世。紅粧應圖。千嬌集恥（影）。百福來扶。	嚴：圖 13。校：96 上。陜：圖 84。上：70（以上皆六團花鏡）。觀：22（迦陵頻伽鏡）。校：94 上，95 上（四神鏡），94 下、95 下（四獸鏡）。
24	團華鏡	湛若止水。皎如秋月。清暉內融。菱花外發。洞照心膽。並（屏）除孽後。永世作珍。服之無滅。用之大吉慶。	觀：11。浣：2・4。
25	團華鏡	照心寶鏡。圓明難擬。影入四鄰。形超七子。凌花不落。迴風詎起。何處金波。翻來匣裏。	上：68。
26	團華鏡	掛臺月滿。玉匣光妍。影搖殿壁。花含井蓮。圖菱照耀。餒遠聯縣。遙□合璧。瑞我皇年。	續：卷 20，頁 16 下。
27	瑞獸鏡	既知愁裏日。不寬別時要。惟有相思苦。不共體俱消。	校：104 上之 2。
28	瑞獸鏡	規逾鑑水。綠（綵）豔蘭釭。銷兵漢殿。照膽秦宮。龍生匣裏。鳳起臺中。桂舒全白。蓮開半紅。臨粧並笑。對月分空。式固貞吉。君子攸同。	校：16・90、91。西：43。金：2・867（瑞獸十二支鏡）。
29	瑞獸鏡	蘭閨晈晈。寶鏡團團。曾雙比目。經舞孤鸞。光流粉黛。采散羅紈。可憐無盡。嬌羞自看。	校：101 上之 1。古：中・32 下。
30	瑞獸鏡	寫月非夜。疑冰不寒。影含真鹿。文瑩翔鸞。粉壁交映。珠簾對看。潛窺聖淑。麗則常端。	嚴：圖 10。
31	瑞花鏡	鏡發菱花。淨月澄（水）華。（迴文）	校：104 下之 2。金：2・851。
32	瑞花鏡	發花流采。波澄影正。月素齋明。鑒秦逾淨。（迴文）	金：2・852。
33	瑞花鏡	詩云。鸞鏡曉勻妝。慢把花鈿飾。真如（綠）水中。一朵芙蓉出。	金：2・874。
34	（方格）四神鏡	清圓法天。澄暉象月。鳴鳳盤龍。菱開桂發。精主福來。神同牌闕。生長永樂。富貴超越。宜官大吉。	觀：5。
35	瑞圖鏡	鳳凰。嘉禾。合樹連。比翼。連理竹。金勝。同心鳥。嘉麥。嘉瓜。比目魚。連理樹。合璧。禽獸魚。竹草樹。合璧金勝。並出瑞圖。	金：2・869。
36	瑞獸鏡	明逾滿月。玉潤珠圓。驚鸞暉後。舞鳳臺前。生菱上壁。倒井澄蓮。精靈應態。影逐粧妍。清神鑑物。代代流轉。	校：92。
37	瑞獸鸞鳥鏡	鑑若止水。光如靈耀。仙客來磨。靈妃往照。鸞翔鳳舞。龍騰麟跳。寫態懲神。凝茲巧笑。	觀：14。《文物》1983.7，頁 706（附錄一・92）。
38	瑞獸鸞鳥鏡	有玉辭夏。惟金去秦。俱隨掌故。共集鼎新。儀天寫質。象日開輪。率舞鸞鳳。奔走鬼神。長懸仁壽。天子萬春。	觀：18。宣：28・37。（兩面）

編號	種類	銘文	出處
39	貼銀鍍金山水鏡	雙影嗟為客。孤鳴復幾春。初成照瞻鏡。遙憶畫眉人。舞鳳歸林近。盤龍渡海新。緘封得還日。披拂鑒情親。	正倉院。
40	二十八宿鏡	長庚之英。白虎之精。陰陽相資。山川效靈。憲天之則。法地之寧。分列八卦。順考五行。百靈無以逃其狀。萬物不能遁其形。得而寶之。福祿來成。	《中國古代天文文物圖集》：圖65（兩面）。校：105下，106。西：50。金：2．866。
41	二十八宿鏡	銘百練神金。九寸圓形。禽獸翼□。七曜通靈。鑒□天地。威□□□。□山仙□。奔輪上清。	《考古》1976.4（附錄一．64）。
42	八卦對鳥鏡	上圓下方。象於天地。中列八卦。備著陰陽。辰星鎮定。日月貞明。周流為水。以名四瀆。內置連山。以旌五岳。	觀：53。巖：圖113。
43	伯牙彈琴鏡	鳳凰雙鏡南金裝。陰陽各為配。日月恆相會。白玉芙蓉匣。翠羽瓊瑤帶。同心人心相親。照心照瞻保千春。	觀：61。《文物》1986.4（附錄一．102）。金：2．871。上：87。
44	三樂鏡	榮啟奇（期）。問曰答。孔夫子。	巖：圖59。陝：圖117。古：下19下。
45	八卦鏡	精金百鍊。有鑒思極。子育長生。形神相識。	陝：圖93。金：2．856。
46	八卦方鏡	水銀陰精。避邪衛靈。形神日照。保護長成。	《文物》1986.4（附錄一．101）。
47	飛仙十二支鏡	朗質混真。象物徵神。	巖：圖66。
48	花鳥鏡	秦家寶鏡。恆照紅顏。	巖：圖86。
49	飯牛鏡？	大和元年（827）	《文物》1984.7（附錄一．94）。
50	伯牙彈琴八花鏡	獨有幽棲地。山亭暗女蘿。清澗長低篠。池開半卷荷。野花朝暝落。盤地歲月多。停杯無嘗慰。峽鳥自經過。	奈良法隆寺
51	貼銀瑞獸花鳥鏡	唐長壽元年（692）臘月頭七造。	觀：99下。（Harvard Art Museums）
52	……（鏡式未詳）	長壽二年（臘月頭七造初樣）。	河南省博物館（附錄一．120）
53	月宮鏡	楊府呂氏者，其先出於呂公望。封于齊六百年，與周衰興。後為權臣田兒所篡，子孫流，家子（于）淮揚焉。君氣高志精，代罕知者。心如明鏡，曰得其精焉。常云秦王之鏡，照膽照心，此蓋有神，非良工所得。吾每見古鏡極佳者，吾所今制，但恨不得，停之多年，若停之一二百年，亦可毛髮無隱矣。蘄州刺史杜元志，好志賞鑑之士，吾今為之造此鏡，亦吾子之一生極思，開元十年（722）五月五日鑄成，東平郡呂神賢之詞。	上：89。

2 武則天與
唐長安七寶臺石雕佛像

　　唐長安城的光宅寺七寶臺遺址雖然已不存，但其殘存的三十二件石刻高浮雕像仍然代表著 8 世紀初年佛教藝術的極品，與當時長安的宮廷藝術風格頗為一致。這批石雕佛像中有十二件刻著發願文，涉及特殊的造像團體和武曌（則天，約 624–705）[1] 作功德祈福的因緣。所以若不探討武曌與佛教團體的關係，以及七寶臺創建的歷史背景，就無法充分地了解這群佛像的組合意義。這批石雕包括五種以上不同的圖像，必須逐一加以解釋，再從整體上來探討其在當時佛教史上的意義；恐怕篇幅冗長，當另文詮釋，本文擬重建此七寶臺當初大略的構想位置。雖然現有的材料極為有限，難免有空中樓閣之譏，但「欲窮千里目，更上一層樓」。在假想中攀登此七寶樓臺，瀏覽佛像必也另有一番收穫吧！

　　武周（690–704）長安三年（703），武曌年近或屆八十，駕駐長安大明宮；佛教高僧和宰相等高官近臣為她並為國祈福，而興建七寶臺，寓意深遠。武曌也就是七寶臺所在的光宅寺創建人。所以，分析七寶臺的歷史不但涉及武曌與佛教僧徒密切合作的關係，還反映了武氏王朝形成的經過。

光宅坊舍利子

　　武曌和佛教的淵源，前人論述頗多。[2] 在此僅將她自受封為高宗皇后（永徽六年，655）至去位（長安五年正月，705）之間的佛教活動簡單地暫分三期。第一期是高宗皇后期間（655–683），她輔佐高宗，參預國政並協助封禪大典，維持唐皇室自開朝以來與道教的友善關係。主要佛教活動多在她母親楊氏死後（咸亨元年，670）。楊氏為隋宗室觀王雄弟始安侯達之女，篤信佛教。[3] 她死後，武曌令將楊氏在兩京的故宅改建為東西太原寺，以示永久追思。[4] 又在東洛陽的龍門石窟建造規模宏大的奉先寺，至上元二年（675）完成（圖 1）。儀鳳二年（677）望氣者在長安大明宮前，光宅坊內官葡萄園發現石盆，內有舍利子萬粒，於是勒令於此地立光宅坊，並散舍利於京寺及諸州府各四十九粒。[5] 後至天授元年（690），武曌奪帝位的前夕，佛教徒追稱當年光宅坊「感應」為武氏「護持正法，大得舍利之驗。」[6] 總之，從光宅寺成立起，武氏和佛僧徒之間已建立了良好的合作默契。

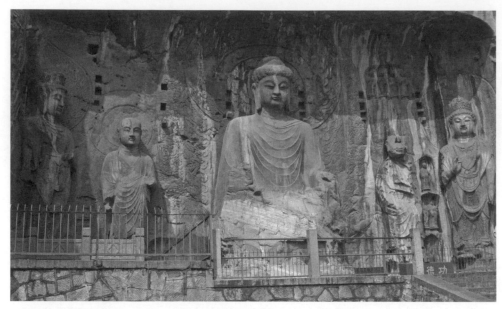

圖 1 ｜ 龍門奉先寺
全景

萬象神宮與《大雲經疏》

　　第二期，683–695 年，武曌歷任太后而奪位稱帝（690），至目睹洛陽宮內的萬象神宮被火焚；此是武氏的帝業與佛教事業密切結合期。她成為太后後，逐步為奪取天子帝位而鋪路，一面抓緊政權、人事權，一面削弱唐宗室諸子勢力，加強武氏宗親實力。她並且積極利用佛教團體來提昇她的形象，確立史無前例的「聖母神皇」盛業。出身低微但膽識過人的薛懷義，便利用此時機受度為僧，以便出入宮庭，作為武氏與佛教僧徒的中介人。他為武曌主持佛教事業，並策劃稱帝的適當時辰。[7] 他所主持的兩件計畫與武氏周朝的成立關係特別密切。一為興建於宮城內的萬象神宮；二為《大雲經疏》的撰寫。

　　龐大的萬象神宮共有三大主體結構：一為玄武（北）門外的大儀和大鐘；二為就乾元殿拆建的三級明堂；三為明堂北面的五級天堂，又稱功德堂。[8] 前者既可觀測天象、報時辰，又可炫耀科技的新成就。後二者之一的明堂，為儒家傳統中天子的理想殿堂。歷唐太宗、高宗兩朝，群臣屢議興建明堂，而不能決定其形制，賴武曌施展鐵腕才告成。天堂則供奉佛像，是佛家的殿堂。三大建築的核心看似明堂，實則天堂喧賓奪主。明堂雖巧，只有三級，而天堂聳立其後，共有五級，「三級以上則俯視明堂」，氣象更為雄偉，堂內供奉夾紵（空心乾漆）大佛像，「小指中猶容數十人」。[9] 據唐人張鷟（660–732）所載，天堂高千尺，佛像長九百尺，即接近三百公尺，實令人咋舌。[10] 垂拱四年（688）底三大工程完工，命名為「萬象神宮」，寓「母臨萬國，子育兆人」之雄心。[11] 如此，將儒家與佛教的殿堂並列為天子告饗天地之典禮及施政中心，而武氏理想中的天下也由儒家的中國擴大為廣義的泛佛教信仰的天下。

　　同時，薛懷義策劃運用佛教的文字符讖為武曌「開革命之階」，「啟維新之命」。[12] 載初元年（690）七月，懷義和京內高僧合撰《大雲經疏》上表武氏。[13]《大雲經》（Mahānagha）早在唐初已盛行，與《仁王經》同屬護法即護土之教義。經中提及前身為菩薩的淨光天女，

蒙佛授記將為轉輪聖王（Cakravartin）。懷義等人的經疏中則直接引申此天女之化生即武氏，現世的金輪轉輪王，同時兼為慈氏（即彌勒，Maitreya）下生，當代替李唐為閻浮提（Jambudvīpa）主。武曌即制兩京諸州各置大雲寺一所，請僧上高座，講解《大雲經疏》。九月，武氏改年號為天授，國號為周，自稱「聖神皇帝」。武曌既然挾佛教之符讖以自量，必然不遺餘力地提倡佛教文化，以開明政治容納異族。

周初，武氏「政由己出，明察善斷，故當時英賢（按，包括外國人）亦競為之用」。[14]徙關內數十萬戶以充實洛陽神都；敗吐蕃，收回河西四鎮，置安西都護府於龜茲；突厥默啜來朝請和，西戎來附者數十萬戶。新羅仍襲冊封；日本來朝，國勢強大。長壽二年（693）遂於萬象神宮接受魏王武承嗣所率五千人上表尊號——「金輪聖神皇帝」，並作金輪等七寶，每朝會必陳於庭。[15]此尊號上表前六日，懷義及包括印度來的翻經僧準備好偽造符讖夾雜於《佛說寶雨經》中。經中稱長壽天女蒙佛授記為轉輪王，宣稱：「日月光天子……於支那國……現女身為自在主」等等。[16]七寶（Sapta ratna）即象徵轉輪王的符命。[17]轉輪王為人世間的法王，崇佛護法的賢君，而金輪轉輪王則是最尊貴的轉輪王。[18]自此，武曌以轉輪王自居，連年饗萬象神宮，制神宮樂，用舞者九百人，唯恐不慎重。

由於國力日盛加上佛教僧徒的熱誠擁戴，武曌寄望以萬象神宮為中心，建立揉和中國傳統與佛教的理想王朝。於是她御明堂，大開三教。[19]她以和平的手段感召四方子民來朝，建立萬象神宮的招牌，天樞。自延載元年（694）開始於洛陽宮端（南）門，以銅鐵鑄造，至天冊萬歲元年（695）四月完工，高一百五尺，徑十二尺；百官及四夷酋長刻名其上，武曌自書其榜曰「大周萬國頌德天樞」。[20]同年正月，萬象神宮的五級天堂重修一新，即舉行無遮大會（Pañca varsikamaha），作地湧珍塔及佛像的奇蹟，並設齋散錢，縱洛陽士女入宮共樂之。但會後一場無名怪火燒毀了天堂，延及明堂。武曌即時引咎自責，仍命懷義重建，並增鑄九州鼎及十二（地支）神像，而終於無法包庇懷義之縱恣惡行，至二月殺之。[21]隨後，武曌與佛教集團的關係逐漸轉入另一階段。

譯經與興建七寶臺

前述武曌的第二期佛教活動是在建立武周神聖帝國的前提下，與其御用高僧合作，共同塑造轉輪王的理想功業。她的金輪之號一直延用到久視元年（700），可說是中國史上最富魄力和想像力的轉輪王。[22]但隨著萬象神宮的大火，武氏雖然不改其支持佛教之心，但態度上變得相當保守。第三期（695–704）武氏的佛教活動不在於主持宮內盛會，而在於贊助高僧的

學術譯作及解義。高僧的活動以求法僧義淨（635–713）從印度南洋回到洛陽（695 夏）為新的開始；其間華嚴宗高僧法藏（643–712）為領導人物。

義淨出身嚴守,律法的律宗,憑其強烈的宗教熱誠和歷史使命感,入印求法二十年才回到洛陽,受武曌恭迎,隨即加入武周的譯場,編刊《大周刊定眾經目錄》判定歷代譯經之真偽。[23] 法藏是康居（Samarkand）人的後代,年少即在東太原寺受戒,頗受武曌重視,後尊稱賢首國師。他以闡述《華嚴經》為主的著作極多。[24] 因不滿《華嚴經》舊譯不周,與義淨及和闐僧實義難陀（Sikshananda,652–710）等高僧合譯八十卷新本,自 695–698 年底才完成,請武曌作序以示慎重。[25] 法藏曾多次應武氏邀請講解此經,據說有名的《金師子章》就是在長安元年（701）於宮內為她講《華嚴經》要旨而寫的稿子。[26] 法藏也長於咒法,曾於契丹戰事失利時,被武曌邀請入內,設十一面觀音道場,為國遏寇虐。果真突厥出兵敗契丹,武曌大喜,改年號為神功元年（679）。[27] 七寶臺內佛像的組合與《華嚴經》的教義關係深遠,當日後另文詮釋。

義淨繼《華嚴經》之後,另外主持了有名的《金光明經》（Sarvarnaprabhā sattamaraja）的舊經新譯,至長安三年（703）十月初完成,上表武曌於長安大明宮。此經講述王室（轉輪王）與佛法之間的相輔相成,護法之王室必永受福業。[28]

七寶臺就在《金光明經》譯成前一個月左右興建完工,並且負責檢校者以及寺廟的新上座（sthavira）都是參與譯經的高僧,七寶臺成,武曌即改光宅寺名為七寶臺寺。

綜合上述的討論,武曌與佛教高僧密切合作以後才有儀鳳二年舍利子之發現,以及光宅寺的成立。他們合作的最高理想——轉輪王的佛教世界有如曇花一現。但是藉著譯經事業的發達和官寺、僧官的建設,佛教勢力大為拓展。武曌並非僅只眷顧華嚴宗,但是經過法藏有系統的整理與介紹,華嚴宗不但與帝室關係密切,而且在教義上有集大成的氣勢。在武周的末年,武曌垂老之時,這些高僧和朝臣為她造七寶臺,是為她祈福以示回饋。但何以選擇光宅寺的地點,以及七寶臺之名?下文繼續討論。

光宅寺

光宅寺位於長安城內的東北角,原屬翊善坊。高宗於 662–663 年間擴建城外東北的大明宮,移朝政重心至此,並開南大道,將翊善坊縱切為二,西半邊取新名為光宅坊,此坊橫街之北即光宅寺寺址。（圖 2）寺址原為武后閑暇觀賞之官葡萄園,儀鳳二年發現佛骨舍利子才設光宅寺,已如前述。大明宮遺址早經考古發掘,但光宅寺因表面遺址一無殘存,而且目

明清長安城範圍

■
西安火車站

✳
光宅寺址（七寶臺寺）

圖2 │ 唐 長安街坊圖

前西安市火車站與寺址大致重疊，將來恐怕難有發掘計畫。[29] 暫時從文獻記載來討論光宅寺原有的規模。明清長安城範圍

　　唐段成式《寺塔記》（853年序）中，對光宅寺及七寶臺的記載最詳：「寶臺甚顯，登之四極眼界，其上層窗下尉遲（乙僧，約650–710）畫；下層窗下吳道元（約673–750）畫。」[30] 又提及寺內的普賢堂內也有尉遲之畫，及文殊殿為建中時（780–783）建，但是否為拆舊建新則不可知。按常理，此寺初建時必有大佛殿。普賢與文殊乃陪侍菩薩，故其殿堂應配置於佛殿之左右對稱。現存的唐代山西五臺山佛光寺的安排即如此。[31] 光宅寺成立目的是為了供養出土的佛舍利子，所以應建有一佛塔，按照早期形制，與大佛殿同在中軸線上。七寶臺雖是後加的建築，因其特殊重要性，也應安置於中軸線上，亦即當朝聖者站立於南大門前時，最顯目的就是七寶臺，才能符合武氏改寺名為「七寶臺寺」的要求。

　　光宅寺或七寶臺的記載到了9世紀中葉以後就消逝了。[32] 段成式在其自序中謂目睹會昌滅法時，兩京寺廟普遭破壞（844–845），深感痛心，乃將舊時記勝整理成書。七寶臺或難逃此劫，或毀於唐末黃巢之亂（881），實際情形已無可考。總之，五代時重新規劃城池，便將光宅坊及大明宮劃出城外；明代重建長安城牆，大約只包括唐朝宮城及皇城舊址，大明宮勝景也化為草莽。[33] 幸得宋人好古，南宋《寶刻類編》首次抄錄了一件題為七寶臺石雕的殘題，但未註明出處。[34] 明末至清，金石學興起，款為唐代，與光宅寺或七寶臺相關的石雕佛像的造像銘前後共有十二件近於完整的，二件殘缺的拓片被抄錄於金石錄和地方志，並且都註明這些石刻出現於西安城內的寶慶寺。[35] 其中十二件銘文見本文附錄。

寶慶寺—石刻的重新發現

　　寶慶寺（又稱華塔寺）位於今西安市內陝西省博物館（明清時代之孔廟及西安碑林所在）西側約一百公尺的巷內。寺內現已改為陝西師範附屬小學校址，現僅存六件石刻在一磚塔上。（圖 3）這批石雕幸能保存至今，恐怕與當地好古保守的民風有關。但何時由光宅寺遺址遷移至寶慶寺的經過，也無資料可證知。現僅能追溯這批石雕重新獲得近代學者重視的經過。

　　除了清朝金石學者所抄錄的銘文之外，這些石佛的實際介紹還得等到清末光緒十九年（1893）日本學者岡倉覺三（天心，1862–1913）和早崎稉吉（1874–1956），他們旅遊西安時，適巧在寶慶寺發現這批高度同約 106 公分左右的高浮雕石刻佛像，分別嵌置在佛殿內磚壁下以及七層的六角磚塔第二層。他們認為這些佛像的藝術風格極為精緻，代表盛唐的面貌，也就是日本古奈良佛教藝術的前驅。[36]

　　清朝金石學者的注意力多在於石雕上銘文的書體及年款的歷史價值，並且順理成章地推論寶慶寺的創建年代必早於這些石刻，甚或附會為隋文帝所立，唯有《咸寧縣志》（1819 年刊）指出其銘文指光宅寺，而非寶慶寺，並且：「按今華塔寺（寶慶寺）為隋唐城內太廟地，不得有寺塔，蓋後人所移建者。」[37] 的確，其地點適為皇城太廟地，而且在唐朝記載中未見過寶慶寺寺名。[38]

　　最早的寶慶寺記載人概是《陝西通志》（1735），謂寶慶寺傳毀於五代兵火，唯剩磚塔殘存，至明景泰二年（1451）重建。[39] 其實，就其風格而論，現存磚塔之年代不可能早於明中葉。石刻何時嵌入寶慶寺仍是難以解答的疑問，或許在明朝時這些石刻才被收集於此地，並藉修建寶慶寺的機會將石刻嵌入佛殿及佛塔也未可知。[40] 民國初年拍攝的寶慶寺磚塔照片，除了本文所討論的石刻以外，還可以看到其他北朝的立雕，收藏於塔上各層龕內。[41]

　　1902 年以後，由早崎氏經手逐漸收購寶慶寺內石刻，共流入日本二十一件（十九件為細川家收藏，二件為原家）及美國四件（二件在華盛頓弗利爾美術館，一件在波士頓美術館，一件在舊金山市立亞洲美術館）。目前，在西安僅餘七件，即寶慶寺塔上六件及陝西省博物館藏一件。總之，目前所知有三十二件。

　　至 1980 年代大陸學者似乎沒有人注意寶慶寺殘存石刻。在日本的二十一件早被其政府歸為「重要文化財」，並有九件永久陳列於東京國立博物館的東洋館，本世紀以來，日本學者對這批石刻的研究持續不斷。1950 年福山敏男即推論此批石刻屬光宅寺之七寶臺而非寶慶寺，同時他從風格的異同將這三十二件石刻分成三部分。[42] 1978 年，東京國立博物館研究員杉山

圖 3 │ 舊寶慶寺 六面磚塔

二郎逐件介紹在陳列室的九件之風格，側重分析盛唐藝術與西域文化的關係。[43]1981 年，本山（肥田）路美則從石刻的銘文來討論造像人的政治、宗教地位。[44]這幾篇論文雖各有其貢獻，但不管在七寶臺的時空架構上，或石雕的藝術風格與佛教圖像方面都仍缺乏完整的探討。美國方面如席克曼氏（L. Sickman）及方登氏（Jan Fontein）提及七寶臺石雕，而僅止於簡單的介紹。[45]本文已交待武曌創立光宅寺及加蓋七寶臺的政治背景，並追溯這批石雕如何重現於明清時代的長安及隨後流傳於國外的情形，下文接著討論七寶臺及其石雕。

七寶臺的象徵意義

　　七寶樓臺是何意義？何以為武曌蓋七寶樓臺？在佛教教義中，「七寶」一詞常用的含意有二：一為象徵轉輪王符命的七種寶貝，前文已述武曌曾製此七寶；二為七種珍奇寶石。[46]延伸第二意，七寶樓臺即世間供養佛的最珍貴的精舍，也常見於佛經中。[47]轉輪王的子民也曾獻他一精緻的七寶樓臺，煥麗神妙無比，象徵世間的至寶。佛經中說當彌勒下世時，轉輪王呈此珍貴之七寶臺以為供養。彌勒無私，轉贈此寶與其婆羅門徒弟，孰料貪婪的徒弟們瞬間即「拆散七寶樓臺」。彌勒見此便悟世間無常，隨後至菩提樹下，禪坐成佛。[48]

　　前文已述武曌建萬象神宮，「可以發大教，陳盛容，會百神，朝萬國」。[49]又正式稱己為「金輪聖神皇帝」，寓君臨佛教世界為轉輪王之意。雖說武氏於 700 年已放棄此尊號，但佛教徒仍偏愛此法王意識，以助長其教團之發展。武曌末年，佛教高僧所譯的《華嚴經》強調法王大一統的觀念；《金光明經》則為轉輪王和其子民講解護法即護王及其臣民的道理。[50]所以，七寶臺的興建乃是延續此武曌即轉輪王的意識，為她祈福田，表示忠誠。

圖 5 　王璿題阿彌陀佛三尊像
　　　長安三年七月
　　　高約 107.5 公分 寬約 64 公分
　　　舊寶慶寺磚塔二層西南面

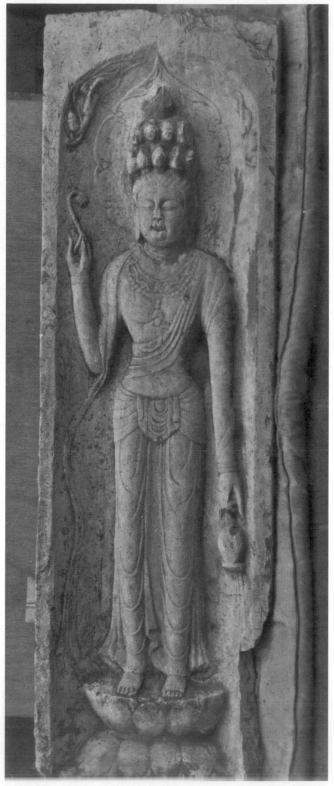

圖 4 　德感造十一面觀音立像
　　　長安三年九月十五
　　　高 85.1 公分 寬 33.9 公分
　　　東京國立博物館藏

石刻造像銘

　　前述段成式《寺塔記》提及七寶臺卻不談石刻，不過段氏巡禮寺廟時往往忽視佛像雕刻，不足為怪。我們必須靠現存石刻上的題字來肯定其與光宅寺七寶臺的關係。現存三十二件佛像中有造像銘的共有十二件，提供了造像人的官銜、願文和年款等重要資料，以下擇其重要者討論之。[51]

　　翻經僧德感（約 650–710）造十一面觀音（圖 4）。他是洛陽佛授記寺及長安西明寺譯場的翻經大德（bhadanta），兼佛授記寺都維那。[52] 德感曾參與造《大雲經疏》，受封昌平縣開國公（從二品），並協同翻譯《寶雨經》、《華嚴經》和《金光明經》等重要經典，為武曌親信的高僧。[53] 德感此時的僧官銜是「檢校造七寶臺，清禪寺主」，他的願文簡短：「奉為（國）敬造十一面觀音像一區，伏願　皇基永固，璧（聖）壽遐長。」即他以負責興建七寶臺的身分，為武周的皇基及武氏的健康而捐此菩薩像。銘文中的奇字創於武周時期。

　　從其他文獻資料尚可發掘幾位武周時期光宅寺的重要僧人，雖然沒有造像銘遺存，仍於此一併交待。根據敦煌手抄本《金光明經》，參譯者之一僧法寶，署名七寶臺寺上座。[54] 法寶也是《華嚴經》的翻譯僧。[55] 可見他與譯場淵源深遠，也可能參預七寶臺的籌劃，才成為上座。他是玄奘的高足，與德感均通法相宗《瑜伽論》。[56]

　　另一高僧俗名王守慎，行高質直，垂拱中（685–688）任監察御史時，因避酷吏羅織冤獄，請出家為僧，武曌賜號法成，居光宅寺以壽終。[57] 又據慧超（？）《往五天竺國傳》，另有高僧秀行（？），善說能講，原屬長安七寶臺寺，開元十四年（726）時已被調至敦煌附近的安西，為大雲寺寺主，並曾接見行腳僧慧超。[58]

　　七寶臺僧官所知僅此，其次再討論造像銘。第二件的造像人署名：金紫光祿大夫（正三品），行殿中監，兼檢校奉宸令，琅邪縣開國子王璿（？）。顯慶元年（656）王父德儉支持高宗立武曌為后。如意元年（692）追封當年封后功臣時，王璿也由營繕大匠升任夏官尚書，卻又隨即遭貶至南方，至久視元年（700）才回朝廷任殿中監。[59] 以王璿的營造經驗和當時「內廷檢校奉宸令」的特殊地位，猜想他實際代表武曌監督七寶臺的營建，而不僅只是造像供養而已。其願文：「願　聖壽之無疆，……所願上資　皇祚，傍濟蒼生。」（行 20、21）與德感的非常類似，都是為武曌個人求壽，並為大周祈福。此時高齡的武曌時有小恙，故高僧和近臣為她作功德，藉以祈福求壽，非常得體。[60] 王璿以近臣身分所描述的武周帝業，實在是轉輪王的佛教聖國：「皇帝以至聖之明，弘正真之道。稽一乘之貝牒，崇七寶之花臺。堯曦將佛日齊懸，闐闍與招提相拒。」（行 3–7）又其結尾時稱：「爰於七寶臺內敬造石龕阿彌

陁像一舖。」（行14、15）可見此阿彌陁像龕（圖5），及其他佛龕，現在雖然嵌在寶慶寺的磚塔外壁，但原來位置實應在七寶臺內部。

第三位署名：渤海高延貴，造阿彌陀像。（圖6）高延貴生平不詳，杉山二郎曾推測他或與玄宗朝宦官高力士（約670–762）的義父，渤海宦官高延福（？）有家族關係，姑存一說。[61]

第四位造像人為隴西李承嗣，生平也不詳。銘文中所用的稱謂頗值得注意：「為　尊親造阿彌陁像」（行3、4）（圖7）及「所願資益慈顏」（行7、8），乍看以為是為李氏母親作功德，實指武曌。因武氏採用「聖母神皇」尊號時（垂拱四年，688），已號稱：「非母則不能慈愛域中，非皇則不能導化天下。」是以慈母的形象撫育子民。[62] 當時一般佛像發願文中也頗有稱武氏為母者。[63]「慈親」之稱呼也可能與《大雲經疏》中指武氏為「慈氏」（彌勒）化生有關。[64]

第五位造像人是通直郎（從三品）行雍州富平縣丞韋均（？）。富平縣距西京長安不到三十英里。韋均不見載於史料，但我推測韋均極可能為韋鈞（660–723），與皇室關係密切。[65]發願文稱：「比為　慈親不豫，敬發菩提之心。今者所苦已瘳（療），須表鋈（證）明之力。」（行12–15）是賀慈親武氏小病已癒，造佛像還願。（圖8）又稱：「願迴光於孝道，永錫壽於　慈親。」（行23–24）以表臣子一片「孝」心。

第六位造像人是蘭陵蕭元眘（？），前揚州大都督府揚子縣令。蕭氏生平不詳，有可能與南朝梁皇室後代蕭瑀（575–648）同宗，但缺乏任何證墟。願文稱：「慈氏應現，彌勒下生；神力之所感通，法界之所安樂。」（行3–6），是隱喻武周太平盛世。「巍巍高妙，霞生七寶之臺。」（行15–16）指七寶臺高聳入雲端。「巍巍梵仙，光宅大千。」（行21）明指他所造的彌勒佛（圖9）安置於光宅寺；[66] 暗喻武氏「光宅四天下，八表一時至。」[67] 即萬國子民俱來庭之意。

第七位造像人是銀青光祿大夫（從三品），鳳閣侍郎兼檢校相王（即睿宗，710–713在位）府長史姚元之（崇，650–721）。姚氏少年得志，長於分析軍機大事，故為武曌連續擢用。[68] 姚氏發願文極其剖析其盡孝忠之愚誠，語氣至為恭維：「爰憑聖福，上洽　君親，懸佛鏡而朗堯曦，流乳津而霑血屬。」（行8–11）（圖10）

第八位造像人姚元景（璟？）是姚崇之兄，但生平不甚詳。[69] 姚氏官銜是朝散大夫（從五品下）行司農寺丞，尚方監主簿（從七品下），銘文稱：「爰於光宅寺法堂石柱造像一舖。」（行12–13）「法柱承天，排紺霄而舞鶴」。（行16–17）（圖11）明指佛像在光宅寺法堂內的石柱。法堂應即七寶臺的俗稱，奉佛法之堂。石柱便是這些長方形石龕佛像所排列的形狀如柱子。蕭元眘等已說過七寶臺高聳雲端，而其中佛像排列而成的石柱也自然很高，方可承天齊雲。

圖 6 | 高延貴造阿彌陀佛三尊像
　　　　長安三年七月十五日
　　　　高 107.3 公分 寬 65.8 公分 東京國立博物館藏

圖 7 | 李承嗣造阿彌陀佛尊像
　　　　長安三年九月十五日
　　　　高 104.2 公分 寬 65.5 公分 東京國立博物館藏

圖 8 | 韋均造阿彌陀佛三尊像
　　　　長安三年九月三日
　　　　高 104 公分 寬 73.3 公分
　　　　左深（花紋）26 公分 東京國立博物館藏

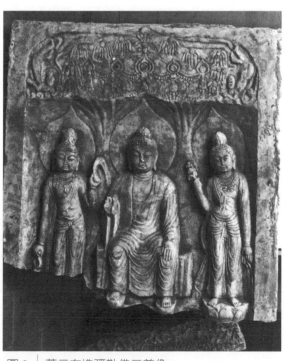

圖 9 | 蕭元眘造彌勒佛三尊像
　　　　長安三年九月十五日
　　　　高 108.2 公分 寬 73.9 公分
　　　　東京國立博物館藏

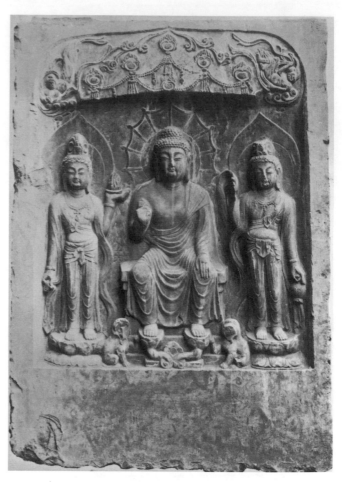

圖 10 | 姚元之造彌勒佛三尊像
長安三年九月十五日
高 67.9 公分 寬 34.3 公分（殘缺不全）
舊金山亞洲美術館藏

圖 11 | 姚元景造彌勒佛三尊像
長安四年九月十八日
高 105.5 公分 寬 79 公分 側寬（花紋）25.5 公分
東京國立博物館藏

（右頁左上）
圖 12 | 楊思勗等題彌勒三尊像
新莊像銘之一
高 105.7 公分 寬 65.8 公分
東京國立博物館藏

（右頁右上）
圖 13 | 裝飾佛三尊像
新莊像銘之二
開元十二年十月八日
高 110.6 公分 寬 65 公分
東京國立博物館藏

（右頁左下）
圖 14 | 內侍題佛三尊像
新莊像銘之三
高 104.5 公分 寬 96.1 公分
東京國立博物館藏

（右頁右下）
圖 15 | 內侍題裝飾佛三尊像
新莊像銘之四
高約 107 公分 寬約 72 公分
舊寶慶寺磚塔二層東南面

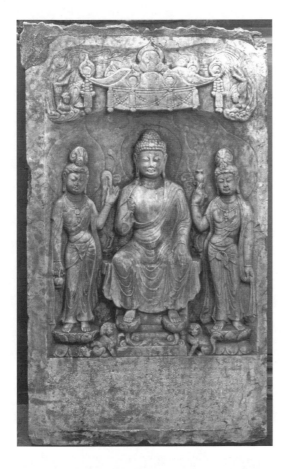

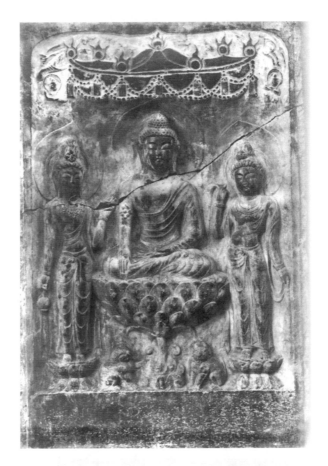

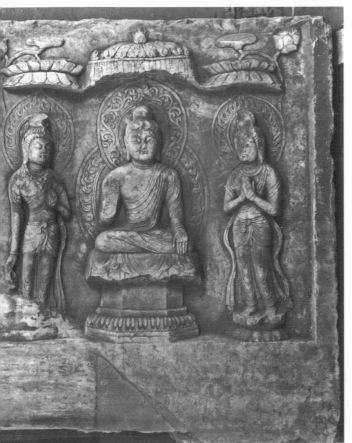

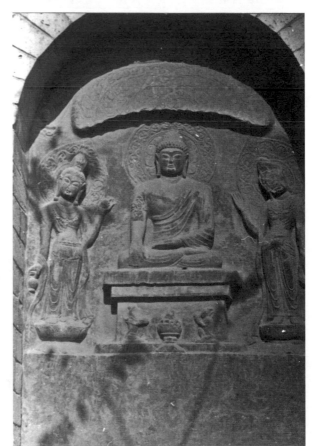

　　第九至十二件的銘文由玄宗朝（713-756在位）宦官所刊刻，統稱為「新莊像銘」。他們以楊思勗（654-740）為首，開元十二年（724）為七寶臺及其佛像，「爰抽淨俸，申莊嚴之事也。華蒼覆像，盡垂交露之珠；玉砌連龕，更飾雄黃之寶。」（第九，行14-17）為這些佛像大事粉飾莊嚴後，刻下銘文，列舉參與者的頭銜與名字，為己歌功頌德。標題：「虢國公楊花臺銘」（圖12）。王璹曾用「七寶之花臺」的名稱，楊思勗避重就輕，僅含糊地稱「花臺」，「多寶之臺」；不提此功德業的原主武氏，只是描述佛像與建築之美。第十件又稱：「楊將軍新莊像銘」（圖13），莊指莊嚴之事，而非造像。另外兩龕（圖14, 15）則填滿其附從內侍宦官之姓名與官銜。楊氏生時居長安翊善坊，緊鄰光宅寺，死後葬於萬年縣龍首鄉，其墓已於1958年發掘。[70] 他此時頭銜為「輔國大將軍‧虢國公」，一年後加封驃騎將軍，為開元朝顯赫一世的宦官兼武將。[71]

　　開元初年宰相張說（667-730）及楊思勗等曾是虔信佛教之士，玄宗早年也頗能禮佛，修繕龍門奉先寺等先朝佛教盛跡。楊思勗在龍門石窟有兩個造像碑。一甚殘，造十一面觀音菩薩及地藏菩薩各一。[72] 又與高力士等宦官一百六十人為玄宗合造阿彌陀像，刻有「內侍省功德碑」在奉先寺北壁外側（東）。[73] 年代皆與七寶臺新莊像銘相去不遠。[74]

　　前引楊氏願文中「玉砌連龕」等文字正說這些石刻佛龕相連成列。至於文中所述楊氏勳業則非本文興趣所在，略過不表。

　　綜合以上對造像銘文的討論，可知七寶臺的興建完成於長安三年，大致由翻經僧德感和法寶總其成，殿中監王璹可能也負有監工之責。石佛像則委託石匠師徒多人事先雕作好，有些先刻銘記，如王璹及高延貴款記七月十五日。有些則在石佛將置於臺內時，或七寶臺將落成之際再刻，如韋均為九月三日；至於德感、李承嗣、蕭元眘及姚元之題款的九月十五日則很可能是七寶臺落成日。九月時「京師大雨雹，人畜有凍死者」。[75] 臺成，武曌改寺名為七寶臺寺，以示慎重。[76] 這是武周朝在長安的一大盛事。自長安元年起，武氏首次以皇帝之身分駕駐大明宮，至此年十月九日（丙寅）始返洛陽通天宮，一年後被迫退位，再過年即崩。

七寶臺之形制

　　百官於長安城早朝時必先集合於大明宮外待漏，宰相則於光宅車坊避風雨。元和初（806-820）已置待漏院於坊內；但仍有太常丞於光宅內待漏之說。[77] 總之，光宅坊因緊貼大明宮，地理位置重要；光宅寺則為武曌親設皇寺（大寺），平常人足跡少至。當年北魏胡太后（？）於熙平元年（516）在洛陽宮閶闔門南建永寧寺，大佛殿之北即九級木塔，去地千尺，

氣勢雄壯，卻非一般人所能登覽。[78] 七寶臺高入雲霄，武周時期恐不對外開放，即使一百多年後，若非士人如段成式和張彥遠，恐怕也不能隨便上樓臺。[79]

此外，值得注意的是，唐長安城內的大雲經寺，乃690年依武氏敕令改制的官寺。「此寺當中，寶閣崇百尺，時人謂之七寶臺」。[80] 由此資料似可作幾點推論：一、此官寺之樓閣可能模倣或類似武墨之光宅寺內七寶臺形制，但大雲經寺乃一般市民朝拜遊覽之所；光宅寺則限貴族士人；二、大雲經寺之寶閣原或無一定名稱，而時人謂之七寶臺，是當時人自然地將七寶臺與武墨及大雲經寺都聯想在一起，故七寶臺的象徵意義乃不可否認；三、光宅寺之七寶臺必定不亞於大雲經寺之七寶臺，也就是說本文之七寶臺也可能高過百尺。

再重看段成式的描述：「寶臺甚顯，登之四極眼界，其上層窗下尉遲（乙僧）畫，下層窗下吳道元畫。」所以七寶臺是兩層以上的建築（可能有中層，也可能上層之上有閣不可登），上下兩層飾有窗及畫，或由窗口或由窗外迴欄瀏覽，四極眼界。

「臺」原意為土墩子，即以土堆成的高臺並具有宗教儀式的功能，如靈臺。唐封禪大典也必行之於臺或壇上。[81] 木構建築的臺與樓、閣則常常混淆不清。梁思成根據唐代敦煌淨土變壁畫中的建築，推論臺是一層或二層以上的木構建築搭架，或在土墩外敷彩磚的高臺，或在原木高架上。[82] 但淨土變中的樓臺原本是旁襯主佛群的小型建築，而七寶臺卻是大寺中視線的焦點，規模自然壯觀，又以石雕佛像之重量，其建築應置於堅實的磚臺或土臺上。

唐代的宮殿多建於高臺基上，如大明宮含元殿的左右二閣之閣基是十公尺半的墩臺頂上的夯土臺，至於臺上的木構建築也有欄杆可以登臨。[83] 這兩點原則似乎可以引用於七寶臺建築，亦即七寶臺底部建有高臺。其次，七寶臺的木構部分是何種基本形狀？四面或八面？在壁畫中的例子兩類都有，也有基八面，頂圓形者。唐朝宮廷建築中最富有想像的是萬象神宮中的明堂。這是在四方院內，八方基上的三層建築，「下層四方象四時，中層法十二辰，圓蓋，蓋上盤九龍捧之，上層法二十四氣，亦圓蓋」，[84] 變化活潑。所以，要在紙上重建七寶臺還必須多方考慮，尤其是內部的安排。

石刻佛像的位置

段成式提到七寶臺上下層窗下有尉遲乙僧及吳道子畫，但未及內容。尉遲及吳曾被張彥遠譽為可與中古（指晉、宋）時期比美的唐朝三大傑出人物畫家之二。[85] 他們一老一少，一來自和闐，一是河北人，此際還合作畫大雁塔的佛畫。[86] 我認為七寶壁畫的內容與石刻佛像的圖像相關，但是這方面的討論非常冗長，必須留待將來。

（左）

圖 16 ｜ 十一面觀音像
高 85.1 公分 寬 112 公分
深 30.6 公分
東京國立博物館藏

（右）

圖 17 ｜ 十一面觀音像
高 85.7 公分 寬 106.4 公分
東京國立博物館藏

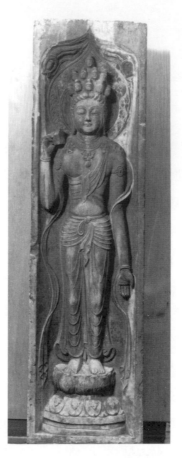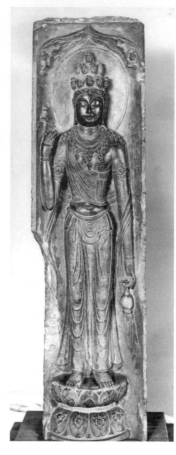

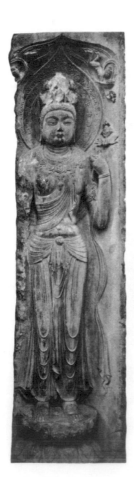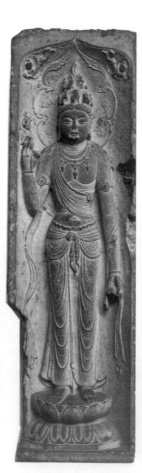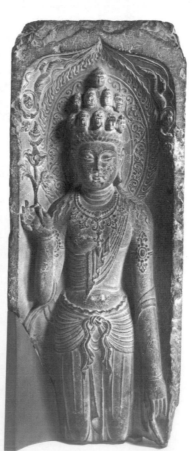

（左）

圖 18 ｜ 十一面觀音像
高 110 公分
東京國立博物館藏

（中）

圖 19 ｜ 十一面觀音像
高 108.8 公分
寬 31.7 公分
美國弗利爾美術館藏

（右）

圖 20 ｜ 十一面觀音像
高 77.8 公分
寬 31.5 公分
美國弗利爾美術館藏

圖 21 | 彌勒佛三尊像
高 106.1 公分 寬 88.5 公分
東京國立博物館藏

圖 22 | 彌勒佛三尊像
高 103.6 公分 寬 77.3 公分
東京國立博物館藏

圖 23 | 彌勒佛三尊像
高約 107 公分 寬約 72 公分
舊寶慶寺磚塔二層西北面

圖 24 | 裝飾佛三尊像
高 104.2 公分 寬 95.1 公分
東京國立博物館藏

重新安排石刻佛像的位置實際上面臨嚴重的困難。其一為現有的三十二件只是原來的一部分，究竟原來總共多少件已不可知。其二為此三十二件散處各方，不但無法將它們湊合在一起作試驗性的安排，並且有許多件的尺寸不清楚。如部份在日本私人收藏者，只有公布的長寬度；在美舊金山亞洲美術館的一件殘缺，僅剩主佛部份，故其原尺寸已不可得（圖10）；至於仍留在西安舊寶慶寺塔上及陝西省博物館者更無法正確地測量其尺寸。但是若不從一些蛛絲馬跡的證據來作大膽的假設，這些為數不少的石龕則仍然缺乏整體的結構和意義。

前面已一再說明圖像意義的討論不在本文範圍之內，但仍必須簡單列舉以便安排。這三十二件石刻，按其圖像之不同，暫分為五類：一為七件十一面觀音立像（彩圖3；圖4、16-20）；二為四件阿彌陀佛三尊像（圖5-8）；三為七件彌勒佛三尊像（圖9-11, 13, 22-24）；四為九件裝飾佛龕，其中八件為三尊像，一件為五尊像（圖12, 15, 24-30）；五為五件不知名的三尊佛像（圖14, 31-34）。

事實上這些像只有少數因在銘文中已說明其名稱，故無可爭議，其餘有些很容易辨認，例如十一面觀音。有些則因為其坐姿、手印等等條件都和已寫明佛名者完全相同，可以類推。第四項的所謂「裝飾佛」（Adorned Buddha）本是權宜之稱，其中包括有些帶冠佛，有些佛只帶釧環於右臂，但是所有的佛都袒右肩，右手作「降魔印」。所有這些佛龕除一件為開元時追題之外，都完全不題款。我認為此佛像與武周時期流行的「降魔佛」或「金剛座真容像」都有直接的關係，並且可以與《華嚴經》的中心思想驗證，是為七寶臺石刻佛像的重心。[87]

姚元景（璟）的題跋中所稱：「法堂石柱」（附錄：(8)，行13）及楊思勗所說：「玉砌連龕」（附錄：(20)，行16）是本文試圖重建七寶臺內石刻位置的出發點。我推測這些佛像石龕排列成一四面中心柱，中空，每一面寬有三龕，高可能有三至五層龕。而十一面觀音則安置於基層的四個角落。

這群佛像龕雖然依其圖像可以區分為五類，但在形制上卻頗為一致。大體上都是高約105至110公分，深度在15至26公分之間。而寬度分為兩類：觀音像較窄，只有30至33公分，佛像群則較寬，約65至95公分。其背面完全未整飾，形狀不一；正面則在刻像之前大致已磨平，並預留銘刻發願文的位置，再在有限的深度內，雕出高浮雕的形象，凸現於內窟的弧形空間，但四周的平面邊緣保留不動，故此長方形石板的周緣便將高浮雕佛像鑲嵌於內。當這些石板並排成列時，除了圖像的變化和不同的寬度之外，相當整齊。

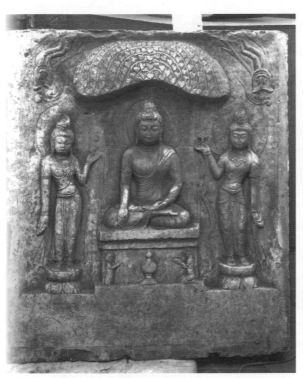

圖 25　裝飾佛三尊像
高 104.5 公分 寬 94.5 公分
東京國立博物館藏

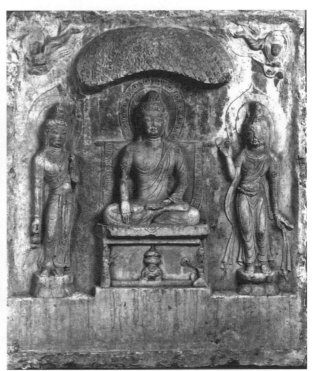

圖 26　裝飾佛三尊像
高 104.2 公分 寬 64.8 公分
東京國立博物館藏

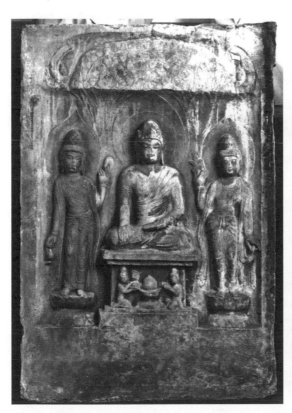

圖 27　裝飾佛三尊像
高 104.5 公分 寬 80.9 公分
東京國立博物館藏

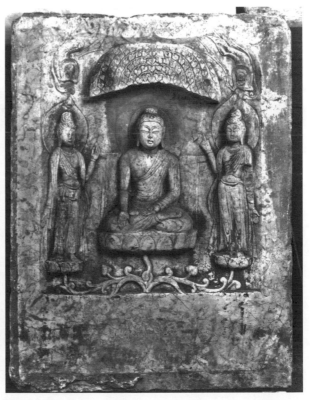

圖 28　裝飾佛三尊像
高 104.8 公分 寬 74.2 公分
東京國立博物館藏

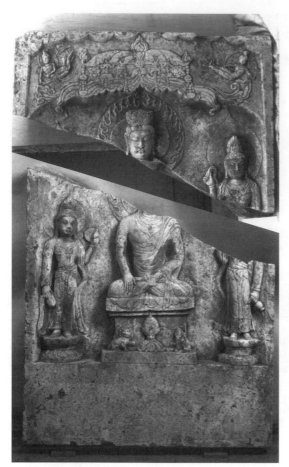

圖 29 | 裝飾佛三尊像（上下斷裂）
高 108.2 公分 寬 77.6 公分
東京國立博物館藏

圖 31 | 佛三尊像（上下斷裂）
高 104.2 公分 寬 96.1 公分
東京國立博物館藏

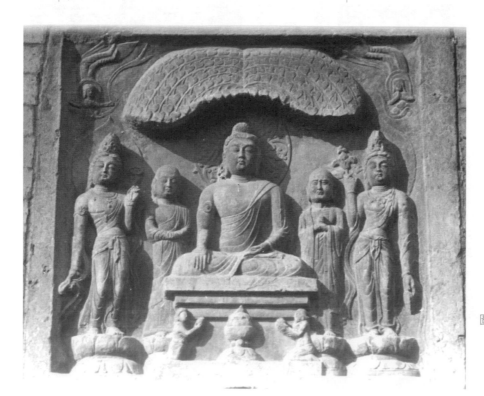

圖 30 | 裝飾佛五尊像
高約 107 公分
寬未知
舊寶慶寺磚塔二層東面

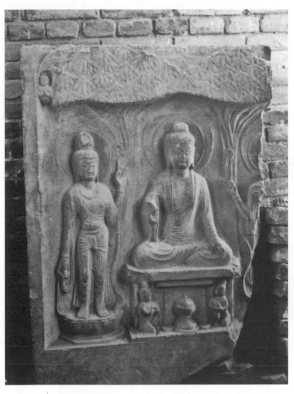

圖 32 ｜ 佛三尊像
通高 110 公分
陝西碑林博物館

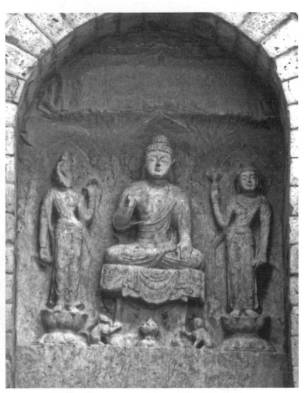

圖 33 ｜ 佛三尊像
高約 107 公分 寬約 71 公分
舊寶慶寺磚塔二層西面

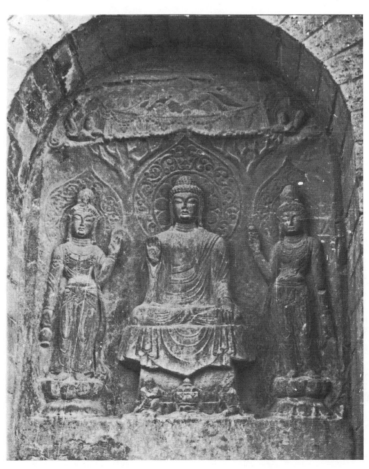

圖 34 ｜ 佛三尊像
高約 107 公分 寬約 72 公分
舊寶慶寺磚塔二層東北面

圖 35 ｜ 花草裝飾紋樣
採自姚元景彌勒像（圖 11）右側

　　韋均及姚元景造像龕（圖 8, 11）分別在左側狹長方形的平面上刻有繁複的線刻花紋（圖
35）。此外圖 30 的佛像五尊龕之正面上方及左右周緣也飾有狹長的花草紋帶。由此，至少可
作兩點推論：一、此花草紋飾帶是七寶臺佛像群的重要裝飾，可以在龕的四方出現，可以刻
在龕的側面，也可能單獨刻於狹長的板上再加在石龕之間，如此既可裝飾石龕，又可以補其
寬度之不一。二、圖 8 及圖 11 兩龕的花紋都出現在側面一方，故必須安置於四方柱的角落，
以便觀者能欣賞兩面。至於其餘石龕的側面一般都很薄，也沒有線刻的痕跡。但可能在目前
已遺失的石龕上原有側面裝飾也說不定。

　　七件十一面觀音自成一體，不僅在題材上與其他佛龕很不同，而且也特別的窄，只有不及
佛龕的二分之一或三分之一的寬度。十一面觀音的圖像學與佛教歷史上的特殊意義還請參考本
書第十章。前文已提及法藏曾為武曌設十一面觀音道場以遏阻寇虐，可見十一面觀音所擁有的
咒術和法力已有神秘的密教色彩。圖 18 十一面觀音手舉「滅罪」印，代表其在行道場時能為信
徒滅除過往的一切罪孽，再造福田。正由於其即時實踐的法力，十一面觀音成了這群佛及其侍
者的守衛，所以應位於基層的四方角落，也就是說原來在七寶臺可能有八件十一面觀音。

裝飾佛的地位既特殊，是群佛的中心，就應該放置於每面的中央直排，也就是夾在其他兩佛龕之間。圖 35 為裝飾佛五尊，是唯一飾有花草紋周緣的佛龕，應在石柱的正面最顯著的位置。此龕下方有小半圓形口，原意似為門。

如果此中心石柱是三層樓高，並且基層以外，每層為三龕，基層則各加兩龕十一面觀音，則共需五十六龕。如果是五層高，同原理則需要八十龕，按照其高度及重量，推測為三層高的石柱較合理，而目前所有的石龕只有三十二件。其次，在目前三十二件中有八件武曌時期造像銘，我想應該放在其較下層顯著地位，但有些必然已遺失，無法完全安排。再其次，開元間所題的四件，依照其銘文，行文順序應該一列橫向展開（圖 12, 14, 15, 25）。[88]

根據以上的假設和構想，類似這樣的佛像安排雖然可以溯源至早期佛窟裡的中心石柱，唐初敦煌莫高窟也有中心石柱，但畢竟形制不盡相同。目前美國波士頓美術館所藏的題為長安四年（704）的石精舍是四方形石板所拼成的空心無頂「精舍」。其正面刻有很長的銘文，並開有半圓形的門。內部及外側每面刻有三層的佛像組群，根據題文可知有數個阿彌陀佛及彌勒佛重覆出現，同時也有狹長的花草紋帶夾現於佛像組群之間。雖然此「精舍」以線刻佛像為主，並不是高浮雕佛像石龕，但是頗有異曲同工之妙。（圖 36–39）。

如果此中心柱果真是三層龕，再加上類似須彌座的底座和頂部（可有可無），其高度就在 5 公尺以上，並且放置於底層。若柱基層每面有三個佛龕，再加上二個十一面觀音，所以每面寬約在 2.5 公尺左右，相當龐大。周繞此石柱的是七寶臺內部的壁畫，如前所述，七寶臺可以是四面或八面，推測為八面的可能較大。至於是否能引用佛經中所說轉輪王之七寶樓為多面來加強論證，則見仁見智，不必勉強。[89]

本文所討論的是來自七寶臺的三十二件佛像石雕。這一群組像有不同的造像人，但是有共同的發願目標。其間涉及武周時代宗教與政治的密切合作關係，以及武曌所標榜的佛教理想皇業。這一群組像大致分為五類重覆的圖像，何以要重覆強調？它們彼此的關係如何？這群組像的中心思想是什麼？本文在證據極端缺乏的情況下，試圖重建七寶臺的石柱和建築的輪廓，也不過是像布置好舞臺背景來讓這些石刻能更清楚地展現其原貌。

這些石刻的圖像意義雖然可以個別討論，但還必須將它們組合，以尋求共通的意念。此外，這些佛像的製作過程如何？它們有沒有共通的藝術手法？它們所代表的是何等的藝術風格，是僅限於七寶臺，還是共通於長安與洛陽？是佛教藝術的特點，還是與世俗藝術共通的特質？希望在將來論文中能進一步討論這些問題。

* 本文原刊於《藝術學》1（臺北：藝術家出版社，1987），頁 40–89。

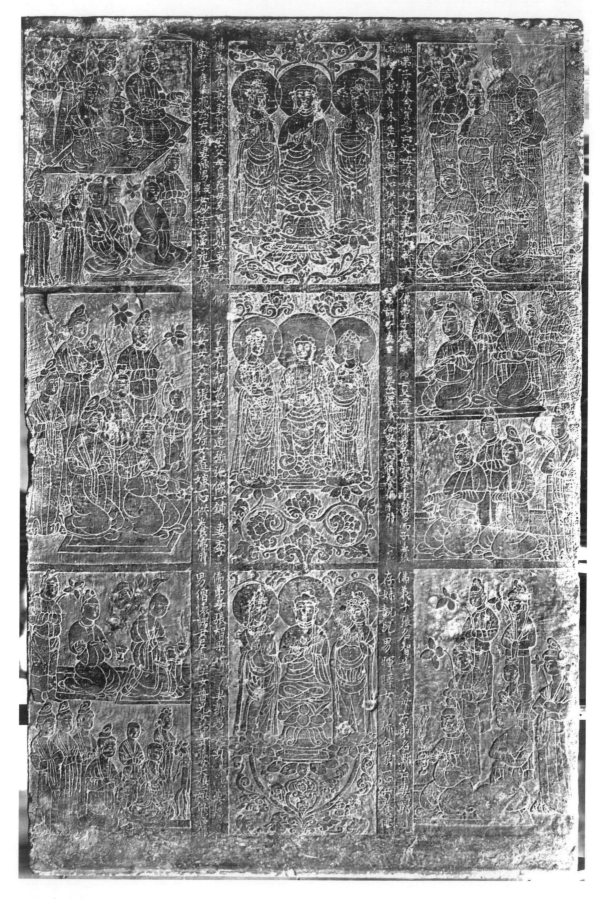

圖 36 ｜ 石精舍（之一）長安四年 波士頓博物館藏

圖 37-39 ｜ 石精舍（之二至四）

長安四年

波士頓博物館藏

注釋——

1 武曌卒時（705）年歲有幾種不同的說法：（五代）劉昫等，《舊唐書》（標點本，臺北：鼎文，1976），本紀 6，冊 1，頁 132，謂年八十三；（宋）司馬光，《資治通鑑》（標點本，臺北：世界，1969），卷 208，冊 11，頁 6596，則謂八十二；又（宋）王溥，《唐會要》（《文淵閣四庫全書》冊 606，臺北：商務，1983），卷 3，頁 3 上，頁 17，則謂八十一；R.W.L.Guisso 則認為武曌的生年較晚，R.W.L.Guisso, *Wu Tse-t'ien and the Politics of Legitimation in T'ang China* (Western Washington University, 1978), p.510.

2 陳寅恪，〈武曌與佛教〉，收入《陳寅恪先生論集》（臺北：中央研究院歷史語言研究所，1971），頁 305–315；饒宗頤，〈從石刻論武后之宗教信仰〉，《史語所集刊》45.3（1973），頁 397–412（此文偏重晚期道教信仰）；李樹桐，〈武則天入寺為尼考辯〉，《大陸雜誌》24（1962），頁 138–141；179–183；A. Forte, *Political Propaganda and Ideology in China at the End of the Seventh Century* (Napoli: Istituto Universitario Orientale, Seminario Di Studi Asiatici, 1976)（以下簡稱 Propaganda）。

3 陳寅恪，〈武曌與佛教〉，前引書，頁 311。

4 武曌之父武士　為太原人。長安之西太原寺成立於 670 年，見（唐）崔志遠，《唐大薦福寺故寺主翻經大德法藏和尚傳》，《大正新修大藏經》（東京：大正新脩大藏經刊行會，1924–1935），冊 50，號 2054，頁 281 中。（以下簡稱《大正藏》）洛陽之東太原寺則成立於 675 年，見 A. Forte, "Il Monastero dei Grandi Chon a Lo-Yang", *Annali dell'Instituto Orientale di Napoli*, N. S. 23 (1973), pp.417–422.

5 《唐會要》卷 48，頁 6 上；（宋）宋敏求（1019–1079），《長安志》卷 8，收於平岡武夫編，《洛陽と長安　資料》，《唐代研究のしおり 第六》（京都：京都大學人文科學研究所，1956），頁 104；又見（宋）釋贊寧等撰，《宋高僧傳》卷 26，〈法成傳〉，《大正藏》冊 50，頁 872。

6 《大雲經疏》手鈔本（S.6502），影印本見於 Propaganda, pl. V. L. 126–130.

7 〈薛懷義傳〉，見《舊唐書》卷 133，頁 4741–4743。

8 有關萬象神宮的研究，見 A. Forte, *Mingtang and Buddhist Utopias in the History of the Astronomical Clock: the Tower, the Statue and the Arimillary Sphere Constructed by the Empress Wu* (Roma: Istituto italiano per il Medio ed Estremo Oriente; Paris: École Française d'Extrême-Orient, 1988). 並參見（唐）杜佑（序 766，77），《通典》卷 44（《文淵閣四庫全書》〔臺北：商務印書館，1983–1986〕，冊 603），頁 16 上、下。

9 （宋）司馬光，《資治通鑑》卷 204，頁 6454–6455。

10 （唐）張鷟，《隋唐嘉話‧朝野僉載》（臺北：中華書局，1979），卷 5，頁 115–116。

11 《大雲經疏》，前引文見 Propaganda，pl. V. L. 13。

12 武曌，「釋教在道法上制」，（清）董誥等編，《全唐文》（北京：中華書局，1983），卷 95，頁 4。

13 歷代關於此疏頗有些爭論，無法贅述；參考陳寅恪，〈武曌與佛教〉，前引文，以及王國維，〈沙洲文錄補〉，《觀堂集林》卷 21，頁 1016–1018，此經文見《大方等無想經》及《大雲無想經》（《大正藏》冊 12，號 287、288）。Forte, Propaganda, 前引書，對此疏的述作人物和過程研究最詳盡。

14 《資治通鑑》，卷 205，頁 6478。

15 同上，卷 205，頁 6492。

16 693 年所譯之《佛說寶雨經》見《大正藏》冊 16，頁 283 中 –328 下，譯者名見頁 292 上、下；梁朝兩舊譯本見同書冊 16，一為（梁）曼陀羅仙譯，《寶雲經》，頁 209 上 –240 下，另一同為（梁）曼陀羅仙譯，《大乘寶雲經》，頁 241 上–283 中。

17 七寶包括：金輪、白象、紺馬、如意珠、財臣、女眷和武將。輪轉王七寶的早期圖像可見於印度 2 世紀石刻，Jagayyapeta 與 Anaravati，見 A. Coomaraswamy, "A Royal Gesture; and Some Other Motifs", *Feestbundel Uitgegeven door het Konin Klijk Bata Viaasch qenootschap van Kunsten en Wetenschappen bij gelegenheid van Zijn 150jarig bestaan 1778–1928* (Weltevreden, 1929), I, pls I–IIIB. 又見於龜茲，M. Hallade, *The Gandhara Style and the Evolution of Buddhist Art*. pl. XIX；又敦煌 7 世紀末，武曌時期，第 331 洞東壁與 8 世紀初第 445 洞北壁均繪有輪轉王七寶，《中國石窟‧敦煌莫高窟》冊 3（東京：平凡社 1901）　圖 73 與 175。

18 參閱（西晉）法立、法炬譯，《大樓炭經》，《大正藏》冊1，頁281上–282下，及（宋）施護譯，《佛說輪王七寶經》，《大正藏》冊1，頁821上–822下。又（唐）釋道世，《法苑珠林》，《大正藏》冊53，頁618。

19 《舊唐書》卷22，頁864。

20 《資治通鑑》，卷205，頁6502–6503。

21 同上，頁6498–6499、6500、6502。

22 中國史上不乏自稱轉輪王之帝王，有名者如隋文帝，參見拙作 "The double tree motif in Chinese Buddhist iconography", Pt.1 & Pt. 2, *National Palace Museum Bulletin*, XIV, 5 & 6 (1980).

23 （唐）釋明佺等，《大周刊定眾經目錄》，《大正藏》冊55，頁372–477，義淨傳見贊寧，《宋高僧傳》，《大正藏》冊50，頁710中–711中。

24 法藏傳見（新羅）崔致遠，《唐大薦福寺故寺主翻經大德法藏和尚傳》，《大正藏》冊50，頁280–289，及同冊之《宋高僧傳》，頁732上。

25 武曌序見《全唐文》，卷97，頁5下–7下，《大方廣佛華嚴經》八十卷見《大正藏》冊10，頁1上–444下；參與譯經人名見伯希和所收敦煌經卷，P. 2314。

26 全名是《大方廣佛華嚴經金師子章註》，《大正藏》冊45，頁667–671。

27 崔致遠，《唐大薦福寺故寺主翻經大德法藏和尚傳》，《大正藏》冊50，頁283下及《舊唐書》卷6，頁126。

28 （唐）釋義淨，《金光明最勝王經》，《大正藏》冊16，頁403–457。譯經人名見許國霖，《敦煌石室寫經題記與敦煌雜錄》（上海：商務印書館，1937）（以下簡稱《敦煌》），冊1，頁9。有關《金光明經》的哲理請參考金岡秀友，《金光明經の研究》（東京：大東山版社，1980）。

29 有關長安考古參見中國科學院考古研究所編著，《唐長安大明宮》，北京：科學出版社，1959。馬得志，〈唐長安與洛陽〉，《考古》1982.5，頁640–646。宿白，〈隋唐長安與洛陽城〉，《考古》1978.6，頁409–425。馬得志，〈唐代長安城考古記略〉，《考古》1963.11，頁595–611。（清）徐淞，《唐兩京城坊考》卷3，頁2。

30 （唐）段成式，《寺塔記》下，《酉陽雜俎》（臺北：源流，1983），續集卷之六，頁257。尉遲與吳道子的年代採取長廣敏雄註《歷代名畫記》中的考證（冊2，東京：平凡社，1977），頁182–186及頁201–206。

31 見梁思成，〈記五臺山佛光寺建築〉，《中國營造學社彙刊》卷7期1（1944），頁13–59，M. Rhee, *The Fo-Kuang Ssu* (New York, 1977).

32 除了《寺塔記》之外，光宅寺的記載尚見於張彥遠的《歷代名畫記》（序847），前引書，冊1，卷3，頁1920。此外，二手史料見《唐會要》（961），卷48，頁6上，前引書，頁622；《長安志》，《唐研》6，前引書，頁104；徐松，《唐兩京城坊考》（序1810年），《唐研》6，頁23；（清）程鴻詔，《唐兩京城坊考補記》（1850），《唐研》6，頁8。

33 E. Shafer, "The Last Years of Ch'ang-an", *Oriens Extremus* (1963.10), pp.133–179. 有關會昌滅法見圓仁，《入唐求法巡禮行記》（838–847）（臺北：文海，1971）卷3，頁90–113。

34 卷2，頁26上–下，見《石刻史料新編》（以下簡稱《石刻》）輯1（臺北：新文豐，1977），冊22，頁18429。

35 以下金石著錄略按刊行年代排列次序：
顧炎武（1613–1682）《金石文字記》卷3，頁19上（五件），頁28下（一件），《石刻》輯1冊12，頁9239上，9243下。
葉奕苞（約1650–1680），《金石錄補》，卷2，頁7，卷8，頁3下（三件），《石刻》輯1冊12，頁9044，9052上。
畢沅，《關中金石記》（序1781），卷8，頁24上–25下（十件），《石刻》輯2（臺北：新文豐，1979），冊14，頁1060–1071。
朱楓，《雍州金石記》（序1759），卷4，頁5上–6下（九件），《石刻》輯1冊23，頁7143–7144。

孫星衍，《寰宇訪碑錄》（1802），卷 3，頁 20–21、29，《石刻》輯 1 冊 23，頁 19887–19888、19892。

錢大昕，《潛研堂金石文字目錄》（1805）卷 5，頁 9 上–10 上（二件），卷 6，頁 7 上（一件），《石刻》輯 1 冊 25，頁 18794、18804。

王昶，《金石萃編》（1805），卷 65，頁 15 上 –25 上（九件），《石刻》輯 1 冊 2，頁 1106–1110。

黃本驥，《隋唐石刻拾遺》（序 1822），卷下（一件），《石刻》輯 2 冊 14，頁 10340。

嚴可均（1762–1843），《平津館金石萃編》卷 7，頁 27 下 –29 上，卷 8，頁 31（九件），《石刻》輯 2 冊 4，頁 2510–2511、2533。

武億，《授堂金石文字續跋》（1843 刊）卷 3，頁 9（一件），《石刻》輯 1 冊 25，頁 19187。

陸增祥，《八瓊室金石補證》（1865），卷 49，頁 6 上 –8 下，《石刻》輯 1 冊 7，頁 4786–4787。

陸耀遹，《金石續編》（1874），卷 5，頁 35 上 –36 上，《石刻》輯 1 冊 4，頁 3108 上。

毛鳳枝，《金石萃編補遺》卷 2，頁 38 上及頁 39（三件），《石刻》輯 2 冊 2，頁 1561 下 –1562 上。

——，《關中石刻文字存逸考》（1901），卷 1，頁 32 上 –35 上（十件），又頁 45 上 –48 上（四件），《石刻》輯 2 冊 14，頁 10371–10373 及 10378–10379。

繆荃孫，《藝風堂金石文字目》（1906 刊），卷 4，頁 29（十三件），《石刻》輯 1 冊 26，頁 19591。

洪頤煊，《平津讀碑記》（1917 序），卷 5，頁 4 上 –7 上，頁 20–21 上（十一件），《石刻》輯 1 冊 26，頁 19398–19400、19406–19407。

毛鳳枝，《關中金石文字新編》（1934 刊）卷 2，頁 14 上（三件），《石刻》輯 1 冊 22，頁 16963。

武樹善，《陝西金石志》（1937），卷 10，頁 16 下 –18 上，頁 21 上 –22 下、卷 11，頁 27 下 –28 下（十三件），《石刻》輯 2 冊 22；頁 16498–16499、16501。

36 岡倉天心〈支那の美術〉，《岡倉天心全集 3》（東京：平凡社，1979），頁 210–213。福地復一，〈寶慶寺壁間佛像〉，《國華》85（1896.10），頁 1416。谷信一，〈寶慶寺石佛〉，《國華》499（1932.6），頁 161–164；500（1932.8），頁 239–245。早崎稉吉，〈岡倉天心の支那旅行に就いて〉，《東京美術學校校友會誌》19（1940.10），頁 19–22。福山敏男，〈寶慶寺石佛の分類〉，《佛教藝術》9（1950.10），頁 31–43；10（1950.12），頁 19。

37 （清）陸耀遹，《咸寧縣志》卷 16，〈金石志〉，頁 4–5，見《石刻》輯 3（臺北：新文豐，1986），冊 31，頁 504–505。

38 《寺塔記》、《長安志》、《唐會要》及《兩京城坊志》都未提此寺，《全唐詩》函 5，冊 4，頁 3 下。有司空曙（約 800–825）〈過慶寶寺〉詩，一作〈耿湋〉詩，題作「廢寶光寺」。足立喜六氏認為此慶寶寺可能就是寶慶寺（《長安史蹟の研究》〔東京：東洋文庫，1933〕，頁 222。）但詩題名稱含糊，詩文也無法證明究竟是何寺，況且司空曙的年代與段成式、張彥遠相近，當時七寶臺的石刻仍在光宅寺，與寶慶寺也無瓜葛，所以此一詩題無法為證。

39 （清）劉於義等監修，（清）沈清崖等編纂，《陝西通志》卷 14，頁 1。明朝的兩本《陝西通志》（1542 及 1611 本）雖提及寶慶寺而無重要資料。

40 明神宗萬曆二十四年（1596），理學家馮從吾在此寺講學，以「名剎古寺為名」，稱寶慶書院，後改名關中書院。《馮少墟集》（1621 刊）卷 15，頁 1 上 –2 下。

41 O. Siren, *Chinese Sculpture from the Fifth Century to Fourteenth Century* (London: Ernest Benn, Limited, 1925), pl. 391–397. 常盤大定、關野貞，《支那佛教史蹟》卷 9（東京：佛教史蹟研究會，1927），頁 32，圖版 35–38。

42 福山氏文章見前注 36。

43 杉山二郎，〈寶慶寺石刻研究序說〉，《東京國立博物館經要》13（1978），頁 24–191。

44 本山路美，〈寶慶寺石佛群の造像事情についこ〉，《美術史研究》18（1981.3），頁 1–22。

45 L. Sickman, *The Art and Architecture of China* (New York: Penguin, first print 1965, reprinted 1981), p.184, pl. 99; Fontein., "A Chinese Buddhist Stature from the Terrace of the Seven Treasures", *Sonderdruck aus Intuition und Kunstwissenschaft: Festschrift für Hans Swarzenski* (Berlin, 1973), pp. 591–597.

46 有關這七寶在佛教經濟中的地位，以及對中印之間貿易、文化交流的影響，請見 Liu, "Early Commercial

and Culture Exchanges Between India and China, First-Sixth Centuries A. D.", Ph. D. dissertation, 1985, Uni. Pen.

47　見（東晉）佛陀跋陀羅譯，《大方等如來藏經》，收入《大正藏》冊 16，頁 459 中－下；（武周）實叉難陀譯，《華嚴經》，見《大正藏》冊 10，頁 332 中。

48　（東晉）鳩摩羅什譯，《佛說彌勒大成佛經》，見《大正藏》冊 14，頁 429 下－430 中。

49　崔融（653–706 之後，曾預修《武后實錄》），〈代家奉御賀明堂成表〉，《全唐文》卷 218，頁 16 下。

50　（唐）釋義淨，《金光明最勝王經》，《大正藏》冊 16，頁 428，頁 422–444。

51　附錄所見銘文是根據本山路美（前引文，《美術史研究》18，頁 1–22）的安排，以便討論。

52　洛陽之佛授記寺，原名敬愛寺，《唐會要》卷 48，頁 8 下稱：「在懷仁坊，顯慶二年（657）孝敬（李弘 651–675，謚孝敬皇帝）為高宗武太后立之，以敬愛寺為名，制度與西明寺同。天授二年（692）改為佛授記寺，其後又改為敬愛寺。」張彥遠則以為是中宗皇帝（705–710 在位）所立。（卷 3，頁 240–241）。

53　此時所譯經典參閱（唐）釋智昇，《開元釋經錄》（序 730 年），《大正藏》冊 55，頁 477–722。〈德感傳〉見《宋高僧傳》，《大正藏》冊 50，頁 73 下。

54　許國霖，《敦煌》，前引書，卷 1，頁 9。

55　《華嚴經》之譯經人見注 26。

56　法寶傳見《大正藏》冊 50，頁 727 上。法寶著述見《大正藏》冊 41，頁 453–812。

57　《宋高僧傳》，《大正藏》冊 50，頁 872。

58　《大正藏》冊 51，頁 979 中。

59　冊武后之事見《舊唐書》，頁 74 及同書，〈許敬宗傳〉，卷 82，頁 2763、2777（追贈官爵）。

60　武曌之歲數請見注 1；她自長安元年以後多病，散見《資治通鑑》卷 207，頁 551（701 年）；卷 207，頁 561（703 年）；卷 207，頁 575（704 年）。

61　杉山二郎，前引文，頁 275。

62　崔融，「代宰相上尊號表」，《全唐文》卷 217，頁 2 下。

63　大村西崖，前引書，頁 557。

64　武曌於證聖元年（695）稱慈氏，見《舊唐書》卷 6，頁 124。

65　據韋鈞墓誌銘《全唐文》，卷 295，頁 10–13），韋鈞在武曌大周時期任官京畿附近，包括長安及三原（長安與富平之間）等縣丞，後來玄宗朝時，他的女兒為一皇子妃，由於富平縣與三原等縣極為接近，而年代又相同，而且韋均的銘文中特別強調與武曌的親近關係，推測韋均與韋鈞很可能同為一人。

66　彌勒菩薩（Maitreya）投胎於婆羅門（Brahman）世家，常手攜水瓶以表示其為婆羅門出家人。梵即 Brahman 譯音。

67　見《大雲經疏》。Forte, Propgvanda, pl. IV, L103–107. 引申其義：「光宅者，明神皇臨馭天下能光澤萬國也。四天下者謂四海之內也。八表謂八紘也，一時至者謂萬國俱承聖化，盡來庭之意也。」

68　傳見《舊唐書》卷 96，頁 3021–3029。

69　見《唐兩京城坊記》，前引書，頁 66 下；又見《新唐書》卷 74，頁 3168。

70　中國社會科學院考古研究所，《唐長安城郊隋唐墓》（北京：文物，1980），頁 65–88。

71　傳見《舊唐書》卷 184，頁 4755–4756 及《新唐書》，卷 207，頁 5857–5858。

72　《全唐文》卷 959，頁 20 上下，標題「徐闕名」，但起首即「……兼左驍尉大將軍知內侍上柱國虢國（闕）像銘」與楊氏墓誌銘上的頭銜相同，參見《唐長安城郊隋唐墓》，頁 83，圖 54。

73　此造像銘無年款，實際像位待查。

74　《全唐文》卷 990，頁 2 下－4 下。此書中所載並無年款，但據溫玉成〈略談龍門奉先寺的幾個問題〉（《中原文物》1984.2，頁 57）則謂此碑當立於開元六年六月，所造四十八像穿插於奉先寺的十一尊大像之間。有關年代仍待進一步研究。

75　《舊唐書》卷 6，頁 131。

76　《續高僧傳》，《大正藏》冊 50，頁 873 上、878 下。《長安志》卷 8，頁 104。

77　《唐兩京城坊考校補記》頁 7 下，見《唐研》6，頁 80；又見《唐兩京城坊考》卷 3，頁 2 上，見《唐

研》6，頁 23。

78 （北魏）楊衒之，《洛陽伽藍記》（547 年序），《大正藏》冊 51，頁 1–2；又見 Wang, *A Record of Buddhist Monasteries in Lo-Yang* (Princeton, 1984), pp.13–16.

79 段氏世家為唐代重臣，特別是段父文昌（770–832）出入將相二十年，段則累遷尚書郎，任江川刺史。《舊唐書》卷 167，頁 4368–4369；《新唐書》卷 89，頁 3763–3764。張彥遠之高祖嘉貞（666–729）、祖延賞（727–787）皆曾位至宰相，彥遠則蔭補為尚書祠部員外郎。《舊唐書》卷 129，頁 3607–3613；《新唐書》卷 127，頁 4441–4449。

80 此寺在懷遠坊，「本名光明寺，隋開皇四年文帝為沙門法經所立，……武太后……改為大雲經寺」。《長安志》，卷 10，頁 7 上，見《唐研》6，頁 119 上。

81 關野貞，〈臺榭考〉，《中國考古學研究》（東京：東京大學東洋文化研究所，1956），頁 341–368。高宗與武后於 666 年為舉行封禪大典而建舞鶴臺、敬雲臺、萬歲臺。《舊唐書》卷 23，頁 888。

82 梁思成，〈我們所知道的唐代佛寺與宮殿〉，《中國營造學社彙刊》3：1（1932），頁 93–94；他所引用的三個例子分別在 431 窟（伯希和氏編號 130）及 217 窟。

83 傅熹年，〈唐長安大明宮含元殿原狀的探討〉，《文物》1973.7，頁 30–48。

84 《舊唐書》卷 22，頁 862。

85 《歷代名畫記》，《畫史叢書》1，頁 30。

86 大雁塔原依玄奘設計，建立 652 年，不久即崩垮，於長安年間又重建。至於其壁畫內容見《歷代名畫記》，《畫史叢書》1，頁 43。

87 有關七寶臺佛像的圖像學討論，請見拙作 Chuan-Ying Yen, "The Sculpture from the Tower of Seven Jewels: the style, patronage and iconography of the Tang monument" (Ph.D. Dissertation, Harvard University, 1986), pp. 69–100.

88 圖 14 及 15 是一系列玄宗朝內侍之頭銜及名字，很難分辨先後次序，不過圖 14 的人名遠較圖 15 為多，所以暫定人名多者在前，人名少者在後。

89 《佛說彌勒大成佛經》，見《大正藏》冊 14，頁 430 上，稱此七寶臺：「三十重高十三由旬，千頭（面）千輪，遊行自在。」

3 | 唐長安
七寶臺石刻的再省思

1893 年，日本學者岡倉覺三（天心，1862–1913）與早崎稉吉（1874–1956）在陝西西安碑林的附近，發現寶慶寺石刻，認為足以代表日本奈良、天平時代佛教雕刻風格的來源，甚至於體現了印度笈多藝術的影響，是盛唐的國際風格代表作。寶慶寺大殿內壁面二十五件石刻便很快地流入日本，其中的四件再流傳入美國東西岸的大博物館。1936 年日本政府指定這批二十一件石刻為重要文化財。於是戰前、戰後學者的各種研究也不斷地發表於日本刊物。筆者在 1986 年博士論文，以及本書第二章對這些前賢累積的學術研究成果也已經有相當的交代，在此不再贅述。[1]

留存在西安的同一批石刻，最明顯的就是舊寶慶寺的六面磚塔，第二層各面鑲嵌共六件石刻，大約至明代中葉建塔以來迄今，一直屹立於風雨中。[2]

寶慶寺的寺址，隋唐時期為皇城內太廟所在，「不得有寺塔，盖後人所移建者」。遷移而來的說法，早自嘉慶二十三年（1819）地方志已經提出。[3] 寶慶寺的寺名既不見於唐代，而且這批石刻的部分題記上也指出光宅寺、七寶臺等名稱。因此，可以確認這批石刻的原來位置，是在唐皇城內，靠近大明宮的光宅坊光宅寺七寶臺；光宅寺因為儀鳳二年（677）發現舍利而由武則天等皇室休憩的葡萄園改建成寺院，天授元年（690）武則天登基之際，曾宣傳此瑞應，以強調武氏政權天命。長安三年（703），由皇室支持，義淨領導，重譯《金光明經》大功告成之際，七寶臺也落成，武則天更因而改寺名為七寶臺寺，譯經僧人名字也出現在七寶臺石刻。[4] 光宅寺的出現和武則天意欲宣稱自己為佛教的轉輪聖王有密切的關係。早在創立前便宣稱在此發現舍利子萬粒，因而分送舍利於京寺及諸州各四十九粒。這是模仿隋仁帝分舍利於天下，源自印度阿育王的傳統。光宅寺位於光宅坊橫街之北，北面與高宗以來的皇政重心大明宮相接，西面與宮城內之太極宮相鄰，是最接近新舊宮城的佛寺。

最近的調查工作發現，史語所傅斯年圖書館收藏一批七寶臺造像拓片共三十七張，其中除去重複者，共包括二十六件石刻的拓片。此二十六件之中有二十三件即前述流傳至日本與美國各博物館，而為一般學者所熟悉者。還有三件則是未曾出版者，謹說明如下。第一件（編

號 33；拓片 26803、26809）為轉法輪印坐佛三尊像，其佛龕上部與三尊像大致完整，不過雙脅侍的腳部及蓮座都不見。第二件（編號 34；拓片 26801）拓片僅存坐佛與左脅侍，佛龕的上部完全消失。坐佛左手撫膝，右手平置腹前，是否持物無法確知。其須彌座下有一舍利盒與一對供養人。第三件（編號 35；拓片 26800）也是坐佛三尊像，龕的上部與三尊像都相當完整，主尊與右脅侍的蓮座也大致完整。坐佛右手無畏印，左手撫膝。

　　另一方面，近年來在西安的碑林博物館及寶慶寺附近調查工作中，也有進一步的收穫。一為 1982 年筆者在博物館的集中收藏處，偶然發現的一塊石刻，1986 年時推定為七寶臺石刻群之一。如今，已確認其座下題字完全與清代毛鳳枝所著錄之銘文相符合。[5] 二為 1997 年的調查中發現，在寶慶寺旁邊的陝西師範附小校園內仍然殘存一件佛三尊像，佛像的面容遭嚴重破壞，但無疑與傅斯年圖書館所存之 A 件拓片完全相符，佛作轉法輪印，石刻技法相當精美。三為美國學者 Marilyn Rhie 在 1988 年左右，一次調查寶慶寺磚塔工作中，發現在第一層塔內放置有一塊與七寶臺造像相關的佛三尊殘石，並惠賜筆者照片資料。此殘石僅餘佛龕之上部，包括兩棵心形葉的菩提樹所形成的華蓋，與兩位供養飛天，至於尊像部份僅餘主尊佛頸部左右，和右脅侍胸部以上；但頭部都被敲毀。左脅侍僅餘部分頭光。若與傅斯年圖書館收藏拓片比較，此殘片與 B 件拓片很可能為同一件。由於石刻為高浮雕造像，拓片的輪廓很難精確地與原造型完全吻合，在確認其輪廓上頗為困難。但拓片中主尊佛由頸部至左肩斜切破損的情形與 Rhie 教授所發現的殘片相當接近，故而暫定如此。

　　於是重新整理至目前為止，已知的石刻原件共三十四件，加上傅圖所藏拓片，其原石狀況未詳者一件，共三十五件，詳見附表。此排序的方式，一方面是按照收藏地，將流傳在日本、美國的二十五件石刻排列在前，留存中國者排列在後。留存中國部份又將寶慶寺塔上六件排列在前，接著為已知在寶慶寺址周圍的三件殘片，最後為傅圖所見，原石所在不詳的一件拓片。

　　其次，流傳海外的二十五件石刻，其主要圖像頗多重複者，故排序時也大致作了分類。然而由於石刻中僅存少數有題記，這些題記僅有部份明確說明其主尊圖像名，而且各題記的年代有出入。所以在歸類上無法簡單地劃清。

　　有關紀年出入的問題扼要地說明如下。此三十五件石刻中，有九件紀年。其中七件紀年都在長安三年七月和九月；此外一件，編號 13，為姚元景長安四年九月所造。最後編號 23，為楊思勗等開元十二年十月八日題記，其實與無紀年編號 16、24 與 28 的題記相連續，是一群玄宗朝宦官所題。開元十二年以楊思勗為首，他們為七寶臺造像重新裝飾，並題字，故四

件統稱為「新莊像銘」之一、二、三、四。福山敏男已提出，此刻文的紀年並非石刻的製作年，也就是確認題記為後代追刻的說法，[6]本山（肥田）路美[7]及筆者均贊同其說法。編號 23 的標題為「楊將軍<u>新莊</u>像銘」就清楚地表示，重新裝飾之意。編號 16 題記為序文，說明這些宦官「爰抽淨俸，申莊嚴之事」，也就是從自己的薪俸中，獻錢裝飾這些已有的石刻。「玉砌連龕，更飾雄黃之寶」都是反覆說明他們「新莊」、「更飾」的功德。石刻編號 24 與 28 上刻有參與此活動的其他宦官頭銜與名字，合共二十位。

有趣的是，無獨有偶，開元十年（722）十二月，玄宗曾整修或改裝高宗及武后所建立之洛陽龍門奉先寺等石窟，修飾其石刻尊像，包括盧舍那佛主尊像。[8]開元十八年（730），宦官高力士、楊思勗等一百六人，又在此窟為玄宗皇帝造「西方無量壽佛一鋪，一十九事」此即「大唐內侍省功德之碑」。[9]可見得楊思勗等玄宗所親近宦官，在開元十年以後，曾積極地修飾並改造武則天贊助或建造之重要佛教名蹟。楊思勗本人也在奉先寺洞，前述內侍省功德碑西邊，為已故父母親造十一面觀音像與地藏菩薩像各一尊。[10]總而言之，開元年間的題記與七寶臺原來造像活動無關。

在討論這批石刻的圖像之前，我們再檢討一下造像主的特色。如前述，除掉開元年間楊思勗等所追刻之外，已知長安三年至四年間（703–704）有八件不同造像主的題記。不過，前文已提過題記編號 32 之佛三尊像，現藏碑林博物館，也有楷書秀麗的題記，可惜起首殘缺將近三分之一，故無紀年也無造像人名。但從其內文追慕「嚴訓」，「爰憑瑞塔，敬勒尊容」，「寶臺恒淨，珠柱無夕」等句子殷切描述之情看來，和長安三、四年間的題記語氣非常接近，應屬於這一類，但由於缺乏人名，在此暫時不論。

長安三、四年間的八位造像主的官銜，本山路美曾經一一列舉。在此試從另一角度探討。毫無疑問地，身為「檢校造七寶臺，清禪寺主，昌平縣開國公，翻經僧」的高僧德感，是七寶臺這批造像的佛教義理指導人，或者說他負有從教義的立場，「檢校」或「監督」這批造像的全體內容。德感原來以《瑜伽論》有名，受知於高宗、武后。[11]他以翻經大德的身份，於載初元年（690）參與撰寫《大雲經神皇授記義疏》，為武則天宣稱自己是慈氏彌勒下生，當代替李唐皇室為此閻浮提世界皇帝的佛教符識。[12]此義疏特別解釋光宅寺與武則天的關係。[13]武氏於是改年號為天授，國號為周，自稱「聖神皇帝」。德感等九位僧俗人都因此受封為縣公。長壽二年（693）又參與《佛說寶雨經》的重譯工作，將經中長壽天女蒙佛授記為轉輪王之事蹟，衍申為「日月光天子……於支那國……現女身為自在主」。[14]再度確認女皇帝君臨天下的正當性。不久高僧義淨自印度歸來（695 年夏），他又隨同參與翻譯八十卷新本《華

嚴經》，至 698 年年底完成。接著，這一批翻經大德又在武則天的支持下，譯出《金光明最勝王經》，長安三年十月初上表武則天於大明宮，時間恰巧是七寶臺完成時。所以本山路美曾提出假說，七寶臺的營造可以視為《金光明最勝王經》（以下簡稱《金光明經》）譯成的紀念建築。[15]

然而題記內容仍無法充分支持上述說法。德感題記中，簡單地記錄他的願文：「奉為□（國）敬造十一面觀音像一區，伏願 皇基永固，聖壽遐長。」也就是說在七寶臺內造十一面觀音像，目的在鞏固武氏大周政權，並祈求武氏長壽，無法直接推論與《金光明經》的譯成有關。參與翻譯《金光明經》的還有一位僧人法寶，署名七寶臺寺上座。這可以說明七寶臺的營造和創立與翻經大德的密切關係，兩者都與武氏息息相關，但是否能推論七寶臺的營造是為了紀念《金光明經》的譯成，有待將來進一步推論。

其他七位造像主，最值得注意的是王璿、姚元之與其弟弟姚元景。[16] 他們都是武則天所重用、賞識的大臣。王璿的父親曾於顯慶元年（656）表態支持武則天受封為后。武則天稱帝後，追封當年功臣及其子弟，王璿也由營繕大匠升任夏官尚書。王璿的題記中首先恭維武則天的轉輪王盛業，接著稱：「固願 聖壽之無疆，爰於七寶臺內，敬造石龕阿彌陀佛像一鋪。……所願上資 皇祚，傍濟蒼生……永奉南薰之化。……」還是以武則天的壽命為重點訴求，希望武氏政權綿延無窮。

受武則天提拔重用的姚元之（650–721）[17] 所造彌勒佛三尊（編號 12）部份早經摧毀，故題記之首已殘缺。其正文首先強調自己的效忠至誠，並且「爰憑聖福，上洽 君親，懸佛鏡而朗堯曦，流乳津而霑血屬」（銘文 7）。強調其轉輪聖王的功業，造福眾生，「永庇禪枝」，永浴佛法。姚元景的題記重點禮讚佛法無邊，造福世間，並請佛永遠駐世，說法度眾。銘文最後偈讚：「法無□（邊？）兮神化昌，流妙宇兮爍容光，彌億齡兮慶未央。」（銘文 8）雖說是請佛法永駐世間，其實深一層的意義也與其兄長銘文的最後結語，「永庇禪枝」類似於德感、王璿之結尾語，「聖壽遐長」、「永奉南薰之化」，都是直接或間接訴諸武氏個人的生命延長與政權永固等現世利益。

除以上三人確知其與內廷之密切關係外，其餘四人或無法確知其官銜，或雖知其官銜卻無法進一步確定與內廷之特別關係，並且未見於史籍。[18] 編號 8 高延貴造像記，要旨為禮讚佛法，造阿彌陀佛像表現淨土，以此功德願一切生靈，共往淨土。韋均則禮讚佛出世說法之功德，並提到造像之動機：「比為 慈親不豫，敬發菩提之心。今者所苦已瘳，須表證明之力。」（銘文 3）故造此石像。最後其聲頌偈文中，表面看來是稱讚佛之功德，然而直接轉

入結束語時卻稱，「願迴光於孝道，永錫壽於慈親」。不難看出，此處以佛之功德比擬為武則天之偉業，文中的慈親亦即武則天。如此文意其實和前述姚元之的題記相呼應。李承嗣造像記重點為：「為　尊親造阿彌陀佛一舖；……燦然圓滿。所願資益慈親，永超塵網。」（銘文4）也是將造像功德迴向給慈親。

　　蕭元睿的造像記同樣強調佛出世的功德：「慈氏應現，彌勒下生。神力之所感通，法界之所安樂。」（銘文6）在《大雲經神皇授記義疏》中清楚地寫著：「彌勒者即　神皇應也。彌勒者梵語也，此翻云慈氏，按《維摩經》云慈悲心，為女　神皇當應其義合矣。」[19] 這段話與蕭元睿的造像記同義，也就是說，武則天即慈氏，為彌勒佛之應身，出生於世，治理天下太平。所以蕭元睿銘記的結語：「等雨法雨，長滋福田。」與王璿的結語：「永奉南薰之化。」並無差別。至此，可以進一步肯定，在韋均與李承嗣造像記中所稱的慈親、尊親無非為武則天。因為《大雲經神皇授記義疏》稱武則天為聖母神皇，故作為子民稱聖母神皇為尊親，或結合武則天即慈氏的說法，稱之為尊親都是合理的。總之，在這些長安三、四年的題記中並沒有複雜的佛教義理，而大多在陳述對武則天的忠孝至誠，並為她祈福，求長壽。

　　七寶臺是佛經中常出現的名詞，是比喻世間供養佛或佛法最精緻珍貴的精舍、至寶。在《放光般若經》中，提到供養功德時，長者女隨薩陀波倫菩薩，帶著各種珍寶前往香氏城欲供養佛，「入城門裏見七寶臺，以赤栴檀而校飾之，真珠交露，其臺四角有……摩尼珠，晝夜常明。有寶香爐，……晝夜常香。當台中央有七寶塔，……」清楚地描述七寶臺，是以七寶塔為中心，飾有香爐，底呈四邊，每個角落有寶珠等等。七寶臺的核心意義仍是供養舍利，供養佛法。供養此七寶臺，可得「佛三十二相，八十種好。當轉法輪，度脫眾生」。[20] 七寶臺與轉輪王及彌勒佛也有關係。當彌勒下生時，轉輪王特意以七寶臺供養，彌勒將此至寶交給徒弟，不料瞬間即被拆散，頓悟世間無常。[21] 在《大雲神經皇授記義疏》中，提到光宅寺發現舍利之事珍貴難得，「王閻浮提護持正法，大得舍利。為欲供養佛舍利，故遍浮提起七寶塔，恭敬供養，尊重讚歎」。可見轉輪王造七寶臺，供養舍利也是一大功德。不過，此七寶臺的建立距離儀鳳二年（677）宣稱在此發現舍利萬粒，因而建立光宅寺，並分舍利於京寺與各州之事已有一段相當長的時間。[22] 銘文中也未提及舍利，故建立七寶臺應該有新的動機，不必直接解釋七寶臺單純為供養舍利而建。

　　為金輪皇帝武則天 [23] 造此七寶臺供養佛，不但可以取悅於武氏，重新回憶此一佛教聖跡的意義，也可以為她累積功德，「皇基永固，聖壽遐長」。將近八十歲的武則天，此時常有病痛。《舊唐書》記載聖曆三年（700）「五月癸丑，上以所疾康復，大赦天下，改元為久視」。

可知武則天對於自己身體的狀況非常敏感，而且她的年號「長壽」（691–692）、延載（694）、天冊萬歲（695）、萬歲登封、萬歲通天（696）、「久視」（700）、「長安」（701–704），都反映出她曾強烈地祈求個人的生命與政權長久延續的希望。《資治通鑑》謂長安三年九月，「會太后不豫」，四年十二月，「太后寢疾，居長生院」。[24] 隨著年老多病，面臨政權轉移的難題，自然不安全感倍增。

由於光宅寺或七寶臺寺已經全毀，也沒有全面的考古調查工作，所以要更進一步推測其規模，是很困難的事。但是目前的推測，這一批石刻應該是立在一個台座上，層疊如石柱，此石柱或被視為「法柱」，或可視為法身塔。最後其四周圍繞著兩層樓以上的木構建築。如果我們將此石柱假想成敦煌莫高窟的南、北大像，或陝西彬縣大佛，或者如河北薊縣獨樂寺觀音像，明白其中巨大的佛、菩薩像與建築物的關係，便不難理解筆者所想像，七寶臺石柱的空間結構。

段成式在 9 世紀中葉曾經描寫七寶臺：「寶台甚顯，登之四極眼界，其上層窗下尉遲（乙僧）畫，下層窗下吳道元畫。」[25] 這是站在樓內，先往外看窗外的景致，即如登高瀏覽，所見無遺；接著欣賞其樓內四壁的裝飾。可以想像其每一層都有相當的高度，所以窗下的壁面可以容許當時一流的名畫家留下其傑作。七寶臺至少是兩層建築，每一層都有窗及壁畫。在此二層之上可能還有樓閣不可攀登，也有可能沒有著名畫家的壁畫，未能引起段成式的注意，故而省略其描述。

姚元景形容其造像過程：「爰於光寶寺，法堂石柱。造像一舖，爾其篆刻彰施，儀形圓滿，真容湛月，坐青石而披蓮，法柱承天，排紺霄而舞鶴……」（銘文 8）就是形容光宅寺內的法堂，即七寶臺，石柱造像高可通天，與雲鶴並舞。蕭元眘的題記中也形容七寶台，「巍巍高妙，霞生七寶之臺；蕩蕩光明，月滿千輪之座」。（銘文 6）即七寶臺，高入雲霄，其中的造像圓滿光明，有如普現法界諸佛寶座或佛土。他們的形容詞難免誇張之嫌，但也應該有些根據吧！

這一批三十五件石刻是否能代表武則天時期，長安三年在七寶臺所造的全部石刻？答案恐怕是否定的。詳細的探討這批石刻的全貌以及造像內容，在目前這篇簡短的報告中已無法交代，希望日後再陸續補充。不過，觀察現有的三十五件造像，不難發現其中的圖像並不複雜，最明顯的有四類。首先，第一類為十一面觀音，共七件。其中唯一有題記的為編號 1 德感所造像，其銘文已如前述。十一面觀音是早期雜密的圖像，在武則天時期特別流行。華嚴宗的高僧法藏（643–712）曾經受託於武則天，在對契丹戰事失利時，入內廷設十一面觀音道

場，為國祈福。結果，突厥出兵敗契丹，武則天大喜，改年號為神功元年（679）。[26]《佛說十一面觀音神咒經》早經北周耶舍崛多及唐玄奘翻譯。[27] 十一面觀音的造像大約在 7 世紀末葉，開始盛行，毫無疑問地與禮懺及雜密的儀軌有關。最近的研究頗多，有待進一步參考。

　　第二類為彌勒佛三尊像，共七件，此與武則天自稱為彌勒應現有關，前述石刻編號 11，蕭元眘的題記中就明顯地引用此比喻。其餘編號 12 至 16，與編號 27 石刻均未見長安三、四年的題名，但主尊佛一律為善跏坐，雙足下各踩一朵蓮花，兩側各有一獅子。右手舉起，結無畏印，左手或禪定或觸膝。

　　第三類為裝飾佛或稱降魔印如來三尊像，共九件，編號 17 至 23，28 及 29。其主尊圖像特點為一律結跏趺坐，偏袒右肩，右手臂飾有臂釧，並且下垂至右膝下結觸地降魔印，左手禪定。其中只有編號 21 未飾臂釧。又九件之中，編號 20 與 22 的主尊佛飾有寶冠。又，編號 29，位於塔東面的石刻是七寶臺石刻群中唯一不是佛與左右脅侍的三尊像，而是增加兩位弟子成為五尊像。降魔印如來的例子最有名的為河南洛陽龍門石窟擂鼓台南洞與北洞的主尊像。學者或認為與王玄策自印度帶回來的金剛真容像有關。[28]

　　編號 33，在陝西師範附小發現的佛三尊像，其主尊是這群七寶臺石刻中唯一結轉法輪印者，表現其獨特的重要性，但也似乎必須單獨歸類。然而，主尊偏袒右肩的服式與第三類相同，而異於其他類別。主尊的右手未見臂釧，而其頭部毀損，無法知道原來是否飾有頭冠。

　　第四類為阿彌陀佛像，其中有明確題名者三件，分為編號 8、9 與 26 之石刻，即高延貴、李承嗣與王璿造像。前二者的主尊像皆為右手無畏印，左手禪定印；後者的主尊右手也是無畏印，但是左手觸膝。其餘八件無款石刻也有共通性，都是佛三尊造像，而且主尊都穿覆蓋雙肩之大衣。除了編號 34 石刻之外，所有七件，即編號 10、24、25、30、31、32、35 的主尊都是右手結無畏印，左手觸膝，也就是與王璿所造阿彌陀佛像同。編號 34 石刻的主尊左手也觸膝，右手置腹前。

　　本文討論圖像，限於撰稿時間，無法深論。但是目前筆者傾向於考慮此七寶臺石刻為四面石柱，每一面的主尊相同，故分為四類主要圖像。仔細的論證尚待日後補充。

* 本文原刊於韓偉主編，《遠望集——陝西省考古研究所華誕 40 週年紀念文集　下》（西安：陝西人民美術出版社，1998），頁 829–842；局部修訂。

鏡花水月

119

注釋——

1 Chuan-ying Yen," The Sculpture from the Tower of Seven Jewels : the style, patronage a nd iconography of the Tang monument" (Ph.D. Dissertation, Harvard University, 1986). 拙稿，〈武則天與唐長安七寶臺石雕佛像〉（以下簡稱〈武則天〉），見本書。（原發表於《藝術學》1（1987），圖 31–36。）

2 明代地方志《陝西通志》（1542 及 1611）首先提出寶慶寺名，但是並無重要資料。清本（1735）始稱寶慶寺首建於隋代，毀於五代，塔殘存。明景泰二年（1451）重建。卷 14，頁 1。

3 （清）陸耀遹，《咸寧縣志》卷 16，〈金石志〉，頁 4–5，見《石刻》輯 3（臺北：新文豐，1986），冊 31，頁 504–505。

4 參第二篇〈武則天與唐長安七寶臺石雕佛像〉，見本書頁 83。

5 （清）毛鳳枝，《關中石刻文字新編》卷 2，頁 14 上，見《石刻史料新編》輯 1（臺北：新文豐，1977），冊 22，頁 16963。其銘文見附錄二，造像銘文（13）。

6 福山敏男，〈寶慶寺派石佛的分類〉，《佛教藝術》9（1950.10），頁 39。

7 本山（肥田）路美，〈寶慶寺石佛群的造像について〉，《美術史研究》18（1981.3），頁 14–15。

8 曾布川寬著、顏娟英譯，〈唐代龍門石窟造像的研究（下）〉，《藝術學》8（1992.9），頁 127–129。

9 曾布川寬，前引文，頁 128。水野清一、長廣敏雄，《龍門石窟の研究》（東京：座右寶刊行會，1941），錄文 808。

10 水野清一，前引書，錄文 807；（清）董誥等編，《全唐文》（北京：中華書局，1983），卷 184，頁 20。

11 德感傳見（宋）釋贊寧等著，《宋高僧傳》，《大藏經》冊 50，頁 73 下。

12 矢吹慶輝，〈大雲經と武周革命〉，《三階教之研究》（東京：岩波，1927）；滋野井恬，〈武周革命、翼贊る二种の佛典〉，《唐代佛教史論》（京都：平樂寺書店，1973）；A. Forte, *Political propaganda and Ideology in China at the Seventh Century* (Napoli: Istituto Universitario Oxientale, 1976) .

13 「光宅者　明　神皇臨馭天下，能光澤萬國也。……神皇先發弘願，造八百四萬舍利寶塔。以光宅坊中所得舍利，分布於天下，此則顯八表一時下舍利之應。……此即顯護持正法，大得舍利之驗也。」Forte，前引書，pl.IV, L.104–105; pl.V,L.128–132。

14 693 年所譯之《佛說寶雨經》見《大藏經》冊 16，頁 283–328 下；譯者名見頁 292 上、下，梁朝譯本見同書冊 16，頁 130–320。

15 本山（肥田）路美，前引文，頁 20。

16 有關七位造像主的說明，請見拙稿，〈武則天〉，見本書。

17 姚元之原名姚崇，武后為之改名。傳見（五代）劉昫，《舊唐書》卷 96，頁 3021–3029。

18 編號 8 高延貴銘文中僅稱渤海人，無官銜，松山二郎曾建議高延貴與高力士可能有關，或為宦官。松山二郎，〈寶慶寺石佛研究序說〉，《東京國立博物館紀要》13（1978）。韋均為通直郎，（從六品）行雍州富平縣承正八品下。李承嗣為隴西人，無官銜。蕭元晉為前揚州大都督府揚子縣令。有關這些人物背景的推敲，見本山路美，前引文，頁 2–8。

19 參見 Forte，前引書附圖原文，pl.II, L.42–43。

20 （西晉）無羅叉，《放光般若經》卷 20，《大正藏》冊 8，頁 144。又見（後秦）鳩摩羅什譯，《摩訶般若波羅密經》卷 27，《大正藏》冊 8，頁 420 下。

21 （後秦）鳩摩羅什譯，《佛說彌勒大成佛經》，《大藏經》冊 14，頁 429 下 –430 中。

22 （宋）王溥，《唐會要》（《文淵閣四庫全書》冊 606，臺北：商務，1983），卷 48，頁 6 上。

23 長壽二年（693）魏王武承嗣率五千人表尊號，「金輪聖神皇帝」。

24 （宋）司馬光，《資治通鑑》（北京：中華書局，1956），卷 207，頁 6564、6575。

25 （唐）段成式，《寺塔記》（853 年序），《酉陽雜俎》（臺北：源流，1983），續集卷之六，頁 267。

26 見〈法藏傳〉，《宋高僧傳》，《大正藏》冊 50，頁 283 下及《舊唐書》卷 6，頁 126。

27 （北周）耶舍崛多譯，《佛說十一面觀世音神咒經》，《大正藏》冊 20。

28 肥田路美，〈唐代にずはる佛陀伽耶金剛座真容の流行について〉，町田甲一先生古稀記念會編，《論叢佛教美術史》（東京：吉川弘文館，1986），頁 172。

唐代七寶台造像一覽表

編號	七寶台造像品名	紀年	西曆	收藏	拓片編號 ※
1	德感造十一面觀音	長安三年九月十五日	703	東博	26750
2	滅罪十一面觀音			東博	26773
3	十一面觀音			東博	26775、26776
4	十一面觀音			東博	26789、26779
5	十一面觀音			BMFA	26788、26793
6	十一面觀音			Freer	26780、26782
7	十一面觀音			Freer	無
8	高延貴造阿彌陀佛三尊像	長安三年七月十五日	703	東博	09560、26743
9	李承嗣造阿彌陀佛三尊像	長安三年九月十五日	703	東博	09553
10	韋均造佛三尊像	長安三年九月三日	703	東博	26739
11	蕭元睿造彌勒像記	長安三年九月十五日	703	東博	26742
12	姚元之造佛三尊像	長安三年九月十五日	703	AAM	26740
13	姚元景造佛三尊像	長安四年九月十八日	704	東博	09537
14	彌勒佛三尊像			東博	無
15	彌勒佛三尊像			東博	26805
16	彌勒佛三尊像（新莊像銘之一）			東博	26738
17	裝飾佛三尊像			東博	26774
18	裝飾佛三尊像			東博	26799、26772
19	裝飾佛三尊像			東博	26816、26741
20	裝飾佛三尊像			東博	26798
21	裝飾佛三尊像			東博	26796、26797
22	裝飾佛三尊像			東博	26811
23	裝飾佛三尊像（新莊像銘之二）	開元十二年十月八日	724	東博	26737
24	佛三尊像（新莊像銘之三）			東博	26744、26791
25	佛三尊像			東博	26804、26815
26	王琋造彌陀佛三尊像	長安三年七月？日	703	寶慶寺塔	無
27	彌勒佛三尊像			寶慶寺塔	無
28	裝飾佛三尊像（新莊像銘之四）			寶慶寺塔	12070
29	裝飾佛五尊像			寶慶寺塔	無
30	佛三尊像			寶慶寺塔	無
31	佛三尊像			寶慶寺塔	無
32	殘佛三尊像			碑林博	無
33	轉法輪印佛三尊像			陝師附小	26803、26809
34	佛三尊像			寶慶寺塔下	26801
35	佛三尊像			未詳	26800

※ 中研院史語所傅斯年圖書館藏拓片館藏號。

1　德感造像記（編號1，第二章圖4）

檢校造七寶臺清禪寺主昌平縣開囗公翻經僧德感奉為　囗敬造十囗面

觀音像一區伏願　皇基永固　聖壽遐長

長安三秊九囗十五囗

2　王璿造像記（編號26，第二章圖5）

1　石龕阿彌陁像銘并序	9　光祿大夫行殿中監	17　儀具足。金蓮擁座。寶
2　大周撫玄。歲在癸卯。	10　兼檢校奉宸令琅琊	18　樹伍陰。同囗囗之光
3　皇帝以至璧（聖）之明。弘	11　縣開囗子王璿。安住	19　輝。若山河之靜默。所
4　舌（正）真之道。一乘之	12　寶心。體解塵跡。思法	20　願上資　皇祚。傍濟
5　貝牒。崇七寶之花臺。	13　橋之永固。願　璧（聖）壽	21　蒼生。長齊北拯之囗
6　堯曦將佛囗齊懸。闡	14　之無疆。爰於七寶臺	22　永奉南薰之化。
7　闡與招提相拒大哉	15　內敬造石龕阿彌陁	23　長安三秊七囗囗
8　神璧（聖）無得而稱。金紫	16　像一鋪。相好圓明。威	24　囗造。王無惑書

3　高延貴造像記（編號8，第二章圖6）

1　夫悠悠三界。俱迷五	7　生知。超然先覺。知滅	13　如生功德之池。寶樹
2　淨之因。蠢蠢四生未	8　滅之常樂。識空空之	14　扶踈。即蔭經行之埜。
3　窺一乘之境。蒙埃塵	9　妙理。眷茲朽宅。思樹	15　所願以茲勝業。乘此
4　於夢幻。隔視聽於津	10　法橋。敬造石龕阿弥	16　妙因。凡廁含靈。俱昇
5　梁。朝露溘盡。前塗何	11　陁像一鋪。具相端嚴。	17　彼岸。　長安三秊七
6　託。渤海高延貴卓爾	12　真容澄瑩。金蓮菡萏。	18　囗十五囗敬造。

4　李承嗣造像記（編號9，第二章圖7）

1　維大周長安三秊	6　就。威嚴相好。燦然	11　爰斯。金容寶相。雲
2　九囗十五囗。隴西	7　圓滿。所願資益慈	12　蔚霞駮。一契三明。
3　李承嗣。為　尊親	8　顏永超塵網。銘曰。	13　長銷五濁。
4　造阿弥陁像一鋪。	9　有善男子投心舌（正）	
5　鐫鏤庄（莊）嚴。即囗成	10　覺。是仰是瞻。爰雕	

3

唐長安七寶臺石刻的再省思

122

5　韋均造像記（編號10，第二章圖8）

1　原夫六塵不染五

2　蘊皆空。拊導群迷。

3　爰登㞟（正）覺。法雄見

4　世。既開方便之門。

5　真諦乘時。更顯曰

6　緣之路。是以耆山

7　廣演。火宅斯分。給

8　園弘誓。樊籠自釋。

9　㽵（聖）生之德不可思

10　議。弟子通直郎行

11　雍州富平縣丞韋

12　均。比為　慈親不

13　豫。敬發菩提之心。

14　今者所苦已瘳。須

15　表鏊（證）明之力。遐徵

16　琬琰。近備雕鐫。謹

17　造像一舖。敢為銘

18　曰。

19　大哉至㽵（聖）。妙矣能

20　仁。濟世無德。歸功

21　有曰。潛開覺路。暗

22　引迷津。願迴光於

23　孝道。永錫壽於

24　慈親。

25　　長安三秊歲次

26　　癸卯九匜已丑

27　　朔三囗辛卯造。

6　蕭元眘造像記（編號11，第二章圖9）

1　聞夫香風掃坌。五百如

2　來之出興。寶花雨天。六

3　萬仙㞟（人）之供養。豈若慈

4　氏應現。彌勒下生。神力

5　之所感通。法界之所安

6　樂。前楊州大都督府楊

7　子縣令蘭陵蕭元眘。學

8　菩薩行。現宰官身。留犢

9　三江。還鼇八水。於是大

10　弘佛事。深種善根。奉為

11　七代先㞟（人）。爰及四生庶

12　類。敬造弥勒像一舖。并

13　二菩薩。粵以大周長安

14　三秊九月十五囗。雕鐫

15　就畢。巍〃高妙。霞生七

16　寶之臺。蕩〃光明匜滿

17　千輪之座。无邊功德。既

18　開方石之容。无量庄（莊）嚴。

19　希鏊（證）恆沙之果。重宣此

20　義而為讚云。

21　巍〃梵仙。光宅大千。容

22　開碧玉。目淨青蓮。歌陳

23　相好。銘記因緣。等雨法

24　雨。長滋福田。

7 姚元之造像記（編號12，第二章圖10）

1 功□□□（缺）
2 彰昊天之恩
3 施渥牛涔劾淺海以弄
4 烏勤侍。思反哺而馳魂。
5 託鳳凌虛。願銜書而走
6 魄。聞夫踐寶田之界。登
7 壽域於三明。揚慧炬之
8 暉。警迷塗於六暗。爰憑
9 璧（聖）福。上洽　厴（君）親。懸佛
10 鏡而朗堯曦。流乳津而
11 霑血屬。下該妙有。旁括
12 太無。並悟真詮。咸昇覺
13 道。銘曰
14 坅踊珎塔。天飛璧（聖）儀。丹
15 楹□泛。錦石蓮披。酌慧
16 難測。資生不疲。長襄欲
17 網。永庇禪枝。
18 　長安三秊九匝十五
19 　□銀青光祿大夫行
20 　鳳閣侍郎兼檢校相
21 　王府長史姚元之造

8 姚元景造像記（編號13，第二章圖11）

1 長安四秊九匝十八□書
2 竊惟大雄利見。弘濟
3 無邊。真諦克明。神通
4 自在。是以三千世界。
5 禪河注而不竭百億
6 須弥。甘露灑而恆滿。
7 歸依妙理。無乃可乎。
8 朝散大夫行司農寺
9 丞姚元景。慈悲道長。
10 忍辱心遐。悟朱紱之
11 儻來。泝紺池而利往。
12 發願上下平安。爰於
13 光宅寺法堂石柱。造
14 像一鋪。爾其篆刻彰
15 施。儀形圓滿。真容湛
16 匝。坐青石而披蓮。法
17 柱承天。排紺霄而舞
18 鶴。雲□開朗。金光炳
19 然。風塵晦冥。玉色逾
20 潔。身不可垢。道必常
21 阤。宴坐經行。善弘多
22 矣。俾我潘輿盡敬。將
23 法輪而恆轉。姜被承
24 歡。曳天衣而下拂。崑
25 丘燎火。還披鷲嶺之
26 雲。寶劫成塵。鳳（載）滌龍
27 宮之水。迺為銘曰。
28 法無□兮。神化昌流。
29 妙宇兮爍容光弥。億
30 齡兮慶未央。
　　尚方監主簿姚元景造

9 新莊像銘之一（編號 16，第二章圖 12）

1 虢國公楊花臺銘并序
2 原夫真性即空。從色聲
3 而有相。道源無體。因法
4 教以泓流。所以人天捨
5 千萬之資。神鬼建由旬
6 之塔。金衣紺髮。盡留多
7 寶之臺。銀疊青蓮。並入
8 真珠之藏。湛然釋氏。一
9 千餘年。輔國大将軍虢
10 國公楊等。皆
11 天子貴臣。忠義盡節。布
12 衣脫粟。將軍有丞之風。
13 牛車鹿裘。驃騎減中人

14 之產。爰抽淨俸。申莊（莊）嚴
15 之事也。華蓋覆像。盡垂
16 交露之珠。玉砌連龕。更
17 飾雄黃之寶。風箏逸韻。
18 飛妙響於天宮。花雨依
19 微。灑輕香於世界。猶恐
20 蓬萊榮（海）變。石折不周。仍
21 鐫長者之經。必勒輪王
22 之偈。書工紀事。迺為銘
23 曰。
24 判官亳州臨渙縣
25 尉申屠液撰。

10 新莊像銘之二（編號 23，第二章圖 13）

楊將軍新莊像銘。
昭昭大覺。巍巍聖功。
身融剎海。願洽虛空。
閟眾趣以窒惕。闡玄
門以包蒙。物成緣而
必應。理無幽而不通。
有美至人。股肱良臣。
受聖　寄任。聞難經
綸。英謀貫古。韜略通

神。一蒙　金鉞。屢建
華勛。善代不伐。功成
不居。功歸
天子。善託真如。乃貢
靈相。用荅冥符。
佛心雖空。　佛福常
在。願普此因。同臻性
海。
開元十二年十月八日

11 新莊像銘之三（編號 24，第二章圖 14）

朝請大夫內常侍／上柱國馮鳳翼／
朝散大夫行內謁／者監上柱國莫順／之／
徵事郎守內寺伯／借緋魚袋王忠謹／
朝散大夫行內謁／者監上柱國杜元／璋／
朝請大夫行太子／內坊典內上柱國／魏思泰
正議大夫行□□／事上柱國輔阿四

中大夫□□□□／上柱國曹思勗
朝散大夫內給事／上柱國趙待賓
正議大夫行內給事／上柱國楊元方
正議大夫行內給事／上柱國王思巋
朝請大夫守內給事／上柱國焦懷慶

鏡
花
水
月

125

12 新莊像銘之四（編號28，第二章圖15）

鎮軍大將軍行左監／門衛大將軍上／柱國梁義深

定遠將軍守左監／門衛將軍借紫金／魚袋上柱國李善／才／

銀青光祿大夫行／內侍省內侍上柱／國楊敬法／

朝散大夫守內常／侍上柱國杜懷敬／

正議大夫行內給／事上柱國張元泰

朝散大夫內給事／借紫金魚袋林招／隱／

太中大夫行內給／事上柱國馬元收／

朝散大夫內給事／上柱國蘇仁義／

朝議郎守內給事／上柱國借緋趙元志／

13 佛三尊像殘銘（編號32，第二章圖32）

天際飛□□□

虹舒□□□□

踊出弟□□□

嚴訓早□□□

露荼（葉）增感□□

集戀思宏□□

之基異漸□□

之福竊以囙（因）□

山而紀石。劫火

所不能託。慧海

而乘舟。嵐風所

不能擊。爰憑瑞

塔。敬勒尊容。願

無際之生。咸陽

有緣之路。銘曰。

妙矣大雄。慈門

是闢。納芥留想。

乘蓮躍跡。寶臺

恆淨。珠柱無夕。

庶此刊金。期諸

拂石。

※ 釋文參考〈寶慶寺造像銘〉，《關中石刻文字新編》卷2，頁14上。

14 殘造像銘 石高五寸六分，廣一尺七寸

光宅寺寶□□□

※ 第一行僅存此四字，餘均不可識。

4 | 盛唐玄宗朝 佛教藝術的轉變

本文首先討論唐玄宗的佛教政策，承認他不再如前代的帝王后參與支持大規模的佛教造像活動，但實際上也並未禁止佛教文化的繼續發展。接著，本文的重點是全面檢討唐代中國各地主要石窟在 8 世紀前後有何變化。首先，就石窟遺址來考慮，發現石窟的開鑿活動並未停止，但不像前代的龍門石窟在東都附近，而有逐漸遠離首都的傾向，在山西太原，尤其是四川的山區一帶繼續蓬勃地發展，表現出西南地區的文化生命力。

其次，從文獻資料上考慮唐代兩京的寺院佛教藝術活動，分別就玄宗朝最有名的畫家吳道子的藝術表現，以及密教三位祖師——開元三大士與玄宗的交往，他們如何運用圖像藝術顯示各種神通方便等等，考慮當時佛教藝術的特質。

最後，試從士人與僧團之間的來往，探討禪宗新思潮興起後可能對佛教藝術產生何種影響。

一、前言

唐代佛教藝術流傳至今，中原地區所見以龍門石窟最具代表性。龍門石窟鄰近東都洛陽，與帝室及貴族的關係極為密切，同時也上接北魏遷都洛陽後在此地所建立的石窟藝術傳統，故最能表現唐代佛教與藝術文化結合的成果。唐代龍門石窟的開鑿早自高祖（618–626）時期，而在高宗（649–683）後期至武則天稱帝的武周時期（685–704）達於高峰。如學者們所指出，7 世紀下半葉，尤其 680–710 年左右，龍門石窟的規模和藝術成就皆達到鼎盛期。[1] 然而，值得注意的是到了玄宗時期（713–756），開窟龕數量有限，也可以說從造像的規模和數量來看，急遽地趨於衰落。[2] 當然，東都洛陽的重要性到玄宗朝時已不如武周期，可能直接影響及龍門石窟香火的興衰。但是在長安地區或任何地方卻也無法發現繼以代之的大型帝王佛教石窟。全面檢討各種金石著錄以及田野調查報告，確實發現到了開元天寶之後，北方石窟造像活動較北魏以降至唐初明顯地減少。甚至可以因此下結論，北朝以及初唐時期的帝王支持造窟傳統到玄宗時已消失了。研究佛教藝術的學者應該如何解釋此一重要現象？

本文首先從玄宗的佛教政策著手，解釋他個人與佛教的關係和前代諸位帝王的相異處。再則，全面檢討唐代主要佛教石窟在 8 世紀前後發生的變化。由於缺乏對玄宗朝造像藝術的調查，在發現無紀年的唐代佛教石刻時，如果風格上相當成熟飽滿，又非中唐以後風格表現者，往往以武周晚期作為判斷年代的下限，造成佛教石刻發展到玄宗期便停頓了的誤解，風格斷代上無所依憑。本文的宗旨之一在於指出玄宗確實不再支持大規模的佛教造像活動後，石窟的開鑿活動並未停止，而是逐漸遠離中央，在外圍地區，尤其有向四川等地方南移的現象。四川盆地豐富而多樣性的佛教石窟正足以說明，擺脫中央的統一性後，由地方經濟發展所支持的活潑創造力。附錄一〈玄宗朝造像題記表〉可供進一步瞭解此時期金石造像活動現象參考。

佛教藝術的範圍當然不僅限於石窟造像，都城內的寺院建築以及雕刻壁畫都應該盡可能地考慮才行。很可惜 8 世紀豐富的佛教寺院建築或壁畫的原貌皆已不可見。本文將先就文獻上所見的玄宗朝金石造像資料依其紀年次序，整理成表，方便初步瞭解各地造像風氣。文獻上有關唐代兩京寺院，尤其壁畫的描述雖然不少，但是嘗試全面重建的工作卻相當困難。故而以玄宗朝最有名的佛畫畫家吳道子為例，瞭解當時佛教繪畫發展的特性。在企圖理解吳道子的創作精神時，已不可避免地接觸到盛行於當時宮廷與高官之間的密教文化。密教三位祖師，或稱開元三大士，與玄宗都有過或多或少的淵源，對當時佛教文化必然也產生過異於前代的影響。

盛唐時期的佛教文化已達到鼎盛階段。社會經濟的安定發展與國際交流的頻繁，促成佛教各宗派爭相講論譯著，達到百家齊鳴的盛況。唐代佛教不但盛行於上層階級，即帝室貴族與士大夫之間，更深入民間社會，以義邑、法社等鄉村社會組織，以及具娛樂與教育性質的俗講，推動各種傳播信仰的活動。這一切都足以說明佛教正逐漸深入百姓的生活。然而從佛教石窟造像活動所觀察到的改變如何用來說明 7、8 世紀之間，佛教藝術在本質上的變化？佛教藝術既由唐代社會文化的核心發展而來，筆者試從中央宗教政策以及士人與僧團之間新思潮的興起等方面加以探討，然而由於問題涉及的層面極廣，以往學者的相關研究也較少，難免諸多不夠深入之處，願以此就教於方家。

二、皇帝法王佛教觀的式微

南北朝時代，北方以軍事武力建立政權的國家佛教教團往往與皇帝合作，贏取其信任與大力護持，例如佛圖澄（310 年抵達洛陽，310 年歿於鄴都）因受後趙石氏的重用才能迅速推

展其教化活動。[3] 北涼王沮渠蒙遜（368–433，在位 401–433）也以曇無讖為軍師，推動轉輪法王（Cakravartin）之治。[4] 藉著弘揚佛法，能夠達到教化百姓，柔夷化蠻的實際效用與開明的形象。即使南方也出現誠心崇佛的皇帝，使得佛教順利漢化，並有助於帝室與士族的結合。後期南朝梁武帝乃至於北齊文宣帝所追求宣揚的「皇帝菩薩」政策理念就是很好的例子。[5] 到了隋文帝又以轉輪聖王自居，為弘法人間，效法古印度阿育王廣設舍利塔，立於天下各州。[6] 唐代武則天既為表示其宗教熱誠，也為了鞏固其奪取來的「金輪聖神皇帝」寶座，更努力推展弘法事業。她廣造龐大的佛像，如與高宗共造之龍門石窟奉先寺洞，以及成立大周帝國後在宮內建五級天堂，以容達 500 尺（約 300 公尺）的夾紵大佛像，[7] 帝王弘法能讓全國百姓普霑法雨，並直接感受到統治者教化之功德。由此可見此時佛教文化便是帝王政治、社教文化的重心。故而中國北方至今仍保留許多帝王開鑿大型佛窟造像供民眾禮拜的實例，其藝術成就依舊令人讚仰。

除了造像活動外，帝王也大規模地贊助並組成將梵文經典譯為漢文以建立正統佛藏的譯經事業。最著名的譯經大德鳩摩羅什（約 350–409）系出天竺名門而聞名於龜茲。他入中國幾經災難後，才被後秦姚興（366–416，在位 394–416）以國師之禮迎入長安，展開譯講佛經事業（401–409），將近三千人共同參與。[8] 唐代譯經高僧如玄奘（約 596–664）、實叉難陀（652–710）、義淨（635–713）等曾分別受到太宗、高宗與武則天的隆重禮遇，徵聘全國譯經大德與內廷文學士在兩京的大寺或宮中內道場中進行譯經。高宗時期，曾由靖邁負責，在「大慈恩寺翻經堂中，壁畫古來傳譯緇素」，並「撰成圖紀，題之于壁」，此即《古今譯經圖紀》。[9] 實叉難陀在東都大內大遍空寺譯《華嚴經》時，武則天「親臨法座，煥發序文。自運仙毫，首題名品」。[10] 又令眾高僧編定《大周刊定眾經目錄》，普查歷代譯著三藏，存其正經，去其偽本。[11] 至睿宗與中宗仍維持此禮遇譯經大德與重視佛藏的傳統。如義淨於皇宮大內佛光殿譯《藥師琉璃光本願功德經》（707），菩提流志亦於同地譯《大寶積經》（708），睿宗皆御臨法筵，親手筆受。[12]

但是這樣的傳統到了玄宗時代似乎發生了變化，帝王不再造窟或造大像以供萬人崇仰，也不再積極參與譯經活動。玄宗時期著名的開元三大士，即印度高僧善無畏（Śubhakarasiṃha，637–735）、金剛智（Vajrabodhi，671–741）與不空金剛（Amoghavajra，705–774），介紹許多重要的密教經典入中國。其中最晚的不空自天寶十四載（755）開始零星地譯經，到代宗時才真正全力推動其譯經大事業。善無畏與金剛智在開元年間的譯經為中國建立純密系統的胎藏界與金剛界的教理及儀軌。他們兩位譯經雖然得玄宗的許可，但並未

成立大譯場，助手也只有兩三位。此或因所譯每部的卷數不多，或因顧及其中許多真言不隨便外傳。如善無畏傳中所說：「若未曾入曼荼羅者，不合取讀誦，猶未受具人盜聽戒律也。」[13]高僧一行（683-727）曾向金剛智「學陀羅尼秘印，登前佛壇，受法王寶」。他素為玄宗所信任，向善無畏領教了灌頂法的利益後，正式懇請其再譯《大日經》以廣流通，並成為其譯注的主要助手。[14]總之，這兩位大士的譯經活動並未受到帝室的公開大力贊助與宣揚推動。

　　玄宗的退出營建佛教石窟與譯經事業，當然與其宗教態度有關，然而傳統上所稱玄宗抑佛崇道之說的真相如何呢？

三、玄宗佛教政策

　　從正史上可以找出十四項玄宗整肅佛教的主要敕令，此外，玄宗提倡道教的敕令更令人注目。據《舊唐書》所載，開元二十一年（733），玄宗令士庶家藏《老子》一本，每年貢舉人量減《尚書》、《論語》兩條策，加《老子》策。[15]依照《資治通鑑》與《新唐書》，開元二十五年（737）正月，玄宗於兩京及諸州置玄元皇帝廟一所，並置崇玄學於兩京，令其僧徒習《道德經》及《莊》、《列子》文等，並且每年准依明經例舉送。[16]《舊唐書》謂開元二十九年始立玄元皇帝廟。[17]提倡道家經典與道教的詔令，在年代上容或有早晚說之別，卻毫無疑問因此形成抑佛崇道，並影響及佛教造像衰微的說法。事實上，整肅佛教都在開元初年，其功效如何頗值得懷疑。到了開元末年，宗教政策鬆弛，漫無章則，乃形成佛道並崇，而以道教為尊的局面。為了重新瞭解此問題的真實性，故不厭其煩，將整肅佛教的敕令按其年代前後排列如下：[18]

　　　一、開元二年正月七日　　　　　　「令銓擇僧尼偽濫者還俗」
　　　二、開元二年二月十九日　　　　　　「禁創造寺觀詔」
　　　三、開元二年閏二月三日或十三日　　「令僧尼道士女冠拜父母敕」
　　　四、開元二年七月十三或廿三日　　　「禁百官與僧道往還制」
　　　五、開元二年七月廿七或廿九日　　　「禁坊市鑄佛寫經詔」
　　　六、開元三年十一月十七日　　　　　「斷妖訛等敕」
　　　七、開元九年四月廿六日　　　　　　「禁士女施錢佛寺詔」
　　　八、開元九年六月十一日　　　　　　「分散化度寺無盡藏財物詔」
　　　九、開元十年二月十九日　　　　　　「禁僧道掩匿詔」
　　　十、開元十三年六月三日　　　　　　「諸寺三階院並令除去敕」

十一、開元十五年	「折除或封閉村坊佛堂」
十二、開元十九年四月五日	「誡勵僧尼敕」或稱「禁僧徒斂財詔」
十三、開元十九年七月十三日	「不許私度僧尼及住蘭若敕」
十四、開元二十一年十月	「僧尼拜父母敕」

第一至第六項為玄宗即位不久，開元二至三年間，連續所頒詔令，這顯然是要糾正武周晚年及中宗（705–710 在位）、睿宗（710–712 在位）朝佛教僧團過份膨脹，濫造寺院，侵佔民產的現象。早自武周時代以來已有多位大臣陸續提出警告，謂「天下僧尼濫偽相半，請併寺，著僧常員數，缺則補。」[19] 請朝廷控制寺院及僧團的成長，維持在一定範圍內。寺院建築過於奢華，「今之伽藍，制過宮闕」，「雕畫土木，相誇壯麗」。擁有龐大私產「水碾莊園，數亦不少」，「是十分天下之財，而佛有七八」。[20] 而且皇親貴族捐宅立寺，「造寺不止，枉費財者數百億。度人不休，免租庸者數十萬。是使國家所出加數倍，所入減數倍」。[21] 剃度納錢不入公府，卻入私家，這不但造成國家財政的直接損失，而且「緇衣半道，不本行業，專以重寶附權門」。[22] 更助長韋后及太平公主朋黨的勢力，威脅唐朝皇室。

當皇室與僧團的領導人密切配合時，這些諫言都無法發生作用。但玄宗在誅殺韋氏與太平公主，結束「武韋之禍」後，便下決心起用姚崇（650–721）整頓佛教教團，實行中興革新，以清除前代的亂象，並且改善國家財政。上列敕令的第一、二項用意在整理僧制和控制寺觀數目。被認定偽濫還俗者，或稱二萬餘人。[23] 此外開元七年（719）令諸道士女、僧尼之簿籍，三年一造，分送中央與地方以便管理，[24] 如此才能確實掌握全國的僧籍與道籍。然而，據開元十年至二十六年之間編纂而成的《大唐六典》，便反映出造籍後的數目：

凡天下觀，總一千六百八十七所，一千一百三十七所道士，五百五十所女道士。

凡天下寺，總五千三百五十八所，三千二百四十五所僧，二千一百一十三所尼。[25]

可知佛寺的數字約為道觀的三倍以上，故而從這樣的數字實在很難相信，玄宗積極執行崇道教而至壓抑佛教的政策。換句話說，我們看不出這樣的政策，曾經在全國各地發生具體而明顯的影響。

上述敕令中的第七、八、十項都與取締三階教教團的無盡藏有關，化度寺原稱真寂寺，是三階教的中心，其無盡藏係基於無盡地施捨財產，乃至於生命的苦修滅罪信念而來，而後成為寺院的社會事業與生財之源。三階教興起於末法觀危機意識強烈的北朝末年，自隋至唐初在民間聲勢日漸隆盛，武后時期與帝室建立密切關係。[26] 然而其對現世的極端批判，特立

獨行的弘法方式與雄厚的財力，俱不能見容於其他佛教教團以及統治者。故玄宗廢除三階教時，並未引起佛教界的騷動。然而，三階教的勢力此時僅暫時隱沒，中唐後顯然再度復起。[27]

事實上，這些敕令是否真的完全收效？是值得懷疑的。例如開元二年「令僧尼道士女冠拜父母敕」（第三項），原來是自從唐太宗以來，敕令中一再提到僧尼應拜父母以致敬，或不應受父母禮拜等頗引起爭議的問題。從行政力量來約束僧團的地位，很難具體收效，故開元二十年又再重申此令（第十四項）。[28]這無疑說明了敕令執行的無力。從這年開始，再也找不到約束僧團的敕令，更表示佛教的持續發展，深入民間已非朝廷所能控制。

玄宗也瞭解佛教對當時社會文化的重要意義，故必要時也維修整飾。開元十年正月，玄宗到東都洛陽，五月逢洪水，伊、汝水溢，龍門奉先寺被破壞，遂令整修寺院，並重新莊嚴龍門石窟中由高宗與武后建造之奉先寺洞大盧舍那佛，其經過如〈大盧舍那像龕記〉碑所稱頌；而盧舍那像四周的四十八尊小立佛可能就在此時添造。[29]

更有甚者，玄宗自己也無法徹底實行其節制佛教發展的政策。開元初年整頓政風，提倡儒教，並積極矯正佛教的過度發展。但是到了開元後期，太平日久耽於享受，宗教政策隨著趨於放任。開元十八年（730）崇福寺沙門智昇重新整理歷代所譯佛經，「別真偽，明是非」，撰成《開元釋教錄》二十卷，進呈玄宗，敕附入大藏。[30]同年，玄宗妹金仙公主參預了河北房山的刻經活動，「為奏聖上賜大唐新舊譯經四千餘卷，充幽府范陽縣為石經本」，又奏請賜范陽周圍土地給寺院供養用，並委請雲居寺禪帥「歲歲通轉一切經，上延寶曆，永福慈王，下引懷生，同攀覺樹」。[31]同年，玄宗為慶賀自己的生日，「詔天下寺觀，建天長節祝壽道場」。[32]皇帝與宗教的關係愈趨密切。

開元二十一年，玄宗制令士庶家藏《老子》並且貢舉加《老子》策目，假設為尊重道教的開始，兩年後，他卻既注《老子》，也注《金剛經》，皆頒佈天下。[33]同時，《佛祖統紀》卷四十中，記載著開元二十六年（738）玄宗「敕天下諸郡立龍興、開元二寺」；次年命「天下僧道，遇國忌就龍興寺行道散齋，千秋節祝壽就開元寺」。[34]顯然，玄宗的長生願望不僅寄託於道教，也依附於佛教的法力。而帝室以皇帝之名造功德之事也不斷地出現。例如，開元廿八年（740）於五台山清涼寺，玄宗之女永穆公主，「奉為皇帝恭造淨土諸像，欽鑄銅鐘一。駢以七寶，合之以三金……」。八年後，貴妃兄楊銛「奉為 聖主寫一切經五千四十八卷，般若四教、天台疏論二千卷。……上虎祐於君親，下澤潤於黔庶」。[35]天寶三載（744）敕兩京、天下州郡取官物鑄金銅天尊及佛各一軀，送開元觀、開元寺。[36]此外，下文將討論及玄宗與密教傳法三大師的來往。綜上，可知玄宗朝的宗教政策與其說是刻意打擊、壓制佛教，無寧

說是由前朝的崇佛政策轉向三教合一的聖王之道，所採取有限度的裁抑方針，並且並未落實推行。至於玄宗個人晚年則確實偏好道家神仙不老之術，並以黃老無為之治作為人君的理國與修身形象。[37]

最後，需要補充說明影響及僧團而不見於這些敕令上的官寺設置問題。高宗、武周及中宗時代都曾經在各州設立官寺。其中，高宗及中宗都同時並設佛寺與道觀，而武周則僅設大雲(佛)寺，不設觀，開元年間這些大雲寺也繼續維持。開元二十六年(738)，玄宗任由其宗教政策鬆弛後，才「敕每州各以郭下定形勝觀、寺改以開元為額」，即同時設立開元寺、觀。[38]武周朝的大雲寺明顯地肩負著重要的政宣功能，相對地，玄宗朝的開元寺除了配合千秋節祝壽外，其他特別任務並不清楚。各種文獻記載所見，長安的開元寺蹤跡極為有限，[39]此現象更加說明朝廷對造立佛教寺院或尊像的熱心已遠不如往昔。

總之，從政治局勢上來考量，玄宗與武則天或隋文帝的差別在於，他絕無意自稱佛教的轉輪王，或在天下四處造塔像以揚國威，借弘法達到政宣的目的。雖然如下文將述，玄宗有時仍利用佛教教團的法力以化解國家及個人一時的困難。但絕非像隋文帝初定天下或武則天的篡奪天下，必須借用國家宗教的力量神化其政權。玄宗不取用法王觀的思想，那麼耗費巨大人力與財力建造石窟或寺院以供萬人瞻仰的意義自然消失了。同時，玄宗不再參與譯經活動，佛教教團也不再像前代那樣長期出入宮廷的內道場，與內廷發生密切關係。

四、士人的佛教造像觀

士大夫階級，特別經由科舉產生的新興知識份子，自從武則天時期以來在政壇及文化各層面都扮演了舉足輕重的角色。他們也同樣參與佛教信仰，表達他們對佛教文化的關懷。

前文已述，姚崇(650–721)是配合年輕有為的玄宗皇帝，整肅佛教流弊的主要人物。開元元年他受玄宗提拔為相，立刻上十事諫，其中之一為，「太后造福先寺，中宗造聖善寺，上皇造金仙、玉真觀，皆費鉅百萬，耗蠹生靈；凡寺觀宮殿，臣請止絕建造」。[40]即道佛營造，勞民傷財，請禁止。姚崇並且寫遺令誡示子孫，不但指責中宗、太平公主等人「傾國造寺」，反而誤國破家，並謂「佛者覺也，在乎方寸」，「抄經寫像，破業傾家……可為大惑也」，「亦有緣亡人造像，名為追福，……所造經像，何所施為？」禁止子孫在他死後為其抄經、寫像以追福，濫作功德。[41]可以說，姚崇是開元初年反對佛教造像的士人代表。

事實上，姚崇曾長年住在長安的寺院，不但參與 704 年為武后於七寶臺造像，以取悅武則天，[42]也曾為其亡母追福而在龍門石窟開龕，[43]可說對當時的佛教教團以及造像活動均密切

了解或參與。甚而，在遺令中也表現無法抗拒佛教影響的一面，他叮嚀子孫：

> 若未能全依正道，須順俗情，從初七至中七，任設七僧齋。若隨齋須布施，宜
> 以吾緣身衣物充。……[44]

可見他已預想死後子孫們為隨順世俗人情，必然延請僧人超度、追福，故先期以七僧齋為限。案吉川忠夫的解釋，姚崇遺令主要是從儒家薄葬的思想出發，排斥抄經造像，並與其開元元年十事諫的精神相通，即矯正前代為了寺院大興土木，勞民傷財的弊病。[45] 其次，姚崇遺令中更值得深思的是，引用佛教自家的說法來排斥造像的特點。即如「佛者覺也，在乎方寸。……但平等慈悲，行善不行惡，則佛道備矣。……何必……抄經寫像，破業傾家」。換言之，姚崇在此引用新興禪宗但立心法不立像教的思想，作為停止造像的最強烈理由。當時佛教文化已深入社會各階層，僧團內部及部份士大夫的反省力實在不亞於來自外部的攻擊。

然而，玄宗朝內，即使開元前期親信大臣中也頗不乏崇信佛法並也參與造像活動者。開元十八年（730），玄宗的親近宦官以高力士及楊思勗為首，一百六十人為玄宗在奉先寺洞大盧舍那像龕北壁偏東的山崖上，造「大唐內侍省功德之碑」，「敬造西方無量壽佛一舖，一十九事」。[46] 如本文附表中所見，稍早，開元十二年（724），楊思勗（勳號虢國公）也率領一批宦官共同莊嚴添彩長安大明宮外有名的光宅寺七寶臺造像。[47] 同時他個人還在龍門奉先寺再為其亡母造功德，「鑿石龕，造十□□□□□□□□藏菩薩各一軀」，[48] 文字雖殘，大致可推測所造為十一面觀音像與地藏菩薩像各一軀。

下文四川石窟部分將提到，上柱國許國公蘇頲（670–727）從禮部尚書被外調至益州大都督府長史時，也在廣元千佛崖開石窟，即今所稱蘇頲窟。

朝臣中與佛教淵源深厚的代表人物為張說（665–730）。說為武后朝舉人，預修《三教（儒釋道）珠英》，睿宗時任玄宗東宮太子侍讀，後與姚崇不合，被外調，尋因軍功，於開元九年升任兵部尚書，自此平步青雲，官至開府儀同三司，尚書左丞相、上柱國燕國公，卒贈太師，諡曰文貞，史稱「開元文物彬彬，說力居多」。[49] 久視元年（700）武后召聘禪宗五祖弘忍（601–674）的大弟子，荊州玉泉寺神秀（606–706）入內廷，奉為國師。張說亦事以弟子之禮，自稱「棲志禪門」，為神秀靈塔撰碑。[50]

禪宗祖述印度僧菩提達摩，於湖北黃梅東山樹立法門，弘忍的弟子法如（638–689）、慧安（582–709）等陸續於武周時代前後北上，至兩京之間傳法。[51] 聲明「不立文字，教外別傳」的禪宗，強烈批判以往佛教的弊端，主張創造適合中國文化體質的教法，並且受到當時貴族出身，

積極上進的士大夫所歡迎。神秀以九十五歲高齡入宮時，慧能（638–713）為代表的南宗禪仍未樹立權威，故儼然新興禪宗的代表。《景德傳燈錄》載，張說執弟子禮問法，神秀以偈回答：

> 一切佛法，自心本有。將心外求，捨父逃走。[52]

如此心法，但問本心，不求外在功德，自然不鼓勵大張旗鼓地營造寺塔，或開鑿大型石窟。

端方舊藏一陶製小禪坐佛像，樸素簡單，背面題開元六年（718），「……為……官軍請大法師說經……日造佛像廿尊。佛……子張說香花供口（養）」，[53] 北京圖書館藏有拓片。很可能是張說在北方領軍時，請當地高僧講經，並造簡單的陶模複製小佛像，紀念供養法會。

神秀入寂，岐王範、張說、盧鴻各自為他寫碑誄。中宗再召其同門玄頤入京（708），續傳禪法。玄宗時，朝野仰慕禪法者自洛陽邀請神秀的弟子義福（658–736）至長安說法。開元廿四年義福卒於南龍興寺，歸葬洛陽龍門奉先寺之北岡，「威儀法事，盡令官給，榗（搢）紳縞素者數百人，士庶喪服者有萬計」。玄宗「皇帝降中使特加慰眮，尋策諡號曰大智禪師」，[54] 所受禮遇，比美其師。

文學家如王維（700–761）與禪宗大師頗多來往，曾受南宗神會之託，為宣揚其師慧能之事蹟而寫〈六祖能禪師碑銘〉。他也為撰寫禪宗早期思想與傳承史的重要著作《楞伽師資記》的淨覺（683–750）寫「塔銘」。[55] 如《全唐文》所見，王維也曾受託為別人所造功德，如繡如意輪觀音像、畫西方阿彌陀佛變等寫讚文。可見得造像為亡者追福或為生者積功德仍然普遍被士人接受，但多偏向小規模，或私人、家庭的性質。

經濟史學者認為，中國中古時期寺院經濟自北魏以來，由朝廷、皇室及世族地主階級支配的現象到了唐中葉（肅宗至僖宗，756–888）發生了改變，轉為依存於地方官府和鄉豪地主。[56] 其實此現象恐怕早在開元末年已發生。總之，自開元中期後，朝廷主導全國政治及文化的能力逐漸衰薄，相對地，地方政治勢力（包括節度使）崛起，庶民藉著科舉成為新興士大夫階級，多元的社會文化隱然出現。從佛教教團發展史的觀點而言，自南北朝至唐初，大型譯經團體由譯經而講經、註解等工作，都集中在都城內外，由中央政府資助，領導全國佛教教義的先端。然而，到了開元、天寶年間，除密教正傾全力譯出新經典外，其它教派早已完成主要譯經工作，並進入註疏、講論以推廣的階段。玄宗的宗教政策由早期的節制到晚期的放任，佛教的主導權遂脫離中央走向民間，更加漢化以與社會大眾密切結合。

僧人深入鄉間傳法，強調日常實踐性質的抄經、念佛、念咒、坐禪作為修行方向，不以大

型勞民傷財的造像取勝，並且在各地如山西五台山、廣東羅浮山等地，分別發展出聖山、聖地等叢林信仰中心，在帝王法王觀消失的同時，佛教教團力量分散至地方，特別是逐漸累積財富的南方。再舉禪宗為例，如山崎宏氏的研究所示，興起於廣東的南宗禪到了玄宗後期逐漸凌駕北宗禪（以長安為中心）的聲勢，[57] 也代表了南方新興佛教勢力的蓬勃興起，遠非中央所能控制。

五、自北而南移的石窟造像活動

為了比較清楚地瞭解玄宗朝實際造像的情形，將金石文獻記載以及各地石窟及考古調查報告內所見的造像題記，按紀年順序彙集成表，並附於文末，以供參考。[58] 從佛教石窟的歷史上來檢討，在玄宗時期，石窟的制作除了山西太原天龍山有小規模進展之外，多集中於四川廣元、巴中、通江等地，可以說中原地區的石窟已逐漸呈現衰微的現象，而四川的石窟卻愈來愈見興盛，持續至宋代。

龍門石窟

前言已提龍門石窟在高宗、武后時期達到高峰後，逐漸轉趨衰微，按照曾布川寬等人的意見，大約在中宗景雲元年（710）左右龍門造像已由盛而轉衰，並以極南洞為龍門石窟最成熟的代表。[59] 此說的主要年代定點是北天竺吐火羅（Tokhara）僧寶隆於景雲元年在東山看經寺洞上方山腹上，造一尊高約 0.9 米，寬 0.75 米的釋迦佛及二菩薩立像。由此推知，看經寺洞的年代也在此時期以前完成。自此以降直到開元以後的龍門造像相當有限，確知有紀年者多為小件添加入前期已造好的洞窟內。例如前文所述，高力士等宦官在奉先寺洞為玄宗添造的佛像等。簡言之，若純粹就開窟活動而言，玄宗朝的龍門已無大事可記。

然而，龍門石窟是歷史悠久的佛教聖地，即使開鑿大窟的活動停止了，朝聖的人潮也不會立刻終止。值得注意的是，在中宗、睿宗乃至於玄宗初期，許多來自天竺的高僧都選擇龍門作為晚年修行與歸葬的地方。其中包括許多密教高僧，如翻譯《不空羂索陀羅尼經》的寶思惟（721 年卒）與善無畏以及金剛智等。依照溫玉成的說法，寶思惟所建立的天竺寺就在東山北段。[60] 至於善無畏圓寂之廣化寺遺址則在今龍門鎮西北岡阜上，據云直到 1965 年（文化大革命）前，尚保存不少遺物。[61] 金剛智歿後則於奉先寺西岡起塔，寺的遺址在龍門西山南端，今魏灣村以北。[62] 可見 8 世紀初，龍門雖因為朝廷遷回長安而失去政治上的優勢，卻仍吸引許多包括新興密教在內的高僧們。

更進一步說，龍門石窟在玄宗時期雖然停止大規模的開鑿活動，但是至少在早期仍然與

圖 1 | 龍門擂鼓台南洞 東壁主尊佛 　　　　　　圖 2 | 龍門劉天洞 東壁主尊佛

長安的教團維持相當密切的關係，因此可以觀察出 8 世紀初葉佛教藝術轉變的痕跡。學者近年來對唐代密教美術逐漸感到興趣，而在龍門石窟晚期，位於東山南段一帶出現的早期密教表現，年代在武周末年到開元初年之間，頗引人注目。[63]

　　龍門東山所謂密教石窟即擂鼓台三洞，尤其以南洞東壁（面向入口）主尊佛保存狀況較好。據當地人士傳說，此尊像為別處移來。依風格判斷，時代在武則天晚期，約 700–705 年左右。（圖 1）此佛結跏趺坐於壇上之須彌座，高 2.15 米，頭戴高冠，正面飾摩尼寶珠，蓮花及忍冬流雲紋。左臂垂下輕置於膝前，右手則掌心向上，平置於交疊的雙腿上。身著袒右肩袈裟，左肩下至腹部共五道衣褶。右臂戴有寶珠紋的臂釧，胸飾以寶珠紋為中心，複瓣花紋串聯而成的項圈。佛臉略成長方而肌肉飽滿，五官線條緊勁有力。雙肩自短頸微微隆起連接鼓漲的胸部，腰腹收縮，衣褶簡單，予人嚴肅沈著而有自信的感覺，是所謂「威儀具足」。右腿輕鬆地盤至左腿之上，雙腿的輪廓方長如箱型。須彌座上下各三層，中間束腰部份的正面及後方中央各雕一護法天王，一手撐座一手撐腰，足踏夜叉，南洞周壁也出現與主尊類似而簡化的小坐佛，代表十方佛土一時俱現的境界。

　　雖然南洞主尊或非來自東山擂鼓台，但是北洞內及其北側的劉天洞都刻有形式相同的降

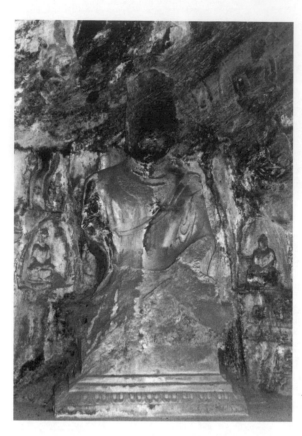

圖 3 ｜ 龍門擂鼓台北洞
東壁主尊佛

魔坐式寶冠主尊佛。這類造像年代中，最北而且最小的劉天洞洞內有 692 年題記，應該是較早的。（圖 2）北洞窟外門口拱形龕楣北側，劉合山救苦觀音像題記為開元六年（718）。[64]故北洞年代應較此為早。在龕門上方也有一小型八臂觀音，屬於密教造像，年代很可能相近。[65]北洞洞內東壁主尊的寶冠坐佛頭已毀殘，偏袒右肩，項圈與臂釧清晰可見。（圖 3）南北兩壁也各有一坐佛，極為殘破，北壁猶可認出其形式與東壁寶冠坐佛大致相同，南壁則僅剩一束腰八角蓮座。東北壁佛的頭光中俱見七尊坐佛。西壁門口兩側浮雕立姿多臂觀音，北側為四臂，南側為八臂（圖 4）。至少其中一尊的頭部可以被復原為十一面觀音。[66]十一面觀音可能在 7 世紀前已出現，但其流行則在武后則天時期，這尊像的年代從風格上來看，也應在武后末到中宗時期。

　　北洞豐富的密教造像在開元之前已完成，這足以說明隨後在開元初年來到中國的善無畏與金剛智，為何會選擇龍門作為終老之鄉。也可以進一步推測，在 7 世紀末 8 世紀初，雜密與純密佛教經典（包括圖像與儀軌等）迅速地傳入中國時，龍門石窟東山擂鼓台曾經是重要的道場。代表雜密系統的陀羅尼經典，如《六門陀羅尼經》與《佛說阿彌陀佛經》等同時出現在中洞，正表示雜密與顯教並存的現象。[67]

　　總之，龍門石窟造像主要都於開元之前完成，但是晚期東山擂鼓台如北洞造像，與開元初期的佛教藝術發展，尤其密教圖像關係密切，不容忽視。

圖 4 ｜ 龍門擂鼓台北洞
西壁門口南側八臂觀音

天龍山石窟

目前所知，中原地區只有山西太原天龍山石窟在開元朝繼續開窟造像。東魏高歡在太原
築晉陽宮，據此與長安的宇文泰相拒。自此太原遂成為東魏、北齊的第二個首都。天龍山石
窟開鑿於此時。唐高祖於太原起兵，滅隋統一天下，故太原為王業發祥地，武后則天亦出身
太原，故大周在此設北都，神龍元年廢，開元十一年再設，居東西都之間。高宗、武后曾到
太原近郊龍山的童子寺與開化寺禮拜大佛，但沒有到天龍山的說法。[68] 事實上，天龍山石窟
在唐初人跡鮮至，直到中宗神龍二年（706）以後才再度開始造窟活動。

位於太原市西南約40公里的天龍山石窟，現存二十四窟中，有十三窟被認為是唐代所開，
餘則為東魏至隋之間。因為這些唐代洞窟都沒有造像題記，斷代缺乏客觀證據，成了困難的
問題。最近，雖然有學者如李裕群，主張天龍山石窟唐代窟的鼎盛期在高宗、武則天時期。
但是按照原在天龍寺（即石窟）後的神龍三年（707）題，〈勿部將軍功德記〉所稱：[69]

> 咨故天龍寺者，兆基有齊，替虖隋季，……因廣增修，世濟其美。夫其峰巒崒礫，
> 丹翠含𩓐，灌木蕭森，濫泉膚沸。或叫而合蟄誼譁者，則參之秀麗也。雖緇徒
> 久曠，禪廡荒而邁種德者，陟降遐險，固無虛月焉。

可知在隋代增修之後，此處石窟已久無僧侶主持，頗覺荒涼。然而景色秀麗仍能吸引遊
客。此為神龍二年（706），武后死後一年的景觀。

文中不但未提及任何唐代造像，並謂有感於此「淨域」之荒涼，地方節度使天兵軍（設於太原）中軍副使勿部珣將軍及其夫人黑齒氏乃發願造「三世佛像并諸賢聖」雕像，就此推動了盛唐的天龍山石窟造像。

其餘學者如 Rhie 及鈴木潔等也從風格演變的觀點，認定天龍山石窟唐代造像的年代為開元至天寶年間。[70] 詳細的比較與論證另撰專文發表，但筆者以為天龍山石窟唐代造像應在神龍二年之後，開元年間。[71] 太原地區因為經常面臨突厥默啜犯邊，武周時期設北都兼都督府（692），再置天兵軍（699）。神龍元年（705）改為并州大都督府。五年後廢掉天兵軍，但是開元五年（717）并州大都督府長史張嘉貞（666–729）奏請置軍以鎮突厥，遂恢復天兵軍，以嘉貞為使。[72] 張嘉貞係《歷代名畫記》作者張彥遠的高祖，武后時期應科舉出身而受重用。開元八年春，嘉貞受擢為中書侍郎，改由前文提到的張說接任檢校并州長史兼天兵軍大使，至十一年間（720–723）經常駐守太原。他曾經勸玄宗在行幸太原時，舉行祀后土禮，紀念國家王業之興起並為三農祈穀。[73] 太原地區的發展與他們有著密切的關係，兩人後來同時為中書令。

整體而言，天龍山因為是軍事重地，在開元五年設天兵軍後，更提高其重要性。另方面，太原自北朝末期以來，已納入太行山一帶華嚴宗、律宗發展的範圍。唐代所造十五窟除了第9窟摩崖造像比較特殊之外，其餘規模都不大，大致為地方官吏如勿部珣將軍者及地方義邑團體所開鑿，與帝室並無直接關係。

敦煌石窟

敦煌莫高窟的造像歷史最悠久，早已被認為是佛教藝術與各類文獻的寶庫。傳統上視敦煌為絲路重鎮，其藝術發展也反映當地的富庶繁榮，但近來的研究逐漸證實唐代的敦煌人口增長緩慢。女多於男，勞動力不足，而且勞動者受地也不足，造成經濟成長緩慢。[74] 據菊池英夫的研究，唐代從河西走廊到西域的主要路線並不通過敦煌，而是從瓜州常樂往西北經伊州、西州的莫賀延磧（第五道），同時自漢代開通經敦煌往西域的四條路線都非常艱險困難，絕非一般商旅或僧人輕易可嘗試者。[75]

武周長壽元年（692）再度佔領中亞，設安西都護府統管四鎮：龜茲（Kucha）、于闐（Khotan）、疏勒（Kashgar）與碎葉（Tokmak）。武周在此四郡都曾設立大雲寺。[76] 開元七年（719）碎葉失守，改移焉耆。自大足元年（701）起五年間，郭元振受任為涼州都督、隴右諸軍州大使，市田涼州、瓜州，開地設城，「牛羊披野，路不拾遺」。[77] 但是敦煌的戶口

圖 5 | 敦煌 130 窟
西壁主尊大佛

卻一直保持停滯狀況。因此，菊池氏進一步指出，敦煌並非貿易中心，而是一個特別以佛教靈場聞名的城市。敦煌莫高窟及安西榆林窟等不但是甘涼一帶重要佛教巡禮勝地，也是當地信徒的重要墓場。[78] 敦煌唐代壁畫以淨土變最盛，恐怕也與此有關。

　　敦煌唐代題記不多，造成斷代上的困難。不過，可以確定在武周朝至中宗時期，各種別具特色的大型經變相，如華麗的第 217 窟所見西方淨土變、法華經變即為典型窟，此外如寶雨經變（321 窟）、佛教史蹟（323 窟）、勞度叉鬥聖變（335 窟）等也都已發展成熟。[79] 玄宗年間的題記或記事目前所知僅有四件。[80] 其中根據敦煌發現文獻「瓜沙大事記」所載，最有名的南大像，即 721 年開創之第 130 窟，題記稱：「辛酉開元九年（721）僧處諺與鄉人白姓馬思忠等發心造南大像彌勒一百□廿尺。」[81] 接著，1965 年在此窟南壁西端發現四十件織物，其中一件紀年開元十三年（725）。[82] 又據第 156 窟「莫高窟記」，亦稱南大像由處諺與馬思忠等建於開元中。[83] 第 130 窟窟內進深 10 米，西壁之南大像高達 26 米，氣象恢弘。（圖 5）武周時期的 695 年，第 96 窟的北大像（33 米）與南大像同為敦煌莫高窟的名勝，而南大像的保存狀況較佳。然而，前引「莫高窟記」稱北大像係由當地禪師靈隱與居士陰祖等所造，亦即如同南大像一樣，其開鑿顯然都與中央政權無直接關係。

　　足以代表玄宗時期敦煌藝術的著名窟如第 45 窟，年代應與第 41 窟（紀年 726 年，五代

圖6 ｜ 敦煌 45 窟
西壁主尊佛

重修）相近，或可能略早。其主壁（西）塑像背景壁畫以同樣題材互相爭輝的作法，（圖6）
已見於更早的第328窟，而後者的年代應在開元之前。若與北朝窟三面皆見塑像的情形相較，
從這兩窟的表現可知，8世紀以降，繪畫的表現凌駕於雕塑之上成為佛教藝術的主流，並且
以流暢的畫筆表現佛教人物個性，有名的第103窟維摩詰變即是一例。

　　然而開元後期敦煌的地位逐漸轉變為邊緣地區，面對自西藏高原而來的吐蕃民族的威脅，
既無絲路通商之利，再加上中央朝廷乏力照顧後，莫高窟地區佛教藝術的發展與中原拉開了
距離。由地方僧團與官吏及豪族續推動，題材及風格上都明顯地趨於保守。

須彌山石窟

　　在寧夏省南部，鄰近甘肅的固原縣西北55公里處，六盤山支脈的須彌山石窟初創於北魏，
「興盛於北周與唐代，現存一百三十二窟」。[84]尚存有造像可供討論者，北魏三窟，北周五窟，
隋代一窟，唐代十三窟，共二十二窟。北地交通不太便利，訪者罕至，故以往甚少記載於金
石錄中，近年才發表全面性調查報告。更且，這石窟並無任何題記或紀年資料可供斷代之依
據。筆者雖於1991年夏前往初步考察，亦深感研究之不易。

　　唐代窟以第105窟（桃花洞）與第5窟（大佛窟）最為有名，按造像風格而言，則似與
武周時期非常相近。第5窟之倚坐大像顯然是承繼敦煌第96窟北大像（695）而來。第105
窟穩重而帶有嚴肅氣息的造像手法則與敦煌第328窟非常近似，基本上仍是武周末至開元初
年的作法。而須彌山石窟造像也到此時期便驟然停止，具體的原因尚有待學者們深入研究。

圖7 廣元千佛崖
蘇頲窟

四川石窟

　　武周時期，陳子昂謂「蜀為西南一都會，國家之寶庫，天下珍貨聚出其中。又人富粟多，順江而下，可以兼濟中國」。[85] 可見四川已具有雄厚的經濟文化條件。近年來學者如丁明夷指出，「盛唐以後，正當北方中原地區石窟如日落中天，漸顯衰頹之際，四川石窟卻以異軍突起之勢，崛現於蜀中各地，歷經中晚唐、五代和兩宋，四百年間昌盛不衰」。[86] 四川石窟分佈面積廣闊，目前仍未全面整理出版，尤其圖版發表非常有限，造成實際研究的困難。根據近年陸續發表的調查報告指出，初盛唐的造像主要分布在川北及川中，特別是位於中原兩京入蜀咽喉的廣元、巴中與安岳石窟。參考本文附表可知，這些石窟造像中頗不乏紀年為開元、天寶之間者。其中又以廣元的年代較早，也有許多在玄宗時期開鑿者。

　　四川北部的廣元位於金牛古道，是長安經漢中入蜀（成都）必經之道，也是兵家必爭之地，北魏晚期以降曾陸續入北魏、西魏與北周的版圖，是四川地區較早即與北方中原文化密切接觸者。石窟主要有兩處，千佛崖與皇澤寺，均為全國重點文物保護單位。[87] 千佛崖在川陝公路上，西臨嘉陵江，以開元三年的大雲洞為中心，窟群分布於南北兩段。千佛崖的唐代窟出現於武周時期，到中宗、睿宗時期已經展現其地獨創的開窟特色。如菩提瑞像窟（710-712）[88] 與牟尼閣窟所見，造像脫離岩壁，在窟中另外透雕出連接窟頂與中心壇的菩提雙樹為背景，主尊佛背光與雙樹之間鏤空並穿插飛天，坐佛兩側眾多眷屬依序上下前後排列成多層次的變化空間。玄宗時期重要窟如先天窟（713）、大雲洞（715）、韋抗窟（715）、千佛窟及蘇頲窟（720）（圖7），較少見大塊鏤空手法，回復較穩重的形式。

就廣元千佛崖石窟的重要例子看來，玄宗朝早期主要窟大多為地方官吏，或被外放的京官在此所開鑿。如先天二年（713）利州錄事參軍班定方所造的先天窟，開元三年（715）甫自太子左庶子遷調為益州大督府長史的韋抗（667–726）所開大雲洞及韋抗窟，[89] 以及開元八年（720）檢校益州大都督府長史、按察節度劍南諸州事、上柱國許國公蘇頲在同處所開蘇頲窟等等。蘇頲在開元八年到十三年之間短暫地停留在四川，隨即返京，知吏部選事。[90] 因此可以說廣元的佛教造像與長安的關係較密切。

雖然如此，廣元不論在內容或形式上都表現出強烈的地方特色，與中原的傳統同中存異。在造像題材上來說，雜密與顯教混雜，尤其脅侍八部眾廣泛出現於各窟坐佛的兩側，使得圖像內容特別多變化，與天龍山的一致性相當不同，也是當地的一大特色。[91] 八部眾又稱天龍八部，是佛教自印度民間異教信仰中吸收來的神祇，具有降魔護法的功能，其中有頭部呈鳥形的迦樓羅（Garuḍa）、呈龍形的龍（Nāga）與多面多臂的阿修羅（Asura）等。類似的題材雖然也見於敦煌壁畫與慶陽北石窟寺，[92] 但是在四川廣元等地浮雕八部眾，造型活潑，色彩鮮豔，地位更為顯著，充分發揮神秘而不可抗拒的想像力。

廣元皇澤寺在市西 1 公里的嘉陵江上游西岸，規模較小，現存窟龕五十個，大窟六個，年代在北朝末期至唐。皇澤寺的出名與武則天有關。第 13 窟前室左側唐碑，「并口西龕佛閣記」（826）提及貞觀二載（628）武氏父母士護及妻曾在此造釋迦佛像。[93] 而皇澤寺命名的由來也就是因為紀念武則天在此出世的說法，自唐代立廟供奉武則天像。其唐代最主要造像石窟——大佛石窟（大佛樓），高浮雕主尊立佛將近五米，兩側二弟子二菩薩，並浮雕八部眾，也開鑿於武周時期。

安岳唐代摩崖佛教造像主要分佈在兩處，即位於離縣城 25 公里，八廟鄉臥佛村之臥佛院，以及縣城西五里之大雲山（唐稱棲崖山），通稱千佛寨。臥佛院刻經與造像並重，而且以北崖的 4 號窟涅槃變為全體最重要的主題造像。[94] 面南左側而臥的巨佛身長 23 米，一護法金剛站在其腳下，膝前另有一坐者背對觀眾。（彩圖 4）臥佛前半身上方巖壁上刻有二十一尊的大型佛說法圖，表示釋迦牟尼佛說涅槃大教義，也就是方便示現涅槃說法之意，其眷屬包括九弟子、二菩薩與天龍八部。從造像風格來判斷確實應該是 8 世紀上半葉，但是與此類似的二佛並現說涅槃的圖像結構則未見前例。[95]

安岳臥佛院最早題記是開元十一年（723）楊義所刻千佛小像，在第 50 號龕。在此涅槃窟對面的刻經配合刻有二十二種經文（含目錄），多用古譯本，少用唐譯本，[96] 而各種刻經中又以《大般涅槃經》所佔篇幅最長。刻經窟中題款較多，年代都在開元十五至廿三年

（727–735）之間，並已經出現「臥佛院」的字眼，故 第 4 號窟涅槃變的年代大致可以定在此時。題記中的人名多為當地僧人或遂州長江縣人，沒有任何重要官銜出現。

　　千佛寨即唐代棲崖寺所在，現有大小龕窟一百〇五個，分佈於南北兩崖，其年代從開元到南宋慶元年間（1195–1200）。最早的題記出現在第 54 號摩崖碑，即「唐棲崖禪師受戒序」，[97] 目前仍可識出「普州刺史韋忠撰，開元十年建」。其餘文字多已不可識。值得注意的是第 38 號三世佛龕與三觀音龕，其開元廿年（732）題記說明造像主為武人出身的「前安岳縣錄事、騎都尉勛官五品黎令賓」所造，而由（棲崖寺）上座玄應書。此玄應也參與了臥佛院的刻經活動以及圓覺洞的摩崖道教造像，年代都在開元廿年、廿一年左右。玄應可能是當地造像活動的重要推動人，並且以書法聞名，故而留下許多撰碑的名跡。總之，唐代，尤其開元時期的安岳可能是一個重要的佛教弘法中心，棲崖寺的禪師們活躍地參與、領導當地的造像、刻經等功德。

　　位於四川東北部的巴中，在米倉古棧道上，石窟以南龕、西龕與清江鄉水寧寺三處較重要，可惜執筆之際巴中的調查報告仍不甚完整。[98] 南龕在城南的南龕山（又稱化城山，成山），現存佛龕約一百三十個，主要在佛爺灣，肅宗時曾敕額光福寺（760）。[99] 已知玄宗朝題記有三處，其中紀年最晚（751）的第 89 號窟實為一淺浮雕尊勝陀羅尼經幢。[100] 盛唐時期造像特別多阿彌陀佛相關題材，布局緊密華麗，如第 105 窟西方淨土變，阿彌陀佛與五十菩薩像則見於第 116 窟、[101] 第 62 窟、[102] 第 78 窟 [103] 等等。此外，第 25 窟的比丘形地藏菩薩也頗具特色。[104] 西龕在城西的風谷山，共有三十個小龕，惜大多風化。第 10 龕題記稱開元三年（715）郭口亮〔昆〕季為亡考所造彌勒佛等七尊像加八部眾，惜未見發表照片。

　　清江鄉水寧寺摩崖造像主要在始寧山西麓，唐代窟約有十一窟。窟形制多為內外重龕窟，造像繁密交錯重疊。[105] 這些唐窟僅見兩處墨書紀年，都在第 9 窟，分別為咸通十二年（871）與北宋至道三年（997），應該是後代所加。一般認為這十一窟大體上是盛唐玄宗時所刻，[106] 筆者暫時認為有可能略晚到肅宗以後，亦即 8 世紀下半葉，詳細的考定尚待日後進一步調查。

　　此外，在巴中東部的通江縣千佛崖有造像五十四窟，據稱頗見開元題記，因圖版極其罕見，只能暫時存而不論。[107]

　　四川盆地的石窟分佈極廣，全省共有五十個以上的縣保存有摩崖造像，龕窟達十個以上的分佈點約四百個，年代包括從北朝、唐、五代至宋朝，其中唐代和唐代以前鑿造的多達二百四十餘處，無法在此詳述。[108] 依山開鑿的摩崖造像，往往位於交通不便的山區，筆者足跡所至，亦僅及於廣元、巴中與大足，瞭解有限。不過，四川各地文物工作者正陸續發表其

調查報告，相信不久的將來必能夠深入且全面性地理解四川石窟發展實況。如何進一步以四川地區豐富的石窟造像為題材，分析在唐宋之間以四川為代表的南方石窟取代北方後，佛教藝術在各方面的變化與發展將是今後學者努力的目標。

從以上各地石窟造像的檢視，可以歸納出造像風氣由黃河流域往西南移動，隨著唐朝中央與地方政權的消長，四川盆地以其豐實的財力與強烈的宗教信仰（包括道教等民間信仰在內），迅速地創造出富有地域性色彩的佛教藝術名跡。可見玄宗以降，雖然帝室不再是主要的造像主，但是地方官吏、富豪或義邑團體也能取而代之，發展出滿足其日常精神信仰所需之文化藝術。

六、盛唐長安、洛陽佛教藝術風格

在大致瞭解全國各地石窟造像的演變之後，必須再回首檢討中央兩京地區的發展。唐代長安與洛陽寺院林立，收藏許多著名的佛教名蹟，當代的名畫家、書家乃至於雕塑家都曾在寺院大展身手。附錄二〈長安、洛陽寺觀資料表〉將幾種常見的文獻中有關寺觀的資料，列出其創寺、重修的年代、施主、相關僧人以及感應、名跡等，以供參考。將經過整理後的資料，依其已知創立年代分成六個階段，作成略表比較，此六階段為：一、618年以前，主要是隋代，也包括了少數西魏及北周的例子，二、唐高祖、太宗時期（618–649），三、高宗時期（649–683），四、武后掌權到中宗、睿宗時期（684–712），五、玄宗期（713–755），最後為肅宗之後。

非常有趣的是，根據這些資料，長安的寺院約70%早已創立於隋代。[109] 其中佔少數的官寺規模宏偉，繼續為唐代的重要弘法中心，但也有許多寺院創立後不久即廢，或改為宅邸，或情況不明，而且除了皇族之外，一般官僚階級甚至於富商立寺的例子也很多，大致可以看出隋代對寺院的興建（設置）採取放任態度。玄宗時期最少，僅見兩所。除了創寺以外，更改寺制（名稱），重建殘破的寺院或者增建也非常重要。這類例子在武后至睿宗期共十九所，而玄宗朝僅六所，也可以看出盛衰的對比。長安的道觀則以玄宗期所造最多（十二所），其次為武后至睿宗期（九所），其實主要是在中宗、睿宗時代多位公主紛紛施宅為觀。[110] 相對於長安，洛陽的資料便顯得較為薄弱不足，目前僅知三十所寺院，其中約有半數創立於第四期，主要修建工作也出現於同期。道觀資料更少，但已知也以第四期為多。[111]

此資料的主要出處之一，《唐兩京城坊考》中所記載的許多隋代創立的長安寺院，到唐代繼續使用或增修，但也有部份到唐代已經逐漸荒廢，沒有後續的紀錄，所以依這類文獻估

計難免有誤，只能作為參考之一罷了。值得注意的是各種文獻中經常提到寺院內名畫家的壁畫，而很少提到著名的雕塑家。總之，就佛教造像藝術而言，以雕像（包括塑像）主導佛窟或佛殿的局面到開元後期已發生變化，都市內寺院壁面所見，線性平面繪畫的持續發展，不論在世俗生活或宗教表現上都比立體造型更為活潑多變。

都城內的造像與吳道子

玄宗朝佛教造像活動究竟如何呢？不妨回到唐代的都城——長安與洛陽來看寺院內的情況。玄宗朝廷在長安，但以佛教氣氛來說，恐怕洛陽與長安在伯仲之間。這是因為洛陽除了都城內的寺院之外，還有郊區的龍門石窟乃至於白馬寺、少林寺、天竺寺等歷史悠久的佛教聖地。經過武周朝的經營，洛陽（當時稱為神都）結合佛教與帝王政教，繼續北朝以來的傳統。玄宗在開元年間也曾經五幸洛陽，最長達二年十月，最短也有十一個月，[112] 可見洛陽作為陪都仍有其不可取代的重要性。開元年間，高僧乃至於寺院壁畫的製作人在兩京之間的互動，也是頗為有趣的現象。從洛陽移居長安最著名的畫家便是吳道子（約 674–750）。張彥遠的《歷代名畫記》（847 年序）與段成式的《寺塔記》（843 年稿成，853 年序）都記載了長安城內（前者還包括洛陽）豐富的寺觀造像，其中最具特色的為活躍於開元、天寶年間，吳道子的作品。[113] 他創作力極為旺盛，被稱為「天縱其能，獨步當世」。朱景玄（約 806–846）《唐朝名畫錄》引用《兩京耆舊傳》述及吳道子在長安所作壁畫：

> 寺觀之中，圖畫墻壁，凡三百餘間。變相人物，奇蹤異狀，無有同者。上都唐興寺[114] 御注《金剛經》院，妙跡為多，兼自題經文。慈恩寺前文殊、普賢，西面廊下降魔、盤龍等壁，及景公寺地獄壁，帝釋、梵王、龍神等。永壽寺中三門兩神，及諸道觀寺院，不可勝紀，皆妙絕一時。[115]

至於他的畫才：

> 凡畫人物、佛像、神鬼、禽獸、山水、台殿、草木，皆冠絕千世，國朝第一。

像吳道子這樣天資縱橫，不為任何題材所限制，動筆即能驚天地泣鬼神，滿壁風動的畫家才符合我們印象中的盛唐氣魄。他一生能留下三百多件壁畫，即使有助手幫忙上色，仍然稱得上多產的畫家。況且，如前文，玄宗於開元二年下令「禁創造寺觀詔」（第二項），若非此詔執行不力，便表示在開元朝盛行聘請名畫家重新莊嚴寺廟的風氣，如張彥遠及段成式所記載，規模較大的寺院往往請多位名畫家、書家，各就其專長一展身手。這些不同時代、不

同手法的名人書跡畫作，往往成為吸引香客遊人的鎮寺之寶，由此也可以想像盛唐寺院與藝術的密切關係。

以隋朝開皇三年（583）所創，趙景公寺為例，寺內有名的壁畫都是初盛唐作品：

南中三門裏東壁上，吳道玄白畫地獄變。筆力怒，變化陰怪。睹之不覺毛戟，
吳畫中得意處。

三階院西廊下，范長壽畫西方變及十六對事，寶池尤妙絕，諦視之，覺水入浮壁。

院門上白畫樹石，頗似閻立德，予攜立德行天祠粉本驗之，無異。西中三門裏
門南，吳生畫龍，及刷天王鬚，筆蹟如鐵。有執爐天女，窺眸欲語。

華嚴院中，鉐（石）盧舍立像，高六尺，古樣巧。[116]……

范長壽[117]及閻立德[118]都是初唐名畫家，更足以顯示唐代寺院藝術的一脈相傳，初唐所追求的寫實逼真效果，到了吳道子手中不但繼續發揮得淋漓盡致，而且筆墨變化自如，將畫家放逸不拘的個性也溶入畫面。

吳道子與玄宗幾乎是同年紀、同時代成長的人物。按照張彥遠與朱景玄的記載，吳道子少孤貧，浪跡東都洛陽，卻因為知遇於玄宗，召入內廷供奉，才有機會「與裴旻將軍、張旭長史相遇，各陳其能」。[119]裴氏長於劍法，張氏長於草書，三位藝壇的頂尖人物，互相切磋技藝，傳為佳話。如朱景玄所記，在洛陽天宮寺：

（裴）旻因墨縗為道子舞劍。舞畢，（道子）奮筆俄頃而成，有若神助，尤為
冠絕。道子亦親為設色，其畫在寺之西廡。又張旭長史亦書一壁。都邑士庶皆云：
「一日之中，獲睹三絕。」

被朱景玄形容為「國朝第一」，「神品上」的吳道子主要創作活動除了在宮廷應召作畫外，便在都城寺院裏塗壁。寺院壁畫所吸引的觀眾必然遠超過前者，是建立其世俗風評的主要來源。朱景玄往往引用他年輕時代，為應舉借宿寺院時，從長者聽來親眼目睹吳道子作畫的經驗：

吳生畫興善寺中門內神圓光時，長安市肆老幼士竟至，如堵。其圓光立筆揮掃，
勢若風旋，人皆謂之神助。

又嘗聞景雲寺老僧傳說：

吳生畫此寺地獄變相時，京都（長安）屠沽漁罟之輩，見之而懼罪改業者，往
往有之，率皆修善。

吳道子作畫動作，磊落瀟灑，「風落電轉」宛如「神助」；完成後的作品也能發揮不可思議的「神力」，感動天地。這樣的「神」品究竟是怎樣的特質？朱景玄所述吳道子畫跡中，還有一件最具有神秘的感通能力，即：

　　又畫內殿五龍，其鱗甲飛動，每天欲雨，即生煙霧。

　　行文至此突然又加了一句：「吳生常持《金剛經》，自識本身。」《金剛經》即《金剛般若波羅蜜多經》，係玄宗朝的官方佛經。由玄宗御筆註解，開元二十三年（735）頒布於天下。據房山石經所保存，天寶四載（745）所刻錄〈御注金剛般若波羅蜜經注序〉謂：

　　開元二十三乙亥之歲六月三日，都釋門威儀僧思有表，請至九月十三日經出，
　　合城具法儀於通洛門奉迎，其日表賀，便頒示天下，寫本入藏，宣付史官，其
　　月十八日於敬愛寺設齋慶讚，兼請中使、王公、宰相、百□□□……[120]

以下並敘抄寫及校對此注本之慎重過程，在此省略。簡言之，《金剛經》在當時可稱是玄宗推薦給百姓的必讀佛經範本。不論是否直接受到玄宗的影響，吳道子來自當時佛教聖地洛陽，而且常在寺院作畫，必然對佛教教義認識頗深，故常誦持《金剛經》，並能「自識本身」。此四字的語意不能確定，或指他對自身空性「無人相，無我相」的延伸。

　　吳道子實際畫風如何，因為缺乏可靠的存世作品，而且聲名過高，摹倣附會者如滾雪球般，年代久遠已成了不容切實掌握的問題。[121] 但是從張、朱、段等人的描述中仍可窺知其特質之一二：其一，他隨賀知章、張旭學書法，雖然沒有學成張旭的狂草新風格，據張彥遠的說法，吳書似薛稷（649–713），即武周時代流行的工整勁麗風，卻也頗值得觀賞。是故，他在長安唐興寺的御注金剛經院除了畫金剛經變之外，還自題經文。此外，張、朱等人讚揚其畫跡時，往往強調其筆力勁怒，變化自如，此皆與其書法涵養密切相關。依線條取得造型效果，雖然是自古以來繪畫的傳統，但此時筆法本身的變化性已化為一股強勁的生命力，融合畫家的精神與對物體的觀照，渾然如一。其二，吳道子的創作過程頗具表演的戲劇性，或甚至於不可思議性。前文所引，吳道子創作的場合往往在兩京寺觀，本身已具有公眾演出的環境。吳道子在創作過程中所表現出來，難得一見的壯氣，宛若神助，令觀者俱受感動。更何況吳道子在內殿畫龍，能感知天候，欲雨即生煙霧。這樣的傳說能被時人所接受應當與玄宗朝常見的祈雨密法有關。

　　故而，要徹底瞭解唐玄宗朝的宗教藝術核心──寺廟藝術，勢必得深入探討當時的密教藝術。本文但僅從開元三大士的相關資料中暫作皮相的觀察歸納，以為初步的嘗試。

七、密教的傳法藝術

被稱為開元三大士的印度高僧善無畏、金剛智與不空金剛將密教的大日經系與金剛頂系經典大量地傳譯至中國，使長安、洛陽成為當時密教信仰的中心。[122] 這些密教祖師包括一行禪師（681–725），不但弘揚新自印度傳來即身成佛的密法之外，也都兼善藝事，尤其他們的法力高強，呼風喚雨之外也能除災去病，甚至於降神兵滅寇患，不論國家大難或個人小疾，現世一切困難立時可去，故而往往成為帝王臨時的「神助」。

以金剛智為例，他初次與玄宗接觸，便以神秘的祈雨法會贏得朝野的信服。開元七年（719）他經海路抵廣東，玄宗敕迎至慈恩寺，不久遷至薦福寺。後來玄宗又命他隨駕洛陽。

> 其年自正月不雨，迫于五月，嶽瀆靈祠，禱之無應。乃詔（金剛）智結壇祈請。於是用不空鈎、依菩薩法；在所住處起壇，深四肘，躬繪七俱胝菩薩像，立期以開光，明日定隨雨焉，帝使一行禪師謹密候之。至第七日，炎氣燼燼，天無浮翳。午後，方開眉眼，即時西北風生，飛瓦拔樹，崩雲泄雨，遠近驚駭。而結壇之地，穿穴其屋，洪注道場。質明，京城士庶皆云：「智獲一龍，穿尾飛去。」求觀其處，日千萬人，斯乃壇法神驗也。[123]

在連續五個月乾旱而且四處禱告，求助無門時，金剛智即時出現，應御召結壇祈雨。祈雨的準備過程完全由金剛智決定，包括所需的法器及儀軌，金剛智自己結壇，動手親繪七俱胝菩薩像。[124] 期許在第七天，開光（眉眼）後，必定下雨。而果然一旦開光，風起雲湧，天崩地裂。就在結壇之地，有龍穿穴其屋，飛天而去，大雨洪注。這樣的法事在執行時，多少保留其神秘性，所以玄宗還派了他最信任的一行禪師暗中觀察。事後，每日有千萬人以上到此地求見「神蹟」。

金剛智在長安與洛陽之間譯出二十五部，三十一卷金剛頂系經典儀軌，建立金剛界大曼荼羅，為僧俗灌頂。最後金剛智贏得朝廷的深信，曾受詔為帝之第二十五公主授臨終戒，並親勸武貴妃、河東郡主造像供養以求延命，與皇室關係密切。[125]

善無畏於開元四年抵長安，受玄宗召入「內道場，尊為教主，自寧、薛王以降皆跪席捧器」，以禮侍候善無畏。[126] 他也擅長各種技藝，除了祈雨法事，還能製作圖像，或鑄鐘，或結壇等以配合求法所需。善無畏年輕時遇有危急便能默誦真言，祈求七俱胝菩薩尊像「全現身相」，殲滅群盜。[127]《宋高僧傳》稱他出身王子，「風儀爽俊，聰叡超群，解究五乘，道該三學，總持禪觀，妙達其源。藝術伎能，悉聞精練」。[128] 在這樣簡短的介紹中，除了讚美

他的儀表才智，博解佛法五乘三學，[129] 兼能陀羅尼密法及禪觀定慧，而且強調通達各種藝術伎能。所謂的藝術伎能當然包括結壇建幢，變法祈雨時，並能親自冶銅鑄鐘，令觀者嘆服，

> 畏嘗於本院鑄銅為塔，手成模範，妙出人天。寺眾以銷冶至廣，庭除深隘，慮
> 風至火盛，災延寶坊。畏笑曰：「無苦，自當知也。」鼓鑄之日，果大雪蔽空，
> 靈塔出鑪，瑞花飄席，眾皆稱歎焉。[130]

在這一小則故事裏，善無畏不但能動手作範鑄銅塔，形制巧妙，意出天人，同時在製作過程中以不可思議的法力呼風喚雨，最後功德圓滿，贏得眾人稱許。然而，前述金剛智的祈雨與善無畏的鑄銅鐘都可以視為公開創作行為，不僅觀眾，連天地都大受感動。此經驗與吳道子創作時「風落電轉」，「宛如神助」，長安市肆攜老扶幼地爭睹，讚嘆之餘，更因此懼罪改業的感應，十分相似，也可以說當時人對這類的神蹟有著特別的愛好，誠信則靈。

三大士之中，不空最年幼，主要活動時間歷玄宗、肅宗而代宗。他幼年即隨叔父到中國，而後拜金剛智為師，這時他也不過才十五歲，不空盡得其師金剛智的真傳後，又前往南海師子國（錫蘭）等地（731-746），「廣求密藏及諸經論五百餘部，本三昧耶。諸尊密印、儀形、色像、壇法、標幟、文義、性相，無不盡源」。密教的兩大系統，金剛界曼荼羅法與胎藏界曼荼羅法，逐由不空綜合大成，建立所謂中國風的密教。[131] 不空與朝廷關係不僅限於長安、洛陽的帝室及其周遭的高官貴族、宦官，他還曾應河隴節度使哥舒翰所請，赴武威，為節度使及賓從士庶數千人灌頂，授金剛界大曼荼羅，故謂不空與當時的軍閥也建立密切關係。據《宋高僧傳》及《佛祖統紀》，不空不但應召祈雨，而且入內廷，為帝誦咒消除兵厄，立壇為玄宗灌頂。此帝師的任務且維持至肅宗、代宗朝，地位之崇高，史所罕見。[132]

帝室崇信佛教的傳統，累見於北朝與隋唐之際。但玄宗並非特別崇信佛教者，而密教的三位祖師都能與帝室密切來往，的確說明了當時密教的特殊地位。然而居間引介的義學僧一行對於宣揚密教的貢獻也非常值得注意。一行曾於金剛智處學陀羅尼秘印，受灌頂，並與善無畏共譯《毘盧遮那佛神變加持經》，此即《大日經》，擔任筆受，又請善無畏詳加講解，將筆記整理成七卷《義疏》，以闡明密教的要旨。一行智慧過人，出家前研究道術、易、布算、天文曆學，出家後兼修禪、律、般若、華嚴、天台與密教，是唐代屈指可數的學問僧。[133] 參考印度曆法造大衍曆，以修正漢曆之失誤，也能應玄宗之命求雨。玄宗仰慕其才智而召見他，果然嘆為聖人。經常就國家安危個人災福請教於他，莫不瞭若指掌，言多補益。一行不幸早逝，玄宗親撰塔銘，讚美他「自天聰明，經佛授記。彼上人者，兼善藝事，文揭日月，術窮

天地。」[134] 可見得一行在天文曆學方面的科技知識不但被稱揚（兼善藝事），也被披上一層神秘的色彩，與天地造化同工。

　　肅宗以後，不空屢造灌頂道場為國祈福，為國轉經、誦咒，並且以山西五台山為中心，普建文殊師利護國菩薩堂，遍及京城及天下僧尼寺院，長年為國運祈福。如此，不空以灌頂和咒法建立軍國佛教的威信，同時也反映出盛唐文化燦爛時期所發展的密教，正是配合現世修法，消除當下的災難，實現安樂菩提的大智慧。故密教大師對於在山林鄉野造石窟以觀想，或刻經護法以待後世彌勒下生並沒有太大的興趣。他們寧可選擇在大都會舉行灌頂道場，一時之間，有數千或上萬人可得度；或為皇室、百官特別傳授秘密法，成為他們親密的上師。

　　密教求法儀軌的體系特別豐富，每次立壇都由主持的上師，因時制宜決定應使用的尊像、法器及陀羅尼。故而密教的圖像藝術包括尊像及曼陀羅、壇城的結構都特別周延完備，很可惜這些圖像藝術在中國幾乎已完全失傳。1959 年西安市東北 500 米處出土的十尊貼金畫彩石雕像，[135] 除兩件青石材外，餘八尊皆為白色大理石。水野敬三郎與松原三郎共指認出其中三尊為寶生菩薩、馬頭觀音與不動明王，俱為密教圖像。[136] 這些均係立體圓雕，而且裝飾（包括台座）頗為複雜，其中部分貼金箔及多種色彩猶然保存。依據松原氏說法，這些石像為 8 世紀長安白大理石造像的最後代表作，時代在密教大師不空活動的最晚期，約 760–770。這一批石刻的年代及圖像都值得另外撰寫長文討論，如何再從圖象全體及風格上考慮這批石像的年代及意義，是今後所有佛教藝術史學者努力的目標。

　　密教的心法另具有不公開於眾人之間流傳的特色，據三崎良周的研究，[137] 《佛頂尊勝陀羅尼經》在善無畏與不空所譯儀軌中，[138] 發展出更深一層的圖像密修法，例如不空所謂之儀軌，一開始便說：

　　夫念誦陀羅尼法，先於三昧耶曼荼羅，見聖眾得灌頂知本尊。從師受得三昧耶，
　　即於山間閑處或於淨室，畫本尊尊勝陀羅尼像，安於東壁上，持誦者以面對之。[139]

　　所謂三昧耶曼荼羅為依諸尊本誓中所提到的刀劍、輪寶、蓮華、密印等莊嚴法器所組成的國土、器世界，即三昧耶身。先認知本尊，從上師（高僧）受得三昧耶，再將陀羅尼本尊像畫出來，作為持咒觀想對象。如此修行便符合身、口、意三密法，亦將陀羅尼從文字、聲音再轉為形象，乃至立體的宇宙世界。

　　類似這樣的圖像密法，恐怕僅留傳於長安寺院的僧團內部，沒有大量流傳士庶或鄉野之間。如今，只能依靠從日本來的留學僧，例如空海從不空的弟子惠果處，[140] 所傳得並帶回日

本的各種密教美術，如兩界曼荼羅圖與種種別尊圖像、法器等來揣摩一二。日本學者如佐和隆研，曾經從日本佛教藝術史的角度研究這些盛唐密教文物，尤其是白描圖像的研究成果，甚為可觀，頗多值得借鏡之處。[141]

裝飾性的宮廷藝術

前文已述，宮廷內如宦官高力士、楊思勗，以及金仙公主等等都是崇佛，重視造像等功德的人。故而宮廷內所流行的藝術風格，除了別具創意的吳道子之外，早自高宗、武后時期即流傳下來的細膩裝飾性風格也應該留意。史籍所載，8世紀盛唐藝術除了吳道子下筆如神助的一派風格外，還有與之抗衡的李思訓（695-718）與李昭道父子所創之金碧山水傳統。李思訓出身唐朝宗室，為李林甫之伯父，與吳道子放浪不拘的行徑截然不同。張彥遠對他的評價也頗高：

其畫山水樹石，筆格道勁，湍瀨潺湲，雲霞縹緲，時睹神仙之事，窅然巖嶺之幽。[142]

朱景玄則將他列為「神品下」：

思訓格品高奇，山水絕妙，鳥獸、草木，皆窮其態。[143]

在《太平廣記》中，則以畫嘉陵江三百里山水的題材，比較吳道子「一日而畢」，李思訓則費「數月之功」，結果皆稱極妙。[144] 由此推知，李思訓以細緻委婉的畫風見長，筆法也可能比較工整繁複，這也是後人以金碧山水稱其作風的原因。至少，我們可以相信，李思訓的作風與吳道子所擅長的白描畫，著重筆墨化快速運轉的趣味是不同的。

唐代貴族偏好富麗的色彩以及雕琢的工藝技巧，玄宗朝末期，朝野奢靡浮華的情形自然影響及寺院。宦官高力士曾以無盡的財力興建寺院、道觀。其傳中稱：

於來廷坊建佛祠，興寧坊立道士祠，珍樓寶屋，國貲所不逮。鐘成，力士宴公卿，一扣鐘，納禮錢十萬，有佞悅者至二十扣，其少亦不減十。[145]

此外，前文所述西安出土白大理石密教造像，上面或貼金或泥金，也表現出玄宗朝末期佛教藝術裝飾性的重要特色。這十件造像的出土地點，據考古家的推判，即長安城內常樂坊的大安國寺。大安國寺為玄宗父親睿宗在藩舊宅，景雲元年立為寺，以本封安國為名。而寺內以吳道子、楊廷光、尉遲乙僧所畫各種佛畫而聞名。其佛殿還是在開元初年，玄宗拆其寢室木料，施之建成。可知此寺與帝室關係極為密切。故其造像精緻貼金似乎也不是意外之事。[146] 此外，段成式記載常樂坊趙景公寺時，稱：

寺有小銀像六百餘軀，金佛一軀，長數尺。大銀像高六尺餘，古樣精巧。又有
嵌七寶字多《心經》小屏風，盛以寶函，上有雜色珠及白珠，駢瞀亂目。祿山亂，
宮人藏於此寺。屏風十五牒，三十行。經後云：「發心主司馬恆存，願成主上
柱國索伏寶息，上柱國真德，為法界眾生造黃金牒經。」[147]

　　這批為數驚人的金、銀佛教造像無疑都是開元、天寶遺物。又黃金十五牒（疊）屏風，
上面用七種寶石，包括雜色珠及白珠鑲嵌成《心經》的文字，可謂挖空心思，巧奪天工。類
似的唐代美術工藝品，只能見於日本東大寺正倉院所保存聖武天皇的寶物（756 年入庫）中，
例如「螺鈿背圓鏡」等的美術工藝品。[148]

陀羅尼經幢的民間性

　　前文已述，從現存實例看來，佛教造像到了玄宗朝後便明顯地減少。上節借用趙景公寺資
料，也可以推知貴重材料造像或絹帛佛像絕大多數已銷毀於唐中晚期的戰亂中，況且史籍所載
也只是一鱗半爪，實難重建全貌。不過，就著錄上而言，清朝金石家王昶也說，「按造像立碑
始於北魏，迄於唐之中葉」。[149] 此處所指便是自玄宗朝碑像漸趨衰微的現象。有趣的是，葉昌
熾又特別指出，唐朝自玄宗朝起，民間普遍造經幢的風氣逐漸取代造塔及碑像。確實，不論從
附表的金石著錄或目前在中國寺院古蹟遺址所見，流傳最廣的密教圖像為經幢。葉昌熾說：

經幢，陝人通稱為石柱。俗亦曰八楞碑，以其八面有楞也。幢頂每面，或有造象，
故又呼為八佛頭。（略）唐人文字，多曰寶幢，亦曰花幢。（略）高者至踰尋丈，
非架木不能拓，小者不過徑尺。（略）其上有蓋以覆之，其下為座。[150]

　　此八面石柱經幢，每一面刻字。最常見的刻文為《佛頂尊勝陀羅尼經》，[151] 早自唐高宗
時由婆羅門僧佛陀波利傳入中國，679 年由梵文譯出，屬雜密，或曰早期密教重要經典。[152]
至唐代又陸續有多種譯本與註釋本，由密教大師如善無畏、不空各自譯出。此陀羅尼經咒的
緣起係因天界的善住天子得知自己即將命終，並受畜生身，入地獄等劫難，因此向帝釋（天
帝）求救，後者再向佛請示，即得此陀羅尼（咒語）。只要須臾憶念、讀誦此陀羅尼，便能
消除前世一切惡障，得增壽、身口意淨，速入菩薩門。又云：

若人能書寫此陀羅尼安高幢上，或安高山，或安樓上，乃至安置窣堵波中，（略）
（眾生）或見（經文），或與相近，其影映身。或風吹陀羅尼上幢等上塵，落
在身上，（略）彼諸眾生所有罪業，（略）皆悉不受，亦不為罪垢染污行，（略）

此等眾生，為一切諸佛之所授記，皆得不退轉於阿耨多羅三藐三菩提。[153]

持誦此咒不但能滅除已造諸罪惡，現世速得長壽安樂等利益，還能破地獄，解救墮入地獄之先人。臨終往生極樂世界，並且迴向功德於眾生。經幢不但出現於寺院、村社供人禮拜，也出現在墓旁，兼具供養佛法與保護亡者的功用，故能取代碑塔像。經幢的法力無窮，而且方便製作，大小雖有不同，但形制簡單規整，推想這也是大量出現的原因。

目前尊勝陀羅尼石經幢還大量地保存於中國，各地文物調查報告中也常讀到，[154] 唐印本陀羅尼經咒也出土出於四川，但是詳細情形仍待研究。[155] 而在歷代金石著錄中，唐代經幢的數目也相當可觀，又如北京圖書館拓片收藏中包括玄宗朝紀年經幢十五件，不可謂不豐富。[156] 是故，經幢資料可供研究玄宗朝佛教藝術的入門資料。但是無可否認地，精簡樸素的經幢融合經文、咒語、造像及塔等各種形式於一體，並不以壯觀的藝術表現取勝。

八、餘論

本篇論文最初的出發點是企圖瞭解玄宗朝法王觀式微，帝室不再參與開鑿佛教石窟以後，對佛教藝術發生何種影響。實際研究過程中，針對這個問題，發現影響佛教石窟藝術發展的因素，還有教團內部因素，如禪宗、密教（密教）的興起。其中禪宗與新興士大夫階級來往密切，影響盛唐以降文化藝術的發展，頗值得更深入探討。[157] 密教儀軌複雜，且頗富個人神秘色彩與創造力。不空三藏在玄宗晚年才重返中原，到肅宗時躍居國師地位，支配朝廷佛教文化活動。惜不在本文討論範圍。

本文第二部分即全面檢討玄宗朝石窟造像的廣泛實況，難免有所不足。但主要重點在交待出自黃河流域逐漸往西南移動至四川盆地的現象。兩京之間不再出現重要的石窟造像，龍門石窟停頓。天龍山石窟的唐代造像年代在中宗到玄宗中葉，係由於軍事重鎮的特殊因素，發展出將近十五個窟，此已另撰專文見本書第五章。[158] 相對於北方的蕭條，散佈於四川盆地二百多處唐代石窟群卻各自活潑地發展其地方特色。四川石窟雖然還沒有完整的報告，卻已成為學界近來關心的重點。今後要瞭解唐代佛教石窟，尤其指雕像的後期發展，勢必以四川一地為重心。

本文的第三個重點是以吳道子為主討論當時佛教繪畫創作的特質。談佛教藝術的發展誠然不能以石窟為限，都城內的寺院更可能是盛唐文化的重要指標，可惜原物多已不存，只能從殘缺不齊的資料中勉強重建。寺院記載中最引人注目的是壁畫，而且名畫家如吳道子等所

創作的壁畫往往被附加上神秘的色彩。平面繪畫逐漸成為盛唐佛教藝術的一個主流，這樣的現象也見於敦煌莫高窟的發展，更與中唐以後士人主導美術發展的現象符合。前人討論吳道子的論文頗多，本文則側重宗教藝術方面，並且借重當時人對創作的神秘感通力來理解。

流行於民間，造型簡單，製作方便而功德神速的陀羅尼經幢，代表佛教深入民間的結果。這一方面也是因為許多有如石柱般的經幢，不畏風雨，大量地保存下來。其他流行的文物卻因其紙絹或木材、金屬類質材，很難保存。

本文從石窟的現況檢討開始，企圖理解唐玄宗朝佛教藝術由中央向地方發展的多樣性。討論過程中，一方面呈現出全面掌握現存文物實況的困難，另方面也顯示目前學界對初唐以後的佛教藝術研究仍然有限，亟待重新整理檢討文獻資料，並且比較整理散處世界各角落的收藏品及出土品，發掘其更廣更深刻的意義。本文謹就玄宗朝佛教藝術的研究方向提出許多問題，討論範圍雖廣，疏漏之處甚多，尚請各方專家多加批評指正。

* 本文原刊於《歷史語言研究所集刊》66:2（臺北：中央研究院歷史語言研究所，1995），頁559–678；局部修訂。

注釋——

1 曾布川寬，〈龍門石窟における唐代造像の研究〉（以下簡稱〈龍門〉），《東方學報》卷 60（京都：京都大學人文科學研究所，1988），頁 199–397。

2 宮大中，《龍門石窟藝術》（上海：上海人民出版社，1981），頁 39。

3 塚本善隆，〈佛圖澄を中心として華北佛教化の急進展〉，《中國佛教通史》第一卷（東京：春秋社，1979），頁 251–282。

4 古正美，〈再談宿白的涼州模式〉，《敦煌石窟研究國際討論會文集》（瀋陽：遼寧美術出版社，1990），頁 85–116。

5 顏尚文，〈梁武帝「皇帝菩薩」理念的形成及其政策的推展〉（臺北：國立臺灣師範大學歷史研究所博士論文，1989）；諏訪義純，〈東魏北齊佛教の研究〉，《中国中世仏教史研究》（東京：大東出版社，1988），頁 203–320。

6 仁壽二年（602）六月頒舍利於諸州，《隋書》（標點本，北京：中華書局，1975），卷 2，頁 47。

7 拙作，〈武則天與唐長安七寶台石雕佛像〉，《藝術學》1（臺北：藝術家出版社，1987），頁 41–88。

8 鎌田茂雄著，關世謙譯，《中國佛教通史》第 2 冊（高雄：佛光文化，1986），頁 260–292

9 （唐）釋靖邁，《古今譯經圖紀》（648），《大正新修大藏經》（以下簡稱《大正藏》）（東京：大正新脩大藏經刊行會，1924–1932），冊 55，頁 348–367。（唐）釋智昇，《開元釋教錄》卷 8，《大正藏》冊 55，頁 562。

10 智昇，前引文，頁 566。

11 （唐）釋明佺等，《大周刊定眾經目錄》，《大正藏》冊 55，頁 372–476。

12 智昇，前引文，頁 568c、570bc。

13 （宋）釋贊寧（909–1001）等，《宋高僧傳》卷 2，《大正藏》冊 50，頁 715b。

14 《宋高僧傳》卷 1，頁 712a。根據長部和雄的說法，此經首譯於善無畏到長安後不久（719）送入宮中，後因一行之請再譯（724）。見長部和雄，《一行禪師の研究》（東京：溪水社，1963 初版，1990 再刊），頁 20–24。

15 （五代）劉昫，《舊唐書》（以下簡稱《舊》）（標點本，北京：中華書局，1975），卷 8，〈玄宗上〉，頁 199。

16 （宋）司馬光編撰、（宋）胡三省注，《資治通鑑》（標點校勘本，臺北：洪氏出版社，1980），卷 214，〈唐紀〉，卷 30，頁 6826。（宋）歐陽修、宋祁等撰，《新唐書》（以下簡稱《新》）（標點本，北京：中華，1975），卷 48，〈百官志〉，頁 1252–1253。《舊》則稱開元廿九年正月（卷 9，〈玄宗下〉，頁 213）；而（宋）王欽若《冊府元龜》（以下簡稱《冊》）則稱開元十年，似不可信，見卷 53，《景印文淵閣四庫全書》（以下簡稱《四庫》），冊 903（臺北：商務印書館，1983），頁 610。

17 《舊》卷 8，頁 213；《新》卷 5，頁 142。

18 此十四項敕令的出處如下：

一、 《冊》卷 159，冊 904，頁 775；（北宋）王溥，《唐會要》（以下簡稱《會》）（武英殿聚珍版，北京：中華書局，1990），卷 47，頁 836–837；《舊》卷 96，《姚崇傳》，頁 3023。

二、 《冊》卷 63，冊 903，頁 202；《會》卷 49，頁 860；（清）董誥等編，《全唐文》（以下簡稱《全》）（北京：中華書局，1983），卷 2，頁 304。

三、 （宋）宋敏求撰，《唐大詔令集》（以下簡稱《詔》），卷 113，《四庫》冊 426，頁 790–791（三日說）；《會》卷 47，頁 836（十三日說）。

四、 《全》卷 21，頁 243（七月十三日說）；《會》卷 49，頁 860；《冊》卷 159，《四庫》冊 904，頁 775（七月廿三日說）。

五、 《全》26（七月廿七日說）；《冊》卷 159，《四庫》冊 904，頁 776（七月廿九日說）；《詔》113，頁 426–791。

六、　《冊》卷159，《四庫》冊904，頁777；《詔》113，頁426–791。

七、　《全》卷28，頁320；《冊》卷159，《四庫》冊904，頁777。

八、　《冊》卷159，《四庫》冊904，頁777–778；《全》卷28，頁322。

九、　《冊》卷159，《四庫》冊904，頁78；《全》卷28，頁323。

十、　《開元釋教錄》卷18，《大正藏》冊55，頁679a。

十一、《佛祖統紀》卷40，《大正藏》冊49，頁374ab。

十二、《冊》卷159，《四庫》冊904，頁778–779；《詔》113，頁426–791、頁792。

十三、《冊》卷159，《四庫》冊904，頁779；《詔》113，頁426–792。

十四、《詔》卷113，頁426–792。

以上參考塚本善隆，《唐中期の淨土教》（京都：法藏館，1975），頁19–21、礪波護，〈唐中期の佛教と國教〉，收入福永光司編，《中國中世の宗教と文化》（京都：京都大學人文科學研究所，1982），頁589–651，及東洋文庫唐代史研究委員會編集，《唐代詔敕目錄》（東京：東洋文庫唐代史研究委員會，1981）。

19　蘇瓌規勸武后停止鑄浮圖立廟塔，見其傳，《新》卷125，頁4398。

20　狄仁傑諫止造洛陽白司馬坡大像（700）見其傳，《舊》卷89，頁2893–2894，及韋嗣立上疏中宗，《資治通鑑》卷209，頁6633。

21　此兩段引文皆來自辛替否之諫疏，前者見「諫中宗朝置公主府官疏」（或稱「陳時政疏」）（中宗朝，707），後者見「諫造金仙玉真兩觀疏」（睿宗朝，711）；見《文苑英華》（北京：中華書局，1982），卷698，以及《冊》卷545，《四庫》冊911，頁476–478；《新》卷118，〈辛替否傳〉，頁4279。

22　《新》卷122，〈魏元忠傳〉中，袁楚客之勸言，頁4345–4346。

23　《舊》卷8，頁172，稱二萬餘人；《資治通鑑》卷211，頁6695，稱萬二千餘人。

24　仁井田陞，《唐令拾遺》雜令篇，27條（東京：東方文化學院，1933）。

25　《大唐六典》（影印日本亨保九年（1724）近衛家熙刻本，臺北：文海出版社，1962），卷4，〈禮部〉，祠部郎中員外郎，頁99–100；《舊》卷43，〈職官志〉，頁1831，「三千二百四十五所僧，二千一百二十二所尼」，略有出入。

26　武后於如意元年（692）迎三階教大德法藏（637–714）至洛陽大福先寺檢校無盡藏，長安元年（700）又奉制請檢校化度寺無盡藏並前請為薦福寺大德。見〈法藏禪師塔銘〉，《金石萃編》卷71，《石刻史料新編》輯1（以下簡稱《石刻》）（臺北：新文豐，1977），冊2，頁1206 1208。

27　有關三階教的研究，參考矢吹慶輝，《三階教之研究》（東京：岩波書店，1927）；塚本善隆，《塚本善隆著作集　第三卷》（東京：大東出版社，1975）。

28　礪波護，〈唐代にをける僧尼拜君親の斷行と撤回〉，《東洋史研究》40卷2號（1981），頁1–34。

29　〈唐高宗奉先寺大盧舍那像龕記並開元牒〉，《錄文》806；曾布川寬，〈龍門〉，前引文，頁355–359。

30　《開元釋教錄》，《大正藏》冊55，號2154，頁477上；《佛祖統紀》卷40，《大正藏》冊49，頁374下。

31　王守泰，〈記山頂石浮圖後〉，《房山石經題記彙編》（北京；書目文獻，1987），頁11–12。〈記石浮屠後〉，《金石萃編》卷83，《石刻》輯1冊2，頁1409–1410。

32　《佛祖統記》，同前書，頁374下。

33　《冊》卷53，《四庫》冊903，頁64b。

34　《大正藏》冊49，頁375上。

35　（唐）李邕，〈五台山清涼寺碑〉，《全》卷364，頁1200。

36　《舊》卷9，玄宗下，頁218。

37　手島一英，〈玄宗の『道德真經』注疏について〉上下，《立命館文學》523、526（1992年3、10月），頁50–83；頁36–71。

38　《會》卷50，頁879；《佛祖統紀》卷40，《大正藏》冊49，頁375上。

39 Antonino Forte 認為沒有長安開元寺的記載，"Chinese State Monasteries in the Seventh and Eighth Centuries"，收入桑山正進編，《慧超往五天竺國傳研究》（京都：京都大學人文科學研究所研究報告，1992，附錄）；然而從金石記錄中至少可以找出兩條，參見本文附錄造像記表，747 年陝西西安，〈開元寺淨土院石燈臺讚〉，與 748–752 年，陝西西安，「重修開元寺陀羅尼經幢」。

40 《資治通鑑》考異，卷 210，頁 6689。

41 〈姚崇傳〉，《新》卷 124，頁 4383–4387。〈姚崇傳〉，《舊》卷 96，頁 3027–3029。

42 姚崇（武后時改名元之）曾參與長安光宅寺內七寶台的造像，奉為武后福祉，參考拙作，Yen, Chuan-Ying, "The Sculpture from the Tower of Seven Jewels: the style, patronage and iconography of the Tang monument" (Ph. D. Dissertation, Harvard University, 1986), pp. 60–62，以下簡稱 "sculpture"。

43 〈姚夫人殘刻〉，《八瓊室金石補正》卷 32，《石刻》輯 1 冊 2，頁 4513b。

44 〈姚崇傳〉，《舊》卷 96，頁 3028–3029。

45 吉川忠夫，〈佛は心に在り──「白黑論」から姚崇の「遺令」まで──〉，《中國中世の宗教と文化》，前引書，頁 47–101。

46 閻文儒，〈龍門奉先寺三造像碑銘考釋〉，《中原文物》特刊（1985），頁 157。

47 有關楊思勗的七寶台花臺銘，參見拙稿，"Sculpture"，前引文。

48 水野清一、長廣敏雄，《龍門石窟の研究》（二）本文篇，錄文 807（京都：京都人文科學研究所，1941 初版，同朋社 1980 復刻版），頁 324。

49 〈張說傳〉，《新》卷 125，頁 4404–4410；《舊》卷 97，頁 3049–3057。

50 （唐）張說，〈謝賜御書大通禪師碑額狀〉，《全》卷 224，頁 1011 下；張說，〈唐玉泉寺大通禪師碑銘〉，同書卷 231，頁 1045 中 –1046 上。

51 柳田聖山，《禪の語錄 2・初期の禪史 I》（東京：筑摩書房，1971），頁 12–17。

52 神秀傳見（宋）釋道原，《景德傳燈錄》，《大正藏》冊 51，頁 231。

53 此為磚（陶）造像，正面浮雕坐佛，背面題字，原件今不知何處。「開元六年仲春月廿三日，三品黃門將輔國大將軍，知方朔軍大節度使為……官軍請大法師說經……日造佛像廿尊。佛……子張說香花供口」著錄見（清）端方編《陶齋藏石記》（1909）（以下簡稱《陶齋》）21《石刻》輯 1 冊 11，頁 8192b–8193a；拓片圖版見《北京圖書館藏中國歷代石刻拓本匯編》（以下簡稱《北圖》）（鄭州：中州古籍出版社，1989），冊 21，頁 85。按朔方節度使在今寧夏銀川以南的靈武附近，轄區遼闊。「開元元年十月六日，敕朔方行軍大總管，宜準諸道例改為朔方節度使，其定遠、豐安軍、西中城、單于、豐勝、靈夏、鹽、銀、匡長、安樂等州並受節度。」《會》卷 78，頁 1425。

54 參見中書侍郎嚴挺之撰，〈大唐故大智禪師碑銘并序〉，《金石萃編》卷 81，《石刻》輯 1 冊 2，頁 1371b–1375a。

55 〈六祖慧能禪師碑銘〉、〈大唐大安國寺故大德淨覺師塔銘〉，《全》卷 327，頁 1485 上 –1486 中。

56 張弓，〈中國中古時期寺院地主的非自主發展〉，《世界宗教研究》1990.3，頁 33–42。

57 山崎宏，〈荊州玉泉寺神秀禪師〉、〈荷澤神會禪師〉，收入《隋唐佛教史の研究》（京都：法藏館，1967），頁 187–221。

58 有關附錄之排列次序與參考文獻等見其說明。

59 曾布川寬「極南洞有如龍門唐代造像所綻放的最後光芒，……」，〈龍門〉，前引文，頁 343。

60 溫玉成，〈唐代龍門十寺考察〉，《中國石窟　龍門石窟二》（北京：文物出版社，1992），頁 226–227，文中並未提及考古證據，而是依據文獻（〈唐河南龍門天竺寺碑〉，《文苑英華》卷 856）推測位置。

61 同上注，頁 228–230。

62 同上注，頁 221–224。

63 如宿白曾在其敦煌論文中列出龍門五處密教像窟龕簡表，見〈敦煌莫高窟密教遺跡札記〉（上）（下）《文物》1989.9，頁 45–53；1989.10，頁 68–85。李文生的龍門論文中，認為以擂鼓台為主的密教造像應是中國境內同類造像中最早的例子，見〈龍門唐代密宗造像〉《文物》1991.1，頁 61–64；溫玉成，

〈新中國發現的密教遺存及其所反應的密教史問題〉，《世界宗教研究》1990.4，頁 76–85。

64 「弟子朝議郎行內侍省內謁公諸口，劉合山為合家平安及先世眷屬、法界眾生敬造救苦觀世音菩薩像一軀。以開元六年十月十五日建立。」李文生，前引文，頁 64。

65 1991.9 與 1993.9 實地調查。並承李文生先生 1994.2 來信進一步澄清細節，謹致謝意。在北洞門口上方有一略成橫長方形之龕，中央一坐佛，兩側各一菩薩，四周圍繞略小之五十三位坐佛，手印為降魔。這一群坐佛兩側上部各有一舒坐姿菩薩，最右（南方）即此立姿八臂觀音，左方已破損不可知。

66 此十一面觀音的頭部現藏日本大原美術館，其復原見龍門石窟研究所編，《龍門流散雕像集》（上海：上海人民出版社，1993），圖 76。

67 中洞門內側刻有《六門陀羅尼經》、《佛說阿彌陀佛經》、《金剛般若波羅密經》與《心經》；溫玉成，〈龍門唐窟排年〉，《中國石窟 龍門石窟》二，頁 205。

68 《法苑珠林》卷 14，《大藏經》冊 53，頁 392。

69 《金石萃編》卷 68，《石刻》輯 1 冊 2，頁 1161–1162。羅振玉，《雪堂金石文字跋尾》，《石刻》輯 3（臺北：新文豐，1986），冊 38，頁 319；《北圖》，前引書，冊 20，頁 58。

70 鈴木潔，〈天龍山唐朝窟編年試論〉，收入町田甲一先生古稀紀念會編，《論叢佛教美術史》（東京：吉川弘文館，1986），頁 187–217。Marilyn Rhie, "A T'ang Period Stele Inscription and Cave XXI at T'ien–lung Shan", *Archives of Asian Art*（1974/75），pp.6–33; Harry Vanderstappen & M. Rhie, "The Sculpture of T'ien Lung Shan: Reconstruction and Dating", *Artibus Asiae*, 27/3（1965/66），pp. 189–220.

71 拙稿，〈天龍山石窟的再省思〉，原載臧振華編輯，《中國考古學與歷史學之整合研究》（臺北：中央研究院歷史語言研究所出版品編輯委員會，1997），頁 839–928；收入本書第五章，略有修正，增補。

72 〈張嘉貞傳〉，《舊》卷 99，頁 3090–3093；《新》卷 127，頁 4441–4444。

73 《舊》卷 97，頁 3052–3053。《新》卷 125，頁 4407。

74 齊陳駿，〈七世紀後期至八世紀後期敦煌縣人口結構試析——讀敦煌戶籍資料札記〉，《敦煌學輯刊》1984.1，頁 19–27。

75 菊池英夫，〈隋・唐王朝支配期の河西と敦煌〉，收入榎一雄編，《講座敦煌 2・敦煌の歷史》（東京：大東出版社，1980），頁 172–175。

76 Forte，前引文，《慧超往五天竺國研究》，附錄。

77 〈郭元振傳〉，《舊》卷 97，頁 3044。

78 菊池英夫，前引文，頁 175–176。

79 第 217 窟的年代暫依段文杰的說法歸入中宗時期，〈唐代前期的莫高窟〉，《中國石窟・敦煌莫高窟三》（北京：文物出版社，1987），頁 162。

80 題記出現於第 41 窟（726）、180 窟（748）、185 窟（749）。此三窟都經過後代重修，原蹟難現。有關 130 窟記事則見下文討論。參見《敦煌莫高窟供養人題記》（北京：文物出版社，1986），頁 13，81，82，156。

81 〈瓜沙兩郡大事記〉，《敦煌地理文獻匯錄》，《中國西北文獻叢書 8・敦煌學文獻 9》，（蘭州：蘭州古籍書店，1990），頁 101。

82 敦煌文物研究所考古組，〈莫高窟發現的唐代絲織物及其它〉，《文物》1972.12，頁 55–67。

83 《敦煌莫高窟供養人題記》，前引書，頁 72–73。

84 王瀧、牛達生，〈須彌山石窟〉，收入寧夏回族自治區文管會，中央美院美術史系編，《須彌山石窟》（北京：文物出版社，1988），頁 1。

85 〈陳子昂傳〉，《舊》卷 190，頁 5022–5024；《新》卷 107，頁 4074。

86 丁明夷，〈四川石窟雜識〉，《文物》1980.8，頁 45。

87 廣元市文管所，中國社科院宗教所佛教室，〈廣元千佛崖石窟調查記〉《文物》1990.6，頁 1–23；同作者，〈廣元皇澤寺石窟調查記〉，同期刊，頁 24–39。丁明夷，〈川北石窟札記——從廣元到巴中〉，同期刊，頁 41–63；又參考近年朝立和較全面性的整理，〈四川摩崖石刻造像調查及分期〉，《考古

學集刊》7（1991），頁79–103。

88 菩提瑞像窟年代考參見，羅世平，〈千佛崖利州畢公及造像年代考〉，《文物》1990.6 頁34–36。

89 〈韋抗傳〉，《舊》卷92，頁2963，卷122，頁4360。蘇頲，〈刑部尚書韋抗神道碑〉，《全》卷258，頁1171–1172。

90 〈蘇頲傳〉，《舊》88，頁2880–2882。《新》125，頁4399–4403。蘇頲題記見〈利州北題佛龕記〉，《全》卷256，頁1161。

91 邢軍，〈廣元千佛崖初唐密教造像析〉，《文物》1990.6，頁37–40。

92 敦煌第249窟（西魏）、335窟《維摩經變相圖》、321窟《寶雨經變相圖》（皆武周期），參見久野健，〈廣元石窟紀行〉，《佛教藝術》186（1989.9），頁114–124。史葦湘，〈敦煌莫高窟的「寶雨經變」〉，《1983年全國敦煌學術討論會文集石窟・藝術篇上》（蘭州：甘肅人民出版社，1985），頁61–83。東山健吾，〈慶陽寺溝石窟について〉，《成城文藝》83（1978.2），轉引自久野健〈廣元石窟紀行〉，前引文。

93 〈廣元皇澤寺石窟調查記〉，前引文，頁27。

94 最近有關安岳的研究較具代表性者如：曹丹，〈安岳臥佛院刻經與題記〉，《四川文物》1990.2，頁49–53；胡文和，〈四川安岳臥佛溝唐代石刻造像和佛經〉，《文博》1992.2，頁3–11；傅成金、唐承義，〈四川安岳石刻普查簡報〉，《敦煌研究》1993.1，頁37–52；但是根據胡文和的說法，安岳第125窟龕中有五十五個窟，其中包括十五個是刻經或刻經與造像混合，其餘有四十個空窟，又七十個龕；另據傅成金的說法，編號共一百三十九個，造像窟八十四個，刻經十五個，宋碑一個，空窟三十九個，曹丹的說法與傅成金相近，兩種說法顯然有出入。

95 胡文和，〈四川摩崖造像中的涅槃變〉，《考古》1989.9，頁850–855。

96 根據胡文和前引文（1992，頁7–11），二十二種佛經中，只有六種是初唐的（包括《一切經論目序》〔663–665〕、《佛性海藏智慧解脫破心相經》〔695年以前〕、《佛說報父母恩重經》、《佛頂尊勝陀羅尼經》〔683〕、《大乘十集地藏十輪經》〔651〕、《般若波羅蜜多心經》〔649〕），其餘一般常見者則為唐以前的譯本。

97 （清）周國頤，《安岳縣志金石附志》，《石刻》輯3冊16，頁287。

98 北龕第七號窟雖然有開元期造像，但主像已毀，故不在此討論。參見《中國美術全集雕塑篇12四川石窟雕塑》（北京：人民美術出版社，1988），圖35–39。員安志，〈四川巴中縣石窟調查記〉，《考古與文物》1986.1，頁50–57；四川省文物管理委員會，〈四川巴中水寧寺唐代摩崖造像〉，《文物》1988.8，頁14–18；以及丁明夷前引文（1990.6）。追記：雷玉華主筆，四川省文物管理局，成都文物考古研究所，《巴中石窟內容總錄》（成都：巴蜀書社，2006）。此為四川石窟研究劃時代著作。

99 〈巴中光福寺額敕〉，《八瓊室金石補正》，《石刻》輯1冊7，頁4948b–4949。「唐巴州佛龕記」，《金石苑》，《石刻》輯1冊9，頁6301。

100 此三窟分別為第69窟（735）、71窟（740）、89窟（751）。參見丁明夷前引文（1990.6）。目前僅89窟有圖版可參考，《考古與文物》1961.1，頁52，圖1-2；《四川石窟雕塑》圖47，其圖說稱舍利塔恐有誤。

101 圖見《考古與文物》1986.1，頁52，圖1-3。

102 圖見《考古學集刊》7，圖版12，圖4。

103 圖見《考古與文物》1986.1，頁53，圖2-1。

104 圖見《考古與文物》1986.1，頁55，圖4-2。

105 水寧寺石窟造像圖版參見《四川石窟雕塑》圖48–53，但該說明稱始寧寺，係古寺名；四川省文物管理委員會、巴中縣文物管理所，〈四川巴中水寧寺唐代摩崖造像〉，《文物》1988.8，圖版貳、參；苟廷一，〈巴中水寧唐代摩崖造像〉，《四川文物》1989.6，頁61–62。

106 見前引文，胡文和（1991），頁80；丁明夷（1980.8），頁47，兩人皆稱盛唐；四川省文物管理委員會、巴中縣文物管理所，（1988.8），頁14–18，則稱天寶到咸通這一百三十年間。

107 筆者目前仍未蒐集到任何通江的調查報告，但見簡單介紹，如前引丁明夷（1990.6）與胡文和（1991），

俱無圖版。

108 胡文和，前引文（1991），頁 79。

109 表中長安寺院共一一八所，已知創寺時期者一〇七所（凡僅稱唐代者則無法歸類，等於未知年代），又經過廢寺再創者二所，合計一〇九所。其中，隋代（一）七十七所佔 71.8%，高祖、太宗期（二）十所佔 9%，高宗期（三）五所，佔 4.5%，武后至睿宗期（四）十所，佔 9%，玄宗期（五）二所，佔 1.8%，其後五所，佔 4.5%。值得注意的是有修整或改寺名記錄者五十八所，多集中在其中武后期（十九所），遠超過唐初十二所，而玄宗朝僅六所。

110 長安道觀共四十所，已知創寺年代者三十五所，重建一所。一期八所，二期一所，三期四所，四期九所，五期十二所，六期二所。

111 洛陽寺院三十所，已知創立年代二十五所，重立者一所，其中一期六所，四期十三所，五期無任何記錄。整修記錄共七所，四期五所。洛陽道觀十三所，已知創立年代者僅五所，其中四期四所。

112 玄宗五幸洛陽時間如下：開元五年正月至六年九月；十年正月至十二月；十二年十一月至十五年閏九月；十九年十一月至二十年九月；二十二年正月至二十四年九月。並參考岑仲勉，《隋唐史》（香港：文昌，出版年不詳），頁 144–147。

113 （唐）張彥遠著，長廣敏雄譯注，《歷代名畫記》（東京：平凡社，1977）；（唐）段成式，《寺塔記》，收入《中國美術論著叢刊》（北京：人民美術，1964 初版，1983 二版）；並參考 Soper, C. A., "A Vacation Glimps of the T'ang Temples of Ch'ang-an", *Artibus Asiae*, 23 (1960), pp. 15–40。

114 《唐兩京城坊考》（3.18a）稱興唐寺。御注《金剛經》院，代表此院收藏（供奉）735 年玄宗御注並頒布天下的《金剛經》，如本文第三節所述。

115 （唐）朱景玄著，溫肇桐注，《唐朝名畫錄》（成都：四川美術出版社，1985），頁 2–5，參考 Soper, trans., "T'ang Ch'ao Ming Hua Lu", *Artibus Asiae*, 21.3/4 (1958), pp. 204–230.

116 《寺塔記》卷上，頁 8。

117 《唐朝名畫錄》，妙品中，前引書，頁 22，「范長壽國初為武騎尉……」；並參考陳高華編，《隋唐畫家史料》（北京：文物出版社，1987），頁 74–78。

118 《舊》卷 77，頁 2679；《新》卷 100，頁 3941；《唐朝名畫錄》，〈神品下〉，頁 8–9；《歷代名畫記》卷 9，〈唐朝上品下〉，頁 154–158。

119 《唐朝名畫錄》，頁 2。以下引文凡出自此吳道子傳者，恕不再注出處。

120 《佛祖統記》卷 40，《大正藏》冊 49，頁 375；謂開元二十四年頒布，今據房山石經〈御注金剛般若波羅密經注序〉改正，參見《房山石經題記彙編》（北京：書目文獻出版社，1987），頁 211。

121 參見近年長岡龍作的整理，〈佛像表現における「型」とその傳播〉（上）（下），《美術研究》351（1992.1），頁 181–194；352（1992.2），頁 255–269。

122 Chou Yi-Liang（周一良），"Tantrism in China", *Harvard Journal of Asiatic Studies*, vol. 8, No. 3 (1945.3), pp. 241–332.

123 （宋）釋贊寧等撰，范祥雍點校本，《宋高僧傳》（982–988 編成）（北京：中華書局，1987）1，頁 4–5。

124 七俱胝菩薩即七俱胝佛母菩薩，見又稱准提觀音，金剛智所譯（723）《佛說七俱胝佛母准提大明陀羅尼經》，《大正藏》冊 20，號 1075，以及以下四部（No.1076–1079）分別由不空、地婆訶羅（685）及善無畏所譯，與七俱胝相關之陀羅尼經法。七俱胝佛母菩薩出現在胎藏界曼荼羅的遍知院，三目十八臂。參見 Chou I-Liang，前引文，頁 276，注 30。又同注 Chou 稱無法查證「不空鉤依菩薩」的出處，筆者以為應依范祥雍點校本（同前注），讀為「用不空鉤、依菩薩法」為宜。

125 《宋高僧傳》卷 1，頁 5。

126 《宋高僧傳》卷 2，頁 20。

127 《宋高僧傳》卷 2，頁 17。

128 同上，頁 18。

129 五乘為：人乘、天乘、聲聞乘、緣覺乘、菩薩乘；三學為戒、定、慧三學。參見望月信亨，《佛教大辭典》（東京：世界聖典行會，1958–1963），冊 2，頁 1227 上及 1472 下。

130 《宋高僧傳》卷 2，頁 21。

131 山崎宏，〈不空三藏〉，《隋唐佛教史の研究》，頁239–250；長部和雄，〈不空及不空時代の密教之一、二、三〉，《唐代密教史雜考》（東京：溪水社，1971初版，1990再版），頁89–193。

132 見天寶元年紀事，《佛祖統紀》卷40，《大正藏》冊49，頁375；《宋高僧傳》卷1，頁6–12。

133 〈一行傳〉，《宋高僧傳》卷5，頁91–94；長部和雄，《一行禪師の研究》，前引書。

134 《真言付法傳》收於《大日本佛教全書》，轉引自長部和雄，《一行禪師の研究》，頁9。

135 程學華，〈唐貼金畫彩石刻造像〉，《文物》1961.7，頁63。

136 松原三郎，〈盛唐雕刻以降の展開〉，《美術研究》257（1968），頁11–30；水野敬三郎，〈西安大安國寺遺址出土の寶生如來像について〉，《佛教藝術》150（1983.9），頁152–155；柳澤孝，〈青蓮院傳來の白描金剛界曼荼羅諸尊圖樣〉上、下，《美術研究》241, 242（1965），頁58–80；頁93–100。

137 三崎良周，〈佛頂尊勝陀羅尼經と諸星母陀羅尼經〉，《講座敦煌7・敦煌と中國佛教》（東京：大東，1984），頁116–120。

138 （唐）不空譯，《佛頂尊勝陀羅尼念誦儀軌法》（一卷）及（唐）善無畏譯，《尊勝佛頂修瑜伽法軌儀》（二卷），分別見《大正藏》冊19，號792及793。

139 《佛頂尊勝陀羅尼念誦儀軌法》，《大正藏》冊19，號972，頁364中。

140 空海，〈惠果和尚の碑〉，《性靈集》卷2；上山春平，《空海》（東京：朝日，1976）；《空海入唐》（京都：美乃美，1984）。

141 佐和隆研的著作甚多，在此僅舉一例，〈日本に殘る中國密教美術の資料〉，《白描圖像の研究》（京都：法藏館，1962），頁66–82。

142 《歷代名畫記》卷9，于安瀾編，《畫史叢書》（上海：上海人民美術，1963），頁110。

143 《唐朝名畫錄》神品下，頁10。

144 （宋）李昉等編，《太平廣記》（北京：中華書局，1961），卷212，〈吳道玄〉，頁1623。

145 《新》卷207，頁5859。

146 《唐兩京城坊考》卷3，頁17b–18a；《唐代の長安と洛陽》，《唐代研究のしおり第六》（京都：京都大學人文科學研究所，1956），頁30–31；《寺塔記》，卷上，頁5；《歷代名畫記》卷3，頁46–47。

147 《寺塔記》卷上，頁9。

148 平凡社編，《正倉院の寶物》（東京：平凡社，1992）。

149 〈北朝造像諸碑總論〉，《金石萃編》前引書，卷39，頁16b–18b。

150 葉昌熾，《語石》（宣統元年1909序），收入《國學基本叢書》110（臺北：商務，1956）。

151 閻文儒，〈石幢〉，《文物》1959.8，頁47–48。

152 《大正藏》冊19，號967，佛陀波利譯，《佛頂尊勝羅尼經》，並參考號968–974，諸相關譯本。

153 《大正藏》冊19，頁351中。

154 李美霞，〈臨潼縣博物館藏北周造像座、唐代造像與經幢〉，《文物》1959.8，頁29–30，26。

155 馮漢驥，〈記唐印本陀羅尼經咒的發現〉，《文物參考資料》1957.5，頁48–51、70。又參見蒙默等著，《四川古代史稿》（成都：四川人民出版社，1988），頁108。稱唐末龍池卞家印的《陀羅尼經》用梵文原刻，是國內篇幅較大的印刷品。

156 北京圖書館金石組編，《北圖・隋唐五代十國》 21、22、23、24、25、26。

157 孫昌武，《唐代文學與佛教》（西安：陝西人民出版社，1985）。

158 拙稿，〈天龍山石窟的再省思〉，見本書第五章。

玄宗朝造像題記表

說明：

　　本附錄的基本工作是將以《石刻史料新編》初至三輯為主的有關唐代佛教造像資料先撿出後，再擇其中紀年為玄宗朝者按編年排列而成。目前在附表中所見以初編的二十九冊為主，補以考古報告、石窟調查報告，及重要的博物館、圖書館收藏。二編與三編雖已初步完成剪貼工作，但進一步的比對查證尚未完成，故暫不收入。在此造像的定義盡量擴大，以包容各種與佛教功德相關的塔、幢、碑、刻經等。本附錄為方便提供初步資料參考，凡有紀年或依題記已被考證大致年代者，盡可能收入。最大的限制在於不紀年造像無法收入，同時造像（包括石窟）的大小及詳細內容也無法歸納入此一簡單的表內。同時為了節省空間與時間，方便閱讀，暫時不把同一件題記的所有文獻記載一一錄載，但若有互補或對照價值時仍列二至三件，待將來進一步處理金石資料時，重新將全體更詳細地分析編輯。

年代	地點	品名	造像主	出處
713	河北定州	造像記	慕容元等	寰補 3 石 1.27.20223a
713	河北定州	造像記	郭正禮	寰補 3 石 1.27.20223a
713	河北邯鄲	南響堂山造像記	□四	響目 77
712–713	河北邯鄲	南響堂山造像記		響目 78
713	河北邯鄲	南響堂山造觀音像記		響目 79
713	河北元氏	信法寺彌陀像	李石頭妻	常山 7 石 1.18.13288b
713	河南偃師	造像記	薛義令	平津 5 石 1.26.19402
713	河南龍門	唐張□□妻裴氏造像記	裴氏	錄文 384
713	河南龍門	張庭之造像記	張庭之	錄文 898
713	河南龍門	杜曙為亡□造像	杜曙	金目 9-2 石 1.28.21010a
713	山東滋陽	造阿彌陀像一鋪	僧定九等	江寧 2 石 1.13.10074 北圖 21.11
713	江蘇太倉	秦四娘造像	秦四娘	八補 50 石 1.7.4804b
713	四川廣元	千佛崖先天窟	班定方	文物 1990.6.9
713	四川營山	造彌勒像疏	安祿山？	金補 12& 金目 16-1 石 .12.9048&28.21477b
713	雲南大理	崇聖寺千尋塔記	恭韜徽義	金目 19 石 1.28.21582b
713	不詳	尊善寺大像碑	羅邈撰	寶刻 20 石 1.24.18392a
714	河北唐山	宣霧山造像	李奉珣妻崔	金目 3 石 1.27.20754b

年代	地點	品名	造像主	出處
714	河南龍門	老龍洞任令瓌造像	任令瓌	龍圖 388
714	河南龍門	擂鼓臺造地藏菩薩像		龍圖 388 錄文 900 中原 1993.4.28
714	河南龍門	老龍洞造像記		龍圖 388
714	河南龍門	崔平心造像記	崔平心	錄目 752
714	河南龍門	雙洞杜潛輝造像	杜潛輝	龍圖 388 錄文 183
714	河南龍門	擂鼓台王熊妻盧氏造像	盧氏	龍圖 388
714	河南龍門	破洞母高造像	母高	龍圖 388
714	河南汲縣	六度寺侯莫陳大師壽塔銘	崔寬撰王玄貞書	北圖 21.23
714	河南浚縣	造觀音菩薩一區	輝公孫神欽右古	中原 1991.1.106
714	陝西西安	大唐崇義寺思言禪師塔銘	僧悲	陝西 11 石 1.22.16510 北圖 21.17
714	陝西西安	唐京兆府渭南縣居士 嚴思寔塔銘		寶刻 7 石 1.24.18208b
714	甘肅敦煌	十戒經女官陰志清題記盟文	陰志清	識語 797
714	甘肅敦煌	十戒經男官李無上題記盟文	李無上	識語 798
714	甘肅敦煌	金剛般若經索洪範題記	索洪範	識語 799
714	甘肅敦煌	大般若經卷三百一十一	王維	識語 800（疑）
714	甘肅慶陽	唐塔鐵羅漢造像		隴右 2 石 1.21.15993a
714	湖北襄州	遍學寺碑	韋承慶撰鍾紹京書 阮弘靖建	湖北 5 石 1.16.12015a–b
714	江蘇常熟	興福寺佛頂尊勝陀羅尼經幢	徐十四娘造 陸展行書	金補 12 石 1.12.9047a
714	浙江婺州	唐寶嚴院千歲和尚碑	僧宗一	寶刻 13 石 1.24.18286b
714	不詳	辨機法師塔銘	趙冬曦撰	寶刻 20 石 1.24.18392a
715	河北唐山	宣霧山造像	霍延昌	金目 3 補 石 1.27.20754b
715	河北平鄉	造浮圖記	比丘尼六娘	金目 3-2 石 1.27.20725a
715	河北北京	報國寺佛頂尊勝陀羅尼經幢		北圖 21.53
715	河北邯鄲	南響堂山第二洞造像記		響目 80
715	河南龍門	老龍洞大彌陀等身像	韋利器	龍圖 271
715	河南龍門	老龍洞造像	費二娘	龍圖 389
715	河南龍門	老龍洞阿彌陀像記	僧真性	龍圖 389 錄文 280
715	河南龍門	杜十四孃造像記	杜十四孃	錄目 756
715	河南安陽	修定寺碑		河朔中 14 石 3.35.577b
715	河南嵩山	少林寺戒壇銘	義淨製李邕書	金石 70 石 1.2.1199a–1200b 北圖 21.28

年代	地點	品名	造像主	出處
715	河南延津	清信佛弟子王法造七級石浮圖記	王法	河朔上 8 石 3.35.559b
715	山東鄒平	醴泉寺誌公碑	僧道寂	山左 12 石 1.19.14515a–14517a 北圖 21.45
715	山西虞鄉	大唐蒲州虞鄉縣令劉君幡竿銘	劉行忠	山右 5 石 1.20.15027a–15028a
715	陝西西安	渭南縣居士嚴思實塔銘		金目 12-1 石 1.28.21293a
715	陝西西安	唐涇陽太一寺法海禪師塔銘	利法師撰僧淨藏書	寶刻 7 石 1.24.18208b
715	陝西西安	阿彌陀佛坐像	秦化智	Siren411A
715	浙江建德	睦州龍興寺碑	希銑撰徐嶠之書	金錄 5 石 1.12.8828b
715	四川巴中	西龕第十窟倚坐彌勒佛	郭口亮	文物 1980.8,47 &1990.6,45
715	四川廣元	千佛崖大雲窟、韋抗窟、易州長史韋抗功德碑	韋抗	八補 51 石 1.74825a 文物 1990.6.11–12
716	河北邯鄲	南響堂山造像記		響目 81
716	河北唐山	宣霧山造像記	高邑縣口口	金目 3 石 1.27.20754b
716	河南龍門	口大名為母造像記	口大名	錄目 757
716	陝西西安	大唐淨域寺故大德法藏禪師塔銘	田休光撰	金石 71 石 1.2.1206a–1208a 北圖 21.55
716	陝西西安	唐長安西明寺塔	蘇頲撰	文苑 855.4516–4519
716	甘肅敦煌	金剛般若經	釋尼妙相	識語 807
716	廣西容州	唐景星寺碑	盧藏用撰並書	寶刻 19 石 1.24.18371a
716	不詳	造阿彌陀佛像一軀	廉宜來	北圖 21.57
716	不詳	為亡女造彌陀？像	姚海沖	大村 576
717	河北邯鄲	南響堂山第二洞文殊般若經刻文	西國胡僧于闐三藏弟子實際寺承慶	響文 32
717	河北邯鄲	南響堂山第六洞造阿彌陀佛像	郭方山	響文 59
717	河北邯鄲	南響堂山第六洞造阿彌陀佛像	郭五口	響文 60
717	河北邯鄲	南響堂山第一洞造像記	薛宏道	響目 84
717	河北邯鄲	南響堂山第二洞造像記	大衛國寺僧崇憚	響目 85
717	河北邯鄲	南響堂山造像記	李希誕	金目 3 補 石 1.27.20759a
717	河北磁州	題名記	僧永度	金目 3 補 石 1.27.20728a

年代	地點	品名	造像主	出處
717	河北唐山	造般若波羅蜜多心經	比丘尼妙意	金目 3-2 石 1.27.20726a
717	河南龍門	雙洞造像	張敬琮母王婆造像	龍圖 389 錄目 758
717	河南龍門	路洞造像	張客	龍圖 389 錄目 759
717	河南龍門	造像題字	高大娘	八補 51 石 1.7.4816b
717	河南安陽	大唐相州安陽縣大雲寺故大德 靈慧法師（嘉運）影塔銘	僧圓滿	安陽 3 石 1.18.13847a–b 北圖 21.69
717	河南安陽	李山弘常師□等十二人造像銘 記	井轉□書	河朔中 11 石 3.35.576a
717	河南新鄉	唐建福寺三門頌成碑	盧用藏撰	寶刻 1 石 1.24.18091a
717	山西	造阿彌陀像記	盧金友	山右 5 石 1.20.15029b
717	陝西西安	大唐故悼王石塔銘	蘇頲撰	文苑 785.4956a
717	甘肅敦煌	阿彌陀經	賈慈	識語 808
717	甘肅敦煌	妙法蓮華經論		識語 809
717	甘肅敦煌	般若心經	斛斯敬善	識語 810
717	甘肅敦煌	佛頂尊勝陀羅尼經	斛斯敬善	識語 811
717	甘肅敦煌	法華玄讚卷二		識語 812
717	甘肅敦煌	佛頂尊勝陀羅尼經	氾感兒	識語 814
717	甘肅敦煌	佛說大公經	令狐若弼	識語 815
717	甘肅敦煌	妙法蓮華經卷三	慧聰	識語 816
717	浙江湖州	佛頂尊勝陀羅尼經幢	僧明迴	寶刻 14 石 1.24.18308a
718	河南氾水	幽棲寺尼正覺浮圖之銘		金石 71 石 1.2.1218b 北圖 21.89
718	河南龍門	擂鼓臺造觀世音像		龍圖 389
718	河南龍門	老龍洞楊婆願身平安造像	楊婆	錄目 760
718	山西聞喜	大唐朝議大夫行聞喜縣令 上柱國臨淄縣開國男于君請移 置唐興寺碑	許景先撰文于光庭 移寺	金石 71 石 1.2.1218a–1220b 北圖 21.94
718	山西虞鄉	唐柏梯寺之碑銘	徐彥柏文胡輔之錄	山右 5 石 1.20.15031b–15032b
718	陝西西安	唐西崇福寺懷素律師碑	崔融撰僧行敦集字	寶刻 7 石 1.24.18208b
718	陝西西安	造觀音像碑	李畬撰劉昇書蘇氏 愛敬等造	金錄 5 & 金目 12-1 石 1.12.8829a & 28.21293a
718	陝西邠州	造像記	王德安	金目 12-1 石 1.28.21353a

年代	地點	品名	造像主	出處
718	陝西邠州	造像記	趙文華	金目 12-1 石 1.28.21353a
718	江蘇東海	造五級浮圖一軀像一鋪	張貓	江蘇 4 石 1.13.9531a 北圖 21.91
718	湖北	重刻頭陀寺碑	張廷珪書	湖北 5 石 1.16.11871b
718	不詳	造佛像廿尊	張說	陶齋 21 石 1.11.8192b–8193a 北圖 21.85
719	河北大名	唐善達法師碑	郭庭誨撰任遺祚書	寶刻 6 石 1.24.18164b–18165a
719	河北獲鹿	本願寺金剛般若波羅蜜經碑	崇善鄉望五十人等	常山 8 石 1.18.13291a–13294b
719	河北元氏	金剛經碑	杜嘉旭書	金目 3 補 石 1.27.20748a
719	河南安陽	大唐鄴縣修定寺傳記	僧玄昉	北圖 21.115–116
719	河南龍門	老龍洞造像	裴（張）惟諝	龍圖 389 錄文 901
719	河南龍門	老龍洞觀世音像記	吳藏師	龍圖 389 錄文 281
719	河南濬縣	造石浮圖記	閻洪簡	河朔下 7 石 3.35.584a
719	河南澠池	陀羅尼經碑	衛元玠	金目 9-4 石 1.28.21060b
719	山東益都	彌勒寺石幢	元易修撰記蘇裕撰 頌並書	金目 10-3 石 1.28.21191b
719	廣東韶州	唐廣果寺能大師碑	武平一撰	寶刻 19 石 1.24.18365a
719	四川通江	千佛崖第 35 窟釋迦牟尼佛大勢至觀世音	王徇	文物 1990.6.45
719	四川廣元	千佛崖三聖堂窟南壁觀音像	郭奉	文物 1990.6.4
719	不詳	三尊像功德廟之碑	李神珫	陶齋 22 石 1.11.8195–8196a
720	河南鞏縣	佛頂尊勝陀羅尼經幢		北圖 21.121
720	河南修武	居德寺碑	裴庭□撰僧崇志書	北圖 21.126 修武 10 石 3.29.242a–224b
720	河南龍門	陀羅尼咒		錄目 764
712–720	河南龍門	奉先寺洞唐贈隴西縣君牛氏造龕碑	張九齡文趙不器妻 牛氏造	閻文儒中原 1985 特 .154–159 錄文 809
720	河南新鄉	造石浮圖願文	魯思欽妻	河朔上 8 石 3.35.559b

年代	地點	品名	造像主	出處
720	河南洛陽	嘉禾寺禪院碑	徐楚璧撰姚思義書	寶刻 20& 金目 9-3 石 1.24.18392&28.21026a
720	河南鄭州	造像銘	王元度	金目 9-1 石 1.28.20931b
720	河南鞏縣	刻經		金目 9 補 石 1.28.21099a
720	陝西耀州	唐神德寺碑		寶刻 10 石 1.24.18258a
720	甘肅敦煌	阿彌陀經	孫思忠	識語 825
720	浙江臨海	「敬造雙塔」磚識		台州 5 石 1.15.11233b–11234a
720	不詳	佛頂尊勝陀羅尼經殘刻		八補 51 石 1.7.4819b–4820a
721	河北淶水	彌陀像	龐胤珪	金目 3 石 1.27.20741b
721	河北獲鹿	本願寺佛頂尊勝陀羅尼經幢	僧智秀、盧從運等	常山 8 石 1.18.13294b–13298a
721	河北獲鹿	本願寺舍利塔並北堂釋迦石像碑	畢瑜等	金石 73& 八補 51 石 1.2.1241a–b & 1.7.4820a–4821a 北圖 21.142
721	河北房山	雲居石經山頂石浮圖銘	劉元望、比丘尼法喜等	房山 6 北圖 21.145
721	河北房山	題雲居上寺詩	吉逾等撰	北圖 21.149
721	河北邯鄲	南響堂山造觀世音記	薛□讓	響目 87
721	河北邯鄲	南響堂山造像記		響目 88
721	河南淇縣	良相村天寧寺石塔 「陳婆造心經浮圖記」	陳婆	文物 1983.5,70–77
721	河南龍門	老龍洞程奉一造像記	程奉一	龍圖 272 錄文 830
721	河南輝縣	佛頂尊勝陀羅尼經殘幢		河朔上 8 石 3.35.559b
721	河南汲縣	石浮圖銘	張元慶	河朔上 8 石 3.35.559b
721	山東淄川	龍興寺陀羅尼經幢		金目 10-1 石 1.28.21107a
721	山東新城	洪福寺陀羅尼經幢		金目 10-1 石 1.28.21109b
721	陝西西安	龍興寺崇福法師塔銘		陝西 11 石 1.22.16514a,b
721	甘肅敦煌	妙法蓮華經卷三	馬奉祿	識語 827
721	甘肅敦煌	妙法蓮華經卷五	尹嘉禮	識語 828
721	甘肅敦煌	大般涅槃經卷二八	馬奉祿	識語 829
721	四川樂至	石匣寺二菩薩龕碑		敦煌 1993.1.42

年代	地點	品名	造像主	出處
722	河北房山	大唐易州新安府折衝李公石浮圖之銘	李文安	房山 8 北圖 22.5
722	河北房山	佛說藥師經	仇二娘等	房山 208
722	河北河間	鎏金銅佛像床座		文物 1991.2,16
722	河北曲陽	玉石雙身彌陀像一軀	劉三娘等	曲陽 174, 圖 56
722	河北邯鄲	南響堂山造像記	孔方	響目 89
722	河南陝縣	萬回法師碑	徐堅	寶刻 10 石 1.24.18253b
722	河南龍門	奉先寺大盧舍那像龕記並牒	韋機等	龍圖 273 錄文 806
722	河南龍門	前任蘭州司戶裴具德造像記	裴具德	錄目 766
722	河南登封	造像頌記	樊維口	金目 9-4 石 1.28.21048b
722	河南灘縣	為亡母造石像	鹿明澄	大村 577–578
722	山東長山	張超村石九級塔頌	比丘尼王	金補 13 石 1.12.9051b
722	甘肅敦煌	法華經疏讚	王旻	識語 831
722	四川安岳	千佛寨 54 號西巖禪師受戒序	韋忠撰	四川 1989.2.37–38
722	四川廣元	千佛崖釋迦牟尼龕	彭景宣	金苑 2 石 1.9.6290b
722	不詳	優婆夷張常求塔誌		北圖 22.2
722	不詳	造釋迦牟尼佛一鋪	僧留仵	北圖 22.6
723	河北唐山	宣霧山造像	李德純	金目 3 石 1.27.20754b
723	河北邯鄲	南響堂山第六洞造阿彌陀佛像	郭方剛	響文 61
723	河南安陽	張法師殘塔記		河朔上 8 石 3.35.559b 京大
723	河南嵩山	唐少林寺柏谷寺塢庄碑少林寺賜田敕	玄宗御書額陳忠牒	金石 74& 金補 10 石 1.2.1260& 12.9035b 京大
723	河南嵩山	大唐嵩岳閑居寺故大德珪禪師塔記	僧仁素	金石 73 石 1.2.1256
723	河南嵩山	嵩岳珪禪師影堂記	許籌撰	文苑 821.5172
723	河南陳州	大雲寺講堂碑	李邕撰並書	寶刻 20 石 1.24.18158b
723	河南沁陽	大雲寺禪院碑	李邕撰並書	中考 5 石 1.18.13701b
723	陝西耀縣	藥王山摩崖 9 號龕雙觀音造像	盧渙	中原 1994.2.10–11
721–723	甘肅敦煌	大般涅槃經卷十一、十三、十五、卅六	尹嘉禮	識語 830
723	甘肅敦煌	金剛般若經		識語 834
723	江蘇淮安	楚州淮陰縣娑羅樹碑	李邕文並書	金石 73 石 1.2.1256b–1259b 文苑 859,4534b

年代	地點	品名	造像主	出處
723	江蘇海州	唐海州大雲寺禪院碑	李邕撰並書	文苑 858.4532-3 寶刻 5 石 1.24.18158b
723	上海市	阿彌陀佛石像	相里迆徵	上海市博物館藏
723	浙江越州	香嚴寺碑	康希銑撰徐嶠之書	寶刻 13 石 1.24.18282a
723	四川安岳	臥佛院刻經窟第 50 號窟造千佛百身	楊義	四川 1990.2.49-53
723	不詳	造浮圖一塔又修故像一	尉行忠	金石 73 石 1.2.1256a
724	河北唐山	宣霧山造像	比丘尼智□	金目 3 補 石 1.27.20754
724	河北元氏	開業寺石佛堂碑	趙郡侯趙通靈	常山 8 石 1.18.13298a-13300b
724	河北元氏	安眾寺佛頂尊勝陀羅尼經幢一石塔二	智空	常山 8& 八補 46 石 1.18.13300b & 1.7.4750a
724	河北元氏	開化寺佛頂尊勝陀羅尼經幢		金目 3-2 石 1.27.20705a
724	河北冀州	石浮圖記	孫銳書	金目 3 補 石 1.27.20748b
724	河南安陽	寶山開元僧人殘塔銘		河朔上 8 石 3.35.559b 京大
724	陝西西安	溫國寺靜泰法師塔銘	呂向	寶刻 20 石 1.24.18209a
724	陝西西安	香積寺主淨業法師塔銘	畢彥雄	金石 75 石 1.2.1280a-1281a 北圖 22.61
724	陝西西安	光宅寺七寶台鎬國公花臺銘	楊思勗	金石 77 石 1.2.1309a,b
724	四川成都	寶相寺釋迦像碑	陳子傑撰陳思光書	金錄 5& 金目 16-1 石 1.12.8830b&28.21451a
724	不詳	造像碑	高守信	金補 13 石 1.12.9052a
724	不詳	普寂禪師碑	盧鴻	寶刻 20 石 1.24.18392b
724	不詳	神泉寺石經西塔銘	唐昭明	寶刻 20 石 1.24.18392b
725	河北隆堯	大唐帝陵光業寺大佛堂之碑	趙州刺使田再思等楊晉撰	文物 1988.4,63 北圖 22.79
725	河南洛陽	大唐中嶽東閑居寺故大德珪和尚記德幢	大敬愛寺沙門智儼	八補 53 石 1.7.4849a-50 現存龍門東山擂鼓台

年代	地點	品名	造像主	出處
725	河南禹縣	唐文蕩律師塔碑	魏盧奐	寶刻 5 石 1.24.18146b
725	河南安陽	靈泉寺僧人殘塔銘		北圖 22.90 金目 9-2 石 1.28.20955b
725	河南龍門	造像記	裴貞意	金目 9 補 石 1.28.21091a
725	河南洛陽	□□□將軍京兆府宿衛折衝尹伏生塔銘	尹孝忠	陶齋 23 石 1.11.8205a 北圖 22.76
725	山東莒縣	寶願寺彌陀像碑		寶刻 14 石 1.24.18096a,b
725	陝西富平	佛頂尊勝陀羅尼經幢		文物 1959.8,29
725	甘肅敦煌	130 窟 造幡一口	康優婆夷	文物 1972.12.55
725	浙江山陰	大唐秦望山法華寺碑	李邕	兩浙 2 石 1.14.10215b–10217a
725	四川成都	本師釋迦如來功德銘	周顯撰蒯敬宗書	金目 16-1 石 1.28.21451a
726	河北大興	憫忠寺陀羅尼經幢		金目 1 補 1 石 1.27.20671a
726?	河北房山	大唐雲居寺石經堂碑	□惟良撰	房山 8 北圖 22.93
726	河南林縣	共谷寺東眾姓建塔記	相州門徒一百人等	中州 2 & 平津 5 石 18.13771b & 26.19408a
726	河南安陽	法隆寺故大信行禪師塔銘碑		河朔中 15 石 3.35.578a
726	河南龍門	□文矩造像記	□文矩	錄目 769
726	河南濬縣	造石浮圖題記		河朔上 8 石 3.35.559b
726	河南長葛	釋迦寺西聖容院碑並刻心經		金目 9-1 石 1.28.20947b
726	山東魚臺	石塔寺造像心經碑	李智榮	金目 10-2 石 1.28.21172b
726	山東魚臺	棲霞寺殘碑	司馬處璧	金目 10-2 石 1.28.21172b
726	陝西西安	大薦福寺思恆律師誌文	智舟等	金石 77 石 1.2.1310b–1312a
726	陝西西安	崇福寺懷素塔銘	蘇味道撰元鼎書	金目 12-1 石 1.28.21293b
726	甘肅敦煌	41 窟北壁記年銘		莫高窟 13
726	江蘇丹陽	造陀羅尼經幢		金目 4 補 石 1.27.20787a 北圖 22.96
726	湖北當陽	國師玉泉寺大通禪師碑	張說撰盧藏用書	金目 14 石 1.28.21398d

年代	地點	品名	造像主	出處
726?	四川廣元	千佛崖蘇頲窟	蘇頲	文物 1990.6.12–13
726	不詳	索法師清德碑	馬克麾撰范希壁書	金錄 5 石 1.12.8830b
727	河北房山	大唐雲居寺石浮圖銘	王大悅撰	房山 11 北圖 22.117
727	河北完縣	稽古寺陀羅尼經幢	唐任	金目 3 補 石 1.27.20739a
727	河南寶山	唐故方律師像塔之銘	僧玄秀等	安陽 3 石 1.18.13847b 北圖 22.127
727	河南登封	會善寺道安禪師碑銘	宋儋撰並書李鎬題額	金石 77 石 1.2.1314a–1316a 北圖 22.142
727	河北洺州	清漳令奉獻造彌勒像並石浮圖記		金目 3-2 石 1.27.20728b
727	山東新泰	陀羅尼經幢		金目 10-1 石 1.28.21134b
727	四川巴州	龍興寺頌	崔璟	寶刻 18 石 1.24.18350a
727	四川安岳	臥佛院刻經 73 號窟刻三藏經		四川 1990.2.49–53
727	四川成都	寶相寺諸佛應化碑	周顥撰袁挺書	金目 16-1 石 1.28.21451a
727	四川成都	空慧寺講華嚴經碑	馬及撰並書	金目 16-1 石 1.28.21451a
728	河北正定	唐歷代皇帝后九忌辰造像	蕭諴、盧同宰等	常山 8 石 1.18.13302a–13304b
728	河北定縣	盧舍那珉像碑	蔡有鄰書	集跋 6 石 1.24.17885b
728	河北房山	佛說恆水流樹經	竇士俞等	房山 208–209
728?	河南汲縣	佛頂尊勝陀羅尼經幢	張承福述僧法明造	河朔上 8 石 3.35.559b
728	河南登封	皇唐嵩岳少林寺碑	裴漼撰並書	金石 77 石 1.2.1316a–1320a
728	河南登封	會善寺塔銘殘石		金目 9-4 石 1.28.21049a
728	河南龍門	高平郡王洞慧成造像記	慧成	龍門二 213
728	河南通許	王口及妃造像銘	李景仙刻	金目 9-1 石 1.28.20929b
728	山西安邑	阿彌陀佛坐像	李道禮	山西省博物館藏
728	陝西西安	唐一行禪師塔碑	唐玄宗撰	寶刻 8 石 1.24.18222b
727–728	陝西西安	唐大興善寺一行禪師真讚	徐浩撰並書	寶刻 7 石 1.24.18210a
728	陝西藍田	唐楚金和尚塔記		寶刻 8 石 1.24.18237b

年代	地點	品名	造像主	出處
728	陝西隴縣	開元寺佛頂尊勝陀羅尼經幢	隴州縣丞楊淡	文物 1959.8,29–30 金石 66 石 1.21117a 北圖 22.155
728	甘肅敦煌	阿彌陀經		識語 835
728?	浙江天台	國清寺一行禪師塔銘	唐玄宗撰	台州 1 石 1.15.11247b
728	四川安岳	棲巖山寺讚銘序	楊公珪崔克讓	金目 16-2 石 1.28.21504b
723–729	河北房山	正法念經	靖守祥等	房山 209
729	河南沁陽	興隆寺佛頂尊勝陀羅尼經幢	孟慶等	中原 1993.1, 82–87
729	河南沁陽	大雲寺丈八佛像碑	段履冰撰並書	中考 5 石 1.18.13720a
729	河南浚縣	翟村福勝寺東塔	侯文亮等合村人	河朔上 8 石 3.35.559b 文物 1983.5,70–77
729	陝西西安	大唐故興聖寺主尼法澄塔銘	彭王志暕撰並書	金石 78 石 1.2.1321a–1322a 北圖 23.15
729	陝西咸寧	大唐口義寺故大德敬節法師塔銘	王璿等	八補 53 石 1.7.4859a–4860a 北圖 23.7
729	陝西藍田	東香村佛頂尊勝陀羅尼經幢		文物 1959.8,29–30
729	陝西渭南	唐高祖駐馬佛堂碑	典法寺僧貞慶撰韓祚等建	寶刻 10 石 1.24.18267b
729	陝西西安	唐慈恩寺惠教禪師塔銘	賀蘭欽明	寶刻 7 石 1.24.18209a
729	甘肅敦煌	七俱胝佛母心大准提陀羅尼經	史茍仁	識語 836
729	甘肅敦煌	佛說要行捨身經	史茍仁	識語 837
729	江西江州	唐佛馱禪師舍利塔碑	李訥撰張廷珪書	寶刻 15 石 1.24.18339b
729	江蘇江寧	造阿彌陀佛像	軒轅廷盈	陶齋 23 石 1.28.20972
729	四川綿陽	聖水寺摩崖造像 6 號龕		四川 1991.5.47
729	不詳	彌勒佛五尊像龕	趙洪琰	松原 282（a）
730	河北深澤	大忍寺門樓碑	釋具撰裴抗書	金石 78 石 1.2.1325b–1326b 北圖 23.40
730	河北邯鄲	南響堂山造像記	開元	響目 91
730	河南河內	王范村興隆寺陀羅尼經幢		金目 9 石 1.28.20972
730	河南龍門	奉先寺洞大唐內侍省功德之碑	高力士等	閻文儒 中原特 157 錄文 806 北圖 24.159
730	河南沁陽	佛頂尊勝陀羅尼經幢		平三上石 1.26.19484b 北圖 22.16

年代	地點	品名	造像主	出處
730	河南滑縣	造石浮圖記	孫容奴等	河朔上 8 石 3.35.559b
730?	山東益都	龍興寺額摩刻	李邕	益都 2 石 1.20.14838-9
730	山東樂安	造像記	宋欽讓	金目 10-3 石 1.28.21197b
730	山東嘉祥	聖壽寺石壁題字	段氏	八補 54 石 1.7.4863a,b
730	山東鄒縣	嚴張八造浮圖記	嚴張八	八補 54 石 1.7.4863b-4864a
730	山西太原	造石浮圖記	王禪成	金目 11 石 1.28.21229a
730	湖南長沙	麓山寺碑	李邕文並書	湘城 5 石 1.13.10176-80 北圖 23.25
730	江西江州	佛陀禪師塔碑後序	李湜撰明乾節書	金錄 6 石 1.12.8832b
730	江西德化	東林寺碑	李邕撰並書	金目 6 石 1.27.20842b
730	四川安岳	玄妙觀般若波羅密多心經	邑人玄迷	四川 1992.6.64
730	四川南川	南州盧舍那佛石像頌	唐虞景	金目 16 2 石 1.28.21485a
730	四川廣元	造像記	屈突季將	金目 16 補 石 1.28.21522b
730	不詳	疊榮禪師碑	崔禹撰韋鑑書	寶刻 20 石 1.24.18393a
730	不詳	東夏師資正傳	僧慧超述李巖正書	寶刻 20 石 1.24.18393a
730	不詳	貞法師旌德記		寶刻 20 石 1.24.18393a
730	不詳	為故人造石塔記		北圖 23.28
730?	不詳	為亡妻宋二娘造像記	王道元	陶齋 23 石 1.11.8207a,b
731	河北唐山	宣霧山造像	釋迴秀	金目 3 補 石 1.27.20754b
731	河北邯鄲	南響堂山造像記	韓迴秀	響目 92
731	河南林縣	共谷三尊真容像支提龕銘	蔡景撰	金石 78 石 1.2.1329b-1330a
731	河南鞏縣	淨土寺佛頂尊勝陀羅尼經幢	王元明	八補 46 石 1.7.4750a 北圖 23.57
731	河南龍門	汝南塔栽？柏記	□□三子	金目 9-3 石 1.28.21017b
731	山東益都	青州雲門山功德記	唐紹撰韋諫書	益都 1 石 1.20.14830a
731	甘肅永靖	炳靈寺第 148 窟靈巖寺記	崔琳等	炳靈 285

年代	地點	品名	造像主	出處
731	江西九江	東林寺碑記	李邕文並書	金石 78 石 1.2.1326b–1327b
731	不詳	觀世音菩薩	比丘如來	陶齋 37 石 1.11.8363b
731	不詳	造石像	口惠瓘	大村 581－陶齋？
731	不詳	造石浮屠記	劉嗣仙造 藺休祥撰書	陶齋 23 石 1.11.8207b–8208b
732	河南龍門	東山寺碑記		錄目 770
732	河南孟縣	梧桐寺經幢	寧思簡書	金目 9-2 石 1.28.20986a
732	山東常清	一字王咒刻石	僧智海記 皇甫詮寫	金目 10-1 石 1.28.21111b 北圖 23.90
732	山西介林	有唐汾州抱腹寺碑	楊仲昌撰	山右 6 石 1.20.15044–5 北圖 23.79
732	陝西咸陽	讚佛像殘碑	梁知古、李昌言、 史延壽等	八補 54 石 1.7.4872a,b
732	四川安岳	千佛寨 38 號龕造三世諸佛、 救苦觀音菩薩一龕三尊	黎令賓、僧玄應	四川 1989.2.35–37 敦煌 1993.1.39
732	甘肅敦煌	大般若涅槃經後分卷下	釼文武	識語 840
732	甘肅敦煌	金剛般若經	張思寂	識語 839
732	不詳	阿彌陀佛讚	段彥方撰 莊紹京書	寶刻 20 石 1.24.18393a
732	不詳	居士孫節塔銘		傅圖 05850
733	河北祁州	大忍寺門樓碑	楊邈文裴抗書	寶刻 6 石 1.24.18192a
733	河北房山	禮拜佛記	焦玄巖等	房山 40–41 北圖 23.116
733	河南登封	嵩岳寺塔地宮北壁題記		文物 1992.1,14–25
733	河南沁陽	阿彌陀像	王惟	八補 54 石 1.7.4873b–4874a
733	山東泰安	白馬寺碑		金目 10-1 石 1.28.21120b
733	陝西西安	大唐宣化寺故比丘尼堅行禪師 塔銘	僧志叶	金石 78 石 1.2.1331a,b 北圖 23.96
733	四川安岳	臥佛院刻經窟 46 龕佛頂尊勝 陀羅尼咒	玄應、王如一	四川 1990.2.49–53 文博 1992.2.3–11
733	不詳	為藏師眾師造石像記	焦真機	北圖 23.93
733	不詳	唐源公石幢記	封利建撰賀遂回書	金錄 6 石 1.12.8834a
733	不詳	造石像	焦真揆	大村 581－陶齋？
733	不詳	造像記	靳仁智	大村 581
734	河南林縣	共谷造石柱題字	張道貞	河朔上 9 石 1.35.560u

年代	地點	品名	造像主	出處
734	河南濟源	造石浮圖記		河朔上 9 石 3.35.560a
734	山東冠縣	唐左羽林郎造釋迦像碑		寶刻 6 石 1.25.18165a
734	山西絳州	寧國寺碑	沙門崇福撰史煌書	金目 11 石 1.28.21251b
734	陝西西安	太史監靈臺郎郭元誠夫婦塔銘		考文 1988.4,81–82
734	陝西西安	唐寶剎寺崇行禪師塔銘		寶刻 7 石 1.24.18209b
734	甘肅敦煌	遺教經附日本使題記	陳延昌	識語 841
734	浙江越州	唐秦望山法華寺碑	李邕撰並書	寶刻 13 石 1.24.18282a
734	浙江吳興	孝義寺碑銘	徐陵撰徐嶠之書	吳興 3 石 1.14.10705
734	不詳	阿彌陀佛像碑		松原 276（a）
735	河北邯鄲	南響堂山第六洞造像記	囗方囗	響文 63
735	河北邯鄲	南響堂山第六洞造觀音像記	囗元貞妻皇甫五娘	響文 62
735	河北清河	為亡妻造像記	董智昭、董靜志	陶齋 23 石 1.11.8209b 北圖 23.147
735	河北鉅野	三村父老佛頂尊勝陀羅尼經幢	滿思義等一十二人	八補 46 石 1.7.4750b–4751a
735	河北正定	花塔寺造玉石佛像座上題名	宋善慶	常山 8 石 1.18.13303b
735	河南登封	唐嵩山會善寺故景賢大師身塔石記	羊愉撰溫古書	金石 78 石 1.2.1337b 北圖 23.148
735	河南龍門	崔瑤及妻武氏造像記	崔瑤及妻武氏	錄目 771
735	河南龍門	西巖內道場供奉尼惠燈和和石龕銘	惠燈	錄目 772
735	河南龍門	并州人裴囗受造像記	裴囗受	錄目 773
735	甘肅敦煌	因明抄著錄		識語 844 參
735	甘肅敦煌	肇論疏卷上下附日本使題記	僧玄湜	識語 845
735	四川安岳	臥佛院刻經窟第 59 號窟大般涅槃經	李沙	四川 1990.2.49–53
735	四川合川	石照縣北崖石門彌陀像	孫希莊	考刊 7.88
735	四川安岳	臥佛溝 59 號經窟右壁	李敬涉	四川 1984.4.37
735	浙江山陰	大唐秦望山法華寺碑	李邕撰書	金石 9 石 1.5.3591a–3592b
735	廣東海康	造像記	張釧	北圖 23.155
736	河北冀州	造九級浮圖並像記	薛氏女	金目 3 補 石 1.27.20748b
736	河北曲陽	彌陀像一軀	党寶寧	曲陽 174, 圖 55
736	河南濟源	長爪梵志請求經	李義囗書	河朔上 9 石 3.35.560a

年代	地點	品名	造像主	出處
736	河南淇縣	魚坡村佛頂尊勝陀羅尼經幢		河朔上 9 石 3.35.560a
736	河南脩武	周村卌餘家鐫像記	劉仙經書	金編 7 石 1.4.3141b–3142a
735–736	河南孟津	陀羅尼經幢及幢座功德頌	張楚賓書張元惲等造	金目 9-4 石 1.28.21045b
736	河南孟津	佛頂尊勝陀羅尼經幢	張楚賓書	金目 9-4 石 1.28.21045b
736	山東長清	大唐齊州神寶寺之碣	僧慧珍	山左 12 石 1.19.14527–9 北圖 24.16
736	山東魚臺	造石佛碑	張氏	金目 10-2 石 1.28.21172b
736	山西萬榮	釋迦立像	李元封等	山西省博物館藏
736	陝西西安	大唐故大智禪師碑銘並序	嚴挺之撰史惟則書	金石 81 石 1.2.1371b–1375a 北圖 24.14
736	陝西西安	大智禪師義福塔銘	杜昱撰	金編 7 石 1.4.3142a–3143a 北圖 24.12
736	湖北	龍興寺金剛經石幢		湖北 5 石 1.16.11857b
736	江蘇丹陽	曲阿縣高陵寺佛頂尊勝陀羅尼經幢	僧法度、殷掌能	江蘇 4 石 1.13.9532b
737	河北唐山	宣霧山造心經	比丘尼妙空	金目 3 補 石 1.27.20754b
737	河北唐山	堯山造心經	比丘尼妙意	金目 3 補 石 1.27.20757b
737	河南鄭州	孝順子吳宏簡精舍石浮圖銘	吳宏簡	金目 9-1 石 1.28.20933a
737	河南濬縣	阿彌陀佛龕		文物 1992.1,39
737	河南靈寶	臨高寺重修葺碑	常允之撰常演之書	金石 82 石 1.2.1381a–1383a 北圖 24.36
737	河南龍門	唐廣化寺無畏不空法師碑（宋人重刻）		金目 9 補 石 1.28.21089a
737	山西沁水	大雲寺檽山浮圖讚	張不孤撰董嘉議	山左 6 石 1.20.15051
737	陝西西安	大唐濟度寺故大德比丘尼惠源和上神空誌銘	楊休烈撰蕭定書	金石 82 石 1.2.1387a–1389a
737	陝西西安	實際寺進法師塔銘	陳光撰僧智詳	金石 82 石 1.2.1383a–1384a 北圖 24.38
737	陝西西安	唐西明寺上座智遠律師塔銘	喽彥珍撰陳璟書	寶刻 7 石 1.24.18210a

年代	地點	品名	造像主	出處
737	陝西西安	唐萬回神蹟記	僧還源	寶刻 7 石 1.24.18209b
737	陝西咸陽	大唐京崇聖寺故翻譯大德檀法師塔銘	姜立祐	金補 14 石 1.12.9056–7
737	陝西咸陽	唐無畏不空禪師塔銘		金目 12-1 石 1.28.21313b
737	甘肅敦煌	觀世音經	支師師	識語 847
737	甘肅敦煌	因地論	陳奉德？	識語 848
737	甘肅敦煌	名例律疏刊定列位	王敬從等	識語 849 參
737	浙江杭州	華嚴寺玄覽律師碑	徐安貞撰褚庭誨書	金錄 6 石 1.12.8836a
737	四川南江	摩崖崔使君石龕像銘	崔無詖	金苑 石 1.9.6296
737	福建福州	東山愛同寺懷道闍梨碑	李邕書並撰	寶刻 19 石 1.24.18360b
737	不詳	傳菩薩戒頌	楊仲昌撰溫古書	寶刻 20 石 1.24.18393b
738	河北磁州	大行禪師義方訓	何榮光書	寶刻 6 石 1.24.18191a
738	河北獲鹿	鹿泉本願寺造准提像並銅鐘銘	僧道光等	常山 9 石 1.18.13313–5
738	河北邯鄲	唐罔極寺大行禪師玄德幢銘	韓覃撰並書	寶刻 6 石 1.24.18191a
738	河北磁州	唐日愛寺碑	何榮光書	寶刻 6 石 1.24.18191a
738	河北高陽	唐高陽實諦寺碑	蘇靈芝書	寶刻 6 石 1.24.18195b
738	河南洛陽	大唐大安國寺故大德惠隱禪師塔銘	比丘尼圓德	八補 56 石 1.7.4898a–4899a 北圖 24.55
738	河南龍門	大唐都景福寺尼靈覺龕銘	崇正造	八補 32 石 1.6.4518–9 北圖 24.73
738	河南洛陽	佛頂尊勝陀羅尼經幢	陳留生妻張氏	八補 46 & 金目 9-3 石 1.7.4751b–4752a & 28.21017b
738	河南汝州	大唐開元寺故禪師貞和上塔銘	沈興宗	金石 83 石 1.2.1396a–1397a
713–738	河南河內	陀羅尼經幢		金目 9-2 石 1.28.20973a
738	山東章邱	北大寺佛頂尊勝陀羅尼經幢		金目 10-1 石 1.28.21105b
738	山東鉅野	陀羅尼經幢		金目 10-3 石 1.28.21184a
738	山東歷城	九塔寺蘇堵波塔記殘石		金目 10 補 石 1.28.21214b

年代	地點	品名	造像主	出處
738	陝西西安	有唐薛氏故夫人實信優婆夷未曾有功德塔銘	杜昱撰並書	八補 56 石 1.7.4903a–4904a 北圖 24.62
738	江蘇宜興	靜山庵佛頂尊勝陀羅尼經幢		金目 4 石 1.27.20775a
738	浙江鄞縣	了緣和尚靈塔銘 佛頂尊勝陀羅尼咒	唐法超等	八補 56 & 平三上 石 1.7.4905&26.19485a
713–738	浙江鄞縣	唐阿育王寺常住田碑	徐嶠之書 萬齊融撰	兩浙 1 石 1.14.10209–11
738	湖北襄陽	龍興寺金剛經石幢		金目 14 石 1.28.21392b
738	不詳	造石像記	姚付胡	北圖 24.78
739	河北易州	大唐易州鐵像碑頌	王端撰 蘇靈芝書 盧君暉造	金石 83 石 1.2.1407b–1408b 北圖 24.85
739	河北房山	佛頂尊勝陀羅尼經	李四娘等	房山 211
739	河南登封	唐嵩嶽寺碑	李邕	集跋 6 石 1.24.17887b
739	河南新鄭	佛頂尊勝陀羅尼經幢		中州 3 石 1.18.13787a
739	河南河內	沁臺村殘經幢		金目 9-2 石 1.28.20972b
739	河南偃師	佛頂尊勝陀羅尼經幢	杜敏序張生等造	金石 66 & 金目 9-4 石 1.2.1117&28.21036b
713–739	山西介休	吉祥寺佛頂尊勝陀羅尼經幢		山右 6 石 1.20.15051–52
739	陝西延州	唐石像文並陰	唐琰撰	寶刻 10 石 1.10.18256
739	陝西西安	大薦福寺大德道光禪師塔銘	王維	全唐 327.1485a
739	甘肅敦煌	千手千眼陀羅尼經	王崇藝	識語 852
739	四川夾江	千佛岩摩崖第 152 號龕		文物 1992.1,63 金目 16-2 石 1.28.21509b
739	四川合江	造像		金目 16 補 石 1.28.21527b
739	四川丹稜	龍鵠山造像記		金目 16 補 石 1.28.21532b
739	四川雅安	龍興寺銅鐘		金目 16-2 石 1.28.21514a
739	四川廣元	造像記	口忠	金目 16 補 石 1.28.21522b
740	河北房山	大方等大集經	檀子尚等	房山 210
740	河北房山	山頂石浮圖後記	王守泰、僧智昇等	房山 11–12 北圖 24.117
740	河北永年	造石浮圖記	李季良撰李興造	北圖 24.101

年代	地點	品名	造像主	出處
725–740	河南龍門	奉先寺虢國公楊思勖造像記 造十□□□□□□□藏菩薩 各一軀	楊思勖	錄文 807 北圖 24.156 曾布川下 129
740	河南龍門	僧空寂造像記	僧空寂	錄目 775
740	河南內黃	造像刻經幢	梁守元	河朔上 9 石 3.35.560a
740	河南孟縣	陀羅尼經幢		金目 9–2 石 1.28.20986a
740	山東淄博	開元寺碑	李邕撰並書	集目 6& 金石錄 27 石 1.24.17978b&12.8957b
740	山東沂水	佛頂尊勝陀羅尼經幢	杜儼	北圖 24.107
740	山西太谷	敬信寺碑	騎楊義	山右 6 石 1.20.1052–5053
740	陝西臨潼	唐橋鄉裕里廟佛頂尊勝陀羅尼經幢		文物 1959.8,29–30
740	陝西臨潼	佛頂尊勝陀羅尼經幢		文博 1992.2,72–79
740	陝西扶風	龍光寺舍利塔		金編 7 石 1.4.3149a
740	江蘇江陰	心經咒幢記	張晏撰僧道桓陳氏	八補 46 石 1.7.4751a,b 北圖 24.118
740	四川巴州	釋迦牟尼佛龕	張令該	金苑 2 石 1.9.6296b
740	四川巴州	釋迦牟尼佛龕	党守業	金苑 2 石 1.9.6297a
740	四川蒲江	飛仙閣 62 號窟題記		考刊 7.82
740	甘肅敦煌	東夏顯正略記	釋海雲	識語 853
725–741	河北獲鹿	本願寺三門之碑	沙門邈文	常山 8 石 1.18.13300b–13302a
713–741	河北大名	佛頂尊勝陀羅尼經幢	盧重玄書	寶刻 6 石 1.24.18165a
739–741	河北完縣	為開元聖文神武皇帝造像	劉師操	金目 3 補 石 1.27.20739a
713–741	河北元城	相衛山川寺廟名錄碑		金目 3-2 石 1.27.20733b
713–741	河北唐山	宣霧山造像	比丘阿妙	金目 3 補 石 1.27.20754b
730–741	河北房山	大品般若波羅蜜多經	小彩行、李仙藥	房山 83
713–741	河南嵩山	佛頂尊勝陀羅尼經幢	高岑書	金續 2 石 1.5.3771b
713–741	河南新鄭	臥佛寺佛頂尊勝陀羅尼經幢		金目 9-1 石 1.28.20940b 北圖 24.161
713–741	河南龍門	擂鼓台造像記		龍圖 390 錄目 780

年代	地點	品名	造像主	出處
723–741	河南龍門	楊安造像記	楊安	寰宇 3 石 1.26.19895a 錄目 799
738–741	河南龍門	為開元聖文神武皇帝造尊勝陀羅尼經幢		金目 9-2 石 1.28.21010b
723–741	河南新鄉	千佛寺佛頂尊勝陀羅尼經幢		河朔上 8 石 3.35.559b
713–741	河南濟源	石佛座題字		河朔上 9 石 3.35.560a
738–741	河南沁陽	勝果禪院造五級石浮圖記並刻經題名殘碑	何沁撰□元環造	河朔下 10 石 3.35.585b
713–741	河南汲縣	汲郡共北山浮圖銘	趙不為序趙不疑銘	金目 9-1 石 1.28.20964b
713–741	河南汲縣	佛龕造像記		金目 9-1 石 1.28.20964b
713–741	河南孟縣	陀羅尼經幢殘石		金目 9-2 石 1.28.20986a
713–741	河南孟縣	大明寺東西二佛塔記	宋定方等	金目 9-2 石 1.28.20986a
713–741	山東泰安	妙覺禪院碑		金目 10-1 石 1.28.21128
741	山西交城	石壁寺鐵彌勒像頌	林諤撰 房嶙妻高氏書	金石 84 石 1.2.1421a–1424b
741	陝西西安	大智義福禪師碑陰記	楊柏成撰 史惟則書	北圖 24.142 文苑 821,5170
741	陝西扶風	造多寶塔銘	郭楚貞母李氏	金續 7 石 1.4.3149 北圖 24.141
713–741	陝西西安	唐興唐寺石經藏讚	僧嗣安序 蔡有鄰等書	集跋 6 石 1.24.17885a,b
741	陝西臨潼	開元慶山之寺舍利塔記	慧燈、晤玄、思遠等	文博 1985.5.12–37
732–741	四川通江	魯班石石窟第 9 窟造像		文物 1990.6.45
713–742	四川大理	大理塔磚款識		金目 19 石 1.28.21582a
713–741	不詳	龍興寺淨土院碑	李邕撰韋同書	寶刻 20 石 1.24.18394a
742	河北房山	潁川陳公蜜多心經碑	陳令望	八補 57 石 1.7.4913a 北圖 25.6
742	河北肥鄉	圓雕「玉石」佛像	趙元讚等	文物 1988.2,43
742	河南淇縣	封崇寺佛頂尊勝陀羅尼經幢	趙福祥書	河朔上 9 石 3.35.560a
742	河南嵩山	大照禪師塔銘	李邕撰並書	全唐 262.1190–2
742	河南溫縣	造三層三面像記	翟玄藏	河朔上 9 石 3.35.560a
742	河南孟縣	梧桐寺陀羅尼經幢		金目 9-2 石 1.28.20986b

年代	地點	品名	造像主	出處
742	河南孟縣	金剛經石幢		金目 9-2 石 1.28.20986b
742	山東長清	靈巖寺碑頌	李邕撰並書、僧元景等	八補 57 & 山左 12 石 1.7.4913b–4915a & 19.14531 北圖 25.24
742	陝西禮醴	吏部南曹佛頂尊勝陀羅尼經幢	王彥昇等	金石 66 石 1.2.1118b
742	陝西西安	西明寺主惠景法師塔銘	何榮撰並書	寶刻 7 石 1.24.1826a
742	陝西同州	唐鄭預注心經		集跋 6 石 1.24.17889a
742	甘肅敦煌	妙法蓮華經卷四	索元	識語 854
742	甘肅敦煌	妙法蓮華經卷二	比丘法常	識語 856
742	江蘇江陰	造像記	張五妞	大村 583
742	湖北蘄州	龍興寺故法現大禪師碑銘	李適之撰呂向書	寶類 3 石 1.24.18440b
742	不詳	阿彌陀佛石像	李元福妻鞏氏	陶齋 24 石 1.11.8214b–8215a 北圖 25.21
742	不詳	佛頂尊勝陀羅尼經幢	口仲方	八補 47 石 1.7.4753a
742	不詳	道振禪師塔銘		文字 4 石 1.12.9248a
743	河北房山	大品般若波羅密多經	小彩行、郡市白米行、絹行等社官	房山 83
743	河北北京	釋迦牟尼佛畫讚刻石	王思貞等	文物 1990.12,17–18
743	河南內黃	東花固村復興庵西塔「佛說般若波羅密多心經」	華希顯	文物 1983.5,70–77
743	山東益都	浮圖頌銘	趙遺福等	北圖 25.48–50
743	山東寧陽	造像殘碑	焦氏	山左 12
743	山東鄒縣	造像記	陳兆朗	金目 10-2 石 1.28.21154
743	山西芮城	故圓濟和尚法昌寺寺主身塔銘	韓詮撰董光朝書	山右 7 石 1.20.15059a,b 北圖 25.47
743	陝西西安	實際寺故寺主懷惲隆闡大法師碑銘	僧思莊等	金石 86 石 1.2.1457b–1461b 北圖 25.46
743	陝西西安	廣福寺靜業和尚墓誌	郭曖譔書	陝西 12 石 1.22.16532 北圖 25.38
743	甘肅敦煌	大乘起信論	僧靈暉	識語 857
744	河北房山	大品般若波羅密多經	燕州角社	房山 83
744	河南輝縣	浮圖銘	路虛心撰	河朔上 9 石 3.35.560a

年代	地點	品名	造像主	出處
744	河南龍門	路洞尚識微等造像記		龍圖 390 錄目 781
744	山東滕縣	造像碑記	孫法口等	北圖 25.69
744	山東寧陽	鑿井造像記	臧公	寰宇 3 石 1.26.19895a
744	山東鄒縣	五臺山碑文	李士強撰	金目 10-2 石 1.28.21154a
744	山東寧濟	造像記	劉氏等	金目 10-2 石 1.28.21164b
744	陝西西安	終南山施陀林騎都尉薛良佐塔銘	薛鈞撰 薛良史書	文字 4 石 1.12.9250a
744	陝西西安	佛頂尊勝陀羅尼咒 佛說無垢淨光大陀羅尼神咒		金略 2 石 1.5.3597a,b 北圖 25.54
744	甘肅敦煌	妙法蓮華經卷九	樊客	識語 859
744	江蘇建康	栖霞寺鐘銘		寶刻 15 石 1.24.18328b–18329a
744	浙江臨海	龍興寺塔磚識		台州 5 石 1.15.11234
744	不詳	造石像記	王仵朗	北圖 25.52
744	不詳	造像記		大村 583
742–745	河北房山	玄宗御注金剛般若波羅蜜經	宋昇等	房山 211
745	河北房山	大品般若波羅密多經	大采帛行、絲綢采帛行、樓南長店邑、白米行等	房山 84
745	河南獲嘉	登覺寺佛殿銘	劉抗撰劉廣書	河朔上 9 石 3.35.560a
745	河南洛陽	大奉國寺高守忠龕記	石鎮文崔英書	八補 57 石 1.7.4916b–4917a 北圖 25.82
745	河南開封	窣堵波幢銘	劉仲丘撰 薛希昌書	寶刻 1 石 1.24.18085
745	山東單縣	造像記	田元憲	金目 10-3 石 1.28.21182a
745	陝西西安	慈恩寺道進律師塔銘	高參撰法亮書	寶刻 7 石 1.24.18210a,b
745	四川安岳	千佛寨 24 號龕設齋題記		四川 1989.2.35–38 敦煌 1993.1.40
745	四川安岳	千佛寨 40 號窟藥師琉璃光佛		文物 1980.8.51
745	四川閬中	佛頂尊勝陀羅尼經幢	王襲綱	金苑 2& 八補 石 1.9.6297&7.4753
745	四川閬中	鐵塔寺佛頂尊勝陀羅尼經塔	定唐安郡（劉）藩主	金目 16-1 石 1.28.21470b 四川 1993.1.36–39
745	四川仁壽	平等寺道超和尚精德碑	薛兼金撰	金目 16-1 石 1.28.21464a
745	不詳	常熙寺銅鐘銘	韋迥撰並書	寶刻 20 石 1.24.18394d

年代	地點	品名	造像主	出處
746	河北房山	大品般若波羅密多經	燕州角諸社人等	房山 85
746	河北曲陽	造玉石像（佛坐像）	邸延果	曲陽 174，圖 57
746	河南滑縣	造像記	徐仙客	河朔上 9 石 3.35.560a
746	河南嵩山	會善寺淨藏禪師塔銘	慧雲等	金石 87 石 1.2.1474a–1475a 北圖 25.112
746	河南龍門	安國寺尼讚律師護葬經幢		金目 9-3 石 1.28.21018a
746	山東濟寧	石佛閘上造像	劉氏	金目 10-2 石 1.28.21164b
746	陝西銅川	洪福寺彌勒石像碑	韓滉撰並書 趙貞造	寶刻 10 石 1.24.18258b
746	陝西西安	唐一切道師元傾和尚碑	僧崇業撰智謙書	寶刻 7 石 1.24.18210b
746	陝西西安	興聖寺佛頂尊勝陀羅尼經幢	尼決定、尼普義	金石 66 石 1.2.1119a 北圖 25.110
746	陝西西安	福聖寺陀羅尼經讚石柱	紀欣之撰並書	寶刻 7 石 1.24.18210b
746	甘肅敦煌	妙法蓮華經卷四五	印度僧祇難	識語 860
746	甘肅敦煌	大般涅槃經卷四十	優婆夷普賢	識語 861
746	不詳	阿彌陀像銅像一鋪	張虔萬	金編 8 石 1.4.3156b–3157a
713–746	不詳	大相國寺	李邕撰並書	文苑 858.4531–32
746	不詳	善才寺大德元秘塔銘	楊琦撰張乾護書	金錄 7 石 1.12.8841a
746	不詳	阿彌陀佛像	楊白鳥	大村 583
747	河北房山	大品般若波羅密多經	王守忠、李大師、 高嶠、布行人、新 絹行、燕州角邑等	房山 87
747	河南安陽	寶山塔林僧元藏灰身塔記		北圖 25.125 金目 9-2 石 1.28.20956a
747	山東臨朐	石門房山…□□□尼像一鋪	李思恭	八補 57 石 1.7.4923a,b
747	山東臨朐	石門房山釋迦牟尼像一軀、□ 經一卷、觀世音菩薩一軀	盧大娘	八補 57 石 1.7.4923b
747	山東臨朐	石門房山觀世音菩□□軀	王守志	八補 57 & 金目 10-3 石 1.7.4923b&28.21198
747	山東臨朐	石門房山阿彌陀佛像	孟士□	八補 57 石 1.7.4923b
747	山東臨朐	石門房山觀音菩薩一軀	李□賓	八補 57 石 1.7.4924b
747	山東臨朐	石門房山造像記	監希庄	山左 12 石 1.19.14532b
747	山東臨朐	石門房山造像記	王十二娘	山左 12 石 1.19.14533a
747	山東臨朐	石門房山造像記	車懷璧	山左 12 石 1.19.14533a
747	山東臨朐	石門房山造像記	王克勤	山左 12 石 1.19.14533a
747	山東高陵	六級浮圖銘	王迴山等	八補 57 石 1.7.4920b–4922b

年代	地點	品名	造像主	出處
747	山西絳州	救苦觀世音菩薩一軀	梁二娘	山右 7 石 1.20.15062a
747	陝西西安	太原王四娘塔銘	裴炫撰張少悌書	寶刻 8 石 1.24.18224b
747	陝西西安	開元寺淨土院石燈臺贊	章鶴撰傅如玉書	寶刻 8 石 1.24.18224b
747	陝西西安	佛頂尊勝陀羅尼經幢	司馬霜撰	金石 66 石 1.2.1119a–b
747	陝西西安？	太一寺功德頌	裴炫撰	金錄 7 石 1.12.8842a
747	陝西西安	興福寺擣練石記		金目 12-1 石 1.28.21296b
747	甘肅敦煌	妙法蓮華經卷二	張亭趙	識語 862
747	江西盧陵	靖居寺大和尚碑		金目 6 石 1.27.20859b
747	四川通江	千佛崖 35 號說法圖窟題記	王珣	考刊 7.82
747	不詳	明師禪院石燈台頌		金錄 7 石 1.12.8841b
748	河北房山	大品般若波羅密多經	杜行恭、平正陽、法定、燕州角社、樓南長店邑、白米行邑、永清邑等	房山 88–89
748	河北鉅鹿	開元寺慧能大師碑	宋鼎撰史惟則書	寶刻 6 石 1.24.18183b
748	河南嵩山	乘真禪師靈塔碑	王雄風撰胡霈然書	寶刻 4 石 1.24.18139a
748	河南龍門	香山寺佛頂尊勝陀羅尼經	牛□□書	中考 6 石 1.18.13712a 錄目 782
748	河南濬縣	石浮圖心經	張大娘	河朔上 9 石 3.35.560a
748	河南濟源	百家巖寺記	崔禹錫撰劉輊書	金錄 7 石 1.12.8842a
748	河南濟源	石浮屠並刻經記	韓行獻	金目 9-2 石 1.28.20978b
748	山東臨朐	石門房山觀世音菩薩一軀	沮瓊瑤	八補 7 石 1.7.4924a
748	山東臨朐	石門房山造像記	韓嘉昕	山左 12 石 1.19.14532b
748	山西五台	五台山清涼寺碑	李邕撰	文苑 859.4536–37a
748	陝西西安	李家村金剛經石幢	蔣圖撰 王漳源等建	金石 88 石 1.2.1485a–1486a
748	陝西西安	崇仁寺佛頂尊勝陀羅尼經幢	張少悌書 王尚客等建	金石 66& 文字 4 石 1.2.1120a–1122b & 12.9251a 北圖 25.140
748	陝西岐陽	佛說施燈功德經	李□徵建	陝西 13 石 1.22.16539a 文博 1984.3,77
748	陝西西安	唐故大慈禪師淨覺墓誌銘		北圖 25.153
748	陝西岐山	萬壽寺功德經幢	朱默正書	金目 12-1 石 1.28.21355b
748	甘肅敦煌	180 窟北壁造二菩薩像	張承慶	莫高窟 81
748	四川南江	摩崖造像石龕銘	武鶩遷書杜昆吾建	金苑 2 石 1.9.6299
748	四川遂寧	摩崖造像記	楊宇之	四川 1993.2.41
748	不詳	佛頂尊勝陀羅尼經幢		寶刻 20 石 1.24.18394a
748	不詳	造舍利塔佛像等碑	劉慎和撰王進書 楊弘慶建	寶刻 20 石 1.24.18394b
748	不詳	造石像記	趙慈順	大村 584
748	不詳	龕主井欄頌	劉□	大村 584

年代	地點	品名	造像主	出處
749	河北房山	大品般若波羅密多經	趙長者、鄧祥仁、小絹行邑等	房山 90–91
749	河北常垣	匡城縣業修寺碑	段迴撰臨承祐書	金目 3-2 石 1.27.20734a
749	河南濟源	百家巖寺碑	崔巨撰崔倚正書	寶刻 20 石 1.24.18394b
749	河南武陟	念定寺經幢		金目 9-2 石 1.28.20985a
749	河南登封	碑樓寺斷碑		中考 7 石 1.18.13725a
749	河南登封	少林寺石像記		金目 9-4 石 1.28.21057a
749	河南龍門	佛頂尊勝陀羅尼經幢	大聖善寺律師比□、景福寺尼淨意、高熊書	中原 1993.4.16
749	河南安陽	寶山塔林故靈泉寺玄林殘師碑	陸長源撰	北圖 26.2–3 常盤 5.65–66
749	河南武安	浮圖銘	劉元勗	河朔上 9 石 3.35.560
749	河南孟縣	經幢	昭成造	金目 9-2 石 1.28.20986b
749	河南孟縣	經幢殘石		金目 9-2 石 1.28.20986b
749	甘肅敦煌	185 窟西壁紀年	宋嗣作	莫高窟 82
749	江蘇沛縣	崇勝寺造阿彌陀佛像一鋪摩訶般若波羅蜜多心經一卷	丁思禮	江蘇 4 石 1.13.9533a
749	不詳	湛橋寺天宮石像頌	僧道文	金續 2 石 1.5.3772b
749	不詳	施地做義井造像記	劉玄通、比丘尼摩兒	陶齋 24 石 1.11.8221a,b
750	河北房山	大品般若波羅密多經	肉行、石崖村邑、馬崇賓、幞頭行、角社、大絹行社等	房山 91–92
750	河北房山	石經中臺中層浮圖並感願文彌勒佛阿彌陀佛及諸菩薩題名	王晉等	房山 13–14
750	河南龍門	佛弟馬隨等題記	馬隨等	錄文 903
750	河南龍門	劉飛造像記	史惟則書	寶刻 4 石 1.24.18135a
750	河南林縣	西崗村陽台寺西塔造浮圖題名	孟崇仙	河朔上 9 石 3.35.560a 文物 1983.5, 70–77
750	河南嵩山	少林寺靈運禪師功德塔碑銘	僧勤□	金石 77 石 1.2.1496a–1498a 北圖 26.22
750	河南登封	永泰寺佛頂尊勝陀羅尼經幢	楊慎行書 張超建	金石 66 石 1.2.1122b–1123a 北圖 26.28
750	山東臨胊	石門房山阿彌陀佛像	張行廉	八補 57 石 1.7.4924a
750	山東臨胊	石門房山造像	王道成妻張氏	山左 12 石 1.19.14533a
750	山東濰州	尊勝陀羅尼經幢	崔恁撰王士則書	寶刻 1 石 1.24.18101a

年代	地點	品名	造像主	出處
750	山東濟寧	造七級浮圖頌	薛待伊	山左 12 石 1.19.14535
750	甘肅安鄉	開化寺臥禪師淨土堂碑銘	張鼎撰 吳郁書	元豐 1 石 1.24.18013a,b
750	陝西西安	瑤臺寺敕書	唐玄宗	金錄 7 & 金目 12-1 石 1.12.8843a&28.21296b
750?	陝西西安	大唐大安國寺故大德淨覺師塔銘	王維	全唐 327.1485c–1486b
750	不詳	坐佛五尊像龕		東京藝大藏 松原 282(a)
750	江蘇揚州	龍興寺經律院懷仁和尚碑	李華撰	文苑 662.4548–49
750	四川廣元	觀音崖 32 號龕釋迦牟尼像讚	范元逸	考刊 7.81
750	四川巴中	南龕造七級浮屠		文物 1980.8.47
750	四川巴中	南龕第 89 龕佛頂尊勝陀羅尼經幢		文物 1990.6.45–46
750	湖北襄樊	金城寺放生池石柱銘	李君秀等	寶刻 3 & 金錄 7 石 1.24.18121a,b&12.843a
750	河北正定	崇因寺造石浮圖記	董信古等	八補 58 石 1.7.4934a–4935b
751	不詳	造救苦觀世音菩薩	邑子一十六人等	Zurich 藏
751	河北房山	大品般若波羅密多經	大米行社、大絹行、小絹行等	房山 93–94
751	河南登封	明禪師碑	鄭炅之撰徐浩書	集跋 7 石 1.24.17891a
751	山西？	唐龍興寺七祖堂頌	陳章甫撰 胡霈然書	集跋 7 石 1.24.17891a
752	湖北荊州	南泉大雲寺故蘭若和尚碑	李華撰	湖北 5 石 1.16.11878–80
752	河北？	造九級浮圖及石像感怨文	晉子英撰	八補 58 石 1.7.4937
752	河北元氏	造石浮圖記	殷審續、尼貞固	常山 9 石 1.18.13318b–13319a
752	河北元氏	開化寺八面石燈臺造像頌並題名	張尹撰 趙永安、僧智懷	八補 58 & 常山 9 石 1.7.4932b–4934a & 18.13319–20
752	河北房山	石經中臺中層盧舍那浮圖釋迦牟尼佛及諸菩薩題名	王晉等	房山 13 八補 58 石 1.7.4936b–4937a
752	河北房山	大品般若波羅密多經	李楚珪、石經邑、屠行社、高二娘、張令詳等	房山 93–94
752	河北正定	造像記	董日進	金目 3-2 石 1.27.20697a
752	河南汝州	淨因寺阿彌陀佛造像記	梁懷貞	八補 58 石 1.7.4932a,b
752	河南登封	大唐中嶽永泰寺碑頌	僧靖彰撰苟望正書	北圖 26.61

年代	地點	品名	造像主	出處
752	河南登封	玄隱禪師塔銘	徐浩撰並書	中考 7 石 1.18.13725b
752	河南洛陽	石燈臺記佛頂尊勝陀羅尼咒	賈文玉	金目 9 補 石 1.28.21089b 北圖 26.67
752	河南鄭州	定覺寺佛頂尊勝陀羅尼經幢		金目 9-1 石 1.28.20933a
752	山東歷城	造像記	李舍	金目 10 補 石 1.28.21214b
752	山東靈巖	造舍利石函記		金目 10-1 石 1.28.21111
752	山東益都	雲門山造像	季思敬	山左 12 石 1.19.14535b–14536a
752	山東濟寧	普照寺造像碑	常董生等	山左 12 石 1.19.14535b 北圖 26.70
752	山西五台	釋迦坐像與二弟子像		佛光寺出土 中美 雕 4.47–48
752	山西新絳	釋迦牟尼佛阿彌陀佛等讚	高子珍	山右 7 石 1.20.15063a 北圖 26.68
748–752	陝西西安	重修開元寺陀羅尼經幢	駱齊修題衛昇玉等建	金石 66& 陝西 13 石 1.2.1119b–1120a & 22.16539a 北圖 26.57
752	陝西西安	大唐千福寺多寶塔感應碑	岑勛撰顏真卿書	金石 89 石 1.2.1502a–1507a 北圖 26.64
752	陝西西安	瑤臺寺大德碑	韓擇木書	金錄 7& 金目 12-1 石 1.12.8844a&28.21297a
752	甘肅敦煌	十戒經盟文	張玄晋	識語 867
752	浙江武康	永安寺經幢		吳興 5 石 1.14.10738a
752	江蘇潤州	鶴林寺故徑山大師碑銘	李華撰	文苑 662.4550–51
752?	四川廣元	千佛崖如意輪觀音	袁誠	文物 1990.6.12
752	不詳	佛頂尊勝陀羅尼咒、燈臺銘、阿彌陀佛像一鋪	曹文玉等	八補 47 石 1.7.4754b
752	不詳	四禪寺萬菩薩像記	趙子餘撰林混元書	寶刻 20 石 1.24.18394b
752	不詳	大智禪師碑	嚴浚撰胡霈然集字	金錄 7 石 1.12.8843b
752	不詳	造浮圖記	比丘尼惠因	大村 586 －金目
753	河北深澤	大忍寺營建樓碑		金目 3-2 石 1.27.20722a
753	河北房山	大品般若波羅密多經	郭禮、造經主馮十二娘、絹行等	房山 97–98
753	河南登封	永泰寺西佛頂尊勝陀羅尼經幢	張崇超妻	八補 47 石 1.7.4755a,b 北圖 26.85
753	河南安陽	天寧寺造像佛龕經刻		河朔上 9 石 3.35.560a

年代	地點	品名	造像主	出處
753	河南溫縣	（卜里書院）出家功德經幢	僧法燈	金目 9-2 石 1.28.20989b
753	山東益都	雲門山定光像一軀	張千秋	益都 2 石 1.20.14833b
753	山東益都	雲門山盧（舍）那像一軀	趙開東母仇氏	益都 2 石 1.20.14833b
753	山東益都	雲門山無量壽像一軀	依六妻宮清讓	平津 6 石 1.26.19418b–19419a
753	山東益都	雲門山彌陀像一軀	王元恭	山左 12 石 1.19.14535b–14536a 北圖 26.101
753	山東益都	雲門山造像記	李栖梧	山左 12 石 1.19.14536a
753	山西鳳臺	陀羅尼經幢	楊口仙	山右 7 石 1.20.15063
753	陝西西安	唐醴泉寺惠劍禪師塔銘	僧超霞撰孔光書	寶刻 7 石 1.24.18211a
753	陝西西安	唐故優婆夷段常省塔銘		金略 2 1.5.3598a 北圖 26.106
753	陝西西安	王智預修塔銘	趙侍賓撰劉泰書	寶刻 8 石 1.24.18225a
753	陝西西安	陀羅尼經幢		金目 12.1 石 1.28.21280a
753	陝西華康原	神德寺彌勒閣碑	杜鰲龕撰馬順書張祥德建	寶刻 10 石 1.24.18259a
753	甘肅敦煌	大乘方便經卷上	郭巖隱	識語 872
753	甘肅敦煌	法華經玄贊卷七		識語 873
753	甘肅敦煌	金剛般若經	王豐	識語 874
753	四川丹稜	鄭山 51 號窟造像碑記		考刊 7.83
753	四川丹稜	劉嘴 51 號窟造像碑記		考刊 7.83
753	不詳	造阿彌陀佛經	哥舒翰等	寶刻 20 石 1.24.18395a
753	不詳	佛頂尊勝陀羅尼經幢	惠玉	八補 47 石 1.7.4755a
754	河北房山	大品般若波羅密多經	何元趄、造經邑、游金應等	房山 99–101
754	河南龍門	火燒洞造彌勒觀音像記	淨元	龍圖 390 錄文 777
754	河南龍門	張曙造像記	張曙	錄目 785g
754	河南龍門	安鄉郡長史黃為妻劉氏龕銘	劉庭玲述	八補 58 石 1.7.4941b–4942b 北圖 26.120
754	河南孟縣	造彌陀像記	王行忠等	金目 9-2 石 1.28.20986b
754	山東陽谷	七級石浮圖	杞文瓘等	考古 1987.1.48–50
754	山東濟寧	興文鎮佛寺造像碑	高乾式	金石 90 石 1.2.1516a–1517a
754	山東滕縣	興國寺阿彌陀佛像碑		山左 12 石 l.19.14537ab
754	山東鄒縣	造像記	朱五孃	金目 10-2 石 1.28.21154a
754	山西永濟	棲霞寺故大禪師智通塔銘	僧復珪撰	北圖 26.115
754	陝西西安	香積寺施燈功德經幢		金石 89 石 1.2.1512
754	陝西西安	廣濟院碑	徐浩書	寶類 3 石 1.24.18436b

年代	地點	品名	造像主	出處
754	甘肅永靖	炳靈寺 169 窟北壁 12 號供養題記	僧法顯	炳靈 290–291
754	甘肅敦煌	惟性論	石懷慶	識語 873
754	甘肅敦煌	無量壽觀經讚述	孔含光	識語 876
754	浙江餘杭	龍泉寺故道一大律師碑	李華撰	文苑 860.4538–4540
754	浙江東陽	故左溪玄朗大師碑	李華撰	文苑 860.4545–4546
754	不詳	造彌勒像題記	袁名丘等	北圖 26.111
754	不詳	造石橋記	僧元睞、劉琛、劉靈光	陶齋 25 石 1.11.8229–30a
755	河北房山	大品般若波羅密多經	郭思禮、王珪、武沖子、張僧亮等	房山 101–104
755	河南嵩山	敕還少林寺神王獅子記	僧智通	金石 91 石 1.2.1525b–1527a 北圖 26.137
755	河南浚縣	隴西尹公浮圖銘	尹公造	文物 1983.5,70–77
755	陝西宜君	秦家河摩崖		延安
755	甘肅敦煌	菩薩戒本疏卷下	釋談幽	識語 878
755	不詳	造浮圖銘	韓貞瓚女二娘	北圖 26.131
752–755	不詳	造佛菩薩像並感怨文	王晉	陶齋 25 石 1.11.8233a,b
752–755	不詳	造佛菩薩像並李時用德政記	王晉	陶齋 25 石 1.11.8233b–8234a
738–756	河北邢州	唐開元寺尊勝陀羅尼經碑		金補 14 石 1.12.9058
742–756	河北廣平	霧睹寺造塔記		金目 3-2 石 1.27.20729b
742–756	河南浚縣	翟村福勝寺西塔「般若波羅密多心經」		文物 1983.5,70–77
742–756？	河南龍門	造觀音像記	陶翰撰徐浩書	寶刻 4 石 1.24.18135a
742–756	河南登封	嵩嶽寺楞伽阿跋多羅寶經	徐浩書	金目 9-4 石 1.28.21057a
756	山東鄒縣	造像碑記	朱五娘	山左 12 石 1.19.14539b
742–756	山東臨朐	石門房山造像記	王日新	金目 10-3 石 1.28.21199a
742–756	山東臨朐	石門房山造像記	女大娘	金目 10-3 石 1.28.21199a
742–756	陝西西安	興唐寺金字大般若經藏銘	張泊撰李仙書	寶刻 8 石 1.24.18225b
742–756	陝西西安	興唐寺石經藏銘	僧嗣安序席豫等贊	金目 12-1 石 1.28.21297a
742–756	陝西西安	沙彌尼清真塔銘	僧季良撰並書	北圖 26.147
756	甘肅敦煌	妙法蓮華經卷六		識語 879
756	浙江餘姚	休光寺法真師行業讚	王燧撰	寶刻 13 石 1.24.18282b

年代	地點	品名	造像主	出處
756	浙江越州	法華寺玄儼律師碑	萬齊融撰徐浩書	寶刻 13 石 1.24.18282b
756	四川達縣	唐張公口造像記	張公	金苑 2 石 1.9.6300a
713–756	四川安岳	樂至縣羅漢寺造像頌殘碑		八補 58 石 1.7.4945a,b
756	四川廣元	造觀世音菩薩、地藏菩薩像	僧廣行	文物 1990.6.12 金目 16 補 石 1.28.21523b
742–756	雲南大理	南詔蠻頌德碑		金目 19 石 1.28.21582a
756	不詳	心經	徐浩書	金補 15 石 1.12.9062b
742–756	不詳	玄宗注金剛經		寶刻 20 石 1.24.18395a

書目略語表：

《八補》 陸增祥輯，《八瓊室金石補正》

《山右》 胡聘之，《山右石刻叢編》

《山左》 畢沅，《山左金石志》

《大村》 大村西崖，《支那美術史雕塑篇》

《文字》 顧炎武編，《金石文字記》

《文物》 《文物》

《文苑》 李昉等編，《文苑英華》

《文博》 《文博》

《元豐》 曾鞏撰，《元豐題跋》

《中州》 畢沅編，《中州金石記》

《中考》 黃叔璥編，《中州金石考》

《中美》 《中國美術全集：雕塑編 4 隋唐雕塑》

《中原》 《中原文物》

《四川》 《四川文物》

《平三》 洪頤煊撰，《平津讀碑記三續》

《平津》 洪頤煊撰，《平津讀碑記》

《台目》 黃瑞輯，〈台州金石甄文闕訪目〉，《台州金石錄》

《台州》 黃瑞輯，〈台州甄錄〉《台州金石錄》

《北圖》 《北京圖書館藏中國歷代石刻拓本匯編》

《全唐》 董誥等編，陸心源補輯拾遺，《全唐文及拾遺》

《江寧》 嚴觀編，《江寧金石記》

《江蘇》 江蘇通志稿，《江蘇金石志》

《曲陽》 楊伯達著，松原三郎譯、解題，《埋もれた中國石佛の研究》

《安陽》 武億，《安陽縣金石錄》

《吳興》 陸心源輯，《吳興金石錄》

《考文》 《考古與文物》

《考刊》 《考古學集刊》

《考古》 《考古》

《延安》 靳之林編，《延安石窟藝術》

《松原》 松原三郎，《增訂中國佛教雕刻史研究》

《河朔》 顧燮光撰，《河朔新碑目》

《金石》 王昶，《金石萃編》

《金目》 吳式芬撰，《金石彙目分編》

《金苑》 劉喜海編，《金石苑》

《金略》 王言撰，《金石萃編補略》

《金補》 葉奕苞編，《金石錄補》

《金編》 陸耀遹纂，《金石續編》

《金錄》 趙明誠撰，《金石錄》

《金續》 劉青藜編，《金石續錄》

《房山》 北京圖書館金石等編，《房山石經題記匯編》

《京大》 吉本道雅編集，《中國石刻拓本展》

《兩浙》 阮元輯，《兩浙金石志》

《炳靈》 甘肅省文物工作隊、炳靈寺文物保管所編，《中國石窟：炳靈寺石窟》

《陝西》 武樹善編，《陝西金石志》

《益都》 段松苓輯，《益都金石記》

《常出》 沈濤輯，《常山貞石志》

《常盤》 常盤大定、關野貞著，《中國文化史蹟》

《莫高窟》 敦煌文物研究所編，《敦煌莫高窟內容總錄》

《陶齋》 端方編，《陶齋藏石記》

《曾布川》 曾布川寬著，顏娟英譯，〈唐代龍門石窟造像的研究〉

《湖北》 張仲炘輯，《湖北金石志》

《集目》 歐陽棐撰，繆荃孫校輯，《集古錄目》

《集跋》 歐陽修撰，《集古錄跋尾》

《湘城》 陳運溶編，《湘城訪古錄》

《傅圖》 毛漢光重編，《中央研究院歷史語言研究所藏：歷代碑誌銘、塔誌銘、雜誌銘拓片目錄》

《錄文》 水野清一、長廣敏雄，〈龍門石刻錄錄文〉，《龍門石窟の研究》

《錄目》 水野清一、長廣敏雄，〈龍門石刻錄目〉，同上書

《寰宇》 孫星衍撰，《寰宇訪碑錄》

《寰補》 趙之謙纂撰，《補寰宇訪碑錄》

《閣文儒》 閣文儒，〈龍門奉先寺三造像碑銘考釋〉，《中原文物》1985 年特刊

《龍圖》 關百益，《龍門石刻圖錄》

《龍門》 龍門文物保管所、北京大學考古系編，《中國石窟：龍門石窟》

《識語》 池田溫，《中國古代寫本識語集錄》

《寶刻》 陳思纂，《寶刻叢編》

《寶類》 撰人不詳，《寶刻類編》

《隴右》 張維編，《隴右金石錄》

《響文》 水野清一、長廣敏雄，〈附錄三　響堂山石刻錄：第一部，響堂山石刻錄錄文〉，《響堂山石窟》

《響目》 水野清一、長廣敏雄，〈附錄三　響堂山石刻錄：第二部，響堂山石刻錄錄目〉，同上書

《Sirén》 Osvald Sirén, *Chinese Sculpture from the Fifth to the Fourteenth Century,* 4 vols. London: 1925, NewYork:1970 (reprint)

長安洛陽寺觀資料表

略號：
兩	唐兩京城坊考	歷	歷代名畫記	寺	寺塔記
會	唐會要	長	長安志	京	兩京新記集本
京3	兩京新記第三卷舊鈔本			河	河南志

長安寺院

寺院	年代	檀那	僧人	畫家	感應／名跡	出處
法壽尼寺	586					兩 2.3b
1. 大獻福寺 2. 大薦福寺 　a. 浮圖院	1. 684 2. 690 　a. 707–710	英王為高宗追福 中宗 率錢	思恒	武后（飛白書）吳道子、張璪、畢宏	原煬帝、蕭瑀、襄城公主英王宅、思恒律師誌銘、道光禪師塔銘（王維）淨土院、菩提院、律院、維摩詰本行變、行僧。	兩 2.3–4a 歷 3.42 長 7.7b
1. 遵善寺 2. 大興善寺 3. 酆國寺 4. 大興善寺 　a. 天王閣	1. 北周 2. 約 583 3. 705–706 4. 710 　a. 828	 文帝 韋后 文宗	不空、惟寬、素和尚	梁洽、劉焉、曹（仲達？）、尹琳、吳道子	韋后為父追福優填像（668燒毀）、栴檀像、不空三藏塔、舍利髮塔（601）、于闐玉佛菩薩像、左顧蛤像、有時非時經（隋）、三藏院閣（821–823造）本在春明門內 828 年移來。	兩 2.5b 寺上 2–4 歷 3.42–43
光明寺	唐		璘公	李岫	鬼子母、文惠太子塑像	兩 2.6a 寺上 6–7
1. 正覺寺 2. 招福寺 　a. 聖容院	1. 隋 2. 667 　a. 708 　b. 713 重修	 睿宗 玄宗		李真（貞元中785–804 畫）	睿宗藩第、長寧公主佛堂、（武后）等身金銅像（702）、睿宗真容坐像（708）、鬼神、鬼子母、僧伽像。	兩 2.7b 寺下 25–26
永壽寺	709	中宗		吳道子	中宗為永壽公主立神像。	兩 2.10a 歷 3.48
資敬尼寺	583	長孫覽為父立	真一 智因			兩 2.10a
1. 崇敬寺 　a. 廢 2. 崇敬尼寺 　a. 改為宮 　b. 復寺	1. 隋初 　a. 605–616 2. 662 　a. 684 　b. 唐	文帝 高宗			高宗為高安長安公主立傳阿育王第四女所造石像一軀。	兩 2.11b 京 10b
保壽寺	750	高力士	法成	張萱	本高力士宅、經藏閣、二塔（火珠受十餘斛）、石橋圖（張畫）、先天菩薩幀。（本起成都妙積寺，僧楊法成畫、劉意兒指授、凡二百四十二首，首如塔勢、分臂如意蔓）。	兩 3.1a 寺下 20–22
1. 光宅寺 　a. 七寶台 　b. 曼殊堂 　c. 首賈堂	1. 677 　b. 780–783 　c. ?	武后	惠中（761）	尉遲乙僧、吳道子、楊廷光、尹琳	本宮葡萄園。677 年掘地得寶函、佛舍利萬餘粒，遂立寺。惠中禪師影堂、東菩提院、降魔變、西方變、普賢堂本武后梳洗堂。	兩 3.2a 寺下 19–20 歷 3.44

寺院	年代	檀那	僧人	畫家	感應／名跡	出處
荷恩寺	710	睿宗				兩 3.3b
寶剎寺	581–600			楊契丹、陳靜眼、楊廷光、鄭法士	寺佛殿後魏造，四面立柱當中構盧，起兩層閣，橑棟屈曲為京城之妙，故名。涅槃變、地獄變。	兩 3.4b 歷 3.44–45
資聖寺（尼） a. 改僧寺 b. 火焚再造	663 a. 673 b. 703	高宗為文德皇后追立		殷仲容、吳道子、盧稜伽、李嚴（書）、楊坦、韓幹、李真、邊鸞、檀章、姚景仙、楊廷光、尹琳	本長孫無忌宅。 高僧圖、觀音院鐵觀音、四十二賢聖、淨土院、北圓塔（團塔？）藥上菩薩、絹畫菩薩、塔中千部法華經。	兩 3.4b 長 8.2b–3a 歷 3.44 寺下 28–29
1. 菩提寺 2. 保唐寺	1. 582 2. 852	李敬道僧惠英	元章 會覺 文淑（約820）	鄭法士、吳道子、王耐兒、楊廷光、董諤、耿昌言	（大）智度論色褐變、禮骨仙人、消災經事、維摩變、神鬼、白畫、本行經變、水族。	兩 3.6a 寺上 15–16 歷 3.45–46
陽化寺	隋	于宣道			為父建平公義、母獨孤氏立。	兩 3.6b
淨域寺	585			王昭隱、皇甫軫將作劉監、劉銘父子（766–779）張孝師、杜懷亮（書榜）、王韶應、王什	北周恭帝禪位薨於此寺本太穆皇后宅。 萬菩薩堂、三階院、地獄變。	兩 3.8a 寺下 23–24 歷 3.46
奉慈寺	840–841	韋太后			本馬周宅，韋嗣立宅、虢國夫人楊氏宅（712–741），安祿山府、郭曖駙馬宅，韋太后為昇平公主立。	兩 3.8 寺下 18
1. 修慈尼寺 2. 宏濟寺 3. 崇濟寺	1. 583 2. 649 3. 705–706	魯郡夫人孫氏			天后織成蛟龍被複子及繡衣六事、道宣律師製袈裟堂。649 年修慈尼寺與勝業坊宏濟僧寺對換寺址。	兩 3.15a 寺下 27
1. 無漏寺 2. 慈恩寺 　a. 大雁塔 　b. 慈恩寺 or 　　大雁塔拆改	1. 隋 2. 648 　a. 652 　b. 701–704 拆改	高宗為文德母后立	玄奘 法力	吳道子、尹琳、尉遲乙僧、楊廷光、鄭虔、畢宏、王維、閻（立本？德？）、李果奴、張孝師、韋鑾	浮圖內辟支佛、千鉢文殊騎獅、騎象菩薩。 翻經院（玄奘居）。 白畫、行僧、地獄變、神、松樹。	兩 3.16 寺下 31–32 歷 3.43 會 48.5b
1. 興道寺 2. 楚國寺	1. 隋 –611 2. 唐初	高祖為其五子楚哀王立			楚哀王等身金銅像。	兩 3.16b–17a 寺下 30
淨住寺	587				本裴宏濟宅。	兩 3.17a
大安國寺 a. 佛堂 b. 盛營 c. 聖容院 d. 再建 e. 紅樓	710 a. 開元初 b. 806–819 c. 806–819 d. 866 e. 866	睿宗 玄宗 吐突承璀	法空廣宣（806–819）寂照（821–827）	思道、吳道子、楊廷光、尉遲乙僧	本睿宗藩宅。 玄宗拆寢室建佛殿、當陽彌勒像（光明寺移來）。 木塔院、釋梵八部、梁武帝、郗后。 法空影堂。 利涉塑堂（元和中取其處為聖容院）。 紅樓本睿宗在藩時舞榭段成式「寂照和尚碑」。	兩 3.17b 寺上 5–6 歷 3.46–47

寺院	年代	檀那	僧人	畫家	感應／名跡	出處
1. 罔極寺 2. 興唐寺	1. 705 2. 732	太平公主為武太后立		吳道子、楊廷光、周昉、尉遲乙僧、董諤、尹琳、楊坦、楊喬、李生、韓幹、徐浩	般若院山水、韓幹畫一行大師真、徐浩書贊、淨土院、吳畫金剛變、西方變李生畫金光明經變、玄宗御容像。	兩 3.18a 歷 3.45
勝業寺	618–626	高祖為釋景暉立	景暉		於寺東又為景暉立祠，以其言事多中，高祖龍潛，景暉夙啟先覺。	兩 3.20b
1. 宏濟寺 **2. 修慈尼寺**	1. 587 2. 646				宏濟寺與修慈尼寺換址。	兩 3.20b
甘露尼寺	585					兩 3.20b
資聖寺	809 以前					兩 3.21b–22a
玄法寺	586	張穎（頻？）		虞世南書（屏風）懷素、顏真卿、張謂、錢起、陳子昂（畫人約766–779）、劉整	本隋禮部尚書張穎（頻？）宅。 觀音院、盧舍那堂、維摩變、曼殊院東廊前簷前額上有相觀法（陳子昂畫）。	兩 3.22b 寺上 13–14
1. 法輪寺 2. 法雲寺 3. 翊聖寺 **4. 法雲尼寺**	1. 583 2. 684–698 3. 708 4. 710	韋孝寬 睿宗 韋后改			本長孫覽宅。	兩 3.24a
宣慈寺	唐					兩 3.24a
普曜寺 a. 廢	583 a. 714	獨孤皇后為外祖崔彥珍立				兩 3.26b
1. 日嚴寺 a. 廢	601 a. 632	煬帝晉王立				兩 3.26b
1. 天寶寺 **2. 建福寺** a. 廢	1. 隋 2. 663 a. 714	高宗為新城公主立			隋彌勒閣高一百五十尺。	兩 3.26b
大中報聖寺	846–859	宣宗			獻皇后御容（東觀奏記）（據唐語林：憲宗御容？）	兩 3.27b
1. 清禪寺 2. 安國寺	1. 583 2. 852	文帝為曇崇立	曇崇	鄭法士		兩 3.27b 歷 3.53
禪林寺	隋					兩 3.28b
1. 寶應寺 2. 資聖寺	1. 769 2. 846	王縉		韓幹、楊岫、張璪、邊鸞	本王縉宅以疾請捨、釋梵天女悉齊公妓小小等寫真下生幀（彌勒衣紫袈裟）、彌勒殿即齊公寢堂、韓幹畫側坐毗沙門天王像、白畫。	兩 3.16a，28b–29a，歷 3.47–48寺上 12長 8.9a
1. 弘善寺 **2. 趙景公寺**	1. 583 2. 598	獨孤皇后為父獨孤信立	守行	吳道子、范長壽、閻立德	帝釋、白畫地獄變、龍（吳畫）、行僧畫像、三階院、范長壽畫西方變及十六對事（寶池）、華嚴院鍮石盧舍立像、塔下舍利三斗四升、移塔建道場地現舍利。金、銀佛像、司馬恆存發心造嵌七寶字多心經小屏風（十五齣三十行）以寶函盛之，歸為外國物。	兩 3.29b 寺上 8–9 歷 3.46

寺院	年代	檀那	僧人	畫家	感應／名跡	出處
1. 大慈寺 **2. 靈（雲）華寺**	1. 586 2. 約 766	竇毅	僧儼	邵武宗、趙武端、王知慎	本竇毅宅、僧儼講經天雨花（766 左右）、立高僧十六身（741 左右移來）于闐鍮石立像、淨土變。	兩 3.29b 寺上 10 歷 3.47
1. 靈感寺 　a. 廢 2. 觀音寺 **3. 青龍寺**	1. 582 　a. 621 2. 662 3. 711	文帝 城陽公主		王韶應	文帝移都徙掘城中陵墓於郊野，置此寺，故以靈感名。城陽公主疾甚，蘇州僧法朗誦觀音經，乞願得癒，故名。	兩 3.31b 歷 3.46
淨影寺	隋	文帝為慧遠立	慧遠	殷仲容題額		兩 3.34a 歷 3.51 京 13a
龍華尼寺 　a. 廢 　b. 復	約 650–683 立 尋廢 　b. 708	高宗				兩 3.34b
貞元普濟寺	797				彌勒閣。	兩 3.35a
法界尼寺	隋	文獻皇后	華暉令容		雙浮屠。	兩 4.1b
1. 勝光寺 2. 仙都宮 3. 證果尼寺 4. 靜安宮 **5. 開業寺**	1. 隋 2. 605 3. 618 4. ? 5. 677	楊秀（蜀王） 高祖 高宗	尼明照	曹仲達、李雅、楊契丹、鄭法士	即文帝別廟。 即高祖別廟。 引《宣室志》至德二年（757）神人足跡，引《崔群傳》田季安助修。	兩 4.1b 歷 3.53
資善尼寺	隋	蘭陵公主				兩 4.1b
1. 修善寺 **2. 濟度尼寺**	1. 隋 2. 649	李穆妻元氏	武后	殷令名（題寺額）	徙自崇德坊，武后在此為尼，《通鑑》作感業寺。	兩 4.1b–2a 歷 3.51
1. 寶際寺 **2. 溫國寺** 3. 崇聖寺 　a. 淨土院	1. 隋 2. 707 3. 852	長孫覽妻鄭氏		尹琳、吳道子		兩 4.4a 歷 3.49 京 3 D5
定水寺	590	楊紀	惠能	王羲之（題額移自荊州）、張僧繇（移自上元縣）、解倩、孫尚子、展子虔	帝釋、維摩詰。	兩 4.4a 歷 3.49 京 3 D5
1. 通義宮 **2. 興聖尼寺**	1. 618 2. 627	太宗	法澄		高祖龍潛舊宅。 彭王志暕有寺主〈尼法澄塔銘〉。	兩 4.5a 京 3 D6
1. （村佛堂） **2. 空觀寺**	1. 北周 2. 587	元孝矩		袁子昂	三絕（佛殿門扇、孔雀及二龍）。	兩 4.5a 歷 3.51 京 3 D7
1. （西）濟度尼寺（東）道德尼寺 2. （西）靈寶寺（東）崇聖宮 **3. 崇聖寺**	1. 604 2. 649 3. 677	秦孝王楊俊		董伯仁、展子虔、鄭德文	佛牙閣。	兩 4.6b 歷 3.51 京 3 D8
1. 月愛僧寺 **2. 證果尼寺**	1. 隋 2. 635				徙丰樂證果於此改為尼寺。	兩 4.6b 京 3 D8–9
報恩寺 　a. 廢	707–709 　a. 710	嗣虢王李邕			李邕娶韋后妹捨舍立寺。	兩 4.6b

寺院	年代	檀那	僧人	畫家	感應／名跡	出處
1. 宏福寺 **2. 興福寺** 　a. 十光佛院 　b. 興福塔院	1. 634 2. 705 　a. 隋	太宗為穆后追福	玄奘 宗密（780–841）		賀蘭敏之寫金剛經碑。 碑陰：懷仁集王羲之寫太宗聖教序、高宗述聖記。 a. 引《宣室志》。 b. 裴休〈圭峰禪師碑〉：841 卒。	兩 4.8b 京 3 C1
1. 普光寺 2. 中興寺 **3. 龍興寺** 　a.（舊） 　　惠云寺	1. 631 2. 705 3. 705 　a. 隋	太子李承乾	義福（658–736）	a. 鄭法輪		兩 4.9b 歷 3.50 京 3 C3
建法尼寺	583	田通				兩 4.9b 京 3 C3
1. 真空寺 **2. 證（澄）空尼寺**	1. 643 2. 武后時	段倫？			本段倫祖廟。	兩 4.9b 京 3 C3
1. 顯聖天王寺 **2. 護國天王院**	1. 743 2. 866					兩 4.10a
善果寺	？					兩 4.10a
鎮國大波若寺 　a. 廢	709 　a. 710–711				本蔣王惲園地。	兩 4.10a
法海寺	581–589	賀拔華	法海英禪師、惠簡（高宗時）			兩 4.10b 京 3 C4
濟法寺	582	法藏			本梁村佛堂及韋和業宅佛殿為隋光德太子捨西禪院為蘇威立。	兩 4.10b 京 3 C4
明覺尼寺	581–600	河間王楊顯（弘）			本裴藴宅。	兩 4.10b 京 3 C4
1. 慈門寺 **2. 懿德寺**	1. 586 2. 705	李圓通 中宗為懿德太子李重潤追福	法通（隋末）	陳靜眼	華嚴變、山水畫。	兩 4.11b 歷 3.50 京 3 C5
勝光寺	605			王定（貞觀初）楊仙喬、尹琳、周昉、劉整（上色）	本燕榮宅、寺自豐樂坊移來、畫行僧及團花圓光水月觀音、掩障菩薩畫。	兩 4.12b 歷 3.50 京 3 C6
慈悲寺	618	高祖	曇獻			兩 4.12b 京 3 C6
1. 西明寺 　a. 三階院 2. 福壽寺	1. 656 2. 852	高宗為孝敬太子病癒立	玄藏	劉子皋（玄宗朝寺額）、褚遂良、歐陽通、楊廷光、陳積善、蔡金剛、范長壽	本楊素、萬春公主、魏王泰宅、靈井、傳法者圖贊、章懷太子西明寺鐘塔。	兩 4.13b 歷 3.50 京 3 C7
1. 大統寺 **2. 靜（淨）法寺** 　a. 木浮圖	1. 西魏 2. 590 　a. 約 590	寶抗 寶璡		張孝師、范長壽	地獄變。	兩 4.14a 歷 3.50–51 京 3 C8
海覺寺	584	元偉為法聰立	法聰	歐陽詢（題額）王韶應、展子虔鄭法士	本元偉宅、雙塔林。	兩 4.14b 歷 3.51
大覺寺	582	文帝為周子臻立			地本臻之佛堂。	兩 4.14b 京 3 C8

寺院	年代	檀那	僧人	畫家	感應／名跡	出處
法明尼寺	588	王道寶	女郎師		隋大興公主女（女郎師）出家於此。	兩 4.14b 京 3 C8–9
（西）慈仁寺 a. 廢	583 a. 714	文帝			714 年併入法明尼寺。	兩 4.14b 京 3 C8–9
1. 宏業寺 **2. 崇業尼寺**	1. 590 2. 705	尼法覺 崔鳳			607 年崔鳳徙其宅至此寺。	兩 4.14b
紀國寺	586	獻皇后獨孤氏為母紀國夫人催氏立		鄭法輪		兩 4.16a 歷 3.51 京 3 C9
永壽寺	唐			吳道子	本宮內梳洗殿、會仙圖。	兩 4.16b
1. 靈覺寺 2. 崇福寺 **3. 福田寺** a. 廢	1. 586 2. 667 3. 677 a. 714	楊雄 武后為其姐賀蘭氏立				兩 4.17a
法覺尼寺 a. 廢	隋 a. 714				併入資善寺。	兩 4.17a
1. 千福寺 2. 興元寺 a. 東塔 b. 東閣	1. 673 2. 852	章懷太子 玄宗 蕭宗		王維（屏風畫）上官昭容、高力士、楊惠之、懷素（書）楊廷光盧稜伽、韓幹、吳道子、李綸、尹琳、玄宗（題額）、李陽冰、飛錫、吳微通、張芬（書）	太宗聖教序碑、楚金和尚法華感應碑、天台智者大師碑、顏真卿（多寶塔碑）、張芬、吳通微、韓擇木書碑、多寶塔（木匠李伏、橫石張愛兒）、智顗思大禪師法華七祖及弟子影、楚金和尚真、傳法廿四弟子、東塔玄宗感夢置彌勒下生變、涅槃鬼神、普賢菩薩、文殊師利菩薩。	兩 4.17a 歷 3.48–49 京 3 B1
1. 律藏寺 a. 太原寺 **2. 福林寺**	1. 隋 a. 618 之後 2. 672	高祖			618 年高祖於永興坊建太原寺，後移至此。	兩 4.17b–18a 京 3 B1
1. 太原寺 2. 魏國寺 **3. 崇福寺**	1. 670 2. 687 3. 690	武后	法藏《華嚴經傳記》、大達、道悟、昇律師	武后（飛白額）、吳道子、劉整、牛昭、王陀子	本楊恭仁宅、裴修〈元秘塔碑銘〉。	兩 4.18a 歷 3.49 京 3 B2
萬善尼寺	580 a. 583 移來	北周宣帝			寺本在長安故城。 583 年盡度北周皇后等宮女。	兩 4.18 京 3 B2
1. 慈和寺 **2. 昭成尼寺**	1. 605 2. 713	元德太子 玄宗	尼善惠、元懿		元德太子為尼善惠元懿立。 650 年道德寺移併此寺玄宗為母后昭成追福。	兩 4.18 京 3 B2
開善尼寺	581–600	陳宣華 蔡容華				兩 4.19a 京 3 B3
會昌寺	618				原賀若誼宅，太宗入關頓兵於此。	兩 4.19a 京 3 B3
1. 舍衛寺 2. 溫國寺 **3. 樂善尼寺**	1. 586 2. 707 3. 708	尉遲迥 孫太師			尉遲迥孫太師為其祖立。	兩 4.19a 京 3 B3
瑞聖寺	？					兩 4.19a
妙勝尼寺	582–583	周靜帝后平原公主				兩 4.20a 京 3 B4

寺院	年代	檀那	僧人	畫家	感應／名跡	出處
醴泉寺	592	文帝				兩 4.20a 京 3 B4
1. 光明寺 　a. 七寶塔 　b. 三絕塔 2. 大雲經寺	1. 584 　a. 隋文帝 　b. 隋文帝 2. 690	文帝為法經 立 文帝 文帝	法經宣政 曇延	田僧亮、楊契丹、 鄭法士、鄭法輪、 馮提伽、張孝師、 韓伯通（塑佛 像）、展子虔	文帝賜燭曇延，自然發燄因 改光明寺。宣政進《大雲 經》、七寶台（寶閣）東西 浮圖、三絕塔、淨土院、三 階院。	兩 4.21a 歷 3.52 長 10.7a 京 3 B7
功德尼寺	585–587	北周宣帝女 細腰公主				兩 4.21 京 3 B7
1. 延興寺 2. 永泰寺	1. 584 　a. 618 2. 705–706	文帝 蕭琮 中宗	曇延	鄭法士、李雅、 楊契丹	文帝為曇延立。 蕭琮捨宅入寺、中宗為永泰 公主追福改名。 東精舍釋迦滅度變、聖僧之 跡圖。	兩 4.21b 歷 3.53 京 3 B8
1. 宏法寺 2. 大法寺	1. 618–626 2. 705	李安遠				兩 4.21b 京 3 B8
崇義寺	619	桂陽公主			本于銓宅（隋），桂陽公主 為其夫趙慈景立。	兩 4.21b 京 3 B8
褒義寺	隋	尉遲迥捨宅		盧稜伽、杜景祥、 王元之、王定？	本尉遲綱宅、尉遲剛捨其舊 寺材木、涅槃變。	兩 4.22a 歷 3.51–52 京 3 B9
靈安寺	620	高祖			高祖為衛懷王玄霸立。	兩 4.22a 京 3 B9
宣化尼寺	585	尉遲安及妻 昌樂公主		雍法雅		兩 4.22b 京 3 B10
靈化寺	582	善吉	善吉		本善吉宅，講堂有五丈古 塚。	兩 4.24a 京 3 A2
1. 真寂寺 2. 化度寺 　a. 無盡藏院 3. 崇福寺	1. 583 2. 619 3. 852	高熲		殷仲容（題額） 敬宗（842–46 賜 額）、楊廷光、 楊仙喬、盧稜伽	本行經變、地獄變。 武后移此寺無盡藏置於東 都福先寺，開元初敕沒寺 財。	兩 4.24b 歷 3.49 京 3 A3
積善尼寺	592	高熲妻賀拔 氏				兩 4.24b 京 3 A3
1. 寶國寺 2. 寶昌寺 3. 先天寺	1.　？ 2. 583 3. 712	隋文帝				兩 4.25a 京 3 A4
普集寺	587	鮮于遵義				兩 4.25a 京 3 A4
1. 奉恩寺 2. 興福寺	1. 706 2. 852	尉遲樂		尉遲乙僧	本尉遲樂宅、于闐國王及諸 親族畫。	兩 4.25a 歷 3.50 京 3 A4
真心尼寺	588	宋祥捨宅				兩 4.25a 京 3 A5
1. 真化尼寺 2. 光化寺 3. 真化尼寺	1. 590 2. 武后時 3. 705	馮臘捨宅				兩 4.25a 京 3 A5
羅漢寺	586	豆盧勣				兩 4.25b 京 3 A6

寺院	年代	檀那	僧人	畫家	感應 / 名跡	出處
辨才寺 a. 徙址	590 a. 619	淮安王	智凝		淮安王楊神通（亮子）為智凝立。 本鄭孝王亮隋代舊宅，在群賢坊。智凝辨才不滯，因名寺。 619 年徙寺於懷德坊。	兩 4.25b 京 3 A6
慧日寺（陶寺） a. 九層浮圖	586 a. 629	張通捨宅 道詵？	道因		李儼〈道因法師碑〉。	兩 4.25b 京 3 A6
1. 經行寺 2. 龍興寺	1. 590 2. 852	張緒			本屈突蓋寺。	兩 4.26a 京 3 A7
靜樂尼寺	586					兩 4.26a 京 3 A7
1. 禪定寺 a. 木浮圖 **2. 莊嚴寺** 3. 聖壽寺	1. 603 a. 611 2. 618 3. 852	文帝 宇文愷奏請 為獻后立	智興	盧稜伽、尹琳、薛稷、殷令名題額	沙門法獻從烏躔國取佛（牙）三寸歸，豫章王暕自揚州持入京，文帝改置此寺。 木浮圖高三百三十尺。 白蕃神。	兩 4.27b 歷 3.53 京 3 A13
1. 大禪定寺 **2. 總持寺**	1. 607 2. 618	煬帝為文帝立		殷令名題額、孫尚子、吳道子、尹琳、李重昌	制如莊嚴寺，亦有木浮圖。 三藏院內李重昌（慈）恩大師影。	兩 4.27 歷 3.52 京 3 A13
章敬寺	769	魚朝恩請為章敬皇后立			拆哥舒翰宅等處造。	會 48.7a
唐安寺	唐			尹琳、李真、朱審		歷 3.44
壽果寺	？					歷 3.47
濟度寺	？			殷仲容題額		歷 3.51
禪定寺	？			陳善見		歷 3.53
西禪寺	？			孫尚子		歷 3.53
佛光寺	唐				在宮城內。	長 6.2b
大興寺	隋				阿育王金像隋文帝自南方載入寺。	京 10b
舊波斯胡寺	677	高宗應波斯王請立				兩 4.20a 京 3 B4
波斯胡寺	638	太宗為阿羅斯立	阿羅斯			兩 4.24b

長安道觀

道觀	年代	檀那	道人	畫家	感應 / 名跡	出處
至德女觀	586					兩 2.6
昊天觀	656	高宗為太宗立		高宗御書額並嘆道文	貞觀初為晉王宅。	兩 2.6
1. 翊勝女觀 2. 景雲觀 3. 龍興（道士）觀 **4. 先天觀**	1. 709 2. 710 3. 749 4. 758	韋后			本房玄齡宅。 據杜光庭《歷代崇道記》聖祖院有黑髭老君像（759）。	兩 2.6b–7a

道觀	年代	檀那	道人	畫家	感應／名跡	出處
乾元觀	778	代宗			馬璘獻宅。	兩 2.8b
清都觀	587	文帝	孫昂		本隋寶勝寺。	兩 2.10b
太平女觀	677	太平公主			本宋王元禮宅。 公主出家處。	兩 2.12b
新昌觀	唐					兩 2.12b
1. 景龍觀 **2. 玄眞觀**	1. 705 左右 2. 754	東陽公主奏請		陳靜心、程雅	本高士廉宅、長寧公主第（705）、東陽公主亭殿內玄元及侍真座上畫樂天、神。	兩 3.4b–5a 歷 3.44
萬安觀	748	永穆公主		李昭道	本姚崇宅。 公主出家捨宅、公主影堂。	兩 3.6b 長 8.3b 歷 3.46
嘉猷女觀 　a. 改道士觀	約 742 　a. 752	李林甫分宅立	李林甫女（觀主）	明皇御畫金字額王維、鄭虔、吳道子	本李林甫宅之東南隅。精思院。	兩 3.6b–7a
1. 肅明道士觀 **2. 咸宜女冠觀** 3. 太真觀	1. 733 2. 762 3. 762	玄宗 咸宜公主		吳道子、解倩、楊廷光、陳閎	本睿宗藩第、開元初儀坤廟，公主入道處。 明皇帝上佛公主等圖。	兩 3.10a 歷 3.48
回元觀	750				本安祿山舊宅。	兩 3.10a
靈應觀	隋	宋道標	宋道標			兩 3.13b
宗道觀（華陽觀）	777	為華陽公主追福立			本興信公主宅、郭英宅。	兩 3.13b
龍興觀	中宗時					兩 3.13b
興唐觀 　a. 修	730 　a. 約 806	玄宗 憲宗			拆諸宮殿屋宇以速成，為行幸所。	兩 3.18a
1. 太眞觀 2. 肅明觀	1. 746 2. 762	裴氏（貴妃姊）			裴氏宅。	兩 3.22b
華封觀	747	高力士			高力士宅。	兩 3.27b
洞靈觀	唐					兩 3.29b
崇真觀	開元初（713–741）	李齊古			李齊古宅。	兩 3.32a
唐昌觀	唐				引《劇談錄》玉女下凡（元和中）。嚴休復、元積、劉禹錫、白居易賦詩。	兩 4.2a
玄都觀	582	文帝	尹尊師	范長壽	隋自長安城移通道宮至此，改名。	兩 4.2b 歷 3.51
福唐觀	707 以後？	新都公主			新都公主（中宗女）出家於此。	兩 4.3a
新昌觀	747	新昌公主			新昌公主（玄宗女）出家於此。	兩 4.3a
1. 道士觀 2. 女冠觀 3. 開元觀 　a. 西北院	1. 710 2. 717 3. 722 　a. 隋			楊廷光、楊仙喬	天尊殿、龍虎君、明真經變。 　a. 引《白氏長慶集》詩注，即隋龍村佛堂。	兩 4.3b 歷 3.47

道觀	年代	檀那	道人	畫家	感應／名跡	出處
九華觀	730	蔡國公主（睿宗女）			李安遠、武重規、成安公主、李思訓、蔡國公主宅。	兩 4.5a
金仙女冠觀 　a. 御容殿	710 　a. 841–846	西城、昌隆公主（睿宗女）			金仙公主出家處。	兩 4.9a 京 3 長 2 京 13b
玉真女冠觀	711				寶誕宅、玉真公主出家處。	兩 4.9a 京 3 C2
1. 太平觀 2. 太清觀 3. 魏國觀 4. 大崇福觀 **5. 昭成觀**	1. 670 2. 670？ 3. 687 4. 690 5. 729	太平公主 玄宗為母后追福		高宗（飛白額） 武后（飛白額）	移至大業坊，改為太清觀本楊士達宅。	兩 4.9b–10a 京 3 C3
崇明觀	？					兩 4.10a
福祥觀	754				本寶珙宅	兩 4.10b
1. 新都寺 　a. 廢 **2. 玉芝觀**	1. 中宗時 　a. ？ 2. 743	新都公主			本越王貞、新都公主宅，寺廢乃為剡王府，天寶再立為觀。	兩 4.16a
五通觀	588	文帝為焦子順立	焦子順		焦氏能驅役鬼神，預告隋文應命。	兩 4.18a 京 3 B1
太清觀 　a. 廢	武后 　a. 713		史崇元		原安樂公主宅。	兩 4.19a
1. 靈應道士觀 **2. 三洞女冠觀**	1. 587 2. 648					兩 4.19b 京 3 B4
東明觀	656	李弘太子	張因		仿西明寺之制。 〈道士馮黃庭碑〉、 〈道士巴西李榮碑〉。	兩 4.24a 歷 3A2
1. 西華觀 2. 金台觀 3. 中興觀 **4. 龍興觀**	1. 631 2. 687 3. 705 4. 707	太子李承乾	秦英成元英	吳道子、董諤	李承乾疾癒而立。 明真經變。	兩 4.26a 歷 3.44 京 3 A7
清虛觀	587	文帝	呂師		師元辟穀鍊氣，故名清虛。	兩 4.26b 京 3 A8
1. 會聖觀 2. 千秋觀 **3. 天長觀**	1. 587 2. 740 3. 748	文帝			文帝為秦孝王俊立。	兩 4.27a 京 3 A7
歸真觀	唐				在宮城內。	長 6.2b

洛陽寺院

寺院	年代	檀那	僧人	畫家	感應／名跡	出處
1. 慈澤寺 **2. 荷澤寺** 3. ？？？	1. ？ 2. 706 3. 712	睿宗在藩為武后立				兩 5.14a 河 1.3b 會 48.10
奉國寺	約 705–709	奉國夫人	神照（838寂）		本張易之宅、太平公主乳母奉國夫人捨宅奏立。 東都奉國寺禪德大師照公塔銘（白居易）。	兩 5.15b 河 1.4b 會 48.10b

寺院	年代	檀那	僧人	畫家	感應／名跡	出處
崇化寺	？					兩 5.16b 河 1.5a
率更寺	？					兩 5.20
長壽寺	687	武后		吳道子、王韶應	武后稱齒生髮變大赦改元立寺。 鬼神、行僧。	兩 5.24b 歷 3.54 會 48.9a
1. 太原寺 2. 魏國寺 **3. 福先寺**	1. 675 2. 687 3. 691	武后 武后		吳道子	本武后母楊氏宅。 地獄變、病龍。	兩 5.26a 歷 3.53 河 1.12b 會 48.8b–9a
1. 眾香寺 2. 中興寺 **3. 龍興寺**	1. 633 2. 706 3. 706 左右		均上人	展子虔	八國王分舍利圖。 東都龍興寺均上人功德記。	兩 5.30a 歷 3.51 河 1.16b 會 48.7b
1. 崇恩尼寺 2. 衛國寺 **3. 安國寺** 　a. 廢 　b. 改僧寺	1. 707 2. 707–709 3. 710 　a. 845 　b. ？復葺	太子李重俊			本隋楊文思宅、樊子蓋宅唐宗楚客宅、節愍太子李重俊升儲（706）宅卒（707）後立。	兩 5.30b 河 1.17 會 48.10a
景福尼寺 　a. 廢	685–688 徙來 　a. 845				本千金公主宅。 垂拱中自教業坊徙寺至此（觀德坊）。	兩 5.31a
1. 安樂寺 2. 景雲寺 **3. 昭成寺**	1. 707 2. 710 3. 710 左右	韋后奏立 睿宗為昭成皇后追福立		張遵禮、程遜楊廷光	西域記圖、護法二神。 安樂公主造百寶香鑪，高三尺用錢三萬，香鑪兩頭淨土變、藥師變。	兩 5.34b 歷 3.55–56 河 1.21a 會 48.10b
1. 太平寺 　a. 廢 2. 太平禪院	1. 686 　a. ？ 2. ？	太平公主				兩 5.34b 河 1.22b
1. 華嚴寺 2. 同德寺	1. 712 2. 733					兩 5.35b 河 1.23b 會 48.10b
衛國寺 　a. 廢 　b. 復建	706 　a. 845 　b. 898–903	李重俊			有小院十一。	兩 5.36b 河 1.24b
1. 淨土寺 　a. 遷至 　b. ？？？ **2. 大雲寺** 　a. 廢	1. 東魏 　a. 608 　b. 629 2. 693 　a. 845			尉遲乙僧	婆叟仙。 608 年自故城徙建陽門內。 629 年徙至毓材坊。 鬼神、六菩薩像、淨土經變、婆叟仙、黃犬、鷹。	兩 5.37a 歷 3.55 河 1.25a
太原寺	唐	武后			地本武后母榮國夫人宅（教義坊），寺後徙於積德坊。	兩 5.38a 河 1.19a
1. 景福寺 **2. 天女尼寺** 　a. 廢	1. 635 2. 685–688 　a. 845	武后		展子虔（已佚）		兩 5.38a、5.31a 歷 3.56 河 1.25b
麟趾尼寺	唐					兩 5.38a 河 1.26a

寺院	年代	檀那	僧人	畫家	感應 / 名跡	出處
天宮寺	632		秀禪師	吳道子、張僧繇	高祖龍潛舊宅、除災患變、二菩薩（張僧繇畫）自江南移來。	歷 3.54 會 48.8b 京 2.6a
1. 敬愛寺 2. 佛授記寺 3. 敬愛寺	1. 675 2. 691 3. 武周之後	中宗為高宗武后立		巧兒、張壽、宋朝（塑）、王玄策（指揮）、李安（貼金）張智藏塑、陳永承（成）、竇弘果塑、劉爽（佛光、化生）、趙雲質塑、劉行臣描、趙龕成、劉茂德／皇甫節（聖曆以後）、趙武端描、劉阿祖描、張法受描何長壽、王韶應描／董忠成（神龍以後）、吳道子描（722 年西禪院西廊壁畫）、翟琰成、蘇思忠描陳慶子成、武靜藏描、史小淨（起樣）、張阿乾（隨隱起等）、李正、王兼亮、郭兼子（生銅作並蠟樣）、張李八寫並成、師奴描、陳庶子成（聖曆以後）。	樹下彌勒菩薩塑像（665 年自內出，依王玄策取到西域圖菩薩像為樣）。西禪院東西間彌勒像、神像、殿內塑佛事並山、東禪院內般若台塑佛事、大門內外四金剛、獅子崑崙各二、迎送金剛神王、四獅子、聖僧、維摩詰、盧舍那、法華太子變、西方佛會、十六觀、閻羅王變、華嚴變、佛會、山水、人物、彌勒變、日藏月藏經變、業報差別變、十輪變、西方變、菩薩（畫）、講堂內大寶帳（銅）、武后大香爐高五尺五吋，闊四尺，重二千斤。大金銅香爐（毛婆羅樣後加木座及須彌山浮趺）、金銅幡、畫絹幡、行僧（中有唐三藏）、震覃、支提二神。	歷 3.54–55 會 48.8b
弘聖寺 　a. 廢	? 　a. 845			陳靜眼、張志	會昌五年廢弘聖寺改太微宮。	歷 3.55 會 50.6b
聖慈寺	?			程遜、楊廷光	本行經變、維摩詰并諸功德（畫）。	歷 3.56
光嚴寺	隋			董伯仁（隋）		歷 3.56
修行寺	隋					河 1.9b
圓行寺	隋					河 1.17a
元壽寺	隋					河 1.21a
福聖禪院	934–936	曹太后			本李貽孫宅（大中 847–859）。	河 1.22
1. 天堂 　a. 毀 2. 佛光寺 　a. 毀	1. 694 　a. 695 2. 695 　a. 740	武后 武后			宮城內天堂（在明堂北），夾紵大佛像。	河 4.3
1. 崇先寺 2. 廣福寺	1. 695 2. 736				本為崇先府。	會 48.9a
1. 中興寺 **2. 聖善寺** 　a. 報慈閣 　b. 拓寺改造	1. 705 2. 706 　a. ? 　b. 709	中宗為武后追福 中宗為韋后立 中宗			報慈閣。	會 48.9–10a

寺院	年代	檀那	僧人	畫家	感應 / 名跡	出處
昭覺寺	628	太宗			在邙山破王世充處，為義士、凶徒隕身戎陣者立寺，令虞世南為碑銘。	會 48.11
胡祆祠	?					兩 5.33b
波斯胡寺	?					河 1.8a

洛陽道觀

道觀	年代	檀那	道人	畫家	感應 / 名跡	出處
龍興觀	中宗時					兩 5.14a
宏（弘）道觀	675	李賢		吳道子	本雍王（李賢）宅。東封圖。	兩 5.14b 河 1.4a 歷 3.56
安國女觀	約中宗時				本太平公主宅。	兩 5.15b 河 1.4b 歷 3.56
福唐觀	唐		鄧天師		東京福唐觀鄧天師碣（李邕）。	兩 5.16a
景雲女觀	710–711				鄎國長公主碑（張說）。	兩 5.16a
1. 興慶觀 **2. 麟跡女觀**	1. ? 2. 860–873	畢諴				兩 5.19b 河 1.6b
景龍女觀	707–09		金仙公主		金仙公主（睿宗女）處。	兩 5.20b 河 1.7a
道沖女觀	?					兩 5.28a 河 1.14b
1. 宏（弘）道觀 2. 太清宮 3. 太微宮	1. ? 2. 905 3. 905 左右	昭宣帝			老君像，明皇、肅宗二像侍立。	兩 5.34a 河 1.21a
大聖真觀	?					兩 5.36b 河 1.24b
全真觀	?					河 1.9b
老君廟	唐			吳道子		歷 3.56
上清女觀	唐				在上陽宮西。	河 4.8b

5 | 天龍山石窟的再省思

天龍山石窟位於太原市西南 40 公里，海拔約 1500 公尺，四周峰巒起伏，松柏蒼翠。其岩質屬於灰白色砂岩，質地柔軟，既容易雕琢，也容易風化。上世紀初（1910–1928 年之間），許多日本及歐美學者曾到此調查攝影，[1] 咸認為此石窟的雕像藝術，尤指唐朝部分，絕不亞於龍門與敦煌，堪稱經典之作。可惜突然在1923–1924年間慘遭嚴重破壞，大部分的佛、菩薩像，以及浮雕部分都被敲毀，運銷至日本，或輾轉賣至美國與歐洲各國。以致於長久以來，天龍山石窟雕像在各主要收藏中國藝術品的博物館中成為鎮館之寶，而太原的天龍山石窟則殘破不堪。幸而 80 年代，學界再度掀起天龍山石窟研究熱潮，[2] 而近年中國學者李裕群也接著提出詳盡的現況調查報告與研究成果。[3]

天龍山石窟主要有二十一個窟洞（其中第9及13窟為摩崖造像），分佈於東西兩峰南坡。東峰分上下兩層，上層四個無雕像除去不計，下層為第 1 至 8 號窟；西峰自第 9 號起至 21 號，共十三個窟。除了雕像流落四方，原址殘破之外，缺乏題記更是編年斷代上的一大難題。

筆者近年來對武周朝及之後的造像藝術特別感興趣，而天龍山唐朝石窟的年代究竟是 7 世紀下半葉，即高宗、武后時代，或 8 世紀以後所創建，眾說紛紜，無法定奪。在著手排比資料時進一步發現，更值得注意的是天龍山石窟雖然與龍門石窟大致同時並行發展，然而無論在形制或造像風格上卻別具特色，無法指稱其直接受到當時的帝王石窟，如龍門造像的影響。換句話說，既然無法將天龍山石窟風格的演變比附於其他石窟，便只能就所有可能的線索了解其自身發展的特性。但是天龍山石窟在歷史上曾有幾次斷續現象，而且因為題記與文獻俱極少，目前仍然無法明確地找出各時代造像集團的資料，形成研究上的困難。

近年來，河南地區北齊石窟的研究，如響堂山、小南海、寶山等已獲得長足的進展。而天龍山或太原地區的北齊石窟與太行山東麓的造窟風氣有何關聯呢？若能進一步理解天龍山如何創建，必也能夠增進對北朝末期的佛教石刻藝術全面的認識。這是為何本文起首不厭其煩地重新解釋東魏至北齊太原地區石窟造像的相關問題。此地區由於缺乏直接的文獻記載，只能退而求其次，試圖理解當時造像的政治社會歷史變遷。此外，當時佛教教團的發展也是理解造像深層意義不可少的資料。

目前，如李裕群指出，在「天龍山石窟中，除八窟前廊有隋開皇四年（584）的開窟造像碑文外，其餘洞窟的碑文或人為鑿毀，或風雨浸蝕，文字均漫漶不清」。[4] 本文重新整理校對鮮少為人引用的開皇四年「石室銘」，與景龍元年（707）的「勿部將軍功德記」等來解釋隋至唐代天龍寺的歷史環境與造像活動紀錄，並且分析唐代主要石窟的造像風格以確定其年代問題。[5]

筆者雖然曾經兩度訪問天龍山石窟，但仍稱不上長時期的調查工作，故而本文的主要動機並不在於全面性地重建天龍山石窟的編年問題，而是就筆者所關心的北朝末年至唐代佛教藝術發展的幾個重要方面來檢討天龍山石窟，並提出問題以就教於方家。

一、北朝末年政權的轉移與教團的發展

東魏（534–550）到北齊（550–577）之間，共約四十三年，三面環敵而以軍力立國，再加上北齊高氏自輔佐東魏時期便歷代短壽，頻頻易主，政局極不安定。北周滅北齊後即於該地推行廢佛，四年之間，隋又取代北周，北朝末年的政局可以說充滿了詭譎不安的劇烈變化。

太原軍事上的重要性始自北魏末年，孝明皇帝崩（528），爾朱榮（493–530）從太原出兵入洛陽，奉立孝莊皇帝並大肆殺虐皇族王公卿士，引發河陰之亂，洛陽自此陷入長期兵災。爾朱榮大將高歡（496–547）代起，奉立孝武帝（532）並遷都鄴，而孝武帝西奔長安依附宇文泰（534），高歡遂另立年僅十一歲的孝靜帝，東西魏分裂，高歡以大丞相、大將軍之職駐守太原，與宇文泰對峙抗爭，太原自此成為軍事首都。高歡掌握軍國大政，而其長子高澄（521–549）則留守鄴都，十四歲為尚書令，次子高洋（526–559）為太原郡開國公。

東魏遷都，王公貴族多捨其舊宅立為寺院，以避免更嚴重的破壞，隨著佛教教團也遷移至鄴。河陰之亂後，洛陽王氣衰盡，位於其外圍的龍門石窟造像活動明顯地消減。取而代之，東魏鄴都的佛教迅速蓬勃地發展起來。在動盪不安的時局中，高氏政權以提倡佛教文化為其社會教化事業，並且虔誠禮佛，護持佛法，祈求身心的安寧。高氏兄弟招聘高僧法上（495–580）入鄴都任昭玄大統四十年，整頓綱紀，建立寺制戒律，安定道俗，是為東魏、北齊之間佛教界的「二代統師」。[6] 據魏收（505–572）修〈釋老志〉的說法，至東魏時「僧尼大眾二百萬矣，其寺三萬有餘」。[7] 可見高氏王族與佛教集團關係密切。這種政教密切配合的關係一直維持到北齊亡國為止。

高歡「性深密高岸，終日儼然」，擁立孝靜帝，而言行恭謹，雅尚儉樸，仁恕愛士。雖然歸崇佛教，卻也提倡儒教，禮遇道教，並且曾經一度禁止在鄴都建佛寺。[8] 他與宇文泰之間戰爭頻繁，東魏初期（535–539）連年失利，河東、河南洛陽、帶仕仕不保。至武定元年（543）

春邙山大戰，河南洛、豫二州再度收復，四年（546）秋，高歡為了奪回汾絳失地攻玉壁（山西稷山縣西南），大敗病倒，次年初死。其屬下大將侯景（502?-552）立即獻地南降梁武帝（464-549），並引起南朝大亂，東、西魏之間的征戰暫停，分別轉向南朝侵略攻戰。如此看來，東魏十五年間，山西、河南一帶的戰事大約到武定元年到四年間，甚至於武定五年高歡死後，才趨於和緩安定。

在鄴都，高澄倚重法上安頓人心，並支持譯經事業。[9] 另外，義解僧靈詢（488-555?）則自鄴都被調任太原僧統。[10] 武定年間（543-550），高澄為其健在的生母婁太妃（501-562）於太原舉行盛大法會，「起四部眾大齋，王（高澄）躬百僚，詣齋所」。[11] 時間應在高歡去世（547年正月）之後。高澄熱心佛教造像，元象元年（538），任大行臺令公、并州刺史時，其下屬祭酒通大路使張法樂便以其名義，在并州樂平郡石艾縣（今太原東之正定）與石艾縣維那道淵糾集義邑七十多人，造石窟大像一區，「敬為皇祚永休，八表寧安，又願大王（高歡）、令公（高澄），神算獨超」。[12] 武定七年（549）八月高澄被刺殺，高洋接掌大權，指揮天下。十二月，征西大將軍儀同三司行晉州事東雍州鎮城，安武縣開國侯張保洛[13] 造四佛四菩薩（四面）造像碑，「藉此微功，仰願　先王（高歡）婁太妃　大將軍（高澄）令公（高洋）兄弟等，亡者昇天，託生西方無量壽佛國，現在眷屬，四夷康和，輔相魏朝，永隆不絕」。[14] 張保洛曾隨高歡征戰邙山、玉壁，這時正鎮守東雍州（今山西新絳），緊靠東西魏邊界與玉壁對峙，扼守長安往洛陽的通道。換言之，這是高歡親信的大將為兩年之間接連而死的高歡父子，未亡人婁太妃及新掌權的高洋造像，以其功德，願亡者往生西方，生者政權永固，同時也希望國泰民安，「兵□不興，關隴自平，普天豐樂，災害不起」。從願文中可知，對當時貴族公卿百官而言，佛教造像具有向帝王表示效忠，祈求帝王長壽，外患不興，國運昌隆的不可思議功能。

武定八年（550）五月高洋稱帝，即北齊文宣帝。文宣帝即位後次年（551）下詔邀請河北名禪師僧稠（480-560）至鄴都傳法。時稠已年過七十，為他說真空之理、坐禪方式與授菩薩戒。稠辭返山林，帝為稠在離鄴城西南八十里龍山之陽建雲門寺，並請他兼任石窟大寺主，弘揚禪法。在稠禪師的感化下，文宣帝宣稱三分國庫，一為供國，一為自用，一為供奉三寶。[15] 北齊佛教繼承北魏以來的發展加上文宣帝的提倡，教團規模呈現顛峰狀態，鄴都「大寺略計四千，見住僧尼僅將八萬，講席相距二百有餘，在眾常聽出過一萬，故宇內英傑咸歸厥邦」。[16] 都內較具規模的寺院有四千，出家眾八萬，同時有兩百多個佛法講座，聽眾維持在一萬人以上，稱為佛教首都，實在當之無愧。

　　文宣帝初年重要功德，除了張保洛所造四面造像碑之外，另有高氏王族為高歡、高澄造像，以此功德超度亡者。天保七年（556），趙郡王叡（534-569）造白石釋迦像，「仰為亡伯大齊獻武皇帝（高歡），亡兄文襄皇帝（高澄）」。[17]高叡係高歡弟高琛的遺子，自幼由高歡扶養，「恩同諸子」，天保元年受封為趙郡王。天保七年，身兼定州刺史，都督北方六州諸軍事，皇建（560-561）初又授命行并州事。[18]高叡共造四像，即為亡伯高歡、亡兄高澄造釋迦像，為亡父亡母造無量壽佛像，為亡姐造彌勒佛像，又為己身並妃鄭氏及「一切有形」造阿閦佛像，並重修寺院。意在迴向功德給亡者與生者，並緬懷先人功業與恩情。此批白玉像除彌勒像外，現存三身，和定國寺頌、塔銘兩碑現在河北省博物館與靈壽幽居寺。[19]

　　在佛教界主流與北齊帝室密切合作的同時，政局的動亂不安、教團的過度擴張與佛法將失傳的危機意識，促使部分高僧選擇避開都城，潛隱山林深自懺悔，禪定守戒並攝心修行，追求頭陀苦行，表現出作為社會中流砥柱的剛介志操。僧團二代統師法上便深信佛教末法時代即將來臨，晚年遠至鄴都西山，今安陽縣西北 35 公里太行山支脈造合水寺（隋代改名修定寺，遺址猶存），在此與一百多名僧眾，嚴守戒律苦修。[20]此外，當時名僧如禪定大師僧稠、道憑（488-559）、華嚴師靈裕（518-605）、涅槃大師曇衍（516-588）等也退居鄴都以西，太行山支脈山林發展禪居寺院或小型石窟。[21]然而，皇帝與貴族高官也不遠千里，追隨其後，例如文宣帝以法上為戒師，「常布髮於地，令上踐焉」。又曾每年三駕，率同六軍，前往山中的合水寺觀禮。[22]

　　文宣帝先後師法上與僧稠受菩薩戒，[23]斷酒肉。此外，他也禮遇僧達、法常等高僧，「大起佛寺，僧尼溢滿諸州」。[24]或如〈靈裕傳〉所說，「文宣之世，立寺非一。敕詔德望，並處其中，國俸所資，隆重相架」。[25]他在位十年，前六年內留心政術，有人君大略，後期則驕矜自得，窮理虐殘。[26]但始終未放棄佛教信仰，晚年於山西遼陽（今左權，太原與鄴都之間）甘露寺禪居深觀，禮佛經行，唯軍國大政奏聞。[27]

　　文宣帝死後，北齊政權開始走下坡，武成帝（537-569，在位 561-565）與後主（556-577，在位 565-577）濫用小人，大興土木，政風靡爛，遂使北周有機可乘，於 577 年滅之。武成帝與後主都曾經營造許多大型寺院，如鄴都大總持寺、大興聖寺，[28]太原的大基聖寺與大崇皇寺。[29]後主晚年曾與丞相高阿那肱（?-580）捐資贊助鄴都附近南響堂山石窟的開鑿。[30]史書上記載後主「鑿晉陽西山為大佛像，一夜然油萬盆，光照宮內」。此晉陽西山指童子寺，下文將再提。又為胡昭儀起大慈寺未成，後改為穆皇后造大寶林寺，窮極工巧，「勞費億計，人牛死者不可勝紀」。[31]這也被歷史家歸納為其迅速亡國的原因之

相對地，西魏、北周長安的佛教在宇文泰（507–556）、宇文護（513–572）掌控下，雖然後者相當崇佛，其發展並無法與鄴都相提並論。[32] 到了武帝（宇文邕 543–578，在位 560–578）實行富國強兵政策，企圖統合儒釋道三教，並以儒道優先，建德三年（574）斷然滅佛，下令毀棄一切經像，編收僧籍。建德六年（577）滅北齊後，繼續徹底毀佛，全國三百萬僧眾盡還俗為軍民。[33]

北周滅佛到武帝死為止，共約四年。宣帝（559–580，578–579 在位）即位後次年初便推動復佛工作。隋文帝楊堅（541–604，581–604 在位）當時以外戚身分兼大後丞，一般認為他是幕後推動興佛政策的有力人士。[34] 開皇元年（581）楊堅取代北周建立隋帝國，次年將京城內北周陟岵寺擴大規模改設大興善寺（初名遵善寺），有計畫地召集全國各地高僧代表於此，從事譯經、講經及編纂藏目等工作。[35] 開皇三年下令修復周朝所廢寺院，以及經像等。[36] 仁壽元年（601）開始命高僧送舍利至全國各州建塔，更被認為是佛教興盛的重要表徵。仁壽三年建禪定寺（後改稱大總持寺），再次召集全國禪修戒律高僧至此主持，樹立隋代官方佛教的新氣象。但事實上，在這些提倡佛教政策的背後可以明顯地看出，皇室中央對僧團控制之嚴格遠超過前代北朝。

在僧團方面，從北朝末期以來，部分高僧隱居深山，與皇室保持距離的風氣一直延續不改。尤其在滅法動亂中，更多高僧流離山林鄉間，以繼續護法修行。這時候最重要的領導人物恐怕就是在河南安陽寶山的靈裕（528–605）。有關靈裕的事跡在此無法詳述，他主要是《華嚴》、《地論》、《涅槃》、律部的大師，又深受末法觀的影響，與三階教也密切來往，在北齊文宣帝時已被稱為裕菩薩，清貞潔己，壯年即隱居寶山。[37] 開皇十一年（591）隋文帝正式請他至長安大興善寺，他視此為劫難，謙卑地步行入京，堅拒國統的任命，迅即返鄉。目前寶山還可以見到靈裕所經營的靈泉寺及大住聖窟，他在此經營教化的遺跡還包括，追隨他的歷代僧侶、善男信女的塔碑，遍佈附近山谷。[38] 這是佛教脫離中央，深入民間多元文化的表現。

從北周到隋唐初年，皇室與僧團之間的關係還有一個值得注意的發展，即僧兵的出現。北周武帝滅佛時，令三百萬僧眾還俗，收編為軍民，希望驅使僧兵加入戰場。當時釋曇積曾上表質疑：「疑謂求兵於僧眾之間，取地於塔廟之下，深誠可怪。但頑僧任役，未足加兵；寺地給民，豈能富國。」[39] 隋代仍否用僧兵，並不清楚，但是唐高祖（李淵 566–635，在位 618–626）武德四年（621）秦王李世民（598–649）攻打洛陽時，少林寺僧兵起義呼應，執王充侄仁以歸順。[40] 特別山西一帶地接突厥，戰事不絕，而當地僧人也勇武善戰。

《續高僧傳》習禪篇記載武德五年（622），高祖下令在太原地區挑選二千餘僧人充任僧兵，但特別免除徵召禪師大德智滿。[41] 另外，武德七年（624），突厥入侵太原，京師戒嚴，為了保衛長安，也曾在當地招募「翹勇僧千人入於戎幕」。[42] 從這類史料可知從北朝末至唐初，太原作為與北方外族交接的軍事要地，經常面臨外侮，武風頗盛，連僧人也習武以自保，流露出獨立強悍的民風。

簡言之，在北朝末年到隋唐初年，由於政局經常動亂不安，加上由東魏北齊的極度崇佛到北周滅佛的劇烈轉變，給佛教界莫大的打擊，迫使佛教界有志之士普遍興起改革願望。隋唐統一全國，中央政權極力控制教團，給予種種的限制。佛教界面對重重的考驗，有志之士遂深自反省，改革之聲興起，於是相對於傳統主流派與皇室及貴族官僚結合發展，新生的清流高僧遂走入鄉間山林，強調實踐的修行。在這樣的轉捩點上，激發出所謂中國大乘諸宗——天台宗、華嚴宗、三階教、淨土教，乃至於禪宗的萌芽。[43] 至於佛教藝術方面，自從北齊響堂山石窟之後，由皇室贊助的大型石窟藝術便急遽衰微，反之小型禪修石窟興起。其中如前文提到的，靈裕所修分布在太行山西脈的寶山大住聖窟，或僧稠所修小南海石窟等等。這些石窟不論在造像題材和風格上都與北魏以來的帝王石窟頗不相同。

二、東魏至盛唐太原地區的佛教發展

北朝時期，特別指北魏後期以降，太原地區的佛教教團接受首都洛陽與鄴都的影響，又因為地處在通往北方代州五台山（清涼山）的中轉站，僧侶信徒來往頻繁，自然接受其發展的影響。[44] 五台山最晚在北魏末期已成為習禪聖地，並且是文殊菩薩的道場聖山，與《華嚴經》信仰有密切關係。[45] 〈菩薩住處品〉謂「東北方有菩薩住處，名清涼山，過去諸菩薩常於中住。彼現有菩薩名文殊師利，有一萬菩薩眷屬，常為說法」。[46] 山下有清涼府，山南面小峰有清涼寺。文殊菩薩現身五台山說《華嚴》的傳說歷代不絕。

不過，就太原當地而言，北朝時似乎仍未發展出地域性的佛教特色。北魏末至東魏期間，在太原附近活動的曇鸞（476–542?）就是個很好的例子。曇鸞為山西雁門（代縣）人，先在五台山學佛，對神蹟靈怪特別感興趣，遠遊南方向陶弘景（456–536）請教仙術，返北途經洛陽，獲菩提流支啟示，授《觀無量壽佛經》，豁然開朗，了悟解脫生死之道。後魏主「敕令住并州大寺」，即太原大巖寺，晚年移居汾州北山，創立石壁玄中寺。[47] 此外，北魏洛陽地論與華嚴宗師慧光（468–537）的名弟子之一，靈詢精通諸經，對《維摩》特別有見地，東魏

遷都後遊化河北，「（東）魏末為并州僧統，齊初卒於晉陽」。[48]可見得曇鸞與靈詢這兩位高僧都是被中央派至太原任職教化的。

　　隋初太原地區最重要的三位僧人是彥琮（557–610）、曇遷（543–608）與慧瓚（536–607）。彥琮是隋初最重要的學問僧，曾師五台山沙門，又遊鄴都，十四歲便以講經風靡晉陽，也曾為後主請入殿內講《仁王經》。開皇初被延入長安，三年（583）又受晉王廣（569–618）及秦王俊（571–600）之請，於晉陽講《金光明經》、《勝鬘》、《般若》等，至開皇十二年才再度受詔入長安大興善寺主持譯經、講經，編寫《眾經目錄》，及分送舍利到天下諸州等重要國家佛教事業。[49]

　　曇遷出生太原，遊學定州、相州鄴都、五台山，也曾隱居林慮山，精研《華嚴》、《十地》、《楞伽》、《起信》等。北朝末年為了避難，至彭城弘揚《攝論》，至開皇七年受詔入京，任昭玄大統。他在隋初整頓僧綱，安撫人心，修復佛像、寺院功勞最多，晚年則弘揚戒慧。[50]

　　慧瓚「至德澄明，行成眾範」，以戒學及禪修聞名於太原地區，從者多達數百人。隋初弘戒學於定州，開皇年間受秦王俊邀請至太原開化寺，拜其門下者，如志超、曇韻、慧進、道亮及道綽等事蹟分別見於《續高僧傳》。仁壽中也受文帝詔入長安主持禪寺，卒於終南山。[51]

　　從以上的資料看來，隋初太原地區的三位高僧多為提倡戒律與禪修者，他們受到王室重視，並且在開皇七年至十年左右都被徵召至長安，對久經戰亂，亟需重新建立新秩序的隋帝國而言，這些高僧自有其實際效用。然而在戒律禪修之外，太原地區的義學偏重《華嚴》，這是承續鄴都及太行山一帶的傳統，也與附近五台山的發展密切相關。釋慧覺（531–620）北齊時活動於山東地區，講《華嚴》、《十地》，開皇元年受詔至太原武德寺，弘揚《華嚴》，「聽眾千餘，堂宇充溢」，施主為他再建千人講堂。[52]此外，釋道貴為太原人，以「《華嚴》為業」，「精潔守素」，不過晚年也移居長安，並參與仁壽年間的送舍利建佛塔事。[53]這裡順便提及隋文帝為了順利推行佛教國家政策，顯然多次將全國重要高僧徵集入長安，分配他們各種不同的任務。太原地區也許就受到此政策的影響，高僧必須移居長安，而未能形成強有力的教團。

　　唐代太原地區特別著名的高僧並不多，主要原因恐怕還在中央集權的政體形成後，距長安不遠的太原教團活動便受到都城的牽制與吸收，無法自成一重心。前述慧瓚的弟子道綽（562–645）在交城主持玄中寺，弘宣淨土思想，頗值注意。[54]道綽係太原人，師事開化寺慧瓚研究空理，尤精《涅槃》，後因長住玄中寺，見曇鸞生前所建碑而感悟，棄《涅槃》歸心

淨土，專念阿彌陀佛，講《觀無量壽佛經》。道綽結合末法與淨土思想，認為在末法濁惡時期應捨聖道（菩薩道），靠佛之本願力專歸淨土，淨土宗的思想至此趨於成熟。然而道綽的思想真正在唐代社會發生影響力，還得等待弟子善導（613–681）的弘宣法力。善導一說安徽泗州人，一說山東臨淄人，貞觀十五年（641）至玄中寺師道綽，四年後道綽圓寂，善導遂入長安，積極闡揚其師的思想。[55] 他提倡一心稱彌陀名號為修行正業，而誦經、禮拜、讚歎、觀佛為助業。一生抄《阿彌陀經》十萬卷，畫淨土變相三百幅，以無限的熱情推動念佛的風潮於民間。《宋高僧傳》、《往生西方淨土瑞應傳》等都記載了多位在交城、太原以及長安地區活動的淨土宗高僧，不過，盛唐之後玄中寺就轉變為律宗的道場。

隋唐以來，太原地區除淨土信仰外，華嚴思想也斐然成章，這與五台山的華嚴、文殊信仰，以及唐代皇室的提倡華嚴都有著密切關係。隋代以來有許多精通華嚴思想的高僧常出入五台山。隋末至初唐并州僧人弘揚華嚴思想而聞名者，如太原釋曇義、法念、解脫、明曜等，皆勤學《華嚴》得感應。[56] 然而，唐代華嚴義學中心仍在長安。杜順（558–641）為長安人，唐初樹立華嚴宗之思想體系，因此被尊為開宗祖師。[57] 唐太宗（626–649 在位）曾引入宮內，隆重禮遇，因此王公貴卿爭相投入門內。[58] 然而，五台山的文殊聖靈驗對僧人及廣大信徒的吸引力確實不容忽視。高宗（628–683，649–683 在位）開始注意五台山的聖跡傳說，龍朔年間（661–663）頻敕長安會昌寺沙門會積共內侍多人至五台山檢行聖跡，作成圖文紀錄，流傳於世。[59] 武則天（624–705）來自太原佛教世家，奉華嚴大師法藏（643–712）為賢首國師，命其與求法僧義淨（635–713）、于闐僧實叉難陀（652–710）等高僧合譯八十卷新本《大方廣佛華嚴經》，並親自作序。[60] 法藏曾多次應武氏邀請在宮內講解此經。[61]

長安二年（702）五月十五日，建安王仕并州長史奏請重修葺五台山清涼寺，武后則天命德感法師（見第二章）親至五台主持工事，事成德感報聞各種感應聖跡。武氏又命左庶子侯知一、御史大夫魏元忠，聘工匠琢玉御容（武則天像）入五台山禮拜，至長安三年送清涼山裝置，後因種種考慮，暫留御容於太原崇福寺大殿中供養，另於五台山造塔建碑，設齋供養。[62] 9 世紀時日本留學僧圓仁（794–864）也曾在五台山親見武后所造的鐵塔。[63]

在太原市西，位於龍山與蒙山之間的盆地有風洞祠，其地下鑿出迴廊，藏石刻《華嚴經》柱子，據說有一百二十四根。[64] 目前有六十四根刻有經文之石柱陳列於太原晉祠及庫房內。據常盤大定考證其文字內容，確知此為武則天時期的譯本。[65] 由此更可以明瞭唐代華嚴思想之深入影響於此地區。

三、東魏北齊之間的佛教石窟造像問題

　　天龍山是太原地區目前所見最早的大石窟寺，甫登場風格便相當成熟，題材新穎，雕像造型飽滿有力，表現多元化，啟發唐代的新面貌，故不容忽視。然而，太原始終是軍事上的陪都或重鎮，絕非佛教教團主流所在地。即使在北齊高氏政權長駐太原的時代，天龍山石窟也不是最主要的大石窟寺，唐代龍門石窟的規模與聲名也遠遠超過天龍山。天龍山石窟不但在史籍上名不見傳，本身的題記也極其罕見。其次，天龍山石窟的年代大約起自 6 世紀中葉到 8 世紀中，期間因為地方上戰亂不安，以及滅法等等因素，涵蓋年代長而且經常間隔斷裂，在風格上無法自成一完整的發展體系，故而學者們對於斷代意見頗為分歧，造成研究上的困擾。

　　為顯示諸家說法的分歧性與共同點，不厭其煩，再擇其中比較重要的幾家對天龍山石窟分期編年的說法整理成表，說明如下：[66]

各家斷代比較表

窟號 ＼ 學者	關野貞	水野清一	Siren	Vanderstappen	鈴木潔	李裕群
1		隋	北齊	北齊約 560		北齊約 552
2	北齊	東魏	北齊	東魏約 536		東魏 532–546
3	北齊	東魏	北齊	東魏約 530		東魏 532–546
4	初唐	8 世紀初	700–720	約 730	680–700	673–681
5	初唐	約 700	700–720	約 740	680–700	673–681
6	初唐	約 700	700–720	約 730	710–730	673–681
7	初唐		700–720	715–750		673–681
8	隋	584	584	584		584
9	北齊					681–704
10	北齊	北齊	北齊	北齊約 570		北齊 560–561
11		開元		715–750		681–704
12	初唐	開元				681–704
13		開元		715–750		681–704
14	初唐	開元初	700–710	約 725	700–710	681–704
15	初唐	約 700		715–750		681–704
16	北齊	北齊	北齊	北齊約 570		560–561
17	初唐	740–750	710–720	約 750	730–750	673–681

18*	初唐	開元初	710–720	約 730；約 735	700–710；730–750	681–704
19				715–750		681–704
20				715–750		681–704
21	初唐	開元	710–720	703–711	710–730	681–704

* Vanderstappen & Rhie 及鈴木潔皆認為第 18 窟的正壁與兩側壁年代不同，側壁略早於正壁。

從表中可知，諸家皆認為隋代以前北朝所造窟共有五個，其中按照水野氏、Vanderstappen 氏與李氏的說法，又可分為兩期，即第 2、3 窟最早，造於東魏；第 1、10、16 則為北齊所造（水野以為第 1 窟為隋造），其餘十六窟大致為唐代所開鑿。

1. 文獻記載

天龍山石窟的開創，按照以上的說法多同意為第 2、3 的一組雙窟，但年代上有東魏（534–550）或北齊（550–577）之說。前文第一節已經大略說明，東魏高歡掌權時代，山西、河南一帶戰爭頻仍，等到高歡去世（547），侯景造亂於南梁，東西魏才平靜下來。高澄正準備奪取東魏帝位，不意遇害（549 年 8 月）。弟高洋繼承其志，次年五月正式稱帝，改國號為天保（550），即北齊文宣帝。六月下詔書稱軍事重鎮太原為「霸業所在，王命是基」，免田租三年，並開始建設太原附近。[67]

目前較早的天龍山文獻記載，皆指稱創建年代為北齊年間。天龍山石窟現存最早，也是唯一的義邑造像碑，即第 8 窟外壁開皇四年（584）銘文。可惜如後文所示，因為殘損嚴重，有關寺史方面已不全，僅知是北周滅佛以前。下文將提到的景龍元年（707）〈勿部將軍功德記〉起首便稱：「咨故天龍寺者，兆基有齊，替虜隋季。」另一種說法是，天龍山附近原來建有北齊避暑宮。據五代十國北漢廣運二年（975）〈天龍寺千佛樓碑〉：「往者北齊啟國，後魏興邦。……或倦重城之宴處，選面勝之良遊，各營避暑之宮，用憩鳴鑾之駕。」[68] 如此說法與後來的《永樂大典》說法相近。後者稱「天龍寺東北，有重岡數畝，昔北齊高帝及東魏文宣帝避暑離宮」。按高帝應為高祖，即高歡追尊廟號，東魏應為衍誤，即指高洋。[69] 總之，依據這兩條史料，高歡與高洋曾在此建避暑離宮，〈天龍寺千佛樓碑〉續稱，建避暑宮之後，當地的豪右富民，又造各種塔廟，「星布於巖石矣」。亦即石窟的開鑿與當地豪右富民有關。

《永樂大典》又說：「天龍寺，在本縣西南三十里，北齊置，有皇建中并州定國寺僧造

石窟銘。」[70] 亦即，天龍石窟原有皇建中（560 年 8 月至 561 年 11 月）當地定國寺僧造石窟銘，而此銘記已風化或磨滅，目前已未可見。嘉靖《太原縣志》卻依此進一步說，天龍山係「北齊皇建元年（560）建，內有石室二十四龕，石佛像四尊，及隋開皇間碑刻石室銘」。[71] 後修的地方志大致皆異口同聲地認為天龍山始自北齊。[72] 以上文獻資料，除了早期銘記之外，尤其是明清以後方志難免傳抄錯誤，聊供參考，無法就此作出最後的判斷。

此外，史籍記載在天龍山附近還有葦谷山仙巖寺，兩者的關係有時也頗易引起混淆。據《永樂大典》、《嘉靖縣志》及《雍正縣志》，皆記載葦谷山仙巖寺與天龍山同在太原縣西南三十里，也曾是北齊避暑之宮，而且二縣志皆謂仙巖寺建於天保二年（551）。[73] 總之，地方史料上的天龍寺與仙巖寺位置相近，年代皆為北齊文宣帝時，又常與避暑宮牽連不清。小野玄妙曾推斷現存天龍石窟西峰（目前第 9 至 21 窟所在）為葦谷山仙巖寺所在，東峰（第 1 至 8 窟所在）為天龍山天龍寺所在，皆創於北齊。[74] 李裕群亦肯定仙巖寺與天龍山的鄰近關係，但認為其東西位置正好相反。[75] 目前寺院的遺跡早已不存，無法進一步推斷這兩種說法的可靠性，不過依天龍山石窟造像風格而言，東西峰皆有北齊所開之窟。

太原附近其他寺觀記載也都始自北齊，始創於天保年間者，如崇福寺（天保二年）、懸甕寺（天保三年），[76] 稍晚如甘泉寺與上生寺，都建於天統二年（566）。[77] 然而，北齊至唐初太原地區最有名的寺院是太原近郊的開化寺與童子寺。開化寺在縣西北一十五里（又稱法華寺）的蒙山，文宣帝天保末年「鑿石通蹊，依山刻像，式揚震德，用鎮乾方。成招提之勝因，侔釋迦之真相」。[78] 此依山間開鑿摩崖大佛像，現今稱為西山大佛。此寺規模不小，後主在此燃油禮佛，隋文帝仁壽年間（601–604）造大閣蔽佛，唐高祖曾至此巡禮，高宗顯慶二年（657）也至此巡禮並出資修飾，五代後晉時又陸續增修。隋初有名的律師慧瓚，門徒超過二百人，行化至馬邑，「朔代并晉，名行師尋，譽滿二河，道俗傾望」。當時秦王俊坐鎮太原，遂請他至開化寺，一時成為太原教界重心。[79] 據 1980 年當地的報導，西山大佛的胸頸部分被發現了，詳細則未見報導。[80] 李裕群後續做了調查與遺址平面圖。[81] 龍山上的童子寺，在縣西方十里，為天保七年（556）弘禮禪師所建，[82] 據載文宣帝曾登童子佛寺（559）。[83] 直到貞元中，仍見童子寺的傳說。[84] 童子寺的大像坐高一百七十餘尺，開化寺的大像更高達二百尺，唐高宗及武后曾特別至此禮拜二大佛，「並各捐捨」，「備飾聖容」。[85]1920 年，常盤大定到此調查時，在嚴重崩裂的山崖間僅見一高浮雕菩薩與幾列小龕，他推測此菩薩即北齊大佛的兩個脅侍菩薩之一。[86]

由以上的文獻資料判知，從北齊到初唐時期，太原附近最重要的大型摩崖造像為開化寺與童子寺，其開鑿都與文宣帝（高洋）有密切關係，相對於這兩處，天龍山石窟並不常見於當時一般的史料。若再進一步檢討天龍山石窟在北朝末年到隋之間所開的六個窟，可發現其規模實在不大。除掉隋代所開第 8 窟，北朝的五窟為第 1、2、3、10，及 16 窟，其中 2、3 窟為一組，大致對稱，一般也認為是最早開鑿的窟，第 1 窟緊隨其側，都在東峰，第 10、16 窟則散在西峰並不相聯。窟內主尊坐佛身高多在 1 米 1 左右，菩薩身高則不超過 1 米，而且由分佈的情形看來，這五個窟並非同時整體設計開鑿，就風格上來看也並不一致。換句話說，天龍山的北朝窟開創的氣勢不但無法與北魏雲岡五窟相較，甚而也無法與北齊響堂山石窟的規模與氣魄相比。[87] 但是在表現手法上，天龍山石窟卻有其獨特的細膩寫實與質感的柔軟度，形成它獨特的風格。

2. 早期風格

從風格上來判斷，第 2、3 窟確實是天龍山石窟目前所見最早的，但是僅有十五年左右的東魏與北齊之間時代風格的變化實在無法簡單的以高洋就位的天保元年為劃分標準，而得更仔細考慮各方面條件才行。如前文所述，東魏政權十五年間與西魏征戰不斷，實在要等到後期才比較安定，太原（晉陽）是高歡的駐在地，更是如此。另一方面，從文獻上知道高澄、高洋較高歡更熱衷於佛教造像。特別是北魏以來的大型帝王石窟傳統，如雲岡石窟與龍門石窟，已不見於東魏。以龍門為例，賓陽中洞大致完成於正光四年（523）之前，是北魏帝王造窟風格的典範。[88] 其後，皇甫公洞造於孝昌三年（527）是胡太后母舅皇甫度所造大中型窟，雕飾華麗。[89]次年爾朱榮即發動河陰之變，東西分裂後洛陽更動盪不安，甚而陸續落入西魏版圖，已如前述。北魏末至東魏間的造像石窟不多，所謂東魏的石窟造像典型風格，也很難確認。[90] 較重要的路洞（圖 1）規模亦不大，年代說法不一，頗多學者將之列為北魏末年，也有認為東魏者，[91] 而曾布川寬最近的論文則肯定為東魏初始造，其根據除了眾所周知窟內東魏元象元年（539）以降的紀年外，主要還特別注意到風格上較大的轉變，推斷為東魏前期所造。[92]

天龍山最早的雙窟，第 2、3 窟屬中型窟（主窟寬深高尺寸分別為 254×254×268 與247×236×260 公分），結構相同，而且兩窟之間崖面原來雕有一件大型螭首碑，碑文已被鑿去。由此推斷此雙窟原設計為一對，已佚碑文即紀念此重要功德。窟內三壁三龕，龕內皆一坐佛二菩薩立像，龕外壁面則浮雕羅漢、供養天、供養人與文殊維摩，左右對稱，結構簡明嚴密。龕內主尊雕像的基本造型（圖 2）乃是從路洞發展而來，但軀幹的結構與彈性感更

圖1 | 龍門路洞 西壁 主尊

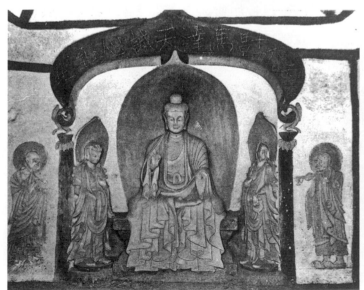

圖2 | 天龍山石窟 3 窟 北壁（破壞前）

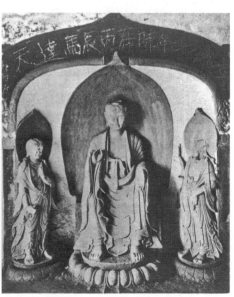

圖3 | 天龍山石窟 3 窟 西壁（破壞前）

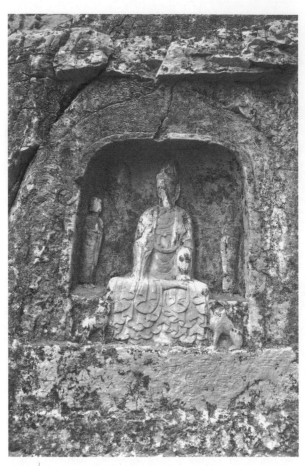

圖 4 | 河南鶴壁五岩寺石窟 四區 11 龕

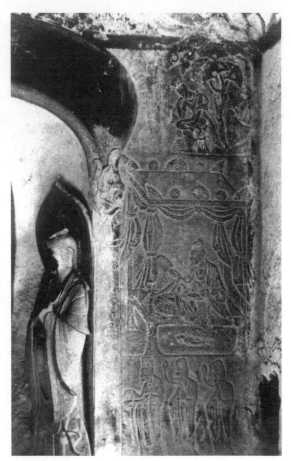

圖 5 | 天龍山石窟 3 窟 東壁南側（破壞前），
翻攝自《天龍山石窟》，1922 年，圖版 25。

為可信。坐姿縱向拉長，小腹略挺出；宣字座上懸裳的多層襞褶流暢活潑，較路洞更為成熟
典雅。西壁倚坐佛（圖 3）身高約 110 公分左右，雙肩張力飽滿，手臂與雙膝自然地微向外伸，
坐姿有力，衣褶弧形線條極為流暢，上下左右波動，視線輕盈流動。工匠巧妙地運用石質鬆
軟的特性，如泥塑般極力表現身軀的具體圓潤與衣服層疊擺動的效果。頭部的造型也脫離如
龍門路洞所見嚴正的長方形，幾近於立體圓雕，頭頂豐滿，臉略下傾，下巴短。目前這些雕
像的頭部都已殘毀，[93] 或有保留於博物館者亦恐怕曾經修護，不擬在此詳述。[94] 但整體而言，
與龍門北朝造像相較下，更具有柔軟親和的特色。

　　近年，在河南鶴壁市五岩山南麓的崖壁上發現東魏興和四年（542）至武定七年（549）
的一群小石窟。[95] 此地石窟分五區，其中只有第一區有一龕（編號 1）勉強能容人坐禪，其餘
四十個皆為大小不等的淺龕。目前五岩山石窟發表的照片非常有限，規模又小，比對上略感
困難，不過以紀年武定口年（543–550）之四區十一龕坐佛為例（圖 4），無論在身體縱橫比例，
或懸裳下垂襞褶的處理方式都近似於路洞，而與天龍山較遠。

　　路洞的另一特徵為壁面多浮雕，而天龍山第 2 窟或第 3 窟的浮雕羅漢、菩薩、文殊維摩像

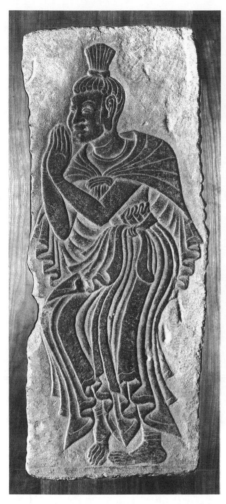 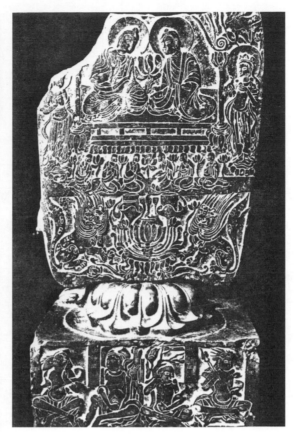

（左）		（右）	
圖6	天龍山石窟3窟 東魏 西壁龕外北側	圖7	東魏武定元年 (543) 石造釋迦五尊立像背面

與供養人等姿態的表情豐富，是為一大特色。例如，第3窟東壁南側中層的維摩像（圖5）側身盤腿坐在掛著帳幔的床上，床下放著一雙鞋。他的雙眉下垂，臉部輪廓線條銳利；頭向前伸，重心向後，左手置小几上，右手執類似羽毛編成的塵尾，頭戴軟質高帽。如此面貌有些醜拙，姿態肆意自然的造型應該來自北魏洛陽，尋其淵源，也許還可以追溯到南朝竹林七賢的原型。[96]這也可以說明天龍山最早的造像即建立在北魏都城洛陽地區的造像藝術基礎上，繼續發展而來。

　　西壁北側，雙手合十的供養人像（圖6），也是天龍山早期石雕中，頗具代表性的作品。在雕刻技法上，同時運用流暢的線條與低度浮雕，表現出兼具平面繪畫空間與立體圓潤感的成熟手法。天人清瘦的臉龐五官突出，衣服下的軀幹輪廓清晰，結構合理，彎腰禮拜而右腳尖墊起的體態輕盈自在，在讚嘆禮拜中油然昇起一股欣悅之情。覆蓋雙肩的大披肩與下身的裙裳如流水紋般的襞褶，變化錯落有致，也更減輕人物的重量，增加遊戲般的趣味。北魏賓陽中洞前壁所見，帝后禮佛圖雖然也運用平行長弧形線條表現婦女的裙擺，但天龍山的處理手法更見空間的層次變化。從線條的流暢和活潑表現而言，令人聯想到收藏在波士頓嘉登博物館，紀元東魏武定元年（543）的立佛五尊造像碑。[97]此碑背面淺浮雕《法華經·見寶塔品》，

供養菩薩與一列聽法的阿羅漢等造型與線條俱極流利（圖 7），與第 3 窟東西壁的供養人成為有趣的比較。然而論空間的立體表現，卻是天龍山此時期的一大特色。

在天龍山最早的石窟裡，工匠自由運用立體雕像表現以及近乎平面繪畫的浮雕手法，效果極為活潑。如此特色在北朝石窟中實不多見，故可以肯定說，天龍山石窟甫登場即表現出比龍門東魏初期更為成熟的作風。然而，與北齊的大石窟寺北響堂山最早的的北洞壯偉厚實的軀幹相較，天龍山第 2、3 窟著重淺浮雕層次表現的手法在年代上又較早。亦即，此一組雙窟的雕造觀念顯然仍近於東魏，而天龍山的北齊風格要等到在第 1、10、16 窟才出現。

綜上所述，從政治、歷史等社會文化背景來看，天龍山最早的雙窟開鑿年代應該在東西魏對立情況緩和以後，亦即高歡死後（547），暫時定為東魏末北齊初年，而很可能開始於高洋臨危受命代替其被暗殺之兄長為丞相的時期，亦即 549–550 年左右。另外，考慮文獻上的記載，其創建或指為北齊，或指與高洋關係密切，似也可以推測作為雙窟設計為高歡與高澄開窟的特殊意義。時在北齊立國之前，僅作為齊王家窟，故規模遠小於後來天保初年所開的北響堂山石窟。總之，在東魏北齊之間，位於軍事首都與高歡駐在地，太原近郊的天龍山石窟與高氏皇族的關係是不能不考慮的。北齊立國以後，以響堂山石窟為帝王石窟寺，而天龍山石窟便由地方上的僧人指導，武官贊助，陸續展開小規模的造像活動。

四、隋朝開皇四年（584）的中心柱窟「石室銘」

隋代初年所開窟為東峰最靠近西側的第 8 窟，也許是因為義邑集體造像的性質，規模較大，而且造像數目也較多。除了第 9 窟摩崖造像外，第 8 窟是目前天龍山最大的一窟（高 380，寬 482，深 432 公分）。窟內有中心柱，四面開龕，各有一佛二弟子，窟面則三壁三龕，每一龕有一結跏坐佛，龕外二弟子二菩薩共五尊，天井圍繞著中心柱頂四周彩繪飛天。窟外前廊為三開間仿木構建築，東壁約一間寬的屋面雕有造像碑，其北側還有一小金剛力士守護，窟門口兩側則各有一較大的力士。目前這些力士都已不存。

第 8 窟前廊東壁大型螭首碑，據地方志等記載，題名為「石室銘」，目前碑首標題部分已完全磨損不可識，[98] 碑本文部分高約 131 公分，寬 75 公分，文共二十行，每行三十五字，可惜目前三分之一以上已磨滅不可識。唯一的清代 18 世紀末金石著錄──《金石文鈔》，稱之為〈隋晉陽造像頌〉，錄下相當完整的碑文，但並未明確指出此石碑的位置。[99] 此碑文以往較為學者所忽視，為了解隋初天龍山石窟的重要資料，故核對著錄、拓片與照片整理如下：[100]

石室銘

開皇四年十月十□。竊以仁者樂山，能仁宣法於鷲嶺，智（文鈔作知）者樂水，能知弘道於連河。晉陽□／□，是稱形勝。有巖嶂焉，蔽虧光景；有淵泉焉，含蘊靈異。故使蜀都九折，高擅葳迂。秦隴四注，／遙□□咽。長松茂柏，塵尾香爐之形；麗葉鮮花，□翠散金之色。嚶嚶出谷，容與相□。呦呦食／苹，騰倚自得。重崖之上，爰有舊龕。鐫範靈石，莊嚴淨土。有周統壹，无上道消。勝業未圓，妙功／斯廢。皇隋撫運，冠冕前王。紹隆正法，弘宣方（文鈔作万）等。一尉一侯（候），處處燻脩。招提支提，往往經搆。

儀同三司真定縣開國侯劉瑞，果行毓德，宿義依仁。都督劉壽、都督夏侯進、別將侯孝達、□／□欣，懷瑾握瑜，外朗內潤。復有陳迴洛卅（文鈔作「世世」）一欠，志尚溫恭，摻履端潔。並善根深固，道心殷廣。／俱發菩提，共加珮餝。寘（置）安養之界，萬寶相輝；圖舍衛之儀，千光交映。聊觀從步，若聞震動，□／入慈陰，便無憂畏。香烟聚而為蓋，花雨積以成臺。樹散雅音，池流法味。斯實希有福田，不可／思議者也。以茲淨業，仰祚天朝。聖上壽等乾行，皇后季（文鈔缺此字）均厚載，儲宮體明離之□（永?），／晉王則磐石之安。玉燭調時，薰風偃物。導揚功德，敢作頌云：

習坎帶地，重艮干天。風雲出／矣，金玉生焉。清流之側，崇巖之前。應供淨土，菩提福田。善行聿脩，道心增長。義徒是勵，勝因／剋廣。遠寫淨居，遙摹安養。日□寶樹，風搖珠網（文鈔作「細」），非空（文鈔缺此字）非有，惟樂惟常。法門開闢，帝福會（文鈔缺以上二字）昌。／山龕顯相，石室流光。積木雖朽，傳燈未央。

邑師顏成、燈明主日（文鈔缺四字）休、典錄史珍成、邑人曹遠（文鈔缺此字）貴、／邑主像主儀同三司真定縣開國侯劉瑞、香火主高孝譽、都錄王孝德、邑人□壽（文鈔缺此字）伯、王須達、／邑主事成皐（皐）縣君李敬妃、邑都齋主別將侯孝達、清淨主前下士柳子直、邑人幢（文鈔作「橦」）主曾子譽、／邑正都督劉壽、邑正并□經主都督夏侯進、清淨主連德常、邑人張子衡、邑人張士文、施手／齋主陳迴洛、齋主徐歸、都維那夏侯巖、邑都維那劉子峻、邑人孫子遠（文鈔缺此字）、

邑人張車慂、書銘人／左維那道場主光明主烏丸□□、右維那幷（文鈔缺此字）
香火主蔣（文鈔缺此字）文欣、邑人蘭客（容?）林、邑人董德、李君粲、／化主
段高□、高□正（文鈔缺此字）、明孝恭、邑正□像主西門子元、開（文鈔缺此字）
經主張慶、邑人和外洛。歲次甲辰季／

　　為方便閱讀，將銘文分為四段，第一段為背景說明，第二段為造此石室之經過與盛況，
第三段記頌，第四段列出義邑的人名與職位。銘文起首讚揚佛之說法，接著形容太原（晉陽）
及天龍山的地理環境。「重崖之上，爰有舊龕。鐫範靈石，莊嚴淨土」。提到此處原來在山
崖上雕刻佛像，有如「莊嚴淨土」。然而北周滅北齊而統一北方後，「無上道消。勝業未圓」。
即北周滅佛，造像之事中斷。緊接著隋朝建國後，「紹隆正法，弘宣方等」，大乘佛法再度
興隆於全國。於是以真定縣（今河北正定）開國侯劉瑞為首，率領官員都督劉壽、夏侯進、
別將侯孝達以及邑義卅一人，有志一同，「俱發菩提，共加琱飾。寘（置）安養之界，萬寶
相輝，圖舍衛之儀，千光交映」。[101] 即共發菩提心，在此造淨土莊嚴境界。以此福田淨業之
功德迴向上報皇帝（隋文帝）、皇后、太子（楊勇）與晉王（楊廣）長壽平安。文中幾次提
到淨土、安養之界，清楚表明淨土信仰，並且眾人皈依的法門為「非空非有，惟樂惟常」，
反映出《般若》、《涅槃》常樂我淨的思想。

　　此石窟開鑿之盛事，由邑師顏成主持，共約三十四人列名參加，分配事務負責人的頭銜包
括燈明主、典錄、邑主、像主、香火主、都錄、邑都齋主、齋主、清淨主、幢主、邑正、都維
那、邑都維那、左維那、右維那、道場主、書銘人、光明主、化主與開經主等多達二十種以上，
可謂組織相當嚴密。[102] 從這些法會頭銜可以推測，在此窟雕鑿裝飾完畢後，曾以此為道場舉行
盛大的法會，恭請邑師為佛像開眼、誦經、燃香、燃燈並豎立幢幡以示供養佛法，同時也施捨
清淨齋會，供養眾生。此外，這些邑子的官銜如都督、別將都屬於武官，故推知造此碑像的官
吏以武人出身者多。銘文中分別形容劉瑞之德行，「宿義依仁」，陳迴洛等邑子「志尚溫恭」。

　　紀年「歲次甲辰」，即開皇四年（584），表示隋統一天下不久，地方上的名紳官僚百姓
便糾集在此開窟造像。北周武帝滅佛（574）、滅北齊（577）到宣帝大成元年（579）正月下
尊重三寶之詔，次年靜帝即位，下詔恢復佛道三教，重設尊像，敬行善法。此時楊堅為左大
丞相，擁有重權，一旦革命成功，建立隋朝（581 年 2 月），立刻「置大興善寺，為國行道」。
[103] 此即全國諸州官設佛教寺院之始興。同年在五嶽以及包括晉陽（太原）等四處設置官寺。
開皇初年　晉王楊廣任幷州總管（兩段期間 581－586；589－590），駐太原時也常與僧人來往，

崇尚佛法。[104] 銘文第五行所說的「一尉一侯，處處燻脩。招提支提，往往經搆」，就是描寫當時太原地區的佛教盛況吧！碑文將儲宮太子楊勇與晉王楊廣並列，可見後者在當地佛教界的重要性。可惜碑文中的邑子人名俱不見於史籍，無法進一步說明其背景。

五、唐代造像與景龍元年（707）功德銘

隋初，天龍山開鑿了第 8 窟後便趨於沉寂，沒有後續的開窟活動。進入唐代以後所開窟共十五個，其中有五個（5、7、11、13、19）為小型窟，高度在 85 至 150 公分之間，其餘諸窟高度多在 3 公尺以內。唯一例外的第 9 窟為開放式崖面，上層為巨型倚坐佛，下層為三尊立菩薩，十一面觀音像居中，文殊與普賢在兩側。在這些唐代眾多造像之間，可惜目前已不見任何題記。歷來諸家對唐代窟年代的看法頗為分歧，前文已整理列表說明，這裡再簡要說明。Siren 與水野清一都認為天龍山唐代窟是 8 世紀初期所開鑿，Siren 更把年代縮短為二十年內，即 700–720 年間開有第 4、5、6、14 窟，710–720 年間所開有第 17、18、21 窟，其餘因毀損或重修難以決定。水野氏的說法與前者頗有些相近，即開元之前開鑿第 4、5、6、15 窟，開元初年則開了第 14、18 窟，而第 11、12、13、21 窟為開元年間，第 17 窟則遲至 740 年代以後。

最近三十年來三家說法爭議較大：中國學者李裕群（1992 年）認為所有唐代窟都完成於武周朝以前，其中又可以分為前後兩期，前期（673–681）共五窟，包括第 4、5、6、7、17 窟；後期（681–704）共 10 窟，包括第 9、11、12、13、14、15、18、19、20、21 窟。日本學者鈴木潔（1986）以為唐代窟在武周朝到開元、天寶年間完成，他將目前已過於殘破，而且戰前發表照片有限，無法詳細觀察其風格之石窟省略不論，討論保存較佳且具有代表性之七窟，也就是 Siren 與水野所討論窟，將年代約略分為四期，即一、680–700 年間：第 4、5 窟；二、700–710 年間：第 14 與 18 窟側壁；三、710–730 年間：第 6、21 窟；四、730–750 年間：第 17 窟與 18 窟正壁。Vanderstappen 與 Rhie（1965，1974/5）討論唐代十二個窟，認為唐代窟始鑿於武周朝之後，其中最早的是第 21 窟（703–711），其次 725 年左右為第 14 窟，730 年左右為第 4、6 與 18 窟側壁；第 18 窟正壁則是 735 年左右；740 年左右為第 5 窟，其餘六窟約略歸入開元、天寶年間，即第 7、11、13、15、19、20 窟。這三家說法的重要爭執點顯然是武周朝前後風格的認定問題。此外，唯一能提供唐代造像資料的是清代金石著錄中所見〈勿部將軍功德記〉。以下即討論之。

　　〈勿部將軍功德記〉至少見於九種以上的清代金石著錄中，[105] 拓片則見於傅斯年圖書館與北京圖書館收藏。[106] 按王昶的說法，此碑在太原縣天龍寺後，文十八行，每行三十一字，隸書，郭謙光一行篆書，高四尺五寸，廣三尺七寸，若依清代營造一尺等於 32 公分的說法，即高 144、寬 118.4 公分。[107] 然而，目前北京拓片因為去掉碑首尾，文字部分僅高 98、寬 64 公分。遺憾的是，碑的下落不明，無法確知此碑原來的位置，或與天龍山的哪一窟直接有關。前人的研究中僅 Rhie 氏於 1975 年曾引用此碑文作為天龍山唐代石窟，特別指第 21 窟年代的佐證。[108] 以下依照《金石萃編》以及北京圖書館拓片等校對結果，抄錄於下：

大唐勿部將軍功德記

　　郭謙光文及書

咨故天龍寺者，兆基有齊，替廡隋季。蓋教理歸寂，載宅茲山之奧，龕室千萬，彌亙／崖岊。因广增修，世濟其美。夫其峰巒岌磜，丹翠含㰁，灌木蕭森，濫泉臂沸，或叫而／合嶐諠譁者，則參虛之秀麗也。雖緇徒久曠，禪廡荒闃，而邁種德者，陟降遐險，固／無虛月焉。大唐天兵中軍副使、右金吾衛將軍、上柱國、遵化郡開國公勿部珣本枝東海，世食舊德。相虞不臘，之奇族行。　太上懷邦，由余載格。歷官內外，以貞／勤驟徙天兵重鎮，實佐中軍。于神龍二年三月，與內子樂浪郡夫人黑齒氏，即大／將軍燕公之中女也。躋京陵、越巨壑，出入坎窞，牽攣莖蔓，再休再四，迺詹夫淨域／焉。於是接足禮已，卻住一面，瞻覩履歷，歎未曾有，相與俱時發純善誓，博施財具，／富以□上，奉為　先尊及見存姻族，敬造三世佛像，並諸賢聖，刻彤眾？相，百福？／莊嚴。冀籍勝因，圓資居往。暨三年八月，功斯畢焉。夫作而不記，非盛德也。遵化公／資孝為忠，杖義而勇，顒頷以國，塞連匪躬。德立□行，事時禮順。塞既清只，人亦寧／只。大蒐之際，且閱三乘。然則居業定功，於斯為盛。光昭將軍之令德，可不務虖，故／刻此樂石，以旌厥問，其辭曰：

□鑠明德知終至，而忠信孝敬元亨利，而摠戎衛服要荒諡，而乘緣詣覺歸□／□□。

大唐景龍元年歲在鶉首，十月乙丑朔十八日□（壬）午建。／

（前缺）部選宣德郎昕　　次子吏部選上柱國暕　　次子上□□□　次子／

（㐼）八郡選帥旹　　山埠（㙷）九艮？中？軍摠營少義

勿部將軍即勿部珣，當時任天兵中軍（駐守太原）副使，右金吾衛將軍（掌宮中及京城警衛），勛官上柱國，遵化郡（廣西）開國公（正二品，食邑二千戶）。[109] 他的夫人是黑齒常之（630-689）的女兒。黑齒常之為百濟西部人，高宗討伐百濟時接受招降，龍朔三年（663）入唐，拒突厥有功，垂拱三年（687）封燕國公，後遭誣害，自縊死。[110] 而據此碑文所述，勿部珣亦來自東海世族，並引用《左氏春秋》僖公二年至五年間，宮之奇諫虞主不聽，因而唯恐虞不臘（即將滅亡），遂率族出走的典故，[111] 說明他的歸降唐朝。由此可推知，勿部珣大概也是百濟的將軍或貴族，與黑齒將軍同在高宗伐百濟時入降，並且加入唐軍。勿部珣未見於史籍，據蘇頲〈命姚崇等北伐制〉一文，開元二年（714）突厥寇邊，徵調北伐軍，派右金吾衛大將軍勿部珣為前鋒總管，可知其軍階相較於睿宗景龍元年時任「將軍」似又進一階。[112] 由此進一步推測他入唐後頗受重用，際遇類似於其岳父黑齒將軍，此即碑文所稱「太上懷邦，由余載格」之意。[113]

碑文敘述轉入造像因緣，即勿部珣被調入太原，任天兵中軍副使，時在神龍二年（706）三月與其夫人至天龍山禮拜之前。太原為唐朝王業發祥地，唐初即設并州總管府，幾經變革再改為大都督府（624），武周朝更因為武氏發跡於太原，及軍事防衛理由在此設北都（692）兼都督府，置天兵軍（699），神龍元年（705）改為并州大都督府。景雲元年（710）廢天兵軍，開元五年（717）為防突厥犯邊再度恢復。開元十一年（723）又置北都，改并州為太原府，一准京兆、河南兩府。[114] 總之，唐代太原地區的重要性向來僅次於兩京，又因為接近塞北，是為軍事重地。作戰經驗豐富的勿部珣受命坐鎮於此，才有造訪天龍山石窟之因緣。

碑文起首回顧天龍寺歷史，「兆基有齊，替虜隋季」，即天龍山石窟，始建於北齊，隋代繼之。在此寂靜山林深處，雕刻了「龕室千萬」，遍佈山崖，世人稱美。值得注意的是文字中並沒有提到唐代造像，相反的，當時（706年3月）所見景象一片荒涼，「緇徒久曠，禪廡荒闃」，亦即久已不見僧侶的蹤影，禪房荒廢。只不過每個月仍有善男信女，如勿部珣夫婦仍不辭辛苦上山來頂禮。碑文接著形容天龍山風景秀麗，山勢險峻。勿部珣夫婦翻山越嶺至此淨域，觀賞禮拜，「歎未曾有」。

勿部珣在感嘆之餘，與他的夫人共同發願，為其已故尊長，可能包括黑齒將軍及現存姻族，捨財富以供養佛法，「敬造三世佛像，並諸賢聖，刻彫眾相，百福莊嚴」。即造三尊佛像代表三世佛，並其脅侍聖像，至次年八月完工。兩個月後，他的兒子們為表揚他的功德，刻石紀念。

Vanderstappen 與 Rhie 師生在 1965 年發表的論文中，依照風格將第 21 窟定為睿宗景雲二

年（711）左右，而其餘十四個唐窟的年代大致較晚，在 715–750 年之間，即開元三年至天寶九年左右。[115] 十年後 Rhie 進一步分析第 21 窟風格，修正年代為 703–711 年之間，並提出勿部珣造像功德銘為斷代依據，將之與第 21 窟的開鑿直接結合，推斷此窟即勿部珣於神龍二年至三年所造窟。[116]

六、唐代造像風格的組合

天龍山唐代石窟在題材及風格上頗具一致性，最大特色為造像內容精簡，所有佛皆為坐佛，其兩側脇侍或為一對弟子，或一對菩薩，極少數情形出現兩對菩薩或一對弟子加一對菩薩，可以說變化不大。其次，除了第 9、13 摩崖窟之外，其餘十三個唐代窟壁面皆為三面開龕或開壇，龕形呈簡單樸素的（連弧形）尖拱淺龕楣，空間開放。三壁造像窟中也可以進一步分為兩類，第一類窟內只有正壁出現主尊佛，而兩側壁僅見一或兩尊菩薩，共有四窟（第 4、5、[117]7、14 窟）。第二類為三壁三佛窟共九個，其中有七窟的左側壁佛為倚坐姿（第 6、11、12、17、19、20、21 窟），[118]其餘一律皆為結跏坐佛。這七個倚坐佛的窟中除了第 21 窟外，正壁的坐佛大多皆作降魔印，即右手觸地。[119]不論窟內是單尊或三尊佛，其正壁配置一佛二脇侍者共有十窟，其中七窟為一佛二弟子的組合（第 4、6、7、11、12、19、20 窟），另外三窟則為一佛二菩薩。正壁配置一佛四脇侍的二窟中，第 15 窟因全毀僅餘台座不可知外，第 18 窟的脇侍為二對菩薩。第 5 窟正壁為單尊佛而無脇侍。

以上分析所見，天龍山十五個唐代窟中最常見的形式是在三壁中各出現一主尊坐佛，共有十窟如此，並且其正壁配置大多為一佛二脇侍。類似這樣精簡、規格化的石窟造像配置，在唐代龍門石窟造像中並不常見。龍門石窟到了武周朝晚期如龍華寺洞，才出現三壁龕各有一坐佛的結構，但配置上仍顯得相當複雜，正壁為坐佛配二比丘、二供養人，左右壁坐佛配一菩薩、一天王，而且在左右壁與正壁交接處又雕有一立佛像。[120]這時龍門的造窟活動已邁入黃昏期。更晚的東山擂鼓台北洞可以勉強說與天龍山唐窟較接近，也是三面三佛的結構，沒有天王或供養人夾雜其中，主（東）壁坐佛為降魔姿寶冠佛。在三坐佛之間的壁面上，刻有小型菩薩坐像約三十身以上，沒有其他脇侍，僅在靠門口兩側雕觀音菩薩立像，南側為八臂，北側為四臂，[121]門外北側猶殘存一比丘像上身，原來可能是一對。此窟門楣上有開元六年（718）題記，是為下限，一般認為在睿宗時（710–712）或更晚。[122]

此外，天龍山唐代窟菩薩常見單腿下垂而坐的舒坐姿（又稱遊戲坐）幾乎不見於龍門。僅在東山擂鼓台北洞壁面小菩薩像中新出現單盤一腿，另一腿屈起，雙腳皆擱在座上的形

象。此外，此窟門楣上浮雕七列小坐佛，左右側上方各有一小菩薩現舒坐姿，其年代可能略晚於窟內造像。而舒坐姿可以說普遍見於天龍山唐代石窟，如第 5、6、7、9、13、14、17、18、20、21 窟等共計十窟。敦煌也是遲至盛唐才出現此新造型的菩薩，如第 329、205、319 窟等。[123] 至於第 9、20 窟所見的騎象文殊與騎獅普賢菩薩像也是天龍山唐窟的新發展，不見於龍門。

　　天龍山唐代窟三壁三坐佛的形式可以追溯到紀年隋代開皇九年（589）的寶山大住聖窟。此石窟係前文第一節提到北朝末年隱居山林，兼修禪戒，並弘揚《華嚴經》的靈裕所主持規劃的石窟。「大住」意指佛法常住不滅，窟外壁以及頭光外側都刻字，說明窟內所刻三坐佛分別是盧舍那佛（北）、阿彌陀佛（西）與彌勒佛（東）。窟內每一壁都採取精簡的三尊形式，即一坐佛二脇侍；北壁與東壁佛的二脇侍為一菩薩、一弟子，西壁則為二菩薩。此三尊佛及佛龕兩側所刻三十五位小坐佛就代表了「過現未來十方三世一切諸佛」（外壁刻文）在此常住不滅。[124] 靈裕係講論《華嚴經》的早期大師，故而他以盧舍那佛的法身作為十方世界佛的中心，同時也涵蓋釋迦佛的過去身。〈勿部將軍功德記〉也提到在天龍山「敬造三世佛像，並諸賢聖」，[125] 故而天龍山與寶山雖然相距一百年以上，但在造像題材上是一脈相通的。

　　事實上，大住聖窟並不是最早以華嚴教主盧舍那佛為窟內正壁主尊佛，並在側壁安置彌勒佛與阿彌陀佛像的三世佛窟。北齊初年已出現在安陽近郊，為僧稠（480–560）而開的小南海中窟。[126] 此窟題記內容豐富，北壁坐佛旁浮雕一供養僧人並題「比丘僧稠供養」，可知此為僧稠的禪窟（見本書第六章）。窟內北壁刻坐佛，而東西壁各有一立佛、二菩薩，由題記知分別為盧舍那佛、彌勒與阿彌陀佛，前壁門楣浮雕佛說法以及維摩與文殊對話，亦即維摩詰經變。壁外題記中首刻《華嚴經》偈讚，結束時特別再提盧舍那佛，並且強調盧舍那與此石室的關係：「盧舍那佛惠無尋，諸吉祥中最無上。彼佛曾來入此室，是故此地最吉祥。」[127] 是以此窟造像比擬做盧舍那佛的三千大千妙莊嚴蓮華藏世界，在此坐禪便能藉「華嚴三昧勢力故」見十方三世佛，供養一切諸如來。[128]

　　《華嚴經》說盧舍那佛已了三世一切法，充滿十方界為一切眾生說法。因應眾生不同的業行，以無量方便力化現種種不同的佛、菩薩、天等，在十方世界中度化眾生。因此「或見阿彌陀、觀世音菩薩、灌頂授記者，充滿諸法界」，「或見盧舍那，於彼轉法輪。顯現自在力，方便入涅槃」。[129] 在這樣法身生生不滅，方便涅槃的觀念下，釋迦牟尼佛也是法身佛盧舍那的一時示現。同時，阿彌陀是現在劫的引介佛，彌勒佛是未來劫的引介佛，但他們也是盧舍那佛的種種示現，都為化度眾生成就佛境界。

鏡花水月

229

三世的觀念首先由鳩摩羅什（約 350-409）在東晉元興二、三年間（403-404）回答慧遠（334-416）的問題時已提出，《大乘大義章》中引用《大品般若》的思想說明：「未來如即是過去現在如，過去現在如即是未來如。如是等際三世相。」[130] 三世相等而不相離是大乘佛法的重要基礎，能說明佛法的常住不滅，更進一步支持如來藏的思想。故而在北朝早期石窟及造像碑中，三世佛便是最流行的主題之一，其主要三佛往往是釋迦佛、多寶佛或定光佛，與彌勒佛。釋迦與多寶的搭配當然也與法華思想的普遍流傳有關。[131] 然而，到了東魏北齊之間，由於華嚴思想的逐步成熟，以及阿彌陀佛信仰的流行，法身佛盧舍那佛遂取代過去佛，並且由阿彌陀佛代表「應響時宜」的現在佛或報身佛，[132] 從而結合三世與十方，展現窮窮無盡的諸佛宇宙世界。有關這方面的造像演變，筆者擬將來在小南海石窟論文中再進一步深入討論。

天龍山石窟因為題記罕見，除了勿部珣將軍功德記提到三世佛之外，沒有其他唐代題記，故無法就文獻上進一步深論。但是值得注意的是屬於三尊坐佛窟的第 20 窟，其脅侍菩薩包括側壁靠近門口的一對騎獅文殊與騎象普賢菩薩像。這一對盧舍那佛的脅侍菩薩也同樣出現在第 9 窟的摩崖巨型造像。前文已述，天龍山唐代窟在造像題材上非常精簡規律，在其他菩薩像沒有明顯的圖像特徵可尋的情況下，文殊與普賢顯得特別突出，故而天龍山石窟的華嚴思想表現也特別不容忽視。

前文第二節談到唐代太原地區的佛教發展時也特別說明隋代以來太原地區的義學偏重《華嚴》，這是承續鄴都及太行山一帶如僧稠、靈裕的傳統，也與附近文殊聖山——五台山的特殊信仰有關。太原市西風洞祠發現的一百多根石柱刻武周時期所譯《華嚴經》文，也表示唐代時華嚴思想深入此地。

七、盛唐風格

前文已述，1992 年李裕群認為天龍山唐代窟都完成於武周以前，在造像題材方面，他所提出來的十一面觀音像與地藏王像說法都顯得證據不足，[133] 故主要論證仍在風格。李氏認為敦煌典型盛唐窟第 45 窟菩薩像表現出「盛唐婦女豐腴富泰的身姿」，而天龍山唐代窟的菩薩「寬肩、細腰、窄臀」，故必為初唐。

筆者管見，天龍山唐代窟的年代應在武周朝以後，雖然其中較早的第 4、5、14 窟明顯的承繼了部份武周朝的特色，但變化更為豐富、自在，故應在其後。本節主要企圖分析天龍山石窟的唐窟造像風格年代在武周朝之後，李裕群等以為第 1、5、6、7 窟是最早一批開鑿的唐

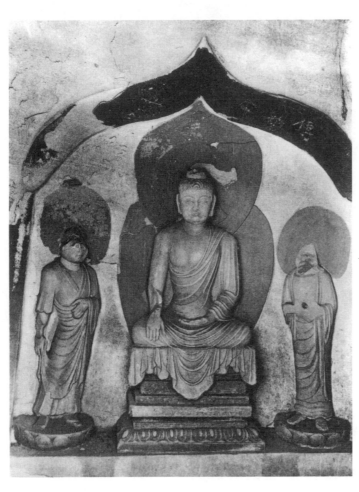

圖 8 　 天龍山石窟 4 窟 北壁（破壞前），
　　　　翻攝自 *Chinese Sculpture*, IV, PL.485

窟，年代在 681 年以前，其中以第 4 窟規模較大，保存最好，故以此窟為重點來討論。第 4
窟分前後室，後室（主室）為盝頂三壁三龕。北壁主尊為降魔印坐佛，兩側各有一弟子，（圖
8）東西壁各有二菩薩，靠近北壁的皆為舒坐姿，靠近南壁門口的都為立姿。目前只有主尊佛
的軀幹殘存，頭及右手臂、右膝皆已毀。（圖 9）20 年代初期的照片中，二弟子像猶存，不
過迦葉的頭及合掌於胸前（持物？）的雙手皆毀，阿難的頭部半存，拈起衣襬的右手也已損
傷。當時照片中佛除了面貌細節有些磨損，右手臂部份破損外大致完好。東西壁各有一舒坐、
一立姿菩薩，立姿菩薩不但全毀，連照片也不完整，舒坐菩薩（雙腳隨意交叉於座上）照片
猶存，現場則東壁全毀，西壁坐姿菩薩僅得殘缺之軀幹。

　　第 4 窟正壁佛龕一佛二弟子像，首先引人注目的是身軀之修長，這也是李裕群氏以為是初
唐武周朝的主要原因。然而，天龍山唐代窟的窟內尊像與前文討論東魏末年所開窟相似，大小
都比真人略微矮小些，但利用拉長的身軀造成視覺上的高度。主尊佛挺直的上身可以明顯地看
到呈半圓形鼓起的胸部以及腰下微微膨脹的腹肌。（圖 10）相對地來看，屬於武周晚期，長安
三年（703）的七寶台造像群中，無款的降魔裝飾佛三尊像主尊（圖 11）胸線鼓起，其下則平坦
直瀉至雙腿。兩尊佛像都偏袒右肩，左手臂襞褶的處理頗為不同。七寶台佛的左手肘略向外張
開，其衣褶以臂彎處之「Y」型線為中心，上下手臂各劃出由外向內的橫向斜線，在手臂與胸部

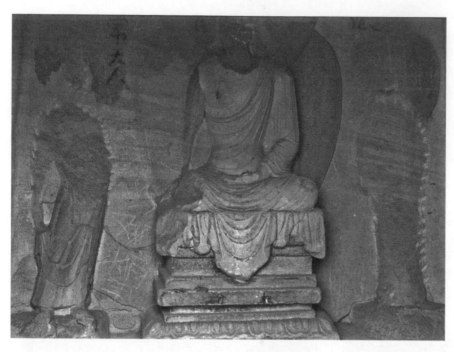

圖 9 ｜ 天龍山石窟 4 窟 北壁
主尊佛現況，
翻攝自 Chinese Sculpture,
IV, PL.485

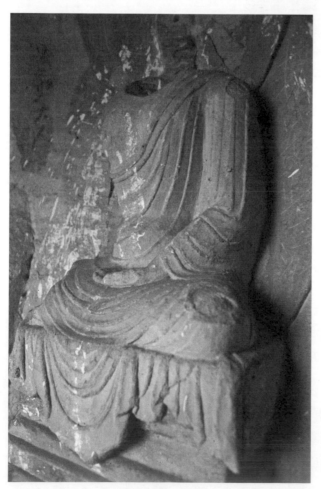

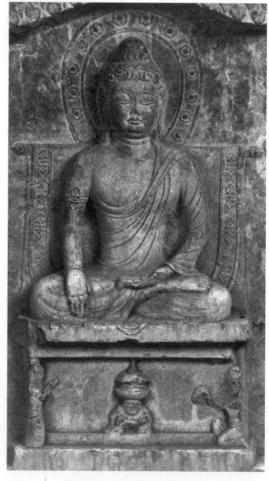

圖 10 ｜ 天龍山石窟 4 窟 北壁 主尊佛 局部　　　圖 11 ｜ 七寶台造像 陝西西安 無款裝飾佛 局部

之間隔處也出現橫向弧形線，整體感覺是衣褶線緊繃著手臂與身軀，不見衣袍的質地感。在天龍山佛像身上，同樣的圓條形衣褶線卻能充分地交待出細柔的質地感。從左肩垂直滑落的衣褶在臂彎處呈直角彎曲入內側，中央折疊成細長的三角形平面。（圖10）從細部還可以觀察到這些襞褶或凸起像圓條狀，或淺淺浮出如平面貼在肌膚上，如此深淺變化一方面增加身軀立體雕塑的起伏細膩度，一方面也加強平面線條的變化與衣袍的質地感。衣袍覆蓋住雙膝，垂座而下形成懸裳座。下襬在中央形成一大圓弧形，兩側各有一小半圓弧，衣褶的紋路不再是規律的幾何紋，如七寶台佛像所見，而是適度地以疊褶變化的趣味表現出衣袍柔軟與相當的重量感。

　　天龍山唐代窟中的羅漢像並不多見，但是從東魏末年起，如第2、3窟所見，羅漢像便顯得特別活潑，表情豐富，（圖12）也可以說是天龍山石窟的重要特色。第4窟主尊佛右側的阿難頗值得注意。（圖8）他的胸腹上提並傾側向左靠近佛，姿態頗似菩薩。左手掌輕靠在胸腹之間。右手則提起大衣下襬，更增添女性的趣味。反觀七寶台佛像側的阿難則仍無此變化。[134] 類似的羅漢手勢，在龍門石窟首見於東山看經寺洞之二十四位祖師像。（彩圖5）看經寺洞的年代一般也推定在武周之後，玄宗初期以前。[135] 與第4窟阿難更相近的還有敦煌莫高窟公認屬於盛唐期第45窟的阿難，（彩圖6）此阿難也傾側上半身，雙手交握腰際，並且不像七寶台阿難雙手包裹於袖內，而是自在安詳地露出衣袍之外。莫高窟第45窟的泥塑阿難像在上衣衣襟與下裳衣襬都飾有華麗的圖案，更值得注意的是他的右膀子衣袖出現多面垂直的褶角與弧形如花瓣的邊緣以及下裳疊起如百褶裙的形式，這些皆未曾見於武周朝的羅漢像，卻都同樣出現在天龍山第4窟。更何況以身軀的比例而言，這兩窟的阿難像事實上相當近似，應同屬於盛唐。

　　第4窟東壁舒坐菩薩風格也相當穩重、成熟。（圖13）他的臉龐飽滿而略呈方形，上身也傾側一邊，胸肌及腹肌微鼓。斜纏上身的天衣，末端繞過右肩下至胸前翻出，如此手法也出現在七寶台十一面觀音像。（圖14）然而此菩薩造型上與十一面觀音頗不相似的特點是悠遊自在的坐姿，以及配合此姿態而呈流水動態的衣帶。頭冠兩側的飄帶流過雙肩落至座上，一部份繞上腿部，一部份直瀉而下至座底旁。下裳裙頭在微凸的小腹下翻出疊成弧形，雙腿的衣褶更是如漣漪般散開後再收回至中央。小腿的數條大弧形衣褶在腳踝處收縮凝聚成一點，從容而有力。敦煌初唐窟的脅侍菩薩坐姿多為結跏，故類似的坐姿僅見於盛唐窟，如第319窟（圖15）或328窟。第319窟菩薩呈遊戲坐，左手姿勢與天龍山的特別相近。

　　武周朝後至玄宗朝初，亦即大約8世紀初，明確紀年的佛教石刻造像並不多，尤其要找到類似天龍山石刻那樣大型而精緻的作品更加困難。芝加哥博物館收藏的神龍元年（705）彌勒坐佛，（圖16）全高包括座與頭光共82公分，略小但還算精緻。[136] 天龍山第21窟北壁主佛，

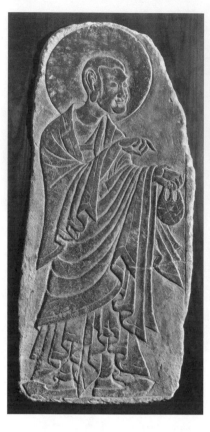

（左）　　　　　　　　　　　　　　（右）

圖 12 ｜ 天龍山石窟 3 窟　　　　　圖 13 ｜ 天龍山石窟 4 窟 東壁北側坐菩薩（破壞前），
　　　　東魏 北壁西側　　　　　　　　　　翻攝自 *Chinese Sculpture*, IV, PL.448

目前無頭光及座高 109 公分。若僅拿頭部做比較，兩者都是圓鼓而厚實，表情有點嚴肅，但天龍山的（圖 17）刻畫五官，如眉眼及雙唇，線條波折的弧度略顯誇張，因而表情轉向面具化的冷漠。神龍元年銘的（圖 16）眼眉距離近，眼睛眯成細雙線，表情顯得較平實。髮髻部分，天龍山的工匠毫無疑問的技高一籌，在近乎平貼面上雕出豐富的層次與幾何花紋的變化；神龍銘的則顯然仍因襲龍門石窟在高宗武周朝發展出來的形式。在這兩者之間，天龍山 21 窟主佛是在神龍銘作風基礎上進一步發展趨於爛熟的結果。

東京書道博物館收藏景雲二年（711）阿彌陀佛坐像（圖 18），全高包括特別高的台座及背光共 125 公分，他的頭髻也出現類似天龍山的鱗甲般的文樣，鼓漲的臉龐略長，眉眼及雙唇都出現與天龍山相似的波狀曲線，胸部鼓起如一對半月形的肌肉表現也和天龍山的風格非常接近。

八、唐窟的編年問題

上一節主要從風格上分析證明天龍唐窟年代在武周朝之後，本節接著討論這些唐窟造像的年代順序問題。從前列的「各家斷代比較表」可知，唐窟的編年已然眾說紛紜，其中又牽涉到勿部將軍及其夫人所造窟在何處的問題。想要理出頭緒顯然並非易事，筆者野人獻曝，暫將各主要窟依序整理於下文。

第 1 窟已於前節討論恕不重復

（左）

圖14 ｜ 七寶台造像 陝西西安
十一面觀音
美國弗利爾美術館藏

（右上）

圖15 ｜ 敦煌莫高窟 319 窟
西壁龕內南側菩薩像

（右下）

圖16 ｜ 彌勒坐像碑 神龍元年（705）銘
芝加哥博物館藏

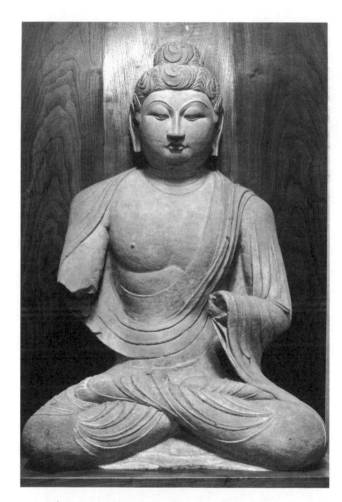

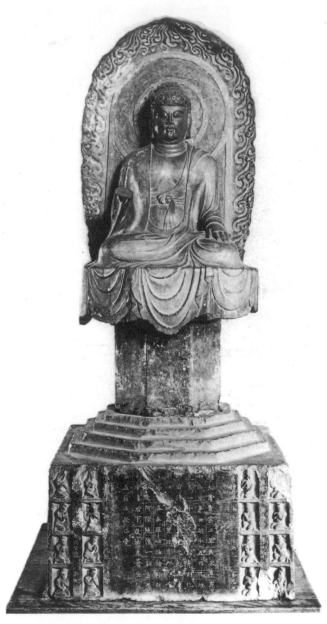

圖 17 ｜ 天龍山石窟 21 窟 唐代 北壁主尊坐佛
美國哈佛大學美術館藏

圖 18 ｜ 阿彌陀坐像 景雲 2 年 (711)
東京書道博物館藏

第 5 窟為小型窟（高 146 公分）僅殘存一坐佛與一舒坐菩薩，而且風化甚為嚴重，其作風與第 4 窟相近，不必深論。

第 6 窟為三壁三佛龕的形制，門口還有二仁王，可惜目前已幾乎全部毀去。早期外村太治郎氏等所拍照片中，東壁倚坐佛及南側一立菩薩原來保存情況較佳。（圖 19）佛及菩薩的身體結構修長而骨肉勻稱，具有適當的重量感。此坐佛造型及衣褶的處理基本上與神龍元年銘的彌勒佛像（圖 16）相同，不過胸肌的波浪起伏，以及雙腿的鼓起更為有力，線條更多變化。立菩薩的姿態穩定，（圖 20）衣褶的處理層次分明，富於變化而不亂。

第 14 窟三壁設低壇，北壁主尊為倚坐佛與二脇侍菩薩，東西壁各有一對菩薩（一坐一立）。目前嚴重殘毀，無一尊像可觀。西壁尊像全毀，東壁舒坐菩薩僅餘風化的軀幹，頭手足均失，立菩薩亦被鑿毀。北壁佛僅餘軀幹且已嚴重風化，東側仍見菩薩殘缺之軀。此窟部份菩薩像被保存在各地博物館內。（參見附錄）如西壁南側立菩薩（圖 21、22）目前身首分離，身在瑞士 Rietberg 博物館，頭在日本東京博物館（圖 23）。此石雕菩薩筋骨柔軟，肌肉起伏有致，彷如捏塑而成。五官尤其鼻子略經修補，但仍不失含蓄端莊的表情。細長雙眼略瞇，雙唇呈波狀而嘴角緊抿，臉頰飽滿而下顎寬。身軀的修長造形同時表現輪廓的起伏變化，圍繞雙肩與雙手的條帛臨風飄搖，由視覺上的豐富變化造成生氣活潑的效果。然就整體而言，骨肉挺拔結實有力，輕盈的衣帶也流暢自如，不但不遮蓋身軀的輪廓反而襯托其曲線變化。

第 17 窟前廊東側原有一碑現已不見文字，門外二仁王也鑿毀失散。主室三壁前呈∏形壇，除東壁為倚坐佛外，其餘二佛皆結跏趺坐，左手觸膝，右手施無畏，整體仍然是三世佛的配置。（圖 24）此窟內造像的特色是雙腿比例變小，尤其菩薩像較明顯，胸部肌肉多一段段鼓起，小腹突出，顯得坐姿有些鬆懈。（圖 25）覆蓋台座的好像是一塊頗富裝飾性的布幔，與菩薩的下裳完全分離。就臉部而論，佛像飽滿的臉龐上，五官包括眼瞼及雙唇感覺非常豐滿多肉，舉起的右手也是厚實溫暖的樣子。（圖 26）同樣地，佛袈裟上的褶襞也顯得較第 4 或 14 窟更為厚重、沈緩，與身軀輪廓造型的配合不如從前之緊勁有彈性。

學者們都同意第 17 窟的鑿成年代較晚，但究竟多晚則說法不一。事實上，如紀年 726 年山西省博物館藏之阿彌陀佛坐像[137]（彩圖 7），或紀年 736 年出土於河北曲陽之阿彌陀佛坐像，[138]（圖 27）都出現了類似的厚重身軀，胸膛鼓起，撫膝之左手圓滾多肉。北壁主尊佛（圖 26）身上衣褶的處理與河北佛像頗相近，至於懸裳的變化則與山西佛像較近。故而，筆者認為第 17 窟的年代可以定在開元後期約 726–740 之間。

第 18 窟也是在三壁前設∏形壇，每一壁皆以結跏坐佛為主尊，北（主）壁與西壁在佛兩側

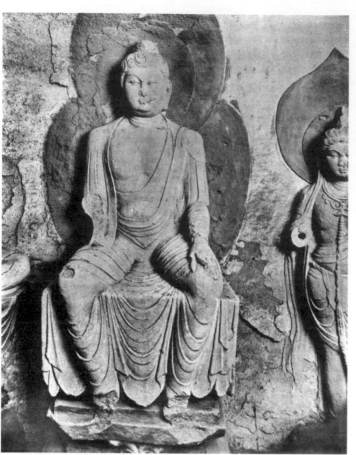

| 圖 19 | 天龍山石窟 6 窟
東壁主尊倚坐佛（破壞前） | 圖 20 | 天龍山石窟 6 窟
東壁南側脇侍菩薩（破壞前） |

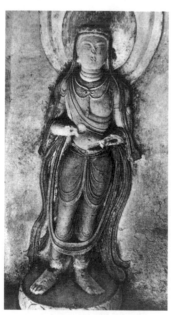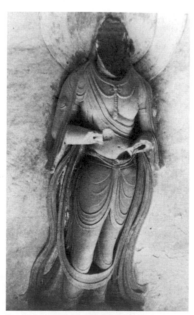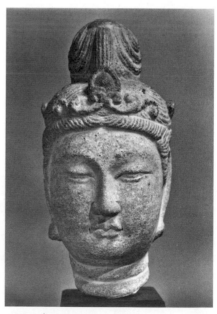

| 圖 21 | 天龍山石窟 14 窟
西壁南側立菩薩
（破壞前），翻攝自
Chinese Sculpture,
IV, PL.496 | 圖 22 | 天龍山石窟 14 窟
西壁南側立菩薩
（破壞後），翻攝自
《天龍山石窟》
圖 47 | 圖 23 | 天龍山石窟 14 窟
西壁南側立菩薩頭部
（修補過）
東京國立博物館藏 |

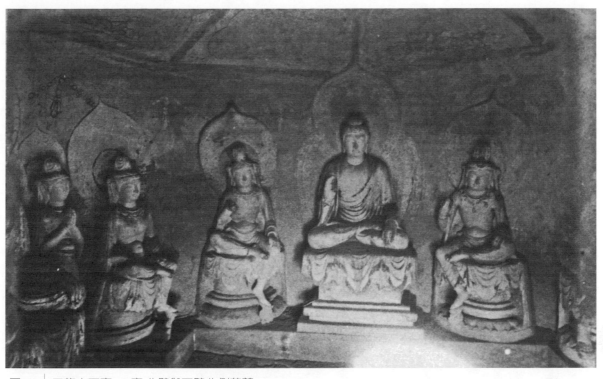

圖 24 ｜ 天龍山石窟 17 窟 北壁與西壁北側菩薩

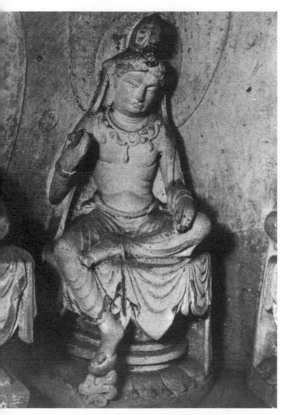

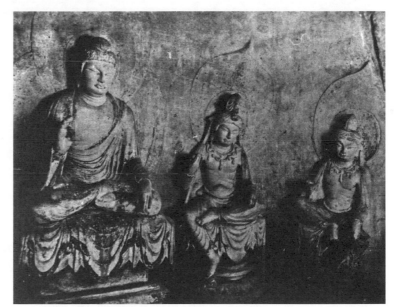

圖 26 ｜ 天龍山石窟 17 窟
北壁東側與東壁北側坐菩薩（破壞前）

圖 25 ｜ 天龍山石窟 17 窟
北壁東側坐菩薩（破壞前）

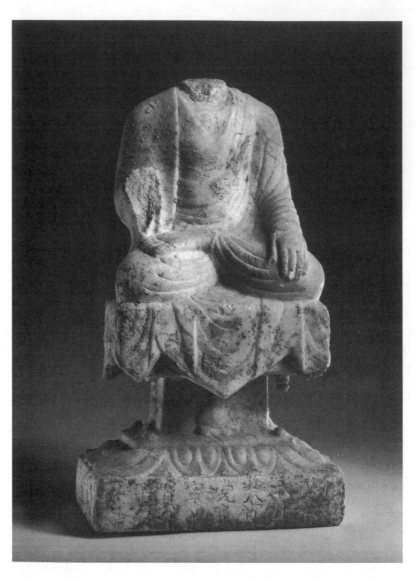

圖 27 ｜ 阿彌陀佛坐像
736 年
河北曲陽出土

皆各有一對坐菩薩及一對立菩薩，但西壁壁面較窄，僅有一對坐菩薩，其中靠門口的早已崩毀。
面對門口的北壁坐佛祖右肩現降魔坐姿，（圖 28）基本上與前述第 4 窟北壁坐佛同（圖 8），
故略加比較，以顯示天龍山石窟早晚期的變化。兩者的頭部都略有些長方，第 4 窟整體感覺較
柔和（圖 29）；但第 18 窟的下頦部份特別圓鼓如球狀（圖 30），而且五官輪廓線條較犀利，
如在眉骨至眼瞼之轉折面，或�’起如菱角的雙唇，微帶一絲冷漠，其額頭上方的頭髻漩渦紋外
圍附加一圈如鱗狀半圓紋，裝飾意味較強。

　　第 18 窟北壁佛的上身從雙肩以下好像灌足氣體般鼓漲，腰部緊縮凹下，小腹又明顯地特別
突出。（彩圖 8）相對的，第 4 窟佛像雖然可見一雙胸線，小腹也略鼓，但變化較和緩細微，腰
與小腹間有點距離，使身軀顯得較長。而在衣褶的處理上，第 4 窟佛像身上的弧形線由上而下
或密或疏節奏較從容，反觀第 18 窟的佛衣紋凸起如平行弦紋，非常規律化而且節奏緊張。第 18
窟的須彌座高度及寬度與坐佛身高之比例都較第 4 窟的大，因此全尊像比重較低，更增加視覺
上的重量感。座下底層出現三尊件儒以肩部頂座，也可以說是新的圖像發展。

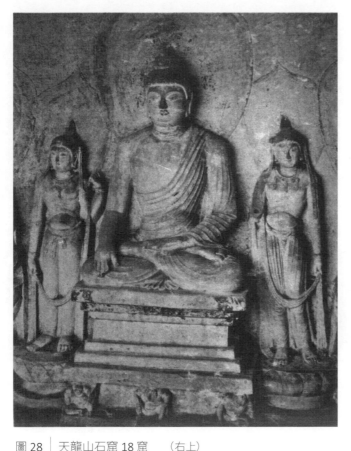

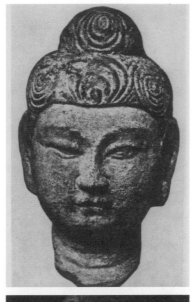

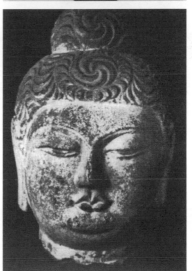

圖 28 ｜ 天龍山石窟 18 窟　（右上）
北壁主尊與　　　　圖 29 ｜ 天龍山石窟 4 窟 北壁
脇侍立菩薩　　　　主尊佛頭部 京都堂本氏藏
（破壞前）
　　　　　　　　　（右下）
　　　　　　　　　圖 30 ｜ 天龍山石窟 18 窟 北壁
　　　　　　　　　主尊佛頭部 東京根津美術館藏

　　風格上最值得深思的是，第 18 窟北壁造像與東西壁之間似乎存在著微妙的差異，這也已經
有兩位學者指出，請參考前文（頁 216）所列之「各家斷代比較表」。他們共同認為北壁較晚，
兩側壁年代早，至於其間的差別，Vanderstappen 與 Rhie 認為約五年，即 730–735；鈴木潔則以為
相差在三十到五十年之間，即約 700–710 到 730–750。

　　基本上，東壁與西壁造像風格相同，而與北壁確實有些差異。以現藏東京根津美術館的第
18 窟東壁主尊佛頭（圖 31）與同樣現藏根津美術館的北壁佛頭（圖 30）相較，東壁佛的鼻子略長，
眉骨揚起的弧度稍高與眼瞼的距離較大，因此減去些許北壁佛臉上的凝重感。然而，最大的差
別還在於環繞身軀與台座的衣褶處理手法。北壁佛的褶襞已如前述，主要為規整的弦紋，在雙
腿之際頗為簡略。（彩圖 8）而東西壁佛則回復華麗多變化的手法。東壁坐佛結跏雙腿被袈裟所
包裹，如一條條薄片的褶襞緊貼著小腿。（圖 32）懸垂在台座上的下裳，上下兩層排列，亂中
有序。依菩薩像來看，北壁的如意坐菩薩正面兩腿交叉於座上，與第 4 窟東壁坐菩薩略同，（圖
13）頭略下側傾，好像陷入思維中；西壁的側身略揚頭而坐，一腿下垂至座下，神情輕鬆自在。

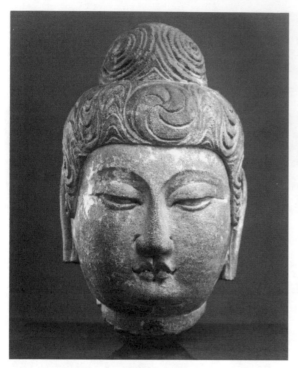
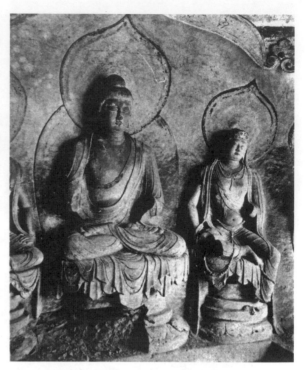

圖 31　天龍山石窟 18 窟 東壁主尊佛頭部　　　圖 32　天龍山石窟 18 窟 東壁南側（破壞前），
　　　　東京根津美術館藏　　　　　　　　　　　　　　翻攝自《天龍山石窟》，圖版 78。

（圖 33）

　　整體說來，不論在身軀姿態、台座或衣褶的處理上，正壁的造像表現都顯得較兩側壁的拘
謹規整，臉上的表情凝重略帶冷漠。在此，似乎有必要考慮圖像內容影響造型的問題，因為以
第 4 窟而言，正壁造像也比側壁拘謹，容易令人以為年代較晚。然而，同一窟中，正壁所造完
整約五尊像在圖像上地位特別重要，若較東西兩側壁雕造的時間遲達二、三十年，在邏輯上實
在無法找出理由。進一步就風格上而言，正壁與兩側壁的時間間隔似乎也不必要拉得太遠。以
東壁北側的立菩薩（圖 34）與北壁西側立菩薩（圖 33）比較，身軀的抽長、腰緊縮、小腹特別
凸出、臀圍瘦小的作法基本結構是相通的。當然東壁菩薩的身子隨著揚起的左手彎轉成 S 形顯
得較活潑，北壁的則在有限的空間內顯得有些侷促。若再回首前文所見，第 14 窟西壁南側立菩
薩（圖 21、22）骨肉亭勻的身軀，環繞週身的衣帶帛條既具適當的重量感，又如在風中輕盈飛揚，
相對地，第 18 窟北壁及東壁的菩薩（圖 33、34）都已失去了那種具有逼真的生命力與官能的寫
實感。

　　第 21 窟是所有唐代窟中（除了第 9 摩崖窟外）面積及高度最大的，三壁三龕，每一大龕均
為一佛二菩薩。Rhie 氏的論文從風格上推定此窟為天龍山唐代最早開的窟鑿之一，也就是勿部
珣將軍在神龍二、三年間（706–707）所開窟。只可惜此窟自窟頂中央至東西壁面中央曾經崩裂，
部份塌毀。西壁原為一坐佛二菩薩，現僅存南側一立菩薩，而且上半身風化，僅下半身膝部裙
裳褶痕可見，其餘崩裂部分已無蹤影。東壁保存情況略佳，但中央自窟頂下來也出現大裂縫，
主尊連頭光與身光部分都已然消失，原來斜倚牆面的缺頭倚坐佛收藏在東京博物館。然而 1920

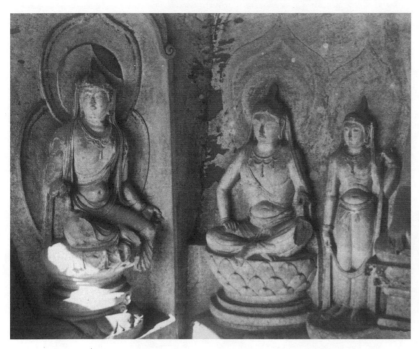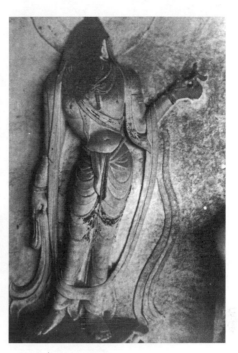

圖33 | 天龍山石窟 18 窟 西壁北側與北壁西側菩薩（破壞前），
翻攝自《大龍山石窟寺》，圖版 65。

圖34 | 天龍山石窟 18 窟
東壁北側菩薩（破壞前）

年代初期的調查報告中指出，此缺頭部的佛像完全脫離壁面，再加上風格與北壁不一致，似為
較晚的作品。[139] 此外，如本文附錄「天龍山石窟主要造像配置及流散表」中所示，東壁兩側侍
立菩薩已頭身分離，分別收藏於日本及歐美。

　　北壁主佛結跏趺坐，兩側為坐菩薩，目前石窟中此三尊僅左（東）側的身體部分仍存，全
壁佈滿鑿痕，慘不忍睹（圖35）。所幸，中尊近乎立體高雕佛像，現存於美國哈佛大學美術
館，是這類被劫取雕像中較為完整頭身未被分割者。（圖17）在 1922 年 1 月所拍攝照片中（圖
36），可以看出他的雙手雖然破損，右手從肘處，左手從手腕處斷裂，但可推想原來手印（手勢）
是轉法輪的說法印，現況較當時又略增破損，鼻尖也經過修整。佛挺身而坐，圓胖的臉部以及
半圓形的胸肌線，厚實而鼓漲，身軀的塑型重感十足；長而內縮的腰部使全身的重心往上提起，
結跏盤起的雙膝則很有彈性地向下壓。貼著肌膚平刻而成的衣褶像迴繞的大漩渦紋，從雙腳開
始，或者更正確地說，從台座上翻飛的波浪紋開始，穩穩地向上環繞，到了雙肩與小腹之間衣
襟弧線拉長，視線的速度也變緩慢，上接佛的頭部與重複的頭光、身光。

　　佛像東側菩薩像輕鬆地交叉雙腿而坐，右手上舉至胸前，左手自然下垂，輕觸左膝（圖
37）。西側為舒坐菩薩（圖38），單盤右腿，而另一腿垂下座，手勢大致相同，兩者都是小腹微凸，
隱約傾側的身軀既輕柔又堅實。此輕柔的感覺一方面來自身軀的曲線畢露，一方面來自細水般
圍繞全身流動的衣褶。

　　第 21 窟主壁造像確實在設計與細節的執行都非常講究，但是並沒有足夠的證據說明此窟即
勿部珣於 706–707 年所造。Rhie 氏提出此說法的證據有三，一為第 21 窟的風格年代最早，二為

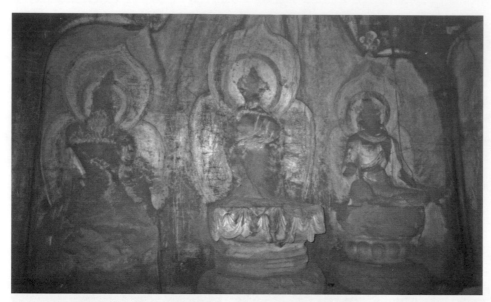

圖35 | 天龍山石窟 21 窟
北壁現況

244

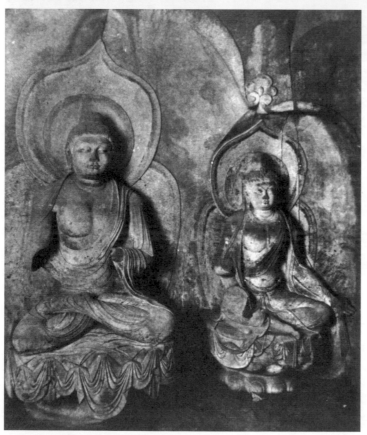

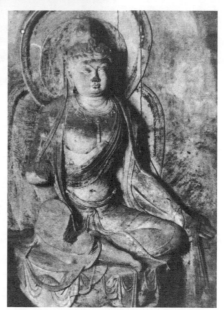

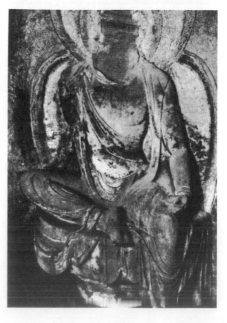

圖36 | 天龍山石窟 21 窟 北壁佛與東側菩薩，
翻攝自《天龍山石窟》，圖版 79。

（右上）
圖37 | 天龍山石窟 21 窟 北壁東側菩薩（破壞前），
翻攝自《天龍山石窟》，圖版 79 局部。

（右下）
圖38 | 天龍山石窟 21 窟 北壁西側菩薩（破壞前），
翻攝自 Artibus Asiae 27.3，圖版 73.8。

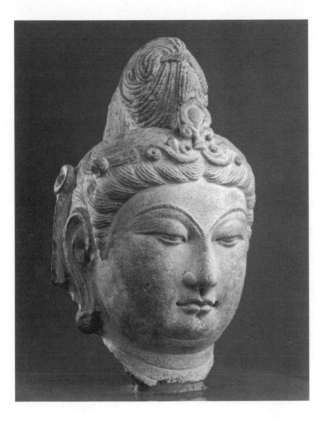

圖 39　天龍山石窟 21 窟 北壁東側菩薩頭
東京根津美術館藏

第 21 窟三壁皆有一坐佛，符合勿部珣造像銘文中所稱的三世佛，三為第 21 窟規模最大，造像
精緻，氣勢上能符合勿部珣造像的條件。然而，第 21 窟的年代是否可以確定最早呢？筆者以為
不然，在 Siren、鈴木潔、李裕群的斷代中也不是最早的唐代窟，請參考前文各家斷代表。為了
說明，再舉出舒坐菩薩為例，比較第 4 窟（圖 13）與第 21 窟（圖 37）。前者身體肌肉飽滿而
有彈性，氣勢溫和自然，而後者身軀肌肉的結構顯得有些誇張，從頸部以下胸部便鼓漲起來，
腰腹的縮漲使得全身肌肉緊張。第 4 窟菩薩的下裳褶襞雖較簡單，卻能充分表現腿部的輪廓與
輕軟的衣料質地。第 21 窟菩薩的寶繒、條帛、衣帶等交錯迴轉技法精準，再加上下裳懸垂出如
彩幔般的波浪紋，華麗炫眼，應該是在第 4 窟之後才發展出來的風格。拿第 21 窟的菩薩頭（圖
39）細部與第 14 窟的（圖 23）比較也可以更進一步說明。整體而言，兩者的造型關係密切但細
看則有一柔一剛的微妙差別。第 21 窟冠飾下豐厚的捲髮刻畫細膩，五官輪廓的刀法也相當犀利，
眉骨凸起如細柳葉，眉骨至眼瞼之間分割面分明，神情堅定。相對地，第 14 窟菩薩眉目之間帶
有樸素沈穩之美。是故第 21 窟的風格更為爛熟，應較第 14 窟稍晚。

　　其次，如前述，窟內三壁皆有佛像的唐窟共有九個，其中有些窟門外原有碑，可惜碑文及
窟內造像皆已毀損，無法進一步考量。至於是否能以唐代最大窟（除去第 9 窟摩崖造像不計）
肯定為勿部珣所造，筆者亦以為不然。勿部珣所開窟究竟是哪一窟恐怕是不容易解決的問題。
就年代而論，第 6 窟的風格應該與勿部珣造像記的年代較相近，窟內也是三壁三佛的造像組合，
門外也有二仁王，可惜此窟目前過於殘破，無法進一步推測。

小結

　　以上簡單地討論了天龍山第 4、5、6、14、17、18 與 21 窟，並與龍門石窟、敦煌莫高窟等作比較，便可以知道天龍山石窟唐代窟的風格實確屬於武周之後，前述李裕群氏所提出天龍山石窟的下限定在武周朝的說法很難成立。鈴木潔也將較早的第 4 與第 5 窟列入武周朝，至於其他諸家說法都認為是 8 世紀以後所開鑿。筆者以為第 4、5、6 窟的風格確實比較早，但應緊接在武周朝之後，中宗期間，約 705–710 年。其次依風格的前後為第 14、21、18 與 17 窟。第 14 窟可以說是睿宗至開元初年的傑作，頗能代表天龍山石窟造像肌理細膩，骨肉均勻，表情生動逼真的風格。第 21 窟又是另一高峰，以技法的多變，氣勢昂揚取勝，時間也應在開元初，略晚於第 14 窟。第 18 窟則緊隨第 21 窟之後，第 17 窟最晚。

　　天龍山石窟因為現況殘破以及文獻極其有限，造成研究上種種不便。然而無可懷疑的是它的風格表現就各時代佛教雕刻而論都非常成熟，特別在東魏末與盛唐的表現實在可說是當代最傑出的石窟雕刻，故值得再次深入檢討其意義。特別在玄宗朝，帝王對石窟造像已失去興趣，龍門石窟衰微之後，天龍山遂成了中原最重要的佛教石窟。以上粗淺的研究，在各時代討論重點不太一致。從東魏到北齊時代主要在探討天龍山石窟的開創如果確實與帝室王族有關，實際的時代背景如何，以及風格上的特色。隋代僅一篇，但有紀年，從造像記中知道此地以武官為主的義邑造像情形。唐代窟共有十五個，本文無法一一考證，但一方面引用景龍元年銘作為文獻依據，另一方面試圖分析並歸納其圖像上的共通性，並結合當地佛教義學上發展的特性，做進一步的解釋。在斷代上，或有將唐代窟完全歸為高宗武則天時期者，或有將之歸為武周朝至天寶年間者。筆者首先從銘文及風格上嘗試說明天龍山石窟唐代窟應晚於武周朝，再舉其中較完整的洞窟內造像說明其前後關係。

*　本文原刊於臧振華編輯，《中國考古學與歷史學之整合研究》（臺北：中央研究院歷史語言研究所出版品編輯委員會，1997），頁 839–920，局部修正與增補。

注釋——

1 1945 年以前主要調查者：

❶ C. Freer 1910

❷ 關野貞 1918 年 6 月 30 日

❸ 田中俊逸 調查 1922 年 1 月中旬，外村攝影。

❹ 常盤大定 1920 年 10 月 29 日，1924–1925 攝影。

❺ Osvald Siren 1922 年 10 月、1928 年。

❻ 山中 1924、1926。

❼ 王作賓 1935。

2 林良一、鈴木潔，〈天龍山石窟の現狀〉，《佛教藝術》141（1982.3），頁 70–95。田村節子，〈天龍山石窟第十六窟、第十七窟について〉，《佛教藝術》145（1982.11），頁 90–104。

3 李裕群（山西省古建築保護研究所），〈天龍山石窟調查報告〉，《文物》1991.1，頁 32–55、102；李裕群，〈天龍山石窟分期研究〉，《考古學報》1992.1，頁 35–62、129–130。追記：本文出版後，李裕群於 1996 年至 2001 年間，重新全面調查天龍山及其附近，修正其舊說，並提出最新而周全的見解。見李裕群、李剛，《天龍山石窟》（北京：科學出版社，2003）。

4 李裕群，〈天龍山石窟分期研究〉，頁 35。

5 李裕群在後續調查中，證實天龍山文管所發現殘碑即此「勿部將軍功德記」碑的殘跡，「文字僅 8 行，行 12 字」，不及原碑五分之一。見《天龍山石窟》，頁 169。

6 （唐）釋道宣，〈法上傳〉，《續高僧傳》卷 8，《大正新修大藏經》（以下簡稱《大正藏》）冊 50，頁 485 上 –486 上。

7 （北齊）魏收，〈釋老志〉，《魏書》（點校本，北京：中華書局，1974）卷 114，頁 3048。

8 諏訪義純，〈高歡の奉佛事情〉、〈高歡・高澄の儒道教への態度〉，《中國中世佛教史研究》（東京：大東出版社，1988），頁 212–214，219–222。高歡與洛陽的兩所寺院有關，即遷都鄴後，將洛陽舊宮改為天平寺（與孝靜帝的年號同），並以相州安陽南臺為定國寺，紀念與爾朱兆決戰戰場。又依（唐）釋法琳，〈魏大丞相渤海王條〉，《辯正論》卷 4，「於定國寺興建寶塔」，應為同一寺，見《大正藏》冊 52，頁 514 下。邢邵（約 497–560），〈獻武皇帝寺銘〉，此獻武皇帝寺地點或在鄴都，雖然使用北齊立國後追贈諡號，是否可能係由高歡創立後才改名，已未可知，見（唐）歐陽詢，《藝文類聚》卷 77，《類書薈編》第 1 輯（據宋刊本校勘，臺北：文光出版社，1974），頁 1320–1321。

9 據諏訪義純所說，高澄與譯經事業關係至少在興和元年（539）到武定元年（543）之間是有記載為證的，〈高澄の奉經事情〉，《中國中世佛教史研究》，頁 217。

10 〈靈詢傳〉，《續高僧傳》卷 8，《大正藏》冊 50，頁 484 下。

11 （唐）釋慧祥，《古清涼傳》卷下，《大正藏》冊 51，頁 1100 上。

12 〈紅林渡佛龕記〉，（清）胡聘之編，《山右石刻叢編》卷 1，頁 12 上 –15 上，收入《續修四庫全書》（光緒二十七年刻本，上海：上海古籍出版社，1997），頁 24–26。

13 （唐）李延壽，〈張保洛傳〉，《北史》（點校本，北京：中華書局，1974）卷 53，頁 1909；（唐）李百藥，〈張保洛傳〉，《北齊書》（點校本，北京：中華書局，1972）卷 19，頁 257。

14 （清）胡聘之編，〈張保洛等造像記〉，《山右石刻叢編》卷 1，頁 20 下 –22 上，《續修四庫全書》，頁 28–29。

15 〈僧稠傳〉，《續高僧傳》卷 16，《大正藏》冊 50，頁 554 中。

16 〈靖嵩傳〉，《續高僧傳》卷 10，頁 501 中。

17 （清）沈濤，《常山貞石志》卷 2，《石刻史料新編》（以下簡稱《石刻》）輯 1（臺北：新文豐出版公司，1977）冊 18，頁 13194；（清）陸增祥，《八瓊室金石補正》卷 20，《石刻》輯 1 冊 6，頁 4305。據載，此石當時在河北靈壽縣祚林院。

18 〈趙郡王叡傳〉，《北史》卷 51，頁 1844–1846；〈趙郡王琛傳〉，《北齊書》卷 13，頁 170–173。

19 此批文物撰稿時未及時目睹，承宿白教授指點，謹致謝意。

20 河南省文物研究所等編，《安陽修定寺塔》（北京：文物出版社，1983）。

21 道憑與靈裕經營寶山寺（後改靈泉寺），其傳分別見〈道憑傳〉，《續高僧傳》卷 8、〈靈裕傳〉，同書卷 9，《大正藏》冊 50，頁 484 中下，頁 495 中–498 上。河南省古代建築保護研究所，〈河南安陽靈泉寺石窟及小南海石窟〉，《文物》1988.4，頁 1–14；同作者，《寶山靈泉寺》（鄭州：河南人民出版社，1991）。以涅槃知名的曇衍，本隱居太行山百梯寺，受北周太祖聘任國統，後因武帝將滅佛，退隱太行山，北周武帝屢召，「更深巖處，累徵不獲」。〈曇衍傳〉，《續高僧傳》卷 8，《大正藏》冊 50，頁 487 中–489 下。

22 〈法上傳〉、〈法存傳〉，《續高僧傳》卷 8，《大正藏》冊 50，頁 485 上–486 上。

23 同上注，頁 485 中–486 上。

24 諏訪義純，〈北齊帝室と佛教〉，《中國中世佛教史研究》，頁 226–233；（唐）釋道宣，〈廢李老道法詔〉，《廣弘明集》卷 4，《大正藏》冊 52，頁 112 下–113 中。

25 〈靈裕傳〉，《續高僧傳》卷 9，《大正藏》冊 50，頁 496 上。

26 〈文宣帝紀〉，《北齊書》卷 4，頁 67–69。　　27　　同上注，頁 66;〈廢李老道法詔〉，《廣弘明集》卷 4，《大正藏》冊 52，頁 112 下–113 中。

28 武成帝於河清二年（563），詔以城南雙堂閒位之苑迴，造大總持寺，見〈武成帝紀〉，《北齊書》卷 7，頁 91。此係廢帝高殷（561 卒）故宅。大興聖寺寺址在鄴之西北，原為曹操所建（210）之三臺（銅雀臺、金虎臺、冰井臺）。北齊文宣帝發丁匠三十餘萬擴大重修，大起宮室及遊豫園（558），改名金鳳、聖應、崇光。〈顯祖文宣帝紀〉，《北史》卷 7，頁 255；〈文宣帝紀〉，《北齊書》卷 4，頁 65。武成帝兩次下詔以三臺宮全部改為大興聖寺，後主又追加一次執行令（563、566、569），見〈世祖武成帝紀〉，《北史》卷 8，頁 283；〈武成帝紀〉，《北齊書》，卷 7，頁 92；〈後主帝紀〉，前書卷 8，頁 98、102。

29 天統五年（569）後主行幸晉陽時，詔以并州尚書省為大基聖寺，晉祠為大崇皇寺。〈後主帝紀〉，《北齊書》卷 8，頁 102。《北史》卷 8，頁 291。

30 參見拙稿，〈河北南響堂山石窟初探〉，《考古與歷史文化——慶祝高去尋先生八十大壽論文集》（臺北：正中書局，1991），頁 334–335。

31 〈幼主帝紀〉，《北齊書》卷 8，頁 113。

32 參考鎌田茂雄著，關世謙譯，〈北朝的佛教（二）〉，《中國佛教通史（三）》（高雄：佛光出版社，1986），頁 406–480。

33 〈靜靄傳〉，《續高僧傳》卷 23，《大正藏》冊 50，頁 626 下。

34 山崎宏，〈隋朝の佛教復興の先驅〉，《隋唐佛教史の研究》（以下簡稱《隋唐》）（京都：法藏館，1967），頁 36–43。

35 山崎宏，〈隋の大興善寺〉，《隋唐》，頁 45–64。

36 （唐）釋法琳，《辨正論》卷 3，《大正藏》冊 52，頁 508 下；（唐）釋道世，《法苑珠林》卷 100，《大正藏》冊 53，頁 1026 中。

37 〈靈裕傳〉，《續高僧傳》卷 9，《大正藏》冊 50，頁 495 中–498 上。牧田諦亮，〈寶山寺靈裕〉，《中國佛教史研究（一）》（東京：大東出版社，1981），頁 235–270。

38 河南省古代建築保護研究所，《寶山靈泉寺》。

39 《廣弘明集》卷 24，《大正藏》冊 52，頁 279 中。

40 張說（721），〈少林寺賜田敕〉，《金石萃編》卷 74，《石刻》輯 1 冊 2，頁 1261–1263；裴漼文并書（728），〈唐嵩岳少林寺碑〉，《金薤琳琅》卷 12，《石刻》輯 1 冊 10，頁 7714–7717。

41 〈智滿傳〉，《續高僧傳》卷 19，《大正藏》冊 50，頁 583。據（後晉）劉昫，〈高祖本紀〉，《舊唐書》卷 1，頁 13：「武德五年八月丙辰（七日）突厥頡利寇雁門（山西代縣）。己未（十日），進寇朔州（朔縣，馬邑以西約二十五公里），遣皇太子及秦王討擊，大敗之。」

42 武德七年「八月戊辰，突厥寇并州，京師戒嚴。壬午，突厥退。乙未，京師解嚴」，〈高祖本紀〉，《舊唐書》卷1，頁15。

43 川勝義雄，〈中國的新佛教─形成へのエネルギ──南岳慧思の場合──〉，福永光司編，《中國中世の宗教と文化》（京都：京都大學人文科學研究所，1982），頁501–537。

44 杜斗城，〈往五臺山行記〉，《敦煌五臺山文獻校錄研究》（太原：山西人民出版社，1991），頁168–191。

45 嚴耕望，〈南北朝時期五台山之佛教〉，湯一介編，《國故新知：中國傳統文化的再詮釋》（北京：北京大學出版社，1993），頁255–260。

46 （東晉）佛馱跋陀羅譯（418–420），《大方廣佛華嚴經》卷4，《大正藏》冊9，頁590上。

47 〈曇鸞傳〉，《續高僧傳》卷6，《大正藏》冊50，頁470中下。望月信亨著，釋印海譯，〈曇鸞之他力本願說〉，《中國淨土教理史》（原稱《支那淨土教理史》，1942）（臺北：正聞出版社，1974初版，1991三版），頁51–63；野上俊靜，〈曇鸞傳の一齣について〉，《福井博士頌壽記念東洋思想論集》（東京：福井博士頌壽記念論文集刊行會，1960），頁479–490；以上兩人皆以為菩提流支傳說並不可靠，但曇鸞在洛陽接受淨土思想無誤，又曇鸞的活動時間可能比《續高僧傳》所說較晚而到北齊初。

48 〈靈詢傳〉，《續高僧傳》卷8，《大正藏》冊50，頁484下。

49 〈彥琮傳〉，同上書卷2，頁436中–439下。

50 〈曇遷傳〉，同上書卷18，頁571上–574中。

51 〈慧瓚傳〉，同上書卷18，頁575上中。

52 〈慧覺傳〉，同上書卷13，頁520下–521上。

53 〈道貴傳〉，同上書卷26，頁670中。

54 〈道綽傳〉，同上書卷20，頁593下–594；望月信亨著、釋印海譯，〈道綽之聖、淨二門分別〉，《中國淨土教理史》，頁95–101；塚本善隆，《唐中期の淨土教特に法照禪師の研究》（京都：法藏館，1975），頁71–79。

55 牧田諦亮，〈中國淨土教史上における玄中寺の地位〉，《中國佛教史研究（三）》（東京：大東出版社，1990），頁311–315；望月信亨著、釋印海譯，〈善導之凡夫入報土論及稱名正因說〉，《中國淨土教理史》，頁123–132；塚本善隆，《唐中期の淨土教》，頁79–84。

56 （唐）釋法藏集，〈京兆崇福寺僧沙門法藏集〉，《華嚴經傳記》卷4，《大正藏》冊51，頁166–167、169。

57 （宋）釋志磐，《佛祖統紀》卷29，《大正藏》冊49，頁292下；鎌田茂雄，《中國華嚴思想史の研究》（東京：東京大學出版會，1965），頁51–57。

58 〈法順傳〉，《續高僧傳》卷25，《大正藏》冊50，頁653中–654上。

59 慧祥，《古清涼傳》卷下，《大正藏》冊51，頁1098中下。

60 譯於695–698年，（唐）實叉難陀譯，《大方廣佛華嚴經》，《大正藏》冊10，頁1–444。

61 法藏傳見（唐）閻朝隱，〈大唐大薦福寺故寺大德康藏法師之碑〉與（宋）釋贊寧，〈唐京兆大薦福寺義淨傳〉，《宋高僧傳》卷1，《大正藏》冊50，頁280–289；頁710中–711中。

62 （唐）釋慧祥，《廣清涼傳》卷上，《大正藏》冊51，頁1107上。

63 「武婆天子鎮五台所建也。武婆者，則天皇也。鐵塔北邊有四間堂，置文殊師利及佛像。」見圓仁著，足立喜六譯注，鹽入良道補注，《入唐求法巡禮行記》（下）（東京：平凡社，1970–1985），頁33–35。

64 因無記年，王昶誤以為是北齊刻經，（清）王昶，《金石萃編》卷33，《石刻》輯1冊1，頁576下–578上。筆者將另撰文討論。

65 常盤大定、關野貞著，《中國文化史蹟‧解說下》卷8（京都：法藏館，1976），頁33–34。

66 關野貞，〈天龍山石窟〉，《國華》375（1921）；據國華社編輯，《百年記念國華論考精選》（東京：朝日新聞社，1989），頁157–166。水野清一，〈天龍山北齊佛頭──圖版解說〉，《東方學報》

冊 19（1950）；〈唐代佛像雕刻〉，《佛教藝術》9（1950），收入《中國の佛教美術》（東京：平凡社，1990 再版），頁 131–134、211–228。Osvald Siren, *Chinese Sculpture from the Fifth to the Fourteenth Century*, 4vols (London: E. Benn, 1925), pp. 54–61;80–81;104;132–135. Harry Vanderstappen & Marylin Rhie, "The Sculpture of T'ien Lung Shan: Reconstruction and Dating," *Artibus Asiae*, vol. xxvii, no. 3（1965），pp. 189–220. 鈴木潔，〈天龍山唐朝窟編年試論〉，町田甲一先生古稀記念會編，《論叢佛教美術史》（東京：吉川弘文館，1986），頁 187–217。李裕群，〈天龍山石窟分期研究〉，頁 37。

67 〈顯祖文宣帝紀〉，《北史》卷 7，頁 246。〈文宣帝紀〉，《北齊書》卷 4，頁 51–52。

68 《金石萃編》卷 122，《石刻》輯 1 冊 3，2258 下 –2261 上。

69 （明）解縉，〈太原府五〉，《永樂大典》（據北京圖書館藏本影印，北京：中華書局，1959–1984）函 6，卷 5203，頁 15 下。引《元一統志》，原文作：「避暑宮在本縣西南三十里，天龍寺東北，有重岡數畝。昔北齊高帝及東魏文宣帝避暑離宮。」襲新、高若歧等纂，〈城垣〉，《太原縣志》（清雍正九年刊本）卷 5，頁 5 上，亦稱北齊三避暑宮之一在天龍山東址。

70 〈太原府五〉，《永樂大典》函 6，卷 5203，頁 9 上。據宿白教授賜教，此條係引自已佚洪武年間《太原縣志》，見李裕民輯，《山西古方志輯佚》（太原：山西省地方志編纂委員會，1984）。

71 （明）高汝行纂修，〈寺觀〉，《太原縣志》卷 1，頁 16 上，《天一閣藏明代方志選刊》冊 8（據明嘉靖三十年刊本影印，上海：上海古籍書店，1981）。

72 （明）關廷訪修，〈古蹟〉，《太原府志》（明萬曆四十年刊本，據原北京圖書館藏本微卷，臺北：國立故宮博物院，1997）卷 24，頁 28 下 –29 上，說法相同。雍正九年（1731）《太原縣志》卷 9，〈祀典〉，頁 4 上；（清）員佩蘭、楊國泰，《太原縣志》卷 3，〈祀典〉，頁 39 下，《中國地方志集成》（道光六年刻本，南京：鳳凰出版社，2005），頁 516，說法亦同。

73 〈太原府五〉，《永樂大典》函 6，卷 5203，頁 9 上，「仙巖寺，在縣西南三十里，北齊避暑之宮，唐武德七年賜額，今廢。」〈寺觀〉，《太原縣志》卷 1，頁 16 下。雍正縣志同上注，三避暑宮之一。

74 小野玄妙，〈天龍山石窟造像考〉，《大乘佛教藝術史の研究 · 小野玄妙佛教藝術著作集》卷 8（東京：開明書院，1977），頁 165–172。

75 即仙巖寺在東峰，天龍寺在西峰，其根據為《永樂大典》，見前引文；〈曇遷傳〉，《續高僧傳》卷 18，《大正藏》冊 50，頁 571 上 –574 中。

76 「崇福寺，在縣南五里安仁都。北齊天保二年永安建。……懸甕寺，在縣西南十里，懸甕山上。北齊天保三年，僧離辨建，依崖鑿石室為佛堂」。〈寺觀〉，《太原縣志》卷 1，頁 14 上 –14 下。

77 廿泉寺（在縣西北一十五公里的開化谷南）見〈太原府五〉，《永樂大典》函 6，卷 5203，頁 9 上；上生寺（在縣西南十里）見〈寺觀〉，《太原縣志》卷 1，頁 14 下。

78 蘇禹珪，〈重修蒙山開化莊嚴閣記〉（945），《山右石刻叢編》卷 10，頁 22 上 –27 下，《石刻》輯 1 冊 20，15149 下 –15152 上。

79 〈慧瓚傳〉，《續高僧傳》卷 18，《大正藏》冊 50，頁 575 上中。

80 王劍霓，〈晉陽西山大佛遺跡找到了〉，《地名知識》2（1983），頁 11–13。

81 李裕群，《天龍山石窟》，頁 130–136。

82 〈太原府五〉，《永樂大典》函 6，卷 5203，頁 9 上。

83 〈唐邕傳〉，《北史》卷 55，頁 2001；同傳，《北齊書》卷 40，頁 531。

84 （唐）張讀，《宣室志》，「鄧珪」記載「晉陽西有童子寺，在郊牧之外」，收入於《舊小說》（上海：商務印書館，1914），乙集 · 唐 4，頁 492。

85 （唐）釋道世，《法苑珠林》卷 14，《大正藏》冊 53，頁 392 上。

86 常盤大定，《中國文化史蹟》卷 8，圖版 VIII–45（1）（2）；常盤大定、關野貞著，《中國文化史蹟 · 解說下》卷 8，頁 31–33。李裕群，《天龍山石窟》，頁 136–140。

87 響堂山石窟資料參見水野清一、長廣敏雄著，《河北磁縣·河南武安響堂山石窟》（京都：東方文化學院京都研究所，1937）。北響堂山三大窟尺寸分別為第 7 窟（北洞）12×12×12 公尺，第 4 窟（中洞）7.8×7.8×7 公尺，第 2 窟（南洞）4×4×3.3 公尺。天龍山石窟尺寸參見附錄。

88 賓陽中洞的完成年代，有諸多說法，塚本善隆及曾布川寬依《魏書‧釋老志》的記載，「從景明元年至正光四年六月」之間工事進行，推斷在正光四年六月（523）前完成，見塚本善隆，〈龍門石窟に現れたる北魏佛教〉，《河南洛陽龍門石窟の研究（二）》（京都：同朋舍，1980 復刻版），頁 164–166；曾布川寬，〈龍門石窟における唐代造像の研究〉，《東方學報》60（1988），頁 217–219。溫玉成則進一步認為年代在延昌末至熙平初（515–517），〈龍門北朝小龕的類型、分期與排年〉，《中國石窟‧龍門石窟》（以下簡稱《龍門》）1（北京：文物出版社，1992），頁 214–216。宿白則認為年代可更早到宣武帝末年（515 年六月歿），〈洛陽地區北朝石窟的初步考察〉，《龍門》1，頁 226。但如宿白同文頁 227 指出，魏字洞的本尊造型與賓陽中洞本尊極為相近，而魏字洞年代又可根據紀年（正光四年 523）定為孝明帝（515–527）正光前期，即 520–523 左右。

89 馬世長，〈皇甫公窟〉，《龍門》1，頁 240–253；曾布川寬，〈龍門石窟における北朝造像の諸問題〉，礪波護編，《中國中世の文物》（京都：京都大學人文科學研究所，1993），頁 190–202。

90 目前被稱為東魏重要石窟者還有河北安陽附近的寶山大留聖窟。此窟因為據《河朔金石目》以及《安陽縣金石錄》（《石刻》輯 2 冊 12，頁 8960 下與輯 1 冊 18，頁 13827 上）窟門口原有題字：「魏武定四年歲在丙寅四月八日道憑法師造」，因此一般認為此窟造於武定四年（546）。目前題字已損毀不可看，就其內容而言，道憑題字自稱法師多少有些不妥，有可能為後代補刻追題；就窟內的造像風格而言應該是北齊風格，而且三壁的三尊主像皆為圓雕，不無可能為自外移入，與此窟的創建非同時。丁明夷在說明窟內盧舍那像時也提到此像「已初具北齊作風，值得注意。」〈鞏縣天龍山響堂山安陽石窟雕刻〉，《中國美術全集‧雕塑篇》13（北京：人民美術出版社，1985–1989），頁 38。劉東光亦認為是北齊風格，參見〈有關安陽兩處石窟的幾個問題及補充〉，《文物》1991.8，頁 76。詳細論證有待日後更深入討論。

91 溫玉成，〈龍門北朝小龕的類型、分期與排年〉，《龍門》1，頁 221–222。宿白，〈洛陽地區北朝石窟的初步考察〉，《龍門》1，頁 228–229。李文生的說法為東魏元象元年（539），與下述曾布川寬相近，見〈龍門石窟北朝主要洞窟總敘〉，《龍門》1，頁 280。

92 曾布川寬，〈龍門石窟における北朝造像の諸問題〉，頁 209。其舉出路洞五項主要改變：一、風格的變形，即不再像北魏典型石窟的左右對稱，端正妍麗的形式主義。二、雕像造型趨於圓潤，感覺穩重而非北魏的端嚴。三、懸裳褶襞多刻意的裝飾趣味，有別於以往的自然平板形式。四、光背的頭光與身光分別為纖細緊密的平行同心圓。五、多淺浮雕，例如主尊旁的供養比丘以及門口的供養人，高浮雕與淺浮雕並陳，減少真實感轉向平面裝飾化。

93 目前第 2 窟正壁主尊像的頭部為近年所修補，非原件。

94 有關於天龍山石窟造像散處世界各地的收藏，已有 Vanderstappen 與 Rhie 首次作過全體復原工作，貢獻極大，不過目前有些收藏已更動，並且有少數錯誤，Harry Vanderstappen & Marylin Rhie, op.cit., pp. 189–220. 最近，林良一與鈴木潔重新修訂，見林良一、鈴木潔，〈天龍山石窟の現狀〉，頁 93–95；同年，田村節子又針對第 16、17 窟再加修正，見田村節子，〈天龍山石窟第十六窟、第十七窟について〉，頁 90–104。並參見本文附錄「天龍山石窟主要造像配置及流散表」。

95 河南省文物研究所、鶴壁市博物館，〈鶴壁五岩寺石窟〉，《中原文物》1989.2，頁 75–81、96。

96 南朝墓出土竹林七賢圖畫磚的報告及論文甚多，無法一一列舉，但請參考南京博物院，〈試談「竹林七賢及榮啟期」磚印壁畫問題〉，《文物》1980.2，頁 18–22、36。曾布川寬，〈南朝帝陵の石獸と磚畫〉，《東方學報》63（1991），頁 115–263。這類高士圖至少到北齊時已流傳至北方的墓葬，見山東省文物考古研究所，〈濟南市東八里洼北朝壁畫墓〉，《文物》1989.4，頁 67–78。

97 參看林保堯，〈造像題名的結構〉，《法華造像研究》（臺北：藝術家出版社，1993），頁 83–91。

98 〈寺觀〉，《太原縣志》卷 1，頁 16 上，天龍寺條，〈隋開皇間碑刻石室銘〉；〈古蹟〉，《太原府志》卷 24，頁 28 下 –29 上，天龍寺條亦同。清雍正及道光《太原縣志》亦同。

99 （清）趙紹祖輯，《金石文鈔》（1796 自序，1876 刊本刻），《石刻》輯 2 冊 7，頁 5135 中 –5136。

100 照片首見於常盤大定，《中國文化史蹟》（原名《支那佛教史蹟》，1929 刊行）（京都：法藏館，1976）冊 8，隋碑，圖版 VIII–35。田中俊逸曾抄錄碑文但錯誤頗多，見〈天龍山石窟調查報告〉，《佛

教學雜誌》3/4（1922.5），頁 339–340。以下所錄，以《金石文鈔》為主，對照常盤大定發表照片，凡有修正皆在括號內註明，簡稱《文鈔》。

101 舍衛，即舍衛（舍婆提）城、國，佛在此出生並曾久住教化四生。又以祇園精舍著稱，長者須達（俗稱給孤獨長者）皈依佛法後，為請佛至舍衛說法，捨黃金於祇樹園為佛造精舍。《大智度論》卷 3，《大正藏》冊 25，頁 76 下 –77 下；《大般涅槃經》卷 29，《大正藏》冊 12，頁 540 中 –541 中。

102 有關義邑團體的組織，請參考山崎宏，〈隋唐時代における義邑及法社〉，《支那中世佛教の展開》（東京：清水書房，1947），頁 675–831；劉淑芬，〈五至六世紀華北鄉村的佛教信仰〉，《中央研究院歷史語言研究所集刊》63：3（1993），頁 522–531；林保堯，《法華造像研究》，頁 83–91。

103 山崎宏，〈隋朝の佛教復興と先驅〉，《隋唐》，頁 35–39。

104 山崎宏，〈煬帝（晉王廣）四道場〉，《隋唐》，頁 85–88；〈彥琮傳〉，《續高僧傳》卷 2，《大正藏》冊 50，頁 437 上。

105 （清）王昶（1724–1806），《金石萃編》（1805）卷 68，《石刻》輯 1 冊 2，頁 1161 下 –1162 下。
（清）錢大昕（1728–1804），《潛研堂金石文字跋尾》卷 5，《石刻》輯 1 冊 25，頁 18795 上。
（清）顧炎武（1613–1682），《金石文字記》（1808）卷 3，《石刻》輯 1 冊 12，頁 9239 下。
（清）羅振玉，《雪堂金石文字跋尾》（1920），《石刻》輯 3 冊 38，頁 319。
（清）葉奕苞（約 1650–1680），《金石錄補》卷 12，《石刻》輯 1 冊 12，頁 9046 中 –9047 上。
（清）洪頤煊（1765–1837），《平津讀碑記》卷 5，《石刻》輯 1 冊 26，頁 19400 中。
（清）嚴可均（1762–1843），《平津館金石萃編》卷 7，《石刻》輯 2 冊 4，頁 2511 上。
（清）孫星衍（1753–1818），《寰宇訪碑錄》卷 3，《石刻》輯 1 冊 26，頁 19889 上。
（清）夏寶晉（1790–1859），《山右金石錄》（1882），《石刻》輯 2 冊 12，頁 9029 中。

106 中央研究院歷史語言研究所傅斯年圖書館藏拓片編號 3586；《北京圖書館藏中國歷代石刻拓本彙編》冊 20（鄭州：中州古籍出版社，1989），頁 58。

107 邱隆，〈明清時期的度量衡〉，丘光明等編，《中國古代度量衡論文集》（鄭州：中州古籍出版社，1990），頁 344–351。

108 Marylin M. Rhie , "A T'ang Period Stele Inscription and Cave XXI at T'ien-Lung Shan", *Archives of Asian Art* (1974/75) , pp.6–33. 文內因為無法解決《金石萃編》的缺字□部珣，因此錯將此碑標題翻譯為 "Meritorious Record of the General of the [] Board."

109 右金吾衛將軍，見《舊唐書》卷 44，頁 1898–1901 及（宋）歐陽修，〈百官志〉，《新唐書》，卷 49 上，頁 1279–1280。武官：左右衛分十六衛即左右驍衛、左右武衛、左右威衛、左右領軍衛、左右金吾衛、左右監門衛、左右千牛衛，各設大將軍一，將軍二（從三品），左右金吾衛之職，掌宮中及京城晝夜巡警之法，以執禦非違。凡翊府及同軌等五十府皆屬之。上柱國：勛級十二轉，正二品。開國郡公：食邑二十戶，正二品。

110 〈黑齒常之傳〉，《舊唐書》卷 109，頁 3294–3295。

111 僖公二年「晉荀息請以屈產之乘（馬）與垂棘之璧，假道於虞以伐虢⋯⋯」。五年，「宮之奇以其族行，曰：『虞不臘矣，在此行也。』」見楊伯峻編注，《春秋左傳注》（北京：中華書局，1990），頁 281、310。

112 （宋）李昉，《文苑英華》（北京：中華書局，1972）卷 495，頁 2336–2337。

113 由余，春秋時晉人，戎王派之見秦王，終歸秦而為相，獻謀伐戎之策，拓地千里，著兵法。〈秦本紀〉，《史記》（北京：中華書局，1982）卷 5，頁 192–193。

114 有關北都部分主要參考《舊唐書》卷 6，頁 123；卷 8，頁 185；卷 39，頁 1480–1489；《新唐書》卷 39，〈地理志〉，頁 1003。天兵軍（又稱天興軍）部分另外參考（宋）王溥，《唐會要》卷 78（北京：中華書局，1990），頁 1425–1426。

115 Harry Vanderstappen & Marylin Rhie , op. cit., pp. 208–210. 其斷代之依據為日本書道博物館收藏景雲二年（711）阿彌陀佛像，參見本章圖 18。

116 Rhie, op.cit, pp. 14–19. 如前文所述，Rhie 文章將此造像銘稱為「珣將軍造像銘」（General Hsün,）。

117 第5窟為高僅146公分的小龕，風化及殘破嚴重，東壁仍可見兩個座的痕跡。但雕像皆已風化不可識，西壁目前僅存一殘破的坐菩薩。總之，從面積上來判斷，東西壁也不可能另有主尊佛，參見附錄。

118 第19、20窟為坐東朝西，故左側在南；第11窟坐西朝東，故左側在北；餘四窟為坐北朝南，左側在東；參見附錄。

119 第19、20窟正壁主佛皆殘毀不可知，第17窟三坐佛手印皆為左手觸膝右手無畏，實際上降魔印（又稱觸地印）是右手觸地（或膝），在此採用較寬的標準。

120 龍門文物保管所、北京大學考古系編，《中國石窟·龍門石窟》2（北京：文物出版社，1992）（以下簡稱《龍門》2），圖版179–182。

121 其中一尊觀音菩薩的十一面頭部現藏日本倉敷市大原美術館，見龍門石窟研究所編，《龍門流散雕像集》（上海：人民美術出社，1993），圖75。

122 宮大中認為是玄宗朝所造，〈東山的幾處密宗造像〉，《龍門石窟藝術》（上海：上海人民出版社，1981），頁176–177；溫玉成以為睿宗時（710–712）或更晚所造，見〈龍門唐窟排年〉，《龍門》2，頁207；曾布川寬編入第5期，武周之後開元之間，〈唐代龍門石窟造像的研究〉，《藝術學》8（1992），頁131，看法大致相同，李文生則以為可以早到天授三年（692），〈龍門唐代密宗造像〉，《文物》1991.1，頁64；宿白以為在開元六年前，〈敦煌莫高窟密教遺跡札記〉，《文物》1989.9，頁46。

123 敦煌文物研究所編，《中國石窟·敦煌莫高窟》3（北京：文物出版社，1987），圖版111、115、122、145；根據敦煌研究院的說法，盛唐窟的年代在711–781之間，而上列窟是屬於其間較早的。

124 關於三世佛思想，參考賴鵬舉，〈關河的「三世」學與河西的「千佛」思想〉，《絲路佛教的圖像與禪法》（中壢：圓光佛學研究所，2002），頁118–139。

125 賢聖應指脇侍弟子、菩薩等。大住聖窟外壁刻嘆三寶偈言：「聖眾應真功德海。」即以聖眾應真泛稱僧團。此偈拓文見常盤大定、關野貞，《中國文化史蹟》卷5，圖版76上。河南省古代建築保護研究所，《寶山靈泉寺》，頁293。

126 河南省古代建築保護研究所，〈河南安陽靈泉寺石窟及小南海石窟〉，《文物》1988.4，頁1–14。丁明夷，〈北朝佛教史的重要補正〉，《文物》1988.4，頁15–20。拙稿，〈北齊禪觀窟的圖像考——從小南海石窟到響堂山石窟〉，《東方學報》70（1998），頁375–440，收入本書第六章。

127 刻記見〈方法師鏤石斑經記〉，《安陽金石錄》，《石刻》輯3冊28，頁474下–475上。讚佛偈文見佛陀跋陀羅譯，〈普賢品〉，《大方廣佛華嚴經》卷7、〈淨行品〉，同經卷6，《大正藏》冊9，頁441下、434下。參考曾布川寬，〈河南安陽寶山石刻〉（京都：京都大學人文科學研究所，六朝美術史研究班報告，1990年底至1991年春，未刊稿）。

128 〈淨行品〉，《大方廣佛華嚴經》卷6，《大正藏》冊9，頁433下、434下。

129 〈入法界品〉，同上註，卷60，頁786中。

130 （東晉）鳩摩羅什，《大乘大義章》，《大正藏》冊45，頁138；鎌田茂雄著，關世謙譯，〈慧遠的佛教思想——大乘大義章〉，《中國佛教通史（二）》，頁382–396；賴鵬舉，〈關河的「三世」義學與禪學〉，頁118–139。

131 參考林保堯，《法華造像研究》。

132 北齊天統二年比丘僧遵造盧舍那像銘文中稱，「彌陀大聖，應響時宜。」（山東）《壽光縣志》卷13及《昌樂縣續志》卷17，《石刻》輯3冊27，頁555中–556上、578。參見本書第九章。

133 李氏認為第9窟之十一面觀音雙臂像，應依據北周闍那崛多所譯《佛說十一面觀世音神咒經》，而非「玄宗時不空所譯《十一面觀自在菩薩心密言念誦儀軌》」，因此經之觀音為四臂。所以第9窟「年代應早於不空來華弘傳密教之時。」亦即早於玄宗時期。此說法有兩點疑問：一、新譯經出現並不表示舊譯經已失傳或被完全排斥。二、不空（705–774）師事金剛智（671–741）並隨師於開元七年抵華。開元二十九年金剛智圓寂後，不空再度前往南印度獅子國求經，至天寶五載（746）才返華。至於他的主要譯經事業則遲至肅宗、代宗時代才展開。此《十一面觀自在菩薩心密言念誦儀軌經》也是在乾元元年至大曆六年之間（758–771）完成，晚於玄宗朝，故不能作為造像早於玄宗朝之證據。參考〈不空傳〉，《宋高僧傳》卷1，《大正藏》冊50，頁712上–714上；大村西崖，《密教發達志》（東

京：佛書刊行會圖像部，1918）卷 4，〈不空譯經宣法〉，頁 667–668，及卷 5，附錄，頁 42。李氏第二個論證即龍門石窟的地藏像始出現於高宗（664）時，大量雕鑿則在武周以後，而天龍山不見地藏像，所以推斷在武周朝非武周之後，也不具說服力。李裕群，〈天龍山石窟分期研究〉，頁 56，其最新修正看法，詳見《天龍山石窟》，179–181。

134 七寶台造像中唯一的五尊像龕目前仍在西安花塔寺（舊寶慶寺）磚塔，第二層東面；圖見拙搞，Yen, Chuan-ying. "The Sculpture from the Tower of Seven Jewels: the Style, Patronage and Iconography of the Tang Monument" (Ph.D. dissertation. Harvard University, 1986), pl. 30; 本書第二章。

135 宮大中以為在武周時期，最晚也不會晚於唐玄宗開元、天寶年間，〈東山的幾處密宗造像〉，頁 165；溫玉成以為在開元十年後到十五年前（722–727），〈龍門唐窟排年〉，頁 211。

136 *Masterpieces of Chinese Arts from the Art Institute of Chicago*（大阪：大阪市美術振興協會，1989），圖版 39。

137 《中國美術全集・雕塑篇》4，圖版 45。

138 楊伯達著，松原三郎譯，《埋もれた中國石仏の研究》（東京：東京美術，1985），圖版 55。

139 田中俊逸，〈天龍山石窟調查報告〉，頁 376–379。曾布川寬以為在景雲元年（710）之後，開元初年之前，見曾布川寬著，顏娟英譯，〈唐代龍門石窟造像的研究〉，《藝術學》8（1992），頁 123–126。

天龍山石窟主要造像配置及流散表

第一窟： **坐北朝南，前廊主室，三壁三龕，盝頂**

（北）　倚坐佛、二菩薩

（東）　結跏趺坐佛、二菩薩

（西）　結跏趺坐佛、二菩薩

　　　　北側菩頭：根津博物館，東京

尺寸：　高 348 寬 317 深 334 公分

第二窟： **坐北朝南，三壁三龕，盝頂**

（北）　龕內結跏坐佛、龕外二菩薩

　　　　佛頭： Rijks Museum, Leiden

（東）　龕內倚坐佛、二菩薩

　　　　龕外浮雕　　上：各二列二坐佛，中：文殊維摩，下：各二供養人

　　　　佛頭：科隆博物館

　　　　南側菩身：哈佛大學美術館

（西）　龕內倚坐佛、龕外二菩薩、浮雕坐佛

（南）　壁：浮雕坐佛二供養羅漢

　　　　二羅漢：哈佛大學美術館

　　　　窟頂：浮雕中央蓮花四披各一飛天及二朵蓮花

　　　　四飛天：哈佛大學美術館　　尺寸：　高 268 寬 254 深 254 公分

第三窟： **坐北朝南，三壁三龕，盝頂**

（北）　龕內結跏坐佛、二菩薩、龕外二羅漢

　　　　二羅漢：哈佛大學美術館

　　　　西側菩頭：繭山（舊藏）

（東）　龕內倚坐佛、二菩薩、龕外浮雕思惟菩薩、維摩、供養人

　　　　浮雕菩薩　維摩：大阪市立美術館

　　　　浮雕供養人：哈佛大學美術館

（西）　龕內倚坐佛、二菩薩、龕外浮雕文殊、供養人

　　　　南側菩頭：哈佛大學美術館

　　　　浮雕供養人：哈佛大學美術館

　　　　浮雕二供養人：哈佛大學美術館

（南）　二供養人

　　　　東側：哈佛大學美術館

　　　　西側：大阪市立美術館

尺寸：高 260 寬 247 深 236 公分

第四窟： **前後室，三壁三龕，盝頂**
 （北） 降魔圖、二弟子
 佛頭：堂本，京都
 （東） 二菩薩－北舒坐南立
 北菩頭：Victor Hauge Col. Falls Church, Virginia
 南菩頭：Nelson-Atkins Museum of Art, Kansas City
 （西） 二菩薩－北舒坐南立
 南菩頭：Nelson-Atkins Museum of Art
 尺寸：高 190 寬 177 深 132 公分 前室

第五窟： **僅見主室，冂形壇三面造像，平頂**
 （北） 禪定佛
 佛頭：舊山中收藏
 （東） 二像 風化
 （西） 僅存一坐菩薩
 尺寸：高 146 寬 147 深 100 公分

第六窟： **前後室，三壁三龕，盝頂**
 （北） 降魔佛、二弟子
 （東） 倚坐佛、二菩薩－北舒坐南立
 佛頭：繭山（舊藏） 佛身：山西省博物館
 立菩身：Victor Hauge Col.
 （西） 禪定佛、二菩薩－北舒坐南立
 尺寸：高 205 寬 175 深 98 公分 前室 門外二仁王皆毀

第七窟： **三龕造像，冂形龕，盝頂**
 （北） 降魔佛、二弟子
 （東） 舒坐菩薩
 （西） 舒坐菩薩：東京博物館
 尺寸：高 123 寬 104 深 95 公分

第八窟： **前廊 三開間仿木構建築**
 東壁：隋代 584 年碑，北側一力士
 門口兩側：二力士
 均在藤井有鄰館，京都
 主室 中心柱，三壁三龕，盝頂
 （北） 龕內：結跏坐佛（殘毀）、龕外：二弟子、二菩薩、東側風化
 西側菩頭：舊山中收藏

（東）　龕內：結跏坐佛（殘毀）龕外：二弟子、二菩薩

　　　　南側菩頭：東京博物館

（西）　龕內：結跏坐佛（頭毀）龕外：二弟子、二菩薩

　　　　北側菩頭：科隆博物館　弟子頭：原在 Staatliche Museum, Berlin

中心柱 四壁四龕 寬 208 深 188 公分

（南）　結跏坐佛（無畏印）、二弟子

　　　　佛頭：舊山口收藏

（東）　結跏坐佛（雙手置膝）、二弟子

（北）　結跏坐佛（無畏印）、二弟子

（西）　結跏坐佛（禪定印）、二弟子

尺寸：高 380 寬 482 深 432 公分

第九窟：　開放式崖面造像

上層：倚坐彌勒佛

下層：十一面觀音文殊普賢

壁面浮雕／左側：蓮花座上菩薩，下有三尊佛，中倚座兩側結跏

　　　　　　右側：蓮花座上菩薩，下有倚座佛及二弟子

第十窟：　前廊　三開間仿木構建築

二力士，西側頭在藤井有鄰館

主室　三壁造像，ㄇ形壇，盝頂

　　　（北）　二坐佛，風化

　　　（東）　交腳彌勒（風化）二弟子、二菩薩

　　　　　　彌勒頭，南側菩頭：根津博物館

　　　（西）　結跏坐佛，二弟子、二菩薩

　　　　　　佛頭：舊山中收藏

　　　（南）二神王

　　　　　　身均在藤井有鄰館，西側頭在藤井有鄰館

　　　　　　窟頂：八瓣蓮花

尺寸：高 295 寬 314 深 347 公分

第十一窟：三壁造像，ㄇ形壇，盝頂

（坐西朝東，都殘毀不可識）

（西）　降魔佛、二弟子

（南）　轉法輪坐佛、一立菩薩

　　　　佛頭：舊山中收藏

（北）　倚坐佛、一立菩薩

尺寸：高 116 寬 87 深 80 公分

天井：畫八葉蓮華紋，及唐草，後代畫？

第十二窟：三壁三龕，盝頂，多殘毀
 （北）　降魔佛、二弟子
 （東）　倚坐佛、二立菩薩
 （西）　轉法輪坐佛、二立菩薩
 尺寸：高 170 寬 148 深 117 公分

第十三窟：摩崖龕
 降魔佛、二舒坐菩薩
 尺寸：高 85 寬 67 深 37 公分

第十四窟：門西側一螭首碑，碑身二龕各一舒坐菩薩
 三壁造像，ㄇ形壇 盝頂
 （北）　倚坐佛、二立菩薩
 佛頭：Wadsworth Atheneum，Hartford, Conn.
 西菩頭：根津博物館　身：Rietberg Museum, Zürich
 （東）　二菩薩－北舒坐南立
 南菩頭：大英博物館 身：Aziatische Kunst M. Amsterdam
 （西）　二菩薩－北舒坐南立
 北菩身：東京博物館
 南菩頭：東京博物館 身：Rietberg Museum
 尺寸：高 268 寬 255 深 197 公分
 天井畫天蓋但已毀，但見雲形及羅網瓔珞，年代不詳

第十五窟：三壁二龕，盝頂
 （風化殘毀，門東側一碑，碑身毀）
 （北）　（全毀）五尊像
 （東）　佛、二菩薩
 （西）　佛、二菩薩
 尺寸：高 195 寬 165 深 172 公分 門外二仁王

第十六窟：前廊　三開間仿木構建築
 門外二力士
 西力士頭：大英博物館 東力士頭：Honolulu Academy of Art
 主室　三壁造像，ㄇ形壇，平頂
 （北）　龕內：結跏坐佛、弟子、二菩薩　龕外：二菩薩
 佛頭：東京博物館　東側菩頭：Rietberg Museum
 龕外東菩頭：舊山中　西菩頭：Rietberg Museum

（東）　龕內：結跏坐佛、二弟子、二菩薩、外南側一力士
　　　　佛頭：根津　南菩頭：舊山中
（西）　龕內：結跏坐佛、二弟子、二菩薩、龕外南側一力士
　　　　佛頭：大英博物館　北側菩頭：舊山中收藏
　　　　窟頂：蓮花及飛天
　　　　二飛天：一 Honolulu Academy of Art　一舊山中收藏
尺寸：高 283 寬 304 深 270 公分

第十七窟：　前廊　門外二仁王
東王頭： Sackler Art Museum　身： Nelson-Atkins Museum of Art
西王頭： Sackler Art Museum, Washington D.C.

主室　三壁造像，ㄇ形壇，穹隆頂
三壁主佛手印皆左手觸膝右手無畏
（北）　結跏坐佛、二舒坐菩薩
　　　　佛頭：Museo Nazionale Darte Orientale Roma
　　　　西菩：Rietberg Museum
　　　　東菩：舊 Berlin Museum
（東）　倚坐佛、二立菩薩、二舒坐菩薩
　　　　佛頭：舊山中收藏
　　　　北坐菩頭：舊山中收藏　身：Nelson-Atkins Museum of Art
　　　　北立菩頭：根津博物館
　　　　南坐菩頭：IsMeo, Rome　南立菩頭：舊山中收藏
（西）　結跏坐佛　二立菩薩、二舒坐菩薩
　　　　南坐菩頭：私人收藏 , Illinols.
　　　　北坐菩頭：舊山中收藏　北立菩身：Alsdorf Col., Illinois.
尺寸：高 212 寬 186 深 216 公分
天井中心蓮華唐草紋

第十八窟：三壁三龕，穹窿頂
（北）　降魔佛、二立菩薩、二舒坐菩薩
　　　　佛頭：根津博物館
　　　　東坐菩頭：舊山中收藏　立菩頭：根津博物館
　　　　西坐菩頭： Rijks Museum, Leiden　立菩薩：皇家安大略博物館
（東）　結跏坐佛、二立菩薩、二舒坐菩薩
　　　　佛頭：根津博物館
　　　　北立菩身：西雅圖美術館
　　　　南坐菩頭：舊山中收藏　立菩胸：根津博物館

（西）　結跏坐佛、二菩薩（北舒坐南毀）

　　　　　佛頭：東京博物館

　　　　　北菩頭：陳哲敬，紐約？

尺寸：高214寬220深255公分　窟前壁崩塌

天井中心蓮華唐草紋，鳳凰二

第十九窟：三壁三龕，攢尖頂

坐東朝西

（東）　坐佛（毀）、二弟子（風化）

（南）　倚坐佛、一立菩薩（＊鈴木潔　或謂二立菩）

（北）　佛（風化）、一菩薩（風化）

尺寸：高110寬89深83公分

第二十窟：三壁三龕，盝頂

坐東朝西　多毀

（東）　佛、二弟子

（南）　倚坐佛、二菩薩（東側文殊騎獅西側立）

（北）　佛二菩薩（東側普賢騎象西側立）

尺寸：高185寬136深127公分　門外二力士風化

天井繪寶相華圓蓋

第廿一窟：坐北朝南，盝頂

窟頂及東西壁中央有裂縫

東壁與西壁主尊佛皆為後補，西壁半邊崩塌

（北）　結跏坐佛、二舒坐菩薩

　　　　　佛：哈佛大學美術館

　　　　　東菩頭：根津博物館

　　　　　西菩頭：大都會美術館　身：出光美術館

（東）　倚坐佛、二立菩薩

　　　　　倚坐佛缺頭：東京博物館

　　　　　北菩頭：原藏 Staatliche Museum. Berlin

　　　　　　　身： Asian Art Museum of San Francisco

　　　　　南菩頭：日本私人藏　身：波士頓博物館

（西）　坐佛、二菩薩

　　　　　佛及北菩薩已崩毀

　　　　　南立菩薩上身嚴重風化

尺寸：高373寬252深262公分

6 北齊禪觀窟的圖像考——
從小南海石窟到響堂山石窟

前言

位於河南安陽西南的小南海石窟與河北邯鄲南響堂山石窟均位於北齊（550–577）都城鄴（今河北臨漳）與山西太原晉陽宮之間的交通要道上，自從東魏到北齊，高氏皇族每年頻繁地來往於兩都之間。響堂山石窟位於鄴都西北的鼓山（又稱滏山），是橫渡太行山的滏口陘所在，也可以說是最靠近鄴都的關防。[1] 今屬河北邯鄲市峰峰礦區，其西麓稱北響堂山石窟，是北齊文宣帝（高洋，550–559 在位）開鑿的大石窟寺，主要有三大窟。南響堂山石窟位於南麓，共有七窟，其中第 1 與第 2 窟規模較大，同時都出現與淨土變相關的造像。又近年在第 2 窟門口兩側清理出來「滏山石窟之碑」，知道此窟始創於天統元年（565），也曾受到北齊後主（高緯，556–578，在位 565–576）倖臣高阿那肱（577 年卒）捐資相助。[2]

小南海三個石窟位於安陽縣西南善應村龜蓋山南麓崖壁，面臨洹水。石窟所在位置破壞嚴重，尤其中窟的四周已被水泥廠採空，孤立於路旁如巨大的岩石（彩圖 9），原來的面貌如何已很難想像。[3] 此係由翻越太行山山脈的河谷聯繫河南與山西的古道。流經林縣與安陽北境的漳水在山西境內有兩源，一為濁漳水，源自上黨（今山西長治）長子縣，至磻陽城北與另一支自山西平定來的清漳水會合，穿過太行山便到達河南林縣林慮山，潛入地下，至安陽西南的善應山復出，水量充沛。[4]

山勢險峻的林慮山系西據太行山，東鎮鄴都，在東魏、北齊之間也是佛教聖地，許多禪修高僧在此活動。南端接寶山等八座小山峰，距善應西北 5 公里左右的峽谷盆地仍有靈泉寺遺址，與遍佈山谷的二、三百座佛教墓塔，年代橫跨東魏至唐代。

圖1 ｜ 小南海西窟 外景

圖2 ｜ 小南海西窟 窟內全景

一、小南海石窟

（一）三窟形制與造像

本文擬從小南海石窟與南響堂山石窟入手，分析其石窟內部造像與浮雕圖像的構成，並企圖進一步解析北齊石窟藝術的新發展。小南海石窟與南響堂山石窟，年代及地點皆相近，兩者都有僧人題字說明其開鑿因緣，更刻有《華嚴經》等經文。在結構上，小南海石窟為僅容人坐禪的小窟，而南響堂山雙窟為中心柱窟，可供人經行禮拜，因此不盡相同。然而圖像上，兩者都出現早期的淨土變，與宣揚菩薩道的本行或佛傳等圖像。合併起來檢討更能瞭解北齊石窟藝術與佛教教義的演變。

小南海石窟的年代略早於南響堂山石窟，由西向東共有三個小窟，西窟與中窟位置相近，東窟則距離較遠，離中窟約 500 公尺。這三窟中只有中窟與東窟有淨土變等浮雕，西窟內壁面除高浮雕尊像外並無其他圖像。不過，三窟的大致規模與形制略同，都是小窟，除門口外，三壁下緣通設ㄇ形壇，每一壁各有一佛，而且主壁為坐佛與二弟子，兩側壁各有一立佛與二菩薩，造像風格亦略同，實為同時期所造同類窟，故一併檢討。茲由西向東分別討論此三窟。

1. 西窟

西窟坐東朝西（圖 1），平面略呈方形，進深 1.76 公尺、寬 1.36 公尺、高 1.76 公尺。窟門寬 0.65 公尺、高 1.02 公尺，下有門檻。[5] 門楣兩側柱頭飾有垂瓣蓮花，拱券狀門楣中央雕刻一大型摩尼寶珠，四周圍繞一圈蓮瓣，下緣係一對身如巨蟒，伸長脖子回首相望的鳥，鳥首飾有火焰形寶珠。鳥的頸部銜接窟門的蓮頭柱。寶珠的兩側，鳥身上方又雕出一對龍拱身迴繞伏踞，南側的龍頭頂有一對角，北側的龍頭則有四根如羽毛狀的裝飾。龍頭在門的兩側向下張口懸掛帷幔。帷幔的兩端一邊端銜接窟門門柱，另一端由一正面倒立，如柱頭般的小怪獸張口咬住，並以前肢拉開布幔，下接柱身。兩柱之間各雕一赤裸上身的金剛力士。

窟門南側大塊摩崖壁面上，用平面減地法雕出十行四列，方框長方格子，各有一持花的側身供養人像，共四十尊。[6] 每位供養人高 0.15 公尺，均為胡裝男像，雙手持花，面向窟門。[7]

窟內頂作覆斗式，三壁高浮雕三佛，後（東）壁中央坐佛高 0.65 公尺，右手上舉施無畏印，左手心向下為與願印（圖 2）。其左右刻二脇侍弟子立像，高 0.6 公尺。北壁及南壁中央立佛兩側亦各有一脇侍菩薩立像。不過，西窟窟內造像是三窟中最簡單的，除了正壁坐佛頭光有一圈蓮瓣外，其餘佛菩薩的頭光都只是樸素的弦文，窟內壁面別無浮雕變相或其他裝飾。此正面一坐佛二弟子，側面一立佛二菩薩的形制與其他二窟完全相同。

圖 3 ｜ 小南海中窟
窟頂

2. 中窟

　　中窟坐北朝南，窟內平面近於方形，進深 1.34 公尺、面闊 1.19 公尺、高 1.78 公尺，較西窟又略小（彩圖 9）。[8] 窟門更矮而窄，高僅 1.02 公尺、寬 0.65 公尺，下有門檻，進門時必須低頭跨入。窟外立面鑿出一大塊長方平面，門上方及西半邊刻有經文及題記，並留下曾在窟前加設木構建築的長方洞四個。西側方洞的上方，靠近屋簷處還有一小龕，浮雕禪定坐佛。拱形門楣的浮雕基本上與西窟相同而略簡，但楣間中央飾有束腰仰覆蓮花紋，摩尼寶珠沒有蓮瓣裝飾，門口兩側金剛力士頭頂的帷幔折疊如傘狀，直接由龍口銜出，外側無柱。

　　窟頂覆斗狀，平頂藻井中央飾大朵蓮花，四周又填滿各種變化的蓮花紋，四壁斜坡則飾以蓮花、寶珠與重重帷幔（圖 3）。窟內三壁面，除高浮雕尊像外還佈滿了各種圖像，幾無空白。

　　北（正）壁高浮雕一佛二弟子像（圖 4）。中央坐佛通高 1.12 公尺，結跏趺坐，頭及雙手皆殘（彩圖 10）。佛頭光由蓮花瓣與忍冬花草紋組成，尖瓣形的身光頂端出現一蓮座方形舍利塔，兩側各有三位飛翔的供養天。兩位弟子雙手置胸前皆相當破損。佛座方形如簡單的須彌座，其中層有伸臂撐座的力士。佛座下雕一侏儒似的人物，捧著寶珠形舍利容器，兩旁獅子拱衛。

　　西壁高浮雕立佛三尊（圖 5），立佛高 0.78 公尺，頭及手皆已殘缺，左右手亦殘。佛兩側各立一脇侍菩薩，頭手亦殘。佛與菩薩之間，各浮雕一漢裝男供養人，手持蓮花供養。西壁南側，一位裸上身僅著裙子的仙人，左手捧舉一圓形物，右手持長柄盛開的蓮花，為鹿頭梵志。[9]

　　東壁同西壁皆為浮雕立佛三尊（圖 6）。在佛與菩薩之間，以平面減地法各浮雕一位僧人，手持香爐，其旁飾以長柄大朵蓮花。東壁南側浮雕一長髮仙人婆藪仙，裸露胸腹，轉身回顧全壁，持鳥首杖單腳倚杖而立，頭頂上有盛開的大蓮花。此與西壁對應位置的鹿頭梵志，合為一對（圖 7）。

　　東壁與西壁立雕上方刻滿浮雕變相圖將與東窟一併討論。

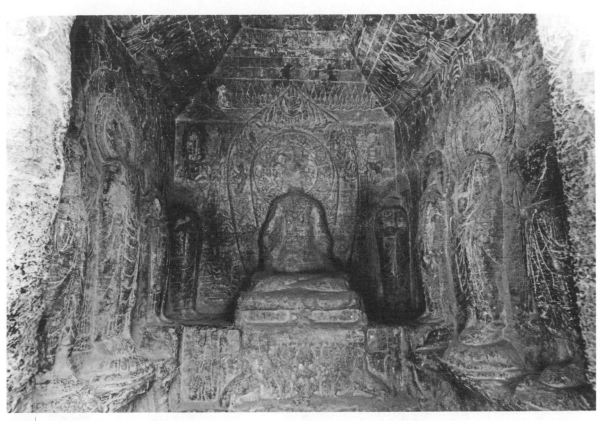

圖 4 ｜ 小南海中窟 北壁 一坐佛二弟子

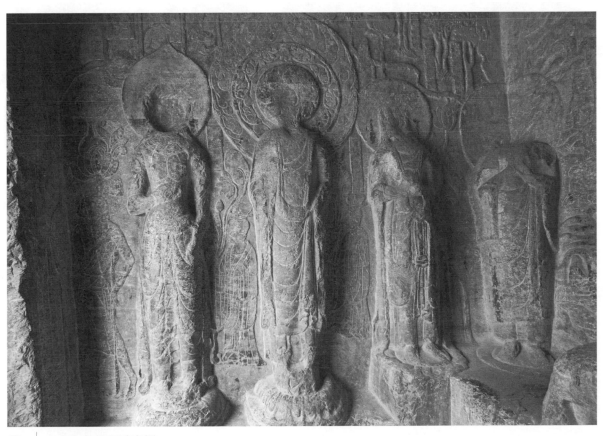

圖 5 ｜ 小南海中窟 西壁南側

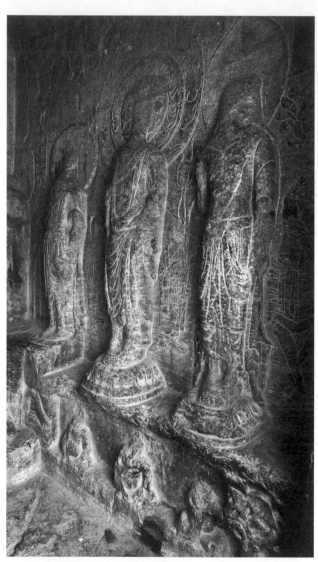

圖6　小南海中窟 東壁
一立佛二菩薩

圖7　小南海中窟 拓片
左：西壁南側 鹿頭梵志
右：東壁南側 婆藪仙

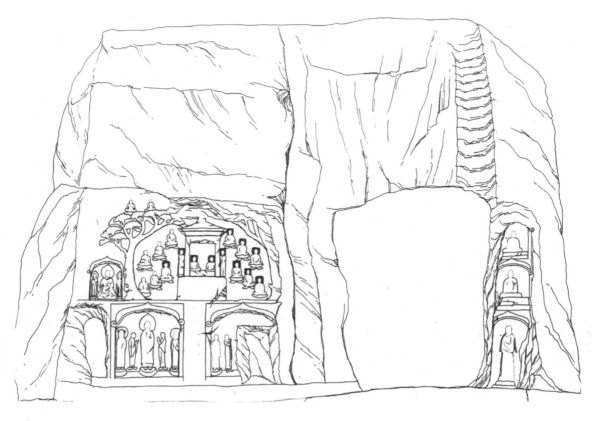

圖 8 ｜ 小南海東窟 外壁浮雕 線描圖（陳明珠 繪）

3. 東窟

　　東窟坐北朝南，平面呈方形，深 1.29 公尺、寬 1.3 公尺，高 1.67 公尺，覆斗狀頂，規模似中窟而略微小些，保存狀況則不如。窟外立面破損嚴重，故以往報告多省略（彩圖 11）。浮雕兩層佛龕，上層圖像主要為兩棵大樹圍繞一方塔，塔內二佛並坐，塔側二菩薩脇侍，其外有十二位坐佛圍繞。塔基上題字：「□□□□／釋迦如來／說法□□／□十方化／佛來集多／寶如來□／□涌塔與／釋迦□佛／分□坐時。」此即《法華經・見寶塔品》的要義。[10]上層西側樹旁，還有一坐佛三尊的小龕，下方有一小榜題稱「盧舍□佛」。下層分兩龕，東側已大部分損毀，但兩龕應為對稱的立佛五尊像。兩龕之間長條格題字三行，僅可辨識約一半：「釋迦□□□□□□□□／於佛□□僧眾□□□佛／信敬正？□故能發菩提心。」西側盧舍那佛龕的上方有六七行的題字，排列有些凌亂，字跡也相當模糊，約略可辨識出人名及「一十二人等」人數。最後紀年似為「大唐……元五年十……」，暫時推測為開元五年（717）時重修此窟留下的題記（圖 8，線描）。

　　窟內的尊像配置大體與中窟同，也設冂形壇三壁三佛，正（北）壁一坐佛二弟子，佛頭光尖端也有一舍利塔，由三對天人左右拱衛。左右兩壁各為立佛三尊。不過，東窟的尊像破壞比中窟更為嚴重，背景浮雕也較為簡單。（彩圖 12）

（二）淺浮雕圖像內容

如以上所述，小南海三石窟的形制與主要尊像的配置相當一致。西窟窟內無其他圖像，而下文討論中窟與東窟壁面之間的淺浮雕淨土變等圖像，是中原地區所見最早的例子，兩者的表現卻同中有異，而且以中窟較為完備，是唐代敦煌石窟常見，淨土變相與維摩詰變相等結合的先驅。

1. 中窟

a. 北壁：佛本生故事與僧稠像

正壁坐佛兩側的壁間皆浮雕佛本生故事（圖9），東側為讚佛功德，西側為求法功德。在東側緊接窟頂下的角落，以減地法鑿出禪定的坐佛，其旁站著一位菩薩雙手合掌，一腳略提起，佛座下有一隻獅子。其下有兩行榜題：「天上天下無如佛，十方世界亦無比／世界所有我盡見，一切無有如佛者。」典出《大智度論》（圖10）。[11] 形容釋迦佛前世為仙人時，見弗沙佛入定放光，歡喜而翹腳禮讚七天七夜。其下接著刻一比丘面向佛，右手持香爐，左手持花供養，面前刻有「比丘僧稠供養」六字（彩圖10特寫）。

坐佛西側的浮雕由上至下共有三段榜題，敘述釋迦牟尼佛前世，在雪山為求法而捨身的因緣，典出《大般涅槃經·聖行品》（以下簡稱《涅槃經》）。[12]（圖9）當時佛作婆羅門禪坐修菩薩行，忽聞羅剎宣誦過去佛所說偈語前半，心生大歡喜，遂懇請其說完偈語以利益眾生，在答應捨身後果然得到涅槃妙意，他四處書寫以流傳世間，隨即為實踐諾言，自樹梢向下跳。此時羅剎又變回帝釋，空中接取婆羅門，安置平地，並讚嘆他修行菩薩道必定成佛。

敦煌西魏禪窟第285窟（538-539）南壁也繪有此故事，但無榜題。[13] 更早的例子見於紀年永明元年（483），西涼曹比丘釋玄嵩所造無量壽及彌勒碑。[14] 其左側面也刻有此偈，共十六字。小南海的三段榜題則由下而上，配合故事的發展。下段兩行字跡最殘破：「化羅剎□（說）半偈，□□（諸行）／无常，□□（是生）滅法」（圖11）也就是羅剎所說前半偈，「諸法無常，是生滅法」。題字下方西側，婆羅門坐在草廬內修行，羅剎站立在他的前方。中段榜題是後半偈：「生滅滅已／寂滅為樂。」榜題兩側描寫婆羅門向西側坐著的羅剎請法，此景上方，婆羅門正面對直立的岩壁書寫此偈文。上段榜題：「羅剎變為帝釋／謝菩薩時。」（圖12）其右上方一人自懸崖投下，接著身著長裙披帛的帝釋以雙手

圖 9 | 小南海中窟 北壁拓片

圖 10 | 小南海中窟 北壁東側浮雕拓片

圖 11 | 小南海中窟 北壁西側浮雕
施身聞偈下段

圖 12 | 小南海中窟 北壁西側浮雕拓片
施身聞偈上段

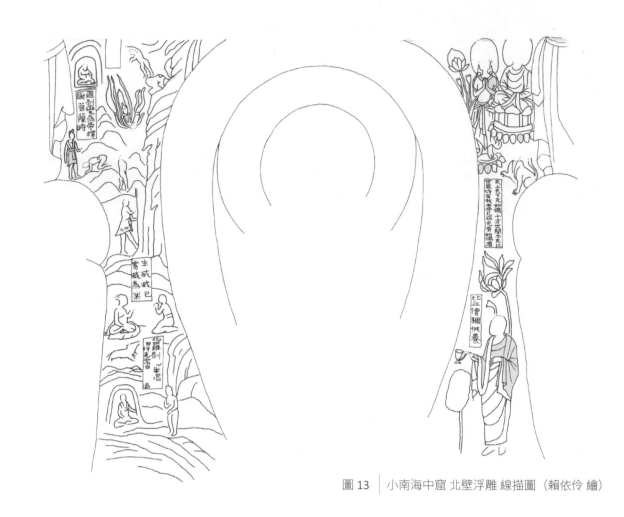

圖 13 ｜ 小南海中窟 北壁浮雕 線描圖 （賴依伶 繪）

捧接婆羅門，兩人都由天而降，如飛翔狀。下方，帝釋向婆羅門頂禮（圖 13）。

　　北壁施身聞偈的故事說明大乘菩薩道，即破除世間的生死輪迴，追求出世間法的涅槃，同時釋迦修行過程中為闡明菩薩道，引渡眾生，即便捨命亦在所不惜。類似的故事也出現在《華嚴經・入法界品》，善財童子五十三參中。[15] 雪山婆羅門經過考驗後，帝釋即肯定他將來必定成佛。此與東側菩薩因禮讚佛功德而得佛授記有類似之處。東側的讚佛語文字「天上天下無如佛，……一切無有如佛者」（圖 10），也刻在河南林縣峽谷的千佛洞石窟旁，並且紀年武定五年（574），[16] 不論在地理位置或年代上，皆與小南海石窟相近。此壁主尊佛側雕僧稠供養像，表示其信行菩薩道，亦為珍貴難得的僧人肖像（彩圖 10 特寫；圖 9）。[17]

b. 西壁：西方淨土變

　　西壁上部，最引人注意的浮雕是西方淨土世界（圖 14），[18] 首先介紹其榜題，從中央佛頭光上方的方塊開始，北半邊為：「上品往生」、「上品中生」、「上品下生」、「五百寶樓」、「七寶□□（道場？）樹」（圖 15）。相對地，從中央開始南半邊為：「中品上生」、「中品中生 中品下生」、「八功德水」、「下品往生」（圖 16）。

　　題記中靠兩外側的三個榜題，「五百寶樓」、「七寶□□（道場？）樹」、「八功德水」，形容淨土之莊嚴，同時也是觀想西方淨土的第四、五、六觀。在《觀無量壽佛經》中，佛說

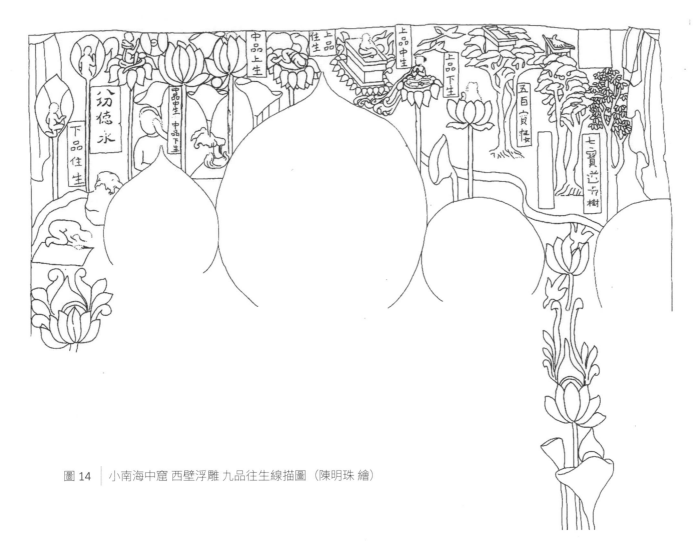

圖 14 ｜ 小南海中窟 西壁浮雕 九品往生線描圖（陳明珠 繪）

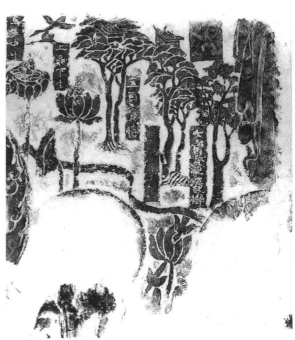

圖 16 ｜ 小南海中窟
北壁西側浮雕拓片 施身聞偈上段

圖 15 ｜ 小南海中窟
西壁南側浮雕拓片 九品往生

觀想西方極樂世界的十六個步驟，其中第四、五為觀寶樹與觀八功德水。「觀寶樹者……，其諸寶樹七寶花葉無不具足。……其葉千色有百種畫，如天瓔珞。……諸果如帝釋瓶有大光明」，化成無量寶蓋，並且映現十方佛國。[19]《佛說無量壽經》稱此為道場樹，寶樹光照十方無量淨土。[20] 北側角落的三叢樹，就是此七寶道場樹之意。樹下有池水、蓮花與鳥。觀八功德水時，妙想水為七寶所成，其寶柔軟從如意珠王生，又「水中有六十億七寶蓮花……，其摩尼水流注華（花）間尋樹上下，其聲微妙，演說苦空無常無我諸波羅蜜。……其光化為百寶色鳥，和鳴哀雅，常讚念佛念法念僧，是為八功德水想」。潺潺池水聲如佛說微妙法，又可為往生者灌頂沐浴，洗盡心垢。在西壁南側脇侍菩薩頭光的頂上，有一菩薩半身湧現在八功德池水內，便是此意。水裡珠光化作百寶色鳥，讚嘆三寶的一景也出現在西壁的北側。八功德池水如宛轉的溪流，穿梭於蓮花莖與三尊像的頭光背後。西壁北側七寶樹的上方出現兩個樓閣，下題「五百寶樓」，屬第六總想觀，也就是初見極樂世界的整體環境。在此國土有五百億寶樓，樓上有伎樂天人，又有種種樂器，也發出「念佛、念法、念僧」的讚嘆聲。

觀西方淨土的最後，第十四至十六觀即九品往生。往生西方的人按其功德高低分為上中下三品，每一品又分上中下三級，合為九品。西壁榜題涵蓋此九品，在蓮花座上往生者也共九位。上品在佛頭光尖端之上向北側展開，上品上生人合掌跪坐於方形臺座上。[21] 北側榜題「上品中生」與「上品往生」的下面都有一人跪坐在盛開的蓮花上，前者合掌，座如覆瓣蓮花，後者殘損僅見輪廓花瓣猶然挺立。依據《觀經》，上品上生者，因其圓滿功德，往生立刻見佛與菩薩，其餘往生者皆按其品次，暫時在花苞中或一夜，或一日一夜，乃至於滿十二大劫，蓮花開展，才得見淨土。西壁描繪往生的花座有多種表現，中品中生與下生的榜題右側兩朵大蓮花上，只見圓形的頭顱。南側最角落，下品往生題字左右，兩個蛋形花苞內都有一幼小的人形，而其北側中品往生人所坐之花已綻放。

西壁以九品往生為主的極樂世界浮雕造像，也出現在東窟的西壁，但是論完整性仍以此窟為優。據目前資料看來，小南海的九品往生圖似乎是中國境內已知最早的表現。

c. 東壁：彌勒上生變與鹿野苑說法

東壁北側上方浮雕有一榜題：「彌勒為天／眾說法時」（圖17）。其上彌勒菩薩結跏趺坐，右手上舉。他的左右共有七位合掌聽法的菩薩（圖18）。相對地，南側也有一位坐佛，手印相同。佛座前三個法輪，位於下方菩薩頭光的尖端上，外側還有一對伏臥的鹿，正表現出釋迦佛在鹿野苑說法的一景（圖19）。佛的兩側眷屬，下排為一對單腳跪坐的菩薩。上排南側為四位結跏趺坐，大衣披覆雙肩的比丘，北側似有兩位，每一位皆右手持蓮花，代表釋迦佛初傳佛法時的弟子眾。

圖 17 | 小南海中窟 東壁浮雕
彌勒說法線描圖
（陳明珠 繪）

圖 18 | 小南海中窟 東壁北側浮雕
彌勒說法

圖 19 | 小南海中窟 東壁南側拓片
釋迦鹿苑轉法輪

按榜題知，東壁主要描寫彌勒佛上生兜率天，為五百萬億天子說法，如《觀彌勒菩薩上生兜率天經》所說。[22] 釋迦佛於舍衛國祇樹給孤獨園，說彌勒菩薩當授記為佛，並從今十二年後即入滅，往生兜率陀天上，晝夜六時常為諸天子說法。諸天子將隨彌勒下生此間，正式於佛前受菩提記。此經一方面明示彌勒為未來佛，「為未來世開生天路，示菩提相，莫斷佛種」（《大正藏》冊14，頁420下）。另方面勸眾生發願往生兜率天，皈依彌勒菩薩以便將來得度。佛明言「佛滅度後，我諸弟子」，「應當繫念，念佛形象，稱彌勒名」，命終後往生兜率陀天，聽法得度後隨彌勒下生，所以往生思想是東壁與西壁圖像的共同基礎。

其次，南側的鹿野苑一景是佛釋迦初傳法的事蹟，與彌勒在天宮說法並列於東壁，強調佛法傳承不斷；釋迦與彌勒並現，同時也表示法身不滅，但為教化眾生而示現各種事蹟與變化身。釋迦與彌勒同屬於現在賢劫千佛，釋迦在滅度前為彌勒授記並預言：「彌勒所化弟子，盡是釋迦文弟子，由我（釋迦）遺化，得盡有漏。」彌勒將來三次於龍華樹下說法，所化無數億人皆是往昔釋迦弟子。[23]

d. 南壁：文殊維摩變

南壁窟門的兩側與上方也佈滿了浮雕。門兩外側自牆腳昇起一朵大蓮花，上坐一人結跏趺坐，東側的右手執卷子，西側的合掌。門口上方橫幅，描寫人數眾多的文殊維摩問答說法圖（圖20），可惜臉部幾乎全遭破壞。中央偏西，維摩居士側坐榻上，屏風為障，右手持扇，左手平擱膝頭（圖21）。結跏趺坐的文殊菩薩左手持如意，右手舉至胸前，姿態與天龍山第3窟的文殊菩薩同（圖22）。[24] 文殊與維摩之間，有一天女面向文殊，右手持花展開雙臂。緊貼著文殊的背後，拱手站立的比丘應該就是被天女嘲弄的舍利弗。接著還有三排跪坐的比丘面向文殊，或持經卷，或持蓮花，最後還有兩位非著僧衣的供養人。維摩屏風的背後也有兩排人物，上排五位立像側面朝向維摩，從豐厚多變化的頭髻看來應該是婦女像，雙手持蓮花。下排五位跪像，最外側一位的頭髻也是婦女打扮，其餘四位則不清楚。還有一位頭梳雙髻的婦女，介於上下排之間，拱手緊靠屏風的邊緣而立。屏風前維摩的膝下，還站著一位男像背向觀眾。

這段圖像的典故來自《維摩詰所說經‧觀眾生品》。[25] 維摩向文殊及其隨從弟子說明菩薩不但觀法如幻，觀眾生亦如幻，均一秉慈悲喜捨之心度化眾生，無所執著。此時天女現身，「即以天華（花）散諸菩薩大弟子上」，「華至諸菩薩即皆墮落，至大弟子便著不墮」，舍利弗

圖 20 │ 小南海中窟 南壁浮雕 維摩詰經變線描圖（賴依伶 繪）

圖 21 │ 小南海中窟 南壁西側浮雕拓片 維摩詰及侍者

圖 22 │ 小南海中窟 南壁東側浮雕 文殊及侍者

等用盡神力卻不能將花去掉。天女問舍利弗，何必去花。答曰：「此華不如（佛）法，是以去之。」這時天女指出，修習聲聞道的比丘，未捨分別心，便生出總總煩惱，相對地已斷一切分別想的菩薩，花不著身。天女為了進一步破除其分別心，又將舍利弗化為女人身，闡明佛說「一切諸法，非男非女」，即法無定相，菩薩於一切眾生，悉皆平等的道理。這一段表面看來抑小乘揚大乘的插曲，廣受民間的喜愛。其實，維摩詰所說的不二法門，也就是要斷離有分別心的對立二法，超越人的六識與外境的限制，深心清淨則處處可見淨土。所以天女告訴舍利佛，維摩所在「此室，常現八未曾有難得之法」，莊嚴不可思議，釋迦及阿彌陀佛「等十方無量諸佛，是上人（維摩）念時，即皆為來，廣說諸佛秘要法藏，說已還去」。「諸佛淨土，皆於中現」。如此境界實與《華嚴經》所觀想的蓮華藏海世界頗為類似。

維摩文殊造像從西秦炳靈寺第 169 窟開始，[26] 至北魏雲岡石窟、龍門石窟以及鞏縣石窟都曾以畫像或雕像出現。以浮雕而言，自龍門古陽洞起頻繁地出現，位置通常在尊像龕楣之上，兩位主角在左右端，中間排列聽法的眷屬。賓陽中洞同主題造像卻出現在前壁門口兩側的最上列，其下方另有兩列為佛本生故事。山西太原天龍山第 2、3 窟，則在側壁主龕之旁簡單地浮雕這兩位的造像。[27] 上述例子皆未曾見如此窟，將文殊維摩的布局填滿窟門口上方，地位更為顯著，並且將兩位主角並置於中央，以天女隔開，構圖上提高故事的戲劇性，故也算是創舉。

獨立碑像上的維摩造像頗不乏其例，最初圖像中並未出現天女與舍利弗搭配的情景，[28] 但到了東魏，他們已成為戲劇性的視覺焦點。最值得注意的是美國紐約大都會博物館（Metropolitan Museum of Art）收藏，東魏武定元年（543），河南汲郡五百人義邑巨型碑像。此碑供養人題記出現「寺主鎮東將軍林慮太守赫連子悅（501–573）」，故地理上與小南海頗有淵源。[29] 上段包括坐佛的頭部已殘毀，第二段為文殊與維摩各擁一群侍從，維摩側坐榻上背後為屏風，榻上雙層頂蓋如塔，帳幔四垂；文殊的上方也有一圓形的華蓋。中央連理樹的兩側站著舍利弗與天女，後者的右手持花。全體構圖與小南海中窟的同主題造像頗為相似。[30] 值得注意的是在此碑上段殘佛座下方，出現一對長鬚仙人，著短裙、披肩與皮靴，造型與中窟東西壁南側的仙人婆藪仙與鹿頭梵志相似。另外，此碑還有一造像與小南海中窟相似，即碑的底座出現兩位神王，而中窟東西壁底部也各有三位神王，由於過於殘破，目前僅可以辨認出東壁南側為樹王，西壁北側是風王。這類造像的組合頗流行於東西魏至北齊之間，不僅出現於敦煌，也見於獨立的造像碑。[31]

圖 23　小南海東窟
　　　　北壁西側浮雕供養人

2.　東窟

a.　北壁：僧人與供養人像

　　北（主）壁主尊的佛身光頂部，出現一簡單塔形，其旁也有三對飛天拱衛（彩圖 12）。不過，東窟的北壁並未出現本生故事，而是以僧人和供養人的線刻畫像為主（圖 23）。此畫像出現在佛身光與西側脇侍比丘之間，淺雕僧人與供養人，分上下兩排，上排為一比丘雙手舉起，似持香供養，背後還有兩位較小的比丘，下排也是一位大比丘帶領兩位小比丘，還有一位供養人及背後一侍者。東側相對的位置，則除了最上方有一摩尼寶珠浮在雲端外，其餘空白沒有圖像。

b.　西壁：西方淨土變

　　西壁的圖像明顯地受到中窟西壁淨土變的影響，但較省略而且沒有題榜（圖 24）。此壁寶樹與樓閣的描寫也出現在北側角落，但樹形較中窟的單調規律，也不見飛鳥，不過北側樹下從八功德池水湧出摩尼寶珠。北側靠中央有三位往生者，左右兩位都坐在方形座上，或頂禮或合掌，中間的一位則似在雲端飛翔，這三位可能代表上品往生（圖 25）。南側有兩位童子或坐或站在花上，可能代表中品往生。另有三位童子則包在橢圓形的花苞內，代表下品往生，水中還有兩位童子（圖 26）。如此以簡單的花座區分九品往生的等級也是小南海的一大特色。

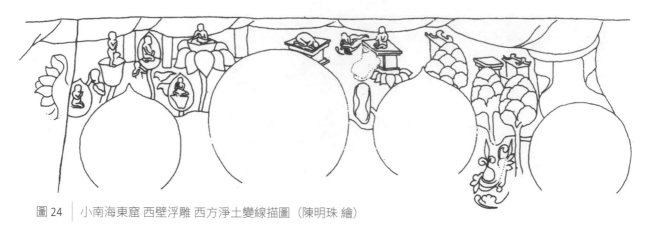

圖 24 ｜ 小南海東窟 西壁浮雕 西方淨土變線描圖（陳明珠 繪）

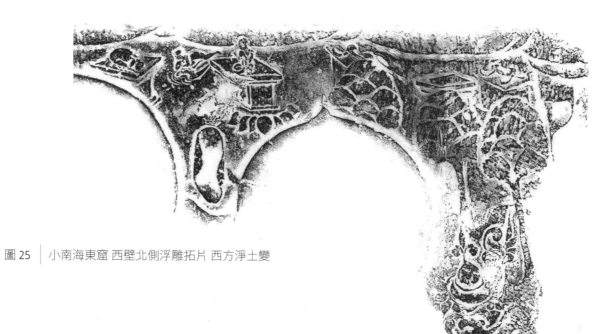

圖 25 ｜ 小南海東窟 西壁北側浮雕拓片 西方淨土變

圖 26 ｜ 小南海東窟

西壁南側浮雕

西方淨土變 兩位童子特寫

圖 27 │ 小南海東窟 東壁浮雕線描圖（陳明珠 繪）

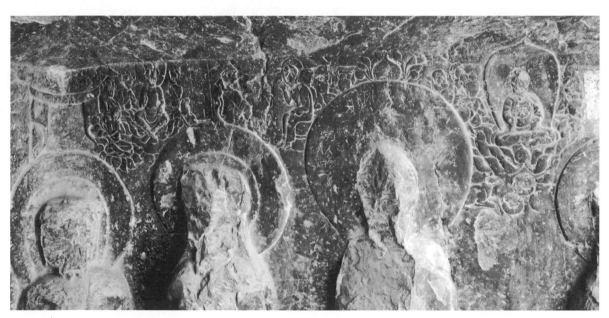

圖 28 │ 小南海東窟 東壁北側上方浮雕

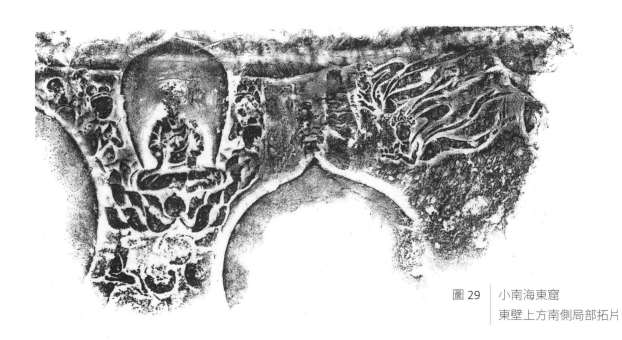

圖 29 │ 小南海東窟
東壁上方南側局部拓片

圖 30 | 小南海東窟 拓片
左：西壁南側 鹿頭梵志
右：東壁南側 婆藪仙

c. 東壁：彌勒上下生變與鹿野苑說法

　　東壁的圖像（圖 27）與中窟東壁的顯得同中有異。中窟的說法彌勒比釋迦佛大許多，身上的瓔珞披帛與花座俱描寫清晰莊嚴，但東窟的交腳彌勒簡化而且比例減小。不過，東窟東壁的最大特色是中間增加了一段新的圖像。此即彌勒下生成佛為穰佉王及其眷屬說法，王及其寶女（妃）等即剃度出家（圖 28）。[32] 此與盛唐敦煌第 445 窟北壁的彌勒下生經變相似。[33] 倚坐佛的背後有四位隨侍，座前為聽法的王與落髮中的后妃。南側鹿野苑說法佛的兩側有五位菩薩，比丘似有二或三位。右上角的兩行榜題已無法辨讀。[34] 最外側還有兩位供養飛天（圖 29）。

　　北朝初期的彌勒像多為交腳或半跏思惟造型，意指彌勒在兜率天宮，即彌勒上生經變。但在北魏末期北齊初卻出現了倚坐彌勒佛，即彌勒下生像。造像碑的例子頗多，但以石窟而言，則北齊小南海石窟似早開先鋒，以往的報告也忽略了這一點。[35]

　　東窟東西壁的南側也出現一對奇特的仙人，東壁者持鳥，西壁者持骷髏頭，上身赤裸瘦削，均盤一腿而坐（圖 30）。此即同中窟東西壁的婆藪仙與鹿頭梵志。

　　小南海石窟的造像內容豐富，頗見獨創之處，不過由以上全面地檢討圖像，可以看出它與東魏後期大型義邑造像碑的密切關聯。更特殊的是此窟的門口仍保存著珍貴的題記，提供我們豐富的資料，探討當時造像義理及其社會文化意涵。

小南海中窟門外線描圖
1. 序
2. 華嚴經偈讚
3. 涅槃經四念處法
4. 阿闍世王偈讚
5. 跋首
6. 跋尾 偈語
7. 念三寶

圖 31 ｜ 小南海中窟門外
刻經題記示意圖

（三）開鑿經過

1. 題記

　　這三窟中只有中窟外有刻經及題記，交代其創建經過並說明與北齊高僧僧稠的密切關係。（彩圖9）中窟窟門立面門額上方及門左側剷平的岩石上面，以隸書鐫刻大量文字，包括經文、偈讚以及發願文等，（圖31）起首序文稱：「大齊天保元年，靈山寺僧方法師、故雲楊公子林等，率諸邑人刊此岩窟，仿像真容。至六年中，國師大德稠禪師重塋（營）修成，相好斯備。方欲刊記金言，光流末季，但運感將移，暨乾明元年歲次庚辰，於雲門帝寺奄從遷化。眾等仰惟先師，依准觀法，遂鏤石班經，傳之不朽。」（圖31.1）左側刻經，由此可知北齊天保元年（550）靈山寺僧方法師、故雲楊公子林等創鑿此石窟，至天保六年（555）由「國師大德」僧稠（480–560）重營修成。[36] 僧稠未及刊刻「金言」即佛經，便去世。故在他死後（560），弟子們為紀念「先師」，再於此窟門四周，依其所傳授禪修觀法要點，從《華嚴經》和《涅槃經》選取經文刊刻於後，以期傳之不朽。

　　過去的報告忽略了另一段題記，對稱地出現在門口兩側金剛力士腳下，左側僅三行，行各兩字，「念佛念法念僧」（圖31.7），即念三寶。右側七行題字，第一行的前五個字從門楣的右側開始，以下皆在力士腳下：（圖31.6&7）

圖31.1&2 小南海中窟 門口上方
刻僧稠觀法石經拓片
序與華嚴經偈讚

石窟都維那寶□（所？）供養，／比丘僧賢供養，／云門寺僧纖書，／□波將軍彭惠通刊。／□（如）來證涅槃，永斷於生死。／若能至心聽，當得无量樂。／一切畏刀杖，无不愛壽命。／恕己為喻，勿煞怒行杖。[37]

可以推知小南海中窟外壁追加刻經紀念先師僧稠之盛事是由寶□（所？）及僧賢主其事供養，僧纖書寫，五品官伏波將軍彭惠通出資刊刻。[38] 讚佛偈語首兩聯「如來……無量樂」出自《大般涅槃經·光明遍照高貴德王菩薩品》，係菩薩割己身肉以聞偈的本生故事，[39] 後兩聯「一切……行杖」出自同經〈一切大眾所問品〉，係佛為犯下害父重罪的阿闍世王說法，刻文略有出入。[40]「恕己可為喻」之意即平等對待眾生，不生殺害想，以慈悲平等心普度之。綜合以上可確知靈山寺、雲門寺與此小窟關係密切，而僧稠更是主導人物。可惜其餘幾位僧人目前在高僧史傳中都已無跡可查。

此窟最初由僧方法師、林公子領導義邑諸人開鑿，與義邑造像碑的模式相同，不過開鑿的目標是在山腳下可供禪修的立體空間。窟內除了北壁僧稠供養像（彩圖10特寫）之外，東壁立佛左右還浮雕兩位高僧，代表邑師手持香爐，協助主持請佛行香法會；西壁相對位置，兩位手持蓮花的供養人則是施主代表。同時，東窟的外壁共刻有四十位供養人，也與大型義邑造像碑碑陰習見的作法如出一轍。[41]

更重要的是此窟造像的完成以及此地僧團的精神領導僧稠，如題記接著說明：「至六年中（555），國師大德稠禪師重塋（營）修成，相好斯備。」（圖31.1）如下文所示，天保二年之後，僧稠到龍山之南，即善應附近，住持雲門寺。推測當時，中窟雖已開鑿，卻未完成，由他負責最後的規畫完工。再者，從僧稠自己的供養像刻在中窟北壁，位置與全窟的圖像配合得恰到好處，可知全窟造像的內容符合僧稠的禪修觀法，纔將其小型圖像刻在主尊佛的一側。故而要深入瞭解小南海中窟的造像精神，勢必得認識僧稠。

2. 僧稠

　　本文非專論禪法，並為避免重複，但側重僧稠與小南海石窟相關部分簡要討論。[42] 僧稠是河北定州人，少時曾被徵為儒學太學博士，二十八歲出家。拜嵩山少林寺禪學大師，來自印度的佛陀跋陀的弟子釋道房，學禪修止觀。遂誦《涅槃經》，依〈聖行品〉四念處法日夜禪修五年。再到趙州障供山從道明禪師習十六特勝法。廢寢忘食，常修死想，深入禪定。最後開悟世間全無樂者，身心澄淨。於是遠赴少林寺，受師祖佛陀跋陀讚許，謂：「自蔥嶺以東，禪學之最，汝其人矣。」北魏末年戰亂之際，輾轉河北河南一帶山區，一面禪修，一面受地方官民信徒迎請，廣傳戒法，望重天下。

　　他曾經拒絕魏孝武帝（532–534 在位）的徵召，但是年過七十後卻於 551 年，接受北齊文宣帝（高洋，529–559，在位 550–559）詔請至鄴都。在內廷為文宣帝說世相皆空幻，不足為信的道理，又條舉四念處法的思惟法，破解世間的榮華幻象。文宣帝立即拜他為師，請授禪道，並授菩薩戒法，而且下令全國斷酒肉，捨獵鷹。最後為留住僧稠在京師附近，方便請益，「遂於鄴城西南八十里，龍山之陽（南），為構精舍，名雲門寺。請以居之，兼為石窟大寺主。兩任綱位，練眾將千，供事繁委，充諸山谷」（《大正藏》冊 50，頁 554 中）。也就是說在龍山之南建雲門寺，方便他禪修說法，同時也兼為石窟大寺主。如小南海中窟題記所稱僧稠最後於此「雲門帝寺」圓寂。

　　依地方志記載，龍山之東南十五里即善應所在，[43] 所以雲門寺的遺址就在小南海石窟的附近。文宣帝命將作大匠紀伯邕建寺時，預定四面邊界各十里，以便講經、禪修與經行（繞行誦經或咒語），然而僧稠懇請減半以免侵擾村民。文宣帝又發心，將國家財庫三等分為國家支出、自用與供養三寶。一時歸在僧稠門下的僧徒將近千人，文宣帝自己也「常率其羽衛，故幸參觀」。僧稠所兼任寺主之石窟大寺，既稱為大寺就是官方供養之大規模石窟，故可能指靠近鄴都之南北響堂山石窟寺。道宣所記雲門寺並未提及大規模的石窟，只提到稠「所住禪窟，前有深淵」。此為僧稠個人所住禪修之窟，應指像小南海中窟規模的禪窟，而且前有深淵，也與洹水的善應水庫形勢相當。至於南北響堂山石窟附近並無大水。

　　如冉雲華指稱，僧稠是北朝禪法的主將之一，當時地位甚至比菩提達摩一系還要顯赫。其次，僧稠的禪法主要是四念處法、五停心觀等。[44] 根據僧稠的三傳弟子道宣（596–667）的說法：「高齊河北，獨勝僧稠。」而僧稠的禪法與達摩不同之處在於達摩的面壁禪法雖以大乘佛法為皈依，世人仰慕者眾多，但是真正能實踐者少，這是因為達摩儘管說法空，世人不

鏡花水月

283

易理解。僧稠從四念處著想，反省自己的肉身無常空有，減除妄念，並輔以戒法清規，故而世人容易依循其典範。[45]

　　若依小南海中窟門外所刻文字，僧稠教導的觀想確實頗為倚重由涅槃觀發展出來的四念處法，不過他也開啟《華嚴經》的三昧門，由十方佛而歸結至盧舍那佛的觀想。值得注意的是《涅槃經》與《華嚴經》的同時出現，具體交代出僧稠一派禪門的觀想方法，並且在大乘佛學發展上具有深刻意義。以下由中窟的刻經內容，再加以分析。

（四）刻經

1. 《華嚴經》偈讚

　　如前文，中窟門口刻字係僧稠的弟子為紀念先師，依照其觀法，鏤石刊經。刻經內容係錄自《華嚴經》與《涅槃經》。這兩部經典早有部份譯本，但完整譯本則於421年左右完成，[46] 堪稱為南北朝時期，尤其東魏、北齊時最受正統教團推崇的兩部佛典。[47] 此刻經第一段稱「《華嚴經》偈讚」（圖31.2），內容依次可分為四小節，前三節摘自《華嚴經》卷七與卷六，今先錄首三節刻文如下：

　　（1）定（錠）光如來明普照／　諸吉祥中最無上／

　　　　　彼佛曾來入此處／　是故此地最吉祥／（《大正藏》冊9，頁441下）

　　（2）十方國土勝妙華／　無價寶珠殊異香／

　　　　　皆悉自然從手出／　供養道樹諸最勝／

　　（3）一切十方諸伎（妓）樂無量和雅／

　　　　　妙音聲及以種種眾妙偈讚歎／

　　　　　諸佛實功德／（《大正藏》冊9，頁434下）

第一節讚揚定光如來的文字，錄自卷七，〈佛昇須彌頂品〉，讚頌過去十佛中第十位佛定（錠）光的偈頌。[48] 第二節與第三節皆出自卷六，〈賢首菩薩品〉十種三昧門中的第四，「手出廣供三昧門」。[49] 接著，第四節偈頌對象為盧舍那佛：

　　（4）盧舍那佛惠無碍（礙）諸吉祥中最無上／

　　　　　彼佛曾來入此室　是故此地最吉祥／

這一段偈頌與第一節讚揚定光佛相近，出自同一品，經文讚嘆拘那牟尼佛的用語被挪用來讚嘆盧舍那佛，[50] 很可能是故僧稠的教法，由他本人或弟子自擬的，讚揚盧舍那佛的最高智慧

通達無礙，並且以「彼佛曾來入此室，是故此地最吉祥」。將此石窟與盧舍那佛繫上因緣，成為盧舍那佛智慧海中的一部分。

《華嚴經》說盧舍那佛清淨法身，不受時間與空間的限制，周遍十方，等觀三世。佛以其願力，自在地普現於十方國土與一切世界海中，為一切有情者說一切諸佛法。所以修行菩薩必發願供養十方三世佛，而以盧舍那為一切佛母。這是小南海中窟所節錄《華嚴經》偈語的基本精神。簡言之，〈賢首菩薩品〉扼要說明菩薩修行從信開始到十地圓滿時，入法身觀，圓融無礙的境界。小南海中窟所摘引的一段，為自在地變化出各種形色香聲，禮拜十方諸佛的法供養。菩薩受佛灌頂加持後，以其法身一念頃遊十方世界見一切諸佛，此境界又稱普賢十種三昧門。[51] 刻文第二、三節所引出自第四門，「手出廣供門」，係以神通力在右手上自然出現妙花、妙香、伎樂、放光、珠寶等同時供養三千世界所有一切諸佛。

《華嚴經》卷七在〈賢首菩薩品〉結束後，盧舍那佛昇上須彌山頂，受帝釋天邀請至其寶殿妙勝殿說法。[52] 帝釋欣喜感嘆之餘，回想過去十佛亦曾在此說法的諸多善緣，於是先以偈頌憶念此十佛，由此匯聚三世十方佛的功德於一時一地。中窟刻經引文第一節就是此偈頌的結尾兩句，定光佛的部分。最後第四節則是依照此偈頌形式，再寫兩句盧舍那佛的偈頌，藉此一方面將十方三世所有佛都邀請入此室，一方面也點明此窟的主尊為盧舍那佛，此窟可比擬為盧舍那佛說法之地，如須彌山頂的帝釋宮，或夜摩天宮、兜率天宮。

由定光佛代表過去佛的功德，而盧舍那佛代表永恆的法身，至於窟內所造彌勒佛淨土與阿彌陀佛淨土變相，就是十方無量佛土的代表，並且涵括在蓮華藏海的海印三昧內。當然，淨土的表現如八功德池水、九品往生等，對於廣大信徒尤其是初基者有莫大的吸引力。更值得注意的是，至少在河北、河南一帶，淨土變開始出現時與華嚴思想並行不悖。下文將再詳論。

2. 《大般涅槃經》

石窟門口的刻文在《華嚴經》偈頌之後為《大般涅槃經・聖行品》，（圖 31.3）不淨觀、四念處法的部分。[53] 此段文字一方面可視為代表僧稠及其弟子的禪修實踐，一方面也可以與窟內正壁西側，浮雕雪山施身聞偈故事聯想，因為兩者出處同為〈聖行品〉。

〈聖行品〉篇幅很長，請參考附錄；談菩薩修行，由信、戒、定、慧入手，常觀四念處，了解諸法無我。四念處法就是從身、受、心、法四處觀想，覺悟自身肉體不淨，所受為苦，心實無常，諸法無我。接著深入瞭解苦集滅道四聖諦，從諸行無常的體會中接受佛性即法身

圖 31.3 │ 小南海中窟 門外西側
刻涅槃經聖行品拓片

的實義，即常樂我淨。由四念處法實際觀想的步驟，修行菩薩即入勘忍地，也就是十地中的初地，最終深入常樂我淨的涅槃。故而最後在這一品結束時，以雪山童子施身聞偈的佛本生故事作結。此珍貴的十二字偈語刻在中窟正壁：「諸行無常，是生滅法。生滅滅已，寂滅為樂。」就是由徹悟世間相皆無常、無我，而後渡脫生死大河，才能進入涅槃法身自在的境界。

聖行菩薩深入涅槃能超越三界二十五有，得二十五昧，即諸三昧王，便有無比神通自在。[54] 聖行菩薩對三千大千世界所有眾生，欲知其心即知，欲納入己身一毛孔中，隨意即能，能「分一身以為多身，復合多身以為一身。雖作如是，心無所著，猶如蓮花」。此與《華嚴經》普賢十種三昧門的第三因陀羅網門，「一塵中現無量剎，而彼微塵亦不增」相同，亦即法身如來自在力的顯見，「遊行十方界，一切無障礙。一身為無量，無量為一身」。[55] 由此可見，《涅槃經·聖行品》所說菩薩道其實與《華嚴經》的清淨法身觀是一貫相通的。

最後，四念處法之後，刻經結束前再出現一段偈文，引自《大般涅槃經·聖行品》之後〈梵行品〉，阿闍世王偈語。[56] 曾犯下殺父之罪的阿闍世王（又稱未生怨），心生悔悟，受善知識勸導，前來見佛，佛為其說法。阿闍世王頓悟涅槃妙意，因而皈依佛法僧，發菩提心護持正法，懺悔並普願眾生皆見佛性。（圖 31.4）此段刻文如下：

我今得見佛，所得三業善。願以此功德，迴向無上道。

我今所供養，佛法及眾僧。願以此／功德，三寶常在世。

我今所當得，種種諸功德。願以此破壞，眾生四種魔。

圖 31.6 　小南海中窟 窟外東側底部
　　　　 跋尾偈語

圖 31.7 　小南海中窟 門外西側
　　　　 力士腳下題記念三寶

願諸眾生等，悉發菩提心。繼（繫）心常思念，十方一切佛。

復願諸眾生，永破諸煩□（惱）。了了見佛性，猶如妙德等。

（《大正藏》冊12，頁485上–中）

　　四十卷本《大般涅槃經》於421年譯成漢文後，對當時大乘佛教教義的最大影響，便是如來藏的思想，「一切眾生皆有佛性」的觀念，而且即便是女人乃至於惡人（一闡提）也有佛性。「我今普示一切眾生所有佛性，為諸煩惱之所覆蔽，如彼貧人有真金藏不能得見」（《大正藏》冊12，407頁中）。此品中的阿闍世王為惡人代表，但他一見如來即見佛性，頓捨眾惡，永離煩惱。眾生皆有佛性的思想對推廣佛教深入民間有莫大的助力，隋代普遍流行的三階教就此發展出「普佛」信仰，而阿闍世王偈語的後二句以及雪山童子施身求聞的無常偈都被引用到該教派的《七階佛名經》中，廣被流傳。[57]

　　阿闍世王六句偈語的大意分析如下：1. 因見佛而三業（身、口、意）清淨，故願以此功德迴向佛法。2. 願護持三寶，佛法常在。3. 願破四種魔。4. 遠離惡知識。5. 願眾生發菩提心念十方佛。6. 願眾生平息煩惱，回歸佛性。此因見佛而發菩提心的文字與《華嚴經・賢首品》普賢十種三昧門第八之「毛光覺照門」實有彼此呼應之意。[58] 但《涅槃經》以涅槃即佛性，佛性即如來，《華嚴經》則是如來放光，光中見佛。兩者雖略有差別，都強調見佛的不思議功德。

　　抄錄在中窟門口力士的腳下，題名之後，有兩段偈語也出自《大般涅槃經》。（圖31.6）前段係出自菩薩割己身肉以聞佛偈的本生故事，與窟內北壁施身聞偈故事精神相同。其

偈語如下：

如來證涅槃，永斷於生死。若能至心聽，當得無量樂。(《大正藏》冊12，頁497中)

如來證得涅槃時已超脫生死輪迴。凡人只要能聽見或理解此妙意便無比快樂。後段偈語是佛為好殺的阿闍世王，以及大獵師說法令其開悟時，所說一偈：

一切畏刀杖，無不愛壽命，恕己可為喻，勿殺勿行杖。(《大正藏》冊12，頁426下)

在想到自己也如同眾生愛惜自己的生命時，即應起平等心，去除我想，「於眾生生大悲心，無殺害心」。遠離眾惡，守清淨戒。

　　總而言之，中窟門口刻經由對定光如來、盧舍那佛的偈讚到手出廣供三昧門到四念處法與發願文，涵蓋了《涅槃經》與《華嚴經》的要義，一方面讚嘆供養十方諸佛，一方面由基礎的四念處觀清淨自身，深入體會涅槃觀，並護持佛法，度化眾生來實踐大乘菩薩道。如此，由供佛與禪修而至佛性圓滿時，便能自在地見十方三世一切諸佛，此亦即小南海石窟內佛雕設計的用意。換句話說，《華嚴經》中不斷地強調觀佛、見佛的殊勝功德，也多處提到造像功德，最終目的是觀想盧舍那佛所象徵的清淨法身。而《涅槃經》四念處觀想也是要打破肉身的限制，回歸眾生都具有的清淨法身。此法身由《涅槃經》來說是常樂我淨，由《華嚴經》來說是廣狹無礙，周遍含融。

　　窟內北壁主尊佛的東側，浮雕出持香請佛的僧稠側身立像，如前述，在他頭頂上方刻有一句流行於北齊的讚佛語，強調觀佛法相莊嚴妙不可比擬。「天上天下無如佛，十方世界亦無比。世界所有我盡見，一切無有如佛者」（圖8）。總結十方世界於一，皆以見佛莊嚴為無上樂。

　　再進一步比較窟門上所刻《華嚴經》與《涅槃經》內容，發現前者側重觀想十方三世佛國的莊嚴殊勝，後者則與實際修行如信戒慧的關係更為密切，並且有強烈的末世護法觀。

　　若從當時盛行於北齊的末世滅法危機感來看，便不難瞭解《涅槃經》反覆說明的法身不滅，涅槃「永斷於生死」的大乘思想對當時的教團來說，是非常重要的信念。而且也是在末法思想興起時，處於「無佛」時代的眾生，特別仰望來世能往生淨土，隨十方諸佛而修行。[59] 小南海石窟內的淨土變圖像正說明此時代背景思想。

（五）末法時代的彌勒信仰

　　前文已提過，小南海中窟與東窟，東西壁所出現的彌勒及阿彌陀佛淨土變是除了麥積山石窟以外，中原地區已知最早的淨土圖像，也是淨土信仰開始流行北方的表徵。但彌勒菩薩的信仰比彌陀的信仰更早，在印度西元 2 世紀左右即或以單尊形式，或作為釋迦佛的

脇侍，或與過去七佛並列出現共為信仰對象。當時犍陀羅地區也出現了交腳而坐，在兜率天上的彌勒菩薩圖像，其後流傳至中亞、中國。此代表未來佛的信仰，經典的依據可追溯至早期《涅槃經》，又與大乘經典如《法華經》等密切結合。[60] 有關彌勒經典的漢譯本在南北朝時期已出現五、六種以上。[61] 彌勒在兜率天為諸天子說法的形象大量出現於北涼、北魏甘肅省包括敦煌莫高窟，與山西雲岡石窟，其基本形式為交腳菩薩在漢式建築內，其兩旁或出現脇侍菩薩。

在小南海中窟，彌勒菩薩已改為結跏趺坐，而榜題明記著：「彌勒為天眾說法時」。與其相對的圖像則為鹿野苑說法圖，皆以弘法度眾為主要信仰的重點。東窟的圖像亦同，但是中間增加了彌勒下生成佛的情節。

北朝僧人自道安（312–385）開始發願往生兜率天，隨侍彌勒聞佛法，到普遍相信佛法即將滅亡的北齊時期，這樣的企望變得更為迫切。東魏北齊的昭玄大統法上（495–580）深信佛法即亡並預測其年代。他曾在安陽修定寺山頂造彌勒堂，當北周滅法至此地時果然逃過一劫，他晚年發願往生兜率天見彌勒。[62] 慧光的大弟子之一曇衍（503–581），門下弟子僧千人以上，臨終也誦念彌勒佛。[63] 自認為出生在末法時代，目睹僧團戒律不彰，並且遭遇各種災難，以刻苦修行著稱的天臺大師慧思（515–577）對彌勒有著強烈的盼望。他為度一切眾生，誓造金字《般若經》一部，並造琉璃寶函盛之，而且發願：

> 願於當來彌勒世尊出興於世，普為一切無量眾生，說是此《般若波羅蜜經》。[64]

慧思曾日夜苦誦《法華經》，因而夢見彌勒、彌陀為之說法，一時開悟，「故造二像並同供養，又夢隨從彌勒與諸眷屬同會龍華」（《大正藏》冊 50，頁 562 下）。故可謂發自自身迫切的感受，誠信彌勒是未來佛法的唯一寄託，也是末法時期現世苦難中修行者的希望。僧稠的傳記中雖然沒有特別提到彌勒信仰，但是中窟題記稱，僧稠修建好此窟後，「方欲刊記金言，光流末紀」。也表示他相信末法說，故欲刻經流傳後世，待彌勒下生弘法時用。

然而對一般的世俗信仰者而言，彌勒的信仰仍著重在嚮往兜率天的淨土。在流行很廣的《觀彌勒菩薩上生兜率天經》中提到往生：

> 應當繫念念佛形象，稱彌勒名。如是等輩，若一念頃，受八戒齋，修諸淨業，發弘誓願，命終之後，是如壯士屈申臂頃，即得往生兜率天。於蓮華上結跏趺坐。……值遇彌勒，亦隨彌勒下閻浮提，第一聞法。……於諸佛前受菩提記。
> （《大正藏》冊 14，頁 420 上）

此彌勒兜率天「上妙快樂」淨土（同經，頁 419 下）與西方淨土有混淆等同的趨勢，此已明白見於 6 世紀初北魏龍門石窟的古陽洞等諸多題記中，且有學者指出，恐怕這便是何以在小南海中窟與東窟，這兩個淨土同時並列的原因。[65] 有趣的是小南海中窟內，在彌勒淨土下供養的為兩位高僧像，而在更風行於世俗的阿彌陀佛淨土下，則出現兩位居士供養像。

東魏北齊時期，雖然仍不見大力倡導往生淨土思想的宗師，但是如下文討論南響堂山石窟部分，還會提到的幾位高僧，雖同以《地論》、《涅槃》、《華嚴》義解聞名，卻都發願往生淨土。如正統佛教的掌門人慧光（468–537），雖然是地論宗師，早發願往生淨土，臨終時「投誠安養」，即西方淨土。[66] 他的高足道憑（488–559）在小南海附近創寶山寺，他也願往生西方淨土。[67] 他的同門，昭玄大統法上，則願往生兜率天宮見彌勒。[68]

（六）淨土變與華嚴觀

與阿彌陀淨土相關的經典早自三國、西晉時代已陸續地譯出，420 年代，淨土宗的經典已大致翻譯完備，發願往生西方淨土的例子也逐漸出現。[69] 東晉慧遠（334–416）則於元興元年（402）依《般舟三昧經》，造阿彌陀佛像，與同道結社，以念佛三昧力，共願往生西方，共修時強調靠禪修在定觀中觀想阿彌陀佛。北魏龍門石窟已出現願往生西方淨土的題記，但是並沒有淨土變相。直到東西魏時才在麥積山石窟第 127 窟出現北方最早的西方淨土變，位於右壁龕主尊之上。[70] 但是若從麥積山、小南海及下文將提到的南響堂山石窟的淨土圖來看，還沒有發展出固定的形式。麥積山石窟壁面上出現宮殿式建築、寶樹與舞樂，卻沒有明確的池水或九品往生。小南海中窟的西方淨土也在主尊的上方，但與麥積山不同的是，其阿彌陀佛三尊為立雕，再配合十六觀的九品往生圖像於上方背景中，故與《觀經》密切相關。

唐代以後被追尊為淨土宗祖師的曇鸞（476–542）出身山西，據說原來甚好長生不老仙術，再到洛陽請教菩提流支，後者授與《觀經》，曇鸞因而徹悟，返回太原專修西方淨土，時間大致在 530 年左右。[71] 小南海石窟之觀經變未必與曇鸞的提倡有直接的關係，而應該視為北魏末年以來，《觀經》普遍流行中原的影響。[72]

《觀經》在介紹十六觀法之前，先由釋迦佛放光十方諸佛淨土於其頭頂，由韋提希夫人決定往生西方。[73] 十六觀中的第七觀，即觀想佛的蓮花座。第八觀想佛坐在此座上，兩旁有觀音與大勢至脅侍。經文稱觀想佛時意念集中於心想：

> 諸佛如來是法界身，遍入一切眾生心想中，
> 是故汝等心想佛時，是心即是三十二相、八十隨行好。

是心作佛，是心是佛。（《大正藏》冊 12，頁 343 上）

　　所以觀阿彌陀佛之始，也是回歸諸佛的法身，全心全意地觀想佛的法身時，便得其中種種莊嚴、智慧，故是心是佛即佛性。[74] 第九觀更詳細地憶想無量壽佛的八萬四千相，一一相有一一光明，遍照十方世界。

見此事（放光十方）者，即見十方一切諸佛，以見諸佛故名念佛三昧。作是觀者，
名觀一切佛身。……生諸佛前，得無生忍。……
見無量壽佛者，即見十方無量諸佛，得見無量諸佛故，諸佛現前受記。是為遍
觀一切色想，名第九觀。（《大正藏》冊 12，頁 343 中、下）

　　以法身觀為基礎，才能由見阿彌陀佛而見十方無量諸佛，與《華嚴經》所說，「若念佛定不可壞，則常睹見十方佛。若常睹見十方佛，則知如來常安住」（《大正藏》冊 9，頁 433 下），意義相通。「若得無生法忍，則為諸佛所授記，若為諸佛所授記，則常普現諸佛前」（《大正藏》冊 9，頁 434 上）。若為諸佛前授記，便入法界，「法身充滿遍虛空，安住不動十方界」。《觀經》不強調入法界，但是在觀想佛的過程中獲無量智慧，了悟佛性並得十方諸佛的加持。

　　相對地，《華嚴經‧賢首菩薩品》中也提到，臨終觀想佛像而往生淨土之方便：

念佛三昧必見佛　命終之後生佛前
見彼臨終勸念佛　又示尊像令瞻敬
又復勸令皈依佛　因是得成見佛光（《大正藏》冊 9，頁 437 中）

　　此念佛三昧與慧遠之繫心定念求見佛相同。在同經〈法界品〉中，善財童子訪比丘功德雲，他的修行法門也是念諸佛三昧，「於一念中見一切莊嚴法界諸佛充滿」，又「見如來身普照法界」（《大正藏》冊 9，頁 690 中）。故而淨土大師道綽（562–645）在《安樂集》中也引用《華嚴經》的念佛三昧觀來說明念佛功德。[75] 總之，在《華嚴經》中特別闡明法界觀，由禪定的修行圓融，一念間周遍十方三世一切諸佛，遂能吸收兜率天宮與西方淨土的信仰，成為其十方淨土之一。而早期淨土信仰的念佛三昧也強調觀想佛之莊嚴智慧，與禪修以及法界觀想都有密切關係。故而，對僧稠或北齊高僧而言，小南海石窟規模雖小，而三壁三佛配合四壁豐富的浮雕內容，可說為了方便禪坐觀想而設計。禪修過程中，實踐菩薩道，由信、戒、發菩提願並繫念法身清淨等過程，入華嚴海印三昧，盧舍那佛放光遍照一切諸佛的淨土，同時炳現，俱攝入蓮華藏海中。

（七）小結

　　北朝石窟造像表現到了北齊，呈現出教義上最高的嚴密性。誠如以上的分析所現，小南海石窟的小禪修石窟中，清楚地以禪師僧稠所提倡的涅槃戒行為基礎，華嚴的法身觀想為準則，門口則揭示世俗所熟知的，維摩詰代表的大乘菩薩道。左右兩壁面的淨土變則為了方便提示初基者皈依的目標，也提供來世轉生的希望。如此兼顧修行與普度眾生，自利與利他，正是大乘佛教得以流行中原的主要因素。

　　敦煌第 285 窟在南壁的四個小禪室上方，畫五百強盜成菩薩，典出《大般涅槃經·梵行品》，[76] 說明眾生皆有佛性，罪大惡極的人只要皈依佛法，便發菩提心，修行菩薩道步上成佛之道。這個故事正是佛為了開導阿闍世王，令其悔悟所說的故事，故與小南海中窟門外側所刻阿闍世王偈語正好相關連。四禪室楣飾之間有五個畫面，自東側起四個畫面，皆為沙彌守戒自殺緣，出自《賢愚經》。[77] 最西側則是雪山婆羅門施身聞偈的本生故事，與小南海中窟北壁西側同。是故禪修的基礎，建立在戒行與發菩提大願之上，破除五欲，解脫六根，才能斷分別心，得究竟之智慧方便，廣濟眾生。《維摩詰經·問疾品》說菩薩行，「雖觀諸佛國土永寂如空，而現種種清淨佛土，是菩薩行」。示現或描繪淨土正是佛菩薩教化眾生的方便智慧。《華嚴經》依靠盧舍那佛的法力，於禪觀時，一念頃遍往十方三世諸佛國土禮拜，身心自然清淨，與佛無二。禪觀與淨土圖像結合是合理的趨勢。

　　法身佛隨時為度化各類眾生，或示現雪山施身聞偈的菩薩行，或幻化成宣揚大乘菩薩道的維摩詰，或為發願西方淨土的阿彌陀佛，或為未來成佛的彌勒菩薩。正如〈入法界品〉善財童子五十三參最後，普賢菩薩以偈頌為善財說法界周遍含融，「或見盧舍那，無量無數劫，嚴淨此世界，得成最正覺。……或見阿彌陀，觀世音菩薩，灌頂受記者，充滿諸法界。……或見（現）釋迦文，初成等正覺。……或見（現）兜率宮，諸天眾圍繞，為彼說正法，悉令大歡喜」（《大正藏》冊 9，頁 786 中）。法身不動，示現以上種種變化不過是方便眾生了悟佛法的方便法門罷了。

二、南響堂山石窟雙窟

　　南北響堂山石窟的開鑿與北齊文宣帝有密切的關係，此已廣為學界所接受，不必在此贅述。[78] 立於北響堂山山腳下，常樂寺金朝《重修常樂寺佛殿碑記》（1158）也說明相當完備。文宣帝在此開鑿三石窟窒，此即北響堂山三大窟，又建寺院稱石窟寺。天統間（565–569）曾

圖 32 ｜ 南響堂山 1 窟 中心柱正面龕

圖 33 ｜ 南響堂山 2 窟 外觀

圖 34 | 南響堂山 1 窟
門口右側環龍圓柱

改名智力。不過，唐初道宣《續高僧傳》猶稱之為石窟寺。[79]

南響堂山位於河北省邯鄲市峰峰礦區西鼓山南麓，滏陽河北岸，隔河與彭城鎮相望。洞窟位西南方，大小共七個窟，分佈在兩層斷崖上。本文討論南響堂山第 1、2 窟（圖 32, 33），最近在其門口清理出「滏山石窟之碑」，分為兩塊對稱地列於第 2 窟門口的外側（圖 33）。由此知道此二窟由靈化寺慧義創於後主天統元年（565），「時有國大丞相，淮陰王高阿那肱，翼帝出京，憩駕於此，因觀草創，遂發大心，廣捨珍愛之財，開此□□之窟。……」窟成後，不久北齊遭北周滅亡並滅法，到隋代才又整修，此碑即立於隋。[80] 可惜，此靈化寺僧人慧義無史跡可查，碑文也未提到此二窟的完成年代。後主佞臣高阿那肱在隨同後主出京之際，發願資助慧義完成此石窟工事，當時可能也是朝野一大盛事，而且也提供了年代的線索。曾布川寬以為，高阿那肱於武平四年（573）十二月始任右丞相，據此，南響堂雙窟雖由慧義於 565 年始經營開山，但窟內鑿造的時間在武平四年十二月之後，北齊滅亡（577 年正月）之前。[81] 這個說法頗具說服力，但碑文既為隋代追記，可能以高阿那肱一生最高的官銜稱呼，似不必以始任此官的時間為造像之始。北大考古隊則將之定為武平五年（574）之前。[82] 總之，時代屬於北齊的末年。

南響堂山第 1、2 窟佈局與尺寸相近，故為一組雙窟，兩者俱有前廊與主室，其前壁皆為

面寬四柱三間的仿木構建築形式。[83] 由第 1 窟殘缺的門口外壁仍可看出，門口有大型的環龍圓柱，柱頂覆蓮座上有大寶珠紋。（圖 34）卷形門楣之上鑿有一坐佛二菩薩龕，五位飛天飛翔其上。門口兩側另雕出一對龕，其雙柱為束蓮八面柱，龕內的淺浮雕俱已損壞。此一對龕的上方，正接一對明窗，而窗口的造型也是龕形，其基壇上為一對獅子侍衛舍利盒，龕頂上也有一對飛天，但俱殘破。第 2 窟門口結構與此相同，但更殘破。門口上方包括門楣俱為補修，明窗也殘毀。如前所述，門口兩側外的兩龕則刻有「滏山石窟之碑」。兩門口之間石壁鑿有突出的石階供登臨上層洞室。第 3 窟位於第 1 窟上方，共同組成兩層重簷樓閣塔式建築。第 1 窟 6.35×6.35×4.7（高）公尺，第 2 窟 6.2×6.5×4.6（高）公尺，較小南海石窟的規模大一倍以上。雙窟皆為中心方柱式，柱背連後壁，下開隧道，修行者可繞柱經行。此結構與北響堂山北洞（12×12×12 公尺）相同，而規模小約一半，都可以說是北魏末期河南鞏縣石窟形式的延續。

然而與北響堂山北洞最明顯的不同是，這兩窟窟內都刻經，第 1 窟以《華嚴經》為主，窟內前壁門口左右及右壁刻《大方廣佛華嚴經》卷五至六，〈四諦品〉、〈光明覺品〉、〈明難品〉、〈淨行品〉。[84] 此四品與小南海刻經〈賢首品〉同為《華嚴經》九會說法中在地上說法的第二會，即普光法堂會。第 2 窟以《般若經》系為主，前壁門口左方刻《文殊師利所說摩訶般若波羅蜜經》卷下，[85] 前壁門口左方刻「慈悲喜捨」等四十字，左右及後壁佛龕兩旁之柱上刻《摩訶般若波羅蜜經》卷二七〈法尚品〉之一節[86] 及十六佛名。[87]

南響堂山第 1 窟中心柱三面各開一龕，正面原為七尊，坐佛二立比丘二立菩薩，目前存六尊像，但是外側兩尊係後代補造，僅中央坐佛（斷手）和其右側一對比丘，左側一比丘的身軀是原作（圖 32）。中心柱兩側面龕較正面小，右（西）側同為七尊形式，左側五尊。至於左右大壁面各橫列開五大龕，後壁除隧道中央部分之外，兩端各開直列上下兩大龕，以上三壁各龕內均為一佛二菩薩。第 2 窟中心柱僅正面開龕，側面不開龕。左右壁面同第 1 窟亦各開五大龕，後壁兩端，面對門口處各僅開一大龕，以上三壁各龕亦均為一佛二菩薩的三尊組合。

第 2 窟中心柱正面目前破壞嚴重，尊像皆已不存，但知其原為七尊。此外，雙窟的中心柱左右側面皆雕蓮花座上千佛像，皆舉右手同時作說法印。第 1 窟因側面開大龕僅在龕的上方各排有十五列，第 2 窟側面未開龕故整齊佈滿千佛。第 2 窟後壁左側大龕的上方連接中心柱隧道口上方，共刻八尊坐佛，脇侍菩薩九尊，皆舉右手無畏印，佛皆結跏趺坐，僅最後一位半跏坐，此應為過去七佛與未來佛。值得注意的是，此未來佛的造型與前壁左側明窗之上的半跏坐佛相同，皆屬彌勒造型（圖 41）。

圖 35 ｜ 南響堂山 1 窟 前壁門上浮雕西方淨土變線描圖（陳明珠 繪）

第 1 窟中心柱正面龕，主尊坐佛頭光上有過去七佛坐像。頭光之外圍繞著遨翔禮讚的飛天像（圖 32）。坐佛的頭略小而圓，五官細緻，上身長，雙肩略下垂，身軀飽滿，緊貼著軀體流瀉而下的衣褶，以簡單清脆的韻律劃出不同的部位，整體予人結實而爽朗的感覺。南響堂山雙窟的開鑿繼承了北響堂山的形式，但造型上放棄了誇張龐大的身軀，站立的菩薩不再表現動態，衣褶的處理上也看不見繁複強烈的雙刻陰陽線，整體呈現沈靜、柔和而素樸的感覺。與小南海中窟的造像比較，後者軀幹往往呈簡單的圓棍狀，而南響堂山的較結實合理，尤其第 2 窟中心柱主尊雙肩明顯地較寬厚，但並不覺得笨重。同時，在一些細節上，可以看出造像者細膩的觀察與想像力。最明顯的就是第 1 窟主尊兩側的比丘，一（阿難）捧蓮苞，一（迦葉）捧鉢，不但是形狀，連重量感都貼切如實。如此內斂而豐富的表現力，在淨土變浮雕實景描寫上也同樣明顯。

在南響堂山雙窟的全窟主軸線上，即前壁門口上方的橫長形空間以及與其對應，中心柱正面龕上方位置，都出現浮雕經變相。可惜，第 1 窟的變相，歷經彩繪及風化，目前仍未出版良好的照片，只能輔以線描圖說明。第 2 窟淨土變相已遭剝離，了無痕跡。這兩塊淺浮雕現皆收藏在美國華盛頓弗利爾美術館。

這四件浮雕變相圖中有兩件清楚可知是西方淨土，都位於兩窟門口上方，其方位屬西南。與小南海中窟及東窟的西方淨土浮雕比較，兩者頗不相同，因而更為有趣。小南海的偏重九品往生，而響堂山則以阿彌陀佛三尊為構圖的重心。下文即將就其構圖內容分析其意義。

（一）前壁上方西方淨土變及其他

第 1 窟前壁浮雕橫跨全壁上方（圖 35），其構圖可以分為三段，中央段在門口上方（圖 37）兩窗之間，為主題重心所在（圖 36, 38）。此構圖係以左右對稱的樓閣為邊界，中心為大型蓮花座上的坐佛，右手作無畏印，兩側各坐五位菩薩，　在前四位在後。傘狀華蓋覆在這十一

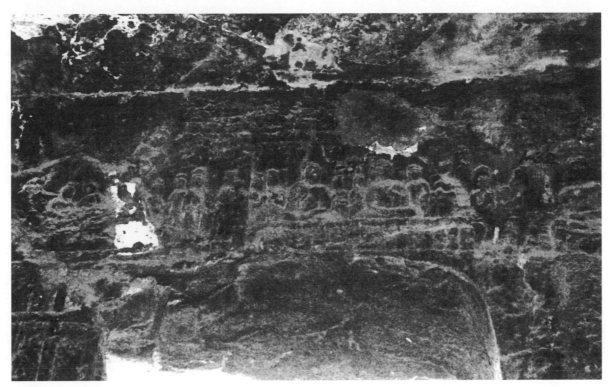

圖 36 | 南響堂山 1 窟 前壁右側明窗上方浮雕

尊組像的頂上，其上空在寶花和飛翔的樂器與天人之間，安插七佛（其中左側一佛殘缺），各坐於蓮花上。十一尊像的兩側又各有四位聽講的菩薩站立於蓮花座上。這群菩薩的兩側即樓閣，正面寬三間四柱，側面深一間二柱，屋頂結構類似歇山頂，並設鴟尾。屋頂上有盤坐的人物（化佛？），其上方出現一對飛天，但左側僅殘存一位。此構圖最上方，虛空中飛天以花及樂器等供養佛及其眷屬。

　　構圖最下方橫條式空間出現一蓮池，即八功德池水。左右端各有人物或涉足水中，或於池中戲水，並有坐於蓮花上的化生童子及長尾巴的鳥類。池水中央承接上方主佛的蓮座，為一組多層的蓮花湧出池水面，其兩側各有一蓮花化生童子，合掌供養。依如上描述可以確定為阿彌陀佛西方淨土。

　　中段為阿彌陀佛說法，兩旁聞法菩薩之中，單獨安坐前排的雖然因細部模糊無法細認，應該是觀世音及大勢至。其旁為七寶樓閣，下段池內描述許多奇禽瑞鳥，正如前文小南海浮雕所示，眾鳥為阿彌陀佛變化所作，晝夜六時出和雅音，宣說法語。[88] 與前者不同的是，南響堂浮雕池水中，雖有諸多沐浴戲水的往生者以及端坐蓮上者，但並未清楚區分往生的品第，亦無榜題。

　　此阿彌陀佛淨土的外側，右方明窗之上（圖 36），還有一屋形龕，主要人物為二佛並坐，應即為《法華經・見寶塔品》多寶佛與釋迦牟尼佛及聽法菩薩眾。[89] 柱子外靠近牆角處，還有一樹下蓮花座上坐菩薩，其前方站著兩位供養人物。此樹下菩薩的頭冠非常清楚，結跏趺坐於蓮花上。相對地，左方明窗之上橫式建築為五柱四間，中央主尊結跏趺坐，舉右手說法，

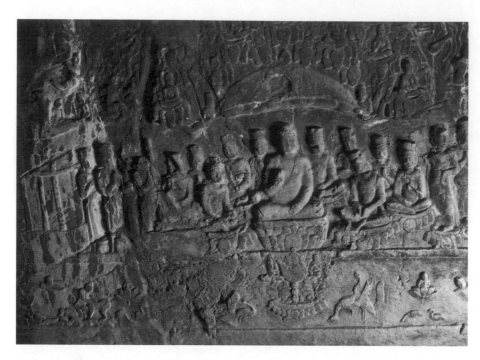

圖 37　南響堂山 1 窟
　　　　前壁門上浮雕
　　　　西方淨土變 中央段

兩側脇侍菩薩共十位（圖38）。下文將一併考慮此圖像與第 2 窟的相關圖像。

　　接著，觀察第 2 窟相對應位置，前窟門口上方浮雕內容。第 2 窟前壁浮雕的主要部份已被敲下，略有損失，內容與前述第 1 窟的頗為相近（圖 39）。主要人物也是右手作大無畏印以說法的坐佛。左右脇侍的坐菩薩中，坐在最前排的顯然是主菩薩，身軀比例最大，右方的頭冠上飾有一化佛坐像，依據《觀經》可確定為觀音菩薩，相對地，左方的頭冠上飾一寶瓶，可確知為大勢至菩薩，故中央主佛為阿彌陀佛，此為西方淨土。[90] 上方的華蓋綴滿成串的瓔珞、寶花和摩尼寶珠。虛空中出現兩尊坐佛與其脇侍菩薩代表十方諸佛，共贊妙土。兩旁的一對樓閣較前述第 1 窟的精緻，寬三間深二間，柱上平座鋪作，上下兩層皆見簡單的斗拱和欄干。左方樓閣的外側，猶見一芭蕉。芭蕉樹空心，故在佛經中常被喻為性空非實有之我身。[91]

　　佛座下的八功德水分成三段，中央大塊圍成梯形空間，以蓮花座上寶珠形的舍利盒為中心，四個不同層次的蓮花化生分別出現於其左右。左側第一位結跏趺坐如禪定；右邊第一位側身跪坐，雙手合掌供養。靠中央的兩位，一則剛從初綻的蓮花中探出頭來，一則仍包在蓮花苞中。另外，在畫面右方樓閣下也區隔出一塊空間，有一位往生者側身如划水而行，左側相對應位置亦同，表現手法略同於第 1 窟。

　　第 2 窟前壁左右明窗上方的浮雕仍殘留於原處。右方所刻為雙樹拱衛一間屋宇，內設一榻，多寶佛與釋迦牟尼佛並坐，屋內有五尊菩薩狀人物供養，屋外樹下為聽法菩薩與摩尼寶珠（圖40）。左方相對位置也有一簡單的三間屋宇，中設一小榻，一佛舉右手半跏而坐（圖 41）。兩側各有侍立菩薩，屋外左端樹旁還有二尊立菩薩，右端因破損情況不明。

　　總之，雙窟前壁上方的浮雕三段式構圖，其中央主構圖都是由雙層樓閣拱衛的阿彌陀佛西方淨土。右方明窗之上所見為《法華經　見寶塔品》中的二佛並坐於屋內，左方明窗之上

圖 38 | 南響堂山 1 窟 前壁左側明窗上方浮雕

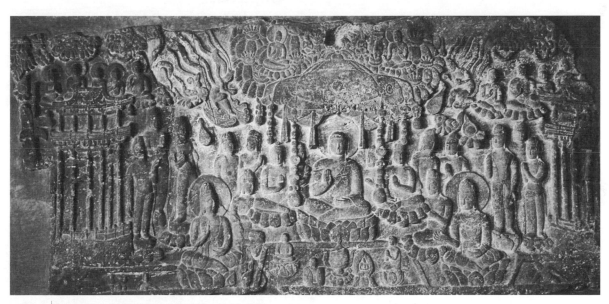

圖 39 | 南響堂山 2 窟 前壁門上浮雕西方淨土變

圖 40 | 南響堂山 2 窟
前壁右側上方浮雕

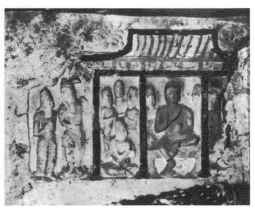

圖 41 | 南響堂山 2 窟
前壁左側上方浮雕

圖42 南響堂山 1 窟 中心柱正龕上方浮雕

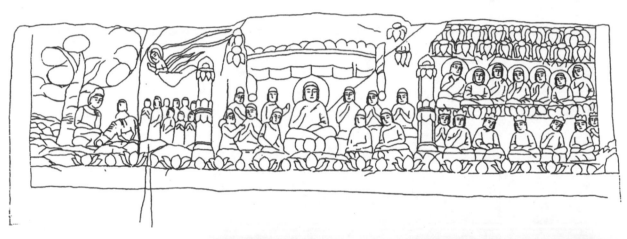

（上圖）
圖43 南響堂山 1 窟
中心柱正龕上方浮雕
線描圖(陳明珠 繪)

（右圖）
圖44 南響堂山 1 窟
中心柱正龕上方中央浮雕
翻攝自水野清一等
《響堂山石窟》
圖版一六 B

（上圖）
圖 45 ｜ 南響堂山 1 窟
中心柱正龕上方右側浮雕
翻攝水野清一等《響堂山石窟》
圖版一六 A

（下圖）
圖 46 ｜ 南響堂山 1 窟
中心柱正龕上方左側浮雕

鏡
花
水
月

301

的佛像組群，因第 1 窟的細部目前有些模糊，主尊似為一結跏坐佛，而第 2 窟同位置主尊為半跏坐造型，在此有兩個相似的例子值得參考。一為同窟內後壁左側大龕的上方，連接中心柱隧道口上方，共刻八尊坐佛，其中七尊過去佛皆結跏趺坐，僅最後一尊半跏坐未來佛。其次，北響堂山北洞（第七）中心柱北（右）側龕內半跏坐佛。北洞的方柱三佛龕，各有一坐佛。若依三世佛的造像觀點來看，北洞半跏坐佛即代表彌勒。換言之，半跏坐佛圖像很可能是配合右側二佛並坐圖像，為《法華經·囑累品》中的彌勒菩薩，未來將成佛並繼續傳法於世間。

（二）方柱上方佛說法圖及其他

接下來，討論雙窟方柱正面上方浮雕。此構圖亦呈三段，由一對飾有束腰蓮花與摩尼寶珠的柱子，圍出中央佛說法圖，左右再各配一景，將此浮雕的構圖分割成為三段（圖 42, 43）。第 1 窟構圖中央坐佛右手作施無畏印，兩旁各圍坐五菩薩（圖 44）。他們的背景是雙樹和帳幔式華蓋。構圖的右景分上下兩段，上段為雙樹之間並坐七佛，兩尊作禪定印，餘五

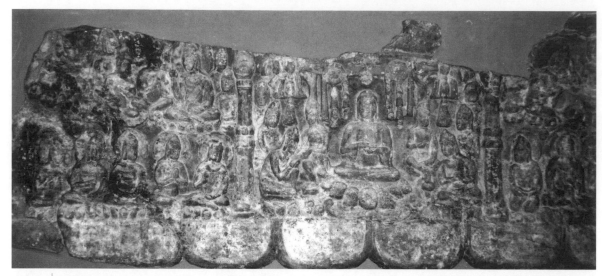

圖 47　南響堂山 2 窟 中心柱正龕上方浮雕（左）

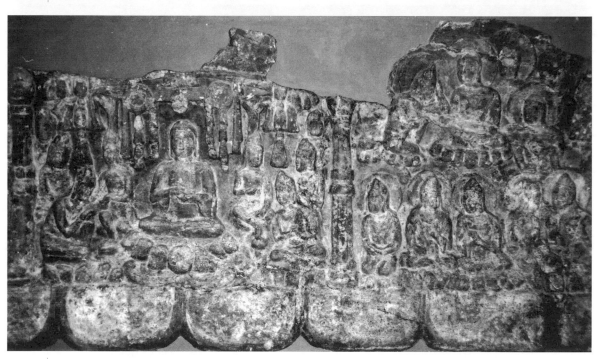

圖 48　南響堂山 2 窟 中心柱正龕上方浮雕（右）

尊則舉右手作無畏印；下段列出七尊菩薩坐於蓮花座上（圖 45）。左景為一樹下思惟菩薩，一馬前足跪，低頭舔菩薩足。七、八位人物侍立於馬側及其後，右上方有一天人凌空而降（圖 46）。此圖應是悉達多太子，為修道而離家，捨棄一切世間所有物，最後令白馬犍陟和從者車匿帶其寶冠與衣飾回宮，獨自步上菩提道之景。[92] 水野清一等以為凌空而至的天人可能為幫助悉達多太子剃髮的帝釋天。[93]

第 2 窟方柱正面龕上方的浮雕構圖亦分為三段（圖 47）。中央一對寶珠柱拱衛著持說法印的坐佛及菩薩眾，畫面的左右以一棵樹為邊界，各有上下兩排佛與菩薩坐像。主尊坐佛兩旁各有四尊菩薩，或合十供養狀或作聽法狀，他們的頭頂上方已殘缺不全，但依稀可見繪有

圖 49 ｜ 浮雕佛傳圖殘片
原藏磁縣民眾教育館

寶珠和瓔珞的帳縵。右方構圖分上下兩段，下段為五位蓮花座上菩薩，上段右方為四尊坐佛，最左邊的坐佛伸右手撫摸面前一曲膝供養的菩薩的頭。（圖 48）此菩薩後方另有一人物，略小而跪坐合掌，可能是供養菩薩，因頭部破損不可辨知。相對地，左方構圖也分成上下兩段，下段也是五尊坐菩薩排列整齊，上段目前可見八尊坐菩薩，但可能有缺失。其中有兩尊菩薩作對談狀，比例較大，左邊合掌供養，右邊舉右手施無畏印。

1. 第 1 窟《太子別馬圖》

　　第 1 窟方柱上的構圖從右端開始的三段分別為過去七佛、佛說法與悉達多太子別馬圖，整個主題似可歸納為佛法傳承。方柱正面龕主尊佛像頭光上也出現過去七佛，故而似乎可以將浮雕說法圖及主尊佛都歸類為釋迦牟尼佛。太子別馬（或稱白馬別離）圖是否可以單純地認為是從佛傳中摘取的故事（圖 46）？或者說僅止於《因果經》、《佛本行讚》等的影響表現，似乎不盡然。

　　在響堂山磁縣當地曾經發現一塊被剝離的浮雕，也有別馬一景（圖 49）。浮雕畫面中，樹下左側佛坐於蓮花座，右手舉起說法，其面前有數位跪坐、手中持眾寶供養的天人。右下方同樣在另一棵樹下，半跏思惟的菩薩已大部份殘缺，但仍可以看到一匹馬跪著舐菩薩下垂的單腳。在他的前面也有四位穿著長袍的人物合掌禮敬而跪。[94] 造像碑中，結合太子思惟與別馬一景的最早例子，目前所知是北魏太和十六年（492）甘肅靈臺地方所作的獨立龕像，其龕楣上刻有過去七佛，而且太子的身邊還出現了供養比丘。[95] 在臨漳縣古鄴城遺址也曾出土

圖51 ｜ 北齊佛座線刻圖
美國賓州大學收藏

圖50 ｜ 武平七年（576）
合邑五十人造像碑拓片

北齊立佛三尊像碑，其背面全幅線雕此《太子別馬圖》，極為精緻。[96]可見此圖像往往從佛傳中獨立出來，成為禮拜供養的對象，更進一步說，此圖像與佛像並列於同一畫面，或於碑的兩面，使其不僅止於釋迦牟尼佛生平的故事之一，而具有更廣泛的象徵意義。

就造型而言，此圖像明顯地借用了半跏思惟菩薩的造型與別馬的情景結合，成為新的圖像。一件北齊武平七年（576）「合邑五十人造像碑」正面看為觀音立像，背面主要造像分兩段，上段為交腳彌勒菩薩與二侍者，下段為一棵連理樹下坐著一對思惟菩薩，足下各有一匹跪馬（圖50）。[97]銘文題名為兩個「思惟主」。可知雖然出現了別馬，其主要意涵仍為思惟像。其次，賓州大學所藏一佛像臺座，其中的一面線刻別馬圖（圖51），且並列兩行造像主題字：「太子思惟像」與「太子成佛白馬舐足告（別）像」。[98]可見此一思惟菩薩像可以同時放入別馬的情景，仍然不脫離其思惟像原有的意涵，兩者的關係密切。其次，值得注意的是，題記中將別馬的時刻延伸為太子（菩薩）成佛時，下文將再討論。

半跏思惟菩薩圖像早自印度貴霜王朝時已常見，也傳入早期的敦煌莫高窟，學者討論者頗多。[99]貴霜王朝的犍陀羅地區佛雕中也可以看到悉達多太子別馬圖，不過一律都是立像，同時一手交出王冠以表示脫離世俗，轉變為出家菩薩的最後片刻，有別於中國的半跏思惟菩薩形象的意義。[100]事實上在早期佛傳故事中，無法明確地找到半跏思惟的別馬形象，然而，

北魏以降至北齊之間，單尊半跏思惟菩薩像普遍流傳於山西、河北、河南一帶，有關太子思惟像的靈異傳說也流行一時。[101] 菩薩思惟造像或稱思惟像，或為太子思惟，流傳深廣，甚而往往成為單尊造像，故其教理上的意義更值得進一步探討。

在這些半跏思惟造像的題記中，雖然也涉及往生思想或彌勒，但更應該與當時大乘佛教所提倡的菩薩道有密切關係。亦即，太子思惟像代表菩薩或由聆聽佛法而開悟，或由獨自思惟而發菩提願，決心捨棄世俗輪迴，追求涅槃妙意。故而此思惟像往往與佛說法圖，或法華經變與維摩詰經變同時出現。[102]

太子思惟圖其他可能的意義，見於《過去現在因果經》等。釋迦牟尼佛說自己的故事之前，先說過去佛定光的生平故事，後者在前身為燈光太子時，為度眾生捨轉輪王位，「往詣山林樹下，剔除鬚髮，被著法服，勤修苦行，滿六千歲，成阿耨多羅三藐三菩提」。[103] 燈光太子剃髮以示苦修的決心，此故事自然是依照悉達多太子，亦即釋迦牟尼的生平簡化而來，悉達多太子剃髮與別馬本為同時發生的故事，都表示他捨俗世的決心。[104] 再舉造像碑一例說明，東魏武定元年（543）「道俗九十人等造像碑」中也有一幅線描圖。菩薩坐樹下，長髮下垂，右手舉起，但見一天人從左面飛來，其榜題稱：「太子得道諸天送刀與太子剔。」沒有別馬的情景，故長廣敏雄考證此為定光佛傳記故事，而同碑中也刻有釋迦牟尼佛的傳記故事。[105] 此題記稱「太子得道」，也強調發願修行菩薩道時，即宛如得佛道，功德無量。

《法華經·序品》中佛未說法前先放光照十方法界，彌勒菩薩讚嘆並稱：「我見彼土，恆沙菩薩，種種因緣，而求佛道。」其中也有諸王聞法，「便捨樂土，宮殿臣妾，剔除鬚髮，而披法服。……又見菩薩，勇猛精進，入於深山，思惟佛道。……」（《大正藏》冊9，頁3），故而剃髮、別馬均可以視為菩薩道的起步，思惟即思惟佛道。前述賓州大學所藏佛像臺座，線刻別馬圖，題記稱：「太子成佛，白馬舔足告（別）像。」就是將「別馬」與「思惟佛道」結合，強調菩薩發願成佛的思想表現。

《太子別馬圖》像早期在雲岡石窟出現時，雖有一例與「騎馬逾城」同時出現在主龕的兩側，[106] 但是在至少兩個例子中則單獨與交腳菩薩或思惟菩薩並列，脫離了狹義的佛傳範疇。[107] 在單獨碑像中則不乏《太子別馬圖》與《法華經變》結合的實例。例如紀年孝昌二年（526）的「石造二佛並坐像」背面浮雕即為《太子別馬圖》。[108] 東魏河南澠池鴻慶寺石窟第 1 窟西壁上部內側也出現《太子別馬圖》，中央主龕的佛像已風化，但據李文生推測為二佛並坐。[109] 大阪市立美術館所藏一件北齊殘碑，[110] 下段主龕的右側也有一《太子別馬圖》，主龕目前已大多損毀，僅見一佛略側身向內，從位置上來判斷，此應為二佛並坐的圖像。

南響堂山第 1 窟所刻《太子別馬圖》，右側兩排供養人九位多合掌禮敬。思惟太子以左手支頤，陷入沈思中。與犍陀羅的早期別馬圖像比較，此圖像所強調的毋寧為求法的菩薩接受禮讚。與前述賓州大學所藏的佛像臺座上題字：「太子成佛白馬舐足告（別）」意思頗為相近。此圖像已從佛本傳的歷史意義，進一步擴大為累劫不變的菩薩修行至成佛的道理。即強調菩薩發願的重要，美譽之為「得道」或「成佛」，初發心的菩薩即可進入菩薩道修持十地，這也與此窟刻《華嚴經》的意義相符合。

2. 第 2 窟《摩頂授記圖》

第 2 窟中心柱上方的浮雕（圖 47）也可以豎切為三段，中段的說法圖很清楚外，左右兩段的題材則不太常見。右方上段，佛摩頂菩薩的圖像頗不同尋常。被摩頂授記的菩薩，合掌曲膝，與中央主佛右側的菩薩作同一姿勢，更凸顯其重要性。四佛似可廣義地解釋為代表十方千億佛，同時俱現禮讚佛法，並為菩薩摩頂授記預證其未來成佛。右方下段為排列整齊的五尊坐菩薩與左方下段同樣排列整齊的五尊坐菩薩成左右對稱，很可能象徵菩薩的十地修持。

大乘經典中提到授記最多，而且流傳最廣的屬《法華經》與《華嚴經》系。《法華經》釋迦牟尼佛為提倡大乘菩薩道，故稱一切眾生「求聲聞者，求辟支佛者，求佛道者，如是等類咸於佛前聞妙《法華經》一偈一句，乃至一念隨喜者，我皆與授記，當得阿耨多羅三藐三菩提。……諸人等於未來世必得成佛」（《大正藏》冊 9，頁 30 下）。從〈序品〉起首，佛便為菩薩授記（《大正藏》冊 9，頁 4 中），接著〈譬喻品〉、〈信解品〉等諸品中佛更廣為諸大聲聞、五百弟子乃至於比丘尼授記。在〈囑累品〉中，「釋迦牟尼佛，從法座起現大神力，以右手摩無量菩薩摩訶（頭）頂」，將佛法交付給他們，請他們廣泛流布此法。諸菩薩皆大歡喜，「益加恭敬，曲躬低頭，合掌向佛」（《大正藏》冊 9，頁 52 下）。答應奉行佛法於世間。最後，《普賢菩薩勸發品》中，又再次說明，依《法華經》讀誦、修行者，就是「行普賢行，於無量無邊諸佛所，深種善根，為諸如來手摩其頂」（《大正藏》冊 9，頁 61 下）。

《華嚴經》中，菩薩摩頂授記的情形也很多，主要都在證明菩薩修行精進，得盧舍那佛三昧，或得十住十種自在力，或如〈賢首菩薩品〉，賢首菩薩以長偈說明普賢修行十種三昧門，結束時得十方佛贊許，「一切十方諸如來，悉皆普現賢首前，各伸右手摩其頂，賢首菩薩德無量，以其右手摩其頂，一切如來讚歎言，善哉善哉真佛子，快說是法我隨喜。」[111] 又〈十住品〉起首，十方諸佛更說明菩薩十住行之前，先讚法慧菩薩入三昧，覺一切法。此時諸

佛各伸右手摩其頂，令其出三昧定，然後為他說法。[112]〈十地品〉開始時，也由上首菩薩金剛藏，藉佛神力入三昧，然後十方諸佛為之開示十地菩薩智慧，並用右手為他摩頂授記。[113]總之，摩頂授記是佛與修行菩薩，或即將證悟佛道的菩薩之間的佛法傳承儀式，也是佛以神通力加持菩薩，肯定菩薩道為學佛的不二法門。

其他的大乘經典如《觀佛三昧海經》，亦提及當菩薩或比丘入三昧得甚深法義時，四方佛或十方佛以神通力，自其佛土伸右手摩菩薩（比丘）頂以授記。[114]《大方等大集經》則稱當菩薩修習四無量心（慈悲喜捨）之首——慈心時，便「面見十方諸佛世尊手摩其頂，……尋得往生其佛國土」。[115]「四無量心」便是本窟刻經內容之一。

從以上對第 1、2 窟方柱上方的浮雕內容討論，可看出兩者皆以佛說法圖為中心，第 1 窟則配上過去七佛與《太子別馬圖》，第 2 窟則配上摩頂授記與聞法菩薩。其次，方柱的兩側又排列出千佛的形象。《十地經論》中且更進一步將摩尼寶珠比喻為修持十地的菩薩行。[116]

（三）刻經

1. 《華嚴經》

第 1 窟前壁門口兩側及室內右壁所刻為《大方廣佛華嚴經》四品，其中，〈四諦品〉僅錄最後一小節，其餘三品則完整。〈四諦品〉說佛在十方世界，以總總方便說「苦集滅道」四聖諦以調伏眾生，引其入正道。〈光明覺品〉則顯現蓮華藏海世界之不可思議神力，佛在娑婆世界從兩足放光，遍照三千大千世界，首先現十佛世界，再現百佛世界、千佛世界、萬、十萬、百萬、億、十億、百億，最後現百千億世界。如此展現法界佛不來不去，境界滿十方，乃至充滿虛空界之意。〈明難品〉則是有關佛法的深度問答。首由文殊菩薩發九問：緣起、教化、業果、說法、福田、正教、正行、助道、一乘，眾菩薩一一回答，最後文殊總結說明佛世界之深廣難測。接著〈淨行品〉則是修菩薩行，包括出家眾與在家眾的具體實踐項目。南響堂山第 1 窟刻經內容如上，而《華嚴經‧淨行品》下接〈賢首菩薩品〉即小南海中窟刻經取材內容，重點在供養、禮讚諸佛，也是菩薩行的修持法門之一。

2. 《般若經》

第 2 窟刻經內容以般若空觀為主。前壁左側所刻《文殊師利所說般若波羅蜜經》一段，約四十字，談菩薩修行之宗旨。般若波羅蜜智慧廣大不可思議，「猶如法界，無有分齊」，

沒有界限可量，卻是「菩薩行處」，是菩薩一乘。至於後壁甬道內所刻大本《摩訶般若波羅蜜經·法尚品》係曇無竭菩薩開示佛即法，即空性，法相不動，無來無去的一段簡短文字。雖然文意較抽象，但卻與《華嚴經·光明覺品》所表現的佛世界充滿虛空界的意義相同。

3. 《法華經》

第 2 窟在周壁的佛龕兩旁原來還刻有十六佛名，出自《法華經·化城喻品》。此十六佛名依序自右壁到後壁而左壁，繞柱一周，刻在十二大龕之間的列柱上。[117] 十六佛原來是大通智勝佛未出家前為轉輪王時的十六王子，佛證道時，十六王子前來請佛轉法輪。佛即說四諦十二因緣，王子因而感悟成沙彌。佛再說《法華經》，十六沙彌信受正法，遂各自昇法座，廣為大眾說《法華經》，普令開悟。於是佛為此十六沙彌菩薩授記，而今業已成佛。這十六佛中包括東方（第一）阿閦佛，西方（第九）阿彌陀佛，東北方（第十六）為此娑婆世界的釋迦牟尼佛。他們都因為累劫常樂於說《法華經》，宣揚佛乘（道），所以成佛。[118]

（四）供養僧人

第 2 窟題記中出現了幾位僧人名字，或可以作為瞭解此窟造像背景的線索。首先當然是刻在門口兩側的「滏山石窟之碑」所提及的始創人靈化寺慧義，可惜目前仍無法找到相關資料。其次有兩個題名並列在後壁左大龕旁，即十六佛名的第九，阿彌陀佛佛名下方出現兩個題款：「比丘惠景共養」、「比丘法貴共養」。這兩個人名目前僅法貴有些相關資料，亦即《續高僧傳·隋彭城崇聖道場釋靖嵩傳》提到在北周滅北齊時，靖嵩（537–614）與其同學法貴等三百僧逃難，自鄴都到江南建康，陳宣帝派人迎接並安置於大寺，並請靖嵩與法貴共同講法。[119] 因為時間在北齊至隋之間，地點也在鄴都，故而可能為同一法貴。靖嵩於北齊初年拜師鄴都大覺寺融智，數年間學習《涅槃》及《地論》，出類拔萃。大覺寺即北魏末至東魏之間的僧統慧光（468–537）所在，融智師從法上（495–580），後者就是慧光的高足，北齊的國師。[120] 靖嵩又向慧光的弟子道雲、道暉二師學習戒律。[121] 靖嵩「博觀眾經，師模論道」，廣受重視，齊瑯琊王高儼（558–571），武成帝三子，每於初春，「廣延學侶，大集鄴都，特開法座，奉嵩為法主」。可見得北齊末年，大覺寺的慧光法脈仍受到帝室的眷顧。法貴既為其同學，也應該出身大覺寺法上的門下。

中心柱右面千佛造像的開端（左側）殘留一造像記「……統定禪師敬造六十佛」。已有多位學者指出此統定禪師或與距南響堂山不遠的水浴寺西窟前壁所題，「昭玄大統定禪師供

養佛」為同一人。水浴寺亦為中心柱塔形窟，門上方有明顯的覆鉢，鉢頂飾寶珠和忍冬，外壁下部為仿木結構，四柱三間。窟內前壁與東西壁都刻有千佛禪定像，門口上方有過去七佛。與南響堂山雙窟的結構及圖像都頗為相同，而且後壁有武平五年（574）題記。[122] 可惜此昭玄大統的名字也無法在僧傳上確認出來。根據〈法上傳〉，北齊初年為整頓僧紀設有十統，文宣帝又手諭「上法師可為大統，餘為通統」。魏齊二代法上皆為統師，將近四十年之間，所轄僧尼二百餘萬。[123] 然而由於題記為「大統定禪師」故無法確認為法上。不過，比較肯定的是水浴寺及南響堂山雙窟與北齊的國師、大統或僧統有相當密切的關係，而他們也有可能為法上的繼承人。前述題名在十六佛名下的法貴也出自法上的門派。

小結

　　小南海石窟與南響堂山石窟屬於同一地域與時期，故合併一起考慮，希望能彼此啟發。首先，再次考慮全窟形制的相關問題。小南海石窟的尺寸極小，進入窟內不由自主地想端坐觀像。僧稠的供養像就在主尊座旁，令觀者感受到他主導全窟的地位。南響堂山雙窟及水浴寺西窟都屬於中心柱塔形窟，曾布川寬已經從圖像學上作了相當細膩的分析。[124] 小南海石窟因為破壞嚴重，無法知道其外形有否覆鉢等塔形裝飾，但是中窟與東窟主尊佛的頭光頂上都浮雕一小舍利塔，可見得塔與佛乃至於與佛法的關係也非常密切。

　　《大集經·月藏分》提到，佛法住世共五個五百年的階段：

於我滅後五百年中，諸比丘等猶於我法解脫堅固。次五百年，我之正法禪定三昧得住堅固。次五百年，讀誦多聞得住堅固。次五百年，於我法中多造塔寺得住堅固。次五百年，於我法中鬥諍言頌白法隱沒。[125]

　　故在白法即正法消失於此世間之前，多造塔寺纔能使佛法住世堅固。小南海與南響堂山石窟刻經中出現的《華嚴經》，特別強調禮敬諸佛，因而也推崇菩薩造舍利塔及造佛像功德。〈淨行品〉說菩薩行法，強調夕暮之誦經、禮佛及禮塔，塔寺為菩薩修持之處。[126] 同經〈離世間品〉菩薩發金剛心十種大事中第七為：

彼諸如來滅度之後，我當悉取舍利而起塔廟。其塔高廣，與不可說諸世界等。造如來像，巍巍高大，如不可思議世界，於不可思議劫，以眾妙寶幢幡蓋華香而供養之。（《大正藏》冊9，646頁上）

而且基於法身觀念，為同時供養十方法界諸佛，造無量塔，塔中有無量無數如來形象，放光普照。

> 為一一諸如來故，以無量寶起塔供養。其塔高廣，一一周滿無量無邊世界，又以上妙眾寶而莊嚴之，一一塔中，有無量無數如來形象，彼諸形象，光明普照，無量無數諸佛世界。又復勸彼一一眾生，為諸如來起眾寶塔，嚴好如前。十方世界亦復如是。（《大正藏》冊9，452頁上）

造佛像塔廟不但為了供養諸佛，祈求佛法永住，而且在供養的同時也能觀想諸佛的境界，「三世諸法相」（《大正藏》冊9，453頁中）。由觀佛而時時刻刻達到等同十方三世諸佛的法身境界，所以稱「十方世界中，一切諸導師，一念希睹見，而心無所依」（《大正藏》冊9，455頁下）。此正符合僧稠等人在小南海造塔（石窟）供養佛之本意。北齊文宣皇帝晚年受僧稠影響，終日坐禪，禮佛行道如旋風。南響堂山石窟中心方柱的結構，應該是為了如此的禪修習慣而設計。

其次，檢討浮雕的整體內容考慮相關問題。小南海石窟中窟主尊的左側出現佛本生故事，宣揚菩薩為追求涅槃的解脫智慧，即使捨命亦在所不惜。此即出自《涅槃經》的雪山童子施身聞偈。南響堂山第1窟中心柱正面浮雕佛說法圖的左側，也有一出自佛傳的故事，《太子別馬圖》。其意義在本文中解釋為思惟像，即捨棄世間法，思惟成佛亦即佛法的菩薩道的智慧。前述敦煌285窟的南壁，禪修小室上方及左右，描繪五百強盜成菩薩譬喻故事與施身聞偈本生；與其相對的北壁，則畫過去七佛與阿彌陀佛各自在其佛土，眷屬圍繞。將淨土觀與菩薩道結合的還有前述四川茂縣出土的造像碑（483），正面造阿彌陀佛像，背面造彌勒像，碑側則造禪修坐像，菩薩立像與涅槃偈十六字。最後，再回到林慮太守赫連子悅所主導的汲郡五百邑子造像碑，此碑像與小南海造像關係密切已如前述。此碑圖像明顯地以維摩經變為主題，然而在正面圖像與碑文的下方，碑座之上，夾著一長條的線刻本生圖，描寫太子須大拏行檀（施捨）婆羅蜜功德，[127] 此亦可以視為行菩薩道圖像。唐代時，這一類本生或本傳的圖像可以說幾乎不見了，至少不太可能與淨土變、維摩變等大乘佛教的圖像同時並存。北齊的高僧多以涅槃、地論、華嚴為宗，然博通諸經甚而涉及小乘經典。[128] 此固然表示在中國大乘佛教宗派未建立以前，博雜綜合的現象，另一方面也表示在末法即將面臨的危機下，僧人勤修佛法，廣求菩薩道以度眾生的現象。

小南海所在林慮山脈，當時為禪修高僧聚集之地。淨影大師慧遠（523–592）也曾在此修

習禪法;「憶昔林慮,巡歷名山,見諸禪府,備蒙傳法。隨學數息,止心於境。⋯⋯因一夏學定,甚得靜樂,身心怡悅。即以已證,用問僧稠」。[129] 如前所述,僧稠學《大般涅槃經·聖行品》中的四念處法五年,再到趙州從道明禪師學十六特勝法,後者即以數息觀為主的早期禪法,可見得他實際禪法也揉合大小乘的精華,並以涅槃空觀為歸依。不過,僧稠的弟子抄錄其觀法的精華時,卻以四念處法為首,《華嚴經》的禮佛偈讚為結束。可知他在晚年又將涅槃空觀推演為法界觀。

　　小南海石窟的圖像既包括求聞涅槃偈,又包括淨土與維摩詰經變,將如何與禪修觀法結合呢?《維摩詰經》係用各種戲劇性的手法,去除眾生的分別心,說明般若空觀的智慧。前文已經從《觀經》中的法身觀解釋與《華嚴經》的關聯,在此擬借南響堂山石窟再次說明。南響堂山石窟雙窟浮雕除了西方淨土圖之外,表現相當博雜,《法華經》的雙佛坐像、彌勒、佛說法圖、三佛、七佛、千佛同時並列。前文已述,淨土的信仰到北齊時期已深入教團內部,而且流行民間的《法華經》也大量引用淨土的信仰。此經的重要主題之一是,佛為闡明三乘歸一乘的菩薩道,替諸大比丘及二千聲聞授記。佛還更且為這些比丘一一描繪他們將來所成就的佛土莊嚴,如「其國名善淨,七寶所合成」。「其國土清淨,菩薩皆勇猛。咸升妙樓閣,遊諸十方國。以無上供具,奉獻於諸佛」(《大正藏》冊 9,頁 28)。阿彌陀佛就是為眾生發菩薩大願成就莊嚴佛土的最佳典範。

　　其次,藉由多寶佛的出現,佛說明累劫以來「為度眾生故,方便現涅槃,而實不滅度,常駐此說法」(《大正藏》冊 9,頁 43 中),即與《涅槃經》的法身不滅觀相同。因此持頌《法華經》者「令我及分身,滅度多寶佛,一切皆歡喜。十方現在佛,並過去未來,亦見亦供養,亦今得歡喜」(《大正藏》冊 9,頁 52 中)。可見得在《法華》的觀想中,過現未三世與十方諸佛同時於一念中並現。

　　南響堂山第 1 窟所刻的《華嚴經·光明覺品》盧舍那佛放光介紹蓮華藏海的三千大千世界,虛空界充滿了無量無數佛國土,也可以說是《法華經》三世十方佛土的再擴大。

鏡花水月

311

* 本文原刊於《東方學報》70(京都:京都大學人文科學研究所,1998),頁 375–440;略有增刪。

注釋——

1 郭黎安，〈魏晉北朝鄴都興廢的地理原因述論〉，《史林》1989.4，頁 10–14。

2 碑文首先發表於張惠明，〈響堂山和駝山石窟造像風格的過渡特徵〉，《敦煌研究》1989.2，頁 36–37，但錯誤頗多，其次，較正確的校讀見曾布川寬，〈響堂山石窟考〉，《東方學報》62（1990.3），頁 179；最近完整的拓片及錄文發表於邯鄲市峰峰礦區文管所、北京大學考古實習隊，〈南響堂石窟新發現窟檐遺跡及龕像〉（以下簡稱《南響堂》），《文物》1992.5，頁 6–7。顏娟英，〈河北南響堂山石窟寺初探〉，《考古與歷史文化——高曉梅先生八十大秩紀念文集》（臺北：正中書局，1991），頁 331–362，唯此文校稿疏誤甚多，請查諒。

3 據王思禮、賴非引當地文物管理部門的說法，「原來此山有小石窟多處，多被開山採石破壞，甚為可惜！」〈中國北朝佛教摩崖刻經〉，《北朝摩崖刻經研究》（濟南：齊魯書社，1991），頁 3。顏娟英，〈小南海石窟中窟與僧稠〉，《印順導師九十大秩紀念論文集》（臺北：東大圖書公司，1995），頁 563–598。

4 參考（清）楊守敬，《水經注疏》（南京：江蘇古籍出版社，1989），卷 9，頁 894–895；（明）崔銑撰，《彰德府志》卷 1，頁 11–12，收入《天一閣藏明代方志選刊》（嘉靖元年〔1522〕刻本，臺北：新文豐，1985），冊 14；（清）貴泰、武穆淳等纂，《安陽縣志》，收入《中國方志叢書·華北地方》（1819 年刊本，1933 年鉛字重印本影印，臺北：成文書局，1967），號 108；（清）楊潮觀纂，《林縣志》（乾隆辛未〔十六年，1751〕序，壬申〔十七年，1752〕刻本），卷 4，頁 1 下 –2 上。

5 本文有關石窟之尺寸，係根據河南省古代建築保護研究所（楊寶順），〈河南安陽靈泉寺石窟及小南海石窟〉，《文物》1988.4，頁 1–14。

6 據楊寶順的調查報告為十行八列，共八十人，《河南安陽靈泉寺石窟及小南海石窟》，前引文，頁 1–14。《中國美術全集·雕塑篇》13（北京：文物出版社，1989），圖版說明亦同為八十人說法，但細看此書圖 185、186 以及據筆者所收集現場拍攝照片則為十行四列共四十人。

7 有關服飾的描寫參考劉東光，〈有關安陽兩處石窟的幾個問題及補充〉，《文物》1991.8，頁 74–78。

8 筆者在另文描述中窟與僧稠禪法甚詳，在此儘量簡略，參見〈小南海石窟中窟與僧稠〉，前引文。追記：本文審查通過後，勝木言一郎發表有關中窟往生圖研究，氏著，〈小南海石窟中窟の三佛造像と九品往生圖浮彫に關する一考察〉，《美術史》45（1996.2），頁 68–86。

9 裸上身手持圓形頭顱的鹿頭梵志，與手持一鳥之婆藪仙，共組一對外道仙人的造型。首見於雲岡石窟第 9 洞前壁明窗。水野清一，〈執雀バラモンについて〉，《中國の佛教美術》（東京：平凡社，1966 年初版，1990 年再版），頁 256–261。又見於敦煌 249、250、254、285、292、294、296、299、438 等九個窟，賀世哲，〈敦煌莫高窟第 285 窟西壁內容考釋〉，《敦煌石窟研究國際討論會文集·石窟考古篇》（瀋陽：遼寧美術出版社，1990），頁 373–375；同作者，〈關於敦煌莫高窟的三世佛與三佛造像〉，《敦煌研究》（1994.2），頁 69。不過，賀世哲在該文中推論，凡有這兩位護法神，其主尊必為釋迦牟尼佛，在本窟似乎未必恰當。又如美國華盛頓 Freer Art Gallery 收藏北齊菩薩立像七尊碑（Freer 09.231）也出現此二仙人。

10 鳩摩羅什譯，《妙法蓮華經》，收入《大正新修大藏經》（以下簡稱《大正藏》），冊 9（東京：一切經刊刻會，1924–1935），頁 33 中 – 下。大意為釋迦佛欲說《法華經》時，七寶塔從地湧出，十方分身諸佛（化佛）歡喜而來赴會，釋迦開七寶塔戶，一切眾會皆見多寶如來，多寶佛遂於塔中分半坐與釋迦，請其說法。

11 釋迦佛在前世修行時，見「見弗沙佛坐寶窟中，入火定，放光明。見已，心歡喜信敬，翹一腳立。叉手向佛，一心而觀，目未曾眴，七日七夜，以一偈讚佛：『天上天下（略）……』」，於是彼佛乃授記，稱「是人過於九十四劫，當得作佛，號釋迦牟尼」。第一段出自龍樹菩薩撰，鳩摩羅什譯（402–405），《大智度論》卷 4，《大正藏》冊 25，頁 87 中。第二段出自（隋）闍那崛多譯，《佛本行集經》卷 4，〈受決定記品〉，《大正藏》冊 3，頁 670 上。

12 曇無讖譯，《大般涅槃經》卷 14，〈聖行品〉第七之四，《大正藏》冊 12，頁 449 中 –451 上。

13 第 285 窟紀年大同五年（539），《中國石窟·敦煌石窟》（北京：文物出版社，1982），1，圖版 137 及解說，頁 217。

14 原件藏四川省博物館。袁曙光，〈四川茂汶南齊永明造像碑及有關問題〉，《文物》1992.2，頁 67–71。又見中研院史語所傅斯年圖書館藏拓片，編號 00378、186935–186939，共六件。

15 善財童子訪進求婆羅門，後者修諸苦行，求一切智，並自登刀山，投火聚，以求淨清菩薩行。《大方廣佛華嚴經》卷 47，《大正藏》冊 9，頁 700 中 –702 上，《大方廣佛華嚴經》六十卷係由覺賢（佛馱跋陀羅 Buddhabhadra）主譯於揚州，頁 418–421，（以下簡稱《華嚴經》）。

16 （清）杜召棠，《林縣志·金石》（林縣：華昌石印局，1932），14，頁 1–2；張增午，〈林縣峽谷千佛洞造像調查記〉，《中原文物》1983.4，頁 19–21，張氏以為此窟於 574 年開鑿完成，筆者則認為窟內造像屬於唐代風格，初步討論見拙作，〈談河南林縣峽谷寺千佛洞〉，《人生雜誌》123（1993.11），頁 38–45。

17 管見所知，前例僅有西秦時期，紀年建弘元年（420）炳靈寺 169 窟，北壁 6 號佛龕出現供養僧畫像，並題名曇摩毗、道融等。《中國石窟·炳靈寺石窟》（東京：平凡社，1986），圖 25。

18 《中國美術全集·雕塑編》13，前引書，圖 197、198。

19 畺良耶舍譯（423–453），《觀無量壽佛經》，《大正藏》冊 12，頁 342，引文出自同一經典，且頁碼相連者不再附注。

20 康僧鎧譯（252），《佛說無量壽經》，《大正藏》冊 12，頁 268 下 –269 上；無量壽佛四十八願中之第二十八與四十願。以下引文出自同一經典，且頁碼相連者不再附注。

21 據《觀經》，上品上生乘金剛臺往生，上品中生乘紫金臺往生，上品下生乘金蓮花往生。

22 沮渠京聲（安陽侯）譯（約 430 年代），《佛說觀彌勒菩薩上生兜率天經》，《大正藏》冊 14，頁 418 中 –420 下。

23 竺法護（233–310）譯，《佛說彌勒下生經》，《大正藏》冊 14，頁 423 下。鳩摩羅什譯（402），《佛說彌勒下生成佛經》，《大正藏》冊 14，頁 425 上。

24 Osvald Siren, *The Chinese Sculpture from the Fifth to the Fourteenth Century* (London: E. Benn, 1925), vol. III, Pl.218；常盤大定、關野貞，《中國文化史蹟》（京都：法藏館，改定版，1975–1976），冊 8，Pl. 11。現藏 University Museums of Art, Harvard University。

25 鳩摩羅什譯（406），《維摩詰所說經》《大正藏》冊 14，頁 547 下 –548 下。

26 《中國石窟·炳靈寺石窟》，前引書，圖 37。

27 有關天龍山石窟第 2、3 窟，亦即最早開鑿的雙窟，斷代頗有些爭議，基本上分為東魏（534–550）與北齊（550–577）兩說。前者的代表學者為水野清一（1950）、Vanderstappen（1965）、李裕群（1992）；後者為 Siren（1925）、關野貞（1921），筆者最近的研究，則推定為東魏末北齊初，所有相關書目參考拙稿，〈天龍山石窟的再省思〉，臧振華編輯，《中國考古學與歷史學之整合研究》（臺北：中央研究院歷史語言研究所出版品編輯委員會，1997），頁 839–928，並收入本書第五章。

28 大阪市立美術館藏普泰三年（531）佛三尊像碑，正面中段也有維摩文殊並坐於一帳幔龕下，並有題字：「維摩詰現患於方丈室時，遣化菩薩天女散花時。」不過，此圖像中並未出現天女，維摩詰也無侍者，而文殊卻有三位侍從。參考大阪市立美術館編，《中國の石佛——莊嚴なる祈り》（大阪：大阪市立美術館，1995），圖 99，頁 149。

29 造像拓片見，顏娟英主編，《北朝佛教石刻拓片百品》，中央研究院歷史語言研究所珍藏史料暨典籍系列之三（臺北：中央研究院歷史語言研究所，2008），頁 112–113，傅斯年圖書館拓片編號 10958，10959-1；大村西崖，《支那美術史雕塑篇》（東京：佛書刊行會圖像部，1916），頁 342，大村西崖稱原石在登封，但據顧燮光，《河朔訪古新錄》6，《石刻史料新編》（以下簡稱《石刻》）輯 2（臺北：新文豐，1979），冊 12，頁 8915，此碑原在淇縣北 35 里，浮山封崇寺，1929 年被盜。又見方若，《增補校碑隨筆》，《石刻》輯 3（臺北：新文豐，1986），冊 33，頁 367。又，傅斯年圖書館亦分別收藏赫連子悅及其妻閭炫的墓志銘拓片，相關研究有待展開。

30 長廣敏雄，《中國美術全集·雕塑篇》3（東京：講談社，1972），圖版 27。

31 與大都會博物館藏義邑碑像同時完成於武定元年（543），現收藏於波士頓 Gardner 博物館的七十人義邑所造釋迦五尊像碑，也刻有十神王像，相關的圖像學意義見林保堯所做完整的考證，《法華造像研究——嘉登博物館藏東魏武定元年石造釋迦像考》（臺北：藝術家，1993），頁 102–113。如西魏大型《坐佛五尊碑像》，藏於美國 Nelson Gallery of Art，同上注，前引書，圖版 30；《石造七尊菩薩立像》，松原三郎，前引書，圖版 124(b)，此碑無款但作者定為東魏末北齊初。

32 《彌勒下生成佛經》，《大正藏》冊 14，頁 424。

33 《中國石窟・敦煌石窟》3，前引書，圖版 175、176。

34 題榜殘字見描圖所示，前兩字「口野」疑為「鹿野」，即鹿野苑。

35 北魏早期的石窟如雲岡和敦煌莫高窟雖然有倚坐佛，但無法確認為彌勒下生佛。至北魏末，河北曲陽正光四年銘（523）倚坐佛，題名「彌勒」，楊伯達著、松原三郎譯，《埋もれた中國石佛の研究》（東京：美術出版社，1985），圖 6。又，紀年武平元年至二年（570–571）碑，於 1920 年代藏於河南登封少林寺，題記中稱「彌勒下生主」，見《支那美術史雕塑篇》，頁 343–344，圖版 635。又《陶齋藏石記》6，東魏武定六年（548）廣武將軍奉車都尉唐小虎造像記，題造彌勒像「生生世世值佛聞法」，可能也是彌勒下生佛，待考。日本大原美術館藏天保三年佛倚像也是彌勒下生像，見松原三郎，《增訂中國佛教雕刻史研究》（東京：吉川弘文館，1966），圖版 140b。又甘肅省張家川回族自治縣木河鄉出土，北周建德二年（573）造像碑題記曰：「……彌勒壹堪釋迦門壹堪，……神生淨土值遇諸佛龍花三會……。」其正面主導為一結跏坐佛，背面為一倚坐佛，《中國美術全集・雕塑編》3，圖 141，頁 165。

36 丁明夷，〈北朝佛教史的重要補正——析安陽三處石窟的造像題材〉，《文物》1988.4，頁 15–20。最初調查報告稱此石窟為靈山寺的方法師，於北齊天保年為僧稠禪師開鑿，恐怕是因循《安陽金石錄》所稱《方法師鏤石班經記》標題，《安陽縣志金石錄》卷 2，頁 6，見《石刻史料新編》輯 3 冊 28，頁 474。見〈河南安陽靈泉寺石窟及小南海石窟〉，前引文，頁 1–14。

37 此題記係根據賴鵬舉現場抄錄筆記，黃幸惠及筆者所拍照片，並參照《安陽縣志・金石錄》，前引書，卷 2，頁 12，校對所得。

38 《魏書》卷 113，頁 2994–2998。

39 原經文：「如來證涅槃，永斷於生死。若有至心聽，常得無量樂。」《大般涅槃經》卷 22，《大正藏》冊 12，頁 497 中。

40 原文：「一切畏刀杖，無不愛壽命。恕己可為喻，勿殺勿行杖。」在同品中共出現兩次。《大般涅槃經》卷 10，《大正藏》冊 12，頁 426 下，427 上。

41 參考注 6，圖見《中國美術全集・雕塑編》13，前引書，圖 186。造像碑方面的資料，最有名的例子見 Boston Museum of Fine Art 收藏，554 年「西國結福」碑，圖見 Édouard Chavannes, *Six Monuments de la Sculpture Chinoise, Ars Asiatica* II (Paris: G. Van Oest, 1914), pls. XXXIIIXLV.

42 冉雲華，〈敦煌文獻與僧稠的禪法〉、〈《稠禪師意》的研究〉，《中國禪學研究論集》（臺北：東初出版社，1990），頁 54–108。《續高僧傳》卷 16，《大正藏》冊 50，頁 553–555 中。

43 同注 4 之 1522 年刻本《彰德府志》1.11–12，收入《天一閣藏明代方志選刊》卷 14，及 1819 年修《安陽縣志》，前引書，卷 6，頁 127–129。

44 冉雲華，前引文，頁 75–77。

45 《續高僧傳》卷 16，《大正藏》冊 50，頁 596 中、下。「屬有菩提達摩者，神化居宗，闡導江洛。大乘壁觀，功業最高。在世學流，歸仰如市。然而誦語難窮，厲精蓋少。……稠懷念處，清範可崇，摩法虛宗，玄旨幽賾。可崇則情事易顯，幽賾則理性難通。」

46 參照注 13，15。

47 塚本善隆，《魏書釋老志の研究》，收入《塚本善隆著作集》第一卷（東京：大東出版社，1973），頁 46，認為在北魏遷都洛陽後，到北齊初年，即魏收成長的時代，按當時流行的判教說法，佛最初所說的《華嚴經》與最後所說的《涅槃經》是最重要的經典，他並舉沙門統慧光、法上為例說明。

48 《華嚴經》卷 7，帝釋憶念、讚嘆過去十佛：迦葉如來、拘那牟尼、拘樓佛、隨迦葉如來、尸棄如來、

毘婆尸佛、弗沙佛、提舍如來、波頭摩佛、錠光如來。《大正藏》冊 9，頁 441 下。

49 《華嚴經》卷 6，《大正藏》冊 9，頁 434 下。現將此品手出廣供三昧門原文抄錄，並將小南海所摘錄各節句標誌於後如下：

> 若欲供養一切佛，出生無量三昧門。
> 能以一手覆三千，供養一切諸如來。
> 十方國土勝妙華，無價寶珠殊異香。（二節一行）
> 皆悉自然從手出，供養道樹諸最勝。（二節二行）
> 無價寶衣雜妙音，寶幢幡蓋而莊嚴。
> 金華寶帳妙枝飾，十方一切上供具。
> 悉從手中自然出，供養道樹諸最勝。
> 一切十方諸伎樂，無量和雅妙音聲。（三節一行）
> 及以種種眾妙偈，讚歎諸佛實功德。（三節二行）

50 原文：「拘那牟尼慧無礙，諸吉祥中最無上，彼佛曾來入此處，是故此地最吉祥。」《華嚴經》卷 7，《大正藏》冊 9，頁 441 中。

51 《華嚴經》6，《大正藏》冊 9，頁 434 中。十種三昧門為：1. 海印；2. 華嚴妙行；3. 因陀羅網；4. 手出廣供；5. 現諸法門；6. 四攝攝生；7. 窮同世間；8. 毛光覺照；9. 主伴嚴麗；10. 寂用無涯。見法藏（643–712）《華嚴經探玄記》，《大正藏》冊 35，頁 188 下 –191 中。

52 卷 7 包括〈賢首菩薩品〉下，〈佛昇須彌頂品〉與〈菩薩雲集妙勝殿上說偈品〉，前引書，頁 436 中 –443 中。

53 《大正藏》冊 12，頁 433 下 –434 中。

54 二十五有屬三界，即欲界十四種，色界七種，無色界四種，見《大正藏》冊 12，頁 448 中 – 下。

55 《華嚴經》卷 10，《大正藏》冊 9，頁 464 上。又〈普賢品〉也稱得法身智慧時「於比一切眾生類，一念之中悉知心。」（頁 434 中）。普賢十種三昧門的毛光覺照門，也提到「又放光明法清淨，一一毛孔無量佛。」（頁 438 上）。

56 《大正藏》冊 12，頁 485 上、中。

57 《七階佛名經》，矢吹慶輝，《三階教之研究》（東京：岩波書店，1927），12（188）；9（183）。

58 《華嚴經》卷 7，《大正藏》冊 9，頁 437 上。毛光覺照三昧門文字如下：「又放光明名轉勝，彼光覺悟懈怠者。常能勤修三種業，恭敬供養佛法僧。若能勤修三種業，恭敬供養佛法僧。（三業清淨，供養三寶）彼能超出四魔境，速成無上佛菩提。（破四魔，證無上道）……佛法欲滅能護持，因是得成轉勝光。（護持佛法，得大光明）……遠惡知識不善行，又離十種非法語。（遠離惡知識）……彼光覺悟一切眾，見不思議無量佛（光中見無量佛）。」

59 橫超慧日，《涅槃經と淨土教》（京都，平樂寺，1987），頁 6–11。

60 宮治昭，《涅槃と彌勒の圖像學》（東京：吉川弘文館，1987），頁 245–320。

61 楊曾文，〈彌勒信仰的傳入及其在民間的流行〉，《中原文物》1985（特刊），頁 68–75。李玉珉〈隋唐之彌勒信仰與圖像〉，《藝術學》1987，頁 91–93。王靜芬，〈彌勒信仰與敦煌《彌勒變》的起源〉，《1987 敦煌石窟研究國際討論會論文集：石窟考古編》（瀋陽：遼寧美術出版社，1990），頁 290–313。

62 《續高僧傳》，《大正藏》冊 50，頁 485。

63 《續高僧傳》，《大正藏》冊 50，頁 487 中。

64 在他誓願文起首稱：我今誓願持（佛法）令不滅，教化眾生至彌勒佛出。……我從末法初始立大誓願具足，佛道功德見彌勒佛。《大正藏》冊 46，頁 786 下。川勝義雄，〈中國的新佛教形成へのエネルギ——南岳慧思の場合——〉，收入福永光司編，《中國中世の宗教と文化》（京都：京大人文科學研究所，1982），頁 501–537。

65 楊曾文，〈彌勒信仰的傳入及其在民間的流行〉，頁 73–74。

66 《續高僧傳》，《大正藏》冊 50，頁 608 上。

67 《續高僧傳》，《大正藏》冊 50，頁 484 下。

68　《續高僧傳》，《大正藏》冊 50，頁 485 下。

69　望月信亨，《中國淨土教理史》（京都：法藏館，1942），頁 11–35。柴田泰，〈中國淨土教の系譜〉，《印度哲學佛教學》1（1986.10），頁 135–166。

70　《中國石窟・麥積山石窟》（東京：平凡社，1987），圖版 121。

71　《續高僧傳》，《大正藏》冊 50，頁 470。

72　如寶山大住聖窟的創始人靈裕也著有《觀經》注疏；《續高僧傳》，《大正藏》冊 50，頁 495 下。

73　前引書，《大正藏》冊 12，頁 314 中。

74　能仁正願〈《觀無量壽經》の念佛三昧とその背景〉，《印度學佛教學研究》41：2（1993.3），頁 835–839。

75　《大正藏》冊 47，頁 15 中。中村薰，《華嚴の淨土》（京都：法藏館，1991），頁 248–252。

76　《大正藏》冊 12，頁 458 中及 479 上。

77　（北魏）慧覺等譯，《大正藏》冊 4，頁 380–382 上。

78　道宣（596–667）稱，北齊文宣帝高洋創建，他死後遺骨便埋葬窟中。《續高僧傳》卷 27，《大正藏》冊 50，頁 669 下。《資治通鑑》卷 160，〈梁紀〉卷 16，則謂高歡死後，其子高澄虛葬之於漳水西，同時潛鑿鼓山（即響堂山）石窟，「佛頂之旁為穴，納其柩而塞之」，《四部叢刊初編縮本》（臺北：商務印書館，1965），頁 1523 中 –1524 上。〈重修常樂寺佛殿碑記〉稱：「文宣常自鄴都晉陽往來山下，故起離宮以備巡幸。於此山腹見數百聖僧行首，遂開三石室，刻諸尊像。因建此寺，初名石窟，後至天統間，改智力，宋嘉祐中（1056–63）復更為常樂。……」《武安縣志・藝文》16，頁 31 上 –34 上；《中州金石記》5，《石刻》輯 1（臺北：新文豐，1978），冊 18，頁 13803。

79　追記：近年來，響堂山石窟文物保管所積極整理研究，出版重要刊物，如張林堂，孫迪編著，《響堂山石窟：流失海外石刻造像研究》（北京：外文出版社，2004）；張林堂、許培蘭，《響堂山石窟碑刻題記總錄》（北京：外文出版社，2007），敬請參考。

80　〈南響堂〉，前引文，《文物》1992.5，頁 6–7。

81　〈高阿那肱傳〉，《北史》（臺北：鼎文書局，1975），卷 92，〈列傳〉卷 80，頁 3049–3051；《北齊書》（臺北：鼎文書局，1975），卷 50，〈列傳〉卷 42，頁 690–692；曾布川寬，前引文，《東方學報》62，頁 180。

82　〈南響堂〉，前引文，《文物》1992.5，頁 14。

83　有關前壁仿木建築及雙柱等的描述見〈南響堂〉，前引文，《文物》1992.5，頁 3。

84　《大正藏》冊 9，頁 422 中，行 5，字 12 至頁 432 下，行 7。

85　《大正藏》冊 8，頁 731 上，行 15，字 3 至同頁，行 21，字 1。

86　《大正藏》冊 8，頁 421 中，行 27，字 2 至同頁下，行 8，字 4。

87　《妙法蓮華經》卷 3，《大正藏》冊 9，頁 25 中，行 26，字 13 至同頁下，行 6，字 1。

88　《大正藏》冊 12，頁 347 上。

89　《大正藏》冊 9，頁 32 中、下。

90　《觀經》，《大正藏》冊 12，頁 340 下 –346 中。並參考法上的弟子淨影慧遠（523–592）之《觀無量壽經義疏》：「觀音頂上有化佛，勢至頂上有寶瓶，故觀二首便知此二菩薩助阿彌陀者，彰此二菩薩助化多益，令人必觀。」《大正藏》冊 38，頁 182 上。

91　「是身不堅，猶如蘆葦、伊蘭、水泡、芭蕉之樹。是身無常，念念不住。」《大般涅槃經》，前引書，頁 367 中。又北齊天保九年（558）「宋敬業等造塔記」銘文稱：「見蘆葦之空虛，知芭蕉之非實。」見藤原楚水，《增訂寰宇貞石圖》冊 2（東京：興文社，1939），頁 207。

92　三國吳支謙譯，《太子瑞應本起經》，《大正藏》冊 3，頁 475 下 –476 上。

93　水野清一、長廣敏雄，《河北磁縣河南武安響堂山石窟》（京都：東方文化學院京都研究所，1937）（以下簡稱《響》），頁 15。本行經中悉達多別車匿不一定有剃髮的情節，如《太子瑞應本起經》、《普曜經》、《佛本行經》即無。（後漢）竺大力，康孟詳譯，《修行本起經》謂太子：「思欲剃頭髮，倉卒無有具，帝釋持刀來，天神受髮去。」《大正藏》冊 4，頁 468。（北涼）曇無讖譯，《佛所行讚》

謂太子拔利劍自己剃髮，「寶冠籠玄髮，合剃於空中」，交由忉利諸天子帶回天宮供養，見《大正藏》冊 4，頁 12 上。

94 《響》，同前書，雕刻例一。

95 圖見松原三郎，《增訂中國佛教雕刻史研究》，前引書，1966，圖版 54；《大阪市立美術館所藏中國の美術──雕刻・繪畫》（茨城：茨城縣立歷史館，1990），圖版 4。

96 河北臨漳縣文物保管所，〈河北鄴南城附近出土北朝石造像〉，《文物》1980.9，頁 67，圖 3、5。

97 此石像去向不知，但其拓片首見於 Nelson Gallery，並收錄於《北京圖書館藏中國歷代石刻拓本彙編》（鄭州：中州古籍出版社，1989），冊 8，頁 76。

98 圖見 E. Chavannes，op. cit.，pl. XLVI。

99 水野清一，〈半跏思惟像について〉（1940 首刊），《中國の佛教美術》（東京：平凡社，1966 初版，1990 再版），頁 251–55；松原三郎，《北齊の定縣樣式白玉像──特に半跏思惟像について》，前引書（1966），頁 129–148；Rei Sasaguchi, *The Image of the Contemplating Bodhisattva in Chinese Buddhist Sculpture,* Harvard University dissertation 1975; F. Berthier, "The Meditative Bodhisattva Image in China, Korea and Japan", *International Symposium on the Conservation and Restoration of Cultural Property: Interregional Influences in East Asian Art Hisory* (Tokyo National Research Institute of Cultural Properties, 1982), pp.1–12; Yu-min Lee, *The Maitreya Cult and Its Art in Early China* (Ohio State University dissertation, 1983)；楊伯達著、松原三郎譯，〈東魏石像に見える菩薩思惟の畫像〉，《埋もれた中國石佛の研究》，頁 134–143；李玉珉，〈半跏思惟像再探〉，《故宮學術季刊》第 3 卷第 3 期（1986 春），頁 41–57；Denise P. Leidy, "The Ssu-wei Figure in Sixth-Century A. D. Chinese Buddhist Sculpture", *Archives of Asian Art,* XLIII (1990), pp. 21–37.

100 栗田功編著，《ガンダラ美術 I 佛傳》（東京：二玄社，1988），pls.157–163。

101 太子思惟像的源流，一說東晉時由西域傳至徐州（河北），輾轉而至相州。見道宣《法苑珠林》，《大正藏》冊 53，號 2122，頁 955 下。

102 天龍山石窟第三窟東壁南側半跏思惟像出現在維摩詰像的上方，外村太治郎、田中俊逸、平田饒，《天龍山石窟》（東京：金尾文淵堂，1922、1925 影印本），圖 25。

103 求那跋陀羅（394–468）譯，《過去現在因果經》，《大正藏》冊 3，頁 621 中。

104 關於悉達多剃髮一節見註 92。

105 《增訂寰宇貞石圖》，前引書，冊 2，頁 217；長廣敏雄，〈搖籃期の佛教說話畫卷──東魏武定元年造像碑の線刻畫〉，《六朝時代美術の研究》（東京：美術出版社，1969），頁 67–84。

106 參考水野清一、長廣敏雄，《雲岡石窟》（京都：京都大學人文科學研究所，1951–56），vol. XV Text，fig. 25，第 27 洞西壁上部。

107 《雲岡石窟》vol.1 Text 46–47 Plates，pl. 60 & 62B，第 2 洞塔柱西面第 2 層，主尊交腳彌勒菩薩的左右側；Vol. 111 plates，pl. 5 第 6 洞明窗西側，東側為半跏思惟菩薩。另外，在第 29 洞南壁中層西側也出現一《太子別馬圖》，可惜其此層中央等部分已完全風化無法判明，vol. XV，plates. pl. 41。

108 圖見松原三郎，前引書（1966），90b。

109 李文生，〈澠池鴻慶寺石窟〉，《中國石窟・龍門石窟》1（北京：文物出版社，1991），頁 258，圖 10。

110 《大阪市立美術館所藏中國の美術──雕刻・繪畫》，圖版 33。

111 《華嚴經》，《大正藏》冊 9，頁 408 下、434 中，引文見頁 441 中。

112 同上，頁 444 下。

113 同上，頁 542 中下。又參考《十地經論》有關入三昧及由十方佛授記的功德，《大正藏》冊 26，頁 126。

114 《觀佛三昧海經》，《大正藏》冊 15，頁 689 上，四方佛摩頂阿難。

115 （北涼）曇無讖譯，《大方等大集經》，《大正藏》冊 13，頁 166 下，「若修慈者，當捨身命時，見十方佛手摩其頂⋯⋯尋得往生清淨佛土」。

116 《十地經論》，《大正藏》冊 26，頁 162 下及 202 下。

117 第二窟目前壁面破壞嚴重，此說明係參考水野清一，《響》，前引書，頁 21 及錄文一五，石刻例 3–6。

118 《大正藏》冊9，號262，頁22上–25下。此十六佛造像亦見於巨始光造像碑，見周錚，〈西魏巨始光造像碑〉，《中國歷史博物館館刊》7（1985），頁90–94。拓片參見，《北朝佛教石刻拓片百品》，前引書，頁104–109，傅斯年圖書館收藏拓片編號：10896，18571，00757。

119 《大正藏》冊50，頁501中–下。

120 〈慧光傳〉，《大正藏》冊50，頁607中–608中；〈法上傳〉，同書，頁485。

121 見〈慧光傳〉，同上書，頁608上。

122 邯鄲市文管所，〈邯鄲鼓山水浴寺石窟調查報告〉，《文物》1987.4，頁1–23。

123 《大正藏》冊50，頁485。

124 前引文，《東方學報》62，頁184–193。

125 那連提耶舍譯（566），《大正藏》冊13，頁363上–中。

126 平川彰、李世傑譯，〈華嚴經中所見初期大乘教徒之宗教生活〉，《華嚴思想》（臺北：法爾出版社，1989），頁163–219，引文見頁195。

127 《太子須大拏經》，《大正藏》冊3，頁418下–24上。圖見 Alan Priest, *Chinese Sculpture in the Metropolitan Museum of Art* (New York: The Metropolitan Museum of Art, 1944), pl. XLV，局部圖中可見八道士騎象以及太子引領家人入山中。《北朝佛教石刻拓片百品》，前引書，頁112–113，傅斯年圖書館拓片編號10958，10959–1。

128 如法貴的同學靖嵩傳所稱：「唯有小乘未遑詳閱，遂從道猷法誕二大論主，面受成雜兩宗。」《大正藏》冊50，頁501中。以法華經為主的慧思在禪法上也「以大小乘中定慧等法，敷揚引喻，用攝自他。」《大正藏》冊50，頁563中。

129 《大正藏》冊50，頁491下。

洞名	經名	著錄	洞內位置
南響堂第一洞	《大方廣佛華嚴經》卷 5 至 6,〈四諦品〉、〈光明覺品〉、〈明難品〉、〈淨行品〉	《大正藏》9·278,頁 422 中,行 5,字 12 至頁 432 下,行 7。《響》1。	前壁門口左右及右壁
南響堂第二洞	《文殊師利所說摩訶般若波羅蜜經》卷下	《大正藏》8·232,頁 731 上,行 15,字 3 至同頁,行 21,字 1。《響》13。	前壁門口左方
同上	「慈悲喜捨」等四十字:知諸眾生心性本淨,是名為慈觀。於一切等如虛空,是名為悲斷。一切喜,名為喜心。遠一切行,名為捨心。	《響》13。	前壁門口左方（接上文）
同上	《摩訶般若波羅蜜經》卷 27〈法尚品〉	《大正藏》8·223,頁 421 中,行 27,字 2 至同頁下,行 8,字 4。《響》14。	前壁隧道
同上	《妙法蓮華經》卷 3〈化城喻品〉（十六佛名）	《大正藏》9·262,頁 25 中,行 26,字 13 至同頁下,行 6,字 1。《響》15。	左右及後壁佛龕兩旁之柱上
南響堂山第四洞	《妙法蓮華經》卷 7〈觀世音普門品〉第 25	《大正藏》9·262,頁 56 下,行 3 至頁 58 中,行 7。《響》33。	窟內左壁、右壁、前壁
同上	「舍利弗等文字（共 57 字,27 字不可識）待查	《響》34	外壁前額
南響堂第六洞	《大般涅槃經》卷 14（諸行無常偈 16 字）	《大正藏》12·374,頁 450 上,行 16 及頁 451 上,行 1。《響》48。	外壁前額
北響堂第二（南）洞（568–572）	《無量義經》〈德行品〉第一	《大正藏》9·276,頁 284 下,行 29 至頁 285 中,行 21。《響》73。	窟內前壁下部
同上	《佛說維摩詰經》	《大正藏》14·474,頁 519 至 537 中。《響》74。	主室外前廊右方西面、南面及左方東面、北面及西面
同上	《佛說彌勒下生成佛經》	《大正藏》14·454,頁 423 下至頁 425。《南》頁 1 下。	右外壁
同上	《勝鬘師子吼一乘大方便方廣經》	《大正藏》12·353, 頁 217 上至 223 中。《南》頁 1 下。	右外壁
同上	《佛說孛經抄》	《大正藏》17·790,頁 729,《南》頁 1 下。	右外壁
同上	《無量壽經優波提舍》	《大正藏》26·1524,頁 230 下至 233 上。《南》頁 2 上。	主室外前廊左方
北響堂第三洞	《摩訶般若波羅蜜經》卷 1（十二部經名）	《大正藏》9·223,頁 220 中,行 25,字 13 至行 28,字 4。《南》頁 2 下。	窟外上方摩崖
同上	大聖十號,普見於早期經典,例如:《大般涅槃經》卷 18,〈梵行品〉。	《大正藏》12·374,頁 468 上,行 13,字 5 至行 14,字 14。《南》頁 2 下。	窟外上方摩崖
北響堂山	《涅槃經》版本及實際字數均未知。	《南》頁 1 上。	半山坡柏樹下

書目略語表:

《響》：《河北磁縣河南武安響堂山石窟》

《南》：《南北響堂寺及其附近石刻目錄》

復次善男子。菩薩摩訶薩聖行者。觀察是身從頭至足。其中唯有髮毛爪齒不淨垢穢。皮肉筋骨。脾腎心 / 肺。肝膽腸胃。生熟二藏。大小便利。涕唾目淚。肪膏腦膜。骨髓膿血。腦胲諸脈。菩薩如是專念觀時。誰有是 / 我。我為屬誰。住在何處。誰屬於我。復作是念。骨是我耶。離骨是分（耶）。菩薩爾時除去皮肉唯觀白骨。復作是 / 念。骨色相異。所謂青黃赤白及以鴿色。如是骨相亦復非我。何以故。我者亦非青黃赤白及以鴿色。菩薩繫心作是觀時。即得斷除一切色欲。復作是念。如是骨者從因緣生。依因足骨以拄踝骨。依因踝骨以拄膊骨。依因膊骨以拄膝骨。依因膝骨以拄髀骨。依因髀骨以拄臗骨。依因臗骨以拄腰骨。依因腰骨以拄脊骨。依因脊骨以拄肋骨。復因脊骨上拄項骨。依因項骨以拄領骨。依因領骨以拄牙齒。上有髑髏。復因項骨以拄膊骨。依因膊骨以拄臂骨。依因臂骨以拄腕骨。依因腕骨以拄掌骨。依因掌骨以拄指骨。/ 菩薩摩訶薩如是觀時身所有骨一切分離。得是觀已即斷三欲。一形貌欲。二姿態欲。三細觸欲。菩薩摩 / 訶薩觀青骨時。見此大地。東西南北。四維上下。悉皆青相如青色。觀黃白鴿色亦復如是。菩薩摩訶薩 / 作是觀時。眉間即出青黃赤白鴿等色光是。菩薩於是一一諸光明中見有佛像。見已即問。如此身者不淨 / 因緣和合共成。云何而得坐起行住。屈伸俯仰。視瞬喘息。悲泣喜笑。此中無主。誰使之然。作是問已。光 / 中諸佛忽然不現。復作是念。或識是我。故使諸佛不為我說。復觀此識次第生滅。猶如流水。亦復非我。復作 / 是念。若識非我。出息入息或能是我。復作是念。是出入息直是風耳（性）。而是風性。乃是四大。四大之中何者 / 是我。地性非我。水火風性亦復非我。復作是念。此身一切悉旡（無）有我。唯有心風。因緣和合。示現種種所作 / 事業。譬如咒力。幻術所作。亦如箜篌。隨意出聲。是故此身如是不淨。假眾因緣。和合共成。當（而）於何處生此 / 貪欲。若被罵辱。復於何處而生瞋恚。而我此身。三十六物。不淨臭穢。何處當有受罵辱者。若聞其罵即便 / 思惟。以何音聲而見罵耶。一一音聲不能見罵。若一不能。多亦不能。以是義故不應生瞋。若他來打亦應思 / 惟。如是打者從何而生。復作是念。因手刀杖及以我身故得名打。我今何緣橫瞋於他。乃是我身自招此 / 咎。以我受是五陰身故。譬如因的則有箭中。我身亦爾。有身有打。我若不忍。心則散亂。心若散亂則失正 / 念。若失正念則不能觀善不善義。若不能觀善不善義。則行惡法。惡法因緣則墮地獄畜生餓鬼。菩薩爾 / 時作是觀已。得四念處。得四念處已。則得住於堪忍地中。菩薩摩訶薩住是地已。則能堪忍貪欲恚癡。亦 / 能堪忍寒熱飢渴。蚊虻蚤虱。暴風惡觸。種種疾疫。惡口罵詈。撾打楚撻。身心苦惱一切能忍。是故名為住 / 堪忍地。 偈讚

石窟都維那比丘僧賢供養 / 寶□云門寺僧纖書 / □波將軍彭惠通刊 / □（如）來證涅槃永斷於生死 / 若能至心聽 當得旡量樂 / 一切畏刀杖 旡不愛壽命 / 恕己為喻 勿煞怒行杖

念佛 念法 念僧

*《大般涅槃經・聖行品》刻文部分因無拓片，係以《大藏經》為本，對照《安陽縣志金石錄》與筆者拍攝收集照片所得。凡缺字部分以方格代表，別字部分則將正體字並列在弧號內。

7 佛教藝術方法學的再檢討

序、佛教藝術史研究上的困難

　　相較於藝術史的其他領域而言，中國學者對佛教藝術史的研究起步相當晚，台灣方面亦如此。[1] 不但起步晚而且至今基礎猶相當薄弱，其重要原因之一是原始資料殘缺不全，很難掌握。以書畫史而言，不但各重要博物館都有相當數量的書畫收藏，而且已出版的各種圖錄也相當齊全，如《中國繪畫總合圖錄》、《中國古代書畫圖目》等，包括中國、日本或美國等地的學者都在這方面做了相當的貢獻，對各地公私收藏，或各朝代主要書畫家作品的瞭解均極方便。幸而，80 年代以來各地出版的佛教遺址調查報告，數量不斷地膨脹起來；更出現了《中國石窟》、《中國壁畫全集》等系列書籍，但全體的資料距離完整仍然遙遠。況且佛教文物的收藏地並非以博物館為主，而是遍佈中國大都市與偏僻的山地鄉間，不是外地來的研究者所能一一尋訪。目前各地方上主要的佛教石窟都已設有研究與保管、保護單位，不過，經常拜訪中國各地博物館的人偶爾還會發現，在被忽略的後院裡仍然雜亂地堆積著重要的石雕。初入門的學生，不但要將這些文物遺跡的分布點牢記在一張地圖上，而且要在每一個地點上將寺院，或石窟群的分布位置圖畫出來。這些遺址的創作活動時間，連續從幾十年到一千年以上，如何判定重層創作的年代可能還爭議不休，不同遺址之間的關連性更是有待繼續檢討的問題。

　　其次，佛教藝術研究困難的主要原因之二是相關的佛學研究有待加強，這方面的問題並非本文所能處理，在此僅能簡單交代。簡言之，中國佛教史學者偏重制度、政治面，相對的，不夠重視文物與信仰的生活圈；而研究佛教藝術史學者也不夠重視圖像背後的義理學及其功能上的意義。故而藝術史學者所能借助於佛教史學者的研究成果有限，除非自己投入漫長的時間研讀佛學，否則對於圖像學的解釋自然不夠豐富。本文不擬就佛教藝術研究成果作全面性的評述，[2] 而是要舉出 1950 年代以來重要的研究方向，並試圖作較深入的反省。

考古學方法的運用

　　二次大戰後中國佛教美術史的研究主導者為北京大學考古系的宿白先生。在此，這門學問被視為佛教考古，是歷史考古學中的一支，主要調查工作是石窟遺址，寺院為輔。中國佛教石窟及相關遺址文物的調查資料得靠各地的考古文物工作者努力才能公諸於世，而北大考古系長年來訓練出許多基礎研究者遍佈於各地，宿白的貢獻極為卓著。另方面自1950年以來，宿白先生對敦煌莫高窟、雲岡石窟、龍門石窟、克孜爾石窟、涼州石窟以及長江下游地區的南朝石窟，進行多次考察，其間發表一系列論文，最近已集結成書，《中國石窟寺研究》。[3]同時，又參與1980年代《中國石窟》系列等具有研究深度書籍的編撰。[4] 目前，研究中國佛教石窟者能夠像他這樣足跡遍布全國各地，視野寬廣的恐怕不出一二人。而其中之一也就是他的得意學生馬世長。後者曾經總結宿白所主導的佛教考古學主要特色是，「將考古學的方法運用到石窟寺的分期排年以及石窟演變規律的探索與歸納中。同時結合相關歷史文獻，揭示石窟變化的歷史原因」。[5]

　　宿白的研究方法被稱為歷史考古學的方法。他博學強記，更由於早年在北大圖書館及北京圖書館參與善本書整理工作，特精版本學。1947年發現《永樂大典》收錄有〈大金西京武州山重修大石窟寺碑〉（1147年，以下簡稱〈金碑〉），因而考據此〈金碑〉所提到的十寺名與雲岡北魏窟的關係及其開鑿史。[6] 如此，結合新發現的史料與石窟結構，接著提出〈雲岡石窟分期試論〉，（《石窟》，頁76-88）[7] 作為石窟斷代以及開窟者的重要證據。

　　北魏雲岡石窟分為三大段落，最早係曇曜於460至465年主持開鑿的五大窟，第16至20窟，這是沒有爭議的事。何以開五個窟，很可能是有如當時在平城五級大寺為自太祖以下五帝各鑄一佛像，此五窟也是為太祖道武帝至文成帝（在位者）所造。北魏遷都洛陽（494）之後，雲岡又陸續開鑿規模較小的龕窟，一般稱此為第三期。學者之間的爭議集中在這兩階段之間，亦即第二期，其中大窟的年代由於文獻不足未能確定，包括四組雙窟，即第1、2窟，7、8窟，9、10窟與5、6窟，以及一組三窟，即11、12、13窟。

　　斷代是考古學首先必須解決的問題。宿白依據〈金碑〉提到雲岡十寺中之崇教寺內有北魏宦官鉗耳慶時所刻紀年碑，太和八至十三年（484-489），比對其規模，認定第9、10窟即此崇教寺，開窟年代則如碑文所示。如此，這組窟便與曇曜五窟的始開窟年代460年相距二十四年，而且完成後距離孝文帝的下詔遷都（494），亦即第二期工程的尾聲，僅五年。[8]事實上，宿白進一步推測，整個第二期工程，即四組雙窟與一組三窟的「開鑿時間，應在公

元 471 年至公元 494 年之間，或稍後」。而且，第二期的雙窟都是為當時的孝文帝與馮太后（476–490）「二聖」所造。宿白發表他的看法之後，1938 年至 1945 年在此工作的京都大學教授長廣敏雄提出質疑，宿白再反駁。兩人往返爭論中，讓我們看出他們立足點之不同。[9]

事實上，目前第 9、10 窟已看不到任何紀年銘。反而在第 11 窟東壁有太和七年（483）銘，表示第 11 窟在 483 年前已頗具規模，如此則早於宿白推定第 9、10 窟的開工年代（484–489）。[10] 然而，在第二期工程中，兩派學者都認為，由第 7、8 雙窟開始，第 9、10 窟其次，第 11 至 13 窟又在其後，那麼總共五組窟的先後次序以及年代勢必一併考慮的。[11]〈金碑〉相距雲岡之開鑿年代久遠，此碑全文二千一百多字，「洋洋灑灑」，也是一篇考證文字，故引用許多著錄，頗見重覆，並且只存抄本。其中最珍貴的文字資料當然就是上述目前已不見蹤影的鉗耳慶時「鐫（也）岩開寺」，「為國祈福」的銘記。它確實提供了重要的背景資料，不容忽視。不過，是否鉗耳慶時所鑿崇教寺即第 9、10 窟，由於缺乏更直接的證據似乎無法完全判斷。[12]

在宿白與長廣敏雄的對答中，出現一個非常有趣的問題，就是長廣敏雄一再強調「樣式論」，認為此是研究石窟的基礎。而宿白則稱：「有關樣式的問題，我們常用類型這一名詞。考慮石窟的類型，一般要包括：一、石窟形制；二、主要形象和形象組合（布局與題材）；三、紋飾與器物；四、藝術造型與技法。」[13] 如此就將問題帶回考古類型學與藝術史風格論的不同觀點。日文的「樣式」在中文通常指風格（style），也就是討論藝術作品的個人或流派，時代與地區的創作特色。而中國考古學者往往以類型來代替。首先，宿白所稱第一、二點作為研究基礎很容易理解。[14] 當然，考慮石窟時，其建築空間（石窟形制），內部的造像（題材）及其結構或布局是一定要詳細考慮的，尤其像雲岡或敦煌石窟群，從石窟的建築及題材結構考慮，才能建立起它們之間的時序以及相互關係。其實，宿白所稱題材也就是「主要形象和形象組合」的問題，其實若深入來討論，便是圖像學的問題，但在佛教考古學方法中，往往停留在尊像名稱與形式組合的層次上，仍未深入圖像學，此問題下文再談。

有關類型法的第三、四項，宿白將裝飾紋樣與器物等列在全體的造型與技法之前先考慮是非常有趣的現象。中國考古學者在整理文物時，兩個主要方法就是斷代與分類，而前者又建立在後者的基礎上。分類法在辨識器物與裝飾文樣方面運用得非常廣泛，好處是簡單明瞭地劃出演進的表格或圖樣。[15] 其衍生的問題在於分類必須簡化形象，抓其大概，勢必走向符號化。其次，由於依靠分類法為討論的基礎，於是愈分愈細，製造出許多無法閱讀的符號。早期水野清一等在整理龍門古陽洞壁面上密佈的小龕時，也曾經畫出區分不同坐姿與立姿的簡單符號。宿白所發展出來的符號則不僅是身體的姿勢，還包括釋迦多寶或千佛等組合形式。

他的學生丁明夷將此分類法發揮到極致，〈龍門石窟唐代造像的分期與類型〉清點佛像與菩薩像，[16] 各分成大小兩類，如佛像又按姿勢分為三大類，其中如禪坐佛像又按其服飾的不同分為三型，每一型又細分為三式至六式，每一式搭配九個裝飾（包括器物）形式與技法類別，作成非常細密繁複，幾乎無法閱讀的表格，並且運用分類統計，算出難以令人相信的比率表。幸好，這類研究法最近已不再流行。

當然，分類法對初步的辨識及大批資料的整理工作非常重要，但是除非我們所處理的對象是重覆大量製造的陶瓷器或千佛像，否則分類法的概化與機械式的分割方法就成了研究上最大的陷阱。換句話說，只要我們承認佛教造像有其創造性，我們就必須慎重考慮其風格變遷的問題。在研究佛教造像或石窟時絕對不可忽視歷史文獻，不過歷史文獻的正確性，與其解釋方向，還得拿來與文物的時代風格作詳細的比對才能確認。畢竟，研究的主要對象還是文物本身及透過其表現方式所內涵的人文社會思想，文獻是輔助我們理解的資料。

宿白足跡遍及中國各地以及熟讀文獻的研究功力，在最近的一篇〈南朝龕像遺跡初探〉表現最為透徹。[17] 誠如文中所述，南朝僅存兩處較小而殘破的龕像遺跡，即 5 世紀末南京棲霞寺與浙江新昌寶相寺。本文重點是在校對相關造像（寺）記與僧傳資料，藉此建立南朝無量壽佛與彌勒信仰的傳播脈絡；並進一步與北方的早期造像傳統及僧團義學的發展相結合。其中考證劉孝標（法武）幼年與母、兄一家三口流亡北魏平城（大同），俱出家為僧尼。劉孝標參與曇曜譯經十多年（472-486），後返建康，活躍於朝野文化圈，終退居東陽。宿白推測劉氏即推動雲岡石窟對南方影響的人物。傳統上，在考慮南北朝佛教藝術史的互動關係時，以往學者多強調南方影響北方，宿白不但清楚地指出北方對南方的影響，更進一步說明南方對北方的回饋，他的觀點有助於擴大我們的視野。

宿白文中另一值得注意的看法是，北魏統一中國後，與淨土思想有關的無量壽佛像，由於皇室的忌諱而受到排斥。「於是北方釋徒遂多謀自身之解脫致力禪觀。禪觀所需形象主要是釋迦、三世佛和作證之七佛、決疑之（交腳）彌勒……」沒有倚坐彌勒，更沒有無量壽佛。[18] 姑且不論禪觀與淨土的關係，北魏雲岡自曇曜五窟開始的主尊佛、菩薩的圖像學問題，仍然爭論不休。由於雲岡石窟的尊像絕大多數缺乏題記，在還未全面檢討其圖像之前，實在無法斷言北魏早期沒有無量壽佛像，更或對淨土思想有所禁忌。

宿白此文以南朝龕像為中心，擴大至 5、6 世紀南北朝造像之間的互動關係，不但談到北魏雲岡石窟可能帶給梁朝造像的影響，而且，繼續推動南朝造像又「反饋於北方」，即影響到北齊的造大像風氣，例如晉陽（太原）西山大佛與河南濬縣大佛。[19] 然而，事實上是否如

此單純呢？作為東魏北齊軍事首都的太原與大同雲岡石窟的距離，遠較建康更為接近，故必須考慮它受到雲岡影響的可能性。北魏興造巨佛的傳統猶見於山東博興、臨淄，許多高達 5 米以上的立佛。至於何以北齊特別造倚坐姿的彌勒佛，則必須進一步從彌勒佛信仰的傳播與演變來深入探討，恐怕不能直接歸因於來自南朝方面的影響。

由此我們可以看出圖像學是瞭解造像或造寺窟背後思想不可或缺的學問。更進一步說，研究圖像學無法限制於一窟一寺或一時一地，而是像考慮風格變遷一般，將各地方的造像內容與其結構按時代和地域作縱橫的比較，研究同時期不同地方以及一地方不同時期的發展。

佛教圖像學方法的發展

宮治昭在《涅槃と彌勒の圖像學》（1992）中提出佛教圖像學的三個方法，[20] 一為古典的研究法，即對照經典與特定的圖像，仔細解讀所有細部。Foucher 的犍陀羅佛傳圖像與松本榮一的敦煌畫研究即為範例。[21] 他們的共同點除了直接比對經典與圖像之外，還以一時一地為限，例如松本榮一的研究限制在敦煌地區，大致上以盛唐成熟期的佛教藝術為範圍，分析其主要的佛、菩薩等圖像。如此方法目前仍廣泛地被接受為圖像學的基礎工作。然而，誠如宮治昭所指出的，局限在一地區與時代的圖像研究，不但在認定圖像上難免產生錯誤，並且對同一時代的圖像全貌也不容易把握。簡單地說，如果不認識北魏的發展，便無法把握唐代，而敦煌唐代的佛像解釋法不一定能直接用來解釋長安或四川唐代的佛像，至於運用到不同時代的圖像解釋則更有其限制性。

故而，他提出第二、三個方法便是所謂共時不同地的橫軸研究與打通時代的縱軸研究。所謂共時不同地的研究，是不分地區，將所有相關的圖像全部一一考慮進去。圖像的細部或部份的意義以及與全體的關係皆一併考慮。更重要的是不僅注意相關圖像組合形式及其文獻，同時更要考慮到接受佛教美術文化的各地區，不同的民族宗教文化因素。其次，歷史縱軸的研究，側重特定圖像的成立與演變問題。在考察新圖像的成立時，必須探討其成立前的背景，創新的要素及意義。觀察圖像演變的過程中，還得特別注意在不同時地所接納的非佛教的傳統民族文化因素。如此橫軸與縱軸並列的深入研究方法特別有助於研究印度早期大乘佛教美術以及中國南北朝佛教藝術。此時期佛教美術史上許多直接與作品吻合的經典多已散失。更關鍵的因素是在此佛教美術發展的早期階段，圖像仍未定型化，故而往往有兩個矛盾的認知方向，即圖像一方面未能直接依據經典為儀軌規範，一方面卻仍然具有圖像世界的規範，並非完全恣意地自由表現。

宮治昭研究由印度到中國的佛教造像表現，環繞著涅槃與彌勒兩個主題，探討佛教世界

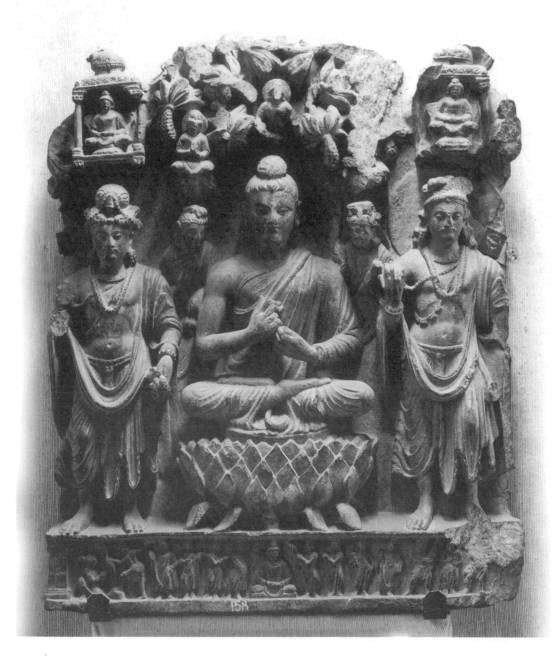

圖 1 │ 犍陀羅地區佛三尊像 2 至 5 世紀
　　　巴基斯坦 白沙瓦博物館（Peshawar Museum）藏

中生與死之間變化豐富的關係，可以說是近年來研究佛教美術的最新典範。克孜爾石窟以往由於保存情況極為殘破，壁畫多被暴力割取，又缺乏題記，造成研究上的盲點。但是他從分析圖像的內容與組合特色以及洞窟的結構形制入手，判斷其使用性質與造像背後的教義思想。同時他充分利用細緻的風格分析，排比出與印度、犍陀羅、巴米揚等地的地緣關係，以及政治社會歷史上的互動現象。如此，雖然從圖像學出發，卻不孤立圖像，而是盡量將圖像還原到它原來的表現空間與時間，並與其他地區的範例不斷地相互作比較，終於突破了一個缺乏文獻的佛教石窟群的研究限制。

　　宮治昭的研究基礎如他所歸納，是建立在實地觀察分析作品，包括公私收藏品本身，並多次遠赴作品製作地點執行田野調查，反覆體驗再加上文獻解讀。[22] 從印度、中亞到新疆，正好是北傳佛教的重要路線，而其中串連起來的重要主題就是包括佛塔在內的涅槃與代表大乘菩薩道的彌勒信仰。這不禁令人聯想到寧夏固原地區的須彌山石窟，也是孤立在荒野中的一片石窟群，年代從北周到盛唐，表面風化嚴重，缺乏題記，因此多年來在圖像與風格上仍無法突破。我們是否也可以運用此廣義的圖像學解釋方法來找出須彌山石窟製作的教義基礎乃至於政治社會背景？從傳播路線與區域性變化的角度來考量，如果要進一步研究須彌山石窟的話，除了要在當地停留一段時間，習慣其人文地理景觀，擺脫其荒涼與龐大驚人的印象，並且更得要沿著河西走廊調查，深入瞭解其與甘肅地區石窟乃至於陝西一帶造像的關係。

從傳播史的角度看彌勒菩薩與太子思惟圖像

　　接著，再以彌勒菩薩為例，探討其傳播史上圖像意義的變遷。彌勒菩薩確實是早期大乘佛教美術史中僅次於釋迦佛的重要尊像，他既是釋迦佛的弟子又同時具有未來佛的角色，一般人都已耳熟能詳。目前所見最壯觀的一組巨像恐怕就是巴米揚的東西兩大立佛，東大佛 38 公尺為釋迦佛，西大佛 55 公尺與其壁畫表現出彌勒的兜率天世界。宮治昭進一步確立早在犍陀羅藝術中，彌勒與觀世音最初共同出現在釋迦佛的兩側時，他們已分別繼承了印度天神，梵天（Brahman）與帝釋天（Indra）的互補角色。（圖 1）換言之，彌勒是聖者與修習梵行者，而觀音即帝釋天則代表王者、戰士，與濟世的行動者。所以彌勒與未成佛前的釋迦菩薩形象頗有所重疊，並且也常常以年幼的童子形象出現。流傳於中國的早期佛三尊像是否能確認出類似印度的釋迦佛與觀音、彌勒的組合，仍有待深入探討。但是從已知的 6 世紀以前早期造像記中，很明顯地發現除了釋迦佛以之外，彌勒與觀音是兩位最受歡迎的菩薩，兩者之間彌勒的題名尤多。北朝造像碑中不乏正面造觀音立像，背面出現交腳彌勒。犍陀羅藝術中，當

觀音菩薩以坐姿出現時，常常作半跏思惟狀，右手支頤，左手持花；坐姿彌勒則手持水瓶，取交腳姿勢。[23] 中國的早期觀音像是否有作思惟像仍有待進一步查證，而彌勒像除了一般的立坐姿外，還有交腳坐與倚坐的形象。

經典與圖像解釋

　　然而更為引人注目的是兼具有釋迦與彌勒性質的半跏思惟菩薩像。此尊像早期進入雲岡或敦煌石窟時，往往是交腳彌勒菩薩的脇侍。但是到東魏北齊之間急速地流行並成為單尊造像時，卻被稱為思惟像或太子思惟像。此思惟像一方面與彼岸世界，即淨土的思想有關，例如，收藏於弗利爾美術館的樹下思惟菩薩，其佛座上明顯地刻出蓮花上化生童子與渡往彼岸的形象。（圖2）許多造半跏思惟像的題記中有提到願往生淨土，或期待彌勒下世，龍華三會，一時皆成佛。[24] 另方面，從思惟像被冠上「太子」之名可以判知其與釋迦的關係密切。尤其到北魏以降，釋迦在未成佛前，也以思惟的形象出現在思惟觀耕以及決心出家後與其愛馬道別的情景中。此實乃後世的變化，在早期犍陀羅佛傳故事中並無法明確地找到半跏思惟像的別馬形象。

　　當北齊石窟出現《太子別馬圖》（或稱白馬別離）時，我們不得不再次省思是否可以單純地認為是從佛傳中摘取的故事？似乎不盡然。結合思惟太子與別馬一景的最早例子，目前所知是雲岡第6窟明窗上小龕。其次為甘肅靈台地區太和十六年（492）所作的獨立龕像（圖3），其龕楣上刻有過去七佛，而且太子的身邊還出現了供養比丘。在臨漳縣古鄴城遺址也曾出土北齊立佛三尊像碑，其背面全幅線雕此《太子別馬圖》。顯然，此圖像已從佛傳中獨立出來，成為單獨禮拜的對象。北齊武平七年（576）「合邑五十人造像碑」正面為觀音立像，背面主要造像分兩段，上段為交腳彌勒菩薩與二侍者，下段為一棵連理樹下坐著一對思惟菩薩，足下各有一匹跪馬，銘文均題名為「思惟」（圖4）。其次，賓州大學所藏一座佛臺座，其中的一面線刻別馬圖，而且並列兩行造像主題字：「太子思惟像」與「太子成佛白馬舔足告（別）像」。（圖5）可見此一思惟菩薩像放入別馬的情景時，仍然不脫離其思惟像的意涵，兩者密切結合。其次，值得注意的是，題記中將別馬的時刻延伸為太子（即修菩薩道者）成佛時，應該與當時大乘佛教所提倡的菩薩道有密切關係。總之，太子思惟像代表菩薩在思惟中發菩提願，決心捨棄帝位與世間一切所有，追求菩薩道。

　　有關太子思惟像的靈異傳說的流行正說明了包括《維摩詰經》、《十地論》、《華嚴經》等宣揚菩薩道思想的經典已流行北方中國，故而此思惟像往往與佛說法圖，或法華經變與維

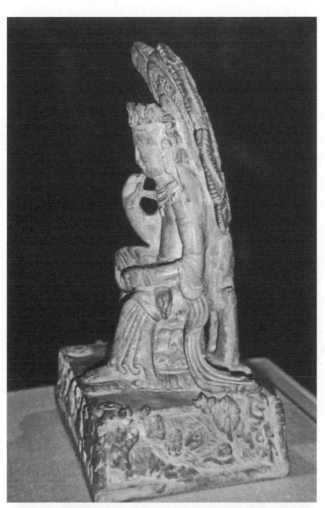

圖2 北齊半跏菩薩像
美國弗利爾美術館藏

圖3 北魏半跏菩薩像龕 太和十六年（492）砂岩
大阪市立美術館藏

圖4 北齊武平七年（576）
合邑五十人造像碑拓片

圖5 北齊 佛座右側線刻圖 太子思惟圖
美國賓州大學收藏

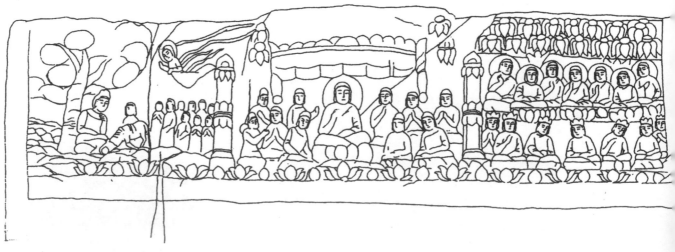

圖6 北齊 河北磁縣 南響堂山 1 窟
中心柱正龕上方浮雕線描圖（陳明珠 繪）

摩詰經變同時出現。別馬可以視為菩薩道的起步,思惟即解脫或思惟成佛之道。將「別馬」與「思惟佛道」結合,強調菩薩發願成佛的思想表現。北齊南響堂山石窟第1窟因為刻有《華嚴經》經文,故俗稱華嚴洞。其中心柱上方的浮雕構圖從右端開始共有三段,分別為過去七佛、佛說法與悉達多太子別馬圖,整個主題似可歸納為佛法傳承。(圖6)然而《太子別馬圖》像已從佛本傳的歷史意義,進一步擴大提昇為累劫以來的菩薩修行至於成佛的含意。即強調發菩薩大願的重要,美譽之為「得道」或「成佛」,初發心的菩薩即可進入菩薩道修持十地,這也與此窟刻《華嚴經》的意義相符合。

我們發現佛教圖像在流傳演變的過程中,除了由於地點與不同民族文化的改變,圖像的意義因而變化之外,即使在同一個文化地區也會隨著經典信仰的發展,而促使得圖像的意義更為豐富,也就是說圖像牽涉的經典繼續擴大。多部經典會通共融的情形在中國北朝晚期以來非常普遍,這也是在大乘佛教發達後很自然的現象,故而緊緊地抓住一部經典來解釋一幅圖像往往判斷不周。

佛教造像功能的觀照

晚近的中國學者在研究佛教藝術史時往往容易墮入社會政治意識型態,一方面努力為造像活動尋求政治因素,特別是與統治者的關係。一方面進而批評造像者的迷信,其實這也是傳統中國文人常常重視書畫,輕視佛教藝術的原因之一。事實上,古代大乘佛教藝術的推動者與創作者往往就是修行者,他們為了觀想或傳法於世而製作圖像,或者是信徒虛心接受高僧的指導而製作。[25] 對他們而言,造佛像無非為了追慕佛的功德,方便觀想,假借有形之境進入無形之法門。故強調以恭敬之心繪製模仿佛生身之莊嚴,目的在令觀者起菩提心,在禪定中讓佛之教誨或智慧充滿自身,達到清靜的目的。如果過分執著文字與圖像的關係,禪師當頭便棒喝。[26]

佛教石窟造像除了供基本的禮拜之外,其主要功能究竟如何?這是許多研究者關心的問題。[27] 類似雲岡曇曜五窟、龍門賓陽三洞與奉先洞等,大型的造窟活動與帝王的關係已經有了相當的研究成果。[28] 是不論開窟時是否得到皇室的贊助,造石窟最初的動機還在於僧團因日常生活或修行的需要。近年來,對禪觀窟的研究頗值得注意。中國除了新疆地區的佛教石窟群出現類似印度禪窟 vihara 的形制之外,敦煌莫高窟還有少數的例子,變化相當多。更值得我們注意的是,在許多北朝造像碑與小石窟中卻反映出禪修活動的圖像和禪觀內容。宮治昭詳細整理出來位於吐魯番地區的吐峪溝石窟中有關淨土圖、淨土觀想圖與不淨觀想圖,提供了樸素有趣的相關圖像原形。他並且指出這些圖像與中國5世紀以來鳩摩羅什等人在長安

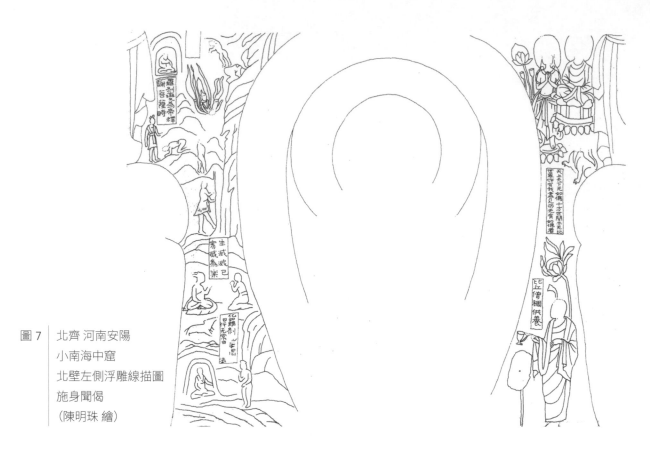

圖 7 北齊 河南安陽
小南海中窟
北壁左側浮雕線描圖
施身聞偈
（陳明珠 繪）

與涼州等地所譯大乘及小乘禪經的關係，是研究中國早期禪法演變的主要資料。其中的不淨觀想，畫出僧人面對女人腐爛的肉體觀想，與小乘系禪法的五停心觀有關，此禪法同時又被吸收入大乘的《大般涅槃經・聖行品》中。北齊的禪觀大師僧稠（480–560）就是由此入手，依〈聖行品〉四念處法日夜禪修五年，並修死想觀，深入禪定，終得身心澄淨。不過，在他所修造完成的河南安陽小南海石窟中窟浮雕中，雖然有禪修僧的形像卻無不淨觀的圖像，而改用代表大乘菩薩道，發大菩提心捨身聞偈的故事，來表現涅槃妙心之可貴。（圖 7）

　　簡言之，研究這些石窟圖像，如果忘記考慮原來造窟者的動機用意（不論是寫在題記上的或者是未寫在題記上的）與財力人力來源，石窟的實際使用方式，以及在石窟內外活動的僧人與信徒，那麼所有的研究努力，終究是虛妄的。面對現存的中國北朝末期佛教藝術，我們必須時刻提醒自己，當時的高僧，像僧稠、靈裕（518–605）[29] 或慧思（515–577）[30] 等，不但是大思想家，同時在面對滅佛的高度危機意識之下，他們也參與造佛活動以求佛法永續，在這些人的努力下，佛教藝術才能開創出與當時佛教思潮密切相連的深刻意義。

　　儘管研究佛教藝術有如漫長而冒險犯難的路程，閱讀佛教美術史的傑出著作，卻有如讀長篇偵探小說，散落各處的線索如何仔細搜尋後，串連成一個富麗莊嚴的因陀羅網，展現無限寬廣豐富的佛教世界，此不可思議的吸引力的確是不可抗拒的挑戰吧！回顧佛教藝術史的研究，特別指出目前台灣方面的研究仍有待努力，終極希望是相關的學界，更多優秀的學者與學生也能共同投入此浩瀚的領域，讓佛教藝術史的研究隊伍很快地壯大起來。

* 本文原刊於中華民國史專題第四屆討論會秘書處編，《中華民國史專題論文集——第四屆討論會》（臺北：
　國史館，1998），頁 617–666。

注釋——

1　本文係根據拙稿，〈佛教藝術方法的再檢討〉，《中華民國史專題論文集》（1998）刪節修改而成。

2　有關中國佛教美術史全面性研究書目的評述，參考李玉珉，〈中國佛教美術研究之回顧與省思〉，《佛學研究中心學報》1（1996），頁 209–233；〈佛教美術區域研究之回顧與省思〉，《中國佛教美術研究之省思研討會論文集》（1997.3），頁 275–291。

3　宿白，《中國石窟寺研究》（北京：文物出版社，1996）。共收文章二十三篇。（以下簡稱《石窟》）。

4　由文物出版社與平凡社共同出版之《中國石窟》包括敦煌莫高窟、榆林窟、克孜爾、庫木土拉、炳靈寺、麥積山、雲崗、龍門、鞏縣，共十七冊，中國方面主要編輯為宿白、金維諾，日本方面為鄧健吾（東山健吾）。

5　馬世長，〈北京大學的中國佛教考古學教學與研究〉，《中國の考古學展》（東京：出光美術，1995），頁 150。

6　宿白，〈雲岡石窟分期試論〉，《石窟》，頁 76–88。

7　宿白，〈《大金西京武洲山重修大石窟寺碑》校註〉，《石窟》，頁 52–75。

8　年代上，宿白認為在獻文帝（465–471 在位）時期雲岡幾乎為空白時期，因為獻文帝忙於平城寺院及鹿野苑的建設。第 7、8 窟即開始於孝文帝太和初年。長廣敏雄等則認為第 7、8 窟年代略晚於曇曜五窟，但早於孝文帝，約於獻文帝時期。接著的第 9、10 窟則在 471 年左右開始。《石窟》，頁 130。

9　長廣敏雄，〈宿白の雲岡石窟分期論を駁す〉（原載《東方學》60（1980）），《中國美術論集》（東京：講談社，1984），頁 453–462。宿白，〈《大金西京武洲山重修大石窟寺碑》的發現與研究〉，《石窟》，頁 89–113。並參考古村怜，〈雲岡石窟編年論〉，《國華》1140（1980），頁 13–29。

10　長廣敏雄，〈雲岡石窟の謎〉，《中國美術論集》，頁 484。

11　宿白認為第 11 窟開鑿年代接近第 9、10 窟，但延續時間很長，並未特別討論太和七年銘與全窟的關係。《石窟》，頁 80。

12　參見本書第十二章注 9 石松日奈子不同的看法。

13　《石窟》，頁 107。

14　例如第 7、8 窟造像風格與曇曜五窟群關係密切，但尊像組合與石窟結構與第 9、10 窟相近，年代介乎兩者之間，就是如此比對得來而被接受的推論。

15　類似的作法也運用在唐鏡的研究上，相關的檢討見拙稿：〈唐代銅鏡文飾之內容與風格〉，《中央研究院歷史語言研究所集刊》60：2（1989.06），頁 294–298。

16　丁明夷，〈龍門石窟唐代造像的分期與類型〉，《考古學報》1997：4，頁 519–545。

17　《石窟》，頁 176–199。

18　《石窟》，頁 192–193。

19　《石窟》，頁 195–197。

20　宮治昭，《涅槃と彌勒の圖像學》（以下簡稱《圖像》）（東京：吉川弘文館，1992），頁 1–17。

21　A. Foucher, *L'àrtgréco-bouddhigue du Gandhara*, 2 Vols, Paris, 1905–1918. 松本榮一，《敦煌畫の研究》（東京：東方文化學院東京研究所，1937）。

22　宮治昭在 1969 至 1983 年之間參加了名古屋大學、京都大學與弘前大學調查隊，六次有計劃地出入印度、阿富汗與巴基斯坦。至 1984 年起開始前往中國新疆、甘肅，研究車庫一帶包括克孜爾石窟。參見其著，〈後記〉，《圖像》，頁 608–610。

23　《圖像》，頁 337–348。

24　楊伯達著、松原三郎譯，〈銘文釋文〉，《埋もれた中國石佛の研究》（東京：東京美術，1985），頁 168–172。

25　大南龍昇，〈見佛—その起源と展開—〉，《大正大學研究紀要》63（1977.9），頁 25–40。

26　關於研究圖像時過分依賴文獻所造成的問題，請參考相關的批判，Brendan Cassidy , "Introduction : Iconography , Texts , and Audiences", edited by Cassidy, *Iconography at the Crossroads* (New Jersey: Princeton

University, 1993)，pp.3–15.

27　Michael Camille 也提醒研究中古世紀圖像學者，應考慮寺院藝術的功能，特別是使用寺院的僧人，其心理及社會思想等，見其著 "Mouths and Meanings: Towards an Anti-Iconography of Medieval Art", *Iconography at the Crossroads,* op.cit., pp.43–57.

28　水野清一、長廣敏雄，《雲岡石窟》（京都：京都大學人文科學研究所，1951–1956），冊 32；同作者，《龍門石窟の研究》（京都：同朋舍，1941 初版；1980 復刻版），冊 2。Alexander C. Soper, "Imperial Cave-chapels of the Northern Dynasties: Donors, Beneficiaries, Dates", *Artibus Asiae,* XXVIII (1966), pp.241–270.

29　牧田諦亮，〈寶山寺靈裕傳〉（原載《東方學報》京都 36〔1964〕），《中國佛教史研究 • 第一》（東京：大東出版社，1981），頁 235–262。

30　（唐）釋道宣，《續高僧傳》，《大正藏》冊 50，頁 56。川勝義雄，〈中國的新佛教形成へのエネルギー—南岳慧思の場合—〉，收入福永光司編，《中國中世の宗教と文化》（京都：京大人文科學研究所，1982），頁 501–537。

8 中國中古時期美術考古的省思——一個側面的觀察

中國考古學的發現，可惜現在還寂寥得很。……中國應該做的事情實在太多，
就考古發掘方面，大地實在是等待得有點不耐煩的光景了。這樣的工作在政治
上了軌道之後，是迫切需要人完成的，全世界都在盼望著。一部世界完整的美
術史，甚至人類文化發展全史，就缺少著中國人的努力，還不容易完成。[1]

這段話摘自郭沫若 1946 年 12 月為他所翻譯的《美術考古一世紀》而寫的譯者前言。
五十多年後，中國的考古學者檢視他們所共同開墾的成果說：「中國考古學的園地上已是生
機蓬勃，繁花似錦。」遺憾的是，根據楊泓的說法，「在這園地中一直存在著被學者忽略的
寂寥的一角，就是美術考古學」。[2] 為什麼說是被忽略呢？原來是近年所出版的《中國大百科
全書‧考古學》中，找不到美術考古學這一條目，在所謂分支學科中，雖然能夠找到金石學、
銘刻學、甲骨學、古錢學，卻看不到美術考古學。

可能為了彌補這個遺憾，由夏鼐和王仲殊共同署名的考古學總說明中，有一項「特殊考
古學」提到：

考古學和古代美術史，往往有共同的資料。古代美術史的許多研究對象，……
都屬遺跡和遺物。考古學上類型學和年代學等方法，也適用於古代美術史的研
究。但是，作為考古學的一個分支，美術考古學是以歷史科學的立場出發，把
各種美術品作為實物標本，研究的目標在於復原古代的社會文化。這與美術史
學者從作為意識形態的審美觀念出發以研究各種美術品相比，則有原則性的差
別。[3]

最後，他們又強調從共同的研究對象來看，美術考古學與中國考古學的三大領域：史前、
歷史與田野考古，都有著密切的關係。依照中國考古學家的分析，我們不難歸納出，所謂美
術考古學與考古學在材料和方法上都有密切的關係，故可以被視為考古學的分支，這個看法

似乎從來不會被懷疑過。[4] 同時，他們又強調美術考古與美術史的範圍雖然重疊，但在意識形態上頗為不同。

中國美術考古學的定義終於出現在《中國大百科全書·美術》，成為獨立的條目，〈美術考古學〉（Art Archaeology），作者楊泓的說法如下：

> （美術考古學）是考古學的分支學科，以田野考古發掘和調查所獲得的美術遺跡和遺物為研究對象。它從歷史科學的立場出發，依據層位學、類型學等考古學研究方法，結合古代文獻以及傳世的有關遺物，闡明美術的產生、發展過程，以及與物質文化發展的聯繫，為人類文化史研究提供準確可靠的實物例證。美術考古學的研究範圍及對象，有時與美術史相同，但研究方法和研究目的則具有質的差別。[5]

他首先宣稱美術考古學是考古學的分支學科，顯然是要彌補它未能被同一套書考古篇的編者正式納入考古學分支學科的遺憾，同時他也明白指出，美術考古的研究範圍除了考古發現的遺跡、遺物之外，還要結合傳世的有關美術遺物，並且在考古學方法，即層位學與類型學之外，再加入美學的觀點，闡明美術的產生、發展過程，以及與物質文化發展的聯繫，為人類文化史研究提供可靠的實物例證，解釋人類物質文化的演進與實例。最後，他又重申美術考古學與美術史在研究對象上相同，而在方法目標卻不同，也就是本質不同。

依照這個定義，美術考古學的研究範圍，不僅是考古的遺跡、遺物，也包括傳世美術品，這與美術史的範圍可以說完全吻合，而且研究方法上又加入美學的觀點，企圖解釋美術創作的演變也與美術史有更多的重疊，不過他又無法拋棄美術考古學是考古學的分支學科的根本原則，強調美術考古學與美術史的本質差異。考古學者的美術史定義是否正確，本文暫且不論。有趣的是，美術考古是否可以成為獨立學問是很成問題的。郭沫若所翻譯的《美術考古一世紀》其實原名更恰當的說法是《考古發掘一世紀》（*A Century of Archaeological Discoveries*）。也許我們可以說，所謂美術考古是考古學家在研究其所發掘的文物時的一種方便說法。不過，本文關心的重點並非名稱，而是實際的研究內容與方法。考古發掘中有豐富的文物出土，古代美術品的研究材料與考古發掘關係密切，但是從來沒有以美術研究為目標的考古工作或考古學。楊泓雖然努力宣稱美術考古學是考古學的分支學科，但是他也承認，此分支學科不能僅僅倚靠考古學的類型學和年代學便足以運用。

楊泓又認為，「1949 年後，隨著考古事業的空前發展，中國美術考古學逐漸成展，但是

至今還缺乏系統的深入的學術研究，尚未形成完整的體系」。他認為，美術考古學雖然理論上涵蓋史前與歷史時代，但是仍以五代以前為主，因為「宋元以後，由於歷史文獻日益豐富，存世遺物品類繁多，田野考古的重要性相對降低」，[6]因此不太重要。也就是說五代以前傳世文物少，研究者必須仰賴考古發掘，宋元以降情形則相反，所以美術考古，或者說研究美術的考古學者便以五代以前的主要範圍。

何以中國考古事業空前發展，而「美術考古學」卻仍「缺乏系統的深入的學術研究，尚未形成完整的體系」呢？從外行人的側面觀察來看，恐怕還是因為依附仰賴於考古學之下，體質上很難突破限制，而有全面性的發展。

中國的幅員廣大，歷史悠久，加上考古事業蓬勃發展，一般的學者很難全面掌握考古發掘的全貌，大部份的田野考古工作者也往往受困於自身繁重的發掘、整理工作，而無法親自至其他各發掘地點考察。其結果促成考古資料流通、比較與互證上的困難。唯一的補救辦法是由考古學者與相關研究者聯手建立中國考古學的基礎資料庫，如此不但可供給第一線的田野工作者參考，有利於整理工作報告，更可以提供所有研究中國古代文明的學者們一片「繁花似錦」、「生機蓬勃」的園地，共同耕耘，發揮考古學界的影響力。考古文物是中國文明史上的重要內容，需要更多不同領域的學者來共同關心、研究。開放式的考古學資料庫不但可以推動考古發掘成績迅速有效地整理發表，促使考古學者的田野工作獲得學界的重視，相對地，考古學者也將從不同領域的學者獲得更大的刺激。

初步的考古學書目整理工作，目前已經頗見成績。[7]更重要的是整理考古工作的實際成果，例如，蒲慕州所著《墓葬與生死》便是企圖整理漢代墓葬資料，結合文獻，探討宗教方面的問題。[8]墓葬資料庫的整理工作必須由考古學者主持或共同參與，因為考古「報告的數量龐大，水準和目標不一，報告中使用的術語、年代的斷定、器物的分類等等，常常因人而異，因而造成登錄上的困難」。[9]換句話說，資料庫的精確度不容易控制，而有經驗的考古學者可以協助檢定工作，提高資料庫的可信度。

中國考古學家倚重的兩個法門：地層學（或稱年代學）與分類學（或稱區系類型學），主要目的就是在控制考古工作的水平，力求達到科學化的可信度。[10]信立祥的〈漢畫像石的分區與分期研究〉可以說是新生代的考古文物學者實踐考古類型學的典範之一。[11]在此文中，作者並非以第一線田野工作者自居，而是觀察各地博物館收藏以及漢墓現址，企圖全面整理漢代畫像石。文中將中國境內漢代畫像石分為四大區域，畫像石的表現，就技法而言，分為六型十二式，題材則分為九大類五十五種，構圖分空間透視與空白佈局，前者分兩型四式；

後者分為五個型,最後,形象特徵有五型十三式。如此複雜的分類還要配合各地區不同的墓室、祠堂等建築形式的分類,作成繁密的統計表。顯而易見,這樣的分類系統已經超過人腦的記憶範圍,在實際運用上必然耗盡人力,或者說對於讀者的閱讀能力是一大考驗。

再舉另外一位青年學者林蔚〈須彌山唐代洞窟的類型和分期〉為例,仔細考慮這一類研究的意義和目的。[12] 其分析對象為二十四個左右的石窟,首先按照窟、龕的類型排列,按著便將窟內造像按照佛、菩薩、弟子、力士、天王等等類別排列後,再依其姿勢、衣著、面相、服飾等等分出不同的標準格式。須彌山唐代洞窟完全沒有紀年、榜題等資料,也沒有敘述性的本生、佛傳或經變等題材,而是以樸素的造像組合為主。在此文章內附錄許多詳細的平面分布圖,窟形平、剖面圖及部份代表性造像的線描圖,這都顯示出作者用功之勤勉。但是為了要配合其分類與斷代的規格化,在分析造像特徵時無法避免一些過於格式化的分類。例如:力士像根據座式分二型,第一型為山形座,又分三式:「I 式:身體微曲,略顯豐滿,力度不夠。II 式:身體微曲,顯清瘦,力感較強。III 式:身體扭曲較大,顯粗壯有力」。[13] 這三式特徵的說法顯然是為了區別其相似與相異性,而表現出強烈的主觀判斷。這並非偶然的失誤,而是在不斷地要求統計比較其異同的趨式下,所作的判斷。例如信立祥在其結語部份,也有另一種判斷,南陽鄂地區第二期表現,「雕刻較粗,形象呆板」,第三期「形象生動,深沉雄大」。如此看來,如果比較、統計的工作是相當繁瑣而費力的,相對地其結論的說明也不得不誇張以凸顯其成果了。

強調精密的科學分類,當然有其深遠的意義,如果一套漢畫像石的分類表,能交到每個漢代考古工作隊手中,有如工作手冊般隨時對照使用,那麼漢畫像石的發掘、研究成果就能依照這套分類表公布、發表,對於所有研究者而言,理論上應該是更容易掌握其客觀的內容。楊泓的《中國古兵器論叢》具有兵器小百科全書的功能;孫機所著《漢代物質文化資料圖說》也是在這樣的理念下所出現的一本方便實用的手冊。[14] 也就是說,理論上依此科學的分類法可以避免傳統鑑賞家依賴「法眼」,或主觀的,甚而是含糊的審美觀。這就是夏鼐和王仲舒所說的美術考古學是從歷史科學的立場出發,而美術史學者是從意識形態的審美觀念出發的「原則性差別」。對於史前考古而言,區系類型學是建立文化類型的時空架構的利器。但就中古時期的實際運用上而言,考古文物分類的困難與局限性是非常明顯的。早期人類的生活及社會組織與宗教信仰也許比較單純,容易把握一套廣泛使用的形式分類表。但是中古時期的生活遺物都蘊涵著豐富的文化歷史意識及複雜的社會功能,如果刻意利用分類統計的方式來分析、歸納複雜的文物,其結果勢必事倍功半。

在面對即使沒有紀年或銘文的漢畫像石或佛教造像時，一方面要清楚地掌握其基本的格套或結構；同時也得細心觀察其獨特的創造性或甚容許其彈性的運用或含糊的可能性。分類表無論做得如何詳細都無法涵蓋美術品的創造性。其次，分類的方法要配合圖象學的研究，換句話說，正確的分類法一定要配合對文物或美術品原來象徵意義和功能的認知。[15] 張光直在《考古學六講》中，也曾經提到考古分類要儘量符合古人用語的原意，而要掌握古人用語的原意勢必深入當時的歷史文化背景。[16] 中國考古學的理論指導者俞偉超，近來也一再強調考古學的方法除了地層學與類型學之外，還需要第三種方法論，便是透過實物資料來了解歷史原貌。[17] 而此利用考古材料復原歷史的工作，除了指物質文明之外，還應該包括社會與精神，即所謂文化的三分法。在精神文明方面，他強調「直接試圖去揭示考古材料中的藝術性，是我們今後應該努力的方向」。[18]

所謂精神文明的內容大概不僅限於藝術性，不過作為一個開端還是可喜的。最近，孫機所著《中國聖火》，討論考古發掘的器物或棺畫內容，探索文化傳播與演變的問題，在運用文字學的考證或形制的比較分析以及圖象意義的推敲上，都能夠清楚地提出細膩的見解。[19] 另方面多年來研究六朝墓葬出土陶瓷組合特徵的美術史家謝明良，在他的新作〈從階級的角度看六朝墓葬器物〉，[20] 以精確的文字和證據說明不同的墓葬器物所反映出來的墓主階層，以及時空架構的移轉，特別指出在西晉和東晉交替之際，洛陽北方文化對建康南朝文化的影響。無疑地，這也是以考古材料來了解古代歷史的社會和文化變遷的範例。

本文由於時間所限，並非全面性地對中國中古時期美術考古研究的探討，只是就手邊的材料作了片面的反省，藉此期望將來中國中古時期浩大的考古材料能夠吸引更多不同學科的學者共同投入研究的行列，在不久的將來展現出更寬闊、更燦爛的研究成果。

* 本文原刊於《學術史與方法學的省思——中央研究院歷史語言研究所七十周年研討會論文集》（臺北：中央研究院歷史語言研究所，2000），頁 173–179。

注釋——

1 米海里司（A. Michaelis）著、郭沫若著譯，〈譯者前言〉，《美術考古一世紀》（*A Century of Archaeological Discoveries*, 1908）（上海：新文藝出版社，1954，據 1948 重印）；轉引自楊泓，〈代前言探索的途程——中國美術考古的發現與研究〉，《美術考古半世紀——中國美術考古發現史》（北京：文物出版社，1997），頁 2–3。

2 同上注。

3 中國大百科全書總編輯委員會考古學編輯委員會、中國大百科全書出版社編輯部編，〈考古學〉，《中國大百科全書·考古學》（北京：中國大百科全書出版社，1986），頁 17。

4 參看劉鳳君，〈美術考古學是中國考古學重要的分支學科〉，《美術考古學導論》（濟南：山東大學，1995），第 2 章，頁 29–58。

5 中國大百科全書總編輯委員會美術編輯委員會、中國大百科全書出版社編輯部編，〈美術考古學〉，《中國大百科全書·美術》（北京：中國大百科全書出版社，1990），1，頁 522–523。

6 楊泓，《美術考古半世紀——中國美術考古發現史》，前引書，頁 5。

7 最具代表性的工作如中國考古學會編，《中國考古學年鑑》（北京：文物出版社，1985–1997）。北京大學考古系編，《中國考古學文獻目錄 1900–1949》（北京：文物出版社，1991）。中國社科院考古研究所編，《中國考古學文獻目錄 1949–1966》（香港：三聯書店，1979）。也有地方性的出版，如廣東省博物館、廣東省文物考古研究所編，《廣東文物考古資料目錄》1,2（廣州：廣東人民出版社，1993）等等。

8 蒲慕州，《墓葬與生死—中國古代宗教之省思》（臺北：聯經出版事業公司，1993）。

9 同上，頁 10。

10 俞偉超，《考古學是什麼——俞偉超考古學理論文選》（北京：中國社會科學出版社，1996），頁 1–47、頁 54–107。〈資料的整理和分析——考古學的方法論〉，《中國大百科全書·考古學》，頁 13–14。

11 俞偉超編，《考古類型學的理論與實踐》（北京：文物出版社，1989），頁 234–306。

12 林蔚，〈須彌山唐代洞窟的類型和分期〉，北京大學考古學系編，《北京大學考古學叢書·考古學研究（三）》（北京：科學出版社，1997），頁 116–137。

13 同前書，頁 123。

14 楊泓，《中國古兵器論著》（北京：文物出版社，1986 增訂本）。孫機，《漢代物質文化資料圖說》，中國歷史博物館叢書第二號（北京：文物出版社，1991）。

15 有關圖象學方面的檢討，參見拙稿，〈佛教藝術史圖像學方法的再檢討〉，《中華民國史專題論文集第四屆討論會》（臺北：國史館，1998）。

16 張光直，《考古學專題六講》（北京：文物出版社，1986）。

17 俞偉超，〈關于「考古地層學」問題〉，《考古類型學的理論與實踐》，頁 1。

18 俞偉超，〈中國考古學的現實與理想〉，前引書，頁 234。

19 孫機，《中國聖火》（瀋陽：遼寧教育出版社，1996）。

20 謝明良，〈從階級的角度看六朝墓葬器物〉，《國立臺灣大學美術史研究集刊》5（1998），頁 1–40。

9 | 北朝《華嚴經》造像的省思

序

1995 年 12 月有幸前往印尼中爪哇日惹（Yogjakarta）調查婆羅浮屠（Candi Borobudur）遺址，此地早已被列為世界重要文化遺跡，並且開放為大型國家公園。四周草木蒼鬱，視野開闊。雖然久聞盛名，但是當此龐大的佛教藝術建築落入眼界時還是不免被震撼住了，此五層臺階所砌成的半圓形建築，從基層開始，四周圍繞著豐富的，充滿了庶民生活剪影的佛教圖像。有如開放的戶外大型公眾藝廊，每一層四個入口，可以同時容納成千的觀眾，徘徊在迴廊上，觀賞將近二千多平方公尺的雕刻展示空間與五百件以上的圓雕佛像。[1] 如眾所周知，此半圓形的建築，自下而上由兩層基壇、五層方形臺階和三層圓臺上的坐佛塔，以及最頂上的大鐘形塔所組成，象徵佛教的三界：欲界、色界和無色界。但是，即使對佛教世界毫無所知的觀眾，親眼看到那些柔軟精緻的浮雕，充滿愉悅歡樂的享宴、遊戲動作和華麗裝飾的圖像，也會被深深地吸引吧！

在此地最令我反覆思考的重點是與《華嚴經》相關的造像，即〈入法界品〉（Gandavyuha）善財童子（Sudhana）五十三參的表現。[2] 它位於第二迴廊的後壁，與第三、四迴廊的全部，共四百六十塊浮雕，位在全部迴廊的最高位置，並佔有超過半數的面積。[3] 每一塊浮雕是一個完整的畫面，其共同特色是人物多，動作活潑，而且善財童子所參訪的主要對象，往往出現在裝飾華麗的塔龕形建築內。兩外側經常有茂密的樹木甚而動物作為陪襯，與當地熱帶林的景觀吻合。

筆者所認知的佛教造像，是以中國為中心的，而認真地考慮華嚴造像則是在接觸唐武則天晚期，8 世紀初葉的長安七寶臺造像以後才開始的。[4] 婆羅浮屠缺乏文獻記載，而且全體只有在基壇部分有很簡單的幾個梵文銘記，提示其圖像內容。有關此佛教遺跡的興建，一般認為是 8 世紀下半到 9 世紀上半葉，[5] 較七寶臺造像約晚一個世紀，卻是亞洲或全世界最有名的古代文明遺跡之一。印尼文化中豐富的神話、戲劇演藝傳統也反映在婆羅浮屠的浮雕表現上。

相對而言，中國的佛教藝術一旦脫離早期的本生、譬喻等敘述性畫面之後，就逐漸走向中軸對稱的一佛三尊像基本圖式，以穩重的供養禮拜圖像為主流。然而，中國的早期佛教造像雖然不像婆羅浮屠的浮雕人物那樣充滿了柔軟的肢體語言，但是也具有豐富的圖像象徵意義。本文想要了解中國的早期《華嚴經》造像發展過程，它不同於印尼，有很豐富的相關文獻，包括題記、刻經和歷史記載等。如果將時代的領域拉得更廣闊些，涵蓋北朝到唐代，探討與《華嚴經》相關的一些造像，便可以反映出中國華嚴思想的展開。本文限於時間暫時以北朝為限，唐代部分留待將來補充。涉入這樣的研究未免有些不自量力，但卻將帶出許多有趣的問題，有如拋磚引玉般，讓更多的學者有批評和討論的空間吧！

一、十地思想與華嚴經系的早期發展

如學界所周知，《華嚴經》的最早漢譯六十卷本出現（420-421）之前，相當於〈十地品〉的《十住經》，以及龍樹（Nāgārjuna；約 150-250）所著《十住毘婆沙論》，與世親（Vasubandhu；約 400-480）《十地經論》已經廣泛流傳於中國北方，而成為地論宗的核心思想。然而《華嚴經》的部份經文最早出現於中國者，可以溯源至 2 世紀後半支婁迦讖（Lokakṣema；約 2 世紀）所譯的《兜沙經》（內容相當於〈名號品〉與〈光明覺品〉）以及 3 世紀中葉支謙所譯的《菩薩本業經》（內容相當於〈名號品〉、〈光明覺品〉、〈淨行品〉與〈十住品〉）。後者即《華嚴經》初期的骨幹教義。〈十住品〉與〈十地品〉單行本的漢譯版本很多，現存如西晉竺法護（約 230-308）所譯《菩薩十住行道品經》與《漸備一切智德經》（297）以及鳩摩羅什所譯的《十地經》（401）等。故而木村清孝推論，《華嚴經》結集編纂成類似六十卷本形式的時間，不可能早於 400 年前後，[6] 相隔不久，六十卷本便由和闐的僧人佛馱跋陀羅（Buddhabhadra）於揚州道場寺譯出（418-420）。[7]

如上所述，《華嚴經》的內容或華嚴思想的傳播至中國，是經過一段漫長的時間逐漸演變而來的，因此不難想像當它具體反映在造像上時，也會出現多樣的表現手法。華嚴十住的思想不但早見於支謙與竺法護的譯本，而且也吸收了般若十地的思想，但將凡夫的修行提昇為菩薩的修行次等。如釋印順所說，《華嚴經》包括〈入法界品〉等至少五品都是以十住行為菩薩行位。十住說在初期大乘是主要法門，所以在支謙之後，仍一再的譯出。[8] 到了 4 世紀下半葉，由於道安、慧遠及鳩摩羅什之間的推廣，對於十住、十地義學研究逐漸興起。[9] 如《華嚴經》說：

十地是一切佛法之根本，菩薩具足行是十地，能得一切智慧。[10]

十地代表菩薩修行的十個階段，從初發大願住第一歡喜地，經過各種聲聞緣覺道的修行，進入不退轉的菩薩行（第七地），最後進入被授記灌頂的第十法雲地。

首先舉一件義邑集團造像與菩薩修行十地相關的例子。北齊河清二年（563）山西鳳臺陽阿故縣村，合邑長幼造一軀「石□□□華像」，根據記載，此造像共九塊石頭，分三層，每一層有三塊石，每一石正面都刻成列的造像龕，並在龕兩側題名。銘文中列出菩薩修行十地、十住、十行、十迴向的詳細條目，並且諸多邑子分別供養這些修行的法門。可惜石像已不知去處，銘文亦殘缺不全，但仍可以讀出一位比丘、三位比丘尼的名字以及一百五十人以上的善男信女名字，亦不乏各種地方官吏及郡中正等名流。明顯地看出華嚴思想之深入民間。以下即整理其中部份與六十卷《華嚴經》相關的文字作為比較：[11]

主題	六十卷《華嚴經》		河清二年（563）陽阿故縣造像記	
十地	四焰慧心	五大勝心	四□慧心	一天勝心
	六現前心	七無生心	□（六）現前心	七□生心
	八不思議心	九慧光心	不思議心	九慧光心
十信心	一信心	二念心	□	二進心菩薩
	三精進心	四慧心	三念心菩薩	四□心菩薩
	五定心	六不退心	五定心菩薩	六戒心菩薩
	七迴向心	八護心	七迴向心菩薩	八□法心菩薩
	九戒心	十願心	□信心菩薩	□願心
十住	一初發心住	二治地住	二持地心□菩薩	
	三修行住	四生貴住	三□□心住菩薩	四□□心住菩薩
	五具足方便住	六正心住	五方便心住菩薩	六□心住菩薩
	七不退住	八童真住	七不退心住菩薩	八童真心住菩薩
	九法王子住	十灌頂住	九法王一心住菩薩	十灌頂心菩薩
	（《大正藏》冊9，頁444下–445上）		十住	
十行	一歡喜行	二饒益行	一歡欣心行	二饒益心行
	三無恚恨行	四無盡行	三無嗔恨心	四無盡心行
	五離癡亂行	六善現行	五離痴欲□	六善現心行
	七無著行	八尊重行	七無著心行	八尊重心行
	九善法行	十真實行	九善法心□	
	十行			
	（《大正藏》冊9，頁466中下）			
十迴向	四至一切處迴向		一切處迴向心菩薩	
	五無盡功德藏迴向		無盡□□□□□□菩薩	
	六隨順平等善根迴向		順平等善根迴向心菩薩	
	七隨順等觀一切眾生迴向		□順□一切眾生迴向心菩薩	
	八如相迴向		□迴向心菩薩	
	（《大正藏》冊9，頁488中下）		十迴向	

這篇北齊河清二年由陽阿故縣村合邑長幼造石像的銘文，雖然詳列菩薩修行的各種修行次第與供養主名，目前殘存的銘文完全沒有提到《華嚴經》的教主盧舍那佛。所以只能推測此邑義團體在邑師出家眾的領導下，基於《十地經》等思想為研修對象，或因舉行短期共修法會或為累積功德而留下此石刻及題記。

北朝石刻造像題記中出現盧舍那佛的名字，依目前統計紀年題記看來，最早在東魏，而以北齊之間最多，並且有集中在山東一帶的現象，請參見附錄。以往學者的研究中，雖然也有人從造像題名中推測盧舍那佛是北齊最常見的造像佛，但事實上，不論石窟或造像碑，現存例子中，尊像未被題名者仍占多數。尤其是傳統上最常見的釋迦像、多寶像、觀音與彌勒像完全未題名或僅以「造像一軀」交待的情形頗為尋常，故而這樣的推論意義恐怕不大。

二、敦煌 428 窟的新思考—《法華經》法身三界像

在這篇文章撰寫的漫長過程中，卻注意到了日本學者早已對於所謂「盧舍那法界人中像」展開熱烈的討論，特別是吉村怜氏與宮治昭氏及朴亨國之間精彩的論爭，一時讓筆者只能擱筆讚嘆。[12] 雙方論證的焦點為敦煌 428 窟南壁立佛究竟為釋迦佛或代表《華嚴經》教主的盧舍那佛，與本文關係密切，故不得不再三考慮。（圖1）宮治昭的論文主旨是討論印度早期釋迦佛造像如何在時間和地域的演變下，逐漸脫離狹義的佛傳背景，擴大包含慈悲與智慧的象徵，不可思議的神變力量，乃至於涵蓄十方三世的宇宙主佛。這篇文章對於釋迦佛由色身提昇至永恆的法身，結合圖象與教義乃至於民俗宗教的演變，給以清晰透徹的分析，表現出宮治昭治學的特色。但是，引起吉村怜批評的是宮治昭對敦煌莫高窟 428 窟南壁法身佛的圖象解釋。前者認為此為《華嚴經》教主盧舍那佛，而非宇宙主釋迦佛。

428 窟沒有任何題記或紀年，一般都公認為北周時期。窟中主要壁面，如宮治昭描述：「試看第428窟周圍的壁畫，北壁（右壁）為幾幅佛說法圖與降魔成道圖，西壁（正面）為二佛並坐，涅槃圖，有佛誕的寶塔與佛說法圖，南壁則是幾幅佛說法圖與宇宙主的佛陀像。最後，在入口右側的東壁則描繪須達拏太子本生與摩訶薩埵太子本生圖。」他從涅槃與降魔圖並現於428窟，歸納此窟強調釋迦證道的本質，因此南壁的佛立像，身上畫著天宮與六道輪迴圖象，「並非盧舍那佛，而是宇宙主釋迦佛」。[13] 吉村怜反駁的理由是，「既然正壁的二佛並坐圖與涅槃圖是基於《法華經》與《涅槃經》的教義，那麼，南壁的佛立像基於《華嚴經》的教義，並沒有什麼矛盾之處」。[14] 換句話說，吉村怜從正壁的圖像出發，認為此窟至少反映了《法華經》、《涅槃經》，因此代表《華嚴經》教主的盧舍那佛出現也沒有值得奇怪之處。

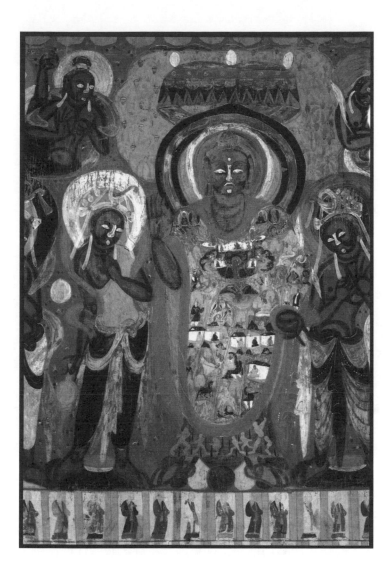

圖 1 │ 北周敦煌莫高窟
428 窟南壁
立佛像

　　這兩位學者的觀察各有其切入點，頗值得再思考。宮治昭的宇宙主釋迦佛說，頗具吸引力，但是確實忽略了正壁二佛並坐圖。同時，東壁門口兩側的本生傳也不能簡單地視為釋迦佛的信仰，而是菩薩道六波羅蜜行的表現。這是北齊北周時流行於北方的思想，不但見於《法華經・提婆達多品》，也見於《華嚴經》的〈十地品〉。事實上，《法華經》的佛身觀與宮治昭所思考的宇宙佛或吉村怜的盧舍那佛都有相近之處。《法華經・如來壽量品》中強調佛壽命無量，捨棄色身（現實身）而強調佛的法身（永遠身），所以釋迦佛說：「我本行菩薩道，所成壽命，今猶未盡，復倍上數。然今非實滅度，而便唱言當取滅度。如來以是方便教化眾生。」[15] 釋迦佛的涅槃被解釋為「方便涅槃」，是教化眾生的一種幻化，為令眾生生起「諸佛出世，難可值遇」的仰慕心，涅槃相仍有其重要性。佛「常住不滅」，由歷史上的過去佛轉變成久遠常在的佛。因此，「如來如實知見三界之相，無有生死，……不如三界，見於三界」。（《大正藏》冊 9，頁 42 下）佛能「如實」知道「三界之相」，雖不親臨三界，也能隨時展現「三界之相」，此法力下文即將再提到。

朴亨國注意到《法華經・法師功德品》中一段重要偈語提到於清淨身現三千世界，天人阿修羅、地獄鬼畜生諸相，因而推論敦煌 428 窟南壁的立佛不一定為盧舍那佛，更可能為釋迦佛，支持宮治昭的論述。[16] 吉村怜則反駁此段文字是釋迦佛為修持者常精進菩薩而說，並非釋迦佛能現此相，所以他仍推論，於身中現三界相的立佛為盧舍那佛。〈法師功德品〉的主旨是說明菩薩（法師）傳頌、演說《法華經》的各種功德，此段關鍵文字即演說《法華經》得三種清淨中的清淨身功德。為了進一步說明，再引其偈頌之前的文字（長行）如下：

復次，常精進，若善男子、善女子受持是經，……得八百身功德，得清淨身，如淨琉璃，眾生喜見。其身淨故，三千大千世界，眾生生時死時，上下好醜，生善處、惡處，悉於中現。及鐵圍山、大鐵圍山、須彌山、摩訶彌樓山等諸山，及其中眾生，悉於中現。下至阿鼻地獄，上至有頂所有及眾生，悉於中現。若聲聞、辟支佛、菩薩、諸佛說法，皆於身中現其色像。（《大正藏》冊9，頁49下）

在卷四〈法師品〉中，曾以譬喻的手法說：「欲為四眾說是《法華經》者」，應「入如來室，著如來衣，坐如來座。」（《大正藏》冊9，頁31下）亦即，說《法華經》者能得佛之加持，昇佛座，著佛衣，借助於佛之法力說法。而在〈法師功德品〉則更進一步詳細說明任何法師，包括聲聞、緣覺乃至於佛、菩薩，在說《法華經》時便可得舌根清淨、身清淨與意清淨。所謂身清淨指身淨如琉璃，三千大千世界乃至於須彌山、地獄等都能現於其身，不說法者則不能現此身。此清淨身實為法身，故能包涵法界。如此觀念其實與《華嚴經》正有相通之處。

吉村怜已詳盡地說明，第 428 窟南壁立佛身上的圖像如何對應於須彌山世界及六道輪迴等，正如同上文所描述。但是，值得再注意的是，引文最後指出，凡是說此《法華經》，得清淨身者，不論聲聞、辟支佛、菩薩或者諸佛，都能於其身中現其色像。亦即，能現三千大千世界者，不只限於釋迦佛，但也不是特指盧舍那佛，而是宏揚《法華經》，或佛法大義的諸佛、菩薩乃至於聲聞、緣覺。此清淨身功德法力便是來自於久遠常住的釋迦，或永恆的法身佛所具有「不如三界，見於三界」的法力。理解這一點時，再回到敦煌 428 窟的壁面，可以進一步推論其與《法華經》的密切關係。

第 428 窟壁面除了門口東壁兩側繪本生故事外，主要三壁中層為大幅圖像，每一壁各分五個畫面，並且皆以說法圖為主軸。[17] 正壁（西）中央說法圖的內兩側各為涅槃圖與佛塔，外兩側為釋迦多寶並坐圖及另一幅說法圖。此不但表現《法華經》的〈見寶塔品〉（二佛並坐），也與同一部經的〈如來壽量品〉（涅槃）以及〈法師品〉、〈藥王菩薩品〉（涅槃、寶塔）

內容有關。《法華經》與佛塔信仰的密切關係，學界早已有論述。[18] 〈法師品〉說的最懇切：

> 在在處處，若說若讀，若誦若書，若經卷所在處，皆應起七寶塔，極令高廣嚴飾，
> 不須復安舍利。所以者何？此中已有如來全身。（《大正藏》冊9，頁31中）

換句話說，為了宏揚佛法，隨處可視需要而置莊嚴之七寶塔，塔內更不需要佛之真身舍利，只要造塔，其中便有如來全身。如此，塔也脫離了原始與釋迦佛肉身的關係，改為包含法身佛，等同法身塔的意義。從正壁的二佛並坐圖及寶塔圖一起出現來看，此窟壁畫內容可謂反覆強調佛塔信仰與佛法的傳承受持。南壁中央佛說法圖的內兩側各為一立佛，其中東側即為了弘揚大法而現不可思議之三界相的法身佛，外側還是兩尊說法的坐佛，由此看來，南壁的五尊佛不論坐立，都可以看成是十方諸佛說法的表徵。北壁在中央坐佛的東側，即與南壁法身佛相對應位置上，出現了降魔圖。降魔圖是釋迦佛過去在菩提樹下，以右手觸地印降服群魔，終成正等正覺的釋尊八相之一。但是此幅降魔圖的兩側皆出現說法的坐佛，似乎也脫離了最初的歷史意義，而與當時強烈的末法觀有更密切的關係。

《法華經・法師品》稱：「此經是諸佛秘要之藏，……此經者，如來現在，猶多怨嫉，況滅度後。」（《大正藏》冊9，頁31中）傳達出對法脈延續強烈的不安。《法華經》後半部不斷地囑咐正法的守護、傳承，特別是在佛滅度後，於末法時期，諸菩薩皆需發弘誓願以傳法。如〈安樂品〉中所說，為了度化無明眾生，菩薩安守身口意安樂行，生大慈、大悲心，隨時隨地「以神通力、智慧力引之，令得住是法中」。如來傳法之心殷勤無比，甚至為了廣說此法華妙義，不惜大戰群魔，「於三界中為大法王，以法教化一切眾生，具聖賢軍，與五陰魔、煩惱魔、死魔共戰，有大功勳，滅三毒，出三界，破魔網。爾時，如來亦大歡喜，此《法華經》能令眾生至一切智」。（《大正藏》冊9，頁39上）敦煌428窟的降魔圖不但表現釋迦過去為了證道而降魔，也是宣示現在乃至於永遠的將來，法界一切佛都將為弘法、護法而降魔。

敦煌428窟所描繪的法身三界相源自於釋迦佛的無盡壽命永恆化，並推演至法身觀，明顯地與《華嚴經》的法身觀有所重疊，但依據經文來看，此法身佛化現並未嚴格地定位於釋迦或盧舍那，而是強調末世弘法的不可思議神通。這也許可以解釋何以此時期出現的「人中像」、「法界人中像」沒有指定佛尊名的現象。「人中像」、「法界人中像」與盧舍那佛的關係如何，是學界很感興趣的議題。其牽涉的範圍很廣，並不僅限於敦煌428窟。在此，想試著從不同的角度來思考。

三、新佛像與神通

依據文獻及造像題記調查，人中像的出現比盧舍那佛像至少早一個世紀，而且記載中總是強調其不可思議的神通力量。依據文獻記載，大約在六十卷《華嚴經》譯出來的同時或更早，在南方江蘇吳縣已出現人中金像的記錄。[19] 後來在北魏都城洛陽也有僧俗製作人中像或人中夾紵像的記載。[20] 值得注意的是，在此早期人中像記錄中往往強調其靈異化現的事蹟。例如東晉末至宋初，釋僧詮曾造丈六金像，又造人中金像，後來在遊居他方（臨安）時，「遇疾甚篤，而常見所造之像，來在西壁……」也就是當他臨終時，其所造的佛像出現於西方，來迎往淨土之意。[21] 洛陽城內，宣年里景皓家中所置人中夾紵像，「相好端嚴，希世所有」。「永安二年中（529）此像自每夜行遶其坐，四面腳跡，隱地成文。於是士庶異之，咸來觀矚。由是發心者，亦復無量。永熙三年秋（534）忽然自去，莫知所之。其年冬，而京師遷鄴」。[22] 此人中夾紵像不但有神通的奇跡，可以感化信徒發心，而且預知洛陽即將有大難及遷都之厄，故而事先神遊化去。

這些強調神通力量的「人中像」和《華嚴經》教義的關係似乎比不上與《法華經》的關係更為明顯。下文再舉一例說明。

在河北省邯鄲水浴寺石窟東側，新發現的北齊武平四年（573）小石室題記，陸景岂為亡妻「造人中像一區，法華經一部，石堂一□，以□□易□，丘壟頹滅，故鑿石依□……」[23] 顯然是基於末法思想，刻《法華經》以傳後代，而所造「人中像」很可能也是《法華經‧法師功德品》中所說宣揚的以清淨身現三界相說法的不可思議佛功德。

此外，現存於河南新鄉的殘碑，北齊天保九年（558）「魯思明合邑千人造寺並像碑」也提到造人中像兩區，雖然文字已殘缺，仍值得舉出其中片段內容。[24] 題記起首，讚揚佛出世，度化眾生之功德，然佛示涅槃，「今正法催綱，經像獎世。十力慧日，沉暉唯遠」。像法時期已屆，唯有造像才能弘法。於是，在「東西二寺都福主」魯文字的主導下，「合邑千人，共……八繡像一區，合有千佛、人中石像兩區、寶車一乘……」。魯氏死後又由其子思明完成，並再造寶塔三區並建寺。總之，此人中石像也是基於末法思想的號召下，連同千佛繡像，寶車以及追加的寶塔等一併供養於佛。

考慮至此，不由得再次回想到同時期，最早在中國提出正法、像法、末法三時期區分的

天臺宗三祖慧思（515–577?）。[25] 如眾所知，慧思於其〈立誓願文〉（558）基於末法思想造金字二部經典，即《摩訶般若波羅蜜經》二十七卷及《法華經》，盛以瑠璃七寶函，「以大願故，一切眾魔諸惡災難不能沮壞」。[26]

如佐藤成順所指出，慧思誓願於五濁惡世，忍受一切迫害，「降伏惡人，度化眾生」的勇猛決心來自於《法華經》信仰。[27] 正如前文所述，〈安樂行品〉中，佛誓願為廣說法華妙義，於大界中為大法王，為了教化一切眾生，不惜大戰群魔。慧思在他的誓願中也有類似的說法，

> 一切十方世界中，若有佛法欲滅處，我願持續令不滅，為彼國土人廣說法。十
> 方世界惡比丘，及以邪見惡俗人，見行法者競惱亂，我當作助催伏之。令說法
> 者得安穩，降伏惡人化眾生。[28]

慧思願文中強烈地希求長壽和神通力，陳寅恪曾指出此與龍樹菩薩以及道家神仙術或有關係。[29] 然而，慧思於誓文結尾提到，他是為了弘法而求長壽術，以便在久遠的未來，有如多寶佛，在值彌勒弘法時，他將現神通力，從地涌出他所製作的金經寶函七寶塔，住於空中，宣告世人：此乃釋迦佛所說的無上妙法。換句話說，慧思在誓文中也假借《法華經》不可思議的神通力，轉化弘法的勇猛信心，化自己為長壽的大仙（佛），將隨來世彌勒佛而出現，為後者證道，

> 為大乘故入深山，願速成就大仙人。
> 壽命長遠具神通，供養十方諸世尊。
> 未來賢劫彌勒佛，為大眾說般若經。
> 以我誓願神通力，金經寶函現其前。
> 從地涌出住空中，大地震動放光明。
> 遍照十方諸世界，種種妙言告眾生。
> 稱揚讚嘆釋迦法，三途八難悉解脫。[30]

如此強調超凡入聖的大願力和大精進，以種種不可思議的神通力量，譬如化城，如三界相，如龍女成佛等等，都是讓眾生頓時了悟的方便究竟，正是《法華經》廣受大眾歡迎的因素。所以慧思造此經並總結說，「專求四如意，八種自在，我五眼及種智，為佛一切智，當發大精進，具足神通力，可化眾生耳」。[31] 不管是否受到道教仙術思想影響，慧思最終還是回歸到法華思想，以不可思議大神通的方便度化眾生。

四、觀佛：《華嚴經》與《觀佛三昧海經》的對照

相對於《法華經》的神通妙喻，《華嚴經》最動人的形相是海印三昧，以盧舍那佛為中心，窮窮無盡的佛國世界，一時俱現，莊嚴自在的境界。是故，《華嚴經》除了強調菩薩道修行之外，也強調觀佛、念佛。如釋印順所說，「佛弟子對佛涅槃所引起的永恆懷念，是佛法傾向於大乘佛法的原動力」，「佛像與觀像的念佛三昧相呼應，大乘終於趨向『唯心』與『秘密』的大乘。念佛三昧，主要是念佛的形象。在三昧中現起的佛，不但是相好的莊嚴，光明徹照，而且是能行動，能答問」。此即「是心作佛」、「是心是佛」的道理。[32]

附錄中所見的東魏末到北齊周之間的四十五件盧舍那佛像大多已不存。其中一件武平七年（576）慧圓、道密等「造盧舍那白玉像并二菩薩記」銘文中詳細地描繪盧舍那像的容貌：

色相縱容，狀滿月之皎青天，修淨分明，若芙蓉之照淥（綠）水。

神軀恢廓，網羅於法界。四大閒雅，苞含於六道。乃徒？一句之誦，無遑於異文。

瞻仰之人，寧容於眴目。

形容盧舍那像明朗莊嚴的容貌有如青空中的滿月，清淨分明，有若芙蓉花映照在綠水中；正如六十卷《華嚴經》所說：「眾生樂觀無上尊，猶如滿月顯高山。」（《大正藏》冊9，頁400上、中）；「譬如淨滿月，普現一切水。」（《大正藏》冊9，頁486下）如此對佛像容貌莊嚴的描寫，符合人們觀佛的需要，是北朝末期的新發展，而且將延續至唐代。下一句形容法身充滿法界，亦累見於經文：「如來法身甚彌曠，周遍十方無涯際。」（《大正藏》冊9，頁400下）其法身（神軀）廣大無邊際，遍滿法界。法身四大種相（地水火風）自在閒雅，放光涵蓋眾生所趣的六道（地獄、畜生、餓鬼、人、天、阿修羅）。只需要誦念一句盧舍那佛的功德，不需要其他的文字，便令瞻仰盧舍那佛聖容的人，感動得連眼睛都捨不得眨。見佛之不可思議如六十卷《華嚴經·世間淨眼品》所說：

佛有如是，自在神力，

於一念頃，現無量身，

普令眾生，滅除垢穢。（《大正藏》冊9，頁404下）

八十卷《華嚴經·如來現相品》重覆提到：

佛身放光明，遍滿於十方。

隨應而示現，色相非一種。（《大正藏》冊10，頁32上）

然而，如此強調隨眾生的心願，佛即時以神力現出其形相，並不僅限於《華嚴經》，而且更與《觀佛三昧海經》所提示的觀想方式相近。《觀佛三昧海經》與六十卷《華嚴經》同為佛陀跋陀羅所翻譯，經中稱「諸佛如來出現於世，有二種法以自莊嚴」，是那兩種法門呢？「一者先說十二部經」，「二者以妙色身，示閻浮提及十方界，令諸眾生見佛色身具足莊嚴，三十二相八十種隨形好，無缺減相，必生歡喜」。[33] 說法和示現色身像是佛出世時兩種重要的傳法方式，而後者令眾人心生歡喜，也就是發菩提心，自然進入菩薩修行十地的歡喜地。《觀佛三昧海經‧觀相品》除了詳細描述佛的三十二相好之外，也強調觀佛放光時，遍照法界相。如放肉髻光照十方無量世界化佛；眉間光照十方世界無量禪定佛；額、鼻、眼、面門等放光亦照十方化佛，佛頸放光照辟支佛，缺盆骨（鎖骨中央）放光照聲聞，胸德字卍字光照無量金色花，花中有化佛。臍中也有萬億寶華，光照一切十地菩薩、十方佛。佛心如紅蓮華，光照五道受苦眾生，為眾生滅罪。（《大正藏》冊 15，頁 662 下 –674 上）此點與《華嚴經》也頗為類似，下文再談。

《觀佛三昧海經》顧名思義，是由觀佛身而入佛三昧海境界。「繫心思惟諸佛境界，亦能安住諸三昧海，其人功德不可稱計，譬如諸佛等無有異」。（《大正藏》冊 15，頁 647 中）如此念佛見佛的法門當然可以追溯至《般舟三昧經》，現存最早的漢譯本也和十地經系一樣，在 2 世紀中葉由支婁迦讖等所翻譯。[34] 此經強調觀佛之無量功德，例如，端坐正受觀佛色身，未來生處必見彌勒。（《大正藏》冊 15，頁 656 上）

值得注意的是，較晚譯出的《觀佛三昧海經》含有強烈的末法觀，並指明觀佛或觀像是脫離末世苦難與罪惡的途徑。故經文重覆地說，釋迦已滅度，現前無佛，眾人多作惡，但是觀像即如佛在世，與佛無異（《大正藏》冊 15，頁 646 上）。觀佛何以如此神奇，因為佛能以神通力示現，加持觀者。相對於《法華經》提倡念誦佛經、弘法，《觀佛三昧海經》則取代以觀佛、念佛甚至於造佛像。後者經中不厭其煩地一再解說其實踐的次第，

> ……佛告阿難，汝從今日持如來語遍告弟子，佛滅度後，造好形像，令身相足，
> 亦作無量化佛色像，及通身光，及畫佛跡。以微妙彩及頗梨珠安白毫處。令諸
> 眾生得具是相，但具此相心生歡喜，此人除卻百億那由他恒河沙劫生死之罪。
> （《大正藏》冊 15，頁 675 下）

經文一方面詳細描述受罪報者在阿鼻地獄，十八地獄之種種煎熬慘狀（《大正藏》冊 15，頁 668 中 –674 上），一方面鼓勵末法眾生懺悔觀佛，既具有戲劇性的渲染效果，同時也

提供具體可行的觀想步驟，例如，如何先觀立像，次觀坐像，再觀行像、涅槃像等。（《大正藏》冊15，頁690下–692下）又由觀一像至觀過去七佛像與彌勒，再觀十方佛。（《大正藏》冊15，頁693上–694下）

　　《華嚴經》討論佛放光無盡法界，最清楚的一段文字莫過於〈十地品〉中的第十地，修行佛道至十地的菩薩藉佛百萬三昧大神通力，坐於大蓮華王座上，展現一切諸佛大會莊嚴的景象，廣大如虛空的法界圓融、理事無礙的境界，

（菩薩）光明普照十方世界，一切世界皆悉嚴淨，皆得見聞諸佛大會。

何以故？是菩薩坐大蓮華上，即時

足下出百萬阿僧祇光明，照十方阿鼻地獄等，滅眾生苦惱。

兩膝上放若干光明，照十方一切畜生，滅除苦惱。

臍放若干光明，照十方一切餓鬼，滅除苦惱。

左右脅放若干光明，照十方人，安隱快樂。

兩手放若干光明，照十方諸天，阿脩羅宮。

兩肩放若干光明，照十方聲聞眾，

頸放若干光明，照十方辟支佛，

口放若干光明，照十方菩薩，乃至住九地者。

白毫放若干光明，照十方得位菩薩，一切魔宮隱蔽不現。

頂上放百萬阿僧祇三千大千世界微塵數光明，照於十方諸佛大會。（《大正藏》冊9，頁572上）

　　與此圖像最接近的是紀年隋代開皇九年（589）的河南寶山靈泉寺大住聖窟北壁主尊，盧舍那坐佛。（圖2）詳細的討論請參考前賢，不再重覆。[35]

　　在北朝末年普遍流行末法思想的時代，《觀佛三昧海經》與《華嚴經》都強調禪觀時，觀佛色身與法身結合的重要性。《觀佛三昧海經》以較為務實的觀點認為在目前無佛的時期，觀佛像即觀佛法身，心生歡喜而進入修行的初階。《華嚴經》則由法身周遍涵容的法界觀出發，當眾生的心力與佛的神力呼應時，佛即隨時隨地現身，也能令眾生去除無明，滅除罪業，入菩薩道。佛身出現時以放光的方式，遍滿於十方，而眾生也在光中見十方佛剎，顯示「一即一切，一切即一」的境界。這兩部經典都提到造佛像的重要性，我們也不難想像，北朝末年造佛像風氣之盛行，以及當時造像莊嚴的表現必然與「觀佛」的殷切需求有密切的關係。

　　總之，《法華經‧法師功德品》謂修持、宏揚此經之佛、菩薩乃至於聲聞緣覺，得清淨

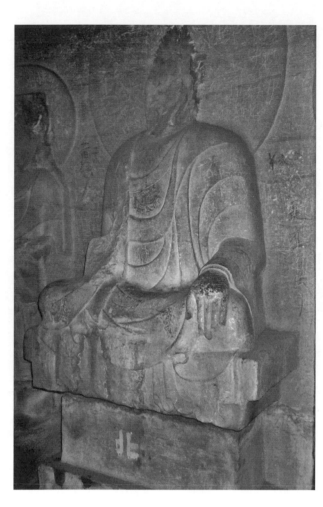

圖 2 | 河南寶山大住聖窟
開皇九年（589）
盧舍那佛坐像

身功德，即可現三界法相於清淨身，並以不可思議法力令無明的眾生證悟。《華嚴經》與《觀佛三昧海經》卻鼓勵眾生由禪坐觀想佛，得念佛三昧，佛即放光，遍照法界相，亦即觀佛色身與法身圓融為一，而且法界與人間理事無礙。法身觀是大乘佛法發展的重要關鍵，在《法華經》中，為了因應信徒或修行者的需求，釋迦佛已逐漸轉化為永恆的法身佛，並且為無盡的修行者授記未來成佛。《華嚴經》與《觀佛三昧海經》則更進一步，法身佛以放光的方式讓修行者於觀想中融入法界中。法身佛的信仰卻不僅僅限於盧舍那佛而已。

五、法界人中像

學者自 1930 年代以來，已經對華嚴教主盧舍那佛像的表現作了許多檢討。[36] 最近十年來，隨著山東出土的許多立佛身上彩繪六道輪迴等圖像（彩圖 13），更引起「法界人中像」是否等同於盧舍那佛的問題。本文附錄中，四十五件北朝題名盧舍那像造像中只有兩件分別稱為「盧舍那法界人中像」（559）與「人中盧舍那佛」（575），均為北齊年代。據此推斷，出現「法界人中像」或「人中像」即盧舍那佛像的說法。值得注意的是，題名法界人中像的造像數量極少，令人不由得懷疑其圖象意義是否能夠嚴密地界定。事實上，《華嚴經》沒有出現「人

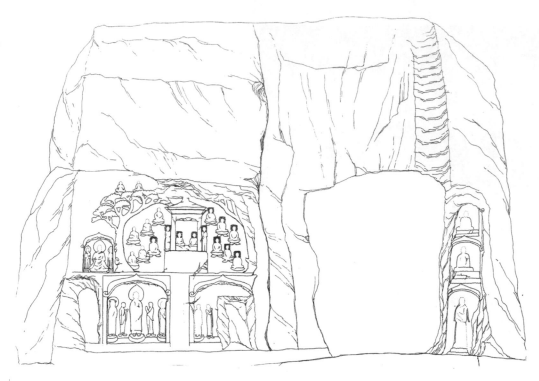

圖3 河南安陽小南海石窟
東窟外壁 線描圖

「中像」一詞，從「人中」相關的詞彙來觀察，大致可分為二類，第一類有許多是用來形容佛的尊貴，如人中尊、人中雄。第二類「人中」，則作為地點、空間之意。相應於天上、地下，表示為世間、人間之意。由此觀察，人中像為人中尊像，亦即佛像的可能性最大。法界人中像解釋為法界佛，或現法界於世間之佛皆無不可。

其次，值得注意的是，如《華嚴經・如來名號品》所說「四天下佛號不同，……或稱釋迦牟尼，或稱神仙，或稱盧舍那，或稱瞿曇，……」，[37] 釋迦牟尼佛名與盧舍那佛名並沒有嚴格分別的意義。[38] 最後，在《華嚴經》海印三昧的景象中，佛毫無例外地以坐姿出現。相反地，一般所習知的法界人中像幾乎都是立佛。

接著，從現存少數題名「盧舍那」佛的北齊造像來看，也許可以繼續思考此問題。河南安陽小南海東窟門外西側，有一龕三尊像，正下方牓題「盧舍□佛」，[39] 此西側外壁浮雕兩層佛龕，上層主要圖像如題記所示，表現《法華經・見寶塔品》，塔內兩尊坐佛，塔側二菩薩脅侍，其外有十二尊坐佛圍繞，兩株大樹圍繞此景。至於盧舍那佛龕則依附在西面樹下，尺寸略小，龕內造像已殘，但可以約略看出佛結跏趺坐，手印無法確認，兩側各有一位菩薩。下層另有兩龕立佛五尊像，殘存的題記中出現「釋迦」、「發菩提心」等字。（圖3）雖然我們清楚地在同時期的小南海中窟具體看到《華嚴經》偈讚文字刻於窟外，但在此東窟外壁浮雕的盧舍那佛像卻只佔有附屬地位。或者，也可以換一個說法來看此外壁圖像表現，亦即，此時《華嚴經》造像與《法華經》造像關係密切。

另一個例子為北齊河清三年（564）董洪等造像。[40] 此石正面刻交腳彌勒像，兩位菩薩側

立禮拜，外側各有一龕思惟菩薩。背面有三龕，中央主尊為倚坐佛，題字：「大像主周幸女侍佛時」，兩側各有一立佛，左側題字「盧舍那像主王寶為亡父母」，右側立佛題字「盧舍那像主王□□為亡父母」。整體造像看來，是以彌勒菩薩和彌勒佛為主尊，而兩尊思惟菩薩和兩尊盧舍那佛則成了陪襯或次要的尊像了。

當然，如前文所述，《華嚴經》思想或盧舍那法身佛的信仰業已流行於東魏北齊，這是毫無疑問的事。出土於山東濟寧普照寺，有名的天保十年（559）比丘道朏造像記即是一例：[41]

比丘道朏敬造盧舍那法界人中像一區，願盡虛空邊法界，一切眾生成等正覺。

令人好奇的是此殘題記的尺寸頗小，出土後曾被好事者送給名手刻成石硯。[42]同樣的情形是題名「人中盧舍那佛」的武平六年（576）□市生造像記也是一件小品。[43]此一題記的願文：「上為國王帝主，師僧父母，亡過現在，普及一切眾生，咸同□□。」與一般常見的願文沒有兩樣。這也是附錄盧舍那造像題記所見中大多數的情形。

題為盧舍那佛而且知道尺寸比較大的是，陝西臨潼博物館藏北周天和二年（567）「諸邑二百五十人造盧舍那石像」，此應為圓雕像，可惜目前僅殘存像座。[44]

不過，四十三件造像中有許多出現比丘或比丘尼的名字，如果假設邑義造像都有邑師指導的話，那麼僧眾參與的更高達二十一件，這也是有趣的現象。

總之，似乎可以進一步推論，北齊時期的法身佛並不限於盧舍那佛，法界像也不只限於盧舍那佛。如果盧舍那法界人中像是唯一的富有神通法力的法界人中像，那麼在題記中似乎應該更強調才對。

六、觀塔像：由十方佛到四方佛

值得注意的是，《觀佛三昧海經》經文中不但提到觀想十方佛，並接著觀想四方佛。〈本行品〉提到文殊師利往昔觀佛之功德，於是佛子財首散花供養。花落佛身即化為十方佛的花臺座，花落文殊即成為四方佛，花落阿難，即成無數化佛。

時（法）會大眾見十方佛，及諸菩薩國土，大小如於明鏡見眾色像。財首菩薩所
散之華，當文殊上，即變化成四柱寶臺。於其臺中有四世尊，放身光明，儼然而坐。
東方阿閦，南方寶相，西方無量壽，北方微妙聲。（《大正藏》冊9，頁688下）

財首菩薩供養的花落在文殊身上，立刻變化成四面柱的寶臺，每一面各有一佛。此四方佛隨即向釋迦佛禮讚獻花，並說明他們成佛的因緣。四方佛與十方佛相同的是，在往昔為比

丘時，都曾入佛塔禮拜佛像，說偈讚歎。原來四比丘不能堅持佛法修行，後因入塔觀像，才徹悟懺悔，終獲得授記。由經文看來，此四方佛似乎是十方佛的代表，具體而微。《華嚴經》時時以十方一切世界諸佛代表窮窮無盡的宇宙觀，盧舍那佛與十方佛隨時互相涵攝，那麼由十方佛更簡化為四方佛也是自然的事。

中央研究院歷史語言研究所收藏拓片中，有一件北齊皇建二年（561）的造四面像記：[45]（圖4）

> 夫盧舍旡形，丈陸之容已彰無名之真名，迷之者沉論（淪）苦海，悟之者出世
> 之常路。政（正）信佛弟子□善等一十三人，遂發洪願，敬造四面石像一區。
> 綰飾訖既，莊嚴成就依悕（希）相好，紡（彷）絑（彿）神宜。庶茲福業，仰
> 鍾皇家。國祚永隆，七世先亡，及現前眷屬，法界眾生，同沾斯善。
> 皇建⋯⋯四月癸⋯⋯功⋯⋯

法身佛盧舍那佛雖然無形色可依憑，不過造就一丈六尺的佛像卻能彰顯無名之真意，因此而開悟者便踏入出世解脫之正軌。這是□善等十三人集合造像的基本信念，而他們所造像為四面石像。像這樣盧舍那佛與四面佛或四面石像同時並列的例子並不多，同時在此銘文之首，若以釋迦佛取代盧舍那佛，似乎也不妨其意。然而，《華嚴經》和《觀佛三昧海經》都很強調入塔觀像的重要性，四面佛造像與塔或浮圖造像有密切關聯，此點學者如松原三郎早已指出。[46]確實，由早期佛塔四面開門的慣例發展成四面開龕的形式，自有其道理。不過，《華嚴經》談到菩薩修行諸多功德中，非常重視在諸如來涅槃之後，應取其舍利，以無量寶造塔供養。這是初發心菩薩所造功德之一，

> 以無量寶起塔供養，其塔高廣，一一周滿無量無邊世界，又以上妙眾寶而莊嚴
> 之，一一塔中，有無量無數如來形象，彼諸形象，光明普照，無量無數諸佛世
> 界（《大正藏》冊9，頁452上）。

造塔之後還要造佛像，佛像放光，普照無量佛世界。四面柱各刻一佛像在南北朝是常見的造像形式，這除了與塔的形式有關，是否也可以同時考慮十方佛的代表性，確實值得再思考。

在《華嚴經‧淨行品》中，也強調「見如來」、「諦觀如來」、「頂禮佛塔」及右遶佛塔三周的修行方式。（《大正藏》冊9，頁433中、下）《觀佛三昧海經》則更近一步將佛塔與禮懺以及觀佛結合起來，一再強調觀佛不成時，應入塔觀像，可以更快滅除罪惡，達到觀像的效果

圖4　造四面像記 皇建二年（561）
中研院史語所傅斯年圖書館藏拓片 20086
幅 26x58.5 公分
陝西耀縣出土

若比丘犯不如罪，觀白毫光闇黑不現，應當入塔觀像眉間，一日至三日。合掌
啼泣，一心諦觀，然後入僧說前罪事，此名滅罪。（《大正藏》冊9，頁655中）

觀如來坐者，如見佛身等無有異，除百千劫生死之罪。若不能見，當入塔觀一
切坐像，見坐像已懺悔障罪。此人觀像因緣功德，彌勒出世，見彌勒佛初始坐
於龍華樹下，結跏趺坐。見已歡喜，三種菩提隨願覺了。（《大正藏》冊9，頁
682下）

　　進入安置佛像的塔或石窟內，懺悔祈求見佛，便可以滅罪消除業障。佛像現前，也可以
累積功德，將來值遇彌勒出世時，在欣喜中圓滿三種菩提願。在此很清楚地說明觀像和佛塔
的功德與效益。

　　東魏北齊之間的小型石窟多作塔形外觀，實際功能為禪修，許多學者已討論過。[47] 南響
堂山第一窟，通稱華嚴窟，因為窟內前壁刻有《華嚴經》經文。其中，〈光明覺品〉就提到
法界觀。佛從兩足相輪放光，照遍此十佛世界，再照十方十佛國土，按著光明繼續擴大，照
遍百、千、萬、十萬、百萬、一億乃至於百億世界的十方佛國。南響堂第一、二窟為一組塔
形窟，已被廣泛地討論過了。[48]

　　在第一窟的造像中似乎也有意將此十方佛國容納於一室。除了中心柱三面開佛龕外，左
右兩大壁各開五個大龕，後壁除中央為隧道之外，兩端各開上下兩龕。中心柱側面，除開一
大龕之外，其上又有十五列小型高浮雕坐佛，皆舉右手作無畏印，與中心柱正面龕的主尊佛
相同，交相輝映。

河南安陽小南海石窟中窟為禪師僧稠（480–560）重修完成的小禪窟，壁外刻經，內容曾被詳細分析，在此僅簡單地指出其中《華嚴經》和《觀佛三昧海經》互通之處。[49] 中窟門口，僧稠的弟子為紀念先師，依其觀法，鏤石刻經，其中摘錄《華嚴經》偈頌，這是佛昇須彌頂妙勝殿時，帝釋天稱頌過去十佛功德的偈語，例如起首稱揚過去佛定光曾到此處，最後又模仿首節，稱揚盧舍那佛曾入此室，

9
北朝
《華嚴經》造像的省思

358

定光如來明普照　　　諸吉祥中最無上
彼佛曾來入此處　　　是故此地最吉祥（第一節）
盧舍那佛惠無（礙）諸吉祥中最無上
彼佛曾來入此室　　　是故此地最吉祥（第四節）

其實，在《觀佛三昧海經》中，佛入忉利天時，諸天也同樣稱頌過去七佛及彌勒菩薩，文字頗為近似，

毘婆尸佛　吉祥中尊　亦放光明　來至此處……
彌勒菩薩　賢劫尊者　亦放光明　當至此處
此處吉祥　安隱無為　諸佛所遊　牟尼生地
名涅槃窟

小南海中窟東西壁浮雕彌勒及阿彌陀佛淨土變，而且有題記，相當肯定。但是北壁主尊佛則沒有相關題記可以直接指認佛名。此主尊佛雖然可以推測是盧舍那佛，但也還是缺乏最關鍵性的直接證據。

小結

就北朝盧舍那佛圖像表現而言，從已知的造像題記來看，仍未出現強有力的華嚴教主的形象。六十卷《華嚴經》是一部長於組織的經典，內容標舉一切佛境界與佛土互攝圓融的思想，開示菩薩修行之道。《華嚴經》吸收了早期許多大乘經典的精華，在法身觀的形成上更明顯地與《法華經》等有承接的關係。盧舍那佛形象的研究需要結合念佛、見佛與觀想法門，以及當時流行的末法思想來共同考慮，並且對照其他經典如《法華經》、《涅槃經》等圖象的流傳、融合才能開拓出更寬廣的研究之道。

* 本文原刊於邢義田主編，《中世紀以前的地域文化、宗教與藝術》，第三屆國際漢學會議歷史組論文集（臺北：中央研究院歷史語言研究所，2002），頁333–388。

注釋——

1　John Miksic, *Borobudur: Golden Tales of The Buddhas* (London: Bamboo Pub., 1990), p.39.

2　Jan Fontein, *The Pilgrimage of Sudhana: A study of Gandavyuha illustrations in China, Japan and Java* (Hague: Mouton, 1967).

3　婆羅浮屠的浮雕畫面分為六個部份，一為塔基部份，今已大部份被掩埋，其浮雕內容為與生死輪迴有關的 *Mahākammavibhaṅga*（大業分別），其次五層塔身的內側共有四層迴廊，每一層迴廊又分為前壁、後壁，均有浮雕。第一迴廊的兩壁與第二迴廊的前壁為佛傳，本生與譬喻等，與修行之道有關。第二迴廊的後壁以及第三、四迴廊的兩壁皆為〈入法界品〉，參見 Miksic, pp.40–46；高田修，《印度‧南海と佛教美術》（東京：創藝社，1943），頁 234–244。

4　Yen, Chuan-ying, "The Sculpture from the Tower of Seven Jewels: the style, patronage and iconography of the Tang monument" (Ph. D. Dissertation, Harvard University, 1986).

5　Miksic 認為其年代為 A.D. 760–830, Miksic, p.25。

6　木村清孝，《中國華嚴思想史》（京都：平樂寺，1992），頁 12–20。

7　《大方廣佛華嚴經》（以下簡稱《華嚴經》），《大正新修大藏經》（以下簡稱《大正藏》）冊 9，號 278，頁 395–788。木村清孝以為在新疆和闐（Khotan）附近集結而成，同上注，頁 23–24。釋印順則以為大約在北印度一帶，釋印順，〈華嚴經的部類與集成〉，《初期大乘佛教之起源與開展》（臺北：正聞出版社，1981），頁 999–1024。

8　釋印順，前引書，頁 1078。

9　賴鵬舉，〈東晉末中國《十住》義學的形成〉，《圓光佛學學報》3（1999.2），頁 3–21。

10　《華嚴經》，《大正藏》冊 9，頁 543 下。《十地經論》卷 1，《大正藏》冊 26，頁 129 下。

11　（清）胡聘之，〈陽阿故縣造像記〉，《山右石刻叢編》（太原：山西人民出版社，1988），卷 2，頁 11–16。（清）洪頤煊撰，《平津讀碑記》卷 3，頁 4，《石刻史料新編》輯 1（以下簡稱《石刻》）（臺北：新文豐，1977），冊 26，頁 19375 下。（清）姚學甲撰，《鳳臺金石輯錄》，《石刻史料新編》輯 3（臺北：新文豐，1986），冊 33，頁 205 上。

12　吉村怜，〈盧舍那法界人中像の研究〉，《美術研究》203（1959.1），頁 235–269；宮治昭，〈宇宙主としての釋迦——インドから中央アジア‧中國へ——〉，《曼荼羅と輪迴》（東京：佼成出版社，1993）；朴亨國，〈いわゆる人中像という名稱について——吉村怜「盧舍那法界人中像の研究」の再檢討〉，《密教圖像》16（1997），頁 78–106；吉村怜，〈盧舍那法界人中像再論——華嚴教主舍那佛と宇宙主的釋迦佛〉，《佛教藝術》242（1999），頁 27–49。

13　宮治昭，前引文，頁 264–268。

14　吉村怜，前引文（1999），頁 35。

15　（後秦）鳩摩羅什譯，《妙法蓮華經》，《大正藏》冊 9，頁 42 下。以下，引用同一經文時不再附注，而直接在文中標明頁碼。

16　朴亨國，前引文，頁 98。偈文如下：

若持法花（華）者，其身甚清淨。如彼淨琉璃，眾生皆意見。又如淨明鏡，悉見諸色像。菩薩於淨身，皆見世所有。唯獨自明瞭，餘人所不見。三千世界中，一切諸群萌。天人阿修羅，地獄鬼畜生。如是諸色像，皆於身中現。諸天等宮殿，乃至於有頂。鐵圍及彌樓，摩訶彌樓山。諸大海水等，皆於身中現。諸佛及聲聞，佛子菩薩等。若獨若在眾，說法悉皆現。雖未得無漏，法性之妙身。以清淨常體，一切於中現。（《大正藏》冊 9，頁 50 上）

17　參見李玉珉，〈敦煌四二八窟新圖像源流考〉，《故宮學術季刊》10：4（1993.7），「附錄：敦煌四二八窟四壁圖像配置圖」，頁 19。李玉珉同意吉村怜有關盧舍那佛的說法。

18　平川彰，〈大乘佛教における法華經の位置〉，《初期大乘と法華思想》，收入《平川彰著作集》第 6 卷（東京：春秋社，1989），頁 327–332。

19　（梁）釋慧皎撰，湯用彤校注、湯一玄整理，《高僧傳》（北京：中華書局，1992），卷 7，〈釋僧詮〉，頁 272。參見吉村怜，〈盧舍那佛法界人中の研究〉。

20　楊衒之撰、周祖謨校釋，《洛陽伽藍記》（北京：中華書局，1987），卷 2，〈比丘道弘〉，頁 77；卷 4，

〈孟仲暉〉，頁 176–177。

21 《高僧傳》卷 7，前引書，頁 272。

22 《洛陽伽藍記》卷 4，前引書，頁 176–177。

23 邯鄲市文物保管所，〈邯鄲鼓山水浴寺石窟調查報告〉，《文物》（1987.4），頁 19–20；釋文參見吉村怜前引文（1999），頁 29–30。

24 新鄉市博物館，〈河南新鄉北朝、隋唐石造像及造像碑〉，《文物資料叢刊》5（1981.12），頁 128；拓片收藏見本文附錄說明。

25 慧思於其立誓願文（558）提出此說，較早於大集經的譯出（566），見（陳）釋慧思，〈南嶽思大禪師立誓願文〉，《大正藏》冊 46，頁 786–792。川勝義雄，〈中國的新佛教形成へのエネルギー 南岳慧思の場合〉，福永光司編，《中國中世の宗教と文化》（京都：京都大學人文科學研究所，1982），頁 524–530。

26 慧思，〈南嶽思大禪師立誓願文〉，《大正藏》冊 46，頁 787 下。

27 佐藤成順，〈「立誓願文」の末法思想〉，《中國佛教思想史の研究》（東京：山喜房佛書林，1985），頁 248–252。

28 慧思，〈南嶽思大禪師立誓願文〉，《大正藏》冊 46，頁 791 下。

29 陳寅恪，〈南嶽大師立誓願文跋〉，《陳寅恪先生論文集》（臺北：九思，1977），頁 1421–1426。

30 慧思，〈南嶽思大禪師立誓願文〉，《大正藏》冊 46，頁 792 上。

31 慧思，〈南嶽思大禪師立誓願文〉，《大正藏》冊 46，頁 792 上。

32 釋印順，〈淨土與念佛法門〉，前引書，頁 867。

33 《觀佛三昧海經》，《大正藏》冊 15，號 643，頁 647 中。以下同段中凡再次引用本經，只在文中註明頁碼，不再作注腳。

34 釋印順，〈淨土與念佛法門〉，前引書，頁 839–854。

35 吉村怜，前引文（1999）；李玉珉，〈寶山大住聖窟初探〉，《故宮學術季刊》16：2（1998），頁 1–5。

36 松本榮一，〈華嚴經變相〉，《燉煌畫の研究》（東京：東方文化學院東京研究所，1937），頁 189–195。水野清一，〈いはゆる華嚴教主盧遮那佛の立像について〉，《東方學報》18（1950.3），頁 128–137。吉村怜，前引文；李玉珉，〈法界人中像〉，《故宮文物月刊》121（1993.4），頁 29–41。

37 （東晉）佛陀跋陀羅譯，〈如來名號品第三〉，《華嚴經》卷 4，《大正藏》冊 9，頁 419 上。

38 釋印順，〈華嚴法門〉，前引書，頁 1031。

39 參見拙作，〈北齊禪觀窟的圖像考—從小南海石窟到響堂山石窟〉，《東方學報》70（1998.3），頁 382。

40 圖版參見 Siren, *Chinese Sculpture*, vol.2, pl.240, 《北京圖書館藏拓片集》冊 7，頁 144。

41 著錄參見本文附錄。

42 王昶稱：橫廣 7 寸 5 分，高 5 寸 3 分。《金石萃編》卷 33，《石刻》輯 1 冊 1，頁 579 下。大村西崖稱石高 3 寸 5 分，闊 6 寸 5 分，見氏著，《支那美術史雕塑篇》（東京：國會刊行會，1917），頁 327。

43 端方稱：石高 3 寸，廣 5 寸 5 分，《陶齋藏石記》卷 13，《石刻》輯 1 冊 11，頁 8107 上。大村西崖稱：石高 3 寸 2 分，廣 5 寸，《支那美術史雕塑篇》，頁 354。

44 著錄參見附錄，題記有待進一步校對。

45 傅斯年圖書館藏拓片（20086）「皇建□年□善等十三人造四面像記」，紀年在年號之後已殘不可辨識，但見「四月癸」三字，因皇建元年始自八月，而皇建僅有兩年，故定為皇建二年（561）。

46 松原三郎，〈北周四面造像の一形式〉，《中國佛教雕刻史論·本文篇》（東京：吉川弘文館，1995），頁 151–157。

47 曾布川寬，〈響堂山石窟考〉，《東方學報》62（1990），頁 165–207。拙稿，〈北齊禪觀窟的圖像考—從小南海到響堂山石窟〉，《東方學報》70（1998），頁 375–440。

48 同上注。

49 拙稿，〈北齊禪觀窟的圖像考〉，前引文，頁 398–401。

一、盧舍那像

年代	地點	題記	造像者	資料出處
545 武定三年	不詳	造盧舍那像記	檻仟	北圖 6.129 大村 269
545	不詳	造盧舍那像	史道暢邑義五十人等	陶齋 9，石 1.11.8075a
554 天保五年	山東益都	造盧舍那像記	楊郎寺尼惠眾等	益志 26，石 3.27.420a 北圖 7.38 大村 319 魯迅 2-3.629
554	山東	造盧舍那石像記	尼靜恭等二十餘人	北圖 7.37 大村 318–319 傅斯年圖書館 10025
557 天保八年	山東	造盧舍那石像記	夏慶孫等三十二人 比丘僧惠	昌樂，石 3.27.578b–579a
558	山東濰縣	造盧舍那像記	張歸生	藝風 2，石 1.26.19549a 北圖 7.73 大村 324
558	山東博興	造盧舍那像	比丘口容	1995 田野調查
558	山東壽光	造盧舍那像記	朱海	壽光 13，石 3.27.554a
559 天保十年	山東濟寧	造盧舍那法界人 中像一軀	道胐	金石 33＆山左 10， 石 1.1.579b–580a＆19.14473a 濟碑＆增補 大村 327，石 3.26.70b＆33.397
559	山東益都	造盧舍那像記		益志，石 3.27.420b–421a
559	不詳	造盧舍那像記	都曇口	大村 327
559	不詳	造盧舍那像記		大村 326
559	山東高密	造盧舍那像記	成犢生	北圖 7.82 魯迅 3.709
約 560 乾明元年	河南安陽 小南海石窟 東窟外壁西側	盧舍那佛		田野調查
560	山東濰縣	造盧舍那像記	歐伯羅夫妻	北圖 7.98 魯迅 4.725

年代	地點	題記	造像者	資料出處
560	陝西西安	造盧舍那織像與等身檀像十二軀	孝明帝	大村 363 法苑 100
561 皇建二年	山東壽光	造盧舍那佛像記	邑義七十人等	壽光 13，石 3.27.554b–555a 北圖 7.107 魯迅 4.735
561	山東濰縣	造盧舍那像記	許攜等三十人 比丘曇詮	八補 21，石 1.6.4328b–4329b 北圖 7.109 大村 329–30
563 河清二年	山東臨沂	造盧舍那像記	世業寺僧曇欽	歷續 31& 增補， 石 3.25.400a&33.399 大村 330–331 魯迅 4.753–754
564 河清三年	山東益都	造盧舍那像記	明空等七人	金略 & 八補 21& 山左 & 益都 1，石 1.5.3486b&6.4331b& 19.4775a&20.14817b 益志 & 增補，石 3.27.421b&33.400 北圖 7.133 大村 332 魯迅 4.761–762
564	不詳	盧舍那佛像記	永寧寺董淵 比丘尼法囗	陶齋 12，石 1.11.8092b–8093a 北圖 7.144 大村 334 Siren 2.240
565 河清四年	山東壽光	造盧舍那石像記	張湛	壽光 13，石 3.27.555
565	山東博興	造盧舍那像記	成天順	考古 1997：7.28–29
565 河清四年	不詳	造盧舍那像記	王惠顯等法義廿人	陶齋 12，石 1.11.8095a 北圖 7.153 大村 335
565 天統元年	不詳	造盧舍那像記	思隱	北圖 7.167
566 天統二年	山東壽光	造盧舍那像記	僧遵法興	壽光 13& 昌樂 17， 石 3.27.556b–6a(?)&578b
567 天和二年	陝西臨潼	造盧舍那像記	合邑二百五十人等	文博 1992：2.74 臨潼博物館
568 天統四年	山東昌樂	造盧舍那佛像記	逢略	昌樂 17 石 3.27.579a 魯迅 4.789–790

年代	地點	題記	造像者	資料出處
568	山東高青	造盧舍那像記	謝思祖夫妻	文物 1987：4.31–34
568	不詳	造盧舍那一軀併二菩薩	商義興等 比丘尼法勝	大村 340 魯迅 4.793–794
568	不詳	造盧舍那像記	王豐妻口孫	北圖 7.196 大村 340
569 天統五年	山東濰縣	造盧舍那舍像記	曹景略	北圖 7.202 大村 341–2
570	山東博興	造盧舍那像	蘇慈	文物 1983：7
571 武平二年	山東壽光	造盧舍那像記	李槃兄弟二人	壽光 13，石 3.27.560a 魯迅 4.827
571	不詳	造盧舍那像記	尼惠玉	大村 345 魯迅 2-4.811–818
572 武平三年	山東濰縣	盧舍那像記	曹臺眷屬等	北圖 8.38 大村 347–348
572	山東諸城	造盧舍那像記	傅醜姊妹二人	北圖 8.33
573 武平四年	山東益都	造盧舍那像記	尼法紬	山左 & 益都 1，石 1.19.14482 & 20.14822a–b 益志 石 3.27.421b 大村 352 圖 637
573	山東博興	造盧舍那像	李曇評	考古 1997：7.28–30
573	山東博興	造盧舍那像	劉貴	考古 1997：7.28–30
573	不詳	造盧舍那像一軀	史桃枝	賴鵬舉藏拓
575 武平六年	山東壽光	造人中盧舍那佛記	李延市生	陶齋 13 & 壽光，石 1.11.8107a & 3.27.560a 大村 354
575	不詳	造盧舍那像記	尼惠遠等	北圖 8.65
576 武平七年	不詳	造盧舍那白玉像并二菩薩記	慧圓道密等	北圖 8.79 大村 355–356 魯迅 2-4.899–900
577	不詳	造盧舍那像記	周＊女等	陶齋 13，石 1.11.8108b
待考	山東博興	盧舍那像	朱皖	考古 1997：7.30

二、人中像

年代	地點	題記	造像者	資料出處
558 天保九年	河南新鄉	造八繡像一區，人中石像二區、寶塔三區	魯思明等 合邑千人	北圖 7.71 魯迅 1- 6.977–982
573	河北邯鄲	人中像一區法華經一部石堂一	陸景豈	文物 1987：4

※ 附錄出處縮寫

八補　　路增祥，《八瓊室金石補正》，收於《石刻史料新編》輯 1 冊 6–8（臺北：新文豐，1977）。

大村　　大村西崖，《支那美術史雕塑篇》（東京：國會刊行會，1917）。

山左　　畢沅、阮元同撰，《山左金石志》，收於《石刻史料新編》輯 1 冊 19（臺北：新文豐，1978）。

北圖　　北京圖書館金石組編，《北京圖書館藏中國歷代石刻拓本匯編》(鄭州：中州古籍出版社，1989)。

石　　　新文豐出版公司編輯部編，《石刻史料新編》輯 1–3（臺北：新文豐，1978–1986）。

昌樂　　趙文琴，《昌樂金石續志》，收於《石刻史料新編》輯 3 冊 27（臺北：新文豐，1986）。

金石　　王昶，《金石萃編》，收於《石刻史料新編》輯 1 冊 1–4（臺北：新文豐，1977）。

金略　　王言，《金石萃編補略》，收於《石刻史料新編》輯 1 冊 5（臺北：新文豐，1977）。

益志　　法緯堂，《益志金石志》，收於《石刻史料新編》輯 3 冊 27（臺北：新文豐，1986）。

益都　　段松苓，《益都金石記》，收於《石刻史料新編》輯 1 冊 20（臺北：新文豐，1977）。

陶齋　　端方，《陶齋藏石記》，收於《石刻史料新編》輯 1 冊 11（臺北：新文豐，1978）。

壽光　　鄒允中，《壽光金石志》，收於《石刻史料新編》輯 3 冊 27（臺北：新文豐，1986）。

增補　　方若，《增補校碑隨筆》，收於《石刻史料新編》輯 3 冊 33（臺北：新文豐，1986）。

魯迅　　北京魯迅博物館、上海魯迅紀念館編，《魯迅輯校石刻手稿》（上海：上海書畫出版社，1987）。

歷續　　夏曾德，《歷城金石續考》收於《石刻史料新編》輯 3 冊 25（臺北：新文豐，1986）。

濟碑　　徐宗幹，《濟寧碑目志》，收於《石刻史料新編》輯 3 冊 26（臺北：新文豐，1986）。

藝風　　繆荃孫，《藝風堂金石文字目》，收於《石刻史料新編》輯 1 冊 26（臺北：新文豐，1977）。

辯正論　釋法琳，《辯正論》，《大正新修大藏經》（臺北：新文豐，1983）第 52 冊。

Siren　　Osvald Siren, *Chinese Sculpture:From the Fifth to the Fourteeth Century* (New York: Hacker Art Books, 1970), reprint.

10 | 唐代十一面觀音圖像
與信仰

前言

　　從西元 1 世紀左右，觀音菩薩便是早期印度大乘佛教菩薩信仰的代表，除了傳播至中國也廣泛地流傳至亞洲的許多地區，其圖像變化多采多姿。中國觀音的信仰至少可以溯源至 3 世紀末，是所有菩薩信仰中最具影響力者。本文主要探討的是，隨著密教思想出現後，唐代各種變化觀音像信仰中，最早流行的十一面觀音。大約在武則天時期，單尊十一面觀音像優雅的造型大量地出現，其盛行的原因與強調護國的效益有關。然而，同時各種變化觀音，如千手千眼觀音的信仰也迅速地發展起來，難免有互相結合、借用現象。到了 9 世紀敦煌莫高窟，如 14 窟十一面觀音像的信仰不但結合其他變化觀音成組出現，其所依據的經典也與初唐不同。同時，吐蕃時期也帶來新的圖像影響，將變化觀音融入其中。

一、早期觀音圖像

　　印度觀音菩薩、彌勒菩薩與釋迦牟尼佛共同組成的佛三尊像，便是犍陀羅（Gandhara）地區佛教造像的重要表現之一。[1]（圖 1）佛左手側立菩薩的頭上有一化佛，便是觀音的表徵。大約同時期，摩菟羅（Mathura）地區出土的佛三尊像造像碑，則在釋迦佛的兩側出現手執蓮花與執金剛的菩薩。（圖 2）此蓮花手菩薩可以視為觀音菩薩的先行。相對於彌勒菩薩具有繼釋迦成佛的未來佛信仰，觀音菩薩發展成為阿彌陀佛西方淨土中的一生補處菩薩，未來將接替阿彌陀佛成為教主。[2] 同時，也有學者指出，在貴霜王朝犍陀羅雕刻中已出現阿彌陀佛與觀世音菩薩三尊像。[3]

　　犍陀羅地區出現許多單尊觀世音菩薩，多為頭纏頭巾，右手（或左手）持一朵蓮花或花蔓；除了立像，也有思惟像的形式。笈多朝鹿野苑（Sarnath）觀音像則頭髮高梳成髮髻冠，正面有一禪定印化佛，兩肩垂髮，配戴耳飾或頸飾，斜披聖鈕自左肩至右膝，右手下垂成與願印，左手持蓮花。（圖 3）玄奘在《大唐西域記》中所記錄的佛菩薩像，除了釋迦牟尼像以外，就屬觀世音菩薩最多。[4]

圖 1 | 犍陀羅地區 佛三尊坐像
2 世紀

圖 2 | 摩菟羅地區 佛三尊坐像
2 世紀

圖 3 | 犍陀羅地區 觀音菩薩立像
2 世紀

二、從救苦觀音到變化觀音

觀音信仰的核心主要不脫慈悲、大悲的思想，即實踐菩薩道，為眾生拔苦與樂，具有強烈的「下化眾生」性格。[5]《法華經・普門品》，佛介紹觀世音菩薩，「若有無量百千萬億眾生受諸苦惱，聞是觀世音菩薩，一心稱名，觀世音菩薩即時觀其音聲，皆得解脫」。定位為度脫眾生，遠離一切苦惱、災害的菩薩。〈普門品〉清楚地述說觀音的功德與靈驗，又通稱為《觀音經》。觀音信仰隨著法華經相關經典的一再翻譯，很快地流行於中國。[6]另方面，與彌陀信仰相關的經典也早自東漢末年便開始翻譯流傳。[7]到了北朝末年，民間的觀音信仰達到高潮，各種強調信仰觀音可獲靈驗、消災避難的故事不斷流傳，更出現疑經如，《高王觀世音經》與《觀世音三昧經》。[8]觀音信仰深入中國民間，造像傳統未曾中斷。本文重點在藉著唐代佛教造像及石窟的實例，來看密教系統變化觀音中十一面觀音的發展，及其信仰內涵的調整變化。

密教系統的菩薩像以觀音最早，而變化觀音中又以十一面觀音（Ekādaśa-mukha）的經典及造像最早出現，也可以說具體呼應了民眾對觀音信仰的高度需求。然而，十一面觀音像的印度源流並不是很清楚，目前較早的造像只有在西印度 Kanheri 石窟的一個例子。[9]十一面觀音何以是十一面？日本學者岩本裕最早提出與《法華經・普門品》有關的說法。依據梵文本，〈普門品〉章名的意思是臉朝向各方面，普聽一切眾生的疾苦的佛。岩本裕認為，由於觀音面朝向十方法界眾生，加上原來的臉，所以是十一面。[10]宮治昭則認為依據下文相關經典提到十一面觀音的三種表情，慈悲與瞋怒的組合來判斷，應該源自印度神濕婆（Śiva；大自在天）的三面造型。[11]

北周武帝時耶舍崛多、闍那崛多首次共譯（約570）《佛說十一面觀世音神咒經》。[12]其次，唐高宗永徽四年（653–654）阿地瞿多譯《陀羅尼集經》，其中第四卷即為《十一面觀世音神咒經》。[13]這兩部經都敘述十一面觀音的像容及作壇法，但後者的壇法更為完備，並介紹二十八種咒。阿地瞿多是中印度人，先在長安慧日寺建陀羅尼普集會壇，為當時的沙門高僧及高官貴族灌頂，備受讚嘆，因而受邀於慧日寺從金剛大道場經中摘取法本，翻譯而成。是故此經可視為唐代早期雜密部法本的小百科。[14]

顯慶元年（656）玄奘（602–664）再譯《十一面神咒心經》[15]（以下簡稱《神咒心經》），是耶舍崛多本的再譯。大約一百年後，天寶年間（746–774）密教大師不空（705–774）譯《十一面觀自在菩薩心密言念誦儀軌經》（以下簡稱《念誦儀軌經》），共三卷，上卷與耶舍崛多及玄奘本同，中卷則是純密修行儀軌，下卷說護摩法。[16]由於十一面觀音像首度大量出現在7

世紀末到 8 世紀初葉，故本文以當時流傳的玄奘譯本為主，參照其再傳弟子慧沼（648–714）《十一面神咒心經義疏》[17]（以下簡稱《義疏》），試著分析十一面觀世音信仰與圖像的關係。

三、初唐十一面觀音信仰與護國思想

慧沼於龍朔二年（662）出家，師事慈恩大師窺基（632–682），曾讀《金光明經·捨身品》而生效法之心。[18] 依《宋高僧傳》稱：慧沼「自奘三藏到京，恆窺壺奧」。[19] 但因玄奘死於 664 年，前此兩年才出家的慧沼是否有很多機會直接請教大師並無法確認，但他是玄奘再傳弟子，應該也熟悉玄奘的翻經事業。據李邕（678–747），〈唐故白馬寺主翻譯惠沼神塔碑并序〉（以下稱〈神塔碑〉），咸亨三年（672）慧沼師事窺基、普光二師，受學唯識、因明等，被推為門下第一。窺基去世後（682），慧沼四處教化、講經。武后時期，久視元年（700）再度回到京城洛陽與長安，開始擔任義淨、菩提流志譯場的證義工作。依據〈神塔碑〉，慧沼所撰述之經疏有六十卷，目前存世，也還有《法華玄贊義訣》、《金光明最勝王經疏》（十卷）、《唯識論了義燈》（十三卷）等。[20] 自久視元年至睿宗景雲二年（700–711），約十一年間，慧沼參與翻譯「經律論等三百餘軸」。這段時間也是他著述最豐富的時候，有名的《金光明最勝王經疏》便是配合義淨新譯本同時撰寫，強調佛法與轉輪王之間彼此護持的密切關係，這可以說代表 7 世紀末 8 世紀初，與朝廷關係密切的高僧們一致的信念。[21]《義疏》雖然沒有紀年，但很可能是此時期作品。

由於慧沼註疏本依據玄奘的新譯本，年代接近，應該能傳達出當時親近朝廷的主流佛教僧團對於十一面觀音信仰的看法。故試以慧沼《義疏》為文本，對照《神咒心經》略加分析。序文開宗明義，首先解釋十一面觀音變化的功能。「度十二因緣，舉十二觀面。」示現十二面對治十二因緣，救度眾生脫離輪迴。接著，他又說，十一面之中，前左右三個方向各有三面，表情分別為慈、惡，與狗牙出面，這三種不同表情對治善、惡、淨三類眾生，最後，背後的大笑面對治雜穢眾生，而頂上則是為修行大乘佛道眾生說法的佛面。其中「十一面是方便面，本體常面是真實面」。真實面之外的十一面都是為了感應不同階層的眾生，而方便化現。由此，可以看到十一面的解釋逐漸脫離印度的源流，在不同的時地，隨著高僧大德的領會，而有方便的解釋。慧沼強調觀音菩薩是「已成佛菩薩，是法身大士」，未來將補阿彌陀佛之佛位。十一面觀音的行法為菩薩大行，所說神咒為秘密之事，「是神咒秘密變異之義，似有心神隨人所念得成就」。[22] 換句話說，只要誦十一面觀音神咒便是修行密法，隨人所念，便可得成就各種不同的願求。

《義疏》不但引用《法華經》、《華嚴經》等重要大乘經典以說明其教義，更針對修行法，比較觀音相關經典之間的異同與功效遲速。慧沼說明，同樣是觀世音菩薩行法，《觀世音三昧經》是寂靜行，而《神咒心經》則是動轉行，比禪坐更快速見功效，適合末法時期，只要依經來作法便一定獲益。所謂作法為持八種咒、造像，亦即用白旃檀木作像，身高只有1尺3寸，此較小的尺寸適合在行法時放入塔內。[23] 接著，結界一日至十五日，依時誦咒行禮。至第十三天，行火供時，大地震動，觀音變化化現，稱讚行者。第十五日，以十一面觀音像置於佛馱都制多內行法，佛馱都制多即 Buddha Stupa 的音譯，慧沼還特別說明此非「有舍利」的「真塔」，而是沒有舍利，用來放經像或佛像的塔。[24] 此佛塔不是放置釋迦佛的遺骨，而是放置象徵法身觀的佛經與佛像；這樣的說法正與他強調十一面觀音為已成佛菩薩，法身大士的觀念吻合。

最後，慧沼總結修十一面觀音行法的利益，除了一般的消災滅罪之外，還有八個重要利益。[25] 其中最值得注意的是第四、五利益，攸關君主的佛法修持與國家的安危及風調雨順。四為「祛除他方怨敵，令怨敵不近」。慧沼引用《金光明經》來印證，「若有帝王欲護國土，自降其身，手擎香爐，供養三尊。仰聽經王，應持讀誦。梵釋八部鬼神護國也」。此說明君王持此十一面觀音神咒，也能收到相同的效果。其次，第五利益為消除國災：國家的災難往往與君主的賢能與否相關，若君主能誠心修持四因緣，國家豐樂。四因緣為：一政令順正，二心常平等，三常行慈心，四對修福業也。總之，慧沼的解釋具體地將修持十一面觀音的功德與轉輪王思想以及國家的利益連結在一起。

四、十一面觀音修持壇法的運用

在檢視造像實例之前，還要再參考相關經典來看十一面觀音修持上的特色。前述永徽四年（654）翻譯之《陀羅尼集經》正如初唐雜密部法本的小百科，介紹了大悲胎藏生曼荼羅的大部分尊像。[26] 此經不但包含了一部《十一面觀世音神咒經》（四卷），還介紹多種變化觀音的修持法。《陀羅尼集經》內容主要分為五部，即佛部、觀音部、金剛部、諸天部與普集會壇法。佛部卷一首先介紹佛頂法，在佛頂像的右側為觀音像，左側為金剛藏。接著，佛頂三昧曼荼羅法，釋迦佛為中心，十一面觀音為北門侍者，金剛藏菩薩為南門侍者。[27] 如此，以釋迦佛（頂）為頂像法或曼荼羅法的中心（佛部），觀音或十一面觀音在右，金剛藏在左，分別代表觀音部與金剛部，即所謂三部大曼荼羅的結構，是此經許多壇法的核心。[28] 此經觀音部以十一面觀音經為首（第四卷），此經之總結（第十二卷）由十一面觀音承佛威力，說

明涵蓋諸佛宇宙的大陀羅尼都會道場，鉅細靡遺。可見得在此雜密儀軌最完備的《陀羅尼集經》中，十一面觀音為最重要的菩薩。不過，本文重點繼續關心十一面觀音在壇法中的位置。

8 世紀初葉開始流傳的《首楞嚴經》廣泛為禪宗、天臺、華嚴三家所高度推崇。[29] 經中釋迦佛先為阿難開示開悟二十五行，而後推崇觀音之「從聞思修」最為「方便易成就」。（第六卷）其次，詳細說明如何為修行持咒，建立道場。設立八角壇場後，正面懸掛五尊佛像，以盧舍那佛為中心，另有釋迦、彌勒、阿閦與阿彌陀佛，其次在佛像的左右則懸掛「諸大變化觀音形像」及「金剛藏」菩薩像。

於壇室中，四壁敷設十方如來，及諸菩薩所有形像。應於當陽張盧舍那、釋迦、彌勒、阿閦、彌陀，諸大變化觀音形像，兼金剛藏安其左右。[30]

在此無法確定「諸大變化觀音形像」是指多種變化觀音的圖像同時懸掛，或者指諸多變化觀音像中的一種。如果考慮觀音像與金剛藏像分列左右，那麼「諸大變化觀音形像」便很可能只以一種來代表。十一面觀音做為代表，與金剛藏菩薩放置在這五尊佛像的兩側的可能性很大。《首楞嚴經》與《陀羅尼集經》究竟有何種關連，在此無法細論，只能指出此壇場的設置也具有胎藏界曼荼羅的三部基本結構。用變化觀音代表觀音部，尤其是十一面觀音放置在壇場的兩側，事出有由。畢竟，觀音與金剛手菩薩為佛左右脅侍的雛形，最早可以追溯至摩菟羅時期的佛雕，如前所述。（圖 2）

五、最早的多臂觀音

在討論十一面觀音造像之前，不妨先注意一件目前所知最早也是七世紀上半葉唯一的多臂觀音例子。此為紀年貞觀十二年（638），「阿彌陀佛十二臂觀音四面造像碑」。[31]（圖 4）這件難得一見的造像碑係由多位比丘、比丘尼共同集資合造，其題記提到造四區阿彌陀佛與兩區十二臂觀音如下：

唐貞觀十二年歲次戊／戌。比丘道陟、行滿、董高遷、／□仁為和上員正造阿彌／陀像一區。寶相為阿闍梨／□智造阿彌陀像一區，寶相？為□和上造阿彌陀像，／□好？為父母敬造阿彌陀／像一區，比丘道陟造十二／臂觀音一區，行滿造十二／臂觀音一區。……

碑的四面各開多個佛像龕，右側面中段有兩尊十二臂立觀音像並列。這兩尊觀音身形修長，頭戴寶冠，冠中有化佛一尊。胸前正雙手左持水瓶，右持蓮苞；兩側的五雙手向外伸出，

約略可分辨出法輪、念珠等持物，可惜許多細節模糊不可辨。

印度地區的多臂觀音像例子目前最早出現在後笈多期，約6世紀已出現四臂觀音，到了8世紀多臂觀音更為常見，不過，類似的十二臂觀音圖像則頗為罕見。[32]前述阿地瞿多譯《陀羅尼集經》，卷五收錄〈十二臂觀世音菩薩身印咒〉，其咒法主要效益是「無病治病，大吉」。[33]然而，「阿彌陀十二臂觀音四面造像碑」的題記為貞觀十二年，比《陀羅尼集經》正式翻譯的年代早十六年。是否造像碑的僧團早已接觸到有關十二臂觀音的陀羅尼信仰呢？是個值得進一步推敲的問題。然而，依據造像記，此造像碑以阿彌陀像為主，一對十二臂觀音為輔，故此多臂觀音並非主尊，是否有可能為直接參照《陀羅尼集經》的修行儀軌，難免有些保留的疑問。其次，此十二臂觀音沒有特別的尊像名，因此也不算在變化觀音之內，只是觀音應廣大信徒之所求，救苦救難的功德表徵。[34]

六、武后則天與十一面觀音像

目前所知，紀年最早的十一面觀音像是武周天授二年（691）孝門上護軍[35]杜山威等，為聖神皇帝武則天及父母所造的單尊十一面觀世音像。[36]（圖5）這件將近等身高的石像，於1916年流出海外，去向不明。銘文中首先讚揚佛法，次讚揚觀音之功德，即「成摩訶衍行，次補正覺位者，即觀世音菩薩之謂也。/分身

圖4　阿彌陀佛十二臂觀音四面造像碑
　　　貞觀十二年（638）
　　　山西長冶

百億，歷无極以拯漂次。救苦萬端，盡有緣而泛願枕」。接著表明，杜山威率同其弟，造此「十一面觀世音像一區」，「上為　聖神皇帝，道化无窮，鴻基永保。下為七代父母，法界蒼生及一切含靈。乘是福力，等逢善友，發菩提心，一時共成佛」。基本上仍然不脫《法華經・普門品》對觀音的定義，並沒有特別著墨於十一面觀音的密法神力。頭頂本面上方有兩層小型的菩薩面，由下而上為六、三，合共九面。從照片上看來，這九面都是一個表情，與本面並無不同。

　　高宗武后時期，受朝廷供養的高僧經常要為國祈福，或重新翻譯具有靈驗威力的經典，例如《金光明經》、《十一面觀音神咒心經》或《不空羂索神變真言經》等。[37] 然而，最有名的應該是賢首國師法藏（647–712）依照十一面觀音儀軌，為國祈法消災的靈驗故事。萬歲通天二年（697）武則天征討契丹，詔請法藏依經教請法，摧伏怨敵。法藏遂建立十一面觀音道場，設置尊像行道。數日後，敵兵目睹唐軍擁有無數天兵神王，或見觀音像凌空而來，遂不戰而逃。武則天大喜，改年號為神功元年。[38] 大約同時期，來自天山蔥嶺的僧伽以感應神通聞名於朝野，他也曾因為化現十一面觀音的形象而受人景仰，據說中宗曾召見他。[39] 無疑地，由於帝王的重視，十一面觀音成為最早流行的變化觀音。

　　如本書第二章所述，長安三年（703）由「檢校造七寶台，清禪寺主，昌平縣開國公，翻經僧」德感，於長安光宅寺，領導大臣等為武則天造七寶台。光宅寺位於大明宮之南，太極宮之東的光宅坊，是最接近宮城的佛寺。武則天準備登基稱帝之前，在光宅坊發現了佛舍利，因而在此創建光宅寺，並改年號為天授（690）。七寶台完成後，武則天一度將此光宅寺改名為七寶台寺。[40] 光宅寺的遺址早已消失，七寶台也無跡可尋，目前所知仍遺留有卅五件石刻流散中國、日本與美國，其中有七件十一面觀音立像，德感題名的造像便是其中之一。（圖6）原來這組造像到底有多少件，其中十一面觀音像又共有幾尊都已不可知。

　　這七尊觀音造像並沒有嚴格遵循經典所說，頭上十一面，共有三種表情，而是一律在菩薩的頭頂上出現十個面，由下而上共三層，各為五、四、一個面。這十個面都是菩薩面，表情並無分別，因而與西印度十一面觀音不同。後者為本面之上，由下而上，三、三、三、一，共十一面，最上方佛面，餘十面如經典所說三種不同表情。[41] 七寶台七尊十一面觀音皆各舉一手至肩際，但左右手不一，其中五尊舉右手，兩尊舉左手。七尊十一面觀音雙手的手印與常見的觀音像差別不大，舉起的一手多執花朵，只有一尊較特別，舉著刻有「滅罪」兩字的大印，顯然與滅罪懺儀有關。[42]（圖7）至於另一隻下垂的手中，有兩尊的手持淨瓶，三尊手持帛帶，有一尊部分毀損無法辨認，最後一尊的手自然下垂，成與願印。

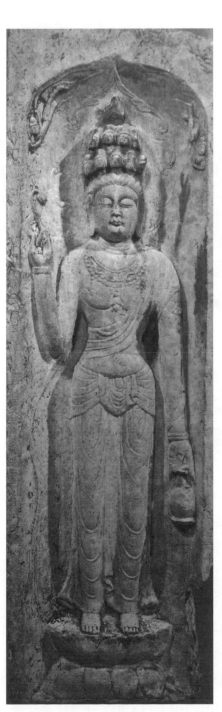

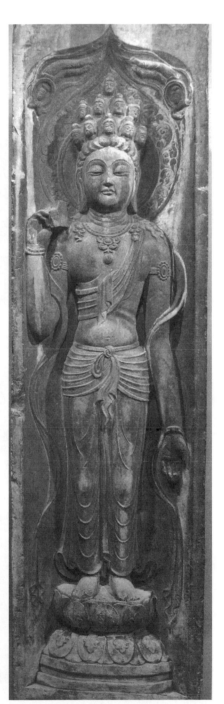

圖 5	杜山威等造	圖 6	德感造十一面觀音立像	圖 7	十一面觀音立像 滅罪印
	十一面觀音立像		陝西長安七寶台		陝西長安七寶台
	大周天授二年（691）		長安三年（703）		高 85.1 公分
	高 150 公分		高 85.1 公分 東京國立博物館藏		東京國立博物館藏

　　七尊十一面觀音像之中只有一件有題記，即前述負責建造此七寶臺工程的僧人德感的題名。其銘文在頭銜之後為：「奉為　國敬造十一面觀音像一區，伏願皇基永固，聖壽遐長。長安三年九月十五。」（圖6）可謂簡短有力地結合十一面觀音的法力與國家君主的未來。現存七寶臺造像中，還有二十七龕坐佛三尊像與一龕坐佛五尊像，這兩類造像龕的下方都保留更寬闊的題記空間，何以主持工程的德感卻將個人的題記刻在一尊十一面觀音造像的狹窄邊框上？因此值得思考的是這尊十一面觀音像的位置。此題記必然出現在最顯目，最接近觀者的位置；換句話說，出現在第一層，門口或邊界的位置。德感將造十一面觀音像的功德迴向給步入老年的武則天，正因為十一面觀音具有如前文所述，慧沼強調的，祈求去病、長壽與護國消災的修法性格。

　　其次，七寶臺現存造像除了七尊十一面觀音之外，在坐佛三尊像中有多件與德感同年同月的題記，有些更提到武則天的身體不適，如韋均造像記：「為慈親不豫，敬發菩提之心，今者所苦已療，須表證明之力。」[43] 是指武則天小病已癒，造像還願之意，而武則天晚年多病的記載，也見諸史書。[44] 總之，七寶臺與祈求帝王武則天的平安長壽以及護國消災的信仰有密切的關係。

　　大約在七寶臺同時或隨後不久，在洛陽近郊，龍門石窟東山，擂鼓台北洞門口內側也出現一尊十一面四臂觀音像。（圖8a, b）頭部已被破壞，並流入日本大原美術館收藏。[45] 從目前的圖片看來，本面上方有兩層頭像，下層是七面菩薩，上層三面，中央似為佛頭像，兩側為菩薩頭像。此十面的安排與七寶台造像雖然略有不同，但也沒有強調不同的表情。值得注意的是，這尊像出現四臂。在7世紀所翻譯的經本中，造十一面觀音像，都只有一雙手，到了8世紀中葉，不空的譯本才出現「作十一頭，四臂，右邊第一手把念珠，第二手施無畏，左第一手持蓮花，第二手執君持」。[46] 這也是一個圖像早於現存經典的例子，是否有可能直接受到西域來的新圖像影響？目前尚無法推斷。

　　近來許多學者已指出龍門東山擂鼓台三洞的密教特徵。[47] 北洞內的東、南、北三壁各雕一尊高浮雕坐像，東（主）壁主尊的寶冠坐佛頭已殘毀，偏袒右肩，項圈與臂釧清晰可見。南北兩壁也各有一尊坐佛像，俱極殘破，北壁猶可認出其形式與東壁相同，皆為菩薩裝寶冠坐佛，其頭光內有七位坐佛，與東壁相同。西壁門口兩側各浮雕一多臂菩薩，北側為四臂十一面觀音，已如上述。南側則為八臂菩薩，因為風化而面目模糊，不排除有可能是八臂的不空羂索觀音（圖9）。同樣在北洞外壁門口上方淺浮雕，南側也有一尊八臂菩薩立像，站在束腰蓮花座上，也不排除有可能是不空羂索觀音。十一面觀音與六臂觀音出現在門口的兩

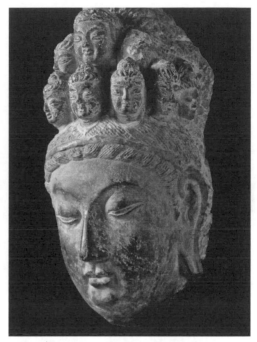

圖 8b　頭部 8 世紀初
　　　轉引自《龍門石窟展圖錄》

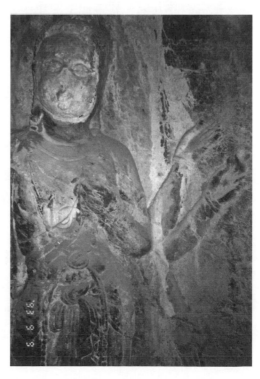

圖 8a　龍門東山擂鼓台北洞口 內側
　　　十一面四臂觀音像

圖 9　龍門東山擂鼓台北洞
　　　東壁 八臂觀音

側，令人再次聯想到與《陀羅尼集經》或《首楞嚴經》壇場的相似性。長安三年七寶臺造像與龍門東山擂鼓台北洞，兩者圖像上的共同點為，十一面觀音像出現在門口象徵大慈悲與護國佑主的威武菩薩，中央則是同時象徵尊貴法王與轉輪王的一組佛像。如此說明當時十一面觀音像的法力實具有相當特別的尊貴性，同時也可以推測擂鼓台三洞的開鑿與武則天或唐帝室關係密切，時間相差不遠。

7 世紀中到 8 世紀初年，有不少單尊小型十一面觀音像，包括石像，如美國 Cleveland Museum of Art 收藏兩件小型十一面觀音像石龕，高 35.6 公分。[48] 栴檀木造像更為有名，例如有名的奈良法隆寺收藏木造九面觀音像（37.6 公分），或東京國立博物館藏木造十一面觀音像（42.1 公分）以及新疆土峪溝出土，現藏柏林木造十一面觀音像（38 公分）等等，可知其流行之廣。值得注意的是，除法隆寺九面觀音出現憤怒相外，其餘尊像本面之外的方便面都沒有出現三種不同表情變化，仍維持自 7 世紀末以來的傳統。

七、初唐敦煌十一面觀音

依據彭金章的研究，敦煌石窟共有十一面觀音經變四十一幅，其中壁畫三十二幅；絹、麻、紙質畫卷九幅。其時代主要集中在兩段，一為初唐七幅，二為晚唐至五代共二十四幅（晚唐六幅，五代十八幅）。[49] 首先觀察初唐時期，有趣的是七幅之中，兩臂者六幅，只有一幅（321窟）六臂，而且一律出現在東壁面門口內側，這些特性都與上述長安、洛陽地區十一面觀音造像符合，如七寶台七尊十一面觀音皆為二臂，只有擂鼓台北洞的十一面觀音有四臂，位置也都在門口內側。

初唐敦煌石窟的十一面觀音像中，最常被提到的是第 321 窟東壁北側（圖 10）與 334 窟東壁門上方（圖 11），都是以十一面觀音為主尊、脅侍兩尊菩薩的完整重要圖像。第 321 窟為 5 公尺長寬的方形窟，正面西壁的七尊塑像都是清代改裝。南北兩壁壁畫分別為著名的《法華經》變相，與阿彌陀淨土變，至於十一面觀音三尊立像則出現在東壁門口北側，其對稱位置為立佛三尊像。334 窟的形制及尺寸與 321 窟相似，西壁的塑像也經過清代改造，但是中尊壁面上方，靠近窟頂處，還可以看到《維摩經》變，南北壁的壁畫四周畫滿千佛圖，中央部分出現彌勒佛三會說法（北壁）與阿彌陀佛淨土圖（南壁）。東壁門口的上方則出現坐姿的十一面觀音，兩側各有一半跪姿的供養菩薩。這兩尊觀音的方便面安排組合有些不同，但都是一個表情。從 321 與 334 窟整體圖像看來，其主要內容如淨土變、《法華經》變、《維

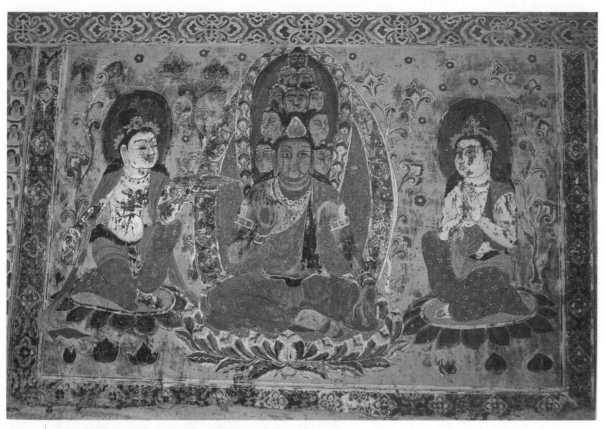

圖11 | 敦煌莫高窟 334 窟 東壁 十一面觀音像 初唐

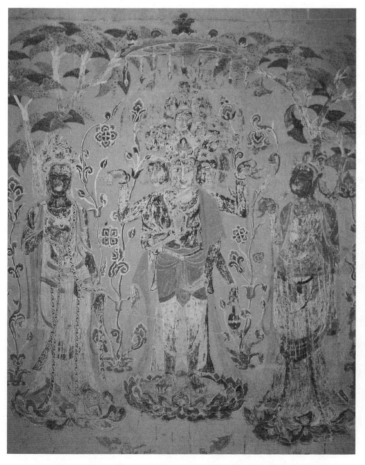

圖10 | 敦煌莫高窟 321 窟 東壁
十一面觀音像 初唐

圖12 | 石造十一面六臂觀音像 揚州出土
8 世紀末

摩經》變等與其他同時期重要石窟並無兩樣。然而，十一面觀音出現在這兩窟的門口或門口上方，單尊而不是成對，若與同時期長安、洛陽都城中心造像表現比較，似乎失去了密教威武的神氣。

八、變化觀音的流行與多尊組合

尊像信仰的內容不但因應地區不同而變化，更因為個人需求而調適。十一面觀音的經典於北周末年被翻譯出來後不久，更多的變化觀音漢譯經典陸續出現，尤其值得注意的是不空羂索觀音（Amoghapāśa）。開皇七年（587）闍那崛多首先翻出《不空羂索咒經》，接著玄奘（659）、菩提流志（572?–727）、李無諂（700）、寶思維（693–706）等人在短短的時間內不斷的重譯或新譯出各種與不空羂索觀音相關的陀羅尼經典。其中，菩提流志所譯龐大的《不空羂索神變真言經》（約709）共三十卷，涵蓋各種變化觀音的神咒，修法最嚴密，組織成複雜的多重壇城。[50] 不空羂索觀音或四臂、六臂，或八臂，吸收印度神濕婆的形象，手持包括三叉戟在內的持物，成了最具威力的變化觀音。不同的變化觀音之間難免發生互相借用的情形。《不空羂索神變真言經》提到「畫不空羂索十一面觀世音菩薩摩訶薩」，就是結合兩種變化觀音的例子。[51] 同時，如前述不空所譯《念誦儀軌經》，十一面觀音也已成為四臂。手臂越多，持物越多樣，法力也更增長，卻讓十一面觀音與不空羂索的界線變得模糊。

1964年和1976年揚州南方瓜州出土的六件中唐時期石雕十一面觀音像立像，便明顯地綜合了十一面與六臂的特色。（圖12）[52] 甘肅天水市博物館藏有一件相似的金銅六臂十一面觀音像，年代較早，大約在8世紀中葉。[53]

九、變化觀音圖像的最盛期

敦煌石窟到了晚唐五代時，再度出現十一面觀音的盛期，其位置較多變化，主要在主室南北壁，而非初唐的門口內側。其中晚唐石窟中最值得注目的是第14窟，因為在此窟的南北兩壁共有五幅觀音圖像，可謂集大成之作。[54] 此窟前後室，中間有甬道，前室已殘。主室南北長約7.5米，東西寬約5.8米，後方有中心塔柱，東向面開一馬蹄形大龕，原放置一組塑像，現存為清代作品。門口東壁南側畫普賢變；北側畫文殊變。

安史之亂後，吐蕃屢次侵犯邊界，征戰不斷，先於763年佔領涼州，三年後又攻下河西數郡，僅餘的唐軍陣營仍苦守著敦煌所在的沙洲。吐蕃終於在建中二年（781）城陷沙州，自此瓜沙一帶淪入吐蕃時期長達六十七年左右。直到大中二年（848），敦煌人張議潮才又收回

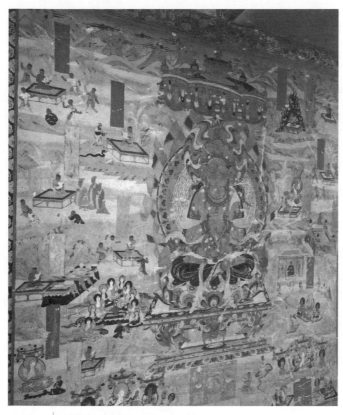

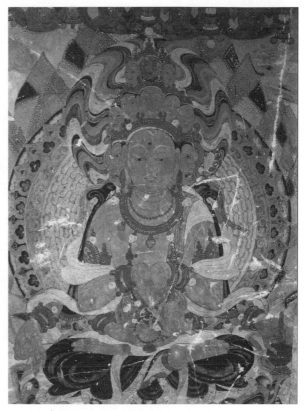

圖 13a　敦煌莫高窟第 14 窟
　　　　主室 南壁第三幅
　　　　十一面觀音神咒經變

圖 13b　敦煌莫高窟第 14 窟壁畫
　　　　十一面觀音像 特寫
　　　　9 世紀

河西十一州，歸義唐朝。吐蕃是中晚唐時期，最強勢的西戎，「乍叛乍服，或弛或張」，[55]
與唐朝不斷地處於時而和談，時而戰爭，互有勝敗的狀況。同時，由於吐蕃贊普深信佛教，
與唐朝代表共簽盟約時，每次都會盟於佛教寺院，或臨時搭建的「佛幄中，焚香為誓」。
[56] 贊普積極提倡瓜沙佛教文化，營建寺院的風氣竟然勝過前唐。瓜沙兩地新建與重繪的多達
七十多窟，[57] 在初盛唐佛教藝術的基礎上再創高峰，逐漸發展出成熟燦爛的地方風貌。

　　莫高窟第 14 窟採取吐蕃時期大型洞窟的壁畫結構，覆斗形窟頂的中心有結界用的十字
杵，代表金剛無上智，是藏密建築常見的裝飾題材，十字杵也繪在此窟大日如來座前的蓮花
池上。[58] 四披則畫代表四個方位的四佛。中心柱的東向面原有的一組塑像已毀壞，南北向壁
面分別繪彌勒經變與藥師經變，但發表圖片不足，暫不討論。主要窟室壁畫在南北壁，構圖
相對稱，分成上下兩部分，下方約佔五分之二高度，分成較窄的十六聯屏式空間，整齊排列
著菩薩與高僧像。主畫幅在上方，按照右繞禮拜的次序來看，南壁上方東起共四屏風，畫千
手千眼觀音、不空羂索觀音、十一面觀音（圖 13a），與寶冠佛。接著，北壁上方西起共四屏
風，依次畫手持金剛杵與鈴的金剛薩埵（Vajrasattva）、[59]《觀音經》（普門品）變、如意輪
觀音與千手千鉢文殊。

南壁十一面觀音結跏趺坐，頭部除本面外另有十個方便面，包括正面共分三層，由下而上，排成三、五、三組。最下層中央為本面，第二層中央三面為慈面，左側縱排共三面為瞋面，右側同樣縱排三面為出牙面，第三層中央戴冠且眉目特別清晰，應代表佛面。不過，若依相關經典，在本面之外應有十一面，也許是平面壁畫的緣故，此像還是省略了背後的暴笑面（或稱笑怒面）。[60] 此觀音有六臂，本來的一雙手在胸前合掌仰面向下，右側第一手持念珠，第二手施無畏印；左側第一手持長莖蓮花，第二手拿軍持。（圖13b）十一面觀音頭額上有一眼，合共三眼，此實為不空羂索觀音的特徵，是8世紀初的七寶台十一面觀音所看不到的。

此十一面觀音的兩側還畫有各種拔苦與樂的神咒感應圖，一般說法認為此係玄奘譯《神咒心經》經變，但其實更應該考慮的是不空所譯的《念誦儀軌經》。[61] 前文已述，不空本共分三卷，其上卷與玄奘本大致相同，包括對於十一面的描述，唯有玄奘本觀音為雙臂，不空本為四臂，但是持物並無差別。對照說明如下：[62]

（玄奘本）觀世音左手把澡瓶，瓶口出蓮花；展其右手以串瓔珞，施無畏手。
（不空本）四臂，右邊第一手把念珠，第二手施無畏；左第一手持蓮花，第二手執君持。

莫高窟第14窟十一面觀音除了胸前一雙正手外的四臂方便手，持物與印相正如不空本所示，然而，玄奘本觀音雖只有一雙手，卻同時有四種持物與手印，故也可以說差別不大。至於觀音兩側所畫拔苦與樂的神咒感應內容，也出現在不空本上卷。最值得注意的是，十一面觀音胸前的一雙正手結印可以說明其經典的依據。原來玄奘本不說結印儀軌，而這正是不空本《念誦儀軌經》卷中的主要內容。此卷「說修行儀軌，通一切觀自在法，結護迎請供養等」，即觀想觀音的道場，結各種手印、持咒供養、發露懺悔，用來消災清淨己身。開始在澡浴潔淨後，

則運想佛法僧及本尊觀自在菩薩。以印掬水，運心沐浴聖眾。仰二手掌，以中指已下六指背合顯指甲，[63] 二頭指欲相拄二大指側。此印通一切觀自在菩薩澡浴密言，……（咒語省略）次結閼伽印，仰二手掌、二大指各捻頭指。掬水獻閼伽密言，……（咒語省略）然後以印掬水自灌頂。觀想觀自在菩薩持甘露賢瓶，身出光明眾聖圍遶，諸天奏妙音樂。想觀自在菩薩以甘露灌注密言者身，軍荼利印，二頭指各住（拄）中指上節，背二大指，附頭指側，密言……[64]

如此觀音所行，雙手如掬水船，併攏翻開，拇指頂食指側，便是觀想觀音為修行者灌頂

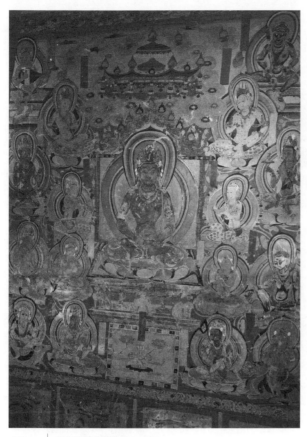

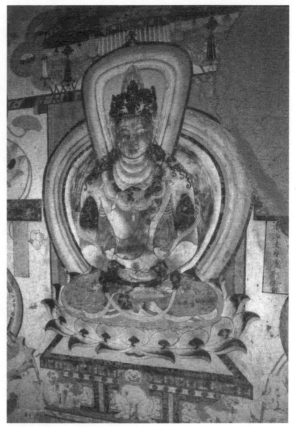

圖 14　敦煌莫高窟第 14 窟
　　　主室 南壁第四幅
　　　大日如來與八大菩薩

圖 15　榆林窟 25 窟
　　　東壁部份
　　　盧舍那佛與八大菩薩

的手印。總之，莫高窟第 14 窟南壁的十一面觀音確實是成熟的密教儀軌圖像，接近不空的版本，而不是玄奘本。

　　莫高窟第 14 窟南北壁的圖像明顯地可以用六種變化觀音來涵蓋千手千眼觀音、不空羂索觀音、十一面觀音與正觀音（普門品變）、如意輪觀音這五幅圖，但卻無法解釋南北壁八幅乃至於全窟的圖像意義。[65] 八幅圖像中最不尋常的是最靠近西側，南北壁相對望的寶冠佛與金剛薩埵。（圖 14）此寶冠佛結跏趺坐，手持禪定印，寶座為獅子座，其圖像辨認曾有不同的說法，[66] 但由於此寶冠佛兩側八大菩薩的相關曼荼羅在印度奧里薩（Orissa）、埃洛拉（Ellora）出現不少例子，學者已有相當研究成果，故可推斷此為大日如來。[67]

　　自 7 世紀中葉，有關八大菩薩的經典也屢次被譯出。[68] 不空曾譯《八大菩薩曼荼羅經》與《佛頂尊勝陀羅尼念誦儀軌法》各一卷。[69] 後者根據儀軌所建立的壇城是以毘盧遮那佛（大日如來）為中心，八大菩薩圍繞。大約在 9 世紀上半，相關的圖像不但出現在可攜帶型的摺疊小木龕，也出現在敦煌的帛畫。（彩圖 14, 15）。[70] 主龕內主尊菩薩形大日如來，結跏趺坐，戴寶冠、瓔珞、臂釧，結定印，其寶座為獅子座。其左右兩側各有四尊坐菩薩，合為八大菩薩，左右兩側龕由上而下各有一坐佛，二天王與二金剛（左青面右火頭）。此木龕內圖像的基本組合形式與莫高窟第 14 窟南壁西側壁畫，大日如來與八大菩薩相同。

莫高窟第 14 窟可以確定為大日如來（毘盧遮那佛），兩旁有八大菩薩，自其左側由上而下為虛空藏（持劍）、彌勒（頭飾寶塔，手持水瓶與念珠）、地藏（持寶珠）與除蓋障（持蓮花上置卍字）菩薩；右側由上而下為金剛手（手持金剛）、普賢（持未敷三花蕾）、觀音（持盛開蓮花）與文殊（持梵篋）菩薩。同樣的圖像組合也出現在斯坦因收集敦煌藏經洞帛畫。[71] 在八大菩薩與大日如來之間，又安插了四位小型供養菩薩，順時鐘方向，自上方右側起為金剛塗（持海螺）、金剛舞、金剛嬉、金剛香（持香爐）。最外側四個角落各有一護法，上面為北方、東方天王，下面為火天、水天。北壁西側之金剛薩埵結跏趺坐，右手持金剛杵，左手持鈴。其四周有香、花、燈、塗，嬉、鬘、歌、舞等供養菩薩。四個角落的護法則與前一幅相同，也是兩天王與火天、水天。

何以此大日如來與八大菩薩圖像出現在莫高窟第 14 窟？最有意義的比對圖像來自於距離莫高窟不遠的安西榆林窟第 25 窟。安西榆林窟創始於初唐，興盛於吐蕃統治時期。第 25 窟位於河東岸，主室中部做方形須彌座佛床，原安置塑像，現已毀壞，四壁皆有大型壁畫，門外還有南北天王護衛。[72] 主室壁畫，南壁為觀無量壽佛經變，北壁為彌勒下生經變，東壁門口兩側是文殊變和普賢變，與莫高窟第 14 窟相同。值得注意的是，西壁也畫了大型壁畫，即有名的寶冠佛與八大菩薩，主尊佛戴寶冠、大型連續花瓣的項圈，雙手成定印，墨書榜題：「清淨法身盧舍那佛」，（圖 15）其左手側的四尊菩薩已毀，右手側上下排列四尊菩薩都有題記，分別為：「地藏菩薩」、「文殊師利菩薩」、「虛空藏菩薩」、「彌勒菩薩」。毫無疑問的是此戴寶冠的盧舍那佛及其八大菩薩的組合與莫高窟第 14 窟南壁西側的大日如來與八大菩薩的組合基本上是一樣的圖像，而就風格上而言，榆林窟第 25 窟的年代較早。

Amy Heller 首先指出，榆林窟 25 窟的盧舍那佛與八大菩薩壁畫與在西藏 Chamdo 地區，Denma drak 發現，根據紀年推斷為 804 或 816 年的一件岩壁石刻浮雕大日如來與八大菩薩風格極為接近。她從榆林窟 25 窟盧舍那佛的大型綵列狀的項圈推定代表法王大日如來。[73] 此西藏石雕是為紀念吐蕃與中國之簽訂盟約而開鑿。Matthew T. Kapstein 接著分別在巴黎國家圖書館伯希和收藏與大英博物館的斯坦因收藏中找到 PT16 與 IO 751 敦煌文書藏文寫卷，分別為一件長卷的兩個斷片。根據此寫卷，長慶元年至三年（821–824），在與唐、回鶻與南詔締盟的過程中，由宰相建造會盟寺紀念和約。[74]

這份寫卷除了清楚記載建寺的緣起與時間，更清楚地註明造像的內容，包括阿彌陀佛、彌勒佛，大日如來與八大菩薩。最後還將此建寺功德迴向給贊普可黎可足（Btsan-po Khri-gtsug lde brtsan, 816–841 在位），稱他為轉輪王，治理四方，成就佛道於未來。[75] 由於榆林窟

25 窟南壁的壁畫正是以阿彌陀佛為主尊的觀無量壽佛經變，北壁為彌勒下生經變，而西壁則是大日如來與八大菩薩，Kapstein 推論此即會盟寺所在，壁畫的風格則充分表現漢藏調和結盟的氣氛。大日如來與八大菩薩的題材顯然與吐蕃王室所支持的主流佛教思想有關。

　　榆林第 25 窟是否為會盟寺所在，仍有待進一步確認，[76] 但時間上定在長慶元年（821）盟約後，是頗有道理的。兩年後，吐蕃正式遣使向唐廷請求文殊的聖地——五台山圖，吐蕃與中國自此保持良好安定的關係。因此，如 Kapstein 的推論，由吐蕃王室修建華麗壯觀的榆林窟第 25 窟的可能性頗高。吐蕃王室在開窟時，既以盛唐的風格為典範，學習盛唐大型經變，但在構圖上更為整齊有條理，特別值得注意的是北壁彌勒經變，穿插許多生活場景，如國王、王妃的嫁娶與剃度，七寶臺的幻起幻滅，明顯地留下吐蕃王室的記錄史蹟，體現轉輪王象徵意義。該窟內也開發新的題材，包括《華嚴經》變、《金剛經》變等。

　　榆林窟第 25 窟與莫高窟第 14 窟所見，大日如來與八大菩薩圖，與各種變化觀音圖像以及前室的天王像，正代表吐蕃期的新表現。同時，也因為當時吐蕃王室深具戰士精神文化，各種強調威武，憤怒的護法尊像流行於窟內外的壁畫。

　　莫高窟 14 窟中心柱北向壁也畫有彌勒經變，承繼榆林窟 25 窟的傳統，[77] 而年代較晚。在大日如來與八大菩薩的圖像組合上也多了四尊供養菩薩，兩位天王與水天、火天等多重的關係。兩者之間圖像上的共同性是，作為全窟圖像重點，最靠近主壁或位於主壁的大日如來與八大菩薩圖、彌勒下生圖，以及門口兩側代表盧舍那佛脅侍菩薩的騎獅文殊與騎象普賢。總而言之，莫高窟 14 窟的造像也充滿了為國祈福消災，護衛吐蕃王室的精神。南北壁的五組變化觀音與千鉢文殊也可以說是圍繞著大日如來，具有不可思議威力的神變菩薩。從這點來看，與大約一百多年前，武則天時期王室重視十一面觀音圖像的神變威力也能前後呼應。

　　撰寫《十一面神咒心經義疏》的慧沼認為，十一面觀音像護持轉輪王，去除他方敵兵，消除國難的護國法力，與《金光明經》等同，在不同時期都深受帝王的重視。因應不同需要而出現的變化觀音，隨著時代而有彼此混合的現象。吐蕃時期的榆林窟 25 窟與敦煌莫高窟 14 窟，集合各種變化觀音與文殊圖像，具有集大成，再創轉輪王佛教藝術文化高峰的強烈企圖。

＊　本文原刊於《佛學研究中心學報》11（臺北：臺灣大學佛學研究中心，2006），頁 85–116。

注釋——

1　後藤大用，《修訂觀世音菩薩の研究》（東京：山喜房佛書林，1976）；宮治昭，《涅槃と彌勒の圖像學——インドから中央アジアへ——》（東京：吉川弘文館，1992）。副島弘道，《日本の美術 4 十一面觀音像 千手觀音像》（東京：至文堂，1992）。

2　（後漢）支婁迦讖譯，《無量清靜平等覺經》，指出「蓋樓亘菩薩」（觀世音）在「無量清靜佛」（阿彌陀）涅槃後，「便當作佛」。《大正藏》冊 12，頁 291 上。同樣思想亦見於《悲華經》、《光世音授記經》、《觀音授記經》、《觀無量壽經》等。

3　J. Brough, "Amitabha and Avalokitesvara in an inscribed Gandhara Sculpture, "*Indologica Taurinesia*, vol.X, Torino, 1982; R. Salmon and G. Schopen, "On an alleged Reference to Amitabha in a Kharosthi inscription on a Gandharn Relief, " *Journal of the International Association of Buddhist Studies*, vol.25, no.1–2, 2002.

4　初步統計，玄奘所記錄的佛菩薩中，釋迦牟尼像約有三十一件，寶冠坐佛四件，燃燈佛一件，觀自在（觀音）菩薩十五件，慈氏菩薩（彌勒）十一件；（唐）釋玄奘撰，章巽校點，《大唐西域記》（上海：上海人民，1977），頁 140–207。

5　佐和隆研，〈觀世音菩薩像の研究〉，《密教美術論》（東京：便利堂，1969，初版 1955），頁 140–207；宮治昭，〈インドの觀音像の展開〉，《佛教藝術》262（2002），頁 13–28；宮治昭，〈觀音菩薩像の成立と展開——インドを中心に——〉，《觀音菩薩像の成立と展開》（シルクロード學研究 11 ——シルクロード學研究センター，2001），頁 13–51。高田修，〈ガンダーラ美術にあおける大乘的徵證——彌勒像と觀音像〉，《佛教藝術》125（1979），頁 15–30；李玉珉，〈中國觀音的信仰與圖像〉，《觀音特展》（臺北：故宮博物院，2000），頁 10–39；李玉珉，〈南北朝觀世音造像考〉，《中世紀以前的地域文化、宗教與藝術》（臺北：中央研究院歷史語言研究所，2002），頁 235–331。釋法田，〈十一面觀音之探究（上）〉，《覺風季刊》19（1997.06），頁 20–29。

6　廣為傳誦者，如西晉竺法護所譯《正法華經》（286）與鳩摩羅什所譯《妙法蓮華經》（406），引文出自後者，《大正藏》冊 9，頁 56 下。

7　佐和隆研，〈觀世音菩薩像の研究〉，《密教美術論》，頁 140–207。

8　牧田諦亮，〈高王觀世音經の出現〉、〈觀世音三昧經の研究〉，《疑經研究》（京都：京都大學人文科學研究所，1973）。

9　此為四臂十一面（包括本面）觀音，宮治昭以為是 6 世紀，Nandala Chutiwongs 則以為是 7 至 8 世紀，見宮治昭，〈インドの觀音像の展開——密教系觀音・變化觀音の成立を中心に〉，《佛教藝術》262（2002.5），頁 13–28，口繪 5。N. Chutiwongs, *The Iconography of Avalokitesvara in Mainland South East Asia* (New Delhi: Indira Gandhi National Center for the Arts & Aryan Books International, 2002), p.37, Pl.15. 宮治昭舉出的第二個例子則是 9 至 10 世紀，克什米爾出土，十一面六臂觀音，見前引文，圖 7。

10　坂本幸男、岩本裕譯注，《法華經》下冊（東京：岩波文庫，1991，原版 1967），頁 408–409。

11　宮治昭，〈インドの觀音像の展開〉，前引文，頁 22。

12　《佛說十一面觀世音神咒經》，《大正藏》冊 20，頁 149 上 –152 上。

13　《大正藏》冊 18，頁 812 中 –825 下。

14　《宋高僧傳》，《大正藏》冊 50，頁 718 下；《佛說陀羅尼集經序》，《大正藏》冊 18，頁 785 上。

15　《大正藏》冊 20，頁 152 上 –154 下。

16　《大正藏》冊 20，頁 139 下 –149 上。

17　《十一面神咒心經義疏》，《大正藏》冊 39，號 1802，頁 1004。

18　或稱為三祖，即玄奘、窺基與慧沼，若除去玄奘則為二祖。李邕，〈唐故白馬寺主翻譯惠沼神塔碑并序〉，《卍續藏經》冊 150（臺北：新文豐，1993），頁 180–181。根無一力，〈慧沼の研究　傳記・著作をめぐる問題〉，《佛教學研究》43（1987.6），頁 161–188。

19　（宋）贊寧撰、范祥雍點校，《宋高僧傳》（北京：中華書局，1987），頁 73。

20　《大正藏》冊 34，號 1724；冊 39，號 1788；冊 43，號 1832；冊 44，號 1841；冊 44，號 1842；冊

45，號 1863；冊 45，號 1852。以上未標出卷數者，皆為單卷。長谷川岳史，〈慧沼《金光明最勝王經疏》に関する問題考〉，《印度學佛教學研究》50：2（2002.3），頁 138–144。

21 此疏卷首署名：「翻經沙門慧沼撰」；《金光明最勝王經疏》，《大正藏》冊 39，頁 175–341。

22 《神咒心經》，《大正藏》冊 20，頁 154 上；《義疏》，《大正藏》冊 39，頁 1005 中。

23 北周本稱一尺三寸，《神咒心經》稱一磔手半，磔手，梵語 vitasti, 拇指與中指張開來的距離，一磔手半約等於一尺三寸，或等於手肘關節到手腕處。《望月佛教大辭典》1（東京：世界聖典刊行協會，1974），頁 152。

24 《義疏》，《大正藏》冊 39，頁 1010 下。

25 一滿一切願，二月蝕還生，即利用月蝕行法去病，三明惡夢除重大疾病，四祛除他方怨敵，令怨敵不進，五消除國災，六能除長病，七消除結怨，八總除障受善報。

26 松崎惠水，〈雜密の觀音系諸經軌について〉，《大正大學研究紀要》64（1978.11），頁 1–42。

27 《大正藏》冊 18，頁 786 下 –788 中。

28 大村西崖，〈阿地瞿多傳法譯經〉，《密教發達志》2（東京：佛書刊行會圖像部，1918），頁 212–255。

29 （唐）般剌蜜諦譯，《大佛頂如來密因修證了義諸菩薩萬行首楞嚴經》，《大正藏》冊 19，頁 133 上，卷首：「大唐神龍元年（705）龍集乙巳五月己卯朔二十三日辛丑，中天竺沙門般剌蜜帝於廣州制止道場譯，菩薩戒弟子前正諫大夫同中書門下平章事清河房融筆授，烏長國沙門彌伽釋迦譯語。」即般剌蜜帝主譯於 705 年。智昇撰《開元釋教錄》（730）卷 12 則謂：「大唐循州沙門懷迪共梵僧於廣州譯。」《大正藏》冊 55，頁 603 上。兩種說法不一致。近代日本學者如望月信亨等或懷疑此部經是中國僧人所撰寫，但對於此經自 8 世紀初以降廣泛流傳，影響巨大則無庸置疑。

30 《大佛頂如來密因修證了義諸菩薩萬行首楞嚴經》，《大正藏》冊 19，頁 133 中。

31 1993 年田野調查所見，位於山西長冶縣城隍廟廊下，為方便行文，筆者暫擬碑名。

32 宮治昭介紹一件 Pala 朝 8 世紀初那爛陀（Nalanda）地區出土的十二臂觀音像，因為持物中有羂索，故推測為屬於不空羂索系統；〈インドの觀音像の展開—— 密教系觀音・變化觀音の成立を中心に〉《佛教藝術》262（2002.5），頁 13–28。同作者，〈インドの多臂觀音像〉，《佛像學入門》（東京：春秋社，2004），頁 115–124；朴亨國，〈「餓鬼をも救濟する觀音菩薩」の造型的の表現〉，《佛教藝術》270（2003.9），頁 59–77。

33 《陀羅尼集經》卷五，《大正藏》冊 18，頁 827。

34 宮治昭，〈インドの觀音像の展開〉，前引文，頁 20–21。他指出印度的多臂觀音除了持物中有羂索者以外，與密教變化觀音的關係不大。

35 上護軍為勳官，「貞觀十一年，改大將軍為上護軍，大將軍為護軍，自外部改，行之至今。」（後晉）劉昫撰，楊家駱主編，《舊唐書》（臺北：鼎文，1981），志卷 42，頁 1808。

36 圖版 見 Osvald Siren, *Chinese Sculpture from the Fifth to the Fourteenth Century*, vol. III, (London: Ernest Benn, 1925), Pl. 379AB；銘文見〈周杜山威弟山藏合家敬造觀世音菩薩像銘〉，《夢碧簃石言》，《石刻史料新編》輯 3（臺北：新文豐，1986），冊 2，頁 195；〈觀世音菩薩像銘〉，北京圖書館金石組編，《北京圖書館藏中國歷代石刻拓本彙編》冊 17（鄭州：中州古籍出版社，1989），頁 157。

37 不空羂索觀音經典首譯為隋初開皇年間，闍那崛多，《不空羂索咒經》，《大正藏》冊 20，頁 399 上 –402 中；高宗時玄奘譯本，《不空羂索神咒心經》一卷，冊 20，頁 402 中 –406 上。菩提流志譯本兩種，一卷本《不空羂索咒心經》，冊 20，頁 406 上 –409 上，與三十卷本《不空羂索神變真言經》，《大正藏》冊 20，頁 227 上 –398 中。

38 崔致遠，〈唐大薦福寺故寺主翻經大德法藏和尚傳〉，《大正藏》冊 50，頁 283 下。

39 〈唐泗州普光王寺僧伽傳〉，《宋高僧傳》，前引書，頁 448–452。

40 顏娟英，〈唐長安七寶台石刻的再省思〉，《望遠集》下（西安：陝西人民美術，1998），頁 829–842。Chuan-Ying Yen," The Sculpture from the Tower of Seven Jewels : the style, patronage and iconography of the Tang monument." (Ph.D. Dissertation, Harvard University, 1986).

41 宮治昭，〈インドの觀音像の展開〉，前引文，頁 23。

42 〈觀世音說滅一切罪過得一切所願陀羅尼〉，《陀羅尼雜集》卷 7，《大正藏》冊 21，頁 616 下。

43 有題記者如，「長安三年前揚州大都督府揚子縣令蘭陵蕭元音造彌勒像記」、「長安三年銀青光祿大夫行鳳閣侍郎兼檢校相王府長史姚元之造彌勒像記」、「長安四年尚萬監主簿姚元景造像記」，「長安三年琅耶縣開國子王璿造阿彌陀像記」、「長安三年高延貴造阿彌陀像記」、「長安三年李承嗣造阿彌陀像記」；Yen, The Sculpture from the Tower of Seven Jewels, ibid, pp.232–248.

44 《資治通鑑》卷 207，長安元年至四年。

45 《龍門石窟展圖錄》（大阪：Miho Museum, 2001），圖 33。

46 《大正藏》冊 20，號 1069，141 中。

47 宿白，〈敦煌莫高窟密教遺跡札記〉上、下，《文物》（1989.9），頁 45–53；李文生，〈龍門唐代密宗造像〉，《文物》（1991.1），頁 61–64；溫玉成，〈新中國發現的密教遺存及其所反映的密教史問題〉，《世界宗教研究》（1990.4），頁 76–85；顏娟英，〈盛唐玄宗朝佛教藝術的轉變〉，《中央研究院歷史語言研究所集刊》66：2（1995），頁 575– ？。

48 Cleveland Musuem of Art 收藏之石像殘缺的題記：「……十一面觀世音菩薩兩區，京兆韋孝員……/……見存眷屬，法界眾生，並願乘此 菩薩威……」The Arts of the T'ang Dynasty: a Loan Exhibition Organized by the Los Angeles County Museum from Collections in America, the Orient and Europe, Jan. 8–Feb. 17, (Los Angeles County Museum: 1957), Pl. 52.

49 時代可分為初唐七幅，第 334、331 兩幅，340、321，榆林 23 窟兩幅，盛唐一幅，第 32 窟；中唐三幅，第 370 窟兩幅，144 窟；晚唐六幅，第 10、198、163、14、338、161 窟；五代時期十八幅，第 35、33、402、301、388、258、331、225，榆林 36 窟，榮 177，181a，182a，180，183a，西 II-19，彩 29，23；俄藏麻布畫一幅，北宋一幅（201 窟）。彭金章，〈敦煌石窟十一面觀音經變研究——敦煌密教經變研究之四〉，《段文傑敦煌研究五十年紀念文集》（北京：世界圖書，1996），頁 72–86。

50 闍那崛多，《不空羂索咒經》；玄奘，《不空羂索神咒心經》；菩提流志，《不空羂索心經》；菩提流志，《不空羂索神變真言經》，《大正藏》冊 20，頁 399–402；頁 402–406；頁 406–409；頁 227–398。彭金章，〈敦煌石窟不空羂索觀音經變研究〉，《敦煌研究》（1999：1），頁 1–24。

51 〈溥遍心印真言出世間品〉，《大正藏》冊 20，頁 292 中。

52 李萬才，〈揚州出土的唐代石造像〉，《文物》（1980.4），頁 65–67。長岡龍作，〈十一面觀音再考——楊州出土六臂十一面觀音像を中心として〉，《美術史學》10（1988.3），頁 1–17。

53 《中國麥積山石窟》（東京：日經新聞社，1992），圖 76。

54 彭金章，〈莫高窟第 14 窟十一面觀音經變〉，《敦煌研究》（1994.2），頁 89–97。梁尉英，〈顯密雜陳 幽玄穩健——莫高窟第一四窟唐密內容和藝術特色〉，《敦煌石窟藝術‧莫高窟第一四窟》（江蘇：江蘇美術出版社，1996），頁 11–27。有關敦煌莫高窟 14 窟及榆林窟 25 窟的討論，曾受益於胡素馨 Sarah Fraser 教授的高見，謹表謝意。

55 《舊唐書》卷 196，〈吐蕃列傳〉，頁 5267。

56 《舊唐書》卷 196，肅宗元年，吐蕃遣使來朝，將詣光宅寺為盟誓，後吐蕃使者建議改於鴻臚寺，頁 5237；永泰元年，盟於興唐寺，頁 5239；建中四年，盟於清水，盟畢，「請就壇之西南隅佛幄中，焚香為誓。」頁 5248。

57 李其瓊，〈論吐蕃時期的敦煌壁畫藝術〉，《敦煌研究》（1998.2），頁 1–19。

58 Valrae Reynolds, Amy Heller, Catalogue of The Newark Museum Tibetan Collection, vol.1, (Newark: The Newark Museum), 1983, pp.69–70.

59 梁尉英認為此金剛薩埵持雙杵，但若仔細觀察，應該是右手持金剛杵，左手持鈴。梁尉英，〈顯密雜陳 幽玄穩健〉，前引文，頁 15，圖 180。

60 《神咒心經》，《大正藏》冊 20，頁 154 上；《念誦儀軌經》，《大正藏》冊 20，頁 141 中。

61 彭金章，〈莫高窟第 14 窟十一面觀音經變〉，前引文，頁 89–97。

62 《神咒心經》，《大正藏》冊 20，頁 154 上；《念誦儀軌經》，《大正藏》冊 20，頁 141 中。

63 「顯指甲」依建久二年寫東寺三密藏本，與三十帖策子第十三，無此三字；依宋元明版本則顯＝頭，《大正藏》冊 20，頁 141 下，註 34。

64 染川英輔等，「金剛軍荼利」，《曼荼羅圖典》（東京：大法輪閣，1993），頁 168。

65 六字觀音通常指密教中，依觀音的六字大明咒而來的六種變化觀音，其基本思想是為攝化救濟六道眾生，及地獄、惡鬼；畜生、阿修羅、人、天；通常指十一面、千手千眼、不空羂索、如意輪、馬頭、准胝觀音，不過，也有加入正（聖）觀音，去掉不空羂索等等不同的解釋與運用變化。後藤大用，〈七觀音分化〉，《增補修訂觀世音菩薩の研究》，前引書，頁 105–166；宮治昭，〈變化觀音の源流〉，《佛像學入門》，前引書，頁 135–174。

66 《中國石窟 莫高窟》4（北京：文物，1987），圖 169，稱之為「觀音菩薩」；彭金章，〈莫高窟第 14 窟十一面觀音經變〉，頁 90，稱為「金剛杵觀音經變」；梁尉英，〈顯密雜陳 幽玄穩健〉，《敦煌石窟藝術・莫高窟第一四窟》，圖 62，頁 17–19，稱「金剛母菩薩」。田中公明，〈敦煌出土的胎藏大日八大菩薩像〉，《敦煌 密教と美術》（京都：法藏館，2000），頁 20–33。

67 賴富本宏，〈八大菩薩像について〉，收入佐和隆研編，《密教美術の原像》（京都：法藏館，1993），頁 114–127。Malandra Geri H., *Unfolding a Mandala: the Buddhist Cave Temples at Ellora* (Albany: State University of New York Press, 1993), pp. 61–90. Amy Heller, "Early Ninth Century Images of Vairochana from Eastern Tibet," *Oritentations*, 25: 6 (1994), pp.74–79. 賴富本宏，〈インドの八大菩薩像〉，《密教佛の研究》（東京：法藏館，1990），頁 607–632。

68 最早的八大菩薩見於《般舟三昧經》、三國吳支謙譯，《八吉祥神咒經》，其尊像名：賢護、寶生、星藏、仁授、妙結、大善商主、帝釋授、水天。中印度三藏那提譯（663）《師子莊嚴王菩薩請問經》，名稱已為一般熟知的，如莫高窟 14 窟的題名，《大正藏》冊 14，頁 698，參見賴富本宏，《密教佛の研究》，前引書，頁 608。

69 《八大菩薩曼荼羅經》，《大正藏》冊 20，頁 675–677；《佛頂尊勝陀羅尼念誦儀軌法》，《大正藏》冊 19，頁 364–368。

70 東京國立博物館編集，《シルクロード大美術展》（東京：讀賣新聞社，1966），no. 225，頁 213。

71 Stein painting no.50，《西域美術 大英博物館スタイン・コレクション 1 敦煌繪畫 1》（東京：講談社，1982），圖版 17，當時的定名為「阿彌陀八大菩薩圖」。

72 段文傑，〈藏於幽谷的藝術明珠──榆林窟第二五窟壁畫研究〉，《敦煌石窟藝術・榆林窟第二五窟》（江蘇：江蘇美術出版社，1993），頁 11。

73 Amy Heller, op.cit., pp.75–76。

74 Matthew T. Kapstein, "The Treaty Temple of De-ga g.yu-tshal: Identification and Iconography" 《西藏考古與藝術》（成都：四川人民，2004），頁 98–127。

75 Matthew T. Kapstein, 前引文。

76 段文傑提出 776–781 的年代，見氏著，〈藏於幽谷的藝術明珠──榆林窟第二五窟壁畫研究〉，前引文，頁 11。

77 《敦煌石窟藝術・莫高窟第一四窟》，前引書，圖 49–52，提供彌勒變的幾個小局部，不包括主尊部分。

大周天授二年
杜山威等造十一面觀世音像銘

觀世音菩薩像銘并序　　　　　　　　　　孝門杜崇道、弟崇德、弟延壽等一心供養。

　　原夫釋教之為義也，大矣哉，至矣哉。智識之不能名，視聽之莫能及。浩浩蕩蕩，慈悲等於太虛。窅窅冥冥，/ 喜捨逾於限量。方便神力，亙百億以聳禪枝。種智難思。暎大千而楊慧炬。法齊法體，非言所言者若爾。其 / 助聖辯雄，證法雲之妙果。傳持演化，度有性之含靈，成摩訶衍行，次補正覺位者，即觀世音菩薩之謂也。/ 分身百億，歷无極以拯漂次。救苦萬端，盡有緣而泛願柂。娑婆大尊之主，号曰本師。兜率權教之能，發明 / 神智。所以此土稟性，咸共歸依。祈上善於生前。搆虹梁於歿後。弟子孝門上護軍杜山威 / 弟山藏等。乘宿 / 業之巨因，悟將來之勝果，達苦空於性宋，泯般若於波羅。遂能敬造十一面觀世音像一區。其□也，光浮 / 燄采，眄曬三界之中。捧足蓮花，暉煥九天之外。璀璨瓔珞，鏡眾目以飛英。隱暎奇姿，皎清心而□禮。白毫 / 感物，興善種於端襟。紺髮生慈，啟福田於敬信。上為　聖神皇帝，道化无窮，鴻基永保。下為七代父 / 母，法界蒼生及一切含靈。乘是福力，等逢善友，發菩提心，一時共成佛。其像也，雖負石名，堅□同於舍利 / ，珎逾珣質，不刊等於无身。二鼠寢銷，獨立之榮長守。三灾息妒，津俗之惠常存。聖德自任，神力不共。僧祇 / 孤秀，沙劫弥隆。

乃為銘曰：

毫暉皎宋，紺采凝空。三明發曜，十方相同。一音演妙，六度響通。清信宿種，仰□□風。除禪雪嶺，遣智王宮。/ 西方派德，東國陶恩。兜率垂化，此土共尊。弘慈冈際，巨慧無垠。智絫佛国，體道□分。功果浩汗，非凡所論。/ 達已无常，預葺虹梁。栖神福埜，冀遠業殃。瓌貨敬施，機巧騁長。□茲翠琰，相好殊方。尊容端雅，物莫之忘。/ 功德難名，唯妙唯精。大千溥燭，百億齊明。无始掞福，有遇流英。三灾斂毒，一實孤□。淨智常用，會理道成。不住所造，弃同蒭草。迴施一切，供養三寶。般若方便，解礫煩悩。逍遙自在，彼岸壽考。福運羣生，等成佛道。

大周天授二年歲次辛卯九囝戊□□七囝甲戌河東縣壽昌鄉孝門杜山威弟山藏合家敬造

11 | 大足石窟
宋代複數大悲觀音像初探

大足北山石窟中觀世音造像最為顯著，從唐景福元年（892）〈唐韋君靖碑〉就提到使持節都督昌州諸軍事，守昌州刺史，充昌、普、渝、合四州都指揮，靜南軍使韋君靖，在此地建設軍寨後，便首先在崖壁上「鑿出金仙，現千手眼之威神，具八十種之相好，……」，也就是開鑿千手千眼觀世音菩薩像，這是大足最早的造像。唐末還有第 9、243 窟都是千手千眼觀音龕窟，後者造於天復元年（901），題記中提到所造尊像為「大悲千手觀音」。[1] 北山石窟三期造像，亦即自唐末至南宋紹興年間，觀音的造像不斷，尤其以千手千眼大悲觀音的單獨造像或同窟複數觀音造像最引人注目。大足的觀音圖像顯然以千手千眼觀音信仰為中心，演化出多樣的變化。

然而，有關唐代以來的千手千眼觀音圖像研究已累積不少成績，而且四川造像幅員廣闊，亦非此篇短文所能涵蓋。[2] 本文僅就大足宋代石窟由千手千眼觀音所演變出來的複數觀音造像做粗淺的觀察。依目前觀察，這類造像在大足有四窟，即北山佛灣第 180 窟、第 136 窟、石門山第 6 窟與妙高山第 4 窟。這四窟都雕造二至五對等身大的觀音像，但是各窟在圖像結構上卻不盡然相同。若按時間先後，應從北宋徽宗時期的北山 180 窟開始，但為了進行圖像學檢討，本文擬先從題記較為完整的南宋石門山第 6 窟開始切入，探討大足宋代觀音圖像上的特色。最後，將討論其信仰層面的變遷。

千手千眼觀音的經典最早見於唐太宗時期智通（約 6–7 世紀）翻譯出《千眼千臂觀世音菩薩陀羅尼神咒經》兩本（約 649），隨即在唐高宗時又由伽梵達摩（約 7 世紀）譯出《千手千眼觀世音菩薩廣大圓滿無礙大悲心陀羅尼經》（約 655）。[3] 兩本雖有繁簡之別，但其核心信仰都是大悲心陀羅尼，亦即至今仍廣泛傳誦於臺灣佛教徒之間的大悲咒。到了 8 世紀初葉，相關的梵文經典一再地傳譯為中文，包括菩提流志、善無畏（Śubhakarasiṃha，637–735）、金剛智（Vajrabodhi，669–741）與不空（Amoghavajra，705–774）等都有所貢獻，其中尤以不空所譯《千手千眼觀世音菩薩大悲心陀羅尼》（以下簡稱《大悲心陀羅尼》）影響最大，[4] 尤足以見證盛唐以降千手千眼觀音之廣受重視。目前所知造像大致上也是從 8 世紀中葉開始，

鏡花水月

而且可能最早出現在四川丹稜鎮山 40 窟的千手千眼觀音。[5] 本文由於篇幅限制，恕不再一一追溯唐代的經像發展過程。但值得注意的是，大足宋代觀音造像表現，往往結合淨土與禪宗信仰，脫離純密的圖像，而有進一步世俗化的現象。

淨土教吸收密教中的方便法門，鼓勵持大悲咒，消災延壽，往生淨土。[6] 從《巴蜀佛教碑文集成》中不難看到宋代四川地區，尤其以成都為中心，特別流行大悲觀音，重要寺院內都有大型木造大悲觀音像，並建造樓閣以供奉之。北宋文人如蘇軾（1037–1101）曾寫〈大聖慈寺大悲圓通閣記〉，黃庭堅（1045–1105）作〈慶善院大悲閣記〉，這兩處寺院的大悲閣都供奉千手千眼大悲觀音的大型造像，說明大悲觀音信仰之普受重視。[7] 其中，成都大聖慈寺創建於唐肅宗至德二年（757），先前玄宗因為安史之亂避難於成都，此年九月收復長安，推測此寺即建於此際，十二月玄宗便返京。但大聖慈寺已確立官方大寺的規格，更設有供奉玄宗塑像或壁畫的御容院，方倖免於會昌法難（845）毀寺之影響。[8] 此寺院規模之宏偉相較現代一所歷史悠久、規模完整的大學校，有過之而無不及。依據宋元祐二至五年間（1087–1090），直學士李之純知成都府時調查，大聖慈寺共有九十六院，所有建築物合計八千五百二十四（8,524）間，畫諸佛如來一千二百一十五（1,215）尊，菩薩一萬四百八十八（10,488）尊，尚有羅漢、各種護法的天王、神將等兩千多尊，以及一百多堵佛會、經驗變相等。[9] 大聖慈寺的壁畫佛像可謂繁密而華麗莊嚴，何以如是？李之純認為，此寺的歷代畫師或隨著唐玄宗、僖宗避居成都，或受前後蜀王的禮遇，皆為一時之選。至於宋代的壁畫畫師亦多為名筆，酬金豐厚，由此可見「蜀人樂善向福，不吝財施者，蓋自古而然，非獨今日之（奢）侈」。[10] 生活富庶的蜀人競相捨財，造像求福，因而畫師或匠人的才藝如水漲船高，此背景也可以解釋大足地區造像何以在宋代達到鼎盛。[11]

本文的重點不在於具有千隻手眼的觀音像，而是複數觀音像同時呈現的現象，這些複數的觀音像被視為大悲觀音的化身。而值得大足石刻研究者關心的是宋代時大聖慈寺也曾出現許多複數的大悲觀音像。據范成大（1126–1193）在任四川制置使、知成都府時（1174–1176）對於大慈聖寺的調查記錄：[12]

（文殊閣）外壁畫大悲三十七尊，法華經驗、大悲菩薩四堵，東南方天王、西方天王，並待詔趙公檩筆（妙格上品）。[13]

大悲閣，畫觀音十堵，楞嚴變相一十八堵，並宗道兄弟筆。

文殊閣繪有《法華經》變與大悲觀音三十七尊以及大悲觀音四堵，換句話說，在以文殊

為主尊雕像的室外，繪有許許多多的觀音像。接著，大悲閣，應即前述蘇軾〈大聖慈寺大悲圓通閣記〉所讚揚，閣內主尊為千手千眼觀音大像，由釋法敏以大栴檀木雕成，「端嚴妙麗」、「雄偉壯峙」。大悲閣內壁面環侍著十尊觀音像與《楞嚴經》變相十八堵。總之，毫無疑問的是，在大聖慈寺文殊閣與大悲閣，在壁面上都出現大悲千手千眼觀音所化身複數的許多尊像。以下討論大足地區表現複數觀音的石窟。

一、石門山第 6 窟

紹興 6 年至 11 年（1136-1141），平頂窟，高 300×寬 350×深 579 公分

石門山第 6 窟的年代略晚於北山第 180 窟，但窟內題記較多，有助於理解圖像內容，故擬先討論此窟。正壁主尊為西方三聖，主尊阿彌陀佛，手印類似變形的說法印，左側為觀音，右側為大勢至。觀音頭冠上立一化佛，雙手捧持蓮蕾，勢至冠前置一寶瓶，雙手執如意，完全符合《觀無量壽佛經》（以下稱《觀經》）西方淨土三尊像的圖像條件。此窟最特別的是有一則總題記，由勸化修龕主岑忠用說明共同開窟的緣起。

> 誘化修造十聖觀音洞。岑忠用。意者如念，生居浮世。……（略）不作善因，
> 虛過光景。忠用自甲寅歲（1134）已來，見天忽亢旱，雨不應時，民食不足。
> 於是遂興丹懇，大建良因。集遠近信心，就此石門山上建觀音大洞一所，無
> 量壽佛並十聖菩薩。祈風雨順時，五穀豐盛。始自丙辰（1136）興工，至庚申
> （1140）殘臘了畢，上願皇圖永固，佛日增輝。捨財信士，所作契心，三會龍華，
> 皆得受記。……（略）時庚申十二月日，化首岑忠用與裴氏夫婦共鐫建。[14]

由此題記可知，石門山第 6 窟原來稱為十聖觀音洞，或稱觀音大洞，主尊為無量壽佛與十聖觀音，造窟的動機為解除乾旱，糧食不足之天災，祈求風調雨順，五穀豐收。將來則期待所有施主，都能值遇未來佛說法受記。這段文字說明，正壁尊像雖為西方三聖，然而造像者的祈求並不是專求往生西方，而是消災延壽，五穀豐收，滿足現世的利益。觀音，特別是大悲觀音的密教儀軌能提供方便，滿足此需求。石門山第 6 窟被稱為觀音洞，而不是阿彌陀佛、無量壽佛或西方淨土洞，原因在於左右壁共有十尊觀音立像。（圖 1, 2）

造西方無量壽佛與大悲觀音的傳統至少可以追溯至後蜀廣政二十六年（963）鄭可元在其造像願文〈蜀報國院西方並大悲龕記〉中，先讚揚無量壽佛的願力與淨土，接著稱：[15]

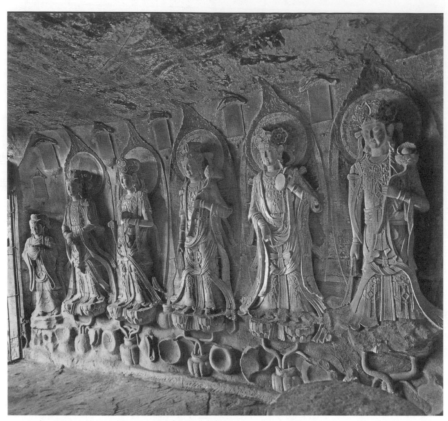

圖 1 │ 石門山第 6 窟 右壁 五尊觀音立像
高 294 公分 寬 610 公分

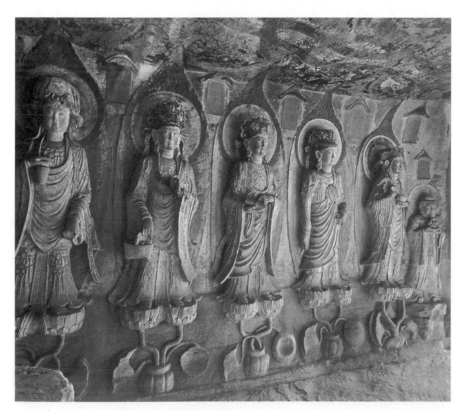

圖 2 │ 石門山第 6 窟 左壁 五尊觀音立像
高 294 公分 寬 610 公分

遂命良工也，鑴呈西方妙相，並造滿願大悲，當來希佛國會中，咸使受菩提記。……伏願可元自身康吉，災星不擾於行藏。夫婦咸安，諸佛匡扶於動止。閤宅少長，並保乂寧，內外枝羅，盡期繁盛。

這兩篇題記年代雖然相差一百七十七年，但祈求來世受記以及滿足現世利益的說法仍頗為相似。

勸化主岑忠用還有一則個人造像題記，在左壁「寶經手」觀音的左上方，用詞大致相同：

奉佛修龕化主岑忠用合家等，發／心鑴此觀音菩薩一尊並粧金。祈乞／舉家安樂，動用得道，夫婦齊眉，／膝下康泰。上祝 國泰民安，風調雨順。大勸善緣，□各一□，／睹善化眾，十觀音□勝？□□磨好夢／惟有陰功，節□□□□□金□向主人。／戊午（1138）年夏興工，至庚申年（1140）年冬功畢。

左右兩壁的十尊菩薩立像代表十聖觀音。這些尊像的上方都預留有牓題位置，可惜刻字甚淺，或有漫漶辨識不易者。茲將目前學者所認定的尊像名，並對照題記內容指明尊像名者，整理列表如下：

左壁由內至外	題記	右壁由內至外	題記
1.寶瓶手觀音	無／不可識？	1.如意珠手觀音	「聖容」
2.寶籃手觀音	寶籃手觀音	2.寶鏡手觀音	寶鏡手觀音
3.寶經手觀音	觀音	3.蓮花手觀音	蓮花手觀音
4.寶扇手觀音	觀音	4.如意輪觀音	如意輪觀音
5.甘露玉觀音	甘露玉觀音	5.數珠手觀音	數珠手觀音

其中有六尊觀音的名稱直接由現存的題記定名，即左壁的寶籃手觀音、甘露玉觀音、右壁的寶鏡手觀音、蓮花手觀音、如意輪觀音與數珠手觀音。[16] 如意輪觀音的右手殘，無法得知其持物，而且如意輪觀音與千手千眼觀音同屬於密教變化觀音的一種。此如意輪觀音與唐代遊戲坐姿的如意輪觀音也大不相同。大足石窟的如意輪觀音也許需要另外一篇論文來討論，暫且在此略過不提。其餘五尊的名稱都與雙手的持物大致吻合，都是千手千眼觀音的化身。

千手千眼大悲觀音的事業手印共有四十個，並以此四十手觀音為其化身脅侍。〈大悲咒〉正分，每一句咒（真言）即讚頌一手的功德與法力。北山石窟的千手千眼觀音像，如第235、218、273等窟，便以單身坐姿，化出四十手的形象，每一隻手各示手印或持物來象徵其無邊的法力。而在此窟內，卻有複數的觀音像，各有一對手，或示手印或持法器，分別滿足信徒

圖 3 ｜ 石門山第 6 窟
南宋 寶籃手觀音
高 182 公分 肩寬 45 公分 胸寬 21 公分

不同的需求。這樣的表現很可能與前文提到，范成大所記錄，成都大聖慈寺文殊閣及大悲閣的壁畫表現相同。

　　上述北門山第 6 窟左右壁五尊由題記確認的寶籃手觀音、甘露手（玉）觀音、寶鏡手觀音、蓮花手觀音與數珠手觀音都是千手千眼觀音的變化身。不過，仔細對照經典，卻還有些疑問。左壁第二尊觀音，右手提著籃子略微上舉，其題名稱為「寶藍（籃）手」觀音無誤，然而此尊名卻並不在四十手內。（圖 3）從圖像上看來，觀音右手所持小籃子內裝有若干類似珠寶的圓形物，或有可能為裝滿了各種珠寶的寶篋。依《大悲心陀羅尼》，持寶篋手真言可滿足「若為求地中種種伏藏者」，也就是求各種財富的信徒。寶籃手就是指寶篋手觀音的可能性很高，值得考慮。此外，右壁靠門口的甘露手（玉）觀音（圖 1）題記的第二行，相當模糊，判斷不易，故不排除是甘露手觀音的可能，題字如下：

　　奉佛弟子龐休一宅等，造甘／露玉／觀音一位，祈乞□少安泰，四眾／康寧，

　　永世今生，常逢／佛會，／時以辛酉歲上春休日慶訖。

按《大悲心陀羅尼》，「甘露手」統攝此四十手印，為所有手印之上首，其功德回應祈請「一切飢渴有情及諸惡鬼得清涼者」。[17]

　　其他兩尊雖有題記，但沒有尊名，即左壁寶經手、寶扇手觀音之題記僅簡單說明造「觀音菩薩」一尊。[18] 目前的稱號大抵根據其持物命名。在四十手的持物中雖有寶經手，並無寶扇手，較接近者只有白拂手，或推測此寶扇手即白拂手？最後，此窟內右壁之如意珠手觀音

或稱寶蓮手觀音，其題記僅簡單稱「造聖容」，從持物上來判斷較接近如意珠。[19]

　　石門山第 6 窟的十聖觀音，由題記以及持物確認其尊名者，若進一步依《大悲心陀羅尼》所列之持咒功德，可以整理出對照表如下：[20]

左壁觀音	持咒功德	右壁觀音	持咒功德
寶瓶手觀音	一切善和眷屬	如意珠手觀音	富饒種種功德資具
寶藍（篋）手觀音	地中種種伏藏	寶鏡手觀音	廣大智慧
寶經手觀音	聰明多聞，廣學不忘	蓮花手觀音	白：種種功德 青：求生十方淨土 紫：見一切十方諸佛 紅：生諸天宮
寶扇手觀音	（無對應者）	如意輪觀音	（非大悲觀音）
甘露玉觀音	一切飢渴有情，及諸惡鬼得清涼	數珠手觀音	十方諸佛速來授手

最後，正壁無量壽佛的脇侍觀音題記：

> 昌州大足縣陝山鄉奉佛／□□□發心就洞鐫此／正法明王觀音一尊，只乞今／……安／辛酉紹興十一年上元日題。

因為第四行題字暫時還無法判讀，暫不討論。

　　此窟門凵的一對世俗貴人服裝男女侍者，或稱為龍女與善財。[21] 但此男侍者是位有鬚的中老人，手捧寶物，並非一般兒童形象的善財。此尊像題記頗為清晰可讀，卻沒有「善財」的名稱：

> 奉佛道弟子侯惟正、崔／氏夫婦發心認造此／功德一位，祈乞惟正夫婦／家眷壽算延長，公私清泰。先祖陳誓，咸乞赦除。債主冤家，並資和釋。辛酉載慶。

女侍者也是成年人的形象，手捧一盤子。題記較為漶漫，但「龍女」二字似乎可辨：

> 奉佛弟子謝士龍、何氏夫／婦一家等，為女茶娘，發心造／□□龍女一□乞一／宅安／……

　　千手千眼觀音的一對男女眷本來該是婆藪仙與吉祥天，正如寶頂山大佛灣第 8 號千手千眼觀音窟也有此一對完全漢人化，如官人夫婦形象的侍者。[22] 然而，宋代的千手千觀音，尤其本文所討論的複數大悲觀音像，本已脫離嚴謹的密教圖像範圍，因此也不能排除其他的可能。

　　唐代實叉難陀譯（695–699）的《大方廣佛華嚴經·入法界品》提到善財童子在五十三參的求法過程中，為求大悲法門而訪問觀音菩薩於南方補怛洛迦山。[23] 此譯本最早

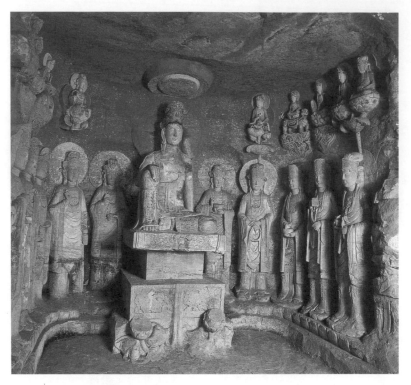

圖 4 │ 北山佛灣第 180 窟 觀音神變

提到觀音的聖地補怛洛迦山，也就是補陀洛（Potalaka），因此非常重要。龍女以女身速得成佛，如獻寶珠給佛般瞬間成就，其典故來自《法華經・提婆達多品》，更是耳熟能詳。[24]善財與龍女結合的圖像仍有待進一步研究，不過，唐代的華嚴宗已經將善財與龍女相提並論，認為兩者都是修持一念成佛的大乘菩提道。[25]最後，值得提出來的是，北宋大臣張商英（1043–1121）於元祐四年（1089）所寫〈潞州紫巖禪院千手千眼大悲殿記〉。[26]這是一篇宋儒解說大悲觀音教義的重要文字，將於本文結論部分再進一步討論，這裡先引用文中一句話來說明宋代大悲觀音信仰的多元包容力。「故善財問菩薩道於善知識，往見觀世音於金剛山之西阿」。這便是來自《華嚴經・法界品》，善財童子尋訪觀音求法的故事。

二、北山佛灣第 180 窟

政和 6 年至宣和 4 年（1116–1122），平頂窟，高 368×寬 379×深 315 公分

大足地區最早的複數多尊大悲觀音像石窟為北山佛灣第 180 窟（圖 4），其題記年代為北宋徽宗政和六年、宣和二年、四年（1116–1122）。窟正壁大型須彌座上，主尊觀音呈遊戲坐，右手置右膝上，高冠上飾有坐佛。其身後一對脇侍立菩薩，造型幾乎完全對稱。左右壁ㄇ形淺壇上，各侍立五尊觀音菩薩。一般出版品或將此窟稱為「十三觀音洞」，其實應排除主尊的一對脇侍菩薩，南北壁合為十尊大悲觀音，與上述石門山第 6 窟十聖觀音相似。

目前南北壁靠門口左右第一對菩薩像皆損壞嚴重，無法討論。留存的八尊觀音立像都是

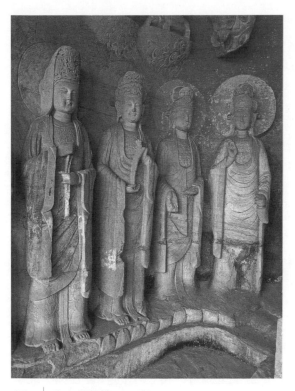

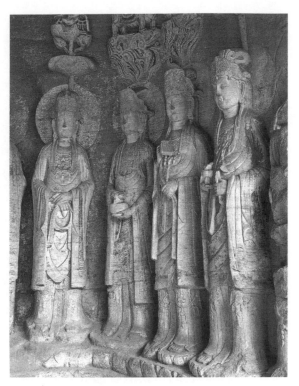

圖 5 ｜ 北山佛灣第 180 窟
｜ 右壁觀音立像五尊之四

圖 6 ｜ 北山佛灣第 180 窟
｜ 左壁觀音立像五尊之四

高約 191 公分，近乎圓雕的大型雕像。（圖 5, 6）頭戴飾有植物花草紋的高冠，身披通肩大衣，胸前與膝下都有華麗的瓔珞。其姿勢體態都相似，只有在雙手的持物或手印上有明顯的區別。值得注意的是，從造型尺寸來看，中央主尊與南北壁脅侍相當，主從之分際不甚清楚。

　　180 窟南北壁面，觀音像的頭上或有蓮花或有雲朵，其上坐著小尊的菩薩，每壁共五尊。由內至外第一尊，北壁小菩薩的坐騎為象，南壁的小菩薩坐騎為獅子，明顯的是普賢與文殊菩薩。北壁普賢像旁還有題記約略可識：

縣門前仕人弟鄧惟明造畫普見一身供養，乞願一家安樂。政和六年（1116）
十一月□內弟子鄧惟明。[27]

　　此普見菩薩應該就是普賢菩薩（圖 7）。其他還有兩件題記文字多已漫漶，無助於辨識圖像，僅知紀年宣和二年、四年。這十尊小菩薩除了文殊、普賢可辨識外，多呈遊戲坐，與正壁主尊觀音相似。

　　以下依序將南北壁現存八尊觀音，依目前所認定的尊像名整理，排列成下表：

左（北）壁由內至外	右（南）壁由內至外
1. 楊柳枝手觀音	1. 羂索手觀音
2. 施無畏手觀音	2. 寶籃手觀音／寶篋手？
3. 如意觀音／傍牌手？	3. 寶印手觀音
4. 數珠手觀音	4. 寶瓶手觀音

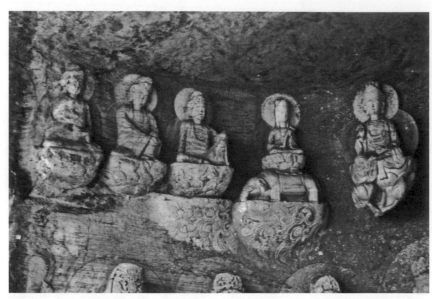

圖 7 | 北山佛灣 180 號
十三觀音變相窟
右（北）壁上方化菩薩像群
北宋政和六年至宣和四年

　　這八尊觀音的持物形狀都很清楚，與石門山第 6 窟十聖觀音的持物不同者有五種。北壁第一尊，右手高舉楊柳，左手持水瓶。依《大悲心陀羅尼》，「若為身上種種病難者」，當持楊柳枝手印與真言。北壁第二尊，右手提至腰際，手掌向外下垂，作施無畏印，左手橫置腹前。依此經，「若為一切時，一切處，怖畏不安者」，也就是在任何時地需要消除恐懼不安者，當持施無畏手印與真言。北壁第三尊觀音，通常被稱為如意觀音，因為雙手捧著類似如意的長條形板子。（圖 5）大悲觀音的四十手分身中，並沒有如意觀音，雖然可以考慮這是大足地區的地方化獨特表現，但是否也應考慮四十手中的傍牌手？依《大悲心陀羅尼》，「若為辟除一切虎狼諸惡獸者」，當持傍牌手印與真言。

　　南壁第一尊觀音，左手握右手腕於腹部，右手持羂索，依《大悲心陀羅尼》，「若為種種不安求安穩者」，當持其手印與真言。南壁第三尊寶印手觀音，依《大悲心陀羅尼》，「若為成就口辯言辭巧妙者」，也可以解釋為需要弘法無礙的能力，當持寶印手印與真言。（圖 6）

　　此外，南壁第二尊，被指認為寶籃手的觀音在腰際以雙手提捧著宛如漆器的「籃子」，因而被推斷為寶籃手觀音。這個小籃子是否也裝滿了珠寶呢？是否也可以如同石門山第 6 窟的情形，考慮是寶篋手觀音的可能呢？

三、北山佛灣第 136 窟轉輪經藏窟

紹興 12 至 16 年（1142-1146），平頂長方形窟，高 405×寬 413×深 607 公分

　　正壁雕刻釋迦佛結跏趺坐，作說法印，兩旁夾侍二比丘，迦葉與阿難，二菩薩，觀音與大勢至立像。（圖 8）正壁題記共有三筆，一為總題記，刻在大勢至菩薩頂上；二為釋迦牟尼佛的題記，在迦葉的頭頂上方；三為觀音的題記在其頭頂上方。可以完全確認這組五尊像名，而最值得注意的是總題記：[28]

□□□郭外居住奉善□□□／□□□□郭氏，孫男陳文明□□□／……鐫刻粧彩／大勢至菩薩、迦葉、阿難……／經藏洞，永為歷世／瞻仰。祈保壽年遐遠，福壽□昌，／續裔孫？□，轉增榮貴。願／法輪常轉，祈／舜日惟明，今者鐫粧工畢。時以癸亥／紹興十三年（1143）正月二十五日，伏僧慶／讚謹題 潁川鐫匠胥安□□。

由此題記可以知道，此窟原來的名稱可能就是「轉輪經藏洞」，而開鑿此洞內造像，除了迴向給家族福壽永昌，還有祈求佛法常在人世間的深意。是故，此窟的主尊為歷史上佛法的創始者——釋迦牟尼佛。

窟內正中央龐大的「轉輪經藏」中心柱，是此窟視線之焦點所在，總體為八角形，其形制已有許多人描述，恕不在此重複。[29] 簡單地說，轉輪藏或轉輪經藏起源於南朝梁傅大士（傅翕），不但作為長期保存佛經，同時藉著轉輪弘法之意，提供無法誦讀之眾生同沾法樂。[30]

寶頂山小佛灣大寶樓閣遺址也保存有一「武周刊定眾經目錄經幢」，正面十八行刻此佛經目錄，兩柱上題：「普為四眾，看轉大藏。」可以說是結合陀羅尼經幢與經藏的功能。[31] 第136窟八角形轉輪經藏基座的形制與後蜀廣政十八年（955）王承秀等所造北山279窟陀羅尼經幢非常類似。而另一例子，寶頂山大佛灣第14窟毗盧道場中央的八角形石亭刻滿了佛菩薩，內容更為複雜，應該年代較晚。[32]

宋代成都一帶的寺院，特別重視大藏經的收藏。例如，王曙〈覺城禪院記〉（1018）提到元信禪師「為轉輪寶藏，繕寫十二部經」。[33] 出身四川眉山的蘇軾更曾為成都大寺，大聖慈寺寫〈勝相院經藏記〉（1080）說明（轉輪）大寶藏的形制與功能，非常詳盡：[34]

以無量寶、黃金丹砂、琉璃真珠、旃檀眾香，莊嚴佛語，及菩薩語，作大寶藏。湧起於海，有大天龍，背負而出，及諸小龍，糾結環繞。諸化菩薩，及護法神，鎮守其門。天魔鬼神，各執其物，以御不祥。是諸眾寶，及諸佛子，光色聲香，自相磨激，璀璨芳郁，玲瓏宛轉，生出諸相，變化無窮。不假言語，自然顯見，苦空無我，無量妙義。

凡見聞者，隨其根性，各有所得。如眾饑人，人于太倉。雖未得食，已有飽意。又如病人，遊於藥市，聞眾藥香，病自衰減。更能取米，作無礙飯，恣食取飽，自然不饑。又能取藥，以療眾病。眾病有盡，而藥無窮，須臾之間，無病可療。以是因緣，度無量眾。時見聞者，皆爭舍施。富者出財，壯者出力，巧者出技，皆舍所愛，及諸結習，而作佛事，求脫煩惱，濁惡苦海。

可見得轉輪大寶藏不但象徵宇宙間珍貴難得的佛法集結，值得天龍八部、諸化菩薩與天魔鬼神共同護持。同時也具有如同大悲觀音般的法力，順應眾生的需求拔苦與樂；只要見聞此寶藏的人皆能獲益。

接著，再回來看北山佛灣136窟的正壁造像。早期中國佛教造像中，釋迦五尊像的脅侍弟子代表是阿難與迦葉，緊靠其左右而立，至於外側的一對菩薩，則較不容易辨識。然而，華嚴宗的思想興起後，文殊與普賢成為菩薩道修行的最高代表——智慧與行願，因而逐漸確立為釋迦佛的脅侍菩薩。前述石門山第6窟正壁阿彌陀佛（無量壽佛）與脅侍菩薩觀音、大勢至菩薩構成西方三聖，是淨土信仰的核心。唐末時期北山佛灣的245窟觀無量壽佛經變相龕，畫面核心的三尊像就是最好的例子。第136窟的觀音與大勢至像可以說是從此類的觀經變借用來的，連手上的持物，觀音持楊柳，大勢至持兩朵未敷蓮花都一樣。

第136窟左右壁各開三個大龕，雕刻大型而精美的一對文殊普賢像，各配有坐騎與侍者，加上兩對觀音，各有男女配侍與門口一對護法金剛，列表如下：（彩圖16, 17）

左（南）壁由內至外	右（北）壁由內至外
1. 文殊騎獅	1. 普賢騎象
2. 寶印手觀音坐像	2. 不空羂索觀音坐像
3. 如意寶珠手觀音／白衣觀音	3. 數珠手觀音
金剛力士	金剛力士

南北壁文殊與普賢菩薩像兩龕同為紹興十三年（1143）左從事郎昌州錄事參軍兼司戶司法趙彭年所造，[35] 數珠手觀音則於三年後由王陞等題記。[36]

此窟主尊既為配合轉輪經藏的釋迦佛，出現文殊與普賢菩薩是非常適當的。左壁第二尊寶印手觀音已見於北山佛灣180窟左壁第三尊。值得注意的是右壁第二尊觀音實為六臂觀音，（圖9）最上方雙手舉日月輪，最下方雙手右舉長劍，左握長柄鉞，當胸前一對正手之右手舉起楊柳，左手捧一小鉢安置腿上。有趣的細節是，這個小鉢的造型類似多瓣形敞口小碗雕飾著花草，令人聯想到宋瓷的高水平工藝。

目前幾乎所有的出版品都稱此觀音為「不空羂索觀音」，然而令人不解的是，六手臂所有持物中唯獨不見羂索。不空羂索觀音與前述如意輪觀音同樣屬於密教變化觀音的一種，可以是一面或多面，也不限定四臂或六臂，但是最基本的持物為：盛開蓮花、羂索、念珠、水瓶與三叉戟。[37] 第136窟「不空羂索觀音」的持物完全不符合上述密教儀軌，反而是屬於千手千眼大悲觀音的四十大手持物，如日精摩尼手、月精摩尼手、寶劍手、鉞斧手、楊柳手。

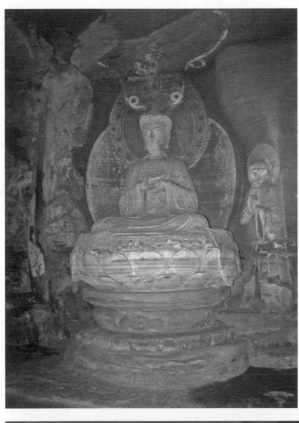

圖 8　北山佛灣 136 號
轉輪經藏窟主尊
南宋紹興十二年至十六年

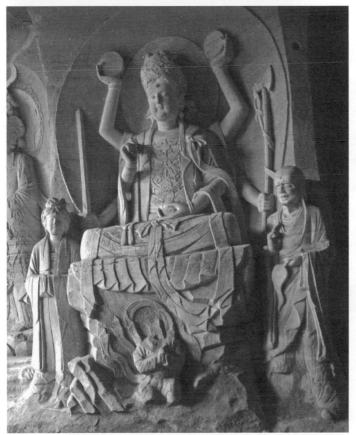

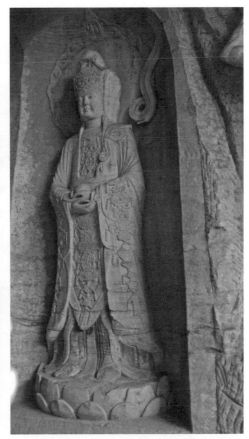

圖 9　北山佛灣 136 號 轉輪經藏窟右壁 第二尊
不空羂索觀音

圖 10　北山佛灣 136 號 轉輪經藏窟左壁
第四尊白衣觀音

日精摩尼可以治療眼病；月精摩尼清涼去熱，可治熱毒諸病；寶劍可降服一切魍魎鬼神；鉞斧可破除障難，遠離官難；楊柳灑甘露，除種種病苦。或許我們可以說這是四十手大悲觀音的更精簡化身。究竟這是不空羂索觀音被大悲觀音所同化呢？還是得重新考慮尊像名，是個值得仔細思考的問題。

南壁寶印手觀音的外側，一位裝飾華麗的觀音立像，因為頭上覆蓋著一塊白巾，一般稱為白衣觀音。（圖10）但是頭上覆蓋白巾的觀音實在不少，例如北山佛灣180窟的數珠觀音，前述石門山第6窟的寶瓶手觀音，以及下文將提及，妙高山第4窟的施無畏手觀音等。更重要的是，白衣觀音並不在四十手大悲觀音內。136窟南壁的這尊觀音手捧著一顆大珠子，圓珠上還有祥雲旋轉著向上飛揚至龕頂，似乎可考慮如意寶珠手的可能性。依《大悲心陀羅尼》，「若為富饒種種功德資具者」，當持如意寶珠手印與真言，必得滿足心願。

在此轉輪經藏洞中，為祈求佛法常轉，眾生離苦得樂，大悲觀音扮演的角色是護法與弘法。門口的一對持金剛杵或棒的力士亦復如是。

四、妙高山第 4 窟

平頂窟，高 339× 寬 320× 深 401 公分；阿彌陀佛 身高 104 公分，肩寬 51 公分，胸寬 31 公分；

觀音、大勢至菩薩 身高 95 公分，肩寬 40 公分，胸寬 13 公分

正壁西方三聖皆結跏趺坐，主尊結阿彌陀佛定印，束腰蓮花座，下有三位金剛力士。兩位脇侍菩薩戴高冠，雙手殘損，持物或手印不能確認。（圖11）

左右壁面各五尊觀音立像，但左壁門口第一尊已毀。（圖12）此窟的造像內容與石門山第6窟相似，都是西方三聖與十聖觀音，而左右兩壁的十尊觀音實在比正壁的三尊來得更為壯觀。

左壁由內至外	右壁由內至外
1. 如意寶珠手觀音？	1. 寶鏡手／五色雲手觀音
2. 施無畏手觀音	2. 寶鉢手觀音
3.（持物已毀）觀音	3. 羂索手觀音
4. 數珠手觀音	4. 楊柳手觀音
5. 已毀	5. 蓮華手 觀音

目前僅存的九尊大悲觀音其持物大致上已經在前文討論過，未曾見過的是右壁第一尊雙手捧舉一桃形雲朵於胸前，或被稱為寶鏡手觀音，卻不像石門山第6窟寶鏡手觀音，右手高

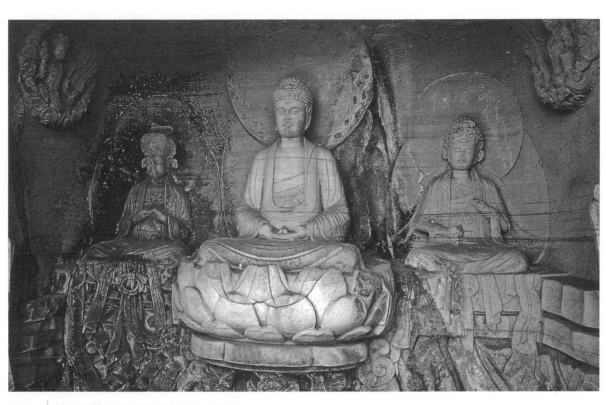

圖 11 │ 妙高山第 4 窟正壁 南宋西方三聖
阿彌陀佛 身高 104 公分，肩寬 51 公分，胸寬 31 公分
觀音、大勢至菩薩 身高 95 公分，肩寬 40 公分，胸寬 13 公分

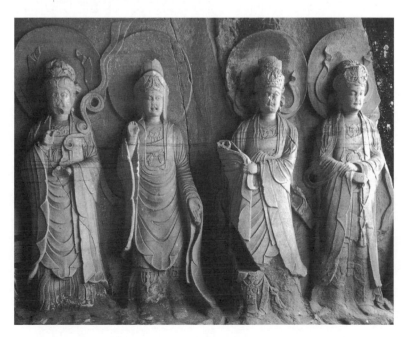

圖 12 │ 妙高山第 4 窟 左壁
南宋觀音立像四尊
高 339 公分 寬 401 公分

舉圓形光亮的鏡面向外。（彩圖 18）此觀音的持物是鑲邊如雲紋，故應考慮為五色雲手觀音，依《大悲心陀羅尼》，「若為速成就佛道」，當誦持五色雲手咒語，必能滿足大願。

左壁第一尊觀音的持物雖已毀損，卻可以看到由原來的持物冒出長長的祥雲，旋轉向上。（圖 12）或許可以比對北山佛灣 136 窟南壁第三尊如意寶珠手觀音，手捧珠子，也冒出同樣的祥雲。

小結

以上所討論出現多尊複數觀音的四窟造像，其中石門山第 6 窟與妙高山第 4 窟，正壁皆為西方三聖，這是依循前述，後蜀廣政二十六年（963）鄭可元造報國院西方並大悲龕的傳統。但是在實際造像表現上，則兩壁脅侍的大悲觀音像卻遠比正壁壯觀，而且石門山第 6 窟的題記也稱此窟為「十聖觀音洞」或「觀音大洞」，千手千眼觀音的化身像的重要恐怕已超過代表淨土的西方三聖。年代最早的北山第 180 窟更是完全以觀音造像為主。至於北山第 136 窟的多尊觀音像出現在轉輪經藏窟內，無疑強調弘法、護法的功能。

多尊複數大悲觀音像的出現，源自於千手千眼大悲觀音密教信仰的廣為流行。在此信仰下，社會上廣持大悲咒，不但延續唐代以來造單身千手千眼觀音的傳統，更造如同仕女般，造型高貴優雅的複數多尊大悲觀音，來強化其變化無窮的法力，並滿足信徒不同的需求。

正如密教學者早已指出，宋遼時期的密教與唐代的純正密教人異其趣，宋遼時期的密教是「分割化及通俗化的密教」，以崇拜特定的本尊及誦持特定的咒語為主，大悲咒的信仰不分顯密，於淨土或律宗[38] 教派間的流行便是最好的例子。[39] 宋代佛教造像，尤其以大悲觀音為例，實在無法以單一宗派或經典來理解其圖像內涵。

北宋時期四川出身的儒者頗多兼通三教，並且熟悉大悲觀音信仰者，如前述蘇軾在〈大聖慈寺大悲圓通閣記文〉首便說：

> 大悲者，觀世音之變也。觀世音由聞而覺，始於聞而能無所聞，始於無所聞而能無所不聞。……菩薩千手目，與一手目同。物至心意至，曾不作思慮。……願度一切眾，皆證無心法，皆具千手目。[40]

可謂由《楞嚴經》切入，說明觀音菩薩由耳根圓通的修行，深入如幻三昧的功德。最後並以「無心法」歸結千手千眼觀音的法門。

與蘇軾同時代，與佛教關係更為密切的張商英（1043–1121）也是四川新津人，歷仕宋

神宗、哲宗與徽宗，位至宰相，著有〈護法論〉而成為佛教史上受尊敬的人物。[41] 他在山西任職時寫成一篇解說大悲觀音信仰的文章，因受到潞州紫巖禪院住持的激賞，以為「真得佛意」，故請人模刻入該寺千手千眼大悲殿的巨碑，「以破俗疑，乃辯其宗」，[42] 實具有廣為教化之意。張商英論大悲觀音，廣引佛教文獻，如《觀世音菩薩授記經》、[43]《楞嚴經》、《華嚴經》與《觀世音菩薩廣大圓滿無礙大悲心陀羅尼經》，可以說是顯密雜揉。

南宋紹興二十二年（1152），成都府聖壽寺大中祥符院千手千眼大悲觀音像及閣樓落成，像高 47 尺，橫廣 24 尺，樓高 54 尺，廣 90 尺，深 78 尺。出身四川蓬溪，篤信禪宗的文閣學士馮檝，為文〈大中祥符院大悲像並閣記〉，引用禪宗的重要經典，《楞嚴經》說明觀音的耳根圓通修行法門。[44]

宋代大悲觀音信仰的多元包容力說明了當時佛教信仰確實有融合顯密的趨向，亦即禪、淨、密三教融合。儒教、道教與佛教融合的現象也同樣不可忽視，因為這些積極參與佛教文化的儒者同時也沒有放棄儒道。三教融合確實是宋代佛教文化的特色，也因此其信仰與圖像才能深入社會人心。

石門山第 6 窟依照題記定名的如意輪觀音，其姿態、持物與唐代如意輪觀音頗不相似，反而被歸納到十聖大悲觀音造像中。北山佛灣第 136 窟「不空羂索觀音」雖然是六臂，其持物卻屬於大悲觀音。這都反映出大悲觀音信仰與圖像取代其他變化觀音，獨盛於宋代大足石刻的現象。同時，這也說明圖像逐漸脫離嚴謹的儀軌，以更方便、簡明的方式來回應信徒的祈求。

* 本文原刊於《2005 年重慶大足石刻國際學術研討會論文集》（北京：文物出版社，2007），頁 434–448。

注釋——

1　第 243 窟千手千眼觀音龕左壁外側，題記：「右弟子軍事押衙蹇知進于唐天復元年鐫造大悲千手觀音菩薩紀年鐫記。」

2　小林太市郎，〈唐代の大悲觀音〉，《佛教藝術の研究——小林太市郎著作集 7　宗教藝術論篇 I》（京都：淡交社，1974），頁 83–186；彭金章，〈千眼照見　千手護持——敦煌密教經變研究之三〉，《敦煌研究》1996.1，頁 11–31；王惠民，〈敦煌千手千眼觀音像〉，《敦煌學輯刊》1994.1，頁 63–74。山岸公基，〈盛唐の千手觀音雕像と葛井寺千手觀音像〉，《佛教藝術》262（2002），頁 99–113。

3　《大正藏》冊 20，頁 83 上 –89 中；同冊，頁 106 上 –111 下。

4　《大正藏》冊 20，頁 115 中 –119 下。談錫永，《觀世音與大悲咒》（臺北：全佛，1998）；郭祐孟，〈大悲觀音信仰在中國〉，《覺風》30（2000），頁 11–29。

5　山岸公基，〈盛唐の千手觀音雕像と葛井寺千手觀音像〉，頁 99–113。根據此調查，最早的造像約在 8 世紀前半至中葉。

6　（明）傳燈撰，《淨土生無生論》：「張抗仕石晉為翰林學士，課大悲咒十萬遍，願生西方。一日寢疾，唯念佛號。忽謂家人曰，西方淨土祇在堂屋西邊，阿彌陀佛坐蓮華上。」《大正藏》冊 47，頁 383 下。黃啟江，〈北宋時期兩浙的彌陀信仰〉，《北宋佛教史論稿》（臺北：臺灣商務，1997），頁 431–433。

7　（宋）蘇軾，〈大聖慈寺大悲圓通閣記〉（約 1076–1085）；（宋）黃庭堅，〈慶善院大悲閣記〉（約 1101），收入龍顯昭主編，《巴蜀佛教碑文集成》，收入《四川師範大學巴蜀文化研究中心學術叢書》（成都：巴蜀書社，2004），頁 125、143。

8　（宋）黃休復，《益州名畫錄》，收入《中國美術論著叢刊》（聚珍仿宋排印本，北京：人民美術出版社，1964 初版，1983 再版），頁 3、8、58。

9　（宋）李之純，〈大聖慈寺畫記〉，收入龍顯昭主編，《巴蜀佛教碑文集成》，頁 132–133。

10　同上注。

11　張劃，〈宋代大足石刻崛起內因探討〉，《四川文物》1991.3，頁 40–44。

12　（宋）范成大，〈成都古寺名筆記〉，《巴蜀佛教碑文集成》，頁 192–194。

13　此待詔趙公槓應即趙公佑（神格），趙溫奇之父、趙德齊之祖，三代名畫師都曾在大聖慈寺作畫，見《益州名畫錄》卷上，頁 2–8。

14　此窟之題記主要參考重慶大足石刻藝術博物館等，《大足石刻銘文錄》（重慶：重慶出版社，1999）；鄧之金，〈大足石刻年表〉，《大足石刻研究文集》，頁 382–385。同時，根據 2005 年田野照片，略加修改，除非例外，不再註明。

15　《巴蜀佛教碑文集成》，頁 86–87。報國院位於四川樂至縣東。

16　寶藍（籃）手觀音（藍與籃為同音字，本文為求語意通順，皆改用籃）：
蘇嚴鎮在郭居住，奉善／佛弟子岑忠志，同政薛氏，洎長男文貴新／陳氏和男文賢楊氏、文勝、文後、文盡一宅等，伏睹／石門山，捨財造／寶藍手觀音一尊。
祈乞一家安泰，四序康／寧，二六時中，諸／聖加備。時以辛酉歲上春休日慶記。
寶鏡手觀音：
昌州在城左廂界居住，奉／佛男弟子趙懃典，男趙覺、趙恭，／合宅捨財造上件／寶鏡觀音一位。乞保一家安泰，四季／康和，今世來生，常為／佛之弟子。次乞冤家解釋，債主／生天。時以辛酉歲正月望日慶。
蓮花手觀音：
昌州大足縣陝山鄉奉佛承信郎／陳充一宅長少等，於紹興十年／內命工，就此洞鐫造蓮花手／觀音一尊。乞自身／祿位高崇，闔宅壽年永遠，／化向公私，吉無不利。辛酉上元日題。
如意輪觀音：
奉佛龐師上父子造此／如意輪觀音一位。冀永／世康寧，四時吉慶。時／以辛酉上春休日慶訖。

數珠手觀音像：

奉佛弟子侯良夫婦為子孫，╱發心造此數珠手觀音一尊，╱意祈 國泰民安，風調雨順。╱辛酉紹興十一年三月初十日，╱侯良、嚴氏、男惟芝、惟顯、惟霖、╱惟海各夫婦，以己酉本命日慶。

17 《大正藏》冊 20，頁 117 上。

18 「寶扇手」觀音題記：

奉善弟子岑忠信夫婦一家等，╱發心造╱觀音菩薩一尊，祈乞一宅安泰，四╱貴康和，十二時中，保安清暢，時╱以辛酉歲上春休日慶記。

寶經手觀音題記已錄於前文岑忠用合家等造像題記，見本文頁 393。

19 「奉善弟子甄典□氏夫婦╱（湺），╱□□□姚崔氏三娘捨山□特╱□造聖容，祈乞先□樂果╱長女大金娘、小金娘一宅等╱辛酉歲□月□日□□題」。此題記暫時按照《大足石刻銘文錄》所載，但其中有些文字，如第二、六行，存疑。

20 《千手千眼觀世音菩薩廣大悲心陀羅尼》，《大正藏》冊 20，頁 115 下，117 下。談錫永，《觀世音與大悲咒》，頁 171。

21 郭相穎、李書敏主編，重慶大足石刻藝術博物館、重慶出版社編，《大足石刻雕塑全集——南山‧石門山‧石篆山卷》（重慶：重慶出版社，2000），圖 50–52。

22 《大足石刻雕塑全集——寶頂石窟卷》，圖 26。

23 《大方廣佛華嚴經》，〈入法界品〉卷 68，《大正藏》冊 10，頁 365 下。

24 （後秦）鳩摩羅什譯（406），《妙法蓮華經》，《大正藏》冊 9，頁 35 下。

25 （唐）李通玄，《新華嚴經論》卷 4，《大正藏》冊 36，頁 742 上，732 上。

26 （宋）張商英，〈潞州紫巖禪院千手千眼大悲殿記〉（1089），《山右石刻叢編》卷 15，頁 17–19，《石刻史料新編》輯 1（以下簡稱《石刻》）（臺北：新文豐，1977）冊 20，頁 15280–15281。

27 劉長久、胡文和等，《大足石刻研究》（成都：四川省社會科學院，1985），頁 231；黎方銀，《大足石窟藝術》（重慶：重慶出版社，1990 初版，1999 二版），頁 151；重慶大足石刻藝術博物館，大足縣文物保管所編，《大足石刻研究文集》，頁 72；《大足石刻雕塑全集‧北山石窟卷》（重慶：大足石刻藝術博物館，1999），頁 13。以上資料中，題記釋文內容或有出入，有待將來進一步校對，下文亦同。

28 另外兩筆題記是：

主尊釋迦牟尼佛：「南山鄉居住奉善陳吉、╱同誠郭氏，孫男文明、工氏，╱共發丹誠，捐捨淨財，鑿╱綵 本願釋迦牟尼佛。」主尊脇侍觀音：「左朝散大夫權發遣昌州軍州事╱張莘民謹發誠心，就院鐫造╱觀音菩薩一尊，永為瞻奉。今者彩刻周就，修設╱圓通妙齋，施獻壽幡，以伸慶╱讚。祈乞╱國祚興隆，闔門清吉。╱壬戌紹興十二年（1142）仲冬二十九日題。」《大足石刻雕塑全集‧北山石窟卷》，頁 168；《大足石刻研究文集》，頁 385。以上題記依據田野照片，略做修改。

29 李永翹、胡文和，〈大足石刻內容總錄〉，《大足石刻研究》，頁 394。

30 張勇，〈附：轉經藏考〉，《傅大士研究》（成都：巴蜀書社，2000）。

31 《大足石刻研究》，頁 304–309。

32 《大足石刻研究文集》，頁 377。黃錦珍，〈寶頂山大佛灣本尊教造像的研究〉（臺北：華梵大學東方人文思想研究所碩士論文，1998），頁 55–58。

33 （宋）王曙，〈覺城禪院記〉，《巴蜀佛教碑文集成》，頁 96–97。

34 《巴蜀佛教碑文集成》，頁 130。

35 文殊菩薩題記：

弟子趙彭年、同壽楊氏，╱發至誠心，敬鐫造╱文殊師利菩薩、普賢王╱菩薩二龕。上祝今上皇帝，聖壽無疆，皇封╱永固，夷夏乂安，人民快╱樂，次乞母親康寧，眷屬╱吉慶。普願法界有情，同╱沾利益。紹興十三年歲在癸亥六月丙戌朔十六日辛丑，齋僧慶讚。左從╱事郎昌州錄事參軍兼司戶司法趙彭年謹題。

36 數珠觀音題記：

在城奉佛弟子王陞，同政／何氏，伏為在堂父王山，母親／周氏，謹捨淨財，鐫粧／大聖數珠手觀音菩薩一尊／永為瞻仰。伏願二親壽算增／延，合屬百順來宜，五福咸備。二六時中，公私清吉。以丙寅紹興十六年季冬十二日表慶訖。

37　「三面六臂。正面熙怡，左面蹙眉、努目、張口，狗牙上出。右面蹙眉、努目、合口。首戴寶冠，冠有化佛。一手執蓮花、一手執胃索、一手把三叉戟；一手執瓶、一手施無畏、一手揚掌。」（唐）菩提流志譯，《不空羂索神變真言經》，《大正藏》冊 20，頁 265 中。「畫觀自在菩薩形像。……面上三眼，白縠絡身。披黑鹿皮，綬帶繫腰。身有四手，左上一手執持蓮華，左下一手執持澡罐，右上一手執持數珠，右下一手垂於向下，作施無畏。」（唐）李無諂譯（久視元年），《不空羂索陀羅尼經》，《大正藏》冊 20，頁 410 下。

38　南宋初年明州開元寺住持法臣（生卒年不詳），兼長律宗、天台之學，常念觀音，率領同行「修大悲懺，諷圓通門，以為佛事。」立千手千眼觀音像。

39　栂尾祥雲著，釋聖嚴譯，《密教史》（臺北：東初，1992），頁 110。

40　蘇軾，〈大聖慈寺大悲圓通閣記〉，《巴蜀佛教碑文集成》，頁 125。

41　黃啟江，〈張商英護法的歷史意義〉，《中華佛學學報》9（1996），頁 123–166；蔣義斌，〈張商英《護法論》中的歷史思維〉，《佛學研究中心學報》3（1998），頁 129–156；蔣義斌，〈張商英《續清涼傳》與文殊法門〉，《佛學研究中心學報》5（2000），頁 231–252。

42　（宋）張商英，〈潞州紫巖禪院千手千眼大悲殿記〉（1089），《山右石刻叢編》卷 15，頁 17–19，《石刻》輯 1 冊 20，頁 15280–15281。

43　（宋）黃龍國沙門・曇無竭譯，《大正藏》冊 12，頁 353–357。

44　馮檝（宋政和八年 1118 進士），〈大中祥符院大悲像并閣記〉，《巴蜀佛教碑文集成》，頁 174–175。

12 佛教造像、題記與拓片——
整理傅斯年圖書館拓片側記

兩種題記的比較

個人與公眾——研究中國傳統繪畫的人，非常關心畫作上的題款，因為題款能夠直接提供作者、年代、畫作內容，畫家交遊圈，甚至於社會歷史背景的相關一手資料。同樣的道理，研究佛教造像者自然也必須注意造像題記。然而，書畫題記與佛教造像題記之性質非常不同，因為書畫多為個人創作，題記內容還包括個人詩作，或抒發感情、紀遊等個人情志的書寫。一般職業畫家製作雅俗共賞的作品時，題字往往簡單明瞭。文人的書畫與題記多由畫家個人完成，少數也有邀集朋友知己題辭，作為紀念友誼的場合。相對而言，佛教造像屬於公眾的成分高，造像需要遵守佛經或約定俗成的規矩，並非個人創作，更不是抒發個人情志的載具。

大型造像更是結合眾多人的財力、智慧與勞力才能完成的產物，其製作過程包括選題、採石、雕刻、撰文，有時還包括造塔、建廟等工程。至於出資者有時是個人，更可能是家族、同行的商人、軍人、官府同僚，或寺僧尼眾，同村落的邑義集團，還加上指導造像團體的邑師僧人。[1] 撰寫造像題記目的在於記載發願造像的緣起、此複雜活動的過程與人事組織、所成就（完成）的功德、迴向等等，造像碑期待將造像功德存證於後世，成為永恆的價值。正由於造像與題記都需要遵守傳統規矩，相對於書畫題記，造像題記與圖像及表現形式之間的關係相當正式而且較為疏遠。這點尤其值得注意。

收藏、整理不易——相較於目前學界將中國傳統書畫典藏狀況整理得條理井然，大量的佛教造像不但遍及海內外各大博物館，更分佈於中國各大都市與鄉間，乃至於人跡罕至之處，整理不易也鮮少完整著錄。換言之，投入造像碑研究以及收集造像題記的工作，需要深入各區域，全面進行田野調查，重新整理、紀錄校讀，才有可能獲得較全面的認識。學者王靜芬近年發表《中國石碑》，從中國漢代以來石碑傳統來解釋外來的佛教文化如何融入傳統的表

現形式。書中將北朝佛教石碑按地區做了初步的整理與分析，討論了將近四十件佛教造像碑。[2] 近年來，中國的佛教考古與藝術史學者人才輩出，全面整理分析造像碑，此龐大而耗時的工程也許很快地便可以看到驚人的成果，值得拭目以待。

複製石刻題記的價值——攝影術發明前，手寫的書畫題記無法輕易複製，然而石刻佛教造像題記卻可以透過拓工製成無數拓片，複製方便，廣為流傳。拓片僅次真跡一等的書法價值受到宋元以來文人的重視。康有為（1858–1927）推崇的魏碑書法精品「龍門二十品」，就是出自洛陽龍門石窟古陽洞的佛教造像題記，近代被大量影印複製，提供為練習書法臨摹的對象。其次，由於造像記內容忠實地紀錄了中古時期宗教家族與社會團體的組織資料，其一手史料價值廣泛地受到當代歷史學者的重視。[3] 清代金石著錄特別興盛，學者文人整理從各地收集而來的拓片，或簡單記下題名等資訊，或完整抄錄題記全文，有時還慎重地附上短評。

對於佛教文化研究者而言，附屬於石刻造像的拓片，雖然並非造像的本體，然而由於許多造像在漫長歲月中，早經破壞，原石下落不明或不復可求，因此其拓片重要性不容忽視。講究對仗工整，引經據典的造像題記雖然讀來有時咬文嚼字，有時撲朔迷離，但仍然是瞭解造像動機，思想背景的核心基礎資料。

中央研究院歷史語言研究所傅斯年圖書館（簡稱傅圖）收藏拓片按目前整理所知，北朝紀年拓片有六百九十七種，一千五百八十五（1,585）件，無紀年有一千一百四十一（1,141）種，一千五百四十八（1,548）件，數量頗為可觀，無疑提供了研究造像題記珍貴的大批一手資料。正值揀選傅圖收藏北朝拓片精品，出版《北朝佛教石刻拓片百品》（以下簡稱《百品》）之際，首先將舉數件題記實際內容略加說明，其次則就目前所掌握的片斷訊息說明這批拓片的收藏歷程。

小型題記

造像題記最常看到的開場白，無非是說明造像的時地與緣起。典型的小造像，包括金銅佛與石佛，其題記之基本結構包括三部分：1. 造像時間、2. 造像主、3. 迴向願文。例如傅圖收藏，年代較早的一件短小型題記拓片，北魏皇興三年（469）「趙璿造像記」：[4]

唯大魏皇興三年，定州中山郡趙璿為亡父母、亡兄造彌勒像一區，若在三塗，
速令解脫。若生人間，王侯子孫。捨身受身，常与佛會。願見世安穩，願〃從心，
使一切眾生，普同斯願。

題記內容說明趙瑢造像的緣起是為迴向功德給「亡父母、亡兄」，以及為他們祈願的內容，例如脫離輪迴，值遇彌勒佛，時時參與佛會等。北魏題記中常見的迴向範圍還擴及過去七世父母，在世子孫，甚至一切眾生。

「趙瑢造像記」的尊像名「彌勒」出現在造像主趙瑢之後，迴向文之前。一般而言，題記內容與造像相關的文字往往很簡略，現在圖像學學者關心的尊像名等並非題記的重點。因此，前舉小型題記的三個基本要素，並未強調尊像名。例如，北魏景明四年（503）〈高伏德等三百人造像記〉、正始元年（504）〈張道智造像記〉、延昌四年（515）〈張安世造像記〉、熙平二年（517）〈比丘劉僧真等造像記〉、東魏武定八年（550）〈杜英儔等十四人造像記〉與北齊天保三年（552）〈馬敬賢五十人等造像記〉（《百品》6、8、15、16、53、56）等等許多例子，都僅簡單地稱：「造石像 一區」，並無助於了解實際尊像名、大小，更遑論其姿勢如坐姿或立姿等重要細節。這點回應了前文所說：「造像題記與圖像及表現形式之間的關係相當正式而且較為疏遠。」下文將再解釋。

一般民眾包括僧人的小型個別造像中，最常見到這類簡單的題記，只要按照實際情況修改文字，便可以沿例使用，歷久彌新。例如河南龍門石窟古陽洞內，數百件小造像龕的題記多屬於這類。[5] 傅圖收藏拓片也涵蓋了古陽洞等大量小型題記。透過正在進行的國科會（科技部）「中央研究院珍藏歷史文物數位典藏——拓片與古文書數位典藏計畫」，本所珍藏歷史文物數位典藏計畫正逐步將每一件佛教拓片，包含紀年與無紀年，上網登錄其圖片與釋文，有興趣的讀者敬請期待。[6]《百品》為了精簡篇幅，凡是常見於各類出版物，短小精悍的題記都不在收錄範圍內。

不過，《百品》也例外地收錄幾件比較小型的造像碑，如正始元年（504）〈張道智造像記〉（《百品》8），因為其碑文內容相當特殊，不見於著錄，故值得提出來討論。據此題記，佛弟子張道智捐出家裡的田地二十畝給鄰近的永福寺，並與寺內常住定下同意書，由該寺僧人按照固定的時間長期為張道智之祖先及家屬禮拜。這原來是私人的捐獻行為，但是為了約束寺方，唯恐「後僧不曉（此約定），造石像一區，因銘記之」。亦即將此約定刻在石碑放在寺院內，石碑上方小龕內刻有一尊禪定坐佛，好像是此約定的永遠公證人。同樣地，西魏大統三年（537）〈白實等造中興寺石像記〉（《百品》37），出土於河北固城，也詳細地記載著一群將官在兵荒馬亂之際，共同各自認領捐地費用，為國主大王造中興寺與石像釋迦行像。他們施地建廟的清單成為研究寺院經濟珍貴的一手史料。

大型題記

　　《百品》收錄頗多篇幅較長的大型造像碑題記，或為集體出資造像，或為官方為帝王帝后造像。大型佛教造像碑的製作不易，刻寫其題記也是非常值得紀念的事。例如《百品》所收錄第一件，北魏太和十二年（488）〈宕昌公暉福寺碑〉（《百品》1），便鄭重地記載：「秘書著作郎傅思孟剗文」，「定州鉅鹿蘇棠刊文」，亦即先由傅思孟撰寫這篇講求平仄對稱、語詞華麗的駢體文，再請書家蘇棠提筆書寫。然而，刻題記的石匠卻很少留名。刻題記的石匠至少得粗略識字，刻圖像的石匠卻不必，同一件石刻造像不論其大小，有可能由不止一位石匠完成。有能力的造碑者可以聘請擅長文筆的名人來負責撰文，一般民眾就只能臨時想辦法，或委由刻字的石匠找來現成的文句修改套用。

　　〈宕昌公暉福寺碑〉，原石高達 232 公分，題記長達 938 字，現存陝西西安碑林博物館。造像主為宦官王遇，字慶時，曾改姓鉗耳，出身馮翊（陝西澄城）李潤鎮羌人，以宦官兼任將作大匠，深受當權的孝文帝祖母，文明太后馮氏信任。擁有散騎常侍、安西將軍、吏部內行尚書以及宕昌公的職銜。[7] 王遇因為身兼匠作大將，在宣武帝時負責監造許多大型重要建築，如馮太后的陵廟、太極殿等。他也在平城（山西大同）東郊興建祇洹寺，在家鄉造暉福寺並立碑紀念，目前僅存此碑做為見證。

　　文獻記載，王遇曾在北魏帝王石窟，雲岡石窟造一對窟。本書第七章〈佛教藝術方法學的再檢討〉曾提到，宿白先生首先發現〈大金西京武州山重修大石窟寺碑〉（1147），因而考據此金碑所提到的十寺名與雲岡北魏窟的關係及其開鑿史。[8] 據此文獻宦官鉗耳慶時（王遇）所造的崇教寺並立碑，年代為 484–489，他認為第 9、10 窟即為王遇所造。石松日奈子則詳細推論，認為第 5、6 窟才是王遇所造豪華大窟。[9] 總之，在同一時間王遇在雲岡與澄城造寺開窟，規模均屬於一時之勝，遙遠的兩地之間雇用的匠師必然分享相近的佛教建築、雕刻藝術的觀念、技術與風格。

　　在此借用此篇〈宕昌公暉福寺碑〉題記，說明大型長篇造像題記的特色。此題記結構如下：1. 造佛像之功德（行 1–4）；2. 迴向對象（孝文帝、馮太后）之偉業（行 5–8）；3. 造像主（王遇，行 8–10）；4. 發願建造內容，如興建寺塔之形勢與規模或造像描述（行 10–15）；5. 頌辭（行 16–22）；6. 紀年。

　　第 1 項造像功德是多為小型題記所省略，此在於說明佛法幽深，超乎一般語言文字所能形容解釋，然而造像卻能成為佛在世間的應身，長久發揮弘法、感應，與度化眾生的功能。

第 2 項功德迴向的對象，由於王遇是朝廷顯貴，以個人或家族巨大的財力分別在帝王石窟與自己的故鄉建造大型造像或寺院，其功德迴向自然指向朝廷中央的最高象徵，孝文帝、馮太后，以表現絕對效忠。一般大型造像碑多為紀念集合眾多人的財力所完成造像或寺院，其功德迴向的社會政治層次也會拉高，對象包括皇帝、朝廷百官、地方長官，或為寺院祖師等等，均免不了歌功頌德的美辭。在前述小型題記中也必然提到迴向主，但多為自己的親屬，因此用詞簡單。

第 3 項造像主與前述小型造像同，但大型造像重視推崇造像主德高望重之詞藻。第 4 項發願建造內容也較小型題記更為複雜，首先強調造像規模宏偉壯觀。例如王遇自稱，發願「於本鄉南北舊宅，上為二聖造三級浮圖各一區」（行 10、11），亦即王遇利用他在陝西的故居興建暉福寺，設立一對三級佛塔，並說明這是為孝文帝以及馮太后的功德所建。興建工程主體是暉福寺與一對塔，為求功德流傳久遠故造碑以便留下紀錄文字。巨碑上除了說明造像之盛大功德，並且將王遇父兄子弟的名字刊列於後，以期共享福報。王遇興建之建築或任何造像目前都已消失在歷史的塵埃中，只有留下記錄建寺功德的碑銘文字。

為帝王而建造的暉福寺等佛教建築藝術富有濃厚的政治意味，其題記運用詞藻華麗的駢體文歌功頌德。相對地，與造像內容相關的文字雖集中在第 11–13 行，實際內容極為隱晦。全篇題記中，並沒有提到暉福寺的主尊佛像名，這是在宗派思想尚未成熟的北魏早期造像中常有的現象。換言之，對於造像者，乃至於一般信眾，只要是永恆存在世間的佛，「用能慈液流於當時，惠慶光於曠劫」。（行 4）不管是過去、現在、未來佛，並無差別。同時，也因為這是一篇公眾性、政治性質濃厚的文字，故而記錄的重點是佛教造像或建築的外圍結構，包括贊助者與被迴向者的功德。總而言之，中國佛教造像背後的文化政治結構相當複雜，不但在創作執行上是團體工作的結果，在完成的作品上也是綜合社會政治文化的形式，而非個人自由創作，或完全脫離世俗的宗教藝術。

政治文化下的佛教造像

中國佛教藝術與世俗政治文化的緊密相關，雖然北魏都城如洛陽，曾經數以千計的佛寺、佛塔均已焚燬無遺，但舉龍門石窟為例也能容易理解。北魏孝文帝決心漢化而遷都洛陽（493），卻於六年後去世。世宗宣武帝十七歲即位，次年改元景明（500–503），不久，便詔請大長秋卿白整仿山西平城（大同）故都雲岡石窟的形式，「於洛南伊闕山，為高祖（孝文帝）、文昭皇太后（世宗之母，高氏）營石窟二所」。其間因為工程過於浩大，曾改變計畫，

更改地點，終成現在的賓陽洞。永平年間（508–512），太監劉騰奏請，為世宗增建石窟一所，故有賓陽三洞的規模。伊闕山即龍門山，雖然早在太和年間古陽洞內已開始造像活動，但皇室賓陽洞工程進一步將龍門石窟推入了高峰期，賓陽洞內的佛造像，包括中洞門口兩側的帝王帝后禮佛圖更成為北魏後期的成熟風格。然而，到了正光元年（520）七月，朝廷發生政變，賓陽三洞的工程因而停工。太監劉騰與宗室元叉等密謀，幽禁靈太后，後者所支持之佛教事業陷入停擺狀態，賓陽北洞、南洞雖然略具規模，細部的雕刻只能等待後世陸續完成。[10] 換句話說，賓陽洞三窟成組的形制、工程之中斷與決定開鑿的北魏皇室朝廷文化有關，而且中洞內的圖像，如三世佛、文殊維摩與帝王帝后禮佛圖等也與世宗朝廷、後繼的靈太后，以及負責監造的劉騰有關。世宗宣武帝好講佛經，靈太后出身於佛教家庭，這些都詳載於史書上，不必贅述。當然，皇室及劉騰等朝官對於佛教圖像的認識與北魏洛陽的僧團關係極為密切。

總之，北魏晚期佛教信仰深刻地滲透了皇室與貴族，如風行草偃，佛教造像及建築成為當時全國文化創造活動中最具有影響與成就的一環，也是皇室貴族與平常百姓共同參與的活動，對話的媒介。正如《百品》所收，河南洛陽出土，孝昌二年（526）〈常煥等造浮圖記〉（《百品》25）所言，北魏時期，不分階級「篤信彌殷，法教愈盛。王公貴人，捨皆（資）財如脫屣。樵堅牧奴，視服役如歸市」（行6、7）。全國上下，有錢出錢，有力出力，共同營建佛教事業，「於是招提森列，寶塔高聳。金剎耀日，宮殿映月」。（行7、8）「袈衣未啟，士女之羅拜滿前。經聲迭續，檀越之參贊盈階」。（行9、10）佛教藝術文化不分地域與社會階層，凝聚北魏乃至於南北朝文化的共同語言與歸屬感。

具有公眾性質的集團造像

中國佛教造像具有強烈的公眾性，無論石窟與造像碑皆然。多位學者曾經討論過邑義集團造像的佛教社會活動組織。[11] 在此就《百品》收集的拓片，試舉出佛教造像之公眾性質所反映出來的兩個不同面向。一是北魏中央政府在首都興建大寺，在近郊如雲岡、龍門等地建造石窟，而同時，各地方官民也在建造大型造像，並在題記中將功德迴向中央朝廷，二是因為戰爭而衍生的以及軍官團體造像頗引人注目。

《百品》所收北魏後期幾件大型或中型造像碑，雖然並非皇室或中央政府所造，而且地點分散，於題記中卻都提到將造像功德迴向給皇帝，例如前述陝西澄城出土的王遇〈宕昌公暉福寺碑〉（《百品》1），或者是出現在偏遠的遼寧省義縣萬佛堂，太和廿三年（499）〈元景造石窟記〉（《百品》3）。後者造像主元景出身北魏宗室，迴向給孝文帝，並不難理解。

[12] 此外，出土於隴東甘肅涇川一帶的永平二年（509）〈嵩顯寺碑〉與永平三年（510）〈南石窟寺碑〉（《百品》12、13），位在河南河北的景明四年（503）〈高伏德等三百人造像記〉、正始元年（504）〈比丘法雅等千人九級浮屠碑〉、〈高洛周七十人等造像記〉、正始二年（505）〈僧暈等造像記〉（《百品》6、7、9、10），都很慎重地表明，「為皇帝陛下造像」，藉此表示對中央朝廷的效忠。歷史上北魏太武帝下令滅佛毀寺（464-452）的記憶可謂殷鑑不遠，集團造像時不忘重申佛教法力庇護皇帝與百姓，是朝廷與地方社會大眾共同的信仰，共同分享的文化創造力。這樣的傳統延續至隋唐時期。

其次，劉淑芬曾經指出北朝時期，河北范陽地區由於長期戰亂，流民遍野，佛教徒因而在地方長者與政府官員的領導下結義（社），建立義坊，展開社會救濟工作，此項義舉獲得朝廷表揚。最初僅立木柱，後來改立巨大的八面石柱，並刊刻頌文，記錄其始末，此即北齊太寧二年（562）〈標異鄉義慈惠石柱頌〉（《百品》73）。[13] 銘文中詳實地記錄參與義舉的兩百多位人名，他們因此得以終身免役。與戰爭或軍事將領相關的北朝佛教題記頗為常見，例如：東魏興和二年（540）〈敬史君碑〉（《百品》41）、西魏大統三年（537）〈白實等造中興寺石像記〉（《百品》37）、大統六年（540）〈巨始光等造像碑〉（《百品》42）、東魏武定三年（545）〈報德玉像七佛頌碑〉（《百品》48）、北齊天保二年（551）〈邢多五十人等造像〉（《百品》55）、北周保定元年（561）〈周大將軍延壽公碑頌〉（《百品》70）等等。

二十世紀以來拓片的收集與研究

至少從宋代開始，好古家便收集著錄石刻文字，至清代更進入高峰。上個世紀初，金石學家、版本學家、文物收藏家羅振玉（1866-1940）除了注意殷墟甲骨、金文、敦煌文書，也留意石刻造像流出海外情形。[14] 羅振玉的門人，柯昌泗（1899-1952）特別著力在金石拓片的收集與研究，他的收藏與傅斯年圖書館拓片關係密切，下文再談。

中國現代文學家魯迅（1881-1936）也很早便大量收集整理造像記。1915 至 1924 年左右，魯迅住在北京，服務於教育部時期，在琉璃廠注意到石刻文字拓片是便宜而珍貴的史料。他收集石刻拓片，也常將拓片做為禮物送給朋友。他耐心地逐一抄錄收集到的造像題記文字，並且注意真偽問題。[15] 他還對照金石著錄與地方誌，補充相關資料於釋文之後，甚至為古人著錄訂正補闕。魯迅細心整理的釋文對於今日的拓片整理工作仍有高度參考價值。[16]

日本學者大村西崖（1868-1927），出身東京美術學校雕塑科，與避難日本的羅振玉曾密

切往來，首創中國佛教美術史的研究，不但蒐集圖像，並且整理大批造像記。1915 年發表巨著《支那美術史雕塑篇》，整理歷代金石著錄與過眼之實物題記等，將近一千六百餘條資料，可謂開風氣之先。[17] 接著，塚本善隆（1898–1980）利用京都大學人文科學研究所田野調查所收集的龍門石窟的紀年造像佛教造像題記拓片深入研究中國佛教史。[18] 他一方面以龍門石窟古陽洞為中心，精闢地分析北魏宗室貴族、僧尼與邑義集團三類造像記，另方面根據題記，做成統計表，試圖分析北魏至唐代尊像名稱的變化，並用來解釋佛教信仰的發展，影響後代研究甚鉅。[19] 1977 年佐藤智水發表〈北朝造像銘考〉，從文獻著錄中，蒐集北魏紀年造像銘約一千三百六十（1,360）件，做出有關地域、造像主、尊像名與迴向（奉為）願文的分析，成為北朝佛教信仰與社會史研究的基礎研究。[20] 此後，造像題記的研究逐漸為史學家與佛教藝術研究者所重視，相關論文相繼發表。[21] 1998 年，侯旭東在佐藤智水的基礎架構上，增加魯迅、北京圖書館收藏以及新近出土拓片，發表以造像記研究為中心的《五、六世紀北方民眾佛教信仰》，頗受學界矚目。[22]

以上說明了造像題記作為中古時期佛教史，乃至於社會史研究的重要性。不過，造像題記涉及範圍廣泛而複雜，若未能詳細推敲題記內容，只是運用簡單的統計學整理主尊信仰或造像主的分析，雖然方便，卻不一定能進一步發掘歷史的真相。事實上，更迫切需要的是針對諸多重要代表性造像碑的深入探討，才能剖析中古宗教社會與藝術文化的密切關係，前述王靜芬的研究正代表這方面的努力。[23] 隨著造像碑愈來愈受到相關學者的重視，《百品》釋文希望能提供成為重要的研究基礎之一。

傅圖所藏拓片之特色

最初進行傅斯年圖書館收藏北朝佛教拓片釋文的整理工作時，為了方便理出頭緒，便從紀年拓片開始，按年代先後為序，這是因為無紀年拓片若為一組多件則已被打散，需要更多時間確認其年代、題名並重建其組合。最近幾年來，一方面圖書館積極全面整理所藏拓片，打破原來按尺寸分類收藏方式，改按性質及朝代分類，搜索方便；另方面則因配合前述拓片與古文書數位典藏計畫的進行，改為不分別紀年與無紀年，逐件攝影、整理釋文，假以時日將可以更完整地公諸學界。

傅斯年圖書館收藏之拓片在入館時，並沒有留下完整而系統的紀錄。按照邢義田先生最近的調查，漢代石刻畫像拓片「藏品來源甚為複雜，以贈送、交換、自行椎拓和購買四途為

主」。[24] 佛教拓片的情形亦同，史語所與北平故宮博物院、歷史博物館常有互贈拓片之事，河南博物館、北平圖書館也接受史語所之請託代為蒐購拓片。[25] 考古組研究人員石璋如在田野工作時，曾趁便蒐集鞏縣，以及陝西耀縣藥王山石刻拓片，歸史語所收藏。[26] 但是仍有多數的拓片無法清楚地說明其入館的由來。

在此試著從收藏印章及題籤，簡單地舉幾個例子，說明傅圖收藏拓片來源的多元化及其特色。出自河北元氏縣，有名的「東魏元象二年（539）凝禪寺三級浮圖碑」（《百品》40），拓本上有曾念聖的行書題跋，很可能是原主人柯昌泗請他鑑賞，並題字。曾念聖的這段文字提到拓片的版本問題，值得引述：

> 凝禪寺元初燬於火，石斷為二。此拓完好如新，至堪珍異。憶庚戌（1910）秋，余從廠肆偶得汪鈍翁所藏海鏡圖舊搨全帙[27]，有「吳荷屋平生真賞」[28] 白文長方章，及「汪廬鬐道人」朱文圖記。紙墨黯敝，額已不存，以視此拓，殊有上下牀之別。燕舲道尹[29] 藏碑逾曼種[30]，又研精史學，校定摩挲，日不釋手。其所藏異足以方駕繆筱山[31]、葉緣督[32] 諸氏，盍可知也。甲申（1944）四月閩縣曾念聖識。

曾念聖先前在琉璃廠購藏此石的一件舊拓片，雖然有汪琬（1624 1691）與吳榮光（1773–1843）的鈐印，品質卻不如柯氏藏本。他推崇柯昌泗收藏拓本，重研究校定，品質之精不下於晚清著名前輩，繆荃孫與葉昌熾。《百品》所收造像拓片中有十八件是柯昌泗的舊藏，本所收藏青銅器拓片也頻繁地出現他的收藏印，顯示他的收藏曾大量地轉移或出售給史語所。[33] 此外，傅斯年檔案資料中曾多次提到「柯昌泗舊藏（元朝）墓誌拓片二十八種」，其中包含佛教造像記在內，曾借給北京圖書館研究員，本所通訊研究員趙萬里（1905–1980）做為編輯元朝墓誌銘資料。1948 年在傅斯年的催促下歸還本所，足見柯藏之受到重視。[34] 柯昌泗據葉昌熾所撰《語石》體例，逐條詳加補充訂正之《語石異同評》已出版。[35] 這是目前所見對於近代流傳的石刻及其拓片討論最為詳盡的資料，同時對於本所拓片的整理工作助益良多。

此外，本所藏遼寧省義縣萬佛堂石窟兩件拓片，分別為北魏太和二十三年（499）〈元景造石窟記〉與景明三年（502）〈韓貞等造石窟記〉（《百品》3、4），這也是該石窟僅有的兩件題記。[36] 前者鈐有「柯昌泗之印」，後者有「金毓黻印」，說明其入館收藏的途徑。前文已提過，元景係北魏宗室，此造像記字體優美，常與龍門古陽洞二十品相提並論。

　　金毓黻（1887–1962）北京大學畢業，1916年返東北任教，留心遼東文獻，1927年出版《遼東文獻徵略》，書中以相當的篇幅介紹此兩件造像記。[37]他提到羅振玉、梁啟超（1873–1929）等人特別推崇這兩件造像記，尤其是〈元景造石窟記〉，「字法雋永，不在海內名本下」。梁啟超收藏之〈元景造石窟記〉本，目前收藏於北京中國國家圖書館，上面有梁啟超的題跋，彌足珍貴。[38]然而，若仔細對照兩個版本的文字與墨印清晰度，本所收藏柯昌泗的版本仍較梁啟超版本略勝一籌。梁啟超舊藏〈韓貞等造石窟記〉也在中國國家圖書館，他在題記中特別說明此為四年前（1924）的拓本。[39]金氏拓本或許在梁氏本之後，但是拓本的精緻不分上下。最近，河北省文物局劉建華女士將她1996年在萬佛堂石窟艱辛的調查所得之成果發表成書，並且說明這兩件石刻因為風化嚴重，早已不能再椎拓。[40]

　　現藏山東青州市博物館，北齊武平四年（573）〈臨淮王像碑〉（《百品》98）高達444公分，寬160公分，是非常難得的北朝巨碑。[41]臨淮王即婁定遠，武明皇后之母弟，婁昭之次子，受到文宣帝高洋（529–559，550–559在位）特別寵愛，三朝重臣。[42]收入《百品》98的這件拓片雖然沒有名家的收藏鈐印，但是卻與1925年常盤大定《支那佛教史蹟》所出版的拓片品質相近，雖然上端已破裂，但中段還沒有攔腰截斷，相較之下，青州市博物館出版照片所顯示的此碑之目前狀況已經受損更嚴重。[43]

　　最後，值得一提的是《百品》雖以佛教石刻拓片為主，收錄範圍包括北朝時期佛教造像、造塔修寺記及僧人墓誌塔銘等，另外還包含了幾件道教造像。如葉昌熾所說：「道釋源流并為一談，亦古人之陋矣。……統觀隋唐間造像，出於道家者不逮釋氏百分之一。」[44]此因道教造像資料少，又與佛教造像頗為類似，故合併處理佛道資料也有其方便之處。柯昌泗認為，「道家造象……時代較先而石最巨者，為陝西耀州之姚伯多等造黃老君象（496），……道家之象，此為第一」。[45]本所收藏此件拓片即石璋如先生自陝西耀縣藥王山調查工作所帶回（「北魏太和二十年姚伯多等造像記」《百品》2）。藥王山的造像頗多道教信仰，或者是佛道混合，例如北魏神龜二年（519）「張乾度七十人等造像記」（《百品》18）供養人分別稱道民與佛弟子兩類。西魏大統十四年（548）「邑子七十人等造大道如來記」（《百品》51）也是道教造像，卻使用如來名稱。

整理過程

　　1990年秋，筆者在京都大學人文科學研究所訪問一年，期間參與曾布川寬先生的研究班，注意到他們研讀有關河南安陽寶山的石刻拓片。這些拓片早已經過日本前輩學者的引用、研

究，事隔多年，現在又重新一函一函地拿出來，逐件共同註解、反覆校讀，引發年輕學者嶄新的探討。[46] 反思在史語所傅斯年圖書館內也藏有豐富的佛教造像題記拓片，遂開始考慮全面整理的可能性。然而，資料浩瀚而人力單薄，如何才是可行之道？

1991 年夏天返所工作後，執行國科會研究計畫「盛唐佛教藝術史發展研究」之際，便與研究助理黃幸惠合作，將新文豐出版《石刻史料新編》第一至三輯（共九十冊）中的北魏至五代所有石刻題記分類影印、剪貼、初步檢讀後，分出佛教造像資料。紀年資料部分按年代排列，找出地域與主要人物，並盡可能標明原石出土或製作地點，最後增補中國大陸考古發現或發掘出土的新造像資料，整合建立紙本檔案，再將基本資料輸入電腦，製成目錄。此項工作在個人的研究室持續進行了四年以上。

1995 年本所成立專題研究室，其中文物圖象研究室相繼由蒲慕州、邢義田先生擔任召集人，整理圖書館蒐藏拓片成為研究室計劃的一部分工作；1997 年佛教拓片研讀小組始成立。[47] 漢代畫象石拓片首先出版成書，可謂成績斐然。[48] 專題研究室並非正式編制，而是邀請所內外的研究同好放下手邊繁忙的工作，志願性地抽空參加整理與研讀。兩週一次會讀之前，首先由研究助理參考前述已整理的歷代著錄檔案，辨識拓片逐字記錄並輸入電腦，再由筆者校讀原件與釋文後，提供會讀成員共同校讀、修正。葉昌熾曾說，「大抵造象與墓誌異，墓誌必發冢而後得。石象荒山廢剎中，往往有之。」[49] 相較於墓誌銘出土於地下保存狀況較佳，佛教造像原石大多長期暴露在野外，風吹日曬雨淋，或已斷裂殘缺，拓片字跡往往模糊難以辨認，釋讀工作耗時而費神。若遇到新出土或缺乏著錄的情況，整理釋文的工作也充滿挑戰。其次，北朝時期的石碑題記常有一篇文字混用篆體、隸體與楷書，並且頗多異體字，不但不易辨識，更不易輸入電腦。有關異體字的處理原則，請參閱《百品》體例說明。感謝中研院資訊所文獻處理實驗室莊德明先生，隨時協助建立中文異體字的構字式字庫，有效解決異體字數位化問題。

工作進行三年後，小組決定先行出版《中央研究院歷史語言研究所藏北魏紀年佛教石刻拓片目錄》，共收兩百五十四種，七百二十五件拓片，作為階段性的成績。[50] 同時，筆者深感同仁長期以來辛苦校對之釋文若不集結成冊，將來難免煙消雲散，不如整理出版，殊不知釋文出版工作的困難度遠遠超過拓片目錄，如今回首只能說證明了個人的無知。

在 2001 年北魏目錄初稿送交審查後，立即著手集結北朝釋文成書之工作，回頭集結北朝的重要代表作，並且重新共同再三校讀釋文。其間，不斷地發現許多遺漏與待補正之處，件數與品目幾經更正，至 2003 年初《百品》的最初的原型才確定下來。

2002 年迄今，筆者參與國科會「拓片與古文書數位典藏計畫」，其重點工作之一便是協助小組的拓片研讀準備工作。研究助理的培訓需要相當時間與耐心，但是經費來源不穩定，助理更換頻仍，傳承乃不易之事。如接力賽跑般，每一位助理都曾經歷過緊張忙亂的學習過程，方才逐漸熟習運用各種參考資料，如歷代金石著錄、全唐文、佛教字典、碑別字索引字典，與造字系統等等。更欣喜的是看到他們彷彿也能從工作中獲得研究的樂趣。

在此得再三感謝研究助理賴依縵（1997 年 1 月至 6 月）、謝振發（1997 年 7 月至 1998 年 12 月）與黃錦珍（1998 年 11 月至 2001 年 12 月）逐日進行查索的工作。隨後加入的曹德啟、鍾碧芬與施汝瑛則在進行數位典藏工作的同時，協助準備研讀資料。他們大都是專攻佛教藝術史的碩士畢業生，對佛教拓片整理工作付出無比的耐心與精力，也鼓勵著筆者繼續堅持完成。特別是曹德啟與施汝瑛兩人團隊，以良好的默契、務實的態度與樂觀的幽默協助完成《百品》瑣碎而漫長的反覆校對工作。

多年來前後在不同時期，志願參加佛教拓片研究小組者有劉淑芬、柯嘉豪、賴鵬舉、周伯戡、蔣義斌、陳弱水、賴文英、李玉珉、陳慧霞、嚴智宏、蔡哲茂、李宗琨等諸位。他（她）們貢獻寶貴的智慧與時間，其中特別是劉淑芬、柯嘉豪、蔣義斌與陳弱水始終熱心共襄盛舉，才能讓此吃力不討好的釋讀工作如細水長流，持續至今。

* 本文原刊於顏娟英主編，《北朝佛教石刻拓片百品》（以下簡稱《百品》），中央研究院歷史語言研究所珍藏史料暨典籍系列之三（臺北：中央研究院歷史語言研究所，2008），頁 iii-viii；經過較大幅度改寫。

注釋——

1　劉淑芬，〈五至六世紀華北鄉村的佛教信仰〉，《中央研究院歷史語言研究所集刊》63.3（1993.9），頁 497–544；同作者，〈從造像碑看南北朝佛教的幾個面向——石像、義邑和中國撰述經典〉，收入林富士主編，《中國史新論・宗教史分冊》（臺北：中央研究院、聯經出版事業公司，2010），頁 217–258。侯旭東，《五、六世紀北方民眾佛教信仰——以造像記為中心的考察》，北京師範大學歷史系博士論文，1996。佐藤智水，〈北朝造像銘考〉，《史學雜誌》8/10（1977），收入《北魏佛教史論考》，岡山大學文學部研究叢書 15（岡山：岡山大學文學部，1998），頁 77–133；同作者，〈北魏太和末年の大型石佛像〉《龍谷大學論集》466（2005.7），頁 75–96。石松日奈子，《北魏佛教造像史の研究》（東京：ブリュッケ，2005）；中譯本，篠原典生譯，《北魏佛教造像史研究》（北京：文物出版社，2012）。趙超，《中國石刻概論》（北京：文物出版社，1997）。

2　Dorothy Wong, *Chinese Steles: Pre-Buddhist and Buddhist Use of a Symbolic Form.* (Honolulu: University of Hawai'i Press, 2004); 中譯本，王靜芬著，毛秋瑾譯，《中國石碑：一種象徵形式在佛教傳入之前與之後的運用》（北京：商務印書館，2011）。

3　周双林，〈二十世紀利用碑銘資料研究魏晉南北朝史綜述〉，《中國史研究動態》，2002/4，頁 19–25。

4　佛教拓片研讀小組編，《中央研究院歷史語言研究所藏北魏紀年佛教石刻拓本目錄》，（臺北：中央研究院歷史語言研究所，2001），頁 2，圖 4。

5　水野清一、長廣敏雄，《河南洛陽龍門石窟の研究》，（東京：座右寶刊行會，1941），頁 298–316；著錄 178 件古陽洞題記文字。劉景龍主編，《龍門石窟總錄》卷 9（北京：中國大百科全書出版社，1999），卷 9，文字著錄，頁 1–140；蘇玲怡，《龍門古陽洞研究》（臺北：國立臺灣大學藝術史研究所碩士論文，2005.1）。石松日奈子著，篠原典生譯，〈龍門石窟古陽洞〉《北魏佛教造像史研究》，頁 130–149，收錄 83 件確認位置的題名。

6　本計畫目前持續進行，並納入新系統：史語所學術創新數位深耕計畫——史語所數位典藏資料庫整合系統 http://ihparchive.ihp.sinica.edu.tw/ihpkmc/ihpkm。

7　王遇傳，見〈閹官王遇〉，《魏書》卷 94，列傳第 82；《北史》卷 92，〈恩幸傳〉。太后馮氏傳見〈皇后・文成文明皇后〉，《魏書》卷 13，列傳第 1；《北史》卷 13，列傳第 1。

8　宿白，〈雲岡石窟分期試論〉，《中國石窟寺研究》（北京：文物出版社，1996），頁 76–88。參見本書第七章「考古學方法的運用」一節相關討論。

9　石松日奈子，〈雲岡中期諸窟的新解釋〉，《北魏佛教造像史研究》，頁 109–115；作者認為 9、10 窟屬於雲岡中期前段，約 470 年至 483 年；5、6 窟為中期後段。

10　塚本善隆著，林保堯、顏娟英譯，《龍門石窟北魏佛教研究》（臺北：覺風佛教藝術文化基金會，2005），頁 34–41。原文〈龍門石窟に現われたる北魏 教研究〉，收入《龍門石窟の研究》，前引書，頁 162–170。有關龍門賓陽洞的後續工程，參見張若愚，〈伊闕佛龕之碑和潛溪寺、賓陽洞〉，《文物》（1980：1），頁 19–24；曾布川寬，〈唐代龍門石窟造像の研究〉，《東方學報》60（1988），頁 199–397；中文見顏娟英譯，〈唐代龍門石窟造像的研究（上、下）〉《藝術學》7（1992.3），頁 163–267；8（1992.9），頁 99–163。

11　郝春文、寧可，〈北朝至隋唐五代間的女人結社〉，《北京師範學院學報》（1990.5），頁 16–19；郝春文，〈東晉南北朝佛社首領考略〉，《北京師範學院學報》（1991.3），頁 49–58；同作者，〈東晉南北朝的佛教結社〉，《歷史研究》（1992.1），頁 90–105。劉淑芬，〈五至六世紀華北鄉村的佛教信仰〉，前引文，頁 497–543。

12　曹汛，〈萬佛堂石窟兩方北魏題記中的若干問題〉，《文物》（1980.6），頁 66；文中指出元景是北魏太宗明元皇帝之曾孫，孝文帝之族叔祖。

13　劉淑芬，〈齊標異鄉義慈惠石柱——中古佛教社會救濟的個案研究〉，《新史學》5/4（1994.12）頁 1–50。

14　羅振玉，《碑別字補》5 卷（線裝書，清光緒辛丑〔二十七〕年〔1901〕刊本）；同作者，《海外貞珉錄》

（線裝書，民國壬戌〔1922〕刊本）。

15 《魯迅日記》（北京：人民文學出版社，1959 初版，1962 三刷），頁 143–515，參見 1915–1924 年部分。

16 北京魯迅博物館、上海魯迅紀念館編，《魯迅輯校石刻手稿》（上海：上海書畫出版社，1986），第一函碑銘 7 冊；第二函造象 6 冊；碑銘類仍有部分與佛教相關。

17 大村西崖，本名鹽澤峰吉，別號無記菴，岡縣出生。東京美術學校雕刻科畢業，改習東洋美術史，任教母校。設立審美書院。著有《支那美術史雕塑篇》（1915）、《密教發達志》（1918）。

18 塚本善隆更早於戰前與長廣敏雄、水野清一等京都大學研究團隊合作，有關河北房山雲居寺石經、碑文研究，見《房山雲居寺研究》，《東方學報》第 5 冊副刊（1935 年 3 月）。

19 塚本善隆，〈龍門造像的盛衰與尊像變化〉，《龍門石窟北魏佛教研究》，前引書，頁 13–23。

20 佐藤智水，〈北朝造像銘考〉，前引文，頁 77–133。

21 李玉昆，〈龍門碑刻的研究〉，《中原文物》1985 特刊，魏晉南北朝佛教史及佛教藝術討論會論文選集，頁 173–189。溫玉成，〈碑刻資料對佛教史的幾點重要補正〉《中原文物》（1985），頁 206–215。

22 侯旭東，《五、六世紀北方民眾佛教信仰》（北京：中國社會科學，1998）。

23 近年來，這類研究頗多，略舉一二。林保堯，《法華造像研究——嘉登博物館藏東魏武定元年石造釋迦像考》（臺北：藝術家出版社，1993）；顏尚文，〈法華思想與佛教社區共同體－以東魏「李氏合邑造像碑」為例〉，《中華佛學學報》（1997.10），頁 233–247；李靜杰，〈佛教造像碑尊像雕刻〉，《敦煌學輯刊》30（1996/2），頁 46–56；李靜杰，〈佛教造像碑〉，《敦煌學輯刊》33（1998/1），頁 81–86。

24 邢義田，〈中央研究院歷史語言研究所藏漢代石刻畫像拓本的來歷與整理〉，收入文物圖象研究室漢代拓本整理小組合編，《中央研究院歷史語言研究所藏漢代石刻畫象拓本精選集》（臺北：中央研究院歷史語言研究所，2002），頁 i。

25 史語所藏傅斯年檔案元 309-4，河南博物館致函傅斯年（1932/01/08）；史語所藏傅斯年檔案昆 7-118，國立北平圖書館來函（1939/09/15）。

26 史語所藏傅斯年檔案元 309-4，河南博物館致函傅斯年（1932/01/08），同檔案考 4-3-50、考 4-4-6，函請交付購買石刻拓片所欠半價三十元。石璋如、尹煥章、李景聃函李濟（1934/01/31）；石璋如，〈陝西耀縣的碑林與石窟〉，《中央研究院歷史語言研究所集刊》24（1953），頁 145–172。

27 汪琬（1624–1691），字苕文，號鈍翁，長洲人。清初三大散文作家之一，曾任刑部郎中，戶部主事等職，著有《鈍翁類稿》62 卷、《續稿》56 卷。

28 吳榮光（1773–1843），宇伯榮，號荷屋，廣東南海人。著《筠清館金石記》、《帖鏡》6 卷。

29 柯昌泗曾任山東省東臨道道尹。

30 原文「曼種」，推測「曼」為誤字，上下文意為很多種。

31 繆荃孫（1844–1919），字炎之，一字筱珊，晚號藝風，江蘇江陰人。光緒二年進士，曾任翰林院編修。著有《藝風堂文集》、《碑傳集補遺》、《藝風堂金石目》等。

32 葉昌熾（1847–1917），字頌魯，號鞠裳，晚號緣裻，江蘇蘇州人。曾任甘肅學政，著有《藏書記事詩》、《緣督盧日記鈔》，及《語石》，宣統元年（1909）序，蘇州文學山房刊本，4 冊。

33 柯昌泗字燕舲，號謚齋，山東人。翰林院侍講，《新元史》作者，柯劭忞（1850–1933）之子。北京大學畢業，歷任東北大學教授，故宮博物院專員，戰後任北京師範學院教授。參考傅斯年圖書館人名權威檔前置作業。

34 趙萬里，字斐雲，鹽官人。1926 年拜王國維為師，1928 年進北京圖書館工作，參與該館搜集整理書善本和拓片。趙萬里，《漢魏南北朝墓志集釋》（北京：科學出版社，1956）。有關趙萬里與史語所為柯昌泗舊藏拓片來往信函，參考史語所藏傅斯年檔案雜 36-69-26（1948/09/10、9/14、10/21、10/25）。

35 葉昌熾撰、柯昌泗評，《語石語石異同評》，收入中國社會科學院考古研究所編，《考古學專刊丙種第四號》（北京：中華書局，1994）。

36 曹汛，〈萬佛堂石窟兩方北魏題記中的若干問題〉，《文物》（1980.6），頁 63–69。

37 金毓黻又名毓紱，號靜庵，遼寧人。1938 年任教中央大學史學系，1947 改任國史館纂修，後任中國科學院歷史研究所第二所研究員。見氏著，〈義州萬佛堂造像記〉，收入《遼東文獻徵略》（吉林：

永衡印書局，1927），卷 4 金石下，頁 1–4。

38　北京圖書館金石組編，《北京圖書館藏中國歷代石刻拓本匯編》冊 3（鄭州：中州古籍出版社，1989）頁 39。

39　《北京圖書館藏中國歷代石刻拓本匯編》冊 3，頁 52。梁啟超題字說明：「……周養庵與元景造像同時訪得。以初拓本見贈。時辛酉（1921）十月，越四年乙丑（1925）正月起超跋而藏之。」

40　劉建華，《義縣萬佛堂石窟》（北京：科學出版社，2001）。

41　孫新生，〈山東青州北齊《臨淮王像碑》〉，《文物》（1999.3），頁 71–74。

42　《北齊書》卷 15，列傳第 7，〈婁昭子定遠〉；《北史》卷 54，列傳第 42，〈婁昭子定遠〉。

43　常盤大定、關野貞，《支那佛教史蹟》（東京：佛教史蹟研究會，1925），6 冊；新版《中國文化史蹟》（京都：法藏館再版，1975–76），13 卷，解說 2 卷，卷 7，圖版 106–107。孫新生，〈山東青州北齊《臨淮王像碑》〉，前引文。

44　葉昌熾撰，柯昌泗評，《語石語石異同評》卷 5，頁 313。

45　同上注，頁 329。

46　有關日本學者包括常盤大定、牧田諦亮等人自 1920 年代以來有關寶山的研究史，參考大內文雄，〈寶山靈泉寺石窟塔銘の研究〉，《東方學報》69（1997），頁 287–356。

47　顏娟英，〈代序〉，文物圖象研究室佛教拓本研讀小組合編，《中央研究院歷史語言研究所藏北魏紀年佛教石刻拓本目錄》（臺北：中央研究院歷史語言研究所，2002），頁 i–ii：交代最初整理經過。

48　邢義田主持，文物圖象研究室漢代拓本整理小組合編，傅斯年圖書館收藏《中央研究院歷史語言研究所藏漢代石刻畫象拓本精選集》（臺北：中央研究院歷史語言研究所，2002、2004）。

49　葉昌熾撰·柯昌泗評《語石語石異同評》，前引書，卷五，頁 312。

50　文物圖象研究室佛教拓本研讀小組合編，《中央研究院歷史語言研究所藏北魏紀年佛教石刻拓本目錄》前引書。

徵引書目

古籍書目

史書

《史記》標點本，北京：中華書局，1982。

《魏書》標點本，北京：中華書局，1995

《北齊書》標點本，北京：中華書局，1983。

《北史》標點本，北京：中華書局，1974。

《隋書》標點本，北京：中華書局，1975。

《舊唐書》標點本，北京：中華書局，1975。

《新唐書》標點本，北京：中華書局，1975。

《資治通鑑》標點校勘本，（北宋）司馬光，胡三省注，臺北：中華書局，1980。

類書

〈大方廣佛華嚴經進呈表文及目錄〉，敦煌寫經編號 P.2314，法國國家圖書館藏。

《大正新修大藏經》，共 100 冊，高楠順次郎、渡邊海旭主編，東京：大正新脩大藏經刊行會，1924–1935，1960 修訂再版。

《大唐六典》，據日本亨保九年（1724）近衛家熙刻本影印，臺北：文海出版社，1962。

《大雲經疏》鈔本，敦煌寫經編號 S.6502，大英圖書館藏。

《中國方志叢書》，臺北：成文出版社，1968。

《中國地方志集成》，共 10 冊，南京：鳳凰出版社，2005。

《天一閣藏明代方志選刊》，據寧波天一閣藏明刻本影印，臺北：新文豐出版公司，1985。

《文淵閣四庫全書》，據國立故宮博物院藏本影印，臺北：商務印書館，1983。

《石刻史料新編》，三輯共 100 冊，臺北：新文豐出版公司，1978–2006。

《百一盧金石叢書》，出版地不詳。

《房山石經題記匯編》，北京圖書館金石組，中國佛教圖書文物館石經組編，北京：書目文獻出版社，1987。

《漢魏叢書》，據明萬曆間（1573–1619）新安程氏刊本，臺北：中國子學名著集成編印基金會，1978。

《聚珍叢書》，共 800 冊，清光緒二十五年（1899）廣雅書局刊本。

（東晉）葛洪，《抱朴子》，收入《四部叢刊初編》，冊 31，上海：商務印書館，1929。

（南朝梁）慧皎撰，釋僧詮、湯用彤校注，湯一玄整理，《高僧傳》，北京：中華書局，1992。

（唐）玄奘，《大唐西域記》，上海：上海人民出版社，1977。

（唐）朱景玄，《唐朝名畫錄》，收入溫肇桐注，《中國歷代畫論畫史選注》，成都：四川美術出版社，1985。

（唐）李邕，〈唐故白馬寺主翻譯惠沼神塔碑并序〉，收入《新編卍續藏經》，臺北：新文豐出版公司，1993，冊 150，頁 180–181。

（唐）空海〔日本〕，《性靈集》，東京：岩波書店，1965。

（唐）段成式，《寺塔記》，收入《中國美術論著叢刊》，北京：人民美術出版社，1964 初版，1983 二版。

（唐）徐堅，《初學記》，紹興四年（1134）重刊本，中研院史語所傅斯年圖書館藏。

（唐）張彥遠，《歷代名畫記》，收入《畫史叢書》，上海：上海人民美術出版社，1963，冊 1。

（唐）張彥遠，長廣敏雄譯註，《歷代名畫記》，收入《東洋文庫》，東京：平凡社，1977，冊 305、311。

（唐）虞世南撰，陳禹謨補注，《北堂書鈔》，據清光緒戊子年（1888）刊本影印收入《類書薈編》，臺北：藝文景印，1968，冊 1。

（唐）道宣，《釋迦方志》標點本，北京：中華書局，1983。

（唐）劉餗、張鷟，《隋唐嘉話，朝野僉載》，臺北：中華書局，1979。

（唐）歐陽詢，《藝文類聚》，據宋刊本影印，臺北：新興書局，1960。

（五代）李昉，《文苑英華》，據宋刊本及明隆慶元年（1567 序）胡維新刊本影印，北京：中華書局，1982 二刷。

（北宋）王溥，《唐會要》，北京：中華書局，1990。

（北宋）王黼，《宣和博古圖》，明萬曆 31 年（1603）影本臺北：新興書局，1968。

（北宋）黃休復，《益州名畫錄》，聚珍仿宋排印本，收入《中國美術論著叢刊》，北京：人民美術出版社，1964 初版，1983 再版。

（北宋）樂史，《太平寰宇記》，據乾隆五十八年（1793）南昌萬氏刊本影印，臺北：文海出版社，1963。

（北宋）贊寧，《宋高僧傳》，收入范祥雍點校，《中國佛教典籍選刊　第一輯》，北京：中華書局，1987。

（南宋）羅願，《爾雅翼》，收入《學津討原》，上海：商務印書館，1922，集 4，冊 34–38。

（明）汪道亨，《陝西通志》，明萬曆三十九年（1611）刊本，中研院史語所傅斯年圖書館藏。

（明）馮從吾，《馮少墟集》，天啓元年（1621）刊本。

（明）解縉，《永樂大典》，據北京圖書館藏永樂大典原抄本等合編影印，北京：中華書局，1960–1984。

（明）趙廷瑞，《陝西通志》，明嘉靖二十一（壬寅）年（1542）刊本，中研院史語所傅斯年圖書館藏。

（明）關廷訪，《太原府志》（微捲），據明萬曆四十（壬子）（1612）年刊清順治間增刊續志本攝製，中研院史語所傅斯年圖書館藏。

（清）王國維，《觀堂集林》，收入楊家駱主編，《讀書箚記叢刊》第一集，冊 7，臺北：世界書局，1961。

（清）李見荃，《林縣志》，林縣：華昌石印局，1932。

（清）梁詩正、蔣溥撰，《西清古鑑》（乾隆 14 年〔1749〕年本刊本）

（清）陳夢雷、蔣廷錫輯，《古今圖書集成》，臺北：鼎文書局，1985。

（清）楊守敬，《水經注疏》，江蘇：古籍出版社，1989。

（清）楊潮觀，《林縣志》，清乾隆十七年（1752）刊本，中研院史語所傅斯年圖書館藏。

（清）葉昌熾，《語石》，收入《國學基本叢書》，臺北：臺灣商務印書館，1956，第一集，冊 110–111，據該館民國二十年（1931）排印本影印。

（清）董誥等編，《全唐文》，據嘉慶十九年（1814）刊本縮印，北京：中華書局，1983。

（清）錢坫，《浣花拜石軒鏡銘集錄》，民國十年（1921）海寧陳氏影印本，收入（清）龔新、沈繼賢，《太原縣志》，清雍正九年（1731）刊本，中研院史語所傅斯年圖書館藏。

（民國）羅振玉，《古鏡圖錄》，收入《楚雨樓叢書》，出版地不詳，冊 6，民國五年（1916）上虞羅氏景印刊本。

今人著作

中、日文

《正倉院の寶物》，東京：平凡社，1992。

Miho Museum 編，《龍門石窟展圖錄》，滋賀：Miho Museum，2001。

丁明夷，〈四川石窟雜識〉，《文物》（1980.8）。

───，〈北朝佛教史的重要補正〉，《文物》（1988.4）。

───，〈北朝佛教史的重要補正──析安陽三處石窟的造像題材〉，《文物》（1988.4）。

───，〈川北石窟札記──從廣元到巴中〉，《文物》（1990.6）。

───，〈龍門石窟唐代造像的分期與類型〉，《考古學報》（1997.4）。

山岸公基，〈盛唐の千手觀音雕像と葛井寺千手觀音〉，《佛教藝術》262（2002）。

山本智教，〈天龍山石窟〉，《密教文化》55（1961）。東京：第一書房，1983 復刻。

山東省文物考古研究所，〈濟南市東八里洼北朝壁畫墓〉，《文物》（1989.4）。

山崎宏，《支那中世佛教の展開》，東京：清水書房，1947。

───，《隋唐佛教史の研究》，京都：法藏館，1967。

三崎良周，〈佛頂尊勝陀羅尼經と諸星母陀羅尼經〉，《敦煌と中國佛教》，《講座敦煌 7》，東京：大東出版社，1984。

大阪市立美術館，《隋唐の美術》，大阪：大阪市立美術館，1978。

───，《中國の石佛：莊嚴なる祈り》，大阪：大阪市立美術館，1995。

───，《大阪市立美術館所藏中國の美術──藝術・繪畫》，茨城：茨城縣立歷史館，1990。

大村西崖，《支那美術史雕塑篇》，東京：佛書刊行會圖像部，1916。

───，《密教發達志》，東京：佛書刊行會圖像部，1918。

大內文雄，〈寶山靈泉寺石窟塔銘の研究〉，《東方學報》69（1997）。

大英博物館監修，ロデリック ウィットフィールド（Dr. Roderick Whitfield）編集 解說，上野アキ翻譯，《西域美術：大英博物館スタイン・コレクション 1・敦煌繪畫》，東京：講談社，1982。

大南龍昇，〈見佛──その起源と展開──〉，《大正大學研究紀要》63（1977.9）。

小野玄妙，《大乘佛教藝術の研究・小野玄妙佛教藝術著作集》卷 8，東京：開明書院，1977。

小窪和博，《海獸葡萄鏡》，東京：刀劍春秋新聞社，1985。

小林太市郎，《佛教藝術の研究》，《小林太市郎著作集 7　宗教藝術論篇 I》，京都：淡交社，1974。

久野健，〈廣元石窟紀行〉，《佛教藝術》186（1989.9）。

上山春平，《空海》，東京：朝日新聞社，1976。

川勝義雄，〈中國的新佛教形成へのエネルギ──南岳慧思の場合──〉，收於福永光司編，《中國中世の宗教と文化》，京都：京都大學人文科學研究所，1982。

中國大百科全書總編輯委員會考古學編輯委員會、中國大百科全書出版社編輯部編，《中國大百科全書　考古學》，北京：中國大百科全書出版社，1986。

中國大百科全書總編輯委員會美術編輯委員會、中國大百科全書出版社編輯部編，《中國大百科全書　美術》1，北京：中國大百科全書出版社，1990。

中國社會科學院考古研究所編著，《西安郊區隋唐墓》，北京：科學出版社，1965。

───，《唐長安城郊隋唐墓》，北京：文物出版社，1980。

───，《中國考古學文獻目錄 1949–1966》，香港：三聯書店，1979。

中國美術全集編輯委員會編，《中國美術全集・雕塑編》共 13 冊，北京：人民美術出版社，1985–1989。

───，《中國美術全集・繪畫編》共 20 冊，上海：上海人民美術出版社，1984–1989。

中野徹、小川忠博，《中國の文樣》，東京：平凡社，1985。

中野政樹，〈奈良時代における出土・傳世唐式鏡の基礎資料および同範鏡の分布とその鑄造技術〉，《東京國立博物館紀要》8（1973）。

中村薰，《華嚴の淨土》，京都：法藏館，1991。

中國考古學會編，《中國考古學年鑑》，北京：文物出版社，1985–1997。

中國西北文獻叢書編輯委員會編，《中國西北文獻叢書　敦煌篇》9，蘭州：蘭州古籍出版社，1990。

五省出土重要文物展覽籌備委員會編，《五省出土重要文物展覽圖錄》，北京：文物出版社，1956。

日本經 新聞社編集，《中國麥積山石窟展：シルクロードに榮えた佛たち》，東京：日經新聞社，1992。

孔祥星、劉一曼，《中國古代銅鏡》，北京：文物出版社，1984。

王惠民，〈敦煌千手千眼觀音像〉，《敦煌學輯刊》（1994.1）。

王士倫，《浙江出土銅鏡選集》，北京：中國古典藝術出版社，1957。

王仁波，〈浙江省唐墓出土的三彩器綜述〉，《文物參考資料》6（1982）。

王仁坡、何修齡、單暐，〈陝西唐墓壁畫之研究〉（上）、（下），《文博》（陝西省博物館）（1984.1）、（1984.2）。

王去非，〈隋墓出土的陶《千秋萬歲》及其他〉，《考古》（1979.3）。

王仲殊，〈日本高松古墳簡介〉，《考古》（1972.5）。

───，〈關於日本高松塚古墳的年代問題〉，《考古》（1981.3）。

───，〈關於日本三角緣神獸鏡的問題〉，《考古》（1981.4）。

───，〈關於日本高松塚古墳的年代和被葬者〉，《考古》（1982.4）。

王思禮、賴非，《中國北朝佛教摩崖刻經》，《北朝摩崖刻經研究》，濟南：齊魯書社，1991。

王靜芬，〈彌勒信仰與敦煌《彌勒變》的起源〉，收於段文杰主，《1987 敦煌石窟研究國際討論會論文集・石窟考古編》，瀋陽：遼寧美術出版社，1990。

王瀧、牛達生，〈須彌山石窟〉，收入寧夏回族自治區文管會，中央美院美術史系編，《須彌山石窟》，北京：文物出版社，1988。

王劍霓，〈晉陽西山大佛遺跡找到了〉，《地名知識 2》（1983）。

水野清一，《中國の佛教美術》，東京：平凡社，1966 初版，1990 再版。

水野清一、長廣敏雄，《河北磁縣・河南武安響堂山石窟》，京都：東方文化學院京都研究所，1937。

───，《河南洛陽龍門石窟の研究》，收入東方文化研究所編，《東方文化研究所研究報告》冊 16，東京：座右寶刊行會，1941 初版。京都：同朋舍，1980 復刻版。

───，《雲岡石窟：西曆五世紀における中國北部佛教窟院の考古學的調查報告・東方文化研究所調查（昭和 13–20 年）》共 32 冊，京都：京都大學人文科學研究所，1950–1956。

───，〈いはゆる華嚴教主盧遮那佛の立像に就いて〉，《東方學報》18（1950.3）。

水野清一、日比野丈夫，《山西古蹟志》，京都：京都大學人文科學研究所，1956。

水野敬三郎，〈西安大安國寺遺址出土の寶生如來像について〉，《佛教藝術》150（1983.9）。

井古喜晴，〈咋鳥文の系譜──含綬鳥文を中心として〉，《Museum》（東京國立博物館美術誌）375（1982.6）。

木村清孝，《中國華嚴思想史》，京都：平樂寺，1992。

手島一英，〈玄宗の『道德真經』注疏について〉（上）、（下），《立命館文學》523、526（1992.3、1992.10）。

文物圖象研究室漢代拓本整理小組合編，《中央研究院歷史語言研究所藏漢代石刻畫象拓本精選集》，臺北：中央研究院
　　　　歷史語言研究所，2004。

文物圖象研究室佛教拓本研讀小組合編，《中央研究院歷史語言研究所藏北魏紀年佛教石刻拓本目錄》，臺北：中央研究
　　　　院歷史語言研究所，2002。

四川省博物館、重慶市博物館合編，《四川省出土銅鏡》，北京：文物出版社，1960。

田自秉，《中國工藝美術史》，臺北：丹青圖書有限公司，1986。

甘肅省文物工作隊，〈甘肅省涇州縣出土的唐代舍利石函〉，《文物》（1966.3）。

甘肅省文物工作隊、炳靈寺文物保管所編，《中國石窟‧炳靈寺石窟》，東京：平凡社，1986。

天水麥積山石窟藝術研究所編，《中國石窟‧麥積山石窟》，東京：平凡社，1987。

矢島恭介，〈唐鏡の形態に就いて〉，《考古學雜誌》34：6（1944.6）。

───，〈唐鏡の圖紋の形態について〉（上）、（下），《國華》656（1946.11）、656（1946.12）。

矢吹慶輝，《三階教之研究》，東京：岩波書店，1927。

矢代幸雄，〈天龍山浮雕飛天像其他〉，《美術研究》26（1934）。

平川彰著，李世傑譯，《華嚴思想》，臺北：法爾出版社，1989。

平川彰，《初期大乘と法華思想》，收入《平川彰著作集》卷6，東京：春秋社，1989。

平岡武夫編集，《長安と洛陽‧資料》，《唐代研究のしおり‧第六》，京都：京都大學人文科學研究，1956。

本山（肥田）路美，〈寶慶寺石佛群的造像について〉，《美術史研究》18（1981.3）。

古正美，〈再談宿白的涼州模式〉，《敦煌石窟研究國際討論會文集》，瀋陽：遼寧美術出版社，1990。

四川省文物管理委員會、巴中縣文物管理所，〈四川巴中水寧寺唐代摩崖造像〉，《文物》（1988.8）。

───，〈四川巴中水寧寺唐代摩崖造像〉，《文物》（1988.8）。

史葦湘，〈敦煌莫高窟的「寶雨經變」〉，《1983年全國敦煌學術討論會文集石窟‧藝術篇上》，蘭州：甘肅人民出版社，
　　　　1985。

北京圖書館金石組編，《北京圖書館藏中國歷代石刻拓本彙編》冊20，鄭州：中州古籍出版社，1989。

北京圖書館金石組、中國佛教圖書文物館石經組編，《房山石經題記彙編》，北京；書目文獻出版社，1987。

北京大學考古系編，《中國考古學文獻目錄1900–1949》，北京：文物出版社，1991。

外村太治郎、田中俊逸、平田饒，《天龍山石窟》，東京：金尾文淵堂，1922，據日本美術圖書出版部影印本，1925。

田中俊逸，〈天龍山石窟調查報告〉，《佛教學雜誌》3：4（1922）。

田村節子，〈天龍山石窟第十六窟、第十七窟について〉，《佛教藝術》145（1982）。

田中公明，《敦煌密教と美術》，京都：法藏館，1955。

冉雲華，《中國禪學研究論集》，臺北：東初出版社，1990。

石璋如，〈陝西耀縣的碑林與石窟〉，《中央研究院歷史語言研究所集刊》24（1953）。

早崎吉，〈岡倉天心の支那旅行に就いて〉，《東京美術學校校友會誌》19（1940.10）。

米士誠、蘇健，〈洛陽藏鏡論述〉，《中原文物》（1987.4）。

西北歷史博物館編，《古代裝飾花紋選集》，西安：陝西人民出版社，1953。

吉川忠夫，〈佛は心に在り──「白黑論」から姚崇の「遺令」まで──〉，收入福永光司編，《中國中世の宗教と文化》，
　　　　京都：京都大學人文科學研究所，1982。

吉村怜，〈雲岡石窟編年論〉，《國華》1140（1980）。

───，〈盧舍那法界人中像の研究〉，《美術研究》203（1959.1）。

───，〈盧舍那法界人中像再論──華嚴教主舍那佛と宇宙主的釋迦佛〉，《佛教藝術》242（1999）。

米海里司（A. Michaelis）著，郭沫若譯，《美術考古一世紀》（A Century of Archaeological Discoveries, 1908），上海：新文藝
　　　　出版社，1954，據1948年版本重印。

朴亨國，〈いわゆる人中像という名稱について──吉村怜「盧舍那法界人中像の研究」の再檢討〉，《密教圖像》16
　　　　（1997）。

───，〈「餓鬼をも救濟する觀音菩薩」の造型的の表現〉，《佛教藝術》270（2003.9）。

李虹，〈評《中國古代銅鏡》〉，《考古》（1986.1）。

李學勤，《中國青銅器的奧秘》，香港：商務印書館，1987。

李樹桐，〈武則天入寺為尼考辯〉，《大陸雜誌》24（1962）。

李文生，〈龍門唐代密宗造像〉，《文物》（1991.1）。

───，〈澠池鴻慶寺石窟〉，《中國石窟‧龍門石窟》1，北京：文物出版社，1991。

李玉珉，《半跏思惟像再探》，《故宮學術季刊》3：3（1986）。

───，《隋唐之彌勒信仰與圖像》，《藝術學》1（1987.3）。

───，〈法界人中像〉，《故宮文物月刊》121（1993.4）。

───，〈敦煌四二八窟新圖像源流考〉，《故宮學術季刊》10：4（1993.7）。

───，〈中國佛教美術研究之回顧與省思〉，《佛學研究中心學報》1（1996）。

───，〈寶山大住聖窟初探〉，《故宮學術季刊》16.2（1998）。

───，〈中國觀音的信仰與圖像〉，《觀音特展》，臺北：故宮博物院，2000。

───，〈南北朝觀世音造像考〉，《中世紀以前的地域文化、宗教與藝術》，臺北：中央研究院歷史語言研究所，
　　　2002。

李美霞，〈臨潼縣博物館藏北周造像座、唐代造像與經幢〉，《文物》（1959.8）。

李裕群，（山西省古建築保護研究所），〈天龍山石窟調查報告〉，《文物》（1991.1）。

───，〈天龍山石窟分期研究〉，《考古學報》（1992.1）。

───，《天龍山石窟》，北京：科學出版社，2003。

李獻奇，〈北齊洛陽平等寺造像碑〉，《中原文物》（1985.4）。

李靜杰，〈佛教造像碑尊像雕刻〉，《敦煌學輯刊》30（1996.2）。

───，〈佛教造像碑〉，《敦煌學輯刊》33（1998.1）。

李其瓊，〈論吐蕃時期的敦煌壁畫藝術〉，《敦煌研究》（1998.2）。

李永翹、胡文和，〈大足石刻內容總錄〉，收入劉長久、胡文和、李永翹編著，《大足石刻研究》，成都：四川省社會
　　　科學院出版社，1985。

李玉昆，〈龍門碑刻的研究〉，《中原文物》1985 特刊（《魏晉南北朝佛教史及佛教藝術討論會論文選集》）。

李萬才，〈揚州出土的唐代石造像〉，《文物》（1980.4）。

谷信一，〈寶慶寺石佛〉，《國華》499（1932.6）；500（1932.8）。

足立喜六，《長安史蹟の研究》，東京：東洋文庫，1933。

杉山二郎，〈寶慶寺寺石刻研究序說〉，《東京國立博物館紀要》13（1978）。

岑仲勉，《隋唐史》，香港：文昌書局，出版年不詳。

佐和隆研，《白描圖像の研究》，京都：法藏館，1962。

───，《密教美術論》，東京：便利堂，1969，1955 初版。

佐藤成順，《中國佛教思想史の研究》，東京：山喜房佛書林，1985。

佐藤智水，〈北朝造像銘考〉，《史學雜誌》8/10（1977）。收入《北魏佛教史論考》（岡山大學文學部研究叢書 15），岡山：
　　　岡山大學文學部，1998。

宋文薰、李亦園、許悼雲、張光直主編，《考古與歷史文化──高曉梅先生八十大秩紀念文集》，臺北：正中書局，
　　　1991。

邢軍，〈廣元千佛崖初唐密教造像析〉，《文物》（1990.6）。

邢義田，〈中央研究院歷史語言研究所藏漢代石刻畫像拓本的來歷與整理〉，收入文物圖象研究室漢代拓本整理小組合編，
　　　《中央研究院歷史語言研究所藏漢代石刻畫象拓本精選集》，臺北：中央研究院歷史語言研究所，2004。

杜斗城，《敦煌五台山文獻校錄研究》，太原：山西人民出版社，1991。

町田甲一先生古稀記念會編，《佛教美術史論叢》，東京：吉川弘文館，1986。

坂本幸男、岩本裕譯注，《法華經》，東京：岩波書店，1991，1967 初版。

林良一，《ガンダーラ美術における植物文樣》，「內陸アジア史の基礎研究」研究成果報告書，昭和 57–59 年度科學
　　　研究費補助金（綜合研究）。東京：文部省，1984。

───，〈葡萄唐草文新考〉，《美術史》，No.33, Vol. IX–I（1958.8）。

───，〈佛教美術の裝飾文樣 (9)──パルメット (2)〉，《佛教藝術》111（1977.2）。

───，〈佛教美術の裝飾文樣 (10)──パルメット (3)〉，《佛教藝術》114（1977.8）。

───，〈佛教美術における裝飾文樣 (12)──寶相華 (1)〉，《佛教藝術》121（1978.12）。

───，〈佛教美術における裝飾文樣 (13)──寶相華 (2)〉，《佛教藝術》128（1980.1）。

───，〈佛教美術における裝飾文樣 (14)──寶相華 (3)〉，《佛教藝術》135（1981.3）。

───，〈佛教美術における裝飾文樣 (15)──寶相華 (4)〉，《佛教藝術》145（1982.11）。

───，〈佛教美術における裝飾文樣 (16)──寶相華 (5)〉，《佛教藝術》151（1983.11）。

林已奈夫，〈中國古代における蓮花の象徵〉，《東方學報》59（1987.4）。

林良一、鈴木潔，〈天龍山石窟の現狀〉，《佛教藝術》141（1982.3）。

林保堯，《法華造像研究──嘉登博物館藏東魏武定元年石造釋迦像考》，臺北：藝術家出版社，1993。

林蔚，〈須彌山唐代洞窟的類型和分期〉，收入北京大學考古學系編，《北京大學考古學叢書‧考古學研究（三）》，北京：
　　科學出版社，1997。

和泉市久保惣紀念館編，《和泉市久保惣紀念館藏品選集》，和泉：和泉久保惣紀念館，1982。

東洋文庫唐代史研究委員會編，《唐代詔敕目錄》，東京：東洋文庫唐代史研究委員會，1981。

東京國立博物館編集，《シルクロード大美術展》，東京：讀賣新聞社，1996。

肥田（本山）路美，〈唐代における佛陀伽耶金剛座真容の流行について〉，町田甲一先生古稀記念會編，《論叢佛教
　　美術史》，東京：吉川弘文館，1986。

沈從文，《唐宋銅鏡》，北京：文物出版社，1958。

周世榮，《湖南省出土銅鏡》，北京：文物出版社，1960。

周世榮編，《銅鏡圖案》，北京：人民美術出版社，1986。

───編，《銅鏡圖案：湖南出土歷代銅鏡》，長沙：湖南美術出版社，1987。

金維諾、衛邊，〈唐代西州墓中的絹畫〉，《文物》（1975.10）。

金岡秀友，《金光明經の研究》，東京：大東出版社，1980。

岡崎敬，《中國の考古學：隋唐篇》，京都：同朋舍，1987。

岡倉天心，〈支那の美術〉，《岡倉天心全集‧3》，東京：平凡社，1979。

長廣敏雄，《中國美術‧第三卷　雕塑》，東京：講談社，1972。

───，《六朝時代美術の研究》東京：美術出版社，1969。

───註，《歷代名畫記》，東京：平凡社，1977。

───，《中國美術論集》，東京：講談社，1984。

長部和雄，《一行禪師の研究》，東京：溪水社，1963 初版，1990 再刊。

───，《唐代密教史雜考》，東京：溪水社，1971 初版，1990 再版。

長谷川岳史，〈慧沼《金光明最勝王經疏》に關する問題考〉，《印度學佛教學研究》50：2（2002.3）。

長岡龍作，〈佛像表現における「型」とその傳播〉（上）（下），《美術研究》351、352（1992.1、1992.2）。

───，〈十一面觀音再考──楊州出土六臂十一面觀音像を中心として〉，《美術史學》10（1988.3）。

苟廷一，〈巴中水寧唐代摩崖造像〉，《四川文物》（1989.6）。

東山健吾，〈慶陽寺溝石窟について〉，《成城文藝》83（1978.2）。

松原三郎，《增訂中國佛教雕刻史研究》，東京：吉川弘文館，1966。

───，〈盛唐雕刻以降の展開〉，《美術研究》257（1968）。

───，《中國佛教雕刻史論‧本文篇》，東京：吉川弘文館，1995。

松本榮一，《燉煌畫の研究》，東方文化學院東京研究所，1937。

牧田諦亮，《中國佛教史研究 第一》，東京：人東出版社，1981。

───，《中國佛教史研究 第三》，東京：大東出版社，1990。

───，《疑經研究》，京都：京都大學人文科學研究所，1973。

南京博物館，〈南京西善橋墓磚發掘報告〉，《文物》8–9（1960）。

───，〈試談「竹林七賢及榮啟期」磚印壁畫問題〉，《文物》2（1980）。

段鵬琦，〈西安南郊何家村唐代金銀器小議〉，《考古》（1980.6）。

───，《洛陽平等寺碑與平等寺》，《考古》（1990.7）。

段文杰，〈唐代前期的莫高窟〉，《中國石窟‧敦煌莫高窟》3，北京：文物出版社，1987。

───，〈藏於幽谷的藝術明珠──榆林窟第二五窟壁畫研究〉，《敦煌石窟藝術‧榆林窟第二五窟》，江蘇：江蘇美術
　　出版社，1993。

後藤守一，〈本邦出土の唐式鏡〉，《考古學雜誌》21：12（1983.12）。

後藤大用，《觀世音菩薩の研究》，東京：山喜房佛書林，1976（增補修訂版）。

柳田聖山，《初期の禪史I》，東京：筑摩書房，1971。

柳澤孝，〈青蓮院傳來の白描金剛界曼荼羅諸尊圖樣〉上、下，《美術研究》241、242（1965）。

河南省文物研究所、鶴壁市博物館，〈鶴壁五岩寺石窟〉，《中原文物》（1989.2）。

河南省古代建築物保護研究所，〈河南安陽靈泉寺石窟及小南海石窟〉，《文物》（1988.4）。

───，《寶山靈泉寺》，鄭州：河南人民出版社，1991。

河南省文物研究所、安陽地區文物管理委員會、安陽縣文物管理委員會編，《安陽修定寺塔》，北京：文物出版社，
　　1983。

河南省文化局文物工作隊編，《鄧縣彩色畫象磚墓》，北京：文物出版社，1958。

河南省計量局主編，邱光明等編，《中國古代度量衡論文集》，鄭州：中州古籍出版社，1990。

河北臨漳縣文物保管所，《河北鄴南城附近出土北朝石造像》，《文物》（1980.9）。

河南省古代建築保護研究所（楊寶順），《河南安陽靈泉寺石窟及小南海石窟》，《文物》（1988.4）。

洛陽市文物管理委員會編，《洛陽出土古鏡》，北京：文物出版社，1959。

俞偉超，《考古學是什麼──俞偉超考古學理論文選》，北京：中國社會科學出版社，1996。

俞偉超編，《考古類型學的理論與實踐》，北京：文物出版社，1989。

染川英輔等，《曼荼羅圖典》，東京：大法輪閣，1993。

重慶大足石刻藝術博物館、大足縣文物保管所編，《大足石刻研究文集》，四川：重慶出版社，1993。

重慶大足石刻藝術博物館等，《大足石刻銘文錄》，四川：重慶出版社，1999。

重慶大足石刻藝術博物館、重慶出版社編，《大足石刻雕塑全集・北山石窟卷》，重慶：大足石刻藝術博物館，1999。

────，《大足石刻雕塑全集・南山・石門山・石篆山卷》，重慶：大足石刻藝術博物館，1999。

────，《大足石刻雕塑全集・寶頂石窟卷》，重慶：大足石刻藝術博物館，1999。

侯旭東，《五、六世紀北方民眾佛教信仰》，北京：中國社會科學出版社，1998。

帝室博物館編，《正倉院御物圖錄》冊 9，東京：帝室博物館，1932。

高去尋，〈殷代的一面銅鏡及其相關問題〉，《中央研究院歷史語言研究所集刊》29（1958）。

高橋健自，〈唐式時代〉，《鏡と劍と玉》，東京：富山房，1911 初版，1931 再版。

徐苹芳，〈三國兩晉南北朝的銅鏡〉，《考古》（1984.6）。

桑山正進，〈一九五六年來出土的唐代金銀器とその編年〉，《史林》60：6（1977.11）。

────編，《慧超往五天竺國傳研究》，京都大學人文科學研究所研究報告，1992，附錄。

原田淑人，《東亞古文化研究》，東京：座右寶，1930 初版，1931 再版。

────，《東亞古文化說苑》，東京：原田淑人先生米壽紀念會，1973。

馬得志，〈唐長安與洛陽〉，《考古》（1982.5）。

宮大中，《龍門石窟藝術》，上海：上海人民出版社，1981。

宮治昭，《涅槃と彌勒の圖像學──インドから中央アジアへ──》，東京：吉川弘文館，1992。

────，《曼荼羅と輪迴》，東京：佼成出版社，1993。

────，《佛像學入門》，東京：春秋社，2004。

────，〈インドの觀音像の展開〉，《佛教藝術──密教系觀音・變化觀音の成立を中心に》262（2002.5）。

────，〈觀音菩薩像の成立と展開──インドを中心に──〉，收於シルクロード學研究センター編，《觀音菩薩像
の成立と展開：變化觀音を中心にインドから日本まで》（シルクロード學研究 11)，奈良：シルクロード學
研究センター，2001。

員安志，〈四川巴中縣石窟調查記〉，《考古與文物》（1986.1）。

孫昌武，《唐代文學與佛教》，西安：陝西人民出版社，1985。

孫機，《漢代物質文化資料圖說》（《中國歷史博物館叢書》第二號），北京：文物出版社，1991。

────，《中國聖火》，瀋陽：遼寧教育出版社，1996。

孫新生，〈山東青州北齊《臨淮王像碑》〉，《文物》（1999.3）。

栗田功編著，《ガンダーラ美術 I 佛傳》，東京：二玄社，1988。

柴田泰，《中國淨土教の系譜》，《印度哲學佛教學》1（1986.10）。

能仁正顯，〈「觀無量壽經」の念佛三昧とその背景〉，《印度學佛教學研究》41.2（1993.3）。

馬世長，〈北京大學的中國佛教考古學教學與研究〉，收入《北京大學サックラー考古藝術博物館所藏中國の考古學展：
北京大學考古學系發掘成果》，東京：出光美術館，1995。

高田修，《印度・南海と佛教美術》，東京：創藝社，1943。

────，〈ガンダーラ美術にあおける大乘的徵證──彌勒像と觀音像〉，《佛教藝術》125（1979）。

根無一力，〈慧沼の研究　傳記・著作をめぐる問題〉，《佛教學研究》4（1987.6）。

栂尾祥雲著，釋聖嚴譯，《密教史》，臺北：東初出版社，1992。

馬得志，〈唐代長安城考古記略〉，《考古》（1963.11）。

珠葆，《鸞鳥綬帶紋金銀平脫銅鏡》，《考古與文物》（1981.3）。

國立故宮博物院編輯委員會編，《故宮銅鏡特展圖錄》，臺北：國立故宮博物院，1986。

張星烺編注，朱杰勤校訂，《中西交通史料彙編》，北京：中華書局，1978。

張弓，〈中國中古時期寺院地主的非自主發展〉，《世界宗教研究》（1990.3）。

張惠明，《響堂山和鉈山石窟造像風格的過渡特徵》，《敦煌研究》（1989.2）。

張增午，〈林縣峴谷千佛洞造像調查記〉，《中原文物》（1983.4）。

張光直，《考古學專題六講》，北京：文物出版社，1986。

張勇，〈附：轉經藏考〉，《傅大士研究》，成都：巴蜀書社，2000。

張若愚，〈伊闕佛龕之碑和潛溪寺、賓陽洞〉，《文物》（1980：1）。

梁上椿，《巖窟藏鏡》冊 6，北京：琉璃廠通古齋，1940。

───，〈中國古鏡銘文叢譚〉（上）（中）（下），《大陸雜誌》2：3（1951.2）、2：3（1951–2）、2：5（1951.3）。

───，〈古鏡研究總論〉，《大陸雜誌》5：5（1952.9）。

───，〈隋唐式鏡之研究〉，《大陸雜誌》6：6（1953.3），

梁思成，〈我們所知道的唐代佛寺與宮殿〉，《中國營造學社彙刊》3：1（1932）。

───，〈記五臺山佛光寺建築〉，《中國營造學社彙刊》7：1（1944）。

梁尉英，〈顯密雜陳幽玄穩健──莫高窟第一四窟唐密內容和藝術特色〉，《敦煌石窟藝術·莫高窟第一四窟》，江蘇：
　　　　江蘇美術出版社，1996。

梅原末治，《歐米に於いて支那古鏡》，東京：刀江書院，1931。

───，《紹興古鏡聚英》，京都：桑谷文星堂，1939 初版；東京：同朋舍，1984 重印版。

───，《古鏡圖鑑》，收入《黑川古文化研究所收藏品圖錄》冊 1，京都：便利堂，1951。

───，《唐鏡大觀》2 冊，收入於《京都帝國大學文學部考古學資料叢刊 3》，京都：同朋舍，1984。

───，《新修泉屋清賞》3 冊，京都：泉屋博物館，1970。

許國霖，《敦煌石室寫經題記與敦煌雜錄》冊 1，上海：商務印書館，1937。

胡文和，〈四川安岳臥佛溝唐代石刻造像和佛經〉，《文博》（1992.2）。

───，〈四川摩崖石刻造像調查及分期〉，《考古學集刊》7（1991）。

───，〈四川摩崖造像中的涅槃變〉，《考古》（1989.9）。

宿白，〈隋唐長安與洛陽城〉，《考古》（1978.6）。

───，〈西安地區唐墓壁畫的布局和內容〉，《考古學報》（1982.2）。

───，〈敦煌莫高窟密教遺跡札記〉上、下，《文物》9（1989）。

───，〈敦煌莫高窟密教遺跡札記〉（上）、（下），《文物》（1989.9）。

───，《中國石窟寺研究》，北京：文物出版社，1996。

曹丹，〈安岳臥佛院刻經與題記〉，《四川文物》（1990.2）。

曹汛，〈萬佛堂石窟兩方北魏題記中的若干問題〉，《文物》（1980.6）。

陳佩芬，《上海博物館藏青銅鏡》，上海：上海書畫出版社，1987。

陳寅恪，《陳寅恪先生論文集》，臺北：中央研究院歷史語言研究所，1971。

陳高華編，《隋唐畫家史料》，北京：文物出版社，1987。

望月信亨，《佛教大辭典》，東京：世界聖典行會，1958–1963。

───，《支那淨土教理史》，東京：法藏館，1942。釋印海譯，《中國淨土教理史》，臺北：正聞出版社，1974 初版，
　　　　1991 三版。

常盤大定，《支那佛教史蹟踏查記》，東京：龍吟社，1938 初版，1942 再版。據東京：國書刊行會，1972。

常盤大定、關野貞，《支那佛教史蹟》，東京：佛教史蹟研究會，1925，1929 改定印刷。

───，《中國文化史蹟》冊 8，京都：法藏館，1975–1976，改定版。

副島弘道，《日本の美術 4 十一面觀音像·千手觀音像》，東京：至文堂，1992。

敦煌文物研究所考古組，〈莫高窟發現的唐代絲織物及其它〉，《文物》（1972.12）。

敦煌文物研究所編，《中國石窟 敦煌莫高窟》，5 冊，北京：文物出版社，1982–1987。

敦煌研究院，《敦煌莫高窟供養人題記》，北京：文物出版社，1986。

敦煌研究院，《敦煌石窟內容總錄》，北京：文物出版社，1996。

森浩一編，《日本古文化の探索·鏡》，東京：社會思想社，1978。

森豐，《海獸葡萄鏡》，《中公新書》324，東京：中央公論社，1973 初版，1977 再版。

傅熹年，〈唐長安大明宮含元殿原狀的探討〉，《文物》（1973.7）。

曾布川寬，〈龍門石窟における唐代造像の研究〉《東方學報》60（1988）。顏娟英譯，〈唐代龍門石窟造像的研究〉（上）、
　　　　（下），《藝術學》7（1992.3）、8（1992.9）。

───，〈南朝帝陵の百獸と磚畫〉，《東方學報》3（1991）。

───，〈響堂山石窟考〉，《東方學報》62（1990）。

傅成金、唐承義，〈四川安岳石刻普查簡報〉，《敦煌研究》（1993.1）。

程學華，〈唐貼金畫彩石刻造像〉，《文物》（1961.7）。

馮漢驥，〈記唐印本陀羅尼經咒的發現〉，《文物參考資料》（1957.5）。

邯鄲市峰峰礦區文管所、北京大學考古實習隊，《南響堂石窟新發現窟檐遺跡及龕像》，《文物》（1992.5）。

邯鄲市文物保管所，〈邯鄲鼓山水浴寺石窟調查報告〉，《文物》（1987.4）。

賀世哲，《敦煌莫高窟北朝石窟與禪觀》，《蘭州大學學報‧哲學社會科學》（1980.2）。

———，《敦煌莫高窟第 285 窟西壁內容考釋》，收入《敦煌石窟研究國際討論會文集‧石窟考古篇》，瀋陽：遼寧美術
　　　出版社，1990。

———，《關於敦煌莫高窟的三世佛與三佛造像》，《敦煌研究》，（1994：2）。

———，《敦煌圖像研究——十六國北朝卷》，蘭州：甘肅教育出版社，2006。

彭金章，〈莫高窟第 14 窟十一面觀音經變〉，《敦煌研究》（1994.2）。

———，〈千眼照見千手護持—敦煌密教經變研究之三〉，《敦煌研究》（1996.1）。

———，〈敦煌石窟十一面觀音經變研究—敦煌密教經變研究之四〉，《段文傑敦煌研究五十年紀念文集》，北京：世界
　　　圖書出版社，1996。

———，〈敦煌石窟不空羂索觀音經變研究〉，《敦煌研究》（1999.1）。

黃啟江，〈北宋時期兩浙的彌陀信仰〉，《北宋佛教史論稿》，臺北：臺灣商務印書館，1997。

———，〈張商英護法的歷史意義〉，《中華佛學學報》9（1996）。

黃錦珍，〈寶頂山大佛灣本尊教造像的研究〉，臺北：華梵大學東方人文思想研究所碩士論文，1998。

湖北省博物館、鄂州市博物館編，《鄂城漢三國六朝銅鏡》，北京：文物出版社，1986。

新疆維吾爾自治區博物館編，《新疆出土文物》，北京：文物出版社，1975。

雷圭元、李騏編，《敦煌莫高窟壁畫》，收入《中國の文樣》冊 3，京都：中國輕工業出版社，美乃美，1982。

鈴木博司，《守屋孝藏蒐集の漢鏡と隋唐鏡圖錄》，京都：京都國立博物館，1971。

鈴木潔，〈天龍山唐朝窟編年試論〉，收入町田甲一先生古稀紀念會編，《論叢佛教美術史》，東京：吉川弘文館，
　　　1986。

塚本善隆，《房山雲居寺研究》，《東方學報》第 5 副刊（1935.3）。

———，《唐中期の淨土教》，京都：法藏館，1975。

———，《中國佛教通史‧卷一》，東京：春秋社，1979。

———，《中國中世佛教史論考》，《塚本善隆著作‧第三卷》，東京：大東出版社，1975。

———，〈龍門石窟に現われたる北魏佛教研究〉，收入水野清一、長廣敏雄，《河南洛陽龍門石窟の研究》，東京：
　　　座右寶刊行會，1941。林保堯、顏娟英譯，《龍門石窟北魏佛教研究》，臺北：覺風佛教藝術文化基金會，
　　　2005。

———，《魏書釋老志の研究》，《塚本善隆著作‧第一卷》，東京：大東出版社，1973。

湯一介編，《國故新知：中國傳統文化的再詮釋》，北京：北京大學出版社，1993。

楊曾文，〈彌勒信仰的傳入及其在民間的流行〉，《中原文物》（1985 特刊）。

楊伯峻編注，《春秋左傳注》，北京：中華書局，1990 修訂版。

楊伯達著，松原三郎譯、解題，《埋もれに中國石佛の研究——河北省曲陽出土白玉像と編年銘文》，東京：東京美術
　　　出版社，1985。

楊衒之撰，同祖謨校譯，《洛陽伽藍記校釋》，北京：中華書局，1987。

楊泓，《中國古兵器論著》，北京：文物出版社，1986 增訂本。

———，〈代前言探索的途程——中國美術考古的發現與研究〉，《美術考古半世紀－中國美術考古發現史》，北京：文
　　　物出版社，1997。

新鄉市博物館，〈河南新鄉北朝、隋唐石造像及造像碑〉，《文物資料叢刊》5，北京：文物出版社，1981。

滋野井恬，《唐代佛教史論》，京都：平樂寺書店，1973。

樋口隆康，〈海獸葡萄鏡論〉，橿原考古學研究所編，《橿原考古學研究所論集》，京都：吉川弘文館，1975。

———，《古鏡》2 冊，東京：新潮社，1979 初版，1985 三版。

———，《鏡鑑》，京都：泉屋博古館，1981。

樋口隆康、陳舜臣，《西域巡禮》，東京：平凡社，1980。

溫玉成，〈略談龍門奉先寺的幾個問題〉，《中原文物》（1984.2）。

———，〈《河洛上都龍門山之陽大盧舍那像龕記》注釋〉，《中原文物》（1984.3）。

———，〈碑刻資料對佛教史的幾點重要補正〉，《中原文物》（1985）特刊。

———，〈新中國發現的密教遺存及其所反映的密教史問題〉，《世界宗教研究》（1990.4）。

─────，〈唐代龍門十寺考察〉、〈龍門唐窟排年〉，收入《中國石窟‧龍門石窟二》，北京：文物出版社，1992。

齊陳駿，〈七世紀後期至八世紀後期敦煌縣人口結構試析──讀敦煌戶籍資料札記〉，《敦煌學輯刊》（1984.1）。

菊池英夫，〈隋‧唐王朝支配期の河西と敦煌〉，收入榎一雄編，《講座敦煌 2 敦煌の歷史》，東京：大東出版社，
　　　　　1980。

福井博士頌壽記念論文集刊行會編，《福井博士頌壽記念東洋思想論集》，東京：福井博士頌壽記念論文集刊行會，
　　　　　1960。

福永光司編，《中國中世の宗教と文化》，京都：京都大學人文科學研究所，1982。

福山敏男，〈寶慶寺派石佛的分類〉，《佛教藝術》9（1950.10）。

郝春文、寧可，〈北朝至隋唐五代間的女人結社〉，《北京師範學院學報》（1990.5）

郝春文，〈東晉南北朝佛社首領考略〉，《北京師範學院學報》（1991.3）。

─────，〈東晉南北朝的佛教結社〉，《歷史研究》（1992.1）。

趙樸初，《空海入唐：弘法大師御入定千百五十年御遠忌記念，中國西安青龍寺「惠果‧空海記念堂」落成記念》，京都：
　　　　　美乃美，1984。

陝西省文物管理委員會，《陝西省出土銅鏡》，北京：文物出版社，1958。

陝西省文物管理委員會，〈長安南里王村唐韋泂墓發掘記〉，《文物》（1959.8）。

陝西省博物文管會，〈西安南郊何家村發現唐代窖藏文物〉，《文物》（1972.1）。

陝西省博物文管會，〈唐長安興化坊遺址鑽探簡報〉，《文物》（1972.1）。

郭沫若，〈三門峽出土銅器二、三事〉，《文物》（1959.1）。

郭黎安，《魏晉北朝鄴都興廢的地理原因述論》，《史林》（1989.4）。

郭祐孟，〈大悲觀音信仰在中國〉，《覺風》30（2000）。

劉長久、胡文和等，《大足石刻研究》，成都：四川省社會科學院，1985。

63：3（1993）。

劉東光，《有關安陽兩處石窟的幾個問題及補充》，《文物》（1991.8）。

劉淑芬，〈五至六世紀華北鄉村的佛教信仰〉，《中央研究院歷史語言研究所集刊》63：3（1993.7）。

─────，〈齊標異鄉義慈惠石柱──中古佛教社會救濟的個案研究〉，《新史學》5：4（1994.12）。

劉建華，《義縣萬佛堂石窟》，北京：科學出版社，2001。

劉景龍主編，《龍門石窟總錄》卷9，北京：中國大百科全書出版社，1999。

劉鳳君，〈美術考古學是中國考古學重要的分支學科〉，收入《美術考古學導論》，濟南：山東大學出版社，1995。

劉慧達，〈北魏石窟與禪〉，《考古學報》（1978.3）。

劉慶孝、諸葛鎧編繪，《敦煌裝飾圖案》，臺北：丹青圖書有限公司，1986。

歐陽琳，〈敦煌壁畫中的蓮花圖案〉，《敦煌學輯刊》（1981）。

駒井和愛，《中國古鏡の研究》，東京：岩波書店，1953。

福地復一，〈寶慶寺壁間佛像〉，《國華》85（1896.10）。

福山敏男，〈寶慶寺石佛の分類〉，《佛教藝術》9（1950.10）、10（1950.12）。

諏訪義純，《中國中世佛教史研究》，東京：大東出版社，1988。

廣元市文管所、中國社科院宗教所佛教室，〈廣元千佛崖石窟調查記〉，《文物》（1990.6）。

廣東省博物館、廣東省文物考古研究所編，《廣東文物考古資料目錄》，廣州：廣東人民出版社，1993。

黎方銀，《大足石窟藝術》，重慶：重慶出版社，1990 初版，1999 二版。

葉昌熾撰、柯昌泗評，《語石異同評》，收入中國社會科學院考古研究所編，《考古學專刊丙種第四號》，北京：中華書局，
　　　　　1994。

霍巍、李永憲主編，《西藏考古與藝術：國際學術討論會論文集》，成都：四川人民出版社，2004。

閻文儒，〈石幢〉，《文物》（1959.8）。

─────，〈龍門奉先寺三造像碑銘考釋〉，《中原文物》特刊（1985）。

龍門文物保管所、北京大學考古系編，《中國石窟‧龍門石窟》2冊，北京：文物出版社，1991、1992。

龍門石窟研究所編，《龍門流散雕像集》，上海：上海人民美術出版社，1993。

蒙默等著，《四川古代史稿》，成都：四川人民出版社，1988。

賴鵬舉《絲路佛教的圖像與禪法》，中壢：圓光佛學研究所，2002。

─────，〈東晉末中國《十住》義學的形成〉，《圓光佛學學報》3（1999.2）。

賴富本宏，《密教佛の研究》，東京：法藏館，1990。

─────，〈八大菩薩像について〉，收入佐和隆研編，《密教美術の原像》，京都：法藏館，1993。

蒲慕州，《墓葬與生死──中國古代宗教之省思》，臺北：聯經出版事業公司，1993。

龍顯昭等編，《巴蜀佛教碑文集成》，收入《四川師範大學巴蜀文化研究中心學術叢書》，成都：巴蜀書社，2004。

韓偉，〈唐代社會生活中的金銀器〉，《考古與文物》（1980.1）。

橿原考古學研究所，《橿原考古學研究所論集：創立三十五周年紀念》，京都：吉川弘文館，1976。

謝明良，〈從階級的角度看六朝墓葬器物〉，《國立臺灣大學美術史研究集刊》5（1998）。

謝振發，〈北朝中原地區須大拏本生圖〉，《國立臺灣大學美術史研究集刊》6（1993.3）。

蔣義斌，〈張商英《護法論》中的歷史思維〉，《佛學研究中心學報》3（1998）。

———，〈張商英《續清涼傳》與文殊法門〉，《佛學研究中心學報》5（2000）。

顏娟英，〈中國佛教藝術風格的演變〉，《金銅佛造像特展圖錄》，臺北：故宮博物院，1987。

———，〈武則天與唐長安七寶台石雕佛像〉，《藝術學》1（1987）。

———，〈河北南響堂山石窟寺初探〉，收入宋文薰等主編，《考古與歷史文化——高曉梅先生八十大秩紀念文集》，臺北：正中書局，1991。

———，《談河南林縣峴谷寺千佛洞》，《人生雜誌》123（1993.11）。

———，〈小南海石窟中窟與僧稠〉，收入藍吉富主編，《印順導師九十大秩紀念論文集》，臺北：東大圖書公司，1995。

———，〈盛唐玄宗朝佛教藝術的轉變〉，《中央研究院歷史語言研究所集刊》66：2（1995）。

———，〈天龍山石窟的再省思〉，臧振華編輯，《中國考古學與歷史學之整合研究》，臺北：中央研究院歷史語言研究所出版品編輯委員會，1997。

———，〈佛教美術區域研究之回顧與省思〉，《中國佛教美術研究之省思研討會論文集》（1997.3）。

———，〈佛教藝術史圖像學方法的再檢討〉，收於國史館編，《中華民國史專題論文集第四屆討論會》，臺北：國史館，1998。

———，〈唐長安七寶台石刻的再省思〉，收入韓偉主編，《遠望集：陝西省考古研究所華誕四十周年紀念文集》，西安：陝西人民美術出版社，1998。

———，〈北朝華嚴經造像的省思〉，邢義田主編，《中世紀以前的地域文化、宗教與藝術》，中央研究院第三屆國際漢學會議論文集，臺北：中央研究院歷史語言研究所，2002。

———，〈代序〉，收入佛教拓片研讀小組編，《中央研究院歷史語言研究所藏北魏佛教紀年石刻拓本目錄》，臺北：中央研究院歷史語言研究所。

———，〈唐代十一面觀音圖像與信仰〉，臺灣大學文學院佛學研究中心《佛學研究中心學報》11（2006.7）。

———，〈大足石窟宋代複數大悲觀音像初探〉，《2005年重慶大足石刻國際學術研討會論文集》，重慶大足石刻藝術博物館編，北京：文物出版社，2007。

———，〈佛教造像、題記與拓片——整理傅斯年圖書館拓片側記〉收入同作者主編，《傅斯年圖書館藏北朝佛教拓片百品》，臺北：中央研究院歷史語言研究所，2008。

顏尚文，《梁武帝「皇帝菩薩」理念的形成及其政策的推展》，臺北：國立臺灣師範大學歷史研究所博士論文，1989。

———，〈法華思想與佛教社區共同體——以東魏「李氏合邑造像碑」為例〉，《中華佛學學報》（1997.10）。

松崎惠水，〈雜密の觀音系諸經軌について〉，《大正大學研究紀要》64（1978.11）。

關野貞，〈臺榭考〉，《中國考古學研究》，東京：東京大學東洋文化研究所，1956。

———，〈天龍山石窟〉，《國華》375（1921）。據國華社編輯，《百年記念國華論考精選》，東京：朝日新聞社，1989。

礪波護，〈唐中期の佛教と國教〉，收入福永光司編，《中國中世の宗教と文化》，京都：京都大學人文科學研究所，1982。

———，〈唐代にをける僧尼拜君親の斷行と撤回〉，《東洋史研究》40：2（1981）。

———編，《中國中世の文物》，京都：京都大學人文科學研究所，1993。

鄧之金，〈大足石刻年表〉，《大足石刻研究文集》，四川：重慶出版社，1993。

羅振玉，《古鏡圖錄》2卷，收入《楚雨樓叢書初集》冊6，1916。

羅錦堂，〈巖窟藏鏡要錄〉（上）、（中）、（下），《大陸雜誌》15：8(1957.10)、15：9(1957.11)、15：10(1957.11)。

羅世平，〈千佛崖利州畢公及造像年代考〉，《文物》（1990.6）。

釋印順，〈華嚴經的部類與集成〉，《初期大乘佛教之起源與開展》，臺北：正聞出版社，1981。

釋法田，〈十一面觀音之探究（上）〉，《覺風季刊》19（1997.06）。

饒宗頤，〈從石刻論武后之宗教信仰〉，《中央研究院歷史語言研究所集刊》45：3（1973）。

鎌田茂雄，《中國華嚴思想史の研究》，東京：東京大學出版會，1965。

鎌田茂雄著，關世謙譯，《中國佛教通史》（二）、（三），高雄：佛光出版社，1986。

藤原楚水編，《增訂寰宇貞石圖》冊 2，東京：興文社，1939。

蘇玲怡，《龍門古陽洞研究》，臺北：國立臺灣大學藝術史研究所碩士論文，2005。

岡倉天心（覺三），《岡倉天心全集》，東京：平凡社，1979–1981。

西文書目

Berthier, Francois. "The Meditative Bodhisattva Image in China, Korea and Japan." *International Symposium on the Conservation and Restoration of Cultural Property: Interregional Influences in East Asian Art Hisory.* Tokyo: Tokyo National Research Institute of Cultural Properties, 1982.

Brough, John. "Amitabha and Avalokitesvara in an inscribed Gandhara Sculpture." *Indologica Taurinesia,* 10: 65–70 1982.

Bush, Susan. "Thunder monsters, auspicious animals, and floral ornament in early sixth-century China." *Ars Orientalis,* X (1975) .

——. "Floral Motifs and Vine Scroll in Chinese Art of the Late Fifth to Early Sixth Centuries A.D." *Artibus Asiae* (1976).

Chou,Yi-Liang. "Tantrism in China." *Harvard Journal of Asiatic Studies,* 8:3(1945.3).

Chavannes, Édouard. *Six Monuments de la Sculpture Chinoise, Ars Asiatica* II , Paris: G. Van Oest, 1914, pls. XXXIIIXLV.

Coomaraswamy, Ananda K. "A Royal Gesture; and Some Other Motifs." *Feestbundel Uitgegeven door het Konin Klijk Bata Viaasch qenootschap van Kunsten en Wetenschappen bij gelegenheid van Zijn 150 jarig bestaan 1778–1928.* Weltevreden, 1929, I, pls I–IIIB.

Cassidy, Brendan. "Introduction: Iconography , Texts , and Audiences." In Brendan Cassidy ed., *Iconography at the Crossroads.* N.J.: Princeton University, 1993.

Camille, Michael. "Mouths and Meanings: Towards an Anti-Iconography of Medieval Art." In Brendan Cassidy ed., *Iconography at the Crossroads.* N.J.: Princeton University, 1993.

Chutiwongs, Nandana. *The Iconography of Avalokitesvara in Mainland South East Asia.* New Delhi: Indira Gandhi National Center for the Arts & Aryan Books International, 2002.

Forte, Antonino. "II Monastero dei Grandi Chon a Lo-Yang," *Annali dell'lnstituto Orientale di Napoli,* N. S. 23 (1973).

——. *Political Propaganda and Ideology in China at the End of the Seventh Century.* Napoli: Istituto Universitario Orientale, Seminario Di Studi Asiatici, 1976.

——. *Mingtang and Buddhist Utopias in the History of the Astronomical Clock: the Tower, the Statue and the Arimillary Sphere Constructed by the Empress Wu.* Roma: Istituto italiano per il Medio ed Estremo Oriente; Paris: École Française d'Extrême-Orient, 1988.

Fontein, Jan. *The Pilgrimage of Sudhana: A study of Gandavyuha illustrations in China, Japan and Java.* Den Haag: Mouton, 1967.

——. "A Chinese Buddhist Stature from the Terrace of the Seven Treasures." *Sonderdruck aus Intuition und Kunstwissenschaft: Festschrift für Hans Swarzenski.* Berlin: Gebr. Mann Verlag, 1973.

Guisso, R.W.L. *Wu Tse-t'ien and the Politics of Legitimation in T'ang China.* Washington: Western Washington University, 1978.

Hallade, Madeline. *The Gandhara Style and the Evolution of Buddhist Art.* London: Thames and Hudson, 1968.

Hayashi, Ryoichi. *The Silk Road and the Shosoin.* Tokyo: Heibonsha, 1975; Japanese Edition, 1966.

Heller, Amy. "Early Ninth Century Images of Vairochana from Eastern Tibet." *Oritentations,* 25: 6 (1994).

Kapstein, Matthew T. "The Treaty Temple of De-ga g.yu-tshal: Identification and Iconography", 收入《西藏考古與藝術》，成都：四川人民出版社，2004。

Lee, Sherman. *A History of Far Eastern Art.* Englewood Cliffs. NJ: Prentice-Hall, 1964.

Lee,Yu-min. "The Maitreya Cult and Its Art in Early China." Ph.D. dissertation, Ohio State University, 1983.

Leidy, Denise Patry. "The Ssu-wei Figure in Sixth-Century A. D. Chinese Buddhist Sculpture." *Archives of Asian Art,* XLIII (1990).

——. *The Art of Buddhism: an Introduction to its History & Meaning.* Boston: Shambhala, 2008.

Ledderose, Lothar. "The paradise: religious elements in Chinese landscape art." In *Theories in the Arts of China.* edited by Christian F. Murck and Susan Bush, Princeton: Princeton Uni. Press, 1983.

Liu, Xin-ru. "Early Commercial and Culture Exchanges Between India and China, First-Sixth Centuries A. D." Ph.D. dissertation, Pennsylvania University, 1985.

Los Angeles County Museum, *The Arts of the T'ang Dynasty: A.D. 618–906,* L.A.: Los Angeles County Museum, 1957.

Malandra, Geri H. Unfolding a Mandala: the Buddhist Cave Temples at Ellora. Albany: State University of New York Press, 1993.

Miksic, John. *Borobudur: Golden Tales of The Buddhas.* London: Bamboo Publishing, 1990.

Priest, Alan. *Chinese Sculpture in the Metropolitan Museum of Art.* N.Y.: The Metropolitan Museum of Art, 1944.

Rosenfield, John M. *Portraits of Chogen: The Transformation of Buddhist Art in Early Medieval Japan.* Leiden-Boston: Brill, 2011.

Rawson, Jessica, "The ornament on Chinese silver in Tang dynasty (A.D. 618–906)." *British Museum Occasional Paper* No.40. London: British

Museum, 1982.

———. "Architectural decoration in Asia." *Chinese Ornament.* London: British Museum, 1984.

Rhie, Marylin M. "A T'ang Period Stele Inscription and Cave XXI at T'ien-Lung Shan." *Archives of Asian Art* (1974/75).

———. *The Fo-Kuang Ssu.* NY: Garland Pub, 1977.

———. "A T'ang Period Stele Inscription and Cave XXI at T'ien-lung Shan." *Archives of Asian Art,* (1974/75) .

Reynolds, Valrae. And Heller, Amy. *Catalogue of The Newark Museum Tibetan Collection, vol.1.* Newark: The Newark Museum, 1983.

Salomon, Richard and Schopen, Gregory. "On an alleged Reference to Amitabha in a Kharosthi inscription on a Gandharn relief." *Journal of the International Association of Buddhist Studies,* vol.25, no.1–2, 2002.

Scaglia, Gutina. "Central Asians on a Northern Ch'I gate shrine." *Artibus Asiae* 21 (1958).

Schafer, Edward H. "The last years of Ch'ang-an." *Oriens Extremus* (1963.10).

Seckel, Dietrich. Trans. *Ulrich Mammitzsch. Buddhist Art of East Asia.* Bellingham: Western Washington University, 1989.

Segalen, Victor. Trans. *Eleanor Levienx The Great Statuary of China.* Chicago: The University of Chicago Press, 1978.

Sickman, Laurence, Soper, Alexander C.. *The Art and Architecture of China.* N. Y.: Penguin, first print l965, reprinted l981.

Siren, Osvald. *The Chinese Sculpture from the Fifth to the Fourteenth Century.* London: E. Benn, 1925.

Soper, Alexander Coburn. "A Vacation Glimps of the T'ang Temples of Ch'ang-an." *Artibus Asiae,* 23.1 (1960).

———. "Imperial Cave-chapels of the Northern Dynasties: Donors, Beneficiaries, Dates." *Artibus Asiae,* 28(1966).

Sasaguchi, Rei. "The Image of the Contemplating Bodhisattva in Chinese Buddhist Sculpture." Ph.D. dissertation, Harvard University, 1975.

Uyeno, Aki. "Spread of painted female figures around the seventh and eighth centuries." *International Symposium on the Conservation and Restoration of Cultural Property.* Tokyo: Tokyo National Research Institute of Cultural Properties, 1982.

Vanderstappen, Harry. and Rhie, Marylin M. "The Sculpture of T'ien Lung Shan: Reconstruction and Dating." *Artibus Asiae,* 27/3 (1965/66).

Wong, Dorothy. *Chinese Steles: Pre-Buddhist and Buddhist Use of a Symbolic Form.* Honolulu: University of Hawaii Press, 2004.

Yen, Chuan-Ying. "The double tree motif in Chinese Buddhist iconography." *National Palace Museum Bulletin,* 14:5–6 (1980).

———. "The Sculpture from the Tower of Seven Jewels: the style, patronage and iconography of the Tang monument." Ph.D. dissertation. Harvard University, 1986.

Yang, Hsüan-chih. trans. by Wang, Yi-t'ung. *A Record of Buddhist Monasteries in Lo-Yang.* Princeton, 1984.

Zhu, Jingxuan. trans. by Alexander Coburn Soper. "T'ang Ch'ao Ming Hua Lu", *Artibus Asiae,* 21.3–4 (1958).

徵引書目

436